97
新知
文库

XINZHI

Pourquoi la
musique?

"POURQUOI LA MUSIQUE?" by Francis Wolff
© Librairie Artheme Fayard, 2015
CURRENT TRANSLATION RIGHTS ARRANGED THROUGH DIVAS INTERNATIONAL, PARIS
巴黎迪法国际版权代理

音乐如何可能?

[法] 弗朗西斯·沃尔夫 著 白紫阳 译

生活·讀書·新知 三联书店

Simplified Chinese Copyright © 2018 by SDX Joint Publishing Company.
All Rights Reserved.

本作品简体中文版权由生活·读书·新知三联书店所有。
未经许可，不得翻印。

图书在版编目（CIP）数据

音乐如何可能？／（法）弗朗西斯·沃尔夫著；白紫阳译．—北京：
生活·读书·新知三联书店，2018.8　（2020.4重印）
（新知文库）
ISBN 978 – 7 – 108 – 06234 – 5

Ⅰ.①音⋯　Ⅱ.①弗⋯ ②白⋯　Ⅲ.①音乐美学－研究
Ⅳ.① J601

中国版本图书馆 CIP 数据核字（2018）第 021987 号

特邀编辑	刘黎琼
责任编辑	王　竞
装帧设计	陆智昌　薛　宇
责任印制	肖洁茹
出版发行	生活·讀書·新知 三联书店
	（北京市东城区美术馆东街 22 号 100010）
网　址	www.sdxjpc.com
图　字	01-2018-2731
经　销	新华书店
制　作	北京金舵手世纪图文设计有限公司
印　刷	三河市天润建兴印务有限公司
版　次	2018 年 8 月北京第 1 版
	2020 年 4 月北京第 4 次印刷
开　本	635 毫米 × 965 毫米　1/16　印张 31
字　数	429 千字
印　数	13,001 – 16,000 册
定　价	59.00 元

（印装查询：01064002715；邮购查询：01084010542）

新知文库

出版说明

在今天三联书店的前身——生活书店、读书出版社和新知书店的出版史上，介绍新知识和新观念的图书曾占有很大比重。熟悉三联的读者也都会记得，20世纪80年代后期，我们曾以"新知文库"的名义，出版过一批译介西方现代人文社会科学知识的图书。今年是生活·读书·新知三联书店恢复独立建制20周年，我们再次推出"新知文库"，正是为了接续这一传统。

近半个世纪以来，无论在自然科学方面，还是在人文社会科学方面，知识都在以前所未有的速度更新。涉及自然环境、社会文化等领域的新发现、新探索和新成果层出不穷，并以同样前所未有的深度和广度影响人类的社会和生活。了解这种知识成果的内容，思考其与我们生活的关系，固然是明了社会变迁趋势的必需，但更为重要的，乃是通过知识演进的背景和过程，领悟和体会隐藏其中的理性精神和科学规律。

"新知文库"拟选编一些介绍人文社会科学

和自然科学新知识及其如何被发现和传播的图书,陆续出版。希望读者能在愉悦的阅读中获取新知,开阔视野,启迪思维,激发好奇心和想象力。

<div style="text-align:right">

生活·讀書·新知三联书店

2006年3月

</div>

这本书的诞生是我一生热爱艺术以及数年艰辛工作的成果。同时，友谊也是其中必不可少的因素。因为如果没有以下这些朋友们不辞辛苦地严格校正审查，这本书将远不像今天这样丰满。

他们是：卡罗尔·贝法、保罗·克拉维耶、安德烈·孔特-史彭维尔、撒宾·洛德昂、安娜·索菲·茉娜塞尔·德·拉威谢尔、奥利维·施沃尔兹，还有贝尔纳·塞沃。

谨在此对他们的付出给予见证并公开致以深深的感谢，尽管他们在这里读到自己的名字一定会觉得很没有必要。因为他们心里都明白——

这本书实际上是要献给——

弗朗索瓦斯。

你懂的。

目 录

Contents

1　致读者
3　前言

5　**第一部分　音乐是什么?**

7　引　言　当我们说起音乐时，我们到底是在说什么?
21　第一章　从声音的天地说到乐音的世界
57　第二章　从乐音的世界谈到音乐

95　**第二部分　音乐如何影响我们?**

97　引　言　音乐带给我们快乐，带给我们忧伤
103　第一章　音乐之于身体
151　第二章　音乐之于灵魂

235 　第三部分　音乐之于世间万物

237 　引　言
239 　第一章　音乐的内容表达了什么?
315 　第二章　音乐代表了什么?

383 　第四部分　音乐如何可能? 其他的艺术门类又如何可能?

437 　附　录
465 　本书所附乐曲片段
477 　参考文献对照表

致读者

Au lecteur

　　这是一本关于音乐的哲学书。不过对于这两门专业都未曾过多涉猎的读者们不必担心：作者已尽其所能将专业术语和技术元素减少到不能再减的最低限度。

　　这本书可能读起来还有一点难处，那就是作者会运用一些相应的哲学领域的概念去表述某些音乐理论中的提法，这种重新诠释的方法可能有时会让读者不太适应。那就要请在哲学方面或音乐方面有所造诣的读者朋友们暂时"忘记"他们所掌握的模块化的知识，仅把注意力放在自己对音乐的直觉感知上，或是留心看看我们这里提供的观点对您是否具有足够的说服力。毕竟每位读者只能靠自己的亲身体验来裁断可接受的事实。

　　某些读者可能会感觉书中某个章节或某个段落涉及了太多技术细节，过分专业了。请这样的读者无须顾忌，尽可以大胆地快速浏览一遍（甚至直接跳过）那个段落，您总会发现后面有几页

内容是深入讲解这些细节，专门为您答疑解惑的。作者在创作本书时刻意为其赋予了紧密结构，希望足以支持读者们抱着"好读书不求甚解"的心态去阅读；在局部遇到的某些理解困难将会随着继续阅读而云开月明，并在读完本书之后为所有曾困扰过您的问题找到答案。

关于声音、韵律、音乐情感表达以及音乐叙事等方面的研究现在已经数不胜数。作者很少去讨论不同理论流派间的区别，这倒不是为了逃避争议，只是本书内容已经足够厚重，若面面俱到只怕其篇幅要扩大不止四倍。因此作者倾向于直接陈述本人观点。在此我满怀感激地向每一位我想到或提到的思想家们致以至高的敬意，即使他们中有些人的观点与我针锋相对，但正是如此才使我得以在他们提供的基础上更好地建立起独立的分析架构。

最后要提一句的是，《音乐如何可能？》一书与作者之前付梓的著作《说人、说物、说事、说世界》①中的思想脉络有着紧密的联系。这两部书仿佛构成了一幅双联画的两叶：《说人、说物、说事、说世界》负责挖掘其中逻辑的层面，而《音乐如何可能？》则负责展示其中所对应的美学层面。但是否读过《说人、说物、说事、说世界》一书对于理解您手边的这本书其实没有必然的联系。因为本书并不是某个在其他作品中已经论述成熟的思辨体系的应用环节，而是全然独立成章的选题创作。像我以往所有的哲学治学之道一样，在这本书中，除了用以进行论证的现实材料的权威性和个人体验的权威性以外（本书中，我们所指的就是随附文间请您共同欣赏体味的那些音乐），我没有接受或认可任何其他的所谓权威论断或观点②。

因为如果我们不试图为日常经验注入一些理性架构的话，那还叫什么哲学研究呢？

同样，如果一首音乐不能让听者情不自禁地吟唱，也不能激发身体的律动，更不能打动他的心扉，激发几行热泪的话，那还能叫什么音乐呢？

① 法国大学出版社（PVF），1997；结集再版：法国大学出版社，《四驾马车》选集，2004。
② 文中所引用到的音乐片段，我们将其按顺序标号为❶～❽❽，放在专为本书设立的多媒体网站 www.pourquoilamusique.fr 上，读者可自行前往收听，亦可扫描封底的二维码收听。

前言

Prélude

音乐在世间存在着。

说到音乐，我们是说巴赫？是贝多芬？是柏辽兹？是布鲁克纳？是勃拉姆斯？是比才？是巴托克？是贝尔格？是布里顿？是贝里奥？是布莱兹？还是贝法？

说到音乐，我们是说康塔塔？是奏鸣曲？是赋格曲？是交响乐？是协奏曲？是浪漫曲？是弥撒曲？是歌剧？还是清唱剧？

有些音乐被称作当代古典：是序列主义？是十二音系？是偶然音乐？是具体音乐？是频谱音乐？还是电声音乐？

有些音乐被称作现代主义：是流行？是摇滚？是民谣？是嘻哈？是重金属？是灵魂乐？是英伦放克？是浩室乐？还是铁克诺电音？

音乐，还可能是阿特·塔图姆、艾灵顿公爵、查利·帕克、迈尔士·戴维斯、约翰·科川（特别是他的《Olé》专辑），以及奥尼特·科尔曼。

音乐，还有阿拉伯－安塔卢西亚的努巴（Nouba）、波斯的扬琴即兴调（Chaharmezrab）、印度的拉格（Raga）、突尼斯的马洛夫（Malouf），美利坚的乡村音乐，还有马拉加斯的风情钢琴四对舞曲（A-Findra-Findra-O）。

音乐，还有法兰西的"香颂"，巴西的"mpB 热舞曲"，影视中的"原声带"，还有各种轻音乐。

音乐，还分小步舞、华尔兹、狐步舞、查尔斯顿摇摆舞、探戈舞、伦巴舞、桑巴舞、雨伞舞，还有弗拉明戈舞。

有的音乐好像呼唤，比如弗拉明戈断续调；有的好像叹息，比如布鲁斯；还有的如泣如诉，比如葡萄牙的法朵民谣；当然还有表达爱情之歌。

音乐一定还包括清真寺宣礼的呼告、葬礼上的祈祷以及主祭们的赞美诗。

有些音乐是为了大合唱而作，或是在正式场合上交给乐队演奏；有些音乐会带动人不由自主地打拍子；有些音乐则伴随着拍手和踢脚，还要口中有节奏地高呼"阿撒"；有些则是要手按在胸膛，低声呢喃着歌词。音乐本身有诸般用途，在每一种文化的风俗习惯中也都有其对应的音乐：跳舞需要音乐，欢聚时刻需要音乐，婚礼葬礼都需要配乐；祭祖的时候，收获棉花的时候，呼唤牧群的时候，也需要各种音乐；在电影中为了烘托紧张的气氛（或者是为了掩盖放映机的噪声）需要音乐，卖化妆品需要音乐，安抚电梯里客人的紧张感需要音乐，祈雨祛涝都需要音乐，唤醒一个民族需要音乐，号召列队行进需要激昂的音乐，动员人们上前线时或是为和平欢庆举杯时更是需要相应的音乐。

有些音乐始终萦绕在您的脑海中，如影随形：有些让您伤感，有些让您压抑，有些带给人绝望，有些带给人激昂，还有些使人如痴如醉。另外还有些音乐却什么都没打算表达给您。有些音乐会给人皈依某种信仰的冲动，但它让您信仰的是什么呢？还有些音乐只是让人静静地欣赏，物我两忘。

任何有人类活动的地方，必然会有音乐。

这是怎么回事呢？

第一部分

音乐是什么?

引言

Introduction. La musique est-elle quelque chose ?

当我们说起音乐时，我们到底是在说什么？

要回答音乐"为什么"会出现，我们不可能不先定义出"什么是"我们所要谈论的音乐。但是，在我们刚要提起"什么是音乐"这个问题的时候，不免要有所迟疑。或是更糟的，一种顾虑。我们问得正确吗？我们能将"音乐"这个词作为一个整体来提问吗？这种概括的说法会不会太不严谨呢？我们是不是应该考虑到音乐的表现方式是如此多样，如此丰富，如此变幻无穷，而将问题界定为"每种音乐都具体是什么呢？"，至少我们能规避武断地提炼"音乐"的本质的错误，或带着偏见把某种东西硬生生地指作（可能并不存在的）"（抽象的）音乐"的风险。

音乐民族学研究学者们给我们的答案是这样的："音乐"实际上是有一种人类学维度上的普遍定义的，并不存在基于各种不同文化所致的不同特征。不过，对音乐进行定义可能并不存在放之四海而皆准的标准或是一定要找出它们的共通

之处，毕竟我们在巴赫①的《十二平均律钢琴曲》、希腊酒神节祭典上的人群被狄奥尼索斯的灵魂附体后发出的不和谐的嘈杂之音、卡鲁利部落②的人们口中吟诵的风格化的鸟鸣，以及布巴③的一场说唱演唱会之间真的找不出什么相同点。可是，这种意见隐含着一个约束条件：对我们"西方人"来说，是存在普遍的"音乐"概念的。但我们是否有权力推定对于那些属于其他民族的人们——特别是那些既不识固定词汇，又不识世间万物，没有舞蹈，不能唱歌，没有任何宗教或世俗仪式感的人们——也有这种概念呢？毕竟这些要素对于我们所熟悉的音乐概念来说是不可或缺的啊。在一些语言体系中（如南部非洲的塞索托语系等）只用一个动词就可以同时指代唱歌和跳舞——同一个行为的两套不同表现。从这点倒可以看出另外一个普遍事实，那就是历史上全世界绝大多数的音乐类型都离不开吟咏和律动。因为这一特征，音乐可以被赋予协调身体自发活动的功能；若推而广之，甚至可以让其担负起增强人类社会凝聚力的功能。今天我们若去研究"音乐"一词在古希腊时的词源"Mousikè"，会发现这个沿用到现在的词并不单单含有"音乐"这一层含义，从字面意义上讲，这个词涵盖了缪斯女神们所代表的一切艺术领域，从诗歌一直到舞蹈。

对于音乐民族学者们给予我们的答案，我们能想到三种回应。

首先，我认为若将音乐作为人类自主表达的一种模式的话，那么西方文明绝不应该将自己看作世界音乐文化的中心，这种民族优越感可谓毫无依据。因为，在世界上所有存在伟大文明的地区，我们有时称之为

① 约翰·塞巴斯蒂安·巴赫（Johann Sebastian Bach，1685～1750），德国巴洛克时期伟大的乐师、管风琴师及作曲家，谙熟同时代所有音乐形式，尤其擅长赋格手法，对贝多芬、海顿、莫扎特等都有公认深远的影响。但他的技艺在当时备受争议，主要是因为他专注于旧式宗教音乐，不热衷对贵族雇主们的口味进行创新的缘故。——译者注
② 卡鲁利部落（Kaluli），大洋洲巴布亚新几内亚的一个罕见部落，其风俗和语言体系研究是对当代语言和民族学界的极大挑战。——译者注
③ 布巴（Booba，1976～　），原名 Elie Yaffa，绰号为"布洛涅公爵"，法国说唱歌手，1994年出道，与大巴黎92省同地区歌手组成"92I"音乐计划，2002年单飞后成为法国最有名的 hip-hop（说唱）歌手。——译者注

"高雅文化古国"（如伊朗、阿拉伯、印度、东南亚、印度尼西亚、中华、高丽、日本、埃塞俄比亚，当然在这里可以包含进我们"西方"——其实"西方"这个概念比起"音乐"一词来，其内涵和外延也没有更清楚多少），"音乐都以某种姿态存在着"，这里我是指完全基于声音而构建的一种文化范畴，其出现的目的可能多种多样，但我们的研究应注意其中所含有的娱乐的功能。即使我们把范围缩小到像音乐的数学化分析之类的音乐理论，西方文化仍然是被远远抛在后面：当然我们在古希腊时期有毕达哥拉斯学派，但真正形成现代西方音乐理论基础的知识还是由阿拉伯传播而来的[①]，同时，在古代中国和印度也都有相似的知识流传下来。可以说，所有"学术界"的文化族群都以我们刚才提到的那种界定方式认识到了音乐，其中绝大部分有书面音乐文献留存；而且他们大多归纳出了自己的理论体系——并极大地影响着他们的音乐实践。

其次，从一个更普遍的意义上说，我们完全可以缩小范围，在某个特定传统社会中谈论"音乐"的概念，即使在那个特定社会形态内的成员本身还并不一定接受这个概念，或是尚未见得能将其与其他符号化的表达方式拆分开来。这一点也同样适用于"艺术"的概念。绝大多数我们今天称为"有艺术感"的表达方式诞生于根本不理解其作品的"艺术感"为何物的社会形态之中：比如大教堂、金字塔、很多治统下使用的纹章、多贡人的面具，当然还有拉斯科和肖维的洞窟壁画等，这些作品在最初酝酿并着手创作的时候，既不是有意为之，也并没有"进行艺术创作"的自觉，其作用基本是为了安抚肆虐的神灵并向其表示崇拜，甚或是与灵界进行沟通交流，抑或可能是赌咒发誓，以及对神力祈祷等。那么是不是说不应该将这些"自发艺术性"的展示纳入"我们"后来在"自己的语言体系"中称作"艺术"的范畴之中呢？我们现在把这个概念武断地看作普世价值的一般代言，还是仅作为我们这个特定"族群"的

[①] 吉尔贝·鲁热，《音乐民族学的研究方法》，发表于《大众民族学》期刊，伽利玛出版社，七星文库，第1364页。——原注；以下若无特别说明，均为原注。

一种表达方式呢？我们是不是有资格就此去探寻是否存在一种贯穿世间所有民族的"同一宗教"，在其潜在的影响下全人类在某个特定的层面上都不再有分别，也不再能将神圣与世俗、灵性与凡尘分割开来？

最后，对于持辩证主义的"万事无绝对"观点的说法，我们该怎么回应呢？音乐民族学者们自然有理由坚持认为在被我们称为"音乐"的概念中，无论是意义还是功能上都存在着无数极端的特异性。但这是不是就是说所有这些艺术表现中就没有任何共同点和集体属性了呢？是不是就能肯定地说音乐没有统一的概念了呢？20世纪的音乐民族学可以说是一门受过辩证法专业训练的学科。但现在有一门更加新兴的科学——音乐生物学——则在研究手段上更倾向于普遍化的归纳。这门科学集结了多个相关学科："比较音乐学"（很多音乐民族学者从此也加入了这一阵营）专门研究世界音乐系统中可以进行跨情景普适化的微妙特征（比如：在这些系统中基本全都拥有一套固定音高的音阶系统，以及将普遍的周期性同步脉冲作为基本节拍，等等）以及与之相关的音乐行为；"演化音乐学"则专门研究音乐的起源以及人类音乐在不断进化过程中所面对的每一步决定性的且极富张力的选择情境；还有"神经认知音乐学"，专门研究与听觉和音乐意识形成相关的特定脑区域的活动，以及音乐感知能力的个体发生学[①]。音乐民族学坚持不同音乐文化之间的不可通约性。而音乐生物学则在人类音乐性的表达方式中重新发现了音乐的共通特征。

由是，我们可以做出如下总结：答案是肯定的，世界上只要有人类存在的地方，就有普遍的"音乐"概念，其中必然包含了我们赋予这个词的具有"西方现代性"的内涵，不仅如此，同时它还包含了其他民族和文化为其赋予的其他层面的含义。

但是，质疑的声音又以另外一种方式出现了。我们能认识到音乐总

[①] 现在普遍认为这门新兴科学是以尼尔斯·沃林、比约恩·默克以及史蒂文·布朗于2000年出版的《音乐诸起源》一书作为肇始的。

是会与其他符号性艺术形式混杂在一起展现出来是远远不足以说明问题的；因为音乐不仅作为一种人类行为没有得到清晰界定，其概念本身也是从来不曾有过明确定义的。即使将研究范畴只限于我们"现代西方"文化中，我们不免也要问：什么算是音乐？哪些又不算是音乐？以我们的经验看，不论在历史上任何时期或是全球的任何地方，绝大多数的音乐往往是随着唱词一起出现的。但在这种"词配曲"的混合艺术形式中，在哪里划定话语和音乐之间的界限呢（如果真的有界限的话）？

让我们来绘制一个分段渐进分类表，以从左到右的顺序在每一个标志项对应的空格中，为我们能想到的所有音响表达方式进行归类：从"纯话语"到"纯音乐"。

1 纯话语	2	3	4	5	6	7	8	9	10 纯音乐

在左右两端的格子之间，根据音乐样式和分类的不同，有着无数过渡性渐进的表达方式，有的话语多一点，有的音乐多一点，具有无限可分性。

在格 1 中，我们可以填进的有：神话、童话、传说、非洲巫师的颂词、小说，等等。在格 2 中，我们填进讲究声韵学的朗诵形式（比如安德烈·马尔罗有名的演讲《到这里来吧，让·穆兰……》），充满表演元素的"满贯诗"，禅意偈语，戏剧诗文，最后以抒情格律诗作为与下一档的界限。在格 1 与格 2 之间，我们要把多种多样的韵文和散文诗等安插在这里，甚至还要包含那些善于玩弄押头韵、尾韵、元音韵的政治口号或广告宣传语①。在格 3 中，我们可以放进童谣、赞美诗、古希腊的诵诗、格里高利圣咏曲中的应答轮唱，以及基督教礼拜典仪中阅读圣经文句时的吟咏。在这一格的表现方式与格 2 中的主要区别就是相对音高的不同，格 3 的音高要系统性地高于格 2。在第 4 格中，我们可以放入意

① 这就是罗曼·雅各布森所说的语言的"诗学功能"，将注意力聚焦在语言要传递的信息的声音本身上（参见《语言学与诗学》，普通语言学论文，法国子夜出版社，1963 年版）。

大利正歌剧的念白（清宣叙调，Recitativo Secco），即一节旋律需要配以如水般清脆快速流出的台词与变调，以便为剧中人物的心理活动与情感赋予激昂的活力，从而推动剧情发展。在同一格里我们还可以放上来自歌剧史上另一篇章的表现形式：比如在勋伯格作品《月迷彼埃罗》中广泛使用的那种介乎朗诵和咏唱之间的"说白歌唱"（Sprechgesang），在这种体系下词句要比乐曲旋律更为重要。与之相去不远的，是某些地区民族传统中的即兴对歌，这些歌的样式大多是半诗半唱，比如巴西东北流行的"坎托利亚"（Cantoria，亦称"里潘蒂"[Repente]），或是安达卢西亚的山间小曲（Trovo）。可能我们还应该在里面加上比莉·荷莉戴①的一部分表演风格，我们指的是她最令人动容的那一部分，也就是轻声自言自语宛若内心独白的那些歌曲。然后要加上的就是饶舌乐（Rap），以及有些法国歌手特有的"说唱"技法（如赛日·甘斯布、芭芭拉、阿兰·巴颂等）或是某些有类似风格的摇滚组合②［请读者们试听帕蒂·史密斯演唱的《格洛丽亚》节选❶或她在同一专辑《马群》中收录的另一首撕心裂肺的《鸟国》］。若再追溯到我们历史中最早的那一刻，"素歌（plain-song，亦称格里高利圣咏）"以其早已被广泛认可的美学和神学价值，也应当被划分在第 4 格这一类。将这第 4 格中作品独立划分出来的界限是非常模糊的，我们在这里为它们提取的核心表现力特征是对于文本朗诵的调性变化及抑扬顿挫的丰富性，这些代表性作品因此具有了一些音乐感的特征，并凭此特征被区分出来。比如，在歌剧的"宣叙调"中，其特征是旋律"形态化"③，虽然音乐旋律是围绕着台词的抑扬顿挫体现出来，但其节奏非常自由，且乐器伴奏的成分减到最少；在饶舌乐中，其特征是大量富有节律性的休止；在素歌中则完全没有乐器伴奏，

① 比莉·荷莉戴（Billie Holiday，1915～1959），美国黑人爵士女歌手和作曲家，活跃于1933～1959 年。——译者注
② 如米歇尔·克陆普为代表的"体验"乐队，或是以巴斯卡·布阿齐兹为代表的"门德尔森"乐队。
③ 我们说旋律的"形态化"是指一段旋律前后相邻音符的相对高低升降关系保持稳定不变，但节奏和韵律基本独立，可以脱离出来。

没有复式曲调，而且吟诵的曲子中无固定的节律。

在整个表格最中间的两格——格 5 和格 6——中，音乐和文本就在这里融合在一起，形成它们各自表现力的基础元素开始出现了寻求均衡的倾向，而区别在于：格 5 中话语较为占优，在格 6 中则旋律更胜一筹。格 5 中以声乐的诞生为重要标志。我们把元初形态的蓝调（Blues）列在这格里［请读者们试听罗伯特·约翰逊的歌曲，比如《芝加哥，我甜蜜的家》节选❷］，还有西班牙在四月圣周游行中吟唱的安达卢西亚的萨埃塔（saeta，弗拉明戈调子中的一种）哀歌调子［请试听皇港的卡纳莱哈斯演唱的《圣母呀你不知道》❸］，绝大多数美国乡村音乐应归于这一类，巴西的《土风舞曲》（Sertaneja）也是一样；在古典音乐中，意大利正歌剧中有一种配乐的念白方式，区别于前一格中的"清宣叙调"，其背景有乐队的配器，吟诵的台词与朗诵中的话语声调比较起来有着更大的自主性，有时甚至还会添加一些装饰性的声乐技巧。在格 5 和格 6 之间，我们将德彪西在歌剧《佩利亚斯与梅丽桑德》（Pelléas et Mélisande）中用到的旋律宣叙调或瓦格纳在《无终旋律》（mélodie infinie）中使用的小咏叹调（Arioso）插在这里。为了分别起见，我们把歌剧的咏叹调（Aria）放在格 6 中作为对照标杆。这一次在这个格中，音乐与言语的融合从另一个角度入手进行。在这里，对于旋律音乐谱曲的自身结构的关注（比如重复，主题元素反复，甚至是"返始咏叹调"的 A—B—A 结构）压过了对采用一去不回头的线性结构来实现推动剧情意图的重视。音乐以其特有的手段来表达文本通过其他的媒介所要展现的内容，但是其节奏感和旋律性的印象冲击使得文字和话语变得反而不是那么必要。这些乐曲的旋律朗朗上口，让我们随时可以用口哨吹出来，或是不由自主地哼唱出来。这个格中我们还可以加上"法兰西艺术歌曲"（如德彪西和佛瑞的作品），德意志的浪漫歌曲（Lied），爵士民谣，教会的康塔塔大合唱以及在所有可以被称为"歌曲（配乐独唱）"的表现样式中，通过将段落进行变换和反复所形成的轮舞回旋曲（Rondo）样式。如果我们再把条件放宽松些，我想可以把乔治·布哈桑的香颂以及蒙特威尔第的

某一首咏叹调放在"略靠左边一点"的地方（在5格和6格之间的某个位置），而披头士乐队或威尔第的作品则可以放在"略靠右边一点"的地方，微跨在第7格的边缘。但是还要注意，同是威尔第的歌剧，《法斯塔夫》(*Falstaff*)就应该更靠近格5，而《茶花女》(*La Traviata*)则更加贴近格7。格7与我们放进歌剧念白的格4处于相对称的位置，只是在这里旋律居于"统治"地位，语句只是在能够与旋律完美融合的时候才被允许出现，而旋律的形式则是按照音乐表达技法预先编定的：比如在交响乐中加入合唱班或各种人声的音乐风潮运动就体现了这类关系，类似的还包括贝多芬第九交响曲，门德尔松第二交响曲《颂赞歌》(*Lobgesang*)，以及古斯塔夫·马勒的第二、第三、第四和第八交响曲，都是这种风格的典型作品。再说另一种风格，我们还可以再拉进一些比较特别的爵士演奏场景，如其中歌者仅在需要完成"她的那一部分合奏"时候以人声歌唱介入音乐，与大爵士乐队的乐器演奏师一样，只标准化地参与其中32小节的演绎，不多也不少。但在爵士乐中还有一种能最清楚地体现这种极度受限的词句的表演技法，那就是练声曲(Vocalese)：所谓的唱词（有时纯粹是凭感觉的即兴）完全是为了适应其演奏的既成音乐旋律，并进行绝对完美拟合而编排的，人声可以被视为一种乐器在其中进行着一段独奏［请试听艾迪·杰斐逊演绎的爵士歌曲《灵与肉》片段❹］。

在这种情况下，词句言语本身完全可以根据需要或多或少地减弱，直至完全消失，与练声曲相对的一种演唱技法即"拟声唱法"(Scat)就是这样。这种技法理所当然地应该归到第8格的那一类中，个中巨擘就包括了路易·阿姆斯特朗和艾拉·菲茨杰拉德［请试听菲茨杰拉德著名的《月儿高高》❺或《哦，女士您保重》］。作品中不再有词句文本了，只剩下灵活多变的拟声词（如"巴-巴-嘀-嘟-哔-嘀"）充斥其中，人声则被用来模拟某种爵士乐器所发出的音响。这种样式在古典吟唱乐中其实也不罕见，只是没有了即兴的成分：比如我们会从一些大师级的复杂咏叹调中听到有人声插于其间，这种表现法从韩德尔的巴洛克

式歌剧开始，再由罗西尼和莫扎特（特别是在歌剧《魔笛》中《深夜的女王咏叹调》中最为明显）发扬光大，一直流传到今天美声唱法中的那些"传世的咏叹调"。还应该放在这里的又比如史温格声乐团（Swingle Singers）无伴奏人声演绎的那些巴赫器乐作品，或是皮埃尔·巴洛在电影《一个男人和一个女人》中采用的"镲吧嗒吧嗒"样式的主题曲。在大众音乐中，我们可以联想到阿尔卑斯蒂罗尔人的约德尔民歌（Jodl）、加拿大因纽特人或中国西藏民歌中的喉音唱法、蒙古长调中的超低音卡基拉唱法（蒙古语称"呼麦"）、弗拉明戈曲中"哈哟"的欢呼声（在深沉舞曲［Cante Jondo］中负责将听众带入音乐情绪的一种有宗教神秘感的单音吟咏），还有阿拉伯或安达卢西亚吟咏音乐中的装饰用小花腔，如是种种。

格8的位置是与格3的位置对称的。实际上也是如此，与格8中收纳的音乐形式相反，在格3中的赞美诗中没有出现和声和节律；只剩下一些模糊的轮廓可以被感知为旋律。另外，为了使讲话内容更具吸引力而采用的一些特定的押韵法和抑扬顿挫的朗诵法也显露出些许音乐的表现力。与之相对应，在格8中的"单音练声曲"和"拟声唱法"中出现的语音都不再含有语义内容了，只剩下人声调性的起承转合，用专门的几个元音来表达出这样或那样的情绪：或兴高采烈，或欢呼雀跃，或陶醉痴迷，或怒气填膺，诅咒疯狂各得其宜；不过更多情况下只是表达一种炫技所致的小小快感。

到了格9中的元素，连作为配器的装饰性声乐都不再出现了，更遑论以其为必然载体的语言内容。不过话说回来，音乐本身的形式也可以糅入一些话语式的元素：有时像是一种描绘体裁（如瓦格纳歌剧作品中常见的"主导动机"［Leitmotif］，又称"基础主题"），但更多情况下更像是一种叙述风格。这就是所谓的"标题器乐"作品所要达到的效果，如弗朗茨·李斯特的交响诗。人们同样有理由说就算听不出这篇音乐在讲述什么，仍然可以照样欣赏，将它当作"纯"乐曲来听。的确没错，对照着看起来，这点也正和格2中文本语言的情况相反相成。我

们从卢克莱修的哲理诗歌当中除了那些伊壁鸠鲁派的哲学思想以外可能听不出任何别样的东西，完全不用去体会他所采用的六音部扬抑抑格（hexamètre dactylique）是如何运用；我们同样可以将拉辛的《费德尔》（*Phèdre*）当作一出单纯的戏剧来看（其实我可没说反话）。不过如果坚决否认卢克莱修和拉辛精心打造的韵文极大烘托了这些朗诵作品或台词的表现力的话，那就有点不可理喻了；同样如果坚持说保罗·杜卡在《魔法师的学徒》或是莫杰斯特·穆索尔斯基在《荒山之夜》中作为基石的旁白对于增强这些交响乐诗的表现力毫无贡献，那也是口不对心了，毕竟在沃特·迪士尼的电影《梦幻曲》中并没有辜负原作者，没有削弱这些旁白的作用。所以如果听不出诗句中的音乐感，我们不能宣称自己真正读懂了拉辛；同样，如果听不出音乐中蕴含的叙事结构（序曲、铺陈、冲突、反复、终结），发现不了动机主题间的相互冲突与叠加（如魔法扫帚的主题旋律与小巫师的戏谑主题互相混杂的场景），体察不到表现人物心情变化时和弦的变奏（由好奇，到害怕，到惊慌），我们也不能说真正听懂了《魔法师的学徒》。

现在剩下的只有格10了："纯音乐"，无唱词，无人声，不存在任何描绘性或叙述性的意图或动机。除了一些传统器乐作品，我们可以在18世纪以来的古典音乐中找到大量的该类音乐（包括奏鸣曲、协奏曲、交响乐、弦乐四重奏，等等），以及主流的爵士乐，电声铁克诺音乐，不一而足。

如上所述，话语和旋律以任何一种形式搭配起来在音乐上都是可能的，并可以被纳入一个连续序列之中（如下表所示）。完成之后，我们发现原来运用手法单一的两类极端表达方式（没有任何音乐感的文本，以及没有任何语义的音乐）实际上都是最少的。另外，以上提到的每一种形式都完美地代表其所属的音乐类型，这并不是刻意求全的意思，而是并不缺少其被归为某种类型的任何标志性的元素：排位靠左的并不是更加"不接受音乐"，而排位靠右的也并不是更加"与话语绝缘"。

1	2	3	4	5	6	7	8	9	10
小说、神话……	朗诵、满贯诗……	童谣、诵经……	清宣叙调、饶舌乐……	配乐宣叙调、布鲁斯蓝调……	咏叹调、浪漫曲、香颂……	交响合唱团、练声曲……	配器人声、拟声唱法……	标题音乐……	奏鸣曲、铁克诺电音……

对于这个图表，我们可以从三个角度进行解读，每一种都可以详加揣摩，从而也就反推出界定"音乐"这一概念的三种方法。

第一种方法是按照时间编年的顺序看这个表格，并在其演化意义上给予评价。从左到右看这个表格，似乎基本就符合了历史发展的顺序。如同一个有方向性的矢量示意表，它反映了作为一种文艺形式的音乐由太初直到19世纪间的演进轨迹：音乐一步一步地争取自我独立性，缓慢地从语言中解放出来。①当这个过程完成后，音乐获得了最终的自由，不再受任何上层建筑的驱役：音乐可以摆脱皇家或王公贵胄们的宴乐、普罗大众的娱乐消遣、礼拜、戏剧，甚至摆脱人类行动的任何约束。从格1到格10，音乐最终得以实现自身的纯粹！乐音单纯轻灵的形式战胜了语句加于其上的负担。至少19世纪的一些音乐理论大家们是这么认为的。成为纯粹乐器演奏的音乐以后，它也就彻底地从其他的表现媒介中解放了出来。它终于可以代表它本身了。在19世纪，这种争斗体现在勃拉姆斯、门德尔松阵营与李斯特、瓦格纳阵营的缠斗上；到了20世纪，则是体现在正统编曲家和简易展示性音乐人的针锋相对。根据这种解读方法，音乐——真正的音乐——只出现在格10中，在此之前的所有表达方式都只是对于这最终得以实现的根本形态的逐步逼近。所以音乐就是这种探寻自由自主的奋斗的最终成果。

而第二种方法则在操作上基本与第一种方法相反。这次不去研究传承与沿流，而是更多从考古学的角度，甚至从古代人类学的观点来解

① 这是卡尔·达尔豪斯的德意志式浪漫主义概念，体现在他的著作《纯粹音乐的理念——浪漫主义音乐的一种审美》（反镜头社1997年出版）中。

读这个表格。仍是按照时间编年的顺序来看，但不再是从左向右，而是从中间开始向两边延伸。词曲结合的表达方式几乎行遍全世界很有可能源于统一的起源。人类最古老的沟通交流方式很有可能既不是语言系统，也不是音乐系统，而是一种混合的"乐音语言系统"。根据一些音乐生物学者的观点，语言的雏形和音乐的雏形最初可能是建立在同一种媒介——所谓"乐音语言"——之上的，这种媒介将二者传递信息和表达的能力有机地结合在了一起（虽然此时的面貌还非常粗陋）[①]。当代世界语言体系中存在两个共同点，可以让我们看出这种早期的"音语融合"：一个是句法结构，一个是语义结构。无论是在语言结构还是音乐结构中，"沟通交流"最基本的功能单位应该都是句子，亦即把若干离散的语音单元、音调和音素在时间上排成一个序列。"句子"在语言和音乐体系中，都是与语义不清发音含混的"哼唧"和"叫喊"含义相对的概念。另外，这两种媒介交互发挥作用，通过发出的声音，完成人类之间交流和表达"思想"的需要，直到乐器和书写系统等其他媒介出现。因此在语言和音乐最终分道扬镳、各自独立之前，它们应该拥有一种共同的初始形式：从语言的角度看来，是"信息的交流"；而从音乐的角度看，则是"情绪状态"的交流。在这第二种解读中，"音乐应该说是一种表达情绪的共通方式"，但很难与语言系统明确分开，这种分离过程是在很久以后才会发生，而且有人为割裂的因素存在。

我们要提出的第三种解读方法，必须首先从批驳以上两种角度开始。我们要对其历史学或考古学方面的思辨提出合理的质疑，并坚持按照审慎的原则将所有这10个格子以一个平等的视角看待，不分其出现时间的前后。在第一种解读中，我们拒绝承认"纯"音乐就比其他的音乐形式更好或更"先进"，但我们要注意的是：这种音乐形式是存在的，因此也就说明其出现是"可能"的。世间居然会出现"纯粹"的音乐，我们要提出的

[①] 史蒂文·布朗的文章《音乐的演化史——"乐音语言"模型分析》对此问题进行了展开，收录于尼尔斯·沃林、比约恩·默克以及史蒂文·布朗合著的《音乐诸起源》一书，参看273～300页。

问题则是：这是如何"可能"的？这里我必须提出一个研究过程中应把握的规则，即所有对于意义、价值、存在理由的思考，应优先建立在对这种"纯"音乐的研究之上。并不是说这一类就比其他形式更能够代表音乐，而是因为只有它才能称得上是"音乐"概念的最基本的原貌，任何对其不适用的结论，对于任何其他音乐的表达形式也绝不可能有效。

而关于音乐可能仅是从更为基础性的品类"乐音语言"衍生出的一个"远房亲戚"的说法使我们的研究无从下手了，至少我们要等到实证性的考据出现才能开始，不过说真的，我们现在都很难想象这种考据史料中到底应该包含些什么东西才算得当。不过我们仍可以从这第二种解读角度中获悉音乐性（或乐感）存在着不同水平梯级的结论。也就是说音乐并不总是一个纯粹的本质的东西，这个概念并不总是用来指某个确定内涵和外延的"物事"，而更多的是指一种可变的属性。魏尔兰在他的著作《诗艺》中写到"（诗歌的节奏和音响）比起任何其他物事来，都更像音乐"，这里他所提到的就是这种"音乐属性"的问题。是不是到处都有音乐的存在呢？我们想追问的是，至少在音乐之外（在"音乐作为一个具有完整概念的实体"之外），是不是可能还有音乐的存在？首先比如诗歌，然后还有舞蹈，这样递推下去我们根本停不下来，一步一步地慢慢扩大范围，最后还是会把研究的领域延伸到一切包含节奏和音响在内的人类活动之中。在此我们要再提出两个问题：1. 如何来测量这个定义音乐概念的"音乐感"的"多"与"少"？2. 是不是说存在某一个阈值（如果可以量化的话），从那里开始就可以被界定为作为实体概念的"音乐"了呢？同样，我们还要引入一条研究规则：我们不能通过对这些不同格子中的音乐样式进行直观经验上的比较来解答这两个问题，必须要寻求另外的实证方式，一种"心智严谨的实证方式"，采用另外的方法，比如演绎法等这些与哲学研究工作更相匹配的方法。

退一步说，不管我们接受哪一种解读方式，我们绘出的表格已经证实："音乐"作为普遍的概念的确是存在的。"音乐"一词应该确有所指。

但是，指的究竟是什么呢？

第一章

从声音的天地说到乐音的世界

Chapitre I. De l'univers sonore au monde musical

　　当我还是个孩子的时候，曾经用一套小练习册来学习"音乐理论"的知识（我不知道这书现在是否还在），一套两本：绿色的一本是题目，红色的一本是答案。第一学年第一节课的第一个问题就是："什么是音乐？"小红本上给出的答案是："音乐就是声音的艺术。"作为一个8岁的孩子，能得到一个这样深刻的答案，可以想象我当时那种醍醐灌顶的感觉吗？至于这个说法是不是后来引领我走进"音乐理论"的门径呢，我不好说，但我相信这是引领我走进哲学殿堂的重要一步。在这个轻描淡写的陈述句中包含了多少进行抽象定义的神奇力量啊！只用几个最最简单的词汇就抓住了这个听得见摸不着的抽象概念中的所有奥秘。我爱极了这个表述，在嘴里一遍一遍地变着节奏和花样重复着"音乐就是声音的艺术"，还掺杂着自言自语"对哟，是呀，就是这样啊，音乐，不就是，声音的艺术吗，还有比这

更正确的吗,简直了。"您看,不知不觉间,我就做出了一段"声音的艺术"。后来的很长一段时间,我都没有改变过这个确信:音乐就是声音的艺术。直到更后来,我发现了这种定义中存在着的陷阱。因为表面上它为一个"什么是……"给出了完美的答案,但同时在它的答案里,它又让我们不得不提出更多的"什么是……"而且这回它并没有作答。"什么是艺术?""什么又是声音?"一层一层问下去,浩如烟海,令人难以自拔。

"音乐是声音的艺术"

那么,若从此我们就这么定义了"音乐";接下来又将如何处理?实际上有两条路可选:其一"什么是艺术?"或者其二"什么是声音?"。

哲学家似乎很明显会倾向于奔着前者进发。

那就大错特错了。

哲学家喜欢概念,特别是抽象的、笼统的,最好还是尽量不同凡响的概念。这也是为什么类似"什么是声音"这样的问题很难俘获他们的注意力:"声音"太具体了,太敏感了,太实证了,在某种意义上太浅陋了,交给声学家们去研究刚刚好,或交给医学家们以及心理学家们都好。但是话说回来,"艺术"以及针对"艺术"提出的问题,对于哲学家们固然是典型的既理想又顺理成章的课题,但它究竟好在哪里呢?这个提法中的陷阱就在这里,尽管藏得非常隐晦很难发现。首先,艺术在使用中具有宽泛的外延(艺术技法、艺术心得,比如我们说"切肉分盘的艺术"或"兵法——战争的艺术"),即使把范围缩小到"美术"的范畴,还有建筑艺术、雕塑艺术、油画艺术、音乐艺术、诗歌艺术、舞蹈艺术、电影艺术,等等,林林总总到哪儿是个头呢?但这还不是最糟糕的,艺术这词模棱两可的暧昧特质才是最具摧毁性的。比如我们说"这是艺术",这很少是在描述什么东西,也不是真的在定性(说"什么就是什么"的定性),其实这大多数时候是在说"这具有很高的价值"——当然有时也是指美学价值,但这只是个例子。简言之,"艺术"不是一种分类,而是

一种主观的评判。比如我们来看下面两段对话：

"您真觉得这是什么艺术吗？这些曼佐尼用来盛垃圾的破盒子，今天在市场上能卖3万欧元？"
"当然了，先生，这就是当代艺术！您可不能这样抱残守缺啦！"

还有另外这个：

"你说，就这个约翰·凯奇的作品，他还敢起名叫《4分33秒钢琴曲》，其实就是'4分33秒的寂静'，你真承认这是音乐？"
"当然了，太太，这不仅是一切音乐的基础，而且也是对传统概念的一种批判。"
"你好样的。我就觉得这是拿全天下人当猴子耍。"

凡此种种……

艺术这个词中包含了全部这些空洞无物的思想的特点，半描述性，半约束性，两方面也都不是非常明确，"这就是那些体现价值观多于自身意义的讨厌词汇之一，说得比唱得还好听"，瓦勒里曾如是说；那么在这种情况下，我们要的还是说而不是唱。

关于艺术的观念很容易从描述的角度滑转到评价的角度，这种习惯深植于我们的语言体系中，很难克服。当人们谈论艺术的时候，并不总是在点明其中蕴含着哪种人类精神世界的典型趋向，而更多的是谈论那些（名副其实与否的）艺术家提供了哪些内容供我们欣赏。这种大众语境中的词汇用法必然更偏向于观众的视角（或者至少可说是受众的视角），而冲淡了行者的视角（即艺术家）：艺术用来欣赏的成分似乎明显地超过其实际创造的成分。我们可以称这种视角下的艺术为"特定的艺术"①，包括大

① 原文为"大写的艺术"，在法语中词首字母大写是将其转为专有名词使用的标记，故遵其意旨译为"特定的艺术"。——译者注

众艺术（如摇滚或摄影）和精英艺术（如米罗或勋伯格）。而我们所辨识的这种艺术，是艺术的"成果"；是那些吸引公众赞誉或评议的东西，是那些在历史进程中或是学院殿堂中奉为经典的东西，是博物馆、展览馆、音乐会或图书馆中陈列展现的东西，是那些由于其美学价值（"美不胜收""韵味浑厚""强悍""耳目一新"等）、娴熟技法（"信手拈来""功力深厚""技艺精湛""工艺匀称""细腻逼真"等）、表现力度——抒发情感或诱发情感的能力——（愉悦，忧伤，不安，焦虑等）以及历史价值（创新，别出心裁，具开创性，创意无限；或者反过来也可以是浪潮复兴，复古怀旧，致敬之作，借古讽今等）、宗教价值（信仰，虔敬，奉献，迷醉等）、政治价值（启蒙，反思，批判，革命，先锋等）。

　　但是，作品是不是就是反思艺术最好的打开方式呢？非常令人怀疑。我们自问：音乐何以可能？我们是想要从中理解人类学中一些放之四海而皆准的共性规律。我们不能单凭官方历史中流传的结论就来武断地区分哪些可称为艺术而哪些不是，因此我们也不能只去关注伟大作曲家出品的音乐，甚至根本就不应该只限于作曲家的作品，不管他有名还是无名。我们不能将注意力自然而然地聚焦在舒伯特或斯特拉文斯基，也不能仅停留在艾灵顿公爵或查理·帕克身上。我们必须首先从另外一个截然不同的角度去理解"音乐"或是"艺术"这个整体概念，需要以一份平常心去看待。要做到这一点，从一开始我们就不仅必须尽量避免探讨那些喜闻乐见的大师佳作，还要规避那些颠覆性的、过于繁复的、过于特别的，或是刻意不走寻常路的以便能够从更加寻常的、更加基本的，但同样是更加放之四海而皆准的那些东西，自人类文化滥觞之时（大约是新石器时代中期开始）便与我们如影随形，自婴儿呱呱坠地的一刻便寸步不离的那些东西。所有用小棍能敲出的节律，还有所有石洞壁上刻画的小人儿。

　　音乐是人类精神生活特有的一种需求。这才是从根本上进行考虑：任何有人类存在的地方，都有音乐，无论是以哪种形式出现。它可能是"小鸡舞"，当然也可能是"赋格艺术"。音乐品质的优劣，即"怎么样"，是另外一个问题，当然不能说是次要的，但是却一定是第二位的问题。

因为这个问题必须在解答了"是什么"之后才能提出。

而且在这两种略显极端的艺术形式之间,存在着从人类灵魂的一般需求到非同凡响的伟大作品这样一种过渡,这个过渡的进程是连续的。如果不是先有了"艺术"的存在,我们实在无法想象会有哪些具体的"艺术作品"的存在。反过来说,那些"传世之作"之所以富有感染力,自然也是将那些最简单质朴的艺术形式中就开始尝试表达的动人心魄之处撷其精要发扬光大的结果。这当然不是简单地将莫扎特歌剧中那夺人心魄的力量和充沛丰盈的意味归结为儿童歌谣,也不是将伦勃朗的自画像与公共厕所上涂鸦的表现力相提并论。同样,当我们看到一位母亲从牙牙学语的婴儿手中抢下叮叮敲打餐盘的勺子时,斥责她在"扼杀下一个莫扎特"也有点言过其实。尽管如此,将艺术看作人类学领域的普遍概念进行反思,不管是将艺术作为一种现象,还是特指其中最伟大的那批大师之作,甚至深化到进一步理解人类精神,都是有所裨益的。

因此需要冒这个险,从音乐最贫瘠、最质朴的一面去开始我们的探究。最容易采集到的朴素音乐的例子包括轻轻吹出的口哨、在腿上敲打出的拍子,以及在脑海中不断机械重复的断片间奏曲。这时候最适合抓住音乐诞生的那一刻,确定哪些是音乐的基本单元,可以将其比喻为构成音乐的"原子"。维特根斯坦曾经说过:"当提到'我抬起手',这是说'我的手抬起来了'。那么问题来了:如果我把'我的手抬起来了'这个事实剥离掉之后,'我抬起手'这句话还剩下什么呢?"在尝试分析人能做出的最伟大行动(如舍去自己的性命去拯救他人,抑或为维护人类尊严奋斗致死)之前,我们必须要从原子的维度去考量行动的最基本单元,最平常最朴素的行动,比如"我抬起手",这个动作本身就展现出了可以被称为"一个行为"的充要条件,比如,"意图"或"动机"。同样,在能够理解贝多芬《第五交响曲》或查尔斯·明格斯的《直立猿人》之前,我们首先应该自问下面这个问题:"如果我们从某一段特定的音乐中,把所有的音符和乐音都减去,哪怕是最简单的一串连续发出的声音,那么我们还剩下什么呢?"剩下的一切,就可以说是被称作音乐的充要条件。

剩下的这些，才是关键所在。

　　这就是回答"艺术是什么"这个问题的思路了。一旦我们剥离了所有与价值有关的内涵部分，我们基本上就剩不下什么。我们谈不到有关艺术或有关作品，无论是书面作品还是即兴演奏，更谈不到什么鸿篇巨作或是精致小品。我们不要去分辨是贝多芬或是查尔斯·明格斯，巴赫或是饶舌或是爱斯基摩人的号子或是印度拉格。或者我们干脆换个角度，现在同时去思考所有这一切，甚至更多乃至全部种类的音乐形式，一直涵盖到我们在早上浴缸里轻声哼出的小调，把它们统统放在一个称作"音乐（类别的音乐①）"的盘子上平等地审视。最后剩下的，可称为"音乐"的那部分，就是这种极为宽泛的基本简单架构：人类出于任何目的而有意识地发出的任意非语音类声响的所有排列方式。

　　如果立刻就去考量"艺术是什么"这样的问题，那就太空泛了，我们不如先从另外一个更明晰的问题入手："声音是什么？"

　　我们立刻可以回答出来："声音是振动并通过空气蔓延开来被听觉系统接收的结果"，诸如此类。当然没错，但这声音代表了什么呢？是发出声响的东西吗？不能简单地这么说，因为从声音到物体这个链条中间欠缺了一个环节。声音代表的并不是发出声音的人或是物体，而是人或物体做出的事情或是遇到的事情。换言之，声音所代表的，是事件。当我们下意识地说"我听到是谁"或"我听到了什么东西"，不言而喻实际上我们听到的是"谁"或"什么"做了些什么事情（比如"走来"，"经过"，或是"说话"）。任何事物要发出声音必须是发生了些什么，比如，"动了一下"。没有运动，没有声音。这就是声音发生的充要条件。只要有事件发生，无论发生的是物体变化还是运动，都会有空气（或流体）振动发生，从而就会产生声音，这种声音并不总是能被人听得到的：比如微笑的声响就不会太大。但这并不妨碍我们得出结论：声音与事件之

① 原文为"小写的音乐"，在法语中词首字母小写是将其转为通用名词使用的标记，故遵其意旨译为"类别的艺术"。——译者注

间有着本质的联系，而声音与发出声音的物体之间则最多只有间接的联系。由此可知：声音不是物体的属性之一，而是事件的属性。①因为发出声响的并不是物体本身，而是空气或其他某种流体的运动。色彩不能直接告诉我们感知到的物体是什么，却能告诉我们这物体是什么样子。而声音既不能直接告诉我们感知到的物体是什么，也不能告诉我们这物体是什么样子，甚至只能间接地告诉我们在物体上面发生了什么，却能直接地告诉我们这事件如何发生。声音作为听觉的专属客体，在事物中属于"事"的范畴，正如色彩作为视觉的专属客体，在事物中属于"物"的范畴。因此，不同的声音（至少我们可以说是听觉范围以内的声音）可以作为对各种事件的索引②。

　　这套系统绝非无用，似乎在经受自然选择的过程中它们担当了非常重要的功能。奥利维·赫沃·达隆内曾如是定义："我们这一套专司听觉的器官是在数百万个世纪的锤炼之下得以锻造而成的，确保我们拥有一套持久的报警系统，当任何事情发生的时候几乎可以迅速地向我们报知情况，同时让我们得以辨别此事是否会对我们产生威胁，是否适宜我们生存，是否吸引我们，一言以蔽之就是是否跟我们搭得上关系。"③正是因为声音不仅告诉我们发生了什么，而且在每一次事件发生时一再唤醒我们的生物报警系统，因此声音的天地首先是一个情绪的天地，单论其本身并不能构成一个如可视物体的世界，至少就那些不能动的物体来说，与声音天地是无关的。保持监听状态对于动物来说，是时刻在准备着某些事件的出现。无论是声音还是响动，都是有些事件发生并打破了原先安宁的常态的一个信号，生命得以维持的环境被搅动了。可以联想一下

① 罗贝尔托·卡萨帝、杰侯姆·多奇克：《声音的哲学》，雅克琳娜·尚邦出版社1994年版，第37页。
② 根据卡萨帝和多奇克的文献，事件发生不仅是发出声音的充分必要条件，而且声音其本身就是事件。
③ 奥利维·赫沃·达隆内：《音乐与哲学》，收录于哲学美学论文集《音乐的灵魂》（于格·迪福、乔安－玛丽·富凯以及弗朗索瓦·余哈尔主编，克林科锡克书局1992年版）之中，第37页。

你上一次看到一只猫突然惊起的样子。动物们总是时刻充满戒心的，因为在艰难求生的世界中，响动通常不是什么好的预兆。当然有时候也有例外，比如，"妈妈回来啦，妈妈就在那儿呢"。

听觉的紧张过后，当熟悉的环境（或沉寂）重新被确认，那接着就会是恢复平静或回归常态的放松。"可能发生什么？发生了什么？以后会发生什么？"这种生物体面对意料之外发生的事件时听觉器官的紧张，与面对意料之中的常态环境或万籁俱寂时听觉系统的放松，这两种之间的对比奠定了我们绝大多数情绪的基础。而这也就是我们在听音乐所感受到情绪起伏的最根本来源。

但目前，让我们先不考虑这些现实事件或音乐事件能够带给我们的任何情绪或情绪波动。因为我们现在的首要任务是定义音乐（作为类别的音乐），即涵盖一切音乐样式的普适规律。

仅有声音的"洞穴之喻"与演绎逻辑

想要定义"声音的艺术"我们往往会运用到两种方法。

一种是基于归纳逻辑，就是将所有现存的音乐形式中共有的性质和样式都以穷举的方式列出来。但是从本书第17页的图表中我们可以看出，音乐和非音乐之间的界限是非常模糊的，归纳逻辑方法应用起来非常困难。除此之外，我们还很可能会由此陷入一个佯谬的怪圈，即我们必须先知道哪些是音乐才能去定义音乐。

这样我们就选择另外一种基于演绎逻辑的方法：音乐存在的充分必要条件是什么？换句话说，我们不再像刚才提到的维特根斯坦定义行动的方法那样，将音乐所有的成分都剔除成为一串声音的序列，去考察还剩下什么，而是反过来去重塑一个创造的过程，看看我们需要在一串声音序列的基础上再加上哪些东西，听起来就能够被我们的感觉接受为"音乐"了。这些就是任何音乐之所以可能发生的充分必要条件。

演绎逻辑假定我们的思维是通过单个的思维试验建构起来，而不

是通过对大量经验进行比较而划分出来。那么假设我们在我们的世界中（我们所生活的这个世界本体中）有且只有唯一一种听觉体验。同时假设，至少到此刻为止，我们对这种唯一的听觉体验没有任何情绪反应，也不会激起情绪的任何变化，没有期望也没有恐惧。它对我们毫无影响。

我们之所以能听到我们身边的一切声音，并没有其他的任何目的，只是试图去理解我们周遭的环境而已，正如柏拉图在"洞穴之喻"中描述的那些囚徒试图理解世间的努力一样。[①]他们自从降生之日起就被束住手脚，只能看到自己面前所显现的一切：但他们面对的只有石壁，因此他们看到的一切只不过是洞外看上去比较自由的那些人们在火前经过时投在壁上的不停变动的影子。他们认为这些影子就是世间的真实事物，就如我们在电影院里的体会一样。囚徒们被强迫去努力认识自身所处的环境，但这实际上绝不可能做到，因为他们所能感知的一切只不过是符号演示而已。他们作为纯粹的旁观者，静静地看着世界在他们的视野范围之内逐步展开。但无论是见到的还是听到的一切都不会为其带来任何情绪上的扰动。因为他们没有对于生活甚至生存的任何感知抑或条件，所以这些看到和听到的一切对他们来说既不会产生威胁，也不会带来安宁，既不危险也无所谓安全，但不管这影像是清晰还是晦暗，至少非常吸引人，而且似乎很显著地具有某些意义。他们力求"为发生的一切事物划出尽可能最为明晰的分界"，并根据这些已经发生的事情，猜测未来有可能会发生的事情（《理想国》，516d）。换言之，他们在试图解释所处世界的过程中，需要回答两个基本问题：关于需要辨别和认识的事物，要回答出"是什么"的问题；关于需要预测的事物，要回答出"为什么"的问题。但现实是，他们如果不走出洞穴去实际观察事物的本来面貌，他们是不可能找到答案的。他们最终只能通过臆测来推断事物的大致面貌，并生硬地解读出为什么"发生过的事情就这样自然地发生了"。

我们的思维实验的原理也正是如此。与柏拉图之喻不同的只是，他

① 柏拉图《理想国》第七卷，第 514～517 页。

所引出的是对视觉器官的赞美以及对于光明的颂歌,而我们的洞穴则只是关于声音。我们自问:我们设想的这些囚徒怎么去理解他们所处的世界呢?两种方法。即是说,可以用两种方法脱离这个洞穴:一种是柏拉图的方法,从声音去上溯其发生的原因,也就是说将现实发生的事件与仅能作为其代表的声音建立起指向性的连接,我们称之为"认知理解";另一种是就声音论声音,仅在声音的层面建立表层联系,这种方式我们称之为"形态理解(亦称美学理解)"。这,就是音乐。接下来我们还要进一步理解具体如何着手。

我们的这些囚徒们时刻在凝视着我们的世界,但可惜,他们是失明的。他们看不到映在石壁上斑驳的影像,但却能听到事件发生的回音。[①]这些声音先后而至,有些出乎意外,有些则在意料之中,有些令人吃惊,有些则是司空见惯,但是并没有按既定的顺序传来。我们的观察者们所关心的只有一件事:理解。我们承认他们的记忆力和理性思维:他们力求将一连串的事件理出头绪,以便可以预见自己将会遇到的情状,通过一种可思辨可掌握的逻辑顺序来将后续的事项一览无遗。但能凭借的资料只是这些事件的单一表征:声响。而且这种声响的集合与处于实际事件基础层次的"物"的因素基本上是完全独立的,因为他们对该层面一无所知。可以说他们与世界在感知层面的联系是纯粹基于理论的。

如果他们会自问:通过刚刚发生的某些事情,现在会发生什么?未来又会发生什么?这绝不是什么出于实用角度的理性目的。因为他们的生命中没有什么可期待也没有什么可害怕。他们的人生就只有一件事情:理解这个世界。对于这些囚徒来说,并不存在空间范畴中的有形物体,只存在时间范畴中发生的事件。试想如果我们失去了视觉和触觉的

[①] 当代哲学分析学界对于是否能够从仅有音响观感的世界中提取感性经验的本体论仍有相当多的争议。尤其是在彼得·弗雷德里克·斯特劳森所著的《个体》发表之后(法文译版为阶梯社于 1973 年出版,详见其第二章《声响》)。亦可参考爱丽莎贝·帕舍希著的《脱离空间的概念是否还可以思考客观性问题?》,收编于《哲学家论自由》(弗朗西斯·沃尔夫主编)。

话，我们是不是就和他们是一样的呢？我们绝对不可能设想世间会存在着任何有稳定物理形状的物体，遑论是动物或人了，这些物质层面我们一般都会用统一的词来指代：这些"东西"①。

在一个只能通过声响来感知的世界中，我们很有可能根本无法感知空间本身的存在，从而我们更无法清晰地分辨我们的内在世界和外在世界，主观世界和客观世界，精神状态和现实状态。②那么，在这个声音的天地中，我们听到的声音是来自我自身呢？还是来自我本身之外的世界呢？（这个声音、这些响动，是在我自己身体里的吗？但什么又是我之外的呢？我是不是有可能理解我自己提出的这个问题？）无论如何，单靠听觉系统只会将我们带入一个仅以事件流动为唯一表象的无物世界。

对于囚徒们来说，这些声响纷至沓来，不可预见，不可理解，不可分辨。因为基于洞穴中的环境，这些事件有两个重要瑕疵，一是本体性瑕疵，二是源起性瑕疵。也就是说这些事件既不能确定其存在，也不能为其指定明确的源头。音乐的产生，就是要弥补这两个瑕疵。确切地说，他们其实甚至是不能感知所谓事件的。因为这些事件，或说这些事件可供感知的表征："声音"，不包含任何明确的有效内容，它们只是提供了很多基础信息，理论上既不能区分也不可辨认。事实上如果我们不去考虑这些声音与物质基础层面和相对应客体（指引发事件的现实物事，如猫或玻璃杯）之间的关系，而把注意力只放在声音本身上，那么即使是这些声音也是根本无法分辨的，就是说你不可能把某些声音归于一个事件，而将另外的一些声音归于另一个事件，从而更加无法数出到底发生

① 在这里我们提到了"东西"的概念，我们指的不仅仅是物质的"物体"，而是一切在空间中拥有体积的物，无论以何种形式存在，动物、人、静物皆不出其外。本书前三部分中提到的"东西"概念都应依此解读。对于"东西"中的分类将在第四部分中开始详细解读，彼时我们将会把物质的物体和有生命的物体（尤其是"人"）区分开来。在此之前，"东西"的概念将仅作为视觉空间的基层，与听觉世界的基层"事件"相区分。而事实上，这符合人类认知发展的历史路径，虽然人在极早的时期就可以将人和其他物体区分开来，但这过程的发生远在建立起空间思维构型之后。

② 详请参考《个体》，第65~96页；以及《声音的哲学》，第132~133页。

了多少个事件。举个例子来说：一个延续时间很长的声音是同一个声音且没有来源上的变化吗？在什么样的情况下，它就能变成连续的两个声音呢？如果在没有休止来打断的情况下，你如何判断一个声音是唯一的、单次的呢？如果说有某个标准，那也必定是饱受争议的。例如，用小提琴之类的非间断性调律乐器演奏一套级进滑音的话，那这算是一个声音吗？如果算是的话，根据什么理由呢？如果不能算是的话，那么应该算是几个音呢？同样音高和音色的两个音，中间有一个非常短暂的休止停顿，这样算是同样的音吗？若一个音保持着同样的音高（或频率），但改变了泛音（音色）或是力度（渐强或是渐弱），那还是本来的那个音吗？除非是武断地敲定，否则没有一个是容易抉择的问题。在时间流逝的过程中，是没有任何基准点来分离单个事件的。

当然了，一声猫叫或是玻璃杯碎裂的清脆声音对于我们来讲应当可以清晰地被界定为一个独立而完整的声音吧。但这只是个幻象，造成这个仿佛可以区分的幻象的原因正是我们平常的听觉体验，这种体验从来不是单纯与听觉相关的，每个声音都与其基础层面上的某个物体紧密连接着（或是运动发声，或是改变状态发声）的，而这个物体的形象是在可视世界中才能得以界定的。猫的一声"喵"似乎能够代表一个事件，是通过将这个声音与猫这个形象进行"归一"这个额外的行动作为中介的，猫是独立完整的，这个声音也因而是代表了独立完整的事件。在通常的感知条件下，声音只是多维感受的一个组成模块，听到的和看到的不可分割，各种声音场域已经根据日常生活中常见的场景做了清晰的分野。我们以为自己区分的是不同的声音及其背后的事件，但实际上我们区分的却是不同的"东西"（物体或人物），是存在于空间中独立可区分的个体。所以这样我们对所谓独立事件做出的区分，是借助于与其相关的可视（可触）的物体实现的。但是到了纯粹听觉的世界中，猫的那一声"喵"就不再是独立而完整的了，但这并不意味着这个声音被拆成了多个。只是当作为声音事件的基层存在的独立物体不复存在，那么这个声音事件本身自然也就无法被视为是得到清晰界定的存在了。

因为这些声音无法分离,所以就根本无法识别归类。简言之就是完全无法说出这声音究竟是什么。实际上,对于囚徒们来说,这些声音并不是"什么东西的"声音,它们不具有任何代表意义,因为这世上除了声音事件本身以外一切皆不存在,当然也包括通过事件发出声音的物体本身在内。声音不再是发生在某样东西(物体或人)身上的事件的表征,不再是事件的一种特质,它们本身就是事件,唯一的且纯粹的事件。我们不能为它们进行计数,也就是说这些事件不可明确地割离,也不可进行识别,因为识别的过程不能重复。如果一个事件不能绝对精确地得到完整复制,我们是不能将其认为是同一事件的。但即使我们去问"这是同一个,还是另一个",这个问题也是没有什么意义的。因为在纯声音的天地中,我们无从分辨其数的性质(因为是声音完全同一性的存在)和独特性质(都是同样的存在,均应归属于同一类别)。这不像是我们每天看到在我们身边来来往往的各类事物。比如一个东西(球或是猫)从一个位置移动到了另一个位置,有可能会以一个与以前不同的角度出现在视线范围之内,我们看到的图景实际上是完全不同的,但我们仍然能把那个"东西"认出来,我们知道在不同地方以不同角度看到的两个图景其实是一个"东西";即使这个东西一度(或干脆永久地)曾在我们的视线中消失(比如球从椅子底下滚过),当它重新出现的时候,我们也并不会把它看成另外一个"东西"(另一个球或是另一只猫),当我们看不到它的时候,我们并不会以为它在当时中止了存在(婴儿从18个月开始就可以对可视物体获得客体恒常性的认识了)。那么,我们的那些洞穴中的囚徒们该如何对事件进行反复认定,并确定地说出"现在还是未来任何时候,这都是同一个声音"呢?

洞穴里的声音天地是一场无序的骚乱,声学专家们经常将其称作"城市中的无人机"。它并不像我们之前所比喻的真的是一个直观以事件组成的世界,其所有事件的表象都是模糊暧昧的,既不可以有差异性地区分,也不能够清晰地辨认。失去了物体,我们生存其中的世界上任何事情的物质层面就都变成了无定形的,没有确定的可作为主体的架构。

但这还没完：这种情景还缺少逻辑上的因果结构。我们这些声音天地中的囚徒们不仅无法区别事件，甚至更加不能解释任何事件的产生。在我们正常的感官状态下，这些问题都不存在。可见的物体们不仅可以作为事件的基础层面供我们格物致知，它们同时为我们提供了这些事件得以出现的原因。是猫发出了"喵"的一声叫，是掉在地上碎掉了的玻璃杯发出了碎裂的刺耳声响。另外，在日常生活中，只有这些能够辨明来源的声响才是有用的。因为听到声音就提醒我们有事情发生了，但听觉系统通常都会驱使我们去寻找声音是从哪里发出的。生物体首先会察觉到有事发生：警惕！出事了，周边世界不复平静，生命有可能受到威胁。这个信号通常是听觉系统带给它们的。但通过这个感知，出于维持生存的必需考虑，生物体立刻要知道声音的来源，因为这声音一定是通过某个东西传出来的，或直接是什么东西发出来的。比如，我听到"bong！"的一声，是一块石头掉下来了。脚步声？有狼！或者是妈妈回来了。在日常生活的世界中，声音好比世间事件的索引，一切都与世界组成的基层紧密依赖着：石头、狼、妈妈。对于他们来说，"这是什么声音？"这个命题最终是等同于"这是什么东西？"，所以可以说，在正常的感官状况下，我们是用事件和与事件相关的"东西"来解释声音的。

这个上述的正常感官状态，我们可以称之为完整的：有可见的物体作为可听辨的事件的起因或来源。但这种理想逻辑路径在单纯只有音响的世界（或称洞穴）中并不可行。这些事件既不可以通过物体来解释（物体概念缺位），又不可以通过其他事件来解释，因为这些声音先后的发生完全都是无缘无故的。所以单纯听觉的世界是一种双重不完备体验。对于那些声响洞穴的囚徒们来说，理解这个世界就是要弥补掉主体和归因这两个维度的信息不完备，那就必须要单纯靠声音单方面的特质来辨别和指认出事件的整体面貌（就好比柏拉图的洞穴中的人们能够说："这是一只猫，因为猫投下的影子和这个是一样的"），也可以在单纯的声音事件本身当中找到其存在的意义，并能够把握其中一定的规则。那么这个愿景在现实中的纯声音洞穴条件下是绝没有可能实现的。

如果一定要在除了听觉器官以外全无其他感官的情况下达成完整感官状态下的体验，就必须要走出这个洞穴。但这就出现了两种路径依赖，因为对于可感物体的理解存在两个层面：认知层面和美学层面（形态层面）。

柏拉图洞穴中的囚徒们都对生命失去了一切兴趣：他们感受不到饥饿，感受不到寒冷，除了渴求对于世界的理解之外别无其他欲望。这种无欲无求的精神状态对于认知态度来说是非常严重的不利条件。因为快要被饿死的人不会像牛顿那样去思考使苹果从树上掉下来的力是什么，他们不会去观察，他们直接就上口去咬了。人类与世界在认知层面的联系，至少是对于那些认真探求事物本源和事物肇始的来龙去脉的那些人来说，大多是假设以自身摆脱了任何生存压力为前提的。当然，我们也承认，对于世间的一切审视或任何纯理论性的研究归根结底都会有个实践性的目的。但是无论如何，以纯理论态度面对世界的态度与实用主义地面对世界的态度是从根本上截然不同的，在这种情况下我们一切对于生存环境的自我适应和自我调整活动都被放进了仅供参考备查的小括号中暂时忽略。但这种临时的搁置是不充分的：因为对于世界进行理论性的审视并不意味着对其简单无视。恰恰相反。暂时斩断那些与物质世界在操作层面上的联系实际上将对物质世界的关注被动地加强了很多倍。认知层面的态度积极地假定人的精神世界是专注于为世间物质和事件寻求存在和发生意义的，即总要问出来个"是什么"和"为什么"。

同样的道理，美学层面的态度是对世界的另外一种审视方式。同样，这种态度在康德的描述中也被赋予了"无心无我"的消极特征，他将这种态度的"兴趣所在"解释为"得到将我们与事物存在的表象联系起来的满足感"，其实说到底是与一种自身的欲望建立联系。[①]比如他认为"宫殿很富丽堂皇"，他所要表达的一定是某些特质给予了他对于宫殿

① 详见康德《判断力批判》第二章。

"表象"的满足感,而并不是宫殿自身拥有某种物质叫作"富丽堂皇"。①

换一种方法来说明这个问题的话,我们知道一个快要饿死的人面前若有一个苹果,他绝对不会考虑其是否具有美感,也不会像夏尔丹在他的《自然静物》画作中那样去细致巅毫地品评它的摆放角度和位置是否与在它旁边的银质高脚杯形成和谐关系。纯美学的态度,如爱德华·布洛所言,就是一种"心理疏离"②的态度,也就是暂时忘却对客观物体所有现实主义的看法的态度。但是这种消极的观点是不足以概括美学审视态度的所有内涵的。与纯理论审视相类似,纯美学审视也并不仅是简单的对世界无动于衷。正与此相反,美学的审视态度和上文提到的认知的审视态度一样,也有非常积极的一面:体现在对基础层面事物的高度关注,以及视觉或听觉的高度敏感上。但与认知态度不同的是,这种感官关注并不集中在事物本身,而是其单个的表象,纯粹的外在现象:如颜色、形状、音色等。其要解决的问题仍然不出前面提到的两个疑问:"是什么""为什么",但这两个问题的指向略有不同。在美学的审视态度下,所有的注意力都集中在"视得"和"听到"的本身之上,力求通过感知本身来解读感知本身的存在意义。

基于认知的审视态度,我们力图赋予物体和事件以存在的意义;基于美学的审视态度,我们力图赋予单纯的外在形态以意义。前者将表象看作其他事物的一种展示。柏拉图式洞穴中的囚徒们由此想要分辨他们所看到的物事(至少他们认为是真实存在的物事),并加以诠释,以便可以回答出"这是什么,那是什么"。(细想起来我们其他的人类又何尝不是如此,当我们看着太阳或星空时,我们并不总是知道它们到底是什么样子,只能去假想,它们或许是围绕着处于宇宙中心的我们,永远地沿

① 我们看到这里康德如是将满足感与品位判断联系在一起,特别是对于美的欣赏,而我们则是将其单纯地提炼成一种美学上的(或纯形式上的)一般态度,与任何判断和审美满足感无关。
② 《"心理疏离"作为艺术与审美原则的关键要素》,载于《不列颠心理学报》1912年第2卷第5期。本文作为20世纪盎格鲁-撒克逊审美学派的主要起源文献被广泛地提及和引用。

着完美轨道行进着的充满神性的事物。）这些囚徒们将感知到的信息明确地视作是另外一些确切存在的物体的表象，但若他们一朝不走出这个洞穴，他们是永远不可能知道具体是哪些物体的表象的。（如同我们其他的人类，若我们不摆脱蒙昧，走入以科学态度审视的世界，我们也不会发现星辰的真正面貌以及其实际的运动规律，更不会理解为什么看上去似乎运动着的是它们，但实际上却是我们在绕着它们转动。）洞穴的出口，对于那些囚徒来说就是充分满足其认知：他们终于能够通过确凿不变的数理顺序，用真实的事物去解释接触到的表象，并切实理解其原来基本一团混沌无序且毫无预兆的感知了！

　　美学的审视态度则并不把直接感知到的信息当作另外存在的物或另外隐含的事的一种表象来看待，而是将其作为独立的存在来审视。当然，目的还是处于理解的需要。但这种对于秩序和可知性的寻求理解是基于直接感知信息本身的：比如面前这些色彩以及形状间的协调关系，苹果和银高脚杯的轮廓放在一起是否和谐等。这样也就是我们这些囚徒们所追求的美学意义上的满足了，与柏拉图式的囚徒们相比起来，不追求在感觉之外的物事理解感觉，不追求在声音之外理解声音，不通过任何所谓"可视物（对于他们可能并没有这个概念）"或"可知事物"作为基层，而纯粹以其表相间的纯粹秩序和可感知的知觉信息本身的内在联系来开展理解活动。

　　非常可惜的是柏拉图只是关注我们认知条件中不理想的那些方面。他通过洞穴之喻所要表达的根本问题仅仅是证明决意脱离洞穴，投向哲学和科学世界的必要性。确实，我们在没有指引也没有任何知识的前提下谋图理解世界，只能将纯粹碰运气的猜测罗列在一起，或是陷入永无止境的争议和诡辩。现实被幻象取代。只有知识和真相能让人得救。但既然是不完全的满足，那么我们仍可以采用另外一种理解世界的手段。我们去试图欣赏这个世界，那么这时我们的感官发现的只有无序和混乱，没有任何清晰可辨的迹象。这时候，只有艺术和美感（抑或任何其他能给人形式上的慰藉的方式，因为所谓"美"只是对"美"无穷尽的评价

中的一种）能令人获救。满足感实际上就是通过感官获得自己所寻求的东西：填补空虚、恣意潇洒，或是更加寻常的需求，比如仅是一种明确的秩序感。这种美学上的满足感也有前提，就是一种预设的美学范式，即视觉或听觉对于脉冲的天生敏感度。但听觉在感受到任何有声音的东西时并不是都将其立刻当作音乐看待的。因为看待世界的美学态度并不一定是以一套完整的美学经验作为起点的，如果听觉系统在接收到的声音信号中没有找到可满足追求的要素时，就处于这种状态，对于视觉来说也是一样的。

洞穴的那个美学的出口（就是为感知自身寻求存在的意义）绝大多数时间是根本找不到的。因为我们接收到的这些感知本身实际上并没有意义，或者说除了作为感知下隐藏的那个物体的表象之外别无其他的意义。

但是，我们这个洞穴的美学出口对于视觉范畴和听觉范畴来说是有着很明显的区别的。对于视觉的洞穴来说，找到出口可能要走很远的路，但只是一条通路，无须兜兜转转。而要找到听觉洞穴的出口则至少要中转一次，分成两段。事实上当我们通过视觉去欣赏世界时，只需要发现事物外观之间的协调关系就可以了。做到这一点只需要调整一下视角。我们可以通过将注意力集中在各种透视关系的不同、景深远近的不同、线条急缓的变化、面积大小的对比、色彩浓淡的过渡来轻易地实现对于世界的界定。特别是我们还可以在意识中创造出用来满足观感的图像，建构出一种似然可能的视觉世界。于是只需要进行一步工作就可以得到清晰的感知。这在声音的世界就不可能做到：通过听觉凝视世界的过程不仅漫长而且需要中转。意义都是基于本体论的。色彩和形状都是其对象物体可以直观看到的可用作标记的表象，其边缘是划分出来的，可以区分开也可以独立出来进行辨认，一旦完成了辨认，再进行重复指认就不再成为问题。视觉的世界一眼看上去就是一个充满了存在的世界，即使一般来说还并不能发现与之相匹配的自然秩序。这个世界上有无数"独立的个体"存在着，人们可以对其进行区分，并可以用数字对其计

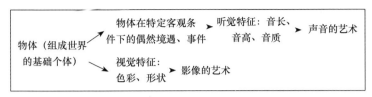

视觉特征与听觉特征在本体性方面的区别,及通往声音艺术的两站旅程

数,于是就有了:椅子、房子、石头、我家狗狗、邮递员等具有名相的物事。

听觉的世界远非如此。可见的物体是脱胎于一个结构化的世界,而音响事件则是出自一个空泛而混沌的世界。色彩和形状是物体的直接性质,而声音只是事件的一个听觉层面的性质,而事件本身也只不过是物体的特定条件下偶然发生的性质而已。我们可以说声音只存在于本体发生理论体系中的第三层,因为事件本身就不是我们这个客观世界上的基本存在,它们的存在必须依托于物体。因此听觉产生的秩序逻辑与视觉产生的秩序逻辑相比起来更间接。除了少得可怜的一些例外(如鸟儿一连串的啾啾声),我们基本无法找到任何所谓自然原生的"听觉景象"可供我们欣赏。如此一来,这个纯听觉的世界不仅缺乏直接的自然秩序,而且也并不能直接看出是一个具有任何稳定存在的空间。因此听觉世界的逻辑秩序完全是创造出来的。这就是"音乐"的前身。

音乐的产生因此也就是分为两步实现的。首先必须营造出可以将不同声音区分并独立辨认的条件,这样就让我们由单纯听觉的混沌时空进入了一个与物的视觉世界相似的,具有"真实存在"的世界——我们将这个环境称为"音乐世界"。然后我们还需要第二步处理过程,即形成"音乐"本身。

第一步,我们的囚徒们走出了纯听觉的时空,进入"音乐世界"——这一步是要补救听觉空间缺乏本体性的缺陷——然后声音就变得清晰、可分辨、可识别。接下来从音乐世界出发,人们就能找到通往音乐本身的大门——这一步是要掩盖源流上缺乏因果性的缺陷:声音之

间获得了一定程度上的因果关系，但仅限于在感官本身层面的范围之内；这个全新的出口仍是通向声音本身。那么，"音乐"也就可以被理解为一种听觉层面上的连贯而完备的体验。换种说法就是：声音的艺术。

通往自由的第一步：音乐的世界

柏拉图描绘的洞穴中，那些囚徒只有在最终脱离洞穴的时候才可能确切地理解他们所处的境遇以及他们所曾看到的一切。对于我们这个听觉洞穴中的囚徒们也是如此。这些手脚都不能动弹的可怜人们要想理解他们所处的这个以事件为基础构成的世界，同样必须要离开这个洞穴，以便终于能听到足可分辨的声音，从而进行理解。

但考虑一下这些人的境遇，他们的手脚都被牢牢地束缚着，耳边不停地被灌输进各种嘈杂无章的声响事件，无从分辨任何一个单独的声音，更遑论进行任何程度的理解。基于这样一种环境状态，如果一朝得到了解放，那么设想一下，他们想要做的第一件事会不会并不是赶紧逃出洞穴，而是立刻去做点什么事情？很奇怪为什么柏拉图设想那些囚徒被解放后只是去看那些在他们背后发生的真实事物，而不是放任他们利用手和肢体，自己去投射一些影子到曾长时间定睛凝视的那面墙上。既已解开了镣铐和锁链，他们就应该能够去从事这项既释放活力又启迪认知的工作了。不是说实际运用比单纯观察更容易理解和掌握一种机理吗？要想厘清一个起因到底是如何引发了一系列效应，最好的办法不就是亲自触发一次吗？行动实际上是证明自己是作为实现一个目的的代理身份而存在的过程，也就是将自己作为事件发生的根本起源的过程。所以自己亲身去表演一次那些皮影戏肯定能使那些囚徒们更好地理解身边的世界。但这并不符合柏拉图这个理想思维模型的本意，因此他对于这些囚徒的"解放"仅是让他们（甚至是强迫他们）被动地去理性地观察和认知这个世界的真实和原始的面貌，他们是否具有对其进行操作互动的能力和是否抗拒接受这些真实的事物都暂且搁置不论。

但在我们构想中，这些声音洞穴中的囚徒们从锁链中解放出来以后完全不是这样。手脚一旦得脱羁縻，他们立刻开始尝试把手拍在一起，试图制造出一些音响①，而这些声响过去也常听到，他们即刻恍然大悟：噢，原来如此！接下来，他们还会用脚在地上跺，拍打身边洞穴的墙壁，你会看到他们越来越兴奋，越来越狂喜。他们会做各种尝试，比如轻重不一的动作发出的声响会或强或弱；快慢不同的动作发出的声响也会与之在时间上相对应。这一切都是为了能够让自己用自身动作产生的声音来诠释到现在为止只能被动接收灌输的那些声音，这就是走向解放的关键节点。尽管他们还没有从事件叠加的混沌状态中完全走出来，但从这一刻开始，他们完全不用再被动忍受这一切了。这同时也是走向音乐性的最初一步：接收声音，曾经完全是承受自然产生的结果，现在变成了自己有意识制造出来的结果。艺术和本性之间的基本差异就在于此，或许这就是其最本质的区别。艺术包含着刻意主动地作为（即创造）那些通常仅是被动地感知（即承受）的事物。

从实际操作的角度上看，我们很清楚，为什么有理性的生物会有"音乐表达"的需要，为什么会想要制造出结构化的声音来。因为表现为声音的事件对于生物来说根本上都是只能去被动承受的，不能进行任何互动（那些事件不由自身掌控，不以自身为转移，纯粹任性地随时可能发生或出现）。这些声音最原始的功能是作为一个时刻完全不可预期的外部环境的表现存在的，对于总是处在危机边缘状态的动物们来说，任何声响的发生都会带来警觉和不安，即使是对处于非常安全的生存状态的动物们，这声响也时刻提醒着他自己是外部世界环境的一个陌生客者。于是那种将自己置于声响事件构成的宇宙之中心的需求也就由此而生，假设自己为全知全能之主宰，主动创造出专属自己理解的秩序。婴

① 我们在这里将不对洞穴中听到的音响与平常所说的"噪音"进行系统的区分。通常我们提到的"噪音"是指混乱而无法分辨意义且不令人产生美感的声响。但在洞穴之中，既没有语言也没有音乐之说，任何音响的产生都是混乱（难以分辨）同时不具意义的（不可指认）。

儿在牙牙学语的时候恰恰就是经历着这样的过程，从完全模糊难辨的咿咿呀呀开始，到有意识地发出富有节律的声音，到了后期，这些声音一部分就发展成了语素（"爸－爸"），另一部分就发展出了乐感（"啦－啦－啦"）。而孩子们总是试图用小棒棒在桌子或各种台面上有规律地敲击时，即使他们不见得就是未来的莫扎特，但所做的事情却都是一样的；他们一遍一遍重复练习反复回旋的绕口令和儿歌也是如此。曾经似乎是完全陌生的事件一下子变成了行动，自己掌控的行动。另一方面，在"发出声音"这个事件的同时，身体进行的有节奏的律动将主体所获得的乐趣又放大了一倍。律动是声响的"根源"，通过身体可以管控周遭事件的发生，人的精神可以根据自己制定自己遵循的规则，即兴随意地令声音发生。而在我们曾经居住过的那种洞穴中，这只能是类似皮影一样毫无本源的纯声响。那么要从一个我们感觉如此陌生而且毫无归属感的环境世界中解放出来，最好的方法莫过于通过这些主动制造声响的动作来使自己立稳脚跟。从这一刻开始，这个环境，或是说这个世界，与"自我感知"建立起了联系，或是说与"我们"这个概念本身建立起了联系。只有经历了这一步，才会有诸如"让我们一起拍手吧！"这样的表述出现。

自我解放在这里迈开了第一步，这一步仅是半试探半主动、半观望半由情绪驱动的行动，还不能将那些囚徒们带出那个音响的洞穴。但是，此时他们已经成为可以自主制造声响的自由匠人，为彻底解放并寻求声响的艺术做好了一切准备。他们已经可以正式上路了。

走出洞穴的第一步，囚徒们将会面临从一个全然混沌的宇宙突然进入一个井然有序的乐音世界[①]的转变，在这里所有的声响都将成为鲜活的存在，并具有独特可辨的符记。但此刻还并没有谈到音乐。上述的那种

[①] 声音天地（l'univers sonore）与乐音世界（le monde musical）在作者的思想体系中是有明确层次与界限的不同概念。前者对等于"宇宙"的概念，强调物质环境的客观存在性；后者对等于"世界"的概念，强调主体与客观物质环境中的共生互动关系。这也反映了作者的语义分类：声音对应客观存在；乐音对应主体认知。——译者注

乐音世界仅是纯声音天地中那些声响的格式化产物；而音乐则是对于乐音世界中格式化的声响体系的进一步格式化的产物。任何一篇①特定的音乐作品整体都是在按照一定初始程式规范化的声音体系基础上再引入另外一种排列规则，从而形成一个完整的闭环结构。

如果说所有的声音都可以用音色、音长和音高这三个特征②来定义，那么我们可以认为"乐音的世界"中必须包含所有可能的音色、音长、音高的有序组织，因为定义声音现象的这三个元素从属于一套合乎理性逻辑的完整秩序，并可进一步延伸成为构成"音乐性"的三大普遍特征③，同时也是音乐的三大一般概念。

到了乐音世界中，音色（也称"音品"）就成为一个恒定的特征，既可清晰分辨，也可明确指认，不再像在囚徒们的洞穴天地里（懵懂的生活中）那样不清不楚，混杂难辨，那时每个乐声和嘈杂声都由不知具体声源数目的"不调和"的泛音组成，浑浑噩噩，无法定调，对于每一个音源来说音色似乎永远处在无穷无尽的变化之中，音源的数目更是无从得知。而在乐音的世界中，局面焕然一新，每一样事物（人造的乐器，口中呼出的声音，敲击身体产生的响动）发出的声音都变得各有特色。发出声音的（专指概念上完全同质同类的各色音品，可人为产生并可调控）事物的数目也可以明确界定。每样事物都有各自不同的音色。每个乐音都可以由一个"基音"（即乐音中的主导频率，通常就是最低沉的那个频率，主导频率决定了这个乐音被人耳辨识到的音高）和大量"泛音"（也叫作"分音"，每个泛音的频率通常是基音频率的整倍数）的组合来定义，音色主要取决于谐波频谱

① 在音乐的全部形式中很显然会遇到例外的情况，在本章最后我们会探讨这些情况。
② 当然还有"强度"，在演奏特定音乐曲目的时候（尤其是在律动和细节处理方面）是非常重要的。但这个因素并不构成"乐音世界"中的基本规则。
③ 这里说的"普遍特征"并不见得是指绝对的普遍性，亦即不见得是在每一章现有的音乐（包括已亡佚的古老音乐）中都必须清晰体现出这些特征。我们指的是至少在所有"辉煌的人类文明时期"所产生的一切音乐系统中均可察觉到的那些特征，且全部（或绝大多数）这些特征的表现都存在于所有音乐文化中。

（当然还有诸如"起奏法"等其他声学因素同时起着决定性作用），也就是作为其组成要素的不同频率的泛音（泛音列）的强度：根据乐器的不同，绝大多数的音色都是由自然泛音（基音频率的整倍数）组合而成，但有些也会整合进一些非调和的频率，比如在打击乐器中这种情况会比较多，也有一些旋律乐器以此为特色，如特立尼达和多巴哥民族乐队中常见的钢鼓［请试听来自"Sagicor 出走乐队"演奏的一首《我们又跳 high 了》，本曲选自"卡吕普索灵魂乐手、钢盘及蓝魔"专辑，曾被评选为 2005 年全球钢鼓乐队冠军曲目❻］。但无论在细节上如何多样，确认音色的恒定性（不管是利用任何物事达到这个目的的，或是为了确定某种音色而专门制造出来某种乐器）都是乐音世界的第一个普适的一般特征。这种对于恒定音色的追求甚至在人类学角度上都称得上是一种基本的普遍概念①。在德国图宾根附近发现的霍赫勒－菲尔斯洞穴中，考古学家们就发现了距今 3.7 万～2.9 万年前的奥瑞纳旧石器时期的一支骨笛。但人类（当然指包括尼安德特人在内的"直立人"）使用乐器演奏音乐的历史一定还会更早，因为绝大多数的史前乐器是不可能遗留给我们当作证据的，比如有些乐器其实就是直接变着花样利用了自然界存在的物品（芦苇秆、炸弹果），还有更多人造的乐器是用易腐的材料加工而成的，如绝大多数的吹奏乐器、皮鼓、摇铃等。因此，通过制造特定的乐器来对音色进行规制和定义应当算作是音乐性出现的第一个普适标志。

在乐音世界中，各种声音的长度是可以测量的，而且也是可以通过一个特定的量度单位对不同的声音进行公度和比较的。乐音在这里不再是如日常所说的"多少悠长一点或短促一点"，而是基于固定的标准最短时长单位的规制度量体系，每个声音都是标准单位的若干倍数。实际上，这就是音乐性产生的第二个一般标志："同步等时脉冲"

① 参见贝尔纳·赛弗 2013 年著作《对于乐器的哲学研究》第 78 页，"作为人类学基本特征之一的乐器"一章，瑟伊出版社出版。

（对等于人类的脉搏"怦，怦，怦……"）的概念，一系列与此相关的音乐基本范畴也由此衍生出来，比如"速度/节拍""小节""节奏[①]（至少部分依赖于此）"。永恒的时间不再是由胡乱散布着外部世界传来的各种声音所定义的一片混沌了。柏拉图将希腊哲学中的"时间"概念表述为"永恒持续的可动映像"[②]，这个理念使人类终结了万古长夜，通过日月的更替和四季的轮回，为时间的概念带入了数字的智慧之光；同样的道理，音乐的速度节律也为洞穴中的声音天地建立起了一套秩序，这次是通过将声音的发展变化以绝对等长性（持续的时间长度相等或不相等）或相对等长性（同样的一段音长重复几次，强拍重拍的周期性反复）的思路进行的结构化建制，不同声音之间在长度上的这种内在关系紧密对应着每个发音事件在发展变化过程中的来龙去脉。所以，声音这种时长上的可公度性和可比性就形成了乐音世界的第二个一般概念。

最后我们注意到，来到了乐音世界之后，每个声音的音高都是可以清晰地指认出来的。与过去自然混沌状态下绝大多数声音或没有稳定音高，或由于泛音过多过于复杂导致无法确定具体音高的情况形成了鲜明的对照。可以按照固定的音阶将不同的音高严谨地排列起来，这也是音乐所独有的一个特征，而不像格律那样，能在所有与时间有关的艺术形式（如诗歌、舞蹈等）中都得以体现。因此这也就形成了音乐的第三个一般概念。当然，音阶本身并不是放诸四海皆准的一套统一标准[③]，不过但凡提到一个乐音世界，其中必有音阶，而各种不同的音阶系统都具有共同的特征。在完整的音阶体系中，自然中浑然一体的声音天地被一套

[①] 关于节奏我们将在本书第二部分的第一章中进一步详细展开，届时我们将逐一明确脉动、节拍以及节奏的意义以及相互间的关系。

[②] 参见柏拉图《蒂迈欧篇》第37章。

[③] 与其他的"一般概念"相似，在当代的音乐作品中也有如所谓"频谱音乐"这种例外的情况出现；最近也有葛林·布兰卡在"无浪潮"运动（或称为噪音音乐）中创作的一系列交响曲，还包括白宫乐队的电子乐。我们在本章的篇末将集中探讨这些例外的情况。

每个音高之间相互独立、音程相等①、经过标准化设定的序列所取代。

一套完整的音阶系统可以被包含在一个通用框架之内，即"纯八度"（声学术语通称"倍频程"，octave），这个概念是指一个音级与其基音频率相差整一倍的另一个音级之间相隔的音程，当然，同时较高的那个音级也恰好是较低音级基音的第一自然泛音。相隔一个倍频程的两个音级通常被视作是不等（其中有一个音比另一个要尖厉一些）但相互类似（即可比较）的两个音。相对地，每一套音阶系统（即每个音级的度数，以及每两度之间的音程）都可以以倍频程为单位严格地自我复制。在绝大多数音乐文化中同样很多见的另一种单位音程是"五度音程"（quinte），这种倍频作为基音的第二自然泛音，几乎在每一种乐音体系中均被接纳。在一个倍频程之间的音阶中所包含的音级度数是有限且有上下界的：举个例子，在经典时代以来的西方音乐体系中所沿用的大多都是十二度的"半音阶"；印度音乐的音阶则可以分为 22 个微分音程（称为"书如替"，shruti）；阿拉伯音乐的音阶则分为 24 个"四分音"音程（至少从 19 世纪末是如此）。任何音乐创作都必须要建立在几种预先设定好的标准音高的基础环境之上，我们把这些标准音高称作"音调"（note）。

乍一看上去（更确切的应该说是乍一听上去），乐音的世界与声音的天地比起来，显得贫瘠寥落好多：几个标准化的音级完全取代了生活中无穷无尽的琐碎声响。至少上述那些刚从洞穴中解放出来的囚徒们八成是这么认为的。正如柏拉图笔下的那些视觉的囚徒②，在令人目眩的阳光乍现之下，一开始根本无法体察到世间万物那丰盈绚丽的千姿百态与

① 音乐家和音乐理论研究者通常倾向于使用"音阶"一词来表述在某种特定类型的音乐中运用不平均定音程的标准音高。在这种情况下，这个"音阶"的真实意义实际上更加接近于通常使用的"调式"一词。我们目前比较倾向于赞同娜塔莉·费兰多的结论（参见《音阶与调性：标量系统分类学初探》，选自让·雅克·纳迪耶编著的《音乐 20 世纪百科全书》第五卷《音乐的基本单位》第 945 页，"音乐城"2007 年出品），认为不平均音高的标准系统只有在以平均音高标准系统为前提的隐含背景之下才可能产生，或者至少要有一套公共度量体系。对于音的长度也是一样：如果没有一套如同步等时脉冲那样不言而喻的公度体系的话，"节奏"的概念也是无源之水、无本之木。

② 参见柏拉图所著《理想国》，第七章，515 页 c-e 行。

靓丽缤纷。我们的这些囚徒大约也都是如此。他们在洞穴中已经习惯了久居其中的声音天地里汹涌奔流嘈杂无序的噪音，因此在初次面对单一乐音世界中的明晰与差异的时候，很可能会瞬间如闻霹雳咤响而茫然不知所措。同样，20世纪先锋音乐家亨利·普瑟尔也曾尝试过"将世间繁美的音响元素都荟萃入音乐之中"[①]。但实际上乐音的世界远比他们想象的要丰富得多，因为乐音世界的构成单元——音符——承载着的这套系统的独特魅力是洞穴中混沌无明的嘈杂音响所不具备的。若将音响天地中的声音视为繁多丰富，那只是一种错觉或幻象，因为那些声音是不可计量的。音符承载的声音系统，则是可以量化的。

另外，之所以说乐音世界的丰富程度远超声响天地中的体验，还因为自然天地中所能听到的音级远少于音阶中的音级容量，而音程比起音阶系统中划分的各种弹性多变的音程也更加单调笨拙。在绝大多数人类文明的乐音界中，其实并不是只有一套音阶系统将不同音级按照相同的音程分隔离散这么简单，在这音阶系统中，还有各种各样的"调式"（mode）[②]。调式是在音阶系统中选择出来的若干个（一般是 7±2 个音级[③]，即 5 个或 9 个）由低到高顺序排列的音级序列，且每两个相邻音级间的音程并不是均等的。比如我们常用到的自然大调音阶（Gamme Diatonique Majeure）就是在自然音阶平均分成的 12 个半音音级中选出第 1、第 3、第 5、第 6、第 8、第 10、第 12 这七个音级所组成的。婆陁阇

① 参见巴斯卡·德库倍从亨利·普瑟尔相关文献中编选的《乐理论丛 1954—1967》一书，马达伽出版社 2004 版，第 274 页。
② 当我们说到调式时，如果指的是这个调式中第一个音级开始的所有音级的集合时，我们更常用的是"调式音阶"（Gamme）这个提法，但语汇间的差别在这个地方并不是那么的明确。我们需要明确的是，在多数传统音乐中，如果用到某个特定调式，同样也就是说会用到相应的和声规则、旋律风格，并暗示将通过其营造出一种特定的情绪氛围。
③ 见《心理学评论》1956 年第 63 期，乔治·A. 米勒文章《有魔力的数字"7±2"：人脑对信息处理能力的限度》。约翰·斯洛博达在他《乐匠思维：音乐认知心理学》一书中做了进一步展开。研究表明我们处理信息功能的认知能力在同时处理 5 到 9 个相互关联的信号时能发挥最大的效能。关于他对音阶共性和普遍特征的论述，请参阅上述著作第 346 页。

调[①]则是从平均分成22份音程的"书如替"音阶中选出的第1、第4、第10、第14、第17、第19、第22这七个音级组成。不过在全世界音乐界最为广泛采用的调式还是"五声调式"（pentatoniques），即包含五个音级的调式：例如中国宫商角徵羽、日本邦乐以及蓝调布鲁斯五音等。调式音阶一般不是对称平均地分割的，但隔开音级的音程长度还是保有一定规律，尽管仍然不对称：在大调式中，属音（dominante）把一个纯八度音程分割为下主音以上的一个纯五度音程和上主音以下的一个纯四度音程。自然音阶以不对称的方式嵌入其中的两个半音（两个全音一个半音三个全音一个半音）；中国古代五音律（建立在五个前后连续的纯五度基础上）是这样分配其五个音级的：全音、全音、小三度（即一个半音加一个全音）、全音、小三度，这其实也就等同于由钢琴上的全部黑键组成的系统了；另外，克莱兹默音乐[②]中大量使用的"虔问调式"（Freygish）则是：半音、增三度、半音、全音、半音、全音、全音，凡此种种。

现在一般认为这种音级之间音程距离不等的特质有两方面的功能。首先是心理上的功能：这能使听者在任何时候对他所听到的音符在音阶中的相对位置有较为精确的定位感知，特别是对于其与基本音级的相对位置。研究已经揭示出音阶中音级分布的不对称性非常有利于我们如在物理空间中定位一样对一个声音在音高空间中进行定位[③]：可以想象，在一个完美规则的正六边形房间中，如果没有任何标识的话，我们有什么办法对自己进行定位呢？同样道理，如果在密致连续的自然音阶中没有以不对称规则划分出的子音阶，我们的耳朵该如何对某个具体音符进行定位呢？

[①] Sa-grama 是印度古代北宗音乐的调式之一，在我国晋代传入，为"龟兹琵琶乐"中一调，时译为"娑陁阁"。——译者注
[②] 克莱兹默（Klezmer）音乐是犹太古调，今日在东欧民族音乐中得以传承。——译者注
[③] 可参考桑德拉·特雷赫布在《人类先天处理信息能力与音乐的共性》一文中记载的对于婴儿展开的系列实验，见《音乐诸起源》一书，第433～448页。

这种非对称性具有的第二种功能体现在文法方面，因为音乐创作实际上也是营造一种"音乐话语"的过程。无论是在音乐中还是在任何一种语言中，所有构建"话语"的规则都要求使用者能够把握住语音表达过程中每个声音间体现出的差异、变化乃至反差，因为这些构成了语意的来源；具体到音乐上，调式中不同音级的差异变化是由每个音各自的音值所决定的。这些音级绝大多数情况下是根据与调式中第一音级最近的泛音来划分层级的，比如说在调式系统的大调中，主音（调式中第一音级，Ⅰ）、属音（第五音级，Ⅴ）以及下属音（第四音级，Ⅳ）之间的功能层次关系就是为了使这三音的基本排列构成基本三和弦（Ⅳ-Ⅴ-Ⅰ），可以"解决"为"正"大三和弦。

　　理论上音阶以单位音程将连续紧致的音高空间分割成离散的单位音级，这就使得每个声音都可定位并辨认；同样，理论上同步等时脉冲将连续紧致的时间长度平均分成了单位音长，这就使得每个音响事件在时间上都可以唯一定位。在另一个层面上，调式在完整的音阶中按照不平均的音程选取部分音级；同样，节奏也是在以完全平均等长时间进行了理论划分的连续节拍（怦，怦，怦，怦，怦……）中按照并不平均的音长选择出若干节拍风格（啪哒铛，乓，乓①）。这种将时间按不对称长度间隔进行的子级划分使听者能够在一定的格律体系中凭直觉找到当前的精准时间定位。节奏之于音长就相当于调式之于音高。首先对于连续紧致的自然空间域（音域、时间）按照完全相等的单位（音域中的音程、时间中的节拍）进行第一轮划分，这是将整体进行理性格式化的步骤；在这个栅格化的基础之上，现实中不平均（调式中的音级，节奏中的音长）的构造能够使一个声响事件与其他音响事件进行区分、比对和彼此相对定位。

　　就这样，以音符为特征的乐音世界以其三个维度（音色、音长、音高——同时以一套音阶和多种调式）的秩序化特征使其与之前的声音天

① 参见《乐匠思维：音乐认知心理学》第355页。

地区分开来。这套秩序是先天生成且放之四海皆准的。因为乐音的世界是关于人类的世界，为人类所特有，也为人类所共有。而因民族种群禀赋或文化孕育熏陶出的各具特色而形式多变的那一面，主要体现在所使用乐器的音色上、在度量音值的基准上、在从连续紧致的声音频波中分割音阶的方法上，以及通过不同调式在音阶中对音级分类的体系上。乐音的世界从广义上来说，也要受限于人类广义语言中的共性规则。所以它是随着不同的文化氛围和语言环境而变化的：这就是各种特定音乐拥有不同风格异质性的缘起之处。因为一般说来，没有能够脱离乐音世界的音乐，正如没有能够脱离语言的话语一样，非常罕有的一些西方实验性音乐的孤例例外（那些音乐试验完全以打破乐音世界的共性规则为目的，探索音乐的边缘和界限）。

这里会有一些人提出反对意见。比如有人说：并不是所有音乐都是通过如上定义的那些音符体系写成的。比如有纯韵律音乐，没有明确的音色；再比如有纯人声音乐，没有乐器（合唱团或意大利阿卡贝拉）；还有不按同步等时脉冲固定节拍的音乐，有些音乐中混有噪音，甚至有些音乐纯粹只是以噪音合成的（比如所谓"具体音乐"）；另外也有音乐是不按照预先设定的音高域中的音阶创作的（比如圣诗吟诵、频谱音乐），凡此种种，确实存在。对于这种反对意见我们可以从三个方面进行回应。

第一，不同类型的音乐，"音乐性"的程度是不同的。有些音乐就是不把其所在的乐音世界中每一个组成要素都用全（乐器音色、同步等时脉冲、节奏、音阶、调式）。但是只要它们仍然可以被界定为音乐（见下一章中的详细解释），这些就都不会影响其表达的完美程度。这自然不是暗示说这些音乐的不同样式之间都是等同的。一定要分清一个概念，那就是具体到某一篇（或某一种）特定的音乐，并不代表其所在的乐音世界，两者不要混淆。音乐的共性特征对于所有不同的乐音世界都是有效的（这些乐音世界包括"西方"调式系统、希腊音乐系统、阿拉伯音乐、印度音乐等），但并不是对基于这些乐音世界所创造出的每一种特定

音乐、每一篇音乐作品、每一次音乐演奏都统一有效。这些特定的音乐可以尽情地在各种程度上无视其所处乐音世界中任何有关音乐性的规范和约束，正如在法语文学中存在着"名词句"①的现象，但这丝毫不影响在任何语言中都存在动词的一般规律。

第二，音乐界中的共性与任何人类学中的共性特征一样，都免不了会遇到例外的情况。单独的例外个案并不能让我们推翻一个能够作为音乐共性的特征，相反我们必须要详细分析研究该现象客观存在的内在逻辑。我们对于亚里士多德所谓的"自然状态"这个表述所持的态度也是一样的，"自然状态"并不是说在任何情况下必然毫无例外地表现出的状态，而是指在保持特定条件与机制的情况下普遍出现的状态。因此在亚里士多德理论体系中，所谓"自然状态"，其实只是"在绝大多数情况下"的一种替代说法。

第三，要注意不应该把自然出现的例外状况与某些20世纪作曲家们刻意在演奏时忽视或干脆拒绝接纳某些音乐共性特征的"当代"音乐行为混淆起来，他们的动机有些旨在扩张音乐自身表达能力的疆域，有些是为了给音乐"去定义化"。我们理解这种"去定义化"②是一种通过连续推翻既有概念体系中每一个决定因素的方法，从而为概念、行为或艺术重新建立定义并将之权威化的过程。"去定义化"的一般目的可能是自我区分（比如与"流行"音乐区别开来），可能是谋求创新（与固有的传统音乐定义划清界限），或是开展某种实验（"试探"）。对于广义艺术的"去定义化"做到了顶峰状态，就是将所有已知的、已掌握的、已程式化的任何能够被称为"艺术"的知识或技法用一种纯随机的过程取代：比方说绘画领域的"去定义化"做到极致就是一张空白的画布，而在音乐（所谓"声音的艺术"）领域的"去定义化"就是完全用寂静谱成的作

① "名词句"是法语中一种特殊的修辞式句法结构，特点是其中没有变位动词，突出名词作用，用名词本身来表示动作或状态，使文本表达结构紧凑。——译者注
② 这个概念由哈罗德·罗森博格在其《关于艺术的去定义化》一书中首先提出的。

品①。艺术也没有了，声音也没有了。诸如此类行动一方面是一种创造性才华的标志，表达出"推翻过往的一切从头再来"的革命精神；另一方面也体现出面对经典艺术形式和乐音世界既有规则即将枯竭穷尽的焦虑心态。

无论如何，对于乐音世界进行先天建制的假设可以弥补纯听觉生命体验（我们之前将之称为音响洞穴中的事件天地）中两个缺陷中的一个。从"本体论"角度看，当我们听到的东西由"声音"变为"音符"的时候，一切都不再相同了。当然，当我们听到一只猫在钢琴键盘上信步踩过的时候，我们（暂时还）并没有真正得到音乐的体验，但这体验已经不再是洞穴中那种混沌的状态了。由于音符在理论上的存在而构建成的理性秩序足以填补声音天地在其本体论方面的缺陷。因为这样构建出的"秩序"是一整套由组织完善的元素构成的系统，是希腊语 cosmos 对应的那一种"秩序"。将全部的声学内容按照理论顺序组织起来，这就使得所有声音都可以成为独立个体，所有发声事件都以其独立特征成为客观的存在本身，而不需要依附于听觉领域之外的任何其他物事存在。只需要指认出一个一个音符，就可以对这些声音进行计数和计量。就这样，乐音的世界中开始有居民安居其中了，不再像过去那样狼狈地攒聚拥挤在一团，而是一幅井井有条的景象。

实际上，这些乐音世界的"居民"——音符——就是所有这些个性的载体。每个音符本身就是可辨认的个体，并不需要依托于任何形式的外物存在，这里说的可辨认是因为这种指认可以重复进行。比如我们可以说：这是一个 *do*，跟刚才出现的那个 *do* 是一样的。（这里问题的关键不在于能够听辨出这是一个 *do*，并能说出它的唱名，那是听者有副经过训练的耳朵，这里要关注的只是能够运用这个个体的关系即可。）我们同样可以很准确地辨认出以数字标识的个体（比如，"这是同一个 *do₁*"）

① 例如约翰·凯奇非常著名（抑或臭名昭著）的《4 分 33 秒钢琴曲》(4'33")。

以及个别的个体：do_1，do_2，do_3，以此类推，其中有些音低一些，有些音高一些，但它们每个听起来都是各有特色的等价个体。我们可以区分"本质"相同但"定性"不同的两个音符：例如说"这是同样的两个 do_3，但是音色是不同的"；同样我们还可以区分"本质"相同但"定量"不同的两个音符：例如说"这是两个用同一种乐器（笛子）演奏出的 do_3，但一个的音长是另一个的两倍"。在同一个离散式划分的音阶中，这些音符都是实实在在真切存在的个体，且全部都可归属为同一种类（因为音阶都是以纯八度为周期不断自我重复的），它们都具有已确定的性质属性（音色）、可确定的量化属性（音值）、彼此间的相对关系（调式中的层级关系），且均在时间上可以相对定位（一个音在另一个音之前或之后，还是同时并列）。总之，只要是若干以纯感官内容出现的声音且从属于音符理论程式，那么它们之间任何一种逻辑关系都有可能存在（关系包括其各种变体、细分体、相似体、等价体之间的相同、相异关系等）且从属于一个真正完整的范畴系统："第一实体"（就是"这个 do_3"），也称为"个体"，"第二实体"（作为"类型"概念的 do），包括性质属性、量化属性、相对关系、时间分布[①]。于是它们就变得像物质世界中的物体一样可以进行逻辑处理了。

这个通过简化得来的乐音世界，与洞穴中感受到的声音天地截然相反。在洞穴中，声音的内容素材极其广泛，有簌簌沙沙声、嗡嗡嘤嘤声、咔嗒噼啪声、咂嘴咋舌声、撕折断裂声、咝咝吐信声、震颤窸窣声、嘎吱嘎吱声、鼾声、风声、铃声、轰鸣声，乃至于呻吟、尖叫、嘈杂、嚎叫，这样的声音体系是很好地适应于其功能性需求的：展现出生活的外部世界中突然发生的无穷无尽的事件，并为我们及时

① 我们在这里援用了亚里士多德在《范畴篇》中提到的范畴系统理论体系下传统基于本体论的格物方法。第一实体是个体本身（如"苏格拉底""这匹马"），第二实体是自然类属；一类事物区分于另外的事物可以通过"定性"的禀赋特征，也可以通过"定量界别"（可计数或可度量），还可以通过彼此间相互"关系"，甚至还可以将其在时间轴上"编年"定位。

示警。这些噪音和这些自然环境音将我们的注意力吸引到当前发生的事件以及其造成该事件发生的原因上来。但在这个与生命体验直接对应的（却仅有听觉体验的）宇宙中，不可能产生正确的表达方式。就像所有界定不明确的内容一样，这些声音除了它们所见证代表的事物之外没有任何的意义。针对那些拒绝走出洞穴的囚徒（或是那位对要在世间无限丰富的噪音环境中选择出几个贫瘠的乐音系统感到无限沮丧的亨利·普瑟尔），尼古拉斯·鲁韦特曾尖刻地批驳道："这就好比他们觉得法语或是中文这些最复杂语言的语位学系统太贫乏了[①]，他们更喜欢婴儿咿呀学语时候的那种丰富的语言，所有只要能想到的和有可能发出的声音都被涵盖在这个体系之中。这不就好比他们在拿人类家庭伦理的限制和束缚去跟大猩猩自由恋爱的多样性相比较是一样荒谬嘛。"我们还可以再加上一层意思：如果这样比起来，我们全世界范围内最伟大的爱情文学作品乃至于情色文学作品，岂不也是顿时相形失色，贫瘠无味了吗？克劳德·列维-斯特劳斯[②]也对此做过近似的评价："我们发声器官所能制造出的声音论其多样性是无穷无尽的；但每一种语言只是在所有可能发出的语音当中撷取了极小的一小部分……于是，每一种语言都要经历一番选择，从某种角度看起来，这种选择的过程是一种退行现象：在语言系统建立起来的那时候，语音范围的可能性是完全开放、无穷无尽的，但随着选择的推进，其中一部分就不可挽回地丧失掉了。"不过，他总结性地加了一句话："只要语言的目的还是让人类个体之间能够互相沟通信息，那么婴儿的咿咿呀呀单音重复的声音就绝不具有任何意义。"

如果说正常听觉的天地中所有内容混杂地挤在一起，缺乏表达能力的话，那么，乐音的世界就具有无穷的表达能力了，因为它的"居民"们已经在其中稳定地安居下来，各就其位。因此乐音世界可以说是与人

① 参见尼古拉斯·鲁韦特《语言、音乐和诗歌》一书中《序贯语言之矛盾》篇。

② 参见克劳德·列维-斯特劳斯1973年出版的著作《亲属关系的基本结构》第109~110页。

类感知体系相匹配的声音天地。就像正常视觉的天地住满了以"物体"为单位的清晰可辨的个体一般,其定位结构是完备的。音符就好比这个以纯听觉自足的世界之中的"第一实体"。而这个世界中诞生的每一篇特定音乐就像是宏观宇宙中的一个具体而微的小宇宙,这个小宇宙脱胎于其乐音世界提供的无限可能性之中,又为这篇作品提供了独一无二的无限可能。

我们迈向解放的第一步,就是从混沌无明的声音宇宙中走进了一个住满了彼此之间拥有无限可能逻辑关系的个体的世界。下面我们就该让它们真正地建立联系了。

下面就该给它们排列次序了。

下面就该说到音乐了。

第二章

从乐音的世界谈到音乐

Chapitre 2. Du monde musical à la musique

　　我们沿着将我们带出洞穴的那个山峰不断攀行，已经来到了半山腰，现在可以放眼回顾走过的这条演绎法铺就的路：首先我们将生活中通常听到的声音传达的信息和对我们的影响进行抽象。这就出现了一种近似冥想的状态。我们将我们的整个感知系统都关闭，但留下了听觉一途：于是乎我们被困在了柏拉图的洞穴之中。没有物，整个宇宙都表现得无法理解，在这里我们的感知功能暴露出两个缺陷：一个是本体论层面上，我们无法分离出可以定位的个体，万物处于一片混沌的状态；另一个是认识论层面上，我们没有办法解释为什么发生了的事情会得以发生，万事处于一片无序的状态。在我们现在所处的这个阶段，本体论的困难已经解决了，下面要攻克的是认识论的问题。

音乐所特有的次序

"次序"这个概念有两方面的含义,首先是作为一套系统的一种次序,称为"同步次序"(静态次序),对应希腊语中的"cosmos",这种次序(或秩序)是指万物在一个严密组织并分层分类的整体之中各就其位的状态。我们说乐音的世界得以从自然声音的宇宙天地中剥离出来,就是通过这一层面上建立起的秩序。宇宙是辽阔且无限的,而世界则是内敛而有限的浑然一体。音符是构成这套系统的要素。但经验告诉我们,无论是何种音乐,只要是建立在既有的乐音世界之中,它们也是在时间上铺展开来的;于是我们注意到了音乐必须服从的第二个方面的次序:一种逻辑可辨的先后承接过程,可称为"动态次序",对应希腊语中的"taxis"。通过这第二类的格式化,音乐将得以弥补感知过程缺陷造成的第二种后果,即事件间缺乏因果性的问题。换种方式表述就是:音乐本来就是将同时周密安排好了的一系列声音以音符的形式表达出来的作品,但要听音乐,则并不只是听一些音符而已,而是要把这些音符以历时性的方式组织起来,听到音符们随着时间流动的效果。因此音乐也是将声音按照系统性的先后次序排列起来的一个格式化过程。如果勉强要用学术性语汇来形容,就是在同步次序(cosmos)中建立一套动态次序(taxis)。

我们的那些囚徒们就要最终从声音洞穴中解放出来,真正地聆听世界上的音乐了。他们将很快摆脱混沌宇宙中的喧哗紊乱,得以走进声音的世界,虽然仍然只有声音而已,但完全可以被理解。这是一个声音本身可以产生意义的世界,它们通过在彼此之间建立的关系产生意义。单纯由声音组成的宇宙固然缺少可以区分声音定位的物状个体,但是声音是可以引发出来的。如果我们置身于洞穴之外,在音乐之中,这个缺陷就不存在了。因为所有音符组成的序列,当且仅当其可称为乐音,均在其所在的乐音世界中建立了一套声音次序,使得其所依托的实际外物变成无足轻重的赘物。这种基于"以物发声"的、静态的纵向因果关系,在这种情况下会由另外一种基于纯意象生成的、历时性动态的横向因果关系所取代,即"由

声引声"[①]。比如说，一声号角响起，您被吓了一跳。这个声音的出现直接把关系指向了其真实源头——那个以物体形式出现的"号角"。但若是远远传来由号角吹出的一连串音符呢？这声音的出现为您把关系指向了前面和后续的其他声音。在您听起来好像后面的音是由前面的引起的一般。这是因为对于所有听者来说都客观地存在着一种音乐效应（不管这音乐声的编写或适时出现是不是基于要听者产生此效应的目的），即当听到一串连续的音符时，听觉系统中反映出的并不是每一个单独的音符以及产生它的物理源头，而是其与前面出现的音符之间的关系。这是因为我们平常运用听觉系统时，音响是出于一种实用主义的原因被反馈给听者的，因此需要与空间中呈现的具体物体之间建立一种纵向静态的因果联系，作为物体在空间存在的一种必要决定因素（需要解答"发生了什么事"这样的问题）。而在听音乐的时候，这种声音之间的因果关系变成了一种随着时间推进的横向动态联系，除了在听觉美学方面的张力之外别无所求，带给听者的是一种只要在时间延续中连续地出现就足以满足所有其决定因素的特殊声音事件。换句话说，在音乐中，声音的编排效果就是要让听者听起来感觉不到是由具体的事物引起的（声音的来源不是猫，不是玻璃杯，不是风，甚至不是小号之类的乐器），而是由声音的序列本身引发的，也就是说是另外的一种完全无关的声音事件，不再需要深究其发声的物质依托！这就是我们驱驰音乐的意象世界：在这个世界中没有物质，但也并不缺少物质，这是一个完全由自发事件所构成的理想世界。这当然不是说听者就听不出号角的存在，更不是说听者无法了解到这些音乐声响是由号角吹奏出来的，而是说这种层次的感知在音乐效应面前已经不再是重要的了。对于乐器的感知一般会使听觉体验更加丰满，使体会到的音乐性更加细致，但反过来有时也会影响这种体验，因为这难免会在一定程度上分散感官注意力，从而扭曲音乐作品所独有的时间节奏感。音乐的物理来源并不是音乐

① 这种现象在罗杰·斯克拉顿的著作《音乐美学》中得以充分的探究。克拉朗顿出版社1997年版，第39页。

得以存在的必要因素。无论形式如何，对于一位特定的听者来说，所谓音乐的存在就是一系列声音形成了一种独立的自成体系的次序，也就是说这里出现的声音现象不仅仅是单独的音符一个接一个（无序）地沿着时间坐标轴以独立离散的声音现象出现，而似乎是以某种特定的程序由上一个音而"引出"自己，从而再由自己来"引出"下一个音。下面就要来考虑如何回答我们提出的问题：为一系列的声音再加上哪些要素才能让它们听上去可以称为音乐呢？应当是一种纯意象的因果关系。当然，前提是每一个声音都是有着良好界定的声音事件。

音乐是声音的艺术。但是声音不会一听上去天然就给人带来如独具匠心编制的艺术感受的，除非它们自身可以不依赖任何外物为听者所理解。那么为了确保音乐不负其声音的艺术之盛名，我们就要将特定的一段音乐（或所有的音乐）推定为对一个由纯事件所构成的完全存在于意象中的世界进行的展示和表现。这里"纯"应当被理解为"不存在客观事物"的含义，而"展示"[①]在这里的含义则应该从两个方面去把握：一方面是"展示"这个行为的本身（这是处于音乐演奏者角度的理解：要营造出这个意象中的世界）；另一方面则是"展示"后得到的效果（这是处于音乐听者角度的理解：去接受并倾听这个世界）。

要为听者营造出音乐效应，那就要在一个预先设置完备的乐音世界中，按照历时性的方式将一连串的音符编排妥当，让人们听起来感觉各个音符之间是以一种内在因果关系联系起来的。当然在某些情形下音乐可能没能带给听者这种意义下的"音乐效应"。例如，在听者对这段音乐所从属的那个乐音世界不甚熟悉时，抑或是音乐家刻意针对古典音乐进行音乐理性研究实验时，这类实验中音乐家通常并不以为听者营造音乐效应为目的，换句话说，他们期望达成另外的任务。除此之外，还有截然相反的一些情况，有时候音乐效应虽然成功产生，但并不给听者带来艺术效应，也并没有感受到艺术的存在。

① 我们将在本书第三部分第二章中进一步论证这个"展示"的概念。

就让我们一起来切身体验一次音乐诞生的过程。我们称这种体验为"复盘元初"。

我们首先来考虑一个以纯节奏构成的例子。现在设想我们置身于一辆停靠在车站的火车上。火车突然间开动了,转向架碰撞铁轨开始发出刺耳的轰鸣声。"发生什么事了?"我们会去寻找声音的来源,这是听觉在现实世界中的应激功能,引发人的惊讶或是焦虑。这是正常生活中的应有状态。这些现实世界中的声音被看作指向具体事件的标记(即一次一次的撞击),制造出声响的物质元素(转向架和铁轨)被视作这些声音的缘起。但是随着接下来撞击的声音不断地重复下去,这种周而复始的循环对听者起到一种安抚的作用,让他们不再每次都试图去寻求声音的真实来处,暂时搁置与现实世界中的所有实用性的关联。我们生命中动物性的那一面被安抚平静下来了。这时候没有竖起耳朵倾听的必要了,可以开始休息了,当然我们可以睡觉,但是我们如果不选择睡觉,而是继续听下去,但是将这些声音承载的现实物质依托抛去,当作独立的纯事件听下去,此时还剩下的联系只存在于不同的声音之间了。这就进入了一种(很有可能是我们人类所特有的)美学的状态:将声音单纯当作声音本身来看待。这样我们重新开始倾听,这时候听到的则是以一种节奏构成的乐句:啪啪乓,啪啪乓,啪啪乓……①如是往复。

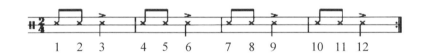

我们就这样开始听到音乐了!

在随着这种不断回旋的撞击节奏睡着之前,我们可以跟着这个节奏展开联想……脑中没准时不时就浮现出弗雷迪·默丘里②在《摇滚万岁》❼中

① 从这里开始,我们决定为全书的节奏标记定下一个统一的格式:斜体代表节拍中的重音,逗号代表等价于一拍的休止符。

② 弗雷迪·默丘里:英国摇滚乐队"皇后乐队"主唱。——译者注

设计的铿锵节奏。好吧，有没有恍如梦境的感觉？

这些声音已经不再从属于将其产生出来的那个现实物质世界，而仿佛来源于另外一个完全在意象之中存在的世界。从此我们听到的声音变成了语句，每一次撞击产生的声响仿佛是受前面的声音带动而产生的。但这并不是说每一次声响的出现都是由其前面那一声所直接引发出来的。比如，我们拿上述乐句中的第9个音作为初步观察的例子。诚然，听上去9号音是其前面的8号非重拍子所必然引出来用作自身立足点的，于是在意象中8号音是9号音自然出现的因由；没有8号音，9号音也不能独立成就其音乐性的存在。但是，9号音出现的因由却远不仅限于此，比如9号音是从属于7—8—9这个三联音组合中的（至少从音乐性的角度听上去，我们可以说，听到的9号音是7号音和8号音的连带物），那么9号音在这第二个层面上，就是由7和8这一对音共同引出、用来完善自身组合的音，或者可以说是对这前两个音的"归结"；还有第三个层面，我们可以将7—8—9这组三联音看作前面两组三联音（1—2—3与4—5—6）的全等反复，那么这一组三联音听上去又是由前两组所引发出来的，因为若没有9号音出现，这种三联音反复的关系也就不复存在了。在这种视角下，9号音听上去就像是6号音（它在前一个三联音中的对偶音）乃至更远一点的3号音的出现所导致的结果。从这个音乐要素最小化的极简案例中，我们都可以清晰地看出听觉在处理音乐信息时是如何在前后相连的声音事件间织就一张"意象中的"因果逻辑关系网，与听觉在处理日常信息时仅能就单一的声音事件与导致其发生的"现实中的"事件之间建立因果联系的功能进行对照，大异其趣。

这就是所谓的基于美学的听觉系统，在这个系统中一切日常的听觉反应都被暂时搁置，并引入了一套新的反应形式（或者是关注的方式）：不同于平常从实在的物质来源寻求缘起的因果逻辑，音乐听觉机制追求在一个无物纯事件的世界中，从一种感触中找到另一种感触产生的因果逻辑，并在其他声音中想象当前声音的产生原因。当然，如果以声音的艺术来看待音乐，那么单纯从美学的角度去倾听火车在颠簸中

产生的有规律反复的节奏可能还不能①称为真正意义上的一种倾听"音乐"的体验。因为构成乐音世界的要件只有一种在这个案例里得到了体现,即对声音事件间相对时值的量度。节奏只能说是音乐性的第一个层次。但是仅在这个层次上,我们就足以将一连串的声音"听成一篇乐章"。将一连串的声音"听成一篇乐章"也就意味着用一种存在因果联系的内生次序代替了单纯在时间轴上表现为前后接续的随机次序。这并不一定就是艺术,但任何艺术表达所要取得的效果也无非如此而已。同时,带我们走进"声音的艺术"的殿堂的,也就是上述这种倾听声音的机制。

下面我们观察另一个案例,这次的例子选取一段专为营造音乐效应而编写的音乐,但仍然将其精简到最为纯粹的表达方式,即一段旋律,甚至仅是一条曲调,不分声部,没有和声,仅精练到一段乐曲中的几个小节——使之看上去仍能像是简单组合起来的一连串音符。这个片段截取自朱塞佩·威尔第的歌剧《弄臣》中一段著名的咏叹调:《女人善变》(法语中译为《风中羽毛》)。

让我们先仔细聆听,并最好轻声哼一下这段乐曲❽:

La donn'è mobile

Qual pium'al ve-ento

Muta d'accento

e di pensiero.

歌词翻译成中文是这样的②:

女人啊爱变卦
像羽毛风中飘

① 但是火车行进中产生的机械重复的节奏却是音乐中常见的素材:例如在阿瑟·奥涅格的《太平洋231》交响乐,以及史蒂芬·莱克《不同的列车》中所用到的。
② 原书中翻译成法语:Comme la plum (e) au vent / Femme est vo-la-a-ge / Est bien peu sa-a-ge / Qui s'y fie un instant.

不断变主意

不断变腔调

对于听者来说，为其营造出整句中旋律（音乐）效果的关键，远不是探究每一个声音在现实世界中是通过哪一个物体（乐器或人声）制造出来的，而是每句最后一个字所占的那个拉长的音符（比如第一句中的"卦"）是如何由其前面的两个音（爱、变）以某种合理的逻辑引导着出现的；同样，在第二乐句，也就是第二组节奏与前面完全一样反复①（哒，哒，哒，啪，啪-哒昂）的数个小节中，"飘"字所占的那个长音，不仅听起来是由前面紧邻的两个音（风、中）所引出来，而且与从第一个音开始的整段音乐，特别是上面提到的"卦"对应的那个音也都有着因果逻辑关系，因为第二乐句的曲调是第一乐句曲调的下移一度处理，并同时在节奏层面作为收尾，成就了第二乐句对于第一乐句节奏（哒，哒，哒，啪，啪-哒昂）的完全反复。我们同样可以解析出第四乐句的每一个音符是如何一方面由前面紧邻的乐句引发出来，同时也在更加宏观的层面上，通过更加复杂的逻辑由前面所有乐句整体推演出来的。通过深入的分析，我们可以发现，这些音符的产生是由两种类型的因果逻辑力量产生冲突时进行化解折中，甚或是形成合力所得到的结果，这两种因果类型，一是主要依托于前面整段乐曲形成的节奏逻辑，一是主要依托于与前面两个乐句旋律结构架构成的和声逻辑。类似这样的分析工作（参见附录1）为我们充分雄辩地展现出了一连串简单排列的音符与一段音乐旋律之间的差异：后者营造出了一串错综复杂的因果关系，既要照顾到节奏，又要照顾到和声，还要宏观地把握住整体的印象。但这还仅仅是一段最简单的旋律片段，也就是说在这里的观察研究仍然只涉及了音乐性中唯一的一种元素。遵循我们采用的演绎递推方法论，要想登堂入室地理解各种特定的音乐作品，我们必须得将我们的分析过程进一步

① 哒=四分之一音符，啪=八分之一符点音符，啪-=八分之一音符，哒昂=二分之一音符。

复杂化，分辨出多个层级内在因果关系并存时各自的制约作用强度，以及纯思维系统下的四种因果关系①。但是这个例子在目前已经足以指明了从声音的天地进入音乐体验是怎样的一个过程：首先在一片混沌的声音天地之中建构产生了符合有序理性的乐音世界；随后在这个由音符组成的世界中，遵循其系统逻辑，通过音乐话语的自身不断展开，进一步归纳出一套建立于因果关系基础上的逻辑。

说到这里，我们有必要在此对一些有争议性的说法②进行回应。我们对于"声音的艺术"的这种定义方式是不是要为所有的音乐作品整理出一套具有全局性意义的概念，论证每一个声音事件在所研究整体中都有着唯一确定的位置，且这个位置是由其与所有其他声音事件间因果逻辑关系的总和所决定的？现实恐怕刚好相反。这种定义与所谓"作品"的提法没有什么直接的关系，与"创作""编曲"同样关系不大，而是对于我们在几声口哨、一段架子鼓即兴独奏，或是火车启动中所听到的音乐同样适用的概念。我们更没有说这种定义是针对全面意义上甚至是整体意义上的音乐概念提出的，这是因为我们在一连串声音中听出的那些使我们"将其听成乐章"的因果逻辑关系首先就是局部的范畴：我们是"在当下"（sur le vif）③把握到这些因果关系的。由于我们有时候也能听出来距当下在时间上较远以前的声音事件间的逻辑因果联系（比如聆听音乐作品时就常会有这种体验），但这仅能在我们此刻在意象中塑造出的当前声音事件与前导音、后续音之间存在的关系上起些锦上添花的作用：对于远因的感知可能会令对当下因果逻辑关系的感知更为丰富生动，但当聆听的目的单纯是为了考虑如何将连续的声音听成乐章的时候，则完

① "四因说"，参见本书第二部分第二章。
② 这些说法中有相当一部分是贝尔纳·赛弗在《对于乐器的哲学研究》第 278~280 页提出来的，对这里提到的观点在传统哲学思想中的提法和认识进行了针锋相对的批判。
③ 这个表述借用了杰罗德·列文森的著作《当下的音乐》（英文原题目为：*Music in the Moment*，康奈尔大学出版社 1997 年版，法语版由桑德琳娜·达代尔译，雷恩大学出版社 2013 年版）中的法文标题以及主要观念。我们还将在后面的章节中详细阐述在音乐中能听到的不同类型的"局部"因果联系以及整体因果联系。

全没有加以关注的必要。

　　但是，这样一来，音乐的这个概念是不是就把听觉束缚在若干状态条件中了？更严重的问题是，这样抽去了使其发生的现实根源，仅关注于连续有组织的声音序列的概念，是不是把这种处理音乐信息的听觉限定成了一种抽象而空洞化了的听觉呢？如果说音乐真的就如同我们在这里所坚称的那样，只是完全独立于现实而存在的声音世界的展现的话，那么干吗还要费力去听音乐会，去欣赏有真实音乐家在场的现场音乐表演呢？既然说这些现实部分并不对音乐的定义本身起到任何贡献，而且还会分散我们的听觉感官，削减我们所听到的音乐效益，又何苦要去关注它呢？事实是，即使是对于纯供听觉感官欣赏的音乐样式，比如古典音乐或爵士小品，在音乐会现场听到的真实效果总是明显比在通过CD光盘听到的感觉更丰富得多。这并不只是因为现场感会为音乐本身带来人类行动艺术中各式各样鲜活的情绪体验（当然这绝对是不容忽视的一种充实），也并不只是因为我们在现场听到的音乐总是要比数字光碟中的音乐更加清晰嘹亮（至少对于不插电的声乐确是如此的），而是由于这种现场听感会同时强化我们的纯音乐听觉——就是我们在这里定义的那种狭义的音乐听觉。因为在这种状态下，我们的感官能毫无保留地聚焦在当下演奏的音乐上，不会受任何影响听觉系统反应的因素干扰，此时除了关心听觉系统的反应以外没有什么需要面对的事情（我们的思想固然仍可以随意游走，但比起收听光碟录音时可能身处的各种随时可能吸引注意力的外部环境来说，必然要少去很多浮躁）。一个反面的体验可以说明视觉本身并不依赖于听觉系统，从而不会影响注意力凝聚在听觉方面，但将音乐和演奏者在意念中形成图像的确是会削弱甚至破坏我们的音乐听感的。绝大多数通过电视放送的音乐会饱受这种认识缺陷之害。比如说正在进行一段小号独奏，制片人自信满满地为我们展现了第一小号手的近景大特写，他鼓着腮帮子铆足了力气吹奏，发出了清晰嘹亮的乐音。这是多么不相匹配的感官体验呀！一张涨得通红并在用力中扭曲变形的可怕面孔与我们听到的仿佛来自天籁的美妙音色之间能形成和谐的关系

吗？前面说到的能够有力支撑并丰富我们听觉的那种图像不是指这样的，而是能让我们将所有注意力都集中在当下正在演奏乐曲的那种视觉范式：比如说能让我们注意到声音来处的（主要是视觉方面的）感官辅助是会起到积极效果的，因为那能帮助听者更好地分辨声音的构成从而形成声音之间因果联系的直观印象。

我们还能指出，不管是现场音乐还是录播的光碟音乐，从听者的角度都不可能将之单纯地听成仅有表面联系的一连串音符。我们总会不自觉地也要把声音与其来源联系到一起：比如我们听到的不仅是个单纯而纯粹的 Sol_3，而是"小提琴上的 Sol_3"，而且可以明确地听出其与"单簧管上的 Sol_3"之间存在的分别。我们听到的音乐必然是这个样子的。在这个问题上，我们还是要退一步承认这个基本现实。但是这种质疑明显是忽视了我们进行演绎分析的目的和期望达到的效果。实际上我们想要了解的，不是我们到底如何去听到所有音乐的全部细节，也不完全是说要听到所有规制化到可以称为"音乐"的要素。而是正相反，我们是要更加谨慎而精准地提炼出音乐之存在所需要具备的最低条件，那是一种我们需要加在听觉处理功能上的、使一连串的声音听起来可以被称为音乐的思维体验。但我们仍然可以理直气壮地说这种概念是将我们在实际生活中听到的"广义的音乐"（大写的音乐）局限在了"音乐存在底线"的范畴内，这个底线只要再退一步就会沦落为无意义的一串纯声响。这个底线现在我们知道了，就是我们所称的声音之间的因果律关系。这个关系一旦不再能够被听觉系统捕捉到，那么音乐也就随之不复存在。

最后还有一种质疑的声音：这个标准与其说是音乐自身的一种独有特征，为什么不说它是听觉系统的一种自然性质呢？这里我们仍然不得不承认，在某些听者耳中听起来能够称为音乐的素材，在另一些听者耳中并不一定就是音乐，这与听者们不同的感官习惯及文化背景有着直接的关系。但是我们要立刻说明一点，那就是声音之间的因果律关系是音乐自身的性质之一，而不是依赖于我们主观听觉所特有的功能。有一个关键的事实：无论我们听到什么样的一连串声音，无论多么不符合我们

既有的音乐习惯，只要它与我们的音乐体验有一点类似之处（无论这类似之处有多么牵强，比如说只要有可辨认出的乐器音色，或声乐技法，或其他任何可以与音乐性相关的特征，即使就是一个简单的意愿表达也可以，只要不是完全的自然声或纯随机出现的声音），我们的听觉器官都会下意识地去从这一串声音中寻找其间的因果联系。在声音序列中寻求音乐现象，这不仅是一种倾听的方式，也不仅是对一套美学听觉处理系统的运用，或者说是寻求主动感知和自我感知（自然，这一切也都必不可少，但这并没有涵盖全部），而是试图从基本无法超过即时记忆的范围内认知的（因此很有可能是局部的）声音序列去感知一种次序，也是努力在声音之间寻找一些能将它们联系在一起的因果关系。以确保即使在听觉系统无法分辨不同声音的条件下，音乐是声音事件间因果次序的这种定义仍然是可接受的。因此可以说，不管我们属于哪个人种何种民族，也不管我们的感官敏感度和文化特色如何，我们期待从音乐中得到的，从所有音乐（或是所有我们称作音乐的素材）中得到的，无非是从中找到这样的因果联系而已。

接下来我们还需要进一步对诸如"起因"和"事件"这些名词做出明确的说明。因为在音乐的世界中，这些我们建立在意象中的事件和起因无论是与在现实生活中遇到的，还是囚徒们在洞穴中所理解的，都有不尽相同之处。

现实事件/音乐事件

在现实世界中，每一个事件都是由物体的运动所引发的，且彼此相互独立。一个声音代表一个事件，一个事件产生一个声音，我们目前所感受到的就是这种关系。但是在音乐方面，其基本事件（即构成"意义"的砖瓦）并不是指音符。音符或许是一种声音事件，但绝对不能说是一种音乐事件，因为音乐之所以能够与一系列声音区分开来，根本在于声音之间相互联系的因果关系。比如您听到一声号角演奏的 do_3。这是一

个声音的事件。它驱使您去注意这声音的来源：是您的邻居每天早上的起床号？还是管乐队的独奏手在排练？……这不是音乐事件。您即使奏出了世界上最完美的音符，它也无法带给您除了它自己之外的任何意义，它是声音，不是音乐。它之所以不是音乐事件，是因为音乐要求音符不仅具备与其发声来源之间的现实纵向联系，还必须要存在与另外一个音符的横向联系。若您听到号角发出了 do-sol 这两个音，那这回就是音乐事件了。在这个层面上没有美妙和鄙陋、妙趣横生或枯燥乏味的区别，这个问题暂未涉及。对于音乐话语来说，应该具有最低限度的时间跨度，即由一个音符流转到另一个音符的过程。所以说音乐开始于第二个音符，因为这第二个音符使得第一个音符可以被听作一个音乐的起始音符。音乐话语隐含假设发生了什么事情，有什么事情发生变化了，从其所在的初始状态出发进行了一定的位移。但您无法确定（这里明显是通过听觉）您从一个地方出发离开的事实，除非是您已确定来到了与初始位置不同的另一个位置。音乐话语的基本事件，就是两个音符之间的音程（三度、四度、五度音程等），以及一个音符在时间、音高、因果关系这三个方面与初始音符的落差。这个向第二个声音事件上的流转过程构成了第一个音乐事件。当您听到第二个音出现的时候，您刚刚正在收听的前面那一个音就自然地变成了前导音。因为正是这第二个音为第一个音赋予了某种价值，比如说听到第二个音后回想并比较起来感觉第一个音节拍比较强。最基础的事件，就是这种最精练的联系。那么我们接触到的第一个具有意义的元素，在这里就是这个上升的五度音程，即 do-sol，这既是第一个音乐事件，同时我们也可以称之为第一个"意义"要素，这里所说的"意义"就是指可以被听成或是理解成音乐。音乐中天然包含一种时间上的"常既在"，因为其天然包含了一个"常既在"的向第二个音的行进移动过程。

尽管音程可以说是一种音乐元素或音乐组件，但仍然还没有形成音乐。两音符之间的音程关系，虽然具有意义，但所能带来的意义也不可能超出其自身具有的内容：它能作为音乐事件，而不能称为音

乐。音乐若存在，其最低限度的条件可以说是不仅要有意义，而且至少要能"说"出了些什么内容（类比语言来说，只有词或者语素是不够的，必须把它们组合成一段语句）。两个音符可以构成一个音乐事件并形成一个意义元素，但要想组织成一个语句则至少需要两个或以上的事件，这也就是说要想形成因果联系，第二个事件的出现在结束回顾时应该可以被看作以第一个事件为缘由所引发的。以 do-sol-do 这个组合为例。第二个音乐事件"sol-do"的出现看上去是由第一个音乐事件"do-sol"引发出来的：第二个事件的出现可以称为"返"，因为从其结束时复盘看起来，第一个事件应该可以称为"往"（即离开原位）。正如要形成一个音乐事件至少需要两个相关联的声音事件的原理（复盘时第二个音符看起来是由第一个音符引导出来的）一样，要形成一个音乐话语也至少需要两个相互关联（可以说是形成因果关系）的音乐事件（因为复盘时第二个事件看起来是由第一个事件引导出来的）。这样构成一段基本话语的单元就形成了，或者至少可以说出现了一种分句或句式结构可以将两个事件联结在一起了。当然，正如第二个声音事件赋予第一个声音事件以意义从而形成第一个音乐元素的原理一样，这个句式的末尾部分（在这个基础的例子里，也就是第二个音乐元素）赋予了前面的音乐元素以意义，凡此种种，以此类推。音乐的单元就是将多个不同的音乐事件依照其间的因果相关的内在关系组织起来形成一个整体，一旦音乐单元（最小的单元是乐句，更长一点的还有片段，主题或主旋律，唱段章节等，最后形成乐章或如果形成作品的话，整篇作品也可视作一个单元）建立起来，其中的元素也就随之拥有了意义。

音乐中的因果律

我们把因果律的提法作为构成音乐（所有类型音乐）的要素引入了分析体系，在这里对其做进一步展开说明。这个概念极有可能会引发很

多争议，会有人认为因果律这个术语用在这里似乎有所不妥，其逻辑意义过强，对于机械现象、可预见的链式反应、自然规律支配下不可抗拒的必然过程更为适用。这样的概念应用在审美现象中有什么特别的价值呢？音乐的内部联系多数是不可预见的，这种因果律如何为丰富的变化、创意、音乐话语无限的创新可能乃至音乐家们的杰出天赋统统留下解释空间呢？若说是一首儿童歌谣，能够严格地遵循"如五线谱格纸一样有规律"的因果机制，那也就罢了。但是当欣赏艾拉·菲兹杰拉德即兴表演的拟声吟唱、德彪西的序曲乃至巴赫的赋格曲时，这些音乐哪里遵循什么严格的规则？我们还能如何援用这种所谓的内在因果律去解释呢？这是一个非常具有普遍性的意见，我们首先要说明的是，实际上因果律中有两个重要概念在这里是不需调用的：一个是充要法则，一个是链式反应。

千万不要试图论证音乐话语中的内在逻辑次序是必要的或是受一定法则支配的，因为事实正好与之相反。而且正是由于看到了这一点，我们才认为因果律的概念反而更适用于此。物理学家们近年来越来越少使用因果律的关系解释物理现象了（或许除了在狭义相对论中可以描述从属于同一光锥①中的两个连续出现事件的关系），他们更加倾向于用"法则"的概念，也就是说现象与现象之间具有的恒常性的、约束性的、必然性的关系——通常可以用数学公式进行表述。但我们都知道的，法则无法解释任何现象，我们无法通过法则去进行理解，不能回答关于"为什么"的质疑。这是因为我们每个人都有试图理解这个人类世界的需求，不断地寻求着因果关系——这种因果律既不是必然的，也不可用一般公式来表述，更不能以充要性的法则或定律来归纳。音乐在这一点上与历史很像，它们所处理的都不是现象层

① 在狭义相对论中，"光锥"是闵可夫斯基时空下能够与一个单一事件通过光速存在因果联系的所有点的集合，并且它具有洛伦兹不变性。光锥也可以看作闵可夫斯基时空下的一束光随时间演化的轨迹。在三维空间中，光锥可以通过将两条正交的水平轴取作空间坐标，将垂直于水平面的竖直轴取作时间坐标，从而实现可视化。——译者注

面的问题，不像自然科学学科那样，往往只与一般性和可重复性打交道，它们所处理的每一个都是个别现象。充要性的法则适用于自然现象，并不适用于事件。固然，我们在原则上会说"同因同果"；但当我们试图通过既定原因去解释某个事件的时候，如果表面上看起来完全相同的起因条件集合下没有产生我们所期待的结果，那就证明实际上这些原因在某个更深的层次上并不真是完全相同的。比如说我们试着解释一下法国大革命吧。没有人试图去归纳革命的一般性法则，使之可以适用于解释英国、美国、俄国、中国等地方发生的所有革命，这种法则什么都不能解释；同样的原因，也没人能够用奏鸣曲格律的某种一般特征来诠释贝多芬的《槌头键琴奏鸣曲》。没有任何道理能够预测1788年那样的大型粮食歉收将会引致大规模的人民暴动；但是反过来却可以得到有效的证明，那就是如果没有这次饥馑，那么1789年在法国诸大城市爆发的恐慌也就不见得会发生。一切都取决于环境背景，也就是说所有可能的原因结合在一起产生的无穷的不确定性。同样地，在调式中，没有任何道理认为作为收尾终止的主音和弦音前面一定会放一个属和弦音。固然，在"完全正格终止"（Cadence Parfaite.，包括绝大多数流行音乐，或是诸如舒曼《蝴蝶》中每一次回旋都加以变奏的12段小钢琴曲中）的情况下，上述规则是成立的；但是在"变格终止"（Cadence Plagale.，或是说终止的主和弦音前面放置一个下属和弦音的情况，例如韩德尔《弥赛亚》中的《哈利路亚》，或是柏辽兹《幻想交响曲》中的第一乐章的终止）的情况下就并不成立，同样在蓝调布鲁斯或摇滚乐中两种情况相混杂着出现就更常见了（V-Ⅳ-Ⅰ和弦）。然而，在完全正格终止的情况下，属音和弦听上去就是引发主音和弦出现的原因；但同样的原理，在变格终止的情况下，主音和弦的出现听起来则是由下属和弦引发的。一切都取决于环境背景。因此我们没有必要枉费精力去寻求因果律中的某些事实（"同因同果"），在人类社会发生的事件中我们只有通过双重反向的次序去应用这个定律，亦即音乐也好，历史也好，当我们没有看到

完全相同的某个结果现象的时候，我们不应因此认为它们不符合因果律，而是要将每个事件视为完全独立的现象去寻求引发其出现的完全独立的起因。

这就是为什么我们引入的另外一种看起来适用于描述事件间因果关系的因果律的概念，最终与其"法理上"的概念同样不足以完全理解音乐或历史事件上的因果联系：就像这样一个个事件是事件上前后相串联，彼此间无可逃避地相互交织嵌套，以至于其中任何一个事件都是由其之前发生的事件所引发，而它自身又引发了后面所接续的事件，所遵循的是一个完整的具有确定因素连续性的逻辑链。我们同样不能满足于选择将独立事件镶嵌在表面上前后具有联系的逻辑链条中，比如有些专家是这样记叙1917年俄国革命的：彼得格勒发生的罢工运动扩大化，使得沙皇不得不从兵营调动驻军，但军队中部分人倒戈加入了反叛的阵营，于是沙皇只得解散国家杜马，并指定组织一个临时议会，如此这般；而乐理学家也有可能以同样肤浅的方式来叙述音乐话语的表面现象：比如贝多芬《槌头键琴奏鸣曲》中第一乐段以降B大调上的一连串最强和弦开头，构成了第一乐章的基调，同时这一串和弦也引入了第二个主题，几乎略有生硬地转入一个抒情的G大调下中音（即比主音低一个小三度）①调式，而这就引发了下一个运动即以三度为单元连续下行的赋格主题，凡此种种。从这种一步一步进行诠释的态度看来，这些分析是纯粹立足于描述叙事的，仅满足于用简单前后联系的因果律术语将一系列事件包络起来。但是我们所听到的却并不是事件的前后连续，而且不要忘了，音乐是声音的艺术。

我们在因果关系中所采用的观念既不是因果律的法则定律，也不是一连串事件的连锁反应，而是最基本的所谓"循证前提"，亦即"若没有如是条件，当下事件不可能得以发生"。这才是我们所称的"事件

① 部分乐理家（如Danhauser）则称之为上属音，不同乐理流派的记法有异，实际上音级相等。——译者注

间的因果关系"。要理解这种音乐话语中存在的因果关系，最合适的逻辑模型就是在研究历史事件中所应用的因果关系了。当我们试图解释一个历史事件的发生时，我们会去反推追溯，复盘导致其发生的缘由。比如说我们试图解析出法国大革命深层次结构性的原因，其中时代大势、道德基础，以及（启蒙哲学家们营造出的）特定政治、社会、文化环境，与明显环环相扣的各具功能的先行推动事件相结合，每件事情在大的背景框架上都各司其位，且不同事件所起作用的权重大不相同。像这样分析下去显然是永无止境的，但这并不说明任一件事情是徒劳发生的，也不能说明任一件事是绝对必要的。对于音乐来说同样如此。仅是带着所有音乐的意义去听一段音乐，一个小节，甚至一个和弦，我们可以感受（不意味着必然能得出明显结果）不同的诱因对其引发作用强度的不同，比如说深层次结构性的诱因（调性规则）、和声条件（转调）、节奏条件（同一乐句元素的反复）、音色条件、旋律条件（乐句的抑扬顿挫，较小元素在较高一层元素集合中的包容性，对前面乐句的整体模仿），以及直接诱因，即紧贴在该元素前的音乐事件（比如根据调式音自然倾向性"规则"）。在面对作品本身的时候，乐理分析也是可以被用来支撑听觉感官发挥欣赏效用的。但这种辅助并不比历史学家们利用条件诱因为历史事件寻求自身逻辑的行动更有力，历史的因果律并不支撑历史事件的必然性，同样地，音乐理论也并不能证明针对音乐所解释出的一系列因果关系是必要的。在历史学中我们称之为"多样性""偶发性"或"独立因果链条的偶然交汇"；而在音乐理论中对于这些现象我们有完全相对应的说法，如多样性对应"蕴含生机"，偶发性对应"独创性"，逻辑链条的交汇对应"神来之笔"，这些表达通常是将听到的连贯的全新元素当成随着音乐话语展开的前后具有因果联系的相关事件。即使有些元素就是要让听者们大出意外（"啊！怎么是这样！"），甚至有些元素听上去就好像顺理成章必然出现，但无论如何，在作曲家最终确定了如此创作（"就这样吧！"）之前，没有任何逻辑效果是可以预先分析出来的。

此外，还要认识到这一点：音乐话语越是简单，如缩略到一段旋律，或一节纯节奏，这种类似于因果关系的影响力就越是强烈，比如像儿歌、摇篮曲、小调、吟诵的祷文都是如此。无论是对听者还是对演绎者而言（除非是对于音律毫无认识的新手，如初生婴儿），这种事件之间的序贯都会带来一种令人难以摆脱的感觉，甚至是一种接近绝对性的可预见性，而且这种感觉不但一般不会剥夺欣赏音乐的乐趣，反而会增加对其的依赖性。比如说，伦纳德·博纳斯坦就曾经通过利用最小的音乐单元——三个音（*sol-mi-sol*）展示过部分儿童歌谣的内在同质性，而这三个音正是儿童们互相打招呼惯用的音调[①]。这个实验展现了在和声规则下自然进程衍生出基本音乐单元的情况。这里体现了一种音乐话语自身蕴含的"前音乐"（声音法则）的因果联系。但，即使是在精心"编排"的音乐作品中，音符之间也总是有纯粹直接的先后引发关系（音符或和弦与其直接前导音或和弦间最狭义的序贯联系关系），听上去是由我们在本书中称作"乐音世界"的这一系统本身衍生出来的。相对地，越是复杂的音乐，也就有越多种形式和不同层次的内生因果关系相互交织，产生各种博弈竞合的关系。对于这种关系必须要从两个层面把握，一是每种形式和层次的联系都要起到其自身应有的作用；二是各种不同的联系之间互相影响干涉，交织竞合，形成趣味横生的博弈关系，种种创意都由此而来。

充分的因果条件

但是要定义音乐，用不着把因果关系分辨得这么清楚。当我们把一连串声音听成一段音乐的时候，我们究竟是在说什么？回答这个问题要兼顾两个层面：首先，我们问题中说到的这些声音是可分辨的

① 参见伦纳德·伯恩斯坦所著《无解之题——哈佛六讲》，哈佛大学出版社1976年版，第16页。

（反面的一个例子就好比我们闭着眼睛听一部没有任何音乐的动作电影的音轨录音——这基本就是我们在洞穴中的那种状态）；其次，这一系列的声音听上去应当有一种或然存在的内在逻辑关系——与我们听到猫在钢琴琴键上来回奔跑形成对照。我们可以说这种因果关系仅是存在于意象中的。这种虚拟关系与作为由生活听觉所确定的声音的物理真实来源形成鲜明对照：后者如管乐器音管中被卡成一段一段的气体、紧绷的鼓面上发出的震颤、弦不断的收紧释放，有人声，有小号，有皮鼓，还有大键琴，等等。这种虚拟关系还与另外一种确定的声音真实来源相对照：那就是当我们将音乐看作作品的时候，无论这音乐是成稿写出来的，还是即兴演奏出来的，在这种情况下可以统一认为是因为什么产生的呢？……答案是作曲家或是音乐演奏家。但是他们不见得做的都是音乐，除非他们精心排列好的声音刚好能够为人类的听觉带来一种意象中的因果序贯。因为音乐从根本上还是声音的艺术。音乐家当然是写出某支乐曲的必然权益人，但他却不是这支乐曲之所以成为音乐的权益人，因为音乐之所以成为音乐，要靠两个环境：一是先验的乐音世界（音符分布的静态系统），二是后验的因果序贯（音符之间依序被收听到的动态相关性）。

　　说这种因果序贯现象是在意象中存在的，也就是说这种关系依赖于人类的意识。若脱离了人类意识，那么声音效果可能仍然存在，但是音乐效应就无处容身了——因为音乐效应本身的定义就是对感知的理解以及对于声音中的逻辑秩序进行衍生得出的联想[①]。也因此与现实中的因果联系不同，它既包括本体论的"由因及果"（原因产生结果），又包含认识论的"由果导因"（结果包含了其所有产生原因的集合）。我们理解意

① 灵长目动物学者大卫·普雷马克和安·普雷马克在其著作《婴儿、猿猴与人类》中指出，黑猩猩对于旋律样式缺乏整体把握，如果将同样一段旋律进行转调或变速之后，在它们听起来是全然不同的另一段旋律。"一个人类婴儿，如果听到外界用不同的调式和不同的节奏演绎同一首歌曲的时候，他能很快发现其间的等价性，而猿猴没有这种能力"（参见 Odile Jaccob 出版社 2003 年版，第 47 页）。

象中的因果联系只存在一种方向及回溯性的由果导因：我们几乎永远只能听到某个音与其前音之间的关系，而极少说起（除了一些非常基本的音乐现象以外）一个音去引发后面的音。

说这种因果序贯现象是在意象中存在的，并不是认为这种关系是虚构的，因为它是音乐话语的现实中真实存在的无穷的或然因果联系汇总在一起而得出的客观结果。人类意识对声音进行音乐化处理的过程，就好比将现实中的因果关系从事物主体——事件同时性的纵轴上向在意象中存在的事件连续性纵轴上做的投影。实际上在音乐中，声音已经被抽象掉了其感官对真实事件标记或反应的自然纵向功能，也不再具有为引发声音事件的实际事件进行定位的功能，一个基于音乐内在逻辑的横向功能取代了其他的所有，即"下一个音的发生是因为上一个音的出现"。

因果联系以及干涉关系

一旦我们不再听到一连串前后相连的声音，而是一段完整的音乐过程的时候，就可以说我们听到了音乐。但是我们的听觉感知过程可以是更加复杂的，特别是在处理多声部的复调旋律和复节奏时体现得更为明显。音乐话语从听者的角度看来，是多种内在逻辑联系的综合呈现，亦即并非一条单一的进程，而是很多进程的同时演进。各个不同的逻辑线听起来都遵循着其独有的规律，似乎自成体系，但这并不说明其相互之间真是独立的，因为我们所听到的正是它们的依赖关系。这种依赖关系又可分为两类：一种是前后因果的关系，一种是彼此干涉的关系。下面我们来观察一个简单的例子：一段"卡农"。这是一种复调谱曲样式，其特点是所有声部都是摹仿同一个旋律线，但进入的时间先后有一段间隔。

让我们先听一下下面这段法国童谣《雅克兄弟》❾。

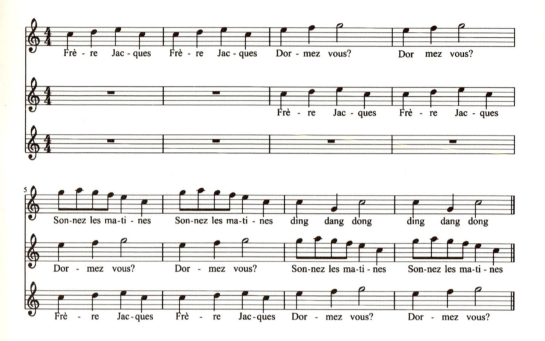

 我们可以听到三种不同的各有其内在逻辑联系的旋律。

 首先我们听到构成旋律主体的因果联系。二分音符的 *sol*（第一行第三小节，对应歌词的"-vous"）听上去是前面相连的两个音的自然推高（*mi-fa*，对应歌词"dor-mez"），同时也是从本句第一个音 *do* 之后连续上涌过程的一个临时休止；而这连续三音（*mi-fa-sol*）的出现听上去又是对整句前三个音升高三度的摹仿。以上这些就是这个 *sol* 在此处出现的部分原因（还有很多可能的原因）。这个第一声部①都可以通过这种推演来分析解释……这些内在因果关系构成了旋律线的"发动机制"。

 当第二声部进入的时候，我们听到了第二种因果关系。不再仅是前面的音符及音符组合引发后面的音符出现，而是整个第二声部由第一声部引发出来的效果。这第二种因果关系的存在超出了声部所在旋律线（其自身音符的序贯出现）的限制，但是仍然内化在音乐本身之中。

① 后文中我们将更加详细地分析这段旋律中所有不同的因果联系。

这两种因果联系间的区别是显而易见的：第一种可称为"叙事因果"，这种关系是指各个事件在历史序列中彼此独立，且仅为一次性发生，其发生是不可预见且从不重复的——但这并不影响其向前可溯因的性质。第二种则是"普遍因果"，这是指自然科学的环境下各个基本要素间的一般关系，而不再是孤立事件，举个例子：重力一般会引发石块落地；酒精摄入会引发醉酒行为，如是种种。只有在这种"普遍因果"关系支配下，才有所谓"同因同果"的现象成立。对于普遍因果关系知识的掌握使人们建立了一种存在"整体确定性"的印象，因此也就可以推定事件之间完全可以进行准确预测，而这种确定性的因果关系在"历史"性的事件关系间是从不曾存在的。具体的情况是这样的：要想知道本段复调的第二声部中将会发生哪些音乐事件，需要且只需要全面了解第一声部中所发生的事件即可。第二声部完全是由第一声部所确定的，因此也就完全可以预见。同理，第三声部的出现也是由前两声部所决定的。

但在这段卡农曲式中，除了以上的这两种逻辑关系，我们还能发现另外的第三种内在决定因素。这第三种因素，就是声部之间的干涉关系。干涉关系在这里所指与因果关系正好相反，由动态观测转向静态观测，由单音值现象转向了双音值现象。当我们听到第二声部的"Frè-re Jac-"时，所听到的并不仅是其内在的旋律"发动机制"，也不仅是从第一声部中"Frè-re Jac-"引出来的因果联系，与此同时，在第二声部进入的那一刻，我们还观察到了一个和声干涉现象：第一声部中的 *mi* 与第二声部中的 *do* 相互干涉，构成了第一个和弦音。在其后的两个音皆是如此，于是我们听到了连续三个三度和弦。

但我们仍然要关注这种和弦干涉现象与前面提到的两种因果关系之间形成的极为复杂的相互联系。

如上所述，当我们在第二声部听到"-mez"（*fa*，第二组第二行第一小节）时，直接导致其发生的因果联系是在其之前出现的 *mi*（实际上同时引发了 *fa-sol* 这两个连续音），同时也是在其之前出现的第一声部的同一个"-mez"（第一组第一行第三小节），但在这里我们却并没有发现其与第一声

部同时出现的"-les"（*sol*，第二组第一行第一小节）这个理论上本应产生干涉的音形成和声现象；因为这里的这个第二声部的 *fa* 和第一声部的 *sol* 是一对明显的不和谐音；实际上我们在这里所听到的虽然不是一个音对应一个音的具体协调，但却可以理解为两声部同时出现的两个音乐主题（亦称"动机"，motif）之间的宏观干涉：第一声部中"*sol-la-sol-fa-mi*"（son-nez les mati-）听上去是一个从 *sol* 到 *mi* 的下降序列，而第二声部中同时出现的干涉主题则刚好相反，是一个由 *mi* 到 *sol*（音乐理论术语中将之称为"属音"）的上升序列。因而在现实中，我们从这段卡农曲式中一方面可以听出两种因果联系（每个声部内部的序贯叙事关系以及多个声部之间的相互决定关系），另一方面可以听出多个声部之间变化多样的和声干涉关系，既有偏叙事性的关系（一个声音事件与另一个声音事件之间），又有偏一般普遍性的关系（音乐主题之间，亦即在相互因果联系着的事件本身之间）。

通过这几小节对于我们耳熟能详的《雅克兄弟》的复调式改编，我们体会到聆听音乐的过程，就是接受三种类型的联系的过程：一是将连续出现的音符听成一段独立的声音过程（叙事性因果关系）；二是发现其间可能存在的因果依赖关系（一般性因果关系）；三是发现同时出现的音符或音乐进程之间可能存在的和弦干涉关系。

对，没错！你就是在这几小节的《雅克兄弟》里面听到了所有这些东西，而且这还没完。我们还可以在一段跟它差不多复杂程度的对位式乐曲《创意曲》中看到同样的现象（详见附录2），在赋格曲中就更加明显了。

通过以上的解析，我们看到了音乐的因果律并不是声音之间的任意联系关系。因为诸如在"卡农"中同时出现的音符之间的和弦干涉肯定是一种很强的联系，但却绝非是因果关系。这里的因果依存关系与和弦干涉关系都是仅在意象层面存在的，因此在现实中是空对空的关系，没有任何东西引发了任何东西，也没有任何东西与其他东西进行了任何交互，但在音乐中我们就是听到了它们彼此间的这些关系。因果依赖性，不管是一系列音符间内在的叙事性因果依赖，还是几个相互在时间上存

在偏移的音符序列之间外在的一般性因果依赖，都是遵循着时间序贯的顺序排列的，因此时间才是音乐的构成基本框架，也正是时间能让我们把一系列连贯的音符听成一段音乐。与之相对，同时发生的音符之间的和声互动关系（从属于一个和弦或是从属拥有纵向和声结构的音乐）或是声部之间的和声互动关系（在卡农、赋格或所有拥有相互重叠出现的自由声部的音乐中）则与声音发生的时间先后次序无关。这种互动关系出现在种类繁多的音乐样式之中，极大地丰富了音乐作品的内涵，但在音乐性的营造方面却并没有任何必要性——营造音乐性只靠产生对内在因果关系的感觉就够了。换言之，若我们在一段"卡农"曲式中没有能够听出不同声部同时出现的元素之间的和弦互动关系的话，我们就错过了这篇作品的丰富性。但是若我们没能听出连续音符之间的因果逻辑联系的话，那我们就错过了音乐的基本存在。

　　聆听复调音乐，就是在其中倾听声音的三种内在联系：叙事因果关系、一般因果关系、和声干涉关系。对于复节奏音乐与复调音乐基本相同。因为所谓"西方"音乐的特色就是发展出旋律线之间与和声序列中的内在因果联系（以及其间的相互依托关系）；这就与西非的音乐有些不同，它们是发展出了不同节奏线之间和节奏叠加中的内在因果联系。每一种打击乐器都以一种节奏样式出现，并形成自己的内生发动机制（以及自己独有的音高和可预知性）；在演奏中它们互相交织重叠，有时还会彼此同步。听者首先听到的每一段独立的节奏序列中的因果关系（因为每段都依从着各自的内在逻辑性）；而后他们所能听到的内容有的就多了依托性（有时则没有），这取决于他是否能听到某两条节奏线之间存在着外生的因果逻辑联系或者是双音值的和声干涉关系。但不管是在这种情况下还是在刚才我们叙述的那种情况下，当且仅当听者能够将声音（或一连串声音）感知为由某种内在因果逻辑推动的时候，我们说音乐就得以存在了，那些诸如复节奏相关性的或然现象仅是强化了（当然同时并丰富了）音乐效果而已，同理和弦效果对于复调音乐的强化和丰富的作用也是一样的。

无调性和因果关系

我们可能会以为，这种普遍存在于音乐作品中音乐事件之间的因果逻辑关系并不适用于叙述所谓"无调性"音乐中所发生的情况。诚然，音乐若要分分秒秒维持其自身脆弱的整体感觉，构成乐句，使每一个新出现的音乐事件都为其之前已经出现的若干个音乐事件重新赋予一种追溯性的后验意义，并与之融合形成又一种新的整体感觉，那就必须遵循一种语言逻辑以及和声规则，如我们在调性或是各种调式中所见到的。如是说来，无调性音乐（或更专业地说是"十二音技法音乐"）怎么为听者们在没有任何和声期望（当然在通常的情况下也会由于作曲者的艺术性发挥而有所偏离，但借助于某种调性或调式的基本语言规则下总不会彻底脱离和声关系的整体逻辑）的条件下构造具有因果逻辑关系的序贯感觉呢？如何在刻意规避所有可能的期望目标下构建出音乐性的逻辑关系呢？"哪怕是勾起任何一点点与调性记谱法相关的记忆的情况都会为听者造成误会，因为这构造出了一种对未来向某个方向发展或形成某种节奏延续的虚假的期望"，阿诺德·勋伯格①如是写道。十二音技法系统实际上是建立在绝对不可预期性以及禁止一切可能引发某种"解决"模式的音程序贯联系（在经典和弦关系中最基本且单纯的序列模式）的基础之上的。这个自相矛盾的命题还需要连续对位记谱法中那些为音乐的进程带来可预见性，也为其声学物理系统带来确定性的、非常严格规范的准则（包括"右手形""逆行对位""反向对位""反向-逆行对位"等）。不可以影响音乐作品的完全不可预期性，这不仅表现在我们常常发现在音乐总谱中可见的那些乐句在实际听起来时完全与其不同（前提是这曲子分成不同声部或不同音区），而且构成前后音的衔接上会去刻意避免让听者建立其可能的逻辑因果联系。这就是矛盾的症结之所在：在现

① 阿诺德·勋伯格《十二音体系作曲指南》，C. 德莱尔与贝谢·沙斯泰法语转译，收录于《风格与理念》（2011 年），第 167 页。

实中声音前后接续的确定性法则必须要去干扰听觉在意象中建立的因果逻辑关系。在这层意义上，无调性音乐就无法代表一个事件相互之间以因果逻辑次序相联结的世界了，这种音乐的存在目的就完全是消解这种印象。现在我们要直面这个悖论了：我们或者假设无调性音乐不是一种音乐，或者我们就要放弃目前给音乐做的定义。

要跳出这个悖论，我们首先要注意到这种"无调性"音乐无论在其历史发展上还是在理论上都是不能脱离传统调性的基础而存在的，其存在的基础在于与传统进行区分。也即是说，"无调性"是对"调性"的反动以及延伸，这类音乐存在的根本意义就在于"去标签"的这个过程。勋伯格所做的所有尝试都是力图寻求一种全新的记谱方式，以便首先可以以反面定义的方式规避调性以及由之引发的行进上的张弛模式和听觉捕捉上的回顾与期待。无调性音乐是一种纯例外性的音乐，不仅接受了音乐因果逻辑关系的规则，而且对之进行了反向确认：若脱离了这种规则，它也就失去了所有的意义以及兴趣点。在这方面，来自历史演进过程的论证也留下了美学上的时代印记。在这类音乐样式中，有一些是获得了无可争议的成功的，就像所谓"自由无调性"风潮时代[①]中韦伯恩编写的那些管弦乐小段，以其极度精练的体量作为核心特征标志着其技法的成熟阶段，这些著名的作品同样很好地表现出了音乐事件的前后承接关系。只不过，这些音乐事件似乎被精简抽象成了其"出现"本身。自然，乐句仍然存在，在乐句中事件的发生相互嵌套相连——似乎为听觉至少保留了音色[②]上的统一，以及每个乐器所奏的声部是相对连贯的。这样我们仍然能够很好地听

① 这个时代是指 1909~1923 年这个时段，以勋伯格进入全新的创作生涯为分野，此时他开始刻意规避一切调性关系，以至于创造出了一整套十二音技法体系。安德烈·布库雷什列夫曾这样描述那段时期："那段时期是如此充满幸运，没人知道他们即将见到勋伯格笔下的《月光宝石》(Op.21)（译者注：国内多译为《月迷彼埃罗》）、《四支管弦乐艺术曲》(Op.22)，贝尔格创作的歌剧《沃采克》，还有那么多其他精彩绝伦的大师之作相继问世，其中最令人赞叹的当属韦伯恩的上选之作。"（参见《音乐语言》，Fayard 出版社 1993 年版，第 44 页）

② 除了在某些乐曲中使用了所谓"音色旋律"（Klangfarbenmelodie）的技法时是例外。

到音乐的存在。听觉系统在其中倾其全力地寻找着音乐性存在的基本条件，即事件间的因果联系。但在这时候少了所有的调性作为定位的基准，和声的稳定性也在此不复存在，于是音符与音符之间、音程与音程之间的相互吸引力和倾向性也就随之消逝了，这就使得这些旋律变得完全不可预测。这时我们听到的东西似乎少了我们的听觉系统致力于搜寻的那些标志性的关系。感觉上似乎是一段一段破碎的梦境，一幕幕的场景看上去既是无可逃避的真实，又荒谬毫无逻辑。我们拿韦伯恩的《五篇管弦乐小品》（Op.10）为例，这篇作品听上去好像是来自一个纯以单个事件堆砌形成的世界，其中的因果逻辑联系完全被抹去了。它似乎是在向听者描绘一个散乱的世界中的若干片段。所有的这些表现形式——无调性的支离破碎、记谱方式的质朴简练以及乐段长度的短无可短，无不间接地提醒我们：一个秩序井然的遵循因果逻辑的世界存在，但这个世界在他处，不在我当前所在的这个片段之中，不在我当前所见的这些纯随机事件之中——或者说这种音乐隐晦地认为这个世界当前的秩序从此乐曲开始就丧失了，并且再不可能重来。无调性音乐反映了一个脱离因果逻辑的纯粹时间概念。这种乐曲证明了，或者至少是从反面证明了音乐是一种关于纯粹事件（也就是没有客观物体承载）的艺术。

有人会说这可能是对这种音乐样式的过度解读。正相反，这才是最完全忠于其美学旨趣的。第二维也纳学派的创始人所追求的也正是这一点，即去除音乐的内在因果逻辑，这种因果逻辑还有其他的提法，比如调性和世间几乎一切音乐世界中都包括的和声或旋律应力。他们在创作时所面对的环境条件是纯粹逆向的。勋伯格在著作中写道："这并不意味着这种全新的艺术形式是发现了一套全新的自然规律或法则，而是对于唯一规律或法则产生的反应用新的手段表现出来。这种艺术并没有自己另立山头的理论动机，但其主旨是要反对既存事物的固有状态，以至于他们要从公认的规律或法则中为自己的争议立场寻求立足点和出发点。"[①] 是否可

① 阿诺德·勋伯格《十二音体系作曲指南》，《风格与理念》（2011 年）集，第 155 页。

以推断，在遵循我们之前为音乐做出的定义的条件下，如果一切音乐都应当为人类的听觉引入一种符合因果逻辑的感觉，那么这种编曲技法就不能算作音乐呢？看来是不可以。因为在这个问题上自然演进的规律否定了那段历史进程。通过接受这种将统一的"音乐语言"（这里指那个时代令维也纳音乐家们纷纷为之倾倒的"调式结构"，即研究音符音级之间的关系）列为负面清单的条件约束，同时保留一切其他音乐性的基础条件（自然音阶的构成、节奏时长、小节、音色的可公度性，还有19世纪的所有乐器），这些音乐家创造出了一种可以称作"充满了无因果逻辑特征"的音乐模式，这种革命式的变化并没有能够逃过那些触觉敏锐的音乐家的注意。我们说"充满了无因果逻辑特征"，这不能算是一种文字游戏：因为具备倾听音乐的感官反馈机能，听觉系统在感知自己处于所有音乐性基本条件均具备的环境中时，将下意识地不停寻找所听到音高之间的因果联系，而偏偏这个因果联系是找不到的。这种连续出现的音高之间的因果逻辑联系在这里是声音感知系统所无法把握的。因为在同时听者们听到了其他，甚至可以说是全部曾经非常熟悉的音乐基本环境和条件。因此我们所面对的东西中有一些部分已经包含了其可能成为"传统古典"音乐的核心要素，特别是我们连调性音乐世界中的音符都听到了。但这些音乐所依托的音阶系统可非比寻常，而是特殊的十二音系统。这种音阶是由12个平均分割而成的半音组成（在某些场合也被称为"调和平均律"），在历史上是为了将语调语言推广到一般语言现象并以之为基础进行随心所欲的调节塑造而创造出来的，这就是说在一个乐章中从一个任意的调式可以精准地转到另外一个（同样任意的）调上，不管其间相隔了多少音级，巴赫在他的《平均律键盘曲集》中就为这项工作做了相当多的实验来试图验证。这种类型的音乐将音乐中所有可能的因果逻辑关系条件汇集于一体，但在其声音事件出现的时候，却不将这些因果关系在现实中以任何形式付诸实施，于是在听者听来就感觉是在不断地逃避这种关系。因此，刚才说这种乐曲类型中铺陈的因果

关系仅是空位子，可以说是"人不在岗"的状态，或者说是"有骨无肉的存在"，这里因果关系的"肉"可以是指音符的音值、音色和音阶，也可以形容听者在寻找能够完整解决一段音乐话语的因果联系时的感觉：音乐的殿堂已经做好了迎接听者的所有排场和准备，但就是在门口不准他们进场。人们仍然听得到音乐，真实地具有音乐的完整属性，甚至可以说比音乐的内容还要更多，因为如柏格森的"虚无"（néant）理论所言，在物质存在的本身上再叠加一层他所抽象出来的意象，在这种音乐样式里就体现为在听到的音乐本身基础上又叠加了一层"对于本期待出现的音乐性的缺位"的内容。正是通过这种存在和缺位之间的微妙博弈，这些音乐有时会触动我们心灵，有时又会给我们冷冰冰的僵死感觉。

同样，与之相对应的，我们能看到一个艺术的宏观品类："抽象派艺术"。在同一个时期，情况殊为类似，油画也曾遭遇了与音乐完全相同的情形，被反向定义为非具象式的艺术形式，这在维也纳第二学派手中就形成了无调性音乐。在画布上，艺术被展现为一幅油画的形象，就像经典的纯四边形构图寓意着面向世界的窗口一般，他们将以色彩为手段的艺术样式铺陈于此，这正是所谓"经典"的一种具体而微的表现手法。艺术的欣赏者置身于一套无限逼近本体的"表现"汇集而成的世界，但是这里所缺少的就是这些"表现"所意图表现的本体本身。我们可以从中发现并辨认出先验的所有经典表现手法（框架、构图等），我们甚至能够看到其"骨"与"肉"（代表"形式"与"色彩"），这与无调性音乐中的情形完全对等，听者可以从中发现并辨认出先验的所有调性音乐的表现条件（即使发现的是十二音体系也不构成例外），但在这里所缺少的则是"表现"本身。这就是一种图像本身消失了的画作，就像体现"打破圣像主义"的艺术作品。在蒙德里安同时期 [1913~1914 年，正与韦伯恩创作《五篇管弦乐小品》（Op.10）同时] 的油画作品中，我们可以更清晰地看出这种图像的消失，我们可以说这好比是"表演这幅图像的死

亡",其在这方面的表现张力比康定斯基更为突出[①]。

在1912年的作品《开花的苹果树》中,我们可以看到绘画的对象"树"被掩盖在所有树的形式后面,完全被抹去了;在1914年的作品《构成·第6号/第9号》中,其画中所有元素所代表的房屋的立面除了能够体现出其"缺席"的状态以外,别无痕迹。

这场在视觉和听觉领域平行推进的实验性的历史文艺运动可以以同一种逻辑来加以诠释。可以说这是由对于主题的展示过渡到了对于展示所存在的环境条件本身的展示。蒙德里安在1914年写给友人布雷默的信中证实[②],在他创作油画的思路中,以图像(色彩构成的样式)作为媒介来展现物体的关系被取代,换成了对于其色彩和样式本身的展现。而在音乐层面,也就对应着不通过音乐来展现引发声响出现的事件之间的相互联系,其表现的仅是声音事件的本身。这就是人们常说的20世纪学院派艺术"向先验回归"(或用更简单的词表达就是"反身")的倾向。这两种艺术形式在很多方面都遇到相似的挑战:比如从外部遭遇的更具影响力的新表现形式的竞争(如在视觉艺术方面出现了摄影、电影,在听觉艺术方面出现了爵士等新兴音乐,在传播和复制方面都更加方便),同时从内在方面遇到了传统表现手法的枯竭(音乐的调性语言在瓦格纳半音和弦系统处达到了极限,而绘画的透视语言则在塞尚那里达到了极限),都为其艺术的进一步发展带来了沉重的负担,学院派艺术家们必须将视觉和听觉表达的传统限制性因素逐步解放。

① 但康定斯基在参加过勋伯格在慕尼黑的音乐会之后,给他写了一封信,在信中康定斯基提到他认为勋伯格的音乐作品与自己的绘画作品存在着一定的对应关系。"您在您的作品中实现了我曾在音乐中寄予的强烈期待(尽管当时我对此的感觉还比较懵懂)。您的作曲中体现的各依宿命、独立路径、个性生活,以及个体诉求的元素,正是我也在以图像的形式寻求与探索的。"《康定斯基1911年1月18日致勋伯格的书信》,选自《勋伯格—康定斯基:书信、论文、交锋》第2辑,人类时代出版社1984年4月,第11页。

② "我在构图中的多个平面上加入了一些线条以及各种色彩的拼搭,这完全是有意为之的,我这么做是为了表现一种一般意义上的美感。"——布利杰特·雷亚尔在《蒙德里安》一书中引述。参见该书第8页,蓬皮杜艺术中心2010年出版。

彼埃·蒙德里安:《开花的苹果树》(78 cm × 106 cm),1912年作品,收藏于海牙市立博物馆

彼埃·蒙德里安:《构成·第6号》
(95.5 cm×68 cm),1914年作品,收藏于巴塞尔贝耶勒基金会美术馆

与之相对应的，同样在我们所谓的形而上学的历史中以及以康德为代表的形而上学"向先验回归"中也遇到与上文相似的境遇。当形而上学中的经典问题已经面临穷尽了所有可能解决方案的思维枯竭困境时，就必须得改变一下命题的思路。不再自问上帝到底是否存在，也不再问世界是否在时间和空间上无限，人类究竟是自由的还是因缘注定的，而是论证出那些在具有主体的情况下提出的问题，其之所以有必要提出的背景条件本身正是使其无法得到解答的束缚之所在。而后，为形而上学的知识提供一个全新的目的，即追溯其发生的可能性，发现所有认识背后的基本条件和背景，分析导致其出现的必要因素（其中概念构建只是一个方面，直觉构成了另一方面）。就这样，这些抽象派艺术家或无调性音乐家中的佼佼者们逆转了艺术表现中的"表现性"问题，不再纠结于如何表现一个现实的客体，而是表现其"表现"本身所应具有的全部条件：让欣赏者们看到油画艺术的所有可能性，包括样式和色彩（如康定斯基和——特别是要注意——马勒维奇的作品）；让听众们听到表现性音乐在确定其因果逻辑关系之前就具备的全部十二个可能的音律（如勋伯格和维也纳学派的作品），或是继续发展到更加宏观，奏出世间所有声音世界存在之前的不经雕琢的"元"声音（如施托克豪森和泽纳基斯的作品）。但是，艺术的发展，特别是20世纪音乐的发展历程（虽然仍不失为艺术史上创作最为活跃且最富远见的时代之一）告诉我们：上述这些"走出洞穴的"道路都不是唯一的独木桥，也并不见得就是疗治"内容枯竭综合征"最有效的药方。因为我们在其后的时代的音乐中还会继续并持续地发现内在的因果逻辑联系，无论是在流行音乐、爵士音乐、多元曲风的音乐，还是在伟大的学院派作曲家（施特劳斯、马勒、德彪西、拉威尔、斯特拉文斯基、巴托克、米约、雅纳切克、艾伍士、艾灵顿、西贝柳斯、尼尔森、兴德米特、肖斯塔科维奇、科普兰、布里顿、迪蒂耶、伯恩斯坦、莱奇、亚当斯乃至梅西安、利盖蒂，还有

无数非学院派的大师级人才)的笔下①,都未曾断绝。音乐并没有在"回归先验"的过程中或经历了"去定义化"的运动就宣告死亡,正如形而上学并没有在康德或是海德格尔对康德的"解构"之后宣告终结是一样的。

作为一种完整的感知体验的音乐

正常的与实际生活相关且具有意义的感知,必是完整的:可以看到的具体事物是可分辨并可指认的;这些事物构成了听觉所听到的声音事件的依托与源头。而在音响洞穴中的那些囚徒的体验则是双重残缺的,但听觉的音乐处理能力,尽管同样处理的都是纯声音范畴,仍然可以成为一种完整的感知体验,因为这些声音被听作(或被理解作)独立存在的(从属于一套系统性的规则体系),同时也是互为因果的(从属于一种前因后果的逻辑次序)。我们考察了由声音到音乐的飞跃路径中,如何完善两个方面的条件:一是主体条件(充分紧致的音乐世界),二是认识条件(可以自我阐释的声乐逻辑)。音符之间的序贯相关联系是以音符的(存在主义意义上的)独立存在性为前提的。音乐的两种可诠释的条件都将其引向同一个结果:若音乐的可诠释性建筑于声音的独立性上,那么前提是声音事件必须能够自主存在。为了满足这一点,在作为背景环境的乐音世界中必须要有一种"独立的存在",使听觉对其可以清晰分辨。反过来,在具体的现实音乐中,也必须要有一种"彼此依存的存在",使听觉可以捕捉到其间的因果逻辑关系。这两个条件看上去似乎是截然相反的矛盾趋向。在第一个条件中,我们要用连续的整体(无限可分的连续时间、无限延展的声音天地)去建立离散的客体(一个可分的时间段

① 参见《剩下的都是噪声——20世纪音乐欣赏指南》,收编于阿历克斯·罗斯著《音乐的现代性》的斯拉尔法文译本(南方法案出版社2010年版),这是一部完美的美国20世纪的音乐历史,书中展现了音乐在这段时期发展的多样性、丰富性,并足以证明这一时段并不像有些教科书里面写的那样只能被归纳为先锋派官方历史的那些说法。

落、一套分级的音阶体系）；而在第二个条件中则刚好相反，是要用离散的材料（各个音符）去构成连贯的整体（完整的音乐话语）。音乐在这种推断下，就可以被定义为一连串离散的声音事件向一个具有内在引擎推动发展的统一整体过程的转化。但是要达到这一点，似乎又要求先从一个连续且无定型的材料中产生出若干不连续的元素，然后再用这些元素重组构成一个具有结构和意义的新连续体。实际上正是这两股相反相成的张力共同作用才形成了这种对于音乐的整体感觉。同样地，对于语言范畴来说，首先必须存在一定（有限）数量的离散元素（如音素和语素）才能最终构成完整的话语；语言表达的千变万化正是要归功于对这些离散要素的组合加工，这也正是依赖于其间各富特色的"对抗"方式。任何一种音乐的无穷变化和丰富风格，都要从这两方面分别付出代价。

故事的尾声：出洞穴记

最后让我们回到前面提到的那些盲目的囚徒们。在上一章的末尾我们把他们抛下了，所以目前他们仍被关在洞穴之中。他们从来没有受过生活负担的约束，现在又从绳索镣铐中解放了出来，于是开始不停地四处拍打敲击，制造声音。读者们可能觉得（甚至带着某种期望）他们接下来慢慢地会跟着节奏跳动，拍击逐渐产生节律，甚至很快就要开始唱起歌跳起舞了。但现在他们还没有这种能力。他们的身体太笨重，嗓音太粗野，耳朵还处于蒙昧状态。更重要的是，他们还没有感觉到欲求。在此时，他们想做的，只是怎么做才能让自己听到什么样的声音。

但这一步却正是他们踏上通往开阔世界的漫长冒险中的惊险跨越。在其后不断攀登的过程中，他们不断从远方听到各种各样的声音，与以往他们所习惯的那些混沌的嘈杂环境大相径庭。世间竟有如此清越的乐音！

他们不由得加快了脚步，希望能够尽早到达平地。但是和音越来越多，越来越复杂，给他们的压力和负担也越来越大，声音之间的区别之

繁多对他们尚僵化麻木的听觉来说如同滚滚雷声一般振聋发聩。有些人退却了，开始原路折回。他们说：回到洞里，虽然一切都模模糊糊难以分辨，但是至少我们不会冒险丧失掉我们得来不易的听觉。另一些人则更加坚定，受到了这个全新世界的强烈感召，开始摸出了乐音世界的大致面貌和轮廓，并伸出手来紧紧抓住了这种感觉。

不过，即使是他们这些最具好奇心、最有胆量的洞穴人，在到达顶峰的那一刻也不得不捂起耳朵，因为他们听到的那些和弦对于没丝毫经验的耳朵来说是如此尖锐锋利。他们要花整整一天的时间使自己适应这种全新的清晰体验。到了晚上，在他们昏昏欲睡的时候，突然响起了两段鼓声，声音的节拍与他们的呼吸间隔或心跳频率是如此相似，这使得他们一下子睡意全消，侧耳聆听。他们中一些人开始抬起一条腿，意图探索平衡了。

到了第二天夜幕开始降临的时候，所有人都竖起耳朵，满心期望着再度听到如前一天晚上的那些有规律的鼓声。这次与上次的感觉有所不同，更进了一步：一声较重后紧跟着两声较轻，接着再一声较重伴随着两声较轻，如此重复下去。聪明人开始理解这种周期往复的规律了，舞蹈也就由此出现。

很快，歌唱也会成为他们的常态了。他们随后认识到其在交流中所使用的话语也变得更加独特了，有时候甚至分不清到底是在说话还是在歌唱。再到了后来，他们开始制造竹笛、皮鼓、芦哨来为日歌夜舞搭配伴奏。

又过了很长时间，这个全新的世界看上去终于展现其原有面貌。人们发现了这个世界中的事物可以拼搭、接续、配合，终于也认识到他们目前所处的世界与之前所摆脱的那个世界其实是同一个存在，但这个新的世界却是可以被理解的。只需要聆听就可以理解，因为所有的事件都是完美调和的。实际上，并没有人能说清楚到底哪个是哪个的反映，哪个是真实哪个是镜像。人们奏出和听到的音乐是人们在音乐中的"存在"，是可能颠覆之前世界的理想化的镜像世界？还是相反地，人们从此

以后身处其中的这个世界（但准确地说并不存在于这个世界的生活中，而只是身处于此）才是唯一真实的世界，而过去他们能感知到的仅是被虚化扭曲了的影像？人们这样一来是进入了梦乡，还是从梦中醒来了？他们一无所知。

当有一天，他们静静地坐下来，有生以来第一次什么都没有做，身体既不激动也不工作，嘴巴既不说话也不唱歌，他们只是用心去倾听。单纯地听，一言不发，一声不响。有些人甚至哭了出来。

但这是为什么呢？

第二部分

音乐如何影响我们?

引　言

音乐带给我们快乐，带给我们忧伤

Introduction

音乐是"声音的艺术"，是一门使声音自成体系的艺术。但这并不能告诉我们为什么音乐会令我们有歌唱、舞蹈乃至哭泣的欲望。也不能告诉我们为什么只要有人类存在的地方，就有音乐。

让我们想象外星的一种生物，它们每一个地方都与我们完全一样，无论是体态、思想、语言、社会组织模式，除了唯一的一点，那就是它们不知道什么是音乐。我们称之为"无音乐星人"①。假设它们来到地球拜访我们，观察我们，同时也从人类学的角度试图理解为什么人类社会会诞生音乐。跟它们解释音乐是声音的艺术是白费力气的，因为对它们来讲声音就是纯事件被听觉捕捉到的一种表现，声音对于事件没有任何超

① 我们从医学术语中借用了"失音症患者"这个词语，稍加了一点浪漫色彩。这个病症是指虽然能非常清晰地听到任何人所能听到的声音，但却完全没有形成音乐的意识（包括节奏、旋律以及和弦关系）的情况。

越或增益。所以，他们会问：从你们汽车引擎中发出的那些声音、从你们咽喉中发出的声音，都有什么用处啊？语言和图像不是更简单而且是更直接的交流沟通和表现事物的手段吗？我们必须向它们承认："没错，在我们人类中间存在音乐，是因为音乐对我们起着一定的影响作用。"这些无音乐星人充满了困惑："到底是什么影响呢？"它们中也有一些民族志的研究学者，带着诚恳严谨的沉浸式的田野调研态度，不辞辛劳地跑遍了我们星球的每个角落，手中拿着记事本不停地写写画画，搜集一切疑似可以提供线索的细节，以解开这些奇怪的音乐现象之谜。到底是什么原因能让男男女女老老少少只要一听到奥伏涅地区的布雷舞曲就会同时激动起来，看上去如同进入狂喜状态了呢？到底该怎么解释贵行星上的年轻人通过他们稀奇古怪的录音装置听着一串什么都不能代表的声音，却让他们不断地摇头晃脑，还不时露出谜之微笑，仿佛灵魂出窍一般？如果真是灵魂出窍，那他们的灵魂去了哪儿呢？为什么很多很多的人类成员会从四面八方涌来心甘情愿地挤在一个密闭的大厅里面，一声不吭地聆听他们称之为"音乐会"的这个东西呢？那就是通过千奇百怪的复杂乐器装置制造出各种各样的声音，使它们以各种花样繁多的方式混杂在一起的这么一个东西。特别吊诡的是，那些复杂讲究的小玩意儿似乎纯粹就是为了这一个目的而发明出来的！但现实是这些人似乎非常喜爱这种活动，因为在每次结束的时候他们都会以非常响亮的掌声或喝彩的形式来表达自己热烈而兴奋的情绪。这到底对他们造成了什么样的影响呢？

目前，我们还无法一下子解释清楚为什么特定的声音以特定的顺序编排演奏出来，就能够使我们这些一般人得到愉悦的享受或是受到灵魂上的触动，但是我们可以简单地列举出音乐带给我们的具体快感并以此作为探讨的开端。我们拉着那些外星朋友近距离地观察这种语言。

音乐给我们带来的第一个也或许是最重要的快感，应该说就是亲身奏出音乐了。当音乐成为一项有意识的活动之前，单纯的倾听、演奏的过程首先就是一种知识，我们所有的艺术形式都是如此。在能够体会到音乐会或发烧碟带来的快感之前，我们看到婴儿们手脚并用地发出有节

奏的声音时表现出来的喜悦。而他们在领会语言意义之前的牙牙学语更是在尝试对于纯声音范畴的摹仿以获得成就感和满足感。在MP3、黑胶碟乃至音乐会被发明出来之前，友人聚会的时候就会有室内乐的服务；历史再往前推，至少还有节日庆典上的歌舞，以及节日前夜和宴会上的笛子和鼓乐助兴。音乐的存在是为了使听众所听到的音乐在其演奏之前就已经是完成的。人们在用钢琴弹奏巴赫赋格曲的时候，即使非常笨拙粗糙，却往往会获得比倾听最高水准的音乐家完美的演奏时更强烈的满足感。想必是因为在自己演奏时可以更加真切地理解自己所演奏的东西，对于不同声部分得更加清晰，能听到很多只有在笨拙地演奏的时候才能体现出的东西。就好比一个演员在演绎一段对白的时候，自己必须要揣摩出方方面面、成百上千的情绪细节，但在实际表演的过程中所能呈现出来的仅是非常少的几点（确实有这种情况，就是我们在观看演员演绎的过程中发现他们体现出了原作中我们从没发现过的几个侧面）。

但是在更多的情况下只是倾听音乐就可以带给我们愉悦的快感。

首先我们要做的是区分出那些来自外在的喜悦感，就是那些音乐在其中只起到偶然性作用的情况。这里包括被动情绪的情况：比如为坐在飞机机舱中的乘客带来情绪上的放松；或是为大超市中的主顾们充满防备的情绪提供刺激使他们燃起采购的欲望。

同样，音乐也可以通过建立集体情绪联合感染的方式主动地引发情绪：如在合唱团中声音和身体上的微妙共振（还有摇滚乐演唱会上人山人海的如潮效应、电子音乐队在巡游时引发的汹涌人流）、身处热爱同一种音乐语言的（如嘻哈音乐、凯尔特音乐等）或拥有同一支特定曲子（如祖国的国歌、国际歌、党的颂歌等）的人群中间的集体归属感和认同感。又比如人们在特定集会的人群中唱到声嘶力竭时、在携手挽救自己的党派卫冕政权时，甚至在唱着雄壮的歌曲，踩着坚定的拍子，步调一致地迎接死亡时所体会到的集体力量的迸发。这时音乐起到了身份标签的作用，或成为一种辨识不同阵营的工具，音乐所激发的情绪与其带给人的印象被混淆在了一起，变得既是原因又是结果，标志性的口号

就是:"这段音乐,就代表我们自己人!"因为我在这段音乐中听出了比"我"更加强烈的感情,那就是"我们",于是"我"从此依存在"我们"的概念中。

在音乐以外的因素中,还存在那些通过我们神秘的无意识记忆引发的自发联想。很难分辨出我们听到某种音乐时所体验到的情绪是由音乐本身带来的还是由听音乐时的个人情绪状态带来的,或者还有可能,特别是在多次收听同一段音乐的情况下,我们在初次收听这段曲子的时候所处的情绪状态和此后每一次收听时的状态都会以极复杂的机制影响我们此次收听时所体验到的情绪。"这段有名的慢板是我很小的时候在维也纳听到过的。"这些情绪与过往人生的片段紧密相连,无论是飘萍般转瞬即逝,抑或是如幽香般持久不散,都是非常私人的情绪。所有以上这些因素都不是音乐本身包含在内的。与除了音乐以外其他感官体验中怀旧乡愁的激发机制没有什么差别,或是基于艺术体验,或是基于人生经历,互相萦绕着留存在记忆深处,时刻准备着,就像普鲁斯特在《追忆似水年华》中记叙的泡在茶中浸透了的小马德兰蛋糕的味道,以及盖尔芒官邸庭院中大小错落的石板路踩在脚下的感受那样,在这些难以辨认的情绪晕染下,过去的体验就会悄然渗入当下的情绪。

我想说,就我个人而言,每当我听到舒伯特的《冬之旅》中《菩提树》(*Der Lindenbaum*) 这首歌曲的时候,眼泪总是止不住奔涌而出。这是不是因为在我小时候妈妈总是用德语把这首歌唱给我听,而我每次侧耳倾听的时候,心中总是五味杂陈,高兴是因为妈妈唱歌给我听,而纠结则是因为她唱的永远是错的?或者只是因为曲子开头这几个小节充满着那么简单的美好?我有时会在人民阵线的巴黎大众唱诗班唱出"迎着生活的方向"那句时突然情绪爆发大哭出来("起来吧我的金发美人,迎着风歌唱,起来吧我的好朋友,他朝着太阳升起的地方走去,那就是我们的祖国")。是不是因为我在她那看似无忧无虑的快乐军旅小调中已经感觉到了她将必然迎来灾难结局的那一片无从逃避的阴云呢?或者是因为对这支旋律在三处微妙细节上的完善,我后知后觉地发现原来是肖斯

塔科维奇的天才之作呢？

如此情形下就愈发难以从对于我们具有重要性的要素中分辨出哪些是音乐自身所包含的部分了。这也是为什么人们有时候会认为音乐实际上根本不能能动地引发任何情绪，除了那些属于我们自身存在和自身品位所特有的，不定时浮现而易被忽略的，深埋在潜意识深处的情绪暗流。

音乐以外的因素尚未穷尽，还有一种比音乐自身所能带给我们的情绪更加令人困惑的，有时会更加激烈的因素，那就是为收听这种音乐营造出来的客观环境所带来的快感。比如音乐会的组织框架和庄严的仪式感给我们带来的兴奋和激动（这就像装高档酒水的精致水晶瓶以及高度程式化、精密化的品酒工艺能够大大夸张酒水本身的品质一样），那种现场感对观众的温柔的吸引力，融入大事件的欢欣感，得以参与其中的骄傲感，以及听到耳熟能详的音乐在被制造出来那一刻的感召力，还有能看到那个当红的明星活生生地站在那里的狂热感。

让我们离音乐本身更近一点，将侧重点放在其自身审美上，那么我们还会体验到音乐自身与所有以上这些外在情绪的耦合所产生的情绪，在这种情绪中就更加难以将其自身的影响剥离出来了，成为一种你中有我、我中有你的络合结构。因为当音乐与另外一种艺术形式完美契合起来的时候——比如电影、舞蹈、散文诗、戏剧——音乐的情绪就自然地与电影、芭蕾、歌曲、歌剧所带来的情绪天然地融汇在一起了，每一种表现方式在整体作品的架构中都具有放大其他所有表现手段效果的作用。于是，在一首能够成功打动我们心灵的情歌中，歌词若是抛开了音乐的映衬，立刻就会显得平淡而矫揉造作。这就是良性耦合的神秘点石成金效应。在这个基础上我们可以看到一个悖论：那就是一个歌剧越成功，听众就越深刻地感觉到音乐本身的情绪，将注意力放在音乐本身，从而更加难以区分剧本主题中传递的感情与音乐情绪间的分别。如是推演到音乐与话剧的关系，二者之间相互萦绕的联系更加紧密（如莫扎特的《费加罗的婚礼》），各自克制谦让，恋恋难离，绝不肯让自己所表达的情绪盖过另一方面，与男高音和女高音在合作一支二重唱时各自努力克制

声线以便不盖过对方的和谐情形如出一辙。

对于音乐只是作为临时或部分地引发情绪缘由的例子，我们还能列举出无数其他的情况。

但是，我们那些"无音乐星人"朋友们完全有理由仍然摸不着头脑。所以我们必须尽快接触到问题的实质，告诉他们如下事实。

没错，音乐有其自身能够带来的乐趣，即除了在音乐中别处无可寻得的乐趣。没错，我们在音乐中能体验到独有的情绪。这甚至可以从"声音对于我们来说到底是什么"这一问题中推演出来。所有的声音都是在告诉我们当下发生了什么事情，但这并不是一个我们足以将之录入我们大脑中关于周遭环境描述的数据库中的有效数据。当某件事情发生的时候，会对我们产生某一方面的影响。这就是为什么声音的天地一开始就是一个以情绪构成的空间。音乐将我们沉浸到了一个存在于意象中却只以声音构筑的世界。因为是由声音构成的，所以这是一个以情绪构成的世界；但又是一个以提炼出的纯情绪构成的世界，所以只能存在于意象中。

如果对我们这些生活在这颗星球上的人来说，确实存在音乐这种东西，那么，首先要指出这种东西可以为我们做什么。音乐会触及我们。这个说法本身可以引申出两方面的含义：字面意义上的"触及"和隐喻意义上的"触及"。

字面意义上，音乐是可以触及我们身体的。这一点将在第一章中加以阐述。

而在隐喻意义上，音乐是可以触动我们的，它触及了我们的灵魂。这一点将在第二章中加以阐述。

第一章

音乐之于身体

Chapitre I. Ce que la musique fait au corps

　　音乐的第一个也是最简单、最直接的效应就是其物理效应。在音乐诞生的太初时刻，还没有与其匹配的动词出现时，我们物质的实体则是存在的。有些音乐会让人们陷入一种恍惚的状态，间或可能伴有抽搐、尖叫、颤抖、昏迷、跌倒、附体着魔这样的现象发生。这种音乐失神现象具有一定的普遍性，在任何时代和任何角落都有大量记载①。另有一些音乐以其造成的情绪张力使人迷醉。还有一些则给人以安抚和放松。有时候来自某种乐器或某个声音的单一音色就足以使我们方寸大乱，迷失在一片空白的，隐隐具有强大力量却不知其所归的情绪之中。

　　音乐对我们的影响，首先是它让我们想要做些什么。

① 在这方面请参见吉尔伯特·鲁热的经典之作《音乐与迷幻》，伽利玛出版社1980年版。

音乐能够通过每个毛孔渗入我们的身体，令我们摇摆。

音乐刺激我们，震撼我们，煽动我们；让我们摇头晃脑，手舞足蹈，走走跳跳。

让我们跳起舞来。

我经常会想跟着音乐跳舞。我希望我的身体能够给音乐一点回馈，以酬谢它馈赠我的。我希望我的躯体与音乐能够互相聆听，或至少让我的身体能听到音乐的感觉与我一样。

振动

声音来自振动中的物体，当振动波抵达我们的躯体后，我们的身体与之共振。于是两个物体之间产生了一种"共感"或是说"同情"。音乐首先就是在这种物体与物体之间的联系之间存在。至少在强烈、突出、沉重以及富有打击感的音乐中很容易体察到这一点。一位说唱歌手是不能唱出连音唱法和半音（弱音）唱法的，我们也不能抱着一种沉思静默的态度去聆听。他们要传达的信息就是这样的：富有冲击力，有高呼尖叫，有抑扬顿挫，音重而节奏强。请观察一下你在演奏重金属演唱会的大厅中听到和看到的景象，或是去看看那些锐舞派对（Rave Party），听听90年代的那个直截了当自称为"迷幻舞曲"（Trance）的电子音乐，还有蠢朋克乐队的《环游世界》。

又或者，插上耳机听一支你所喜爱的乐曲，什么乐曲都好，格里高利圣咏、歌剧、交响乐、爵士等，将音量调到最大，直到无法忍受或对耳膜造成危险的音量水平，致使你感到你整个人都被音乐包裹得严严实实，与外界截然分隔：你就像是面对着一个来自洪荒的巨力。听觉器官的振动传导到整个机体，激起了与所听到声音的集中度和力度相当的整体的震颤强度：其中低音部和声更加有力也更加稳定，这部分声量的大小决定了其传送的远近以及在体内深腔（胸腔、腹腔）内的混

响①。中音和高音是帮助我们理解音乐性和体会其所产生的审美快感的必需部分，而低音部分则有助于在纯生理方面施加刺激，解除神经抑制，产生催眠效应②。以这种方式听到的音乐就不再是单纯地听到了，可说是"跨界"式地全面触及我们的每一种感官。要感知这种音乐产生的震颤感并不都需要真正用耳朵去听。有些技艺精湛的打击乐演奏家甚至可以是失聪者：比如有名的伊芙琳·葛兰妮。

无论哪个门类的音乐，流行还是学院派，"经典"或是"当代"，是追求"年轻化"还是仅是"创新"，只要想从传统（即使这种"传统"也是近世的而且是很新派的）中解放，从追求和谐的建议中摆脱，从繁文缛节中释放，都必须要利用强烈的音响、重低音的和声、明显的打击感来振动听者的身体，从而敲打听者的灵魂。从贝多芬到重金属、垃圾金属、朋克摇滚、嘻哈音乐无不如此，在两个极端之间还包含了斯特拉文斯基、迪克西兰爵士乐、摇摆乐、毕波普爵士或自由爵士等各种音乐类型。归根结底，在这层意义上，音乐应该也可以被适当地表述为努力向"美好的振动"逼近的趋势（这是借用了海滩男孩乐队的"呜-哪-哪-美好的振动"的歌词）。那么显然一切最终要归结到什么才能被称为"美好的"这个问题，即使"好"这个词有无数种意义选项，每一种的价值取向都不同，也最终必须归结到简单纯粹的一个"令人愉悦"的特质上。但是，怎么才叫愉悦呢？说到底，音乐的问题没有什么比这个更复杂了，无非就是能够给人带来愉悦感的特定振动而已，非要没事找事有什么意义呢？

但是瓦格纳主义者会承认这种思路吗？有时若长时间听《特里斯坦与伊索尔德》会给我们带来一种生理上的眩晕感，并产生蓝波笔下"漫长、广泛且理性有节制地放松对所有感官的钳制"的那种感受。就像浸

① 参见克里斯蒂娜·卡诺所著《电影中的音乐：音乐、影像与语句》，格雷梅塞出版社2010年法文版，第172页。
② 参见克劳德·亨利·舒阿尔所著《善聆音乐：音乐由耳到脑的跋涉》，伽利玛出版社2001年版，第90页。

泡在盛满永不间断的声音的浴缸中,我们似乎是被紧紧地绑定,又像是被吞噬,音乐的浪潮一波一波地将我们没顶,一阵一阵的痉挛似乎连音乐本身都无法控制,而真正超出我们忍耐限度的,是深深埋藏在和声和剧情之下的那种音乐的纯粹催眠作用。毕竟,正如吉尔伯特·鲁热所说,"浸泡在音乐之中"并不仅是一种借喻修辞而已,有时候我们能通过肌肤真真切切地感受到它①。当然,《特里斯坦与伊索尔德》这组曲子带给我们的绝不仅仅限于这一种感受。但无可否认这种感受确实存在。

 这种作用在生理上的效应,同样也可以被看作既非降头咒术亦非催眠暗示,只凭借恰到好处的愉悦张力,听着音乐一步步趋向高潮,这是纯音乐结构渐次展露时产生的高潮,而不是那种在调节立体声组合音响的电位器那样简单地把音量由小渐进地调大产生的高潮。比如拉威尔的《博莱罗》就是这样,其迷人的效果并不仅是来自将相同旋律主题和节奏以令人眩晕的方式一遍遍重复,而是通过乐队乐器的一件一件进入❿,一层一层累积形成的。说到将乐曲推向高潮的技艺,还有一位大师当仁不让:罗西尼。请听一下他编写的《塞维利亚的理发师》中著名的《诽谤咏叹调》⓫。这里面不断增高的绝不仅是音量,随着剧情中诽谤戏剧性地不断积累,一个渐进的加速处理也使这段表现更为突出,从"微风"变成"暴风雨",再到"地震""爆炸",直到"大骚动";在演唱中表现为将一个极小的节奏单元配着一个极短的旋律乐句不断地重复着吟诵出来,而这个小单元又可以继续剖解成为更短的袖珍主题,一直短到似乎每一段都可以脱离环境独立存在为止——剧中的流言不正是符合这样的特点嘛;同时整个唱段通过调式的微妙调整,越来越接近每次反复将咏叹调本身的音高都向上挑高一个挡位的规律性循环。

 所有的音乐手法(律动、速度、节奏、旋律、调性、和弦、音色)都是归结于同一个目的,即是与歌词的意义相互契合:让人们听到音乐时仿佛感到了一股力量,像一股不断增强、不断累积的物理力量,如同

① 参见《音乐与迷幻》,第231页。

飓风一般；像一股会"饮醉"的有机力量，如同烈酒一般；还像一股心理力量——就像在上述的《塞维利亚的理发师》一剧第一幕末尾那段《面对我这样一位医生》❿中角色们被卷入的那种狂热的躁动一般。

在最低的那个音域级别上，或至少是最简单直接起到物理作用的那部分，我们关于音乐的体验完全就是关于振动的。我们的整个身体变成了共鸣的音箱，音乐就好比是低音提琴，我们的胸腔就起到了音板的功用。我们自身都变成了演奏音乐所需乐器的一个组成部分。音乐从皮肤刺穿了我们的身体，直达心脏。

但这还没有结束。

传动机制

音乐同样也能使我们运动起来。比如让我们走起来，跑起来，跳起来，舞蹈起来。音乐能感动（émouvoir）我们，是因为音乐能使我们运动（mouvoir）起来。在振动之后，音乐的第二个物理效应就是带动身体，与前一个物理效应一样无时不有，无处不在。从词源学上看，音乐的情绪（émotion）在最初的表现是"运动"（motion）。民族音乐学者强调音乐不仅具有协调肢体行动的功能，更重要的是还普遍具有形成社会凝聚力的功能：融入音乐可以使人感到对某一个群体的归属感，以至于形成一个社群。特定的节奏会促成众人行动的同步化。比如军队的"进行曲"是一个典型的两拍节奏（在强拍子上，所有人都踢出同一条腿，接下来就是一个弱拍子，大家抬起另一条腿迅速向始动腿靠拢），通过清晰的旋律分段以及有规律的节拍，使所有排在一个紧致队列中的人们能够"像一个人一样"不断行进。而华尔兹则是典型的三拍子节奏（强—弱—弱），它推动的行动是旋转。谁能在听艾灵顿爵士、查理帕克或艾拉·菲兹杰拉德的音乐时还能摇头晃脑地用脚跟在地上打出拍子来呢？进入20世纪以来，主要在非裔美国人的推动下出现了所谓流行音乐的几次大规模的"运动"，分别称为"摇摆"（对应摆动），"波普"（对应

碰撞),"硬派波普"(对应狠狠地碰撞)、"摇滚"(对应颠簸晃荡)以及"嘻哈"(对应拍打)。学院派的音乐家有时也能把握住这种音乐与运动的内在联系,如芭蕾舞《春之祭》中对于编舞者和听者那种始终持续着的把持与诱导的魔力全是来自其音乐内在驱动的强悍能量。

在我们的叙述中,音乐仍然不是仅仅被听到的东西;这个过程也不仅仅是一个单纯的听觉过程,生理学家们研究认为,在这个过程中三种驱动系统同时参与发挥作用:听声感觉、本体感觉以及运动感觉。一个舞者只是听到某件乐器发出的具有"神意"的"乐音谕示",他深植于心的"神意"当即获得了感召,瞬间就进入了迷幻的状态①。在古典音乐会大厅中,即使是那名最不动声色的听众,他对于节奏的感知仍然会激发起动能反应,虽然有时是作用于那些隐形不可见的系统,例如发声器官、呼吸系统以及腹腔肌肉等。音乐会引发运动,或是引发无意识的隐性运动,并激活大脑中负责运动机能的部分区域②。我们是边思想边运动的——想象有多真实,运动就有多强烈。

运动是常态,休止则是特定状态:比如摇篮曲总是浅吟低唱,没有速度的突然变化,也没有调性的千回百转,其旋律舒缓、有规律、多重复,连续的音符大多是相邻音程,极少使用大跨度的音程,整段曲调仅在中部音区交错变换,因此总是给人带来一种安全感,一种不会有意外的安定,令人沉静下来,直至进入梦乡。其他的音乐则会给听者带来催眠在另一层意义上的效用:他们寻求将躯体带入一种迷醉般的无心无我状态。相当一部分的印度拉格音乐,以及平克·弗洛伊德、特里·赖利、拉蒙特·扬等人的音乐就都属于此类。

乐音行进与肢体运动间的关系有一个极限状态,那就是音乐家的演奏

① 关于"乐音谕示"的作用,请参见《音乐与迷幻》,请特别留意第 192~203 页的论述。
② 目前学界形成的共识承认音乐主要是通过耳前庭的作用转译为肢体行动的。耳前庭是前耳迷路中的一个腔,其最重要的功能是感知节奏,因此可知对于音乐的感受是从属于潜意识范畴的(这些神经冲动无法传达到大脑皮层,因此无法达到得以纳入意识的门槛)。但这显然并不影响节奏在二次处理的过程中抵达皮层时以其审美价值得以被意识感知。

动作，在这里二者变得几乎无法区别：比如婴儿按照一定的节律敲击自己的饭盘，诵经人在吟咏祈祷经文的时候身体不自觉地前俯后仰，杰出的钢琴演奏家用手在键盘上舞蹈，爵士乐的鼓手跟着低音提琴的速度打出四四拍（动次打次）的节奏，以及打击乐手演奏拉威尔的《博莱罗》，在所有这些情况下，谁能保证能把演奏动作和乐音清晰地区分开来呢？

手势动作使声音发出，但决定要做哪个手势动作，以何种力度、何种连贯性、何种打击感实现这个手势动作的基本依据却是需要奏出的声音；一方面动作要随着听到的音乐情况时时刻刻地进行调整，一方面乐音本身又是通过这种动作而诞生的。对于一支正在演奏过程中的乐曲来说，它代表着两个躯体的相遇，一个是音乐演奏家，另一个是他所使用的乐器①。在这个二者发生混淆的点上，奏乐与听乐得到了统一，这时音乐驱使他所做的事情正是制造音乐本身。所奏之乐与所听之乐互为因果，类似这种音乐情绪的循环是所有乐器演奏师们都日常体验的，特别是室内乐和爵士即兴品类的乐师们相对来说感受最为明显。但是我们每个人也都能在大合唱的过程中体验这种感受。大家齐声合唱的过程在我们奏出和听到的音乐所激发的情感上面又加了一种情绪体验，即我们在自己的行为效果之外听到了我们自己发出的声音的奇妙感受。我们体会到自己内在动力的运作结果，但听到的却是从其他人的口中发出的声音，就像自己在故意地通过控制其他参与者的喉咙来一齐歌唱一样。

偶然性本身带来的情绪

但为什么音乐会让我们——人类②——以这样的方式运动躯体呢？

① 此处请参见贝尔纳·赛弗的著作《对于乐器的哲学研究》，引自书中第一部分第二节："乐器的两个躯体、奏乐者的两个躯体"，第 59 页前后。
② 我们在本书中接受关于某些特定的社会化"类人"动物（主要是倭黑猩猩）也是可以把握节奏的。但实际上，经验告诉我们，这些动物只是能够进行"应激性"的反应，也就是说跟着某些有规律的事件（音乐事件仅是其中之一），自己也有规律地摆动身躯。这根本不是狭义上"节奏"的范畴，连反应的方式都不是规范的。

仍然根据我们的推理方式，回归到我们的定义上来：音乐就是对一个以纯事件构成的意象世界的表现。任何一种情绪的出现，都是某些事件发生在了一个主体身上，并对之产生强大影响而引发的。如果事件不发生在他身上，他应该什么都感觉不到。因此一个事件的最基本、最一般的形态就是："这件事发生了！"情绪，是一个主观作用的结果，以及对于过去、现在乃至未来发生的事件的展现。若没有这个事件（事件可以是真实的事件也可能是或然的事件），就不会有情绪的产生。而若当事主体没有情绪的产生，那么对于这个主体来说，这个事件就不存在。对于情绪发生最一般形式的表述，可以是："我见到了那个事情！"换句话说就是，在我们身上发生了某些（精神层面或是物理层面的）事情。根据所发生事件的不同，我们感到的情绪可以是千变万化的，可以按对应事件的性质分类（如妒忌、羞惭、悔恨、欲望、满足、放松，等等），也会从积极方面（欢喜）和消极方面（痛苦）对我们产生影响[①]。从而，随着我们积极方面期待的运动（被吸引而靠近）或消极方面期待的运动（要迅速逃离），我们也会体验到作用在身体上的若干效应（颤抖、出汗等）。

音乐可以展现（以及制造）相应的事件，而这些事件也是可以对我们产生物理和心理层面的影响的。音乐可以打动我们，也可以使我们运动起来。但它却抽去了事件中所有与现实相关的成分，以至于只留下那些可以被感知的特征要素（即声音）。音乐能带给我们的这些情绪既没有实在的客体，也没有所谓的"刻意"为之[②]。这种情绪是不依赖于真实事件而存在的；因此其价值也不受真实事件的来由影响。当音乐触动我们灵魂的时候，真正触动我们的既不是妒忌又不是羞惭，也不是任何在我

① 我们将在全书第三部分第一章中用专门的篇幅来详细地展开分析"情绪"这个概念的一般性理解。

② 这里所说的"刻意"不应该被理解为通常所指的"故意""有意"的意义选项，而应从哲学理论术语体系中获取一种定义，即我们说某种意识状态是"专门对应某类情形的"，或者说意识与其外的客体存在着特定的专属联系。在本书以下内容中都应把握这个观点。

们身上真实发生的事件：音乐触动我们的方式是"直截了当"的——这是一种仅与我们所听到的可感知的属性相关的纯粹审美情绪，也因此与这些属性的本身面貌有所区别[①]。那些由现实生活赋予了价值属性的情绪不可以与这些未曾经过价值判断的情绪相混淆，特别是不要与审美的情绪相混淆。"这支乐曲打动我了。"那是哪种情绪打动你的呢？是妒忌？悔恨？欲望？希望？[②]这样的问题看似毫无意义，但现实是我们确确实实是被打动了。

至于音乐推动我们身体运动的那个方面，也是基本同样的道理。音乐可以促使我们运动起来。但是这种音乐引发的运动是没有积极或消极的趋向性的，没有要凑近或是要逃开的那种方向性，也没有要到这里来或到那里去的那种目的性，跟其背后隐含的现实世界中的发声事件毫无关系：通过音乐的驱动，我们每个人的运动方式都可能是不同的，就是律动起来而已，不为什么，就是为了单纯的快感。不同于那些被目标或目的赋予了价值意义的行动，这些行动是没有价值属性的。音乐也是"直截了当"地使我们运动起来。"这支乐曲让我动起来了。"往哪儿去？要到哪儿？这样的问题看上去同样毫无意义。我们哪儿都没想去。我们就是跳起舞来了。

为什么呢？

要想一窥其中奥秘，我们首先要确定音乐"话语"中的哪个部分是产生这种动力效果的来源。在声音事件中，一方面是这个事件的发生本身，也就是说事件降临的这个简单事实；另一方面是其响声，也就是到底发生的是什么事情。我们对于第一种情形采用单纯叙事性的手法来表达声音事件（"啷，啷，啷"），以便与其质化特征的内容（例如声音的音高或是音色）区分开来。正是这些声音事件的基础叙事本身在我们身体

① 我们将在下一章中分析审美的情绪。
② 要注意这里我们不考虑这支乐曲能不能"表现"出以上这些情绪，这个问题我们要放在第三部分第一章中去探讨。目前我们所考虑的是我们在听到某些音乐时自己的身心所感受到的情绪。

中激发了运动，除却其本身存在，没有任何目的。

那么，为什么会有这种效应呢？

在现实世界中，叙事本身（即我们将所有事件中的特有属性全部抽去后所剩下的纯事件本身）并不是没有主观效果的。即使与实际发生的事情内容相独立，叙事本身实际上才是任何情绪得以发生的必要先决条件。最简单的证明就是，若有任何事情发生，首先我们从中受到了某种影响；于是这里产生了一种我们将之命名为"惊讶"的情绪（这种情绪是有价值属性的那种，这个"惊讶"在笛卡尔思想中作为第一种感情冲动，被其称为"畏"）①，这种情绪具有一定物理效应，可以使人惊惧（心跳加速）或惊呆（四肢僵直）。这就是一种由那种特别明显、特别出乎意料、又特别突兀无由的事件所引发的情绪。这种惊讶在通常情况下对于生命体来说是很不受欢迎的情绪：生命需要活着，需要尽可能地保持生命的延续，渴望休养安逸，不喜欢受到外界的侵扰。所以这种事件不仅是意外，而且是强制承受的。"生命体"有的时候会在惊讶中获得"惊喜"的感觉，但"生命"本身从来不会。

但我们能够明白为什么音乐事件的纯叙事过程可以引发与上述的"惊讶"完全不同的身体反应，一种没有价值属性、没有具体目标而且会带来快感的反应。音乐实际上是一连串的事件序列。所以音乐的叙事过程所引发的身体反应也就自然与单个孤立事件的效应有所不同。当然了，即使是一连串的声音事件，每一个也可能完全出其不意地出现，但在音乐中不是，音乐中的事件串是有序排列的；这就是一串声音与一段音乐的区别之所在：在音乐中我们能把一串声音听成一种运动的过程。与之完全相对应地，一个孤立的能动情绪与一段连续的情绪之间的区别也是如此，无论这情绪是心理上的还是生理上的，换句话说，实际上是音乐以一种运动撼动了我们，并将我们本身也带动了起来。于是我们也动了。

① 参见勒内·笛卡尔著作《论灵魂的激情》第70篇：《关于"畏"》："畏是灵魂遭遇的一种突然的意外状况，使灵魂不得不对于那些少见而非同寻常的客体给予谨慎而严肃的关注。"

这种没有价值属性的身体能动情绪就不再是不受欢迎的了，因为其并不与生命本身的律动相忤逆。音乐仅保留下声音事件的叙事程序本身，但通过重新在其间建构起一套"休止的"秩序，去除原有叙事中的突发性、侵犯性以及强制性等特点，因为在真实事件中，很少有"休止"的出现，通常表现出的是突兀的"中断"。或者说声音叙事结构通常是给我们提供了一个对于"休止"的替代，即一个相对可预见的运动过程。当然，对于生命来说，可预见的运动过程比起休止结构来说还有一个缺点，那就是它是一种对于生命的消耗，也就是说有生命随之流逝的威胁。但是，对于生命体来说，这种可预见的运动过程反而却比休止过程增加了一个优点：固然它是一种生命的消耗，但同时也是一种对有形躯体的延展，生命或许少了一些，但存在却多了一些。没有任何目的性的单纯运动本身，那不就是游戏了嘛。

　　这样，音乐在身体上产生的效应也就可以被阐释成一系列存在于意象中的有序叙事所产生的物理效应了，也就是说肢体的纯粹运动依照或遵循着声音事件的运动秩序，当这种秩序使其可以预见时，二者都可以相互独立于各自运动的内容而存在。因为，至少在表面上看起来，音乐情绪中专司产生身体效应的那一部分似乎是由音乐话语中可以被预见的那一部分引发的。实际上没有任何音乐是完全可以被预见的，更没有真正能够被预见出来的。音乐带给人的快感永远是产生于可预见性和不可预见性之间的一种微妙的平衡，其中可预见的部分来自规则和自然规律，而不可预见的那部分则来自音乐的独创性和作曲家奔放的灵感。若音乐太过可以预期，就会变得乏味，由于失去了能够抓住听众兴趣的吸引力而被迅速遗忘，于是对于我们听众来说这音乐也就不再存在了。而若太不可预期的话，那就会漫无头绪，由于失去了音乐本身连贯性的吸引力而迅速陷于混乱，于是这种声音的存在也就不能被称为音乐了。其内在的驱动力源泉，只能是我们的身体感觉到的可以预期的那种东西，以至于身体可以预见到其运动的轨迹并给予相应的反应，就好像音乐的进程都编码在自己身体中一样，仿佛在声音出现之前就感受到下一个音应该

是什么，于是跟着自己的感觉将之重复出来，就好像扮演回音一样——尽管其实刚好相反，音乐看上去倒像是自己身体对于音乐预期的回音，同时也好比是这种预期在自我之外的一种投射。看上去的确是音乐的可预见性决定了我们对于音乐动能的传导机制，音乐能够安抚婴儿入眠，能够驱动探戈舞者们剧烈扭动身体，能够让祈祷中的犹太教徒前俯后仰，也能使我们在聆听杰利·罗尔·摩顿或滚石乐队的音乐时无法控制地下意识用脚打起拍子，都是这种机制的结果。

不过我们还需要进一步研究其中的细节。作为运动驱动力的，并不仅是音乐中可以预期的那一部分，反过来音乐中可预期的那一部分也并不全都有驱动运动的能力。首先，在音乐可预期性中，能够带来运动驱动效应的实际上仅是其中单纯叙事的那一个部分，而这一部分是由声音的三个可量化的组成因素决定的。这就要求声音必须能够被听成可辨认的事件，也就是相互之间可以有效区分，从而也就可以计数：一个声音、两个声音、三个声音，如是种种。从另一个方面说，这些音必须得是乐音世界中的"规范元素"才行。其次，要求声音必须能够在其发生的当即就被听成可度量的事件，即这些音中哪个相对更有力一点，哪个相对更嘹亮，是强还是弱，是突出还是一般。最后，还要求声音必须能够被听成时间上可以度量的事件，也就是说这些音中哪个相对拖得声音更长一些。总结起来我们可以说，是可以预期得到的声音之间的区别、强度[①]和长度才是促进运动的驱动力。

然而，所有能够对音乐事件进行价值评判的特征，包括音色和音高，即使在音高都是完全可以预见的情况下，都不直接起到运动的驱动力的作用。（实际上，一段音乐的音高走势总是能够部分被听者预期到的，因为音符之间必然是有着前后的因果联系——这正是这段音乐之所

① 声音的强度是属于事件的叙事框架范畴还是声音事件的性质范畴呢？这都要视具体情况而定。若说一系列的声音事件是更强一点还是更弱一点（或者说是强度增加还是减弱），这是从属于声音性质的范畴。但要说一个孤立的声音事件与其前面的音和后面跟随的音比起来是否被突出强调（音乐术语中称为强化），则是从属于叙事框架的范畴。

以能够被听成音乐的前提条件。）但尽管音乐的音高和音色不能直接产生身体上的能动效应，但这二者却是心理上能动效应的直接动力源。乐音的质化特征部分是审美情绪的主要来源（这个部分"直截了当"地触动我们的灵魂），同时其量化特征部分则是运动驱动情绪的主要来源（这个部分"直截了当"地促使我们律动起来）。一段音乐可以不在审美角度打动我们而使我们情不自禁地手舞足蹈，而另一段音乐也就可以在不产生律动效应的情况下让我们无法控制地哭得稀里哗啦。一段音乐中精练成声音叙事体系的那一部分决定了其给我们带来的情绪中纯负责能动效应的那一部分。但并不是所有音乐都有这种效果。比如有的音乐很难听出其中的叙事体系，因为声音事件们在连续的音乐运动中听起来似乎相互融合为一体了，比如一段完整的连奏（Legato），但在这种情况下音乐反而会产生一种麻醉抑或催眠的效果。反过来，音乐话语越能显著地体现出其叙事体系，就越有可能为听者带来较强律动的效果。

还有时候，这两种相反的效应之间的界限很难被察觉。同一段音乐可以从两个角度去倾听，既可以找到催眠的感受，又可以找到律动的感觉。一个很直观的例子就是我们在最早的时候展示的"复盘元初"中火车行进时摩擦铁轨的声音变成了音乐的情况。只要我们将声音之间的相互联系关系不看作摩擦直接产生，而是看作由其他声音所引发的时候，我们听到的就是音乐。但是这段音乐既可以让我们昏昏入睡，又可以使我们动感十足：我们可以摇晃着脑袋，手指在桌上像弹钢琴一样跃动，脚下踩着规律的节拍。具体体会到什么，一切都要取决于我们所感知到的内在与形式间的联系：我们可以将这种相对可以预见的乐章流动听作以一定秩序运行的一系列事件，从而可以在寻求秩序的基础上听出来声音的叙事结构，于是我们就会依着节拍摆动起舞；或者我们同样可以将这段音乐整体听作一串事件的内在秩序，从而可以在把握叙事结构的基础上听出规律，于是我们就会渐渐入眠。

但是仅靠音乐的可预见性是无法解释绝大多数的音乐动感效应的，特别是在人类社会中最为显著的表现：舞蹈——所有形形色色的舞蹈样

式，不仅包括循规蹈矩的、集体协作的、成建制按套路进行的舞蹈，还有自由奔放、古怪另类乃至完全即兴编排的舞蹈。

现在是该谈谈节奏的时候了。

脉动、节律、节奏

有人问，什么是节奏？

节奏是一种非常复杂的现象，无论是以何种方式给它下定义都面临着极大的挑战。以至于每个音乐理论家都有自己的一套对节奏的定义①。这个概念很明显地跨越了音乐、诗歌甚至于美学本身范畴的疆界，同时还需要考虑（没准是应该首先考虑）心理学、音韵学、人类学、生理学、生物学、动物学等领域。或者说这个概念本身就是没有一定疆界的，这无疑为其已经模糊不清的面貌更加了一层阴云。我们在本书中就不再试图为这个概念重新寻求一般性定义了。

但仅是单纯在音乐的范畴内想要为节奏做个规范的表征，仍然非常困难。很多学者在这里就退却了："他们都说节奏是凭感觉来的，这就够了。"这种对于节奏的感觉是随不同情况、不同决定因素而变化的：通常只是与每个音乐事件持续的长度有关（短音/长音），有时还与事件发生的强度有关（强音/弱音），还有时仅是发生于简单的音色转换。深入看起来，这个词本身的意义也有含混之处。有时候用到"节奏"这个词是特指在刻意地重复甚至是有些顽固而机械地重复同一段音乐元素所专用的。

① 在这里我们至少要提一句皮埃尔·索瓦耐所做的非同凡响的工作，特别是在他两卷本的专著《节奏与理性》（Kimé 出版社 2000 年版）。对于数不胜数的节奏定义，我们所能记住的仅有最古老而因此被引述最多的那一种，也就是柏拉图在《法篇》第二卷第 665a 对其下的定义："运动的秩序"，换言之，是指一切变化中相对稳定恒常的规律形成的结构，抑或如贝尔纳·赛弗在《音乐中的变化》一书中对柏拉图定义的引注中所说，是"规范、演绎与量度中形成原则的部分"（阶梯出版社 2002 年版，2013 年再版，第 133 页），又或者是"运动中内在的否定运动存在的东西"；但他在把军伍行进中整齐划一的步伐与军事口令节奏进行比对时不禁修正了这种定义（见《音乐教给我们的关于形式概念的一切》，收录于《哲学》第 59 期，1998 年 9 月号，第 61 页）。

而有时恰恰相反，节奏对于某些人来说就是有规律的节拍。也有人说每一段音乐都有其自身专有的节奏。我们这里要探讨的观点更为保守一些。我们希望能够回答"为什么音乐能直截了当地在人的身体上产生律动效应"这样的问题，并弄明白为什么通过"音乐是声音的艺术""音乐就是对一个以纯事件构成的意象世界的表现"这些定义可以推导出以上的结论。

在这里我们要首先区别三个概念，我们称之为"脉动"、"节律"和"节奏"——尽管在我们现代语言中，最后一个术语可以无差别地与前两个的任意一个进行代换，特别是"节律"的概念更是与其有着强对等的关系。若是严格地从我们将明确指出的诠释视角出发的话，这三个概念将会把我们听到的音乐叙事结构现象设定成为彼此不同的情形，其相对应的叙事来源也一样是不同的。特别是对我们来说，三者间相互关系的唯一一个交互点，音乐所有可能引发的律动效应或是惯性冲动效应都能归结到这种诠释体系中——这也应使我们不仅能够回答"为什么音乐能给我们带来律动的冲动"，还需要回答另一个问题："音乐是怎么给我们每个人都带来各自不同方式的律动冲动的。"

对于"脉动"，我们能理解成为同等时长（换种表达方式就是有规律的敲击）的声音事件：哪，哪，哪，哪……

对于"节律"（在音乐术语中亦指"小节"），我们要想到的不应该是音乐家们所说的"两个小节线之间的空间"（这仅是在某些记谱体系中约定俗成的定义而已，只要换一种记谱方式就失去一切意义了），这个概念使我们不只能像"脉动"概念那样对等时长的事件进行计数，还可以主动地不断从1开始重复地往返数拍子：比如，我们有时会听到"1-2-3"然后重复"1-2-3；1-2-3"，如此往复下去。这就是我们在音乐中常用的说法"一个小节有几拍"的含义。

对于"节奏"，我们理解为由一系列非等时长的事件构架而成的"基本单元"不断自我重复的情况，也就是说可能会长短交替，强弱相间。比如说我们用格律分句的方式重复地读下面的口号："大家——一—起—来—大家——一—起—来，嘿！嘿！嘿！大家——一—起—来—大家—

——起—来，嘿！嘿！嘿！"这就是基于一个节奏设计的乐句，我们在其中可以找到其简单的基础单元：

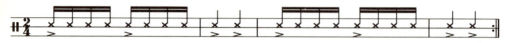

这里面的符号">"表示其所在的那个拍子需要突出，亦即那个声音事件或是音节需要被强化加重

脉动是音乐话语[①]中隐含的元素，也正是音乐中使我们能够不自觉地有规律地用脚踩出节拍的元素，就算对于缺少生活经验的婴儿来说也能产生同样的效果。脉动的速度，就是音乐的速度（节拍），可以是匀速的，也可以被加速或延缓的。在我们听音乐的时候，大多会感到音乐是由一连串隐含在其中的有规律事件构成的，并以基本等同的时间长度分隔开来，于是我们就可以根据声音中的这种往复的规律调整我们的步伐。但在现实中，原理则是刚好相反的：当我们不需要考虑行走路线等因素杂扰时，我们行走的步调自发就是有规律而等长的。而当我们听到一段同样是蕴含了相同脉动的音乐的时候，我们可以根据其脉动的速度调整我们的步伐，可以说甚至有点被其启发的感觉。这就是我们在音乐中称为"进行/行进"的特质。其他的动物在运动中（如行走时）虽然依其个体的内在生物钟也是有同样的节律反射的，但它们不能依从外部节奏来调节自己的行动节奏，无论是音乐还是其他的节奏都不行，也就是说它们无法随着我们在音乐中听到的等时脉动的速度更改其运动节奏[②]。但在近期的研究中[③]学者们发现这种禀赋似乎并非人类所独有，有些特定的类人科哺乳动物（特别是倭黑猩猩）也拥有这种能力，比如在某些特定的环境设定下，当它们听

① 这种区别是与希姆哈·阿罗姆和法兰克-阿尔瓦雷茨·裴海尔合著的《音乐民族学概论》（CNRS2007年版，参见第108～114页）中所提到的区分方式相一致的。我们在本书中认为"等时的脉动"和"脉动的等时性"是同一个概念，不加区分。

② 参见《音乐诸起源》一书第12页。

③ 参见D. 帕泰尔、J. 伊弗森、M. 布列南以及 I. 舒尔茨合著的论文《关于非人类动物跟随音乐节拍同步行动能力的实证研究》，收录于《当代生物学》2009年第19期。

到某些特定的音乐时，也会跟着节奏有规律地拍起手来。这种叙事安排的框架在我们看起来埋藏在音乐"潜层下"，这是因为对这种感觉的体验实际上来源于我们自己身体的内部，或者说是一种对规律性的必然需要（心跳节律、呼吸节律、步伐平衡节律）所引发的。这些潜意识中进行的活动都是有自然节律的——我们暂且不说这是一种"节奏"，让我们把这个术语留给更加复杂的现象。这是一种生物节律，是在绝大多数生命体中天生存在的特质，倭黑猩猩这些动物们所能在一连串单纯的声音事件中听出来的，正是这种事件在其自身等长脉动中投射出的反应。与其说这种具有完全可以预期的规律的等时脉动可以使我们步调一致地行进，倒不如说是我们自然地已经具有了按照完全可以预期的规律进行/行进的自觉。这种肢体（手或脚）敲击出来的等时长性或是在音乐"中"，或是在音乐"背后"听出的脉动首先显然是理论性的，不是用秒表精确计量出来的，重要的是我们将所发生的声音事件之间的间隔听成了等长的，并非在现实中是绝对等长。另外，当我们听到某段音乐中的脉动时，并不见得我们每次手脚随之打拍子时，都真实地落在一个对应的声音事件上。脉动相对应的也可能是没有声音的寂静状态。换句话说，音乐话语对于等时脉动的演绎方式是有明有暗的。重要的问题在于：音乐中规律的脉动现象是音乐整体叙事架构中可以被完全预期的部分。原因很简单：因为这脉动首先是存在于听者（除了我们人类以外，还包括了所有生命体）内心的，然后才在音乐中得以听到并接受。它可以使我们和很多其他的生物律动起来，或是平静入眠；但是单靠它还不能让我们跳起舞来，即使是单对于我们人类也还不行。但对于节律和节奏来说不是这样，这二者典型只属于音乐范畴[①]，也是仅针对人类。但是其中一是出于我们自身，另一则是出于音乐。

节律，就不仅仅是生物学的范畴了。要能按节律打拍子或按节律演奏，至少要有两个前提条件：第一个就是需要有身体自身天生的有规律

[①] 这里说的是较为宽泛的音乐概念，因为很显然在诗歌和舞蹈中也是有节奏的；而这也正是为什么这些艺术样式都是来源于其音乐性特质的，这里的音乐都是指宽泛的定义。

脉动作为基础①。第二个是还要能够数拍子：这个数拍子的过程就不再仅是身体的运动了，还需要理性介入——即使理性在这里的作用是"暗含"的，如果我们可以这么说的话。节律是连续的不同拍子中隐含的一种有规律的样式，比如有强（强拍子）和弱（弱拍子）的交替：*1-2*，*1-2*，*1-2*³……②如是延续下去；或者是 *1-2-3*，*1-2-3*……这样延续下去。但是这种对于节律的感觉（即是说"再回到*1*重新数起"的冲动），除了源自乐音的强度以外还可能有其他的来源，可以是音高的变化，也可以是音色的转换：在管乐作品中我们经常可以听到一声小号紧跟两个大号和弦有规律地出现，即是这种情况。要使节律的出现成为可能，那么首先，在根源于我们身体自身的有规律的连续拍子的基础上，我们的意识还要求一种对于被强调的拍子的同样有规律的连续等长重现，因为节律不仅关注节拍时值的等长，还要求其具有可公度性。因为这虽然不涉及真正的用秒表计拍子时长的工作，但是我们人类的身体会将这种节律同化掉。（比如说，当我们学习跳华尔兹或是塞维利亚纳舞的时候，我们需要默默打拍子：*1-2-3*……当我们学会了这支舞，我们的身体就要合着节拍旋转起来：我们的身体从此不再需要数拍就知道该如何行动，这就是所谓的意念中的计数。）那么我们说按节律打拍子，实际上说的是我们的身体在思考中的反应（身体意志），这个功能是没有任何其他动物能够媲美人类的。于是在分析节律时就可以将之视作多种等时长性的叠加产物：分隔各个"节拍"③的（每一个音或是声音事件）以及分隔各个"强拍"的（通过各种手段强化或突出了的某个声音事件）的（通常间隔会更长一点）。举个例子，我们看一个每小节三拍子的例子，这里是一个强拍后面紧跟两个弱拍，其中就蕴含了两层含义上的规律：其一是节拍（或拍子）

① 我们在下文中会读到一些例外的情况：有些音乐听起来似乎是"有节律"但却没有蕴含脉动。

② 我们自然可以认为最简单的节律小节（每小节两拍，对应其中出现两次音乐事件）至少在我们人类的范畴中是有生物学的根源的，应当是与呼吸或是走步的两拍交替相互对应。

③ "节拍"（temps）就是在引入"节律"概念的时候与"拍子"（battement）意义完全对等的一个术语。无须多加分辨。

的规律；其二是强拍（占所有拍子三分之一）的规律。

```
*   *   *   *   *   *   *   *   强拍的等长性
************************   基础脉动拍的等长性
```

另外一个例子是一小节四拍的情况，这里面则蕴含了三个层次的等长性：一个是节拍，一个是将小节分为两个基本两拍子小节的次强拍（每两拍一个，分别落在小节的第一和第三拍），以及强拍（每两个次强拍一个，落在第一个）[①]。

```
*     *     *     *     *   每两个次强拍中的一个强拍
**  **  **  **  **   每两拍子中的一个次强拍
******************   基础脉动拍的等长性
```

只要节律的结构不变，这种特定的样式可以相机随意地进行反复。正如即使音乐话语中的音符并不总是也并不必须落在拍子上（因为有些拍子是可以对应着休止符的），但我们仍感觉能够在音乐"里面"听出拍子之间有规律的间隔；又如即使在音乐话语中节拍之间的强弱关系远不是总被突出到明显位置的，但我们仍能在音乐"里面"听出一定的节律（或者说听上去音乐反而是受这种节律支配的）。无论如何，节律中的两个组成部分都是根源于我们自身的，一个等时长的脉动是源自我们动物性的身体本能，一个多重叠加在其上的多元等时长现象是源自我们人类特有的身体意志。所以可以说节律同样也是归属于音乐叙事架构中的完全可以预知的部分，只是在其上层层堆叠地添加了不同层次的更多可供预期的内容。

听到一段似乎切合节律的音乐，已经可以使人跳起舞来了：在以两

① 我们在这里回顾一下前面提到过的论点：这三种相互嵌套重叠的等长性可以是也可以不是显性的，而且即使是显性表现的情况下其表现方式也既可以是通过旋律线的不同强度，也可以是通过不同的音色，比如在古典管弦乐队中，我们可以想象由指拨大提琴来突出基础等长性（若在爵士三重奏中这个角色通常是低音提琴），长笛来作为中间等长性，而三角铁来标记最高等长性。

拍子为基础的节律中，两脚可以一前一后行进；在以三拍子为基础的节律中，就可以引入旋转舞步。我们可以在此基础上认为所有可以从中清晰分辨出具有节律的音乐就已经具有了节奏①，这既可以通过有规律地变换语音语调体现（例如巴洛克式念白风格的要求，或是基础交谊舞），也可以通过变换音高、和弦和音色来体现。原因很简单：一段在音乐中被清晰体现出来的节律实际上可以被听作仅包含等时长脉动声音事件元素的一系列基础单元的反复。自然，旋律与节奏必然可能在节律中会面：比如在肖邦的华尔兹钢琴曲的演奏中，左手控制位于低音区的主音或属音的强拍以及中音区的弱拍和弦音；同样，在爵士钢琴的大跨度弹奏风格中（典型的包括詹姆斯·P. 约翰逊的作品《卡罗丽娜的呐喊》❸以及大胖子华勒的更多作品），左手同时通过强拍的等长脉动以及和弦配合控制节律，具体往往表现为在低音区的一个音符和中音区的一组和弦的有规律切换。

 节律是潜藏在我们体内的机制，但是节奏真的是潜藏在音乐话语"里面"的了。一段音乐实际上是由一个长短不一而有序的事件序列所构成的：这些事件中不仅包含了声音事件（音符/和弦），还包含了休止事件。当一系列非同步等长但可被公度的事件有规律地定期重复时，这个事件序列就可以被听成一个节奏单元。比如说在"啊！我跟你说，妈妈"这七个短小的音符接一个完全等长的休止符构成了一个单元，这个单元可以相机随意地进行反复（我们发现这个单元中所有的无论是否有音发生的事件，都对应着最初级的等时长脉动：音乐是如童年般单纯简单的）。这些基础节奏单元就是吟咏格律诗歌的格律单元：抑扬格（iambe，一短一长）、扬抑格（trochee，一长一短）、扬抑抑格（dactyle，一长两短）、扬扬格（spondee，两长）等。更具包容性的节奏单元则是由若干个基础节奏单元构成。但是节奏这个概念本身指的既不是基础节奏单元，

① 即使纯节奏概念中认为刚好相反（见下文中的进一步阐述），其基本单元并不是由等时长声音事件构成的。

又不是包容性的节奏单元，节奏的出现是对于同一个节奏单元的不断重复。单个事件无论长短，其时值都是可公度的：比如一个长拍可以是一个短拍的两倍，或是三倍（这种节奏叫作"符点/断音"）。在一个节奏单元中真正重要的部分就是时值的可公度性，无论是声音事件的时值还是休止的时值。在古典音乐的记谱体系中，根据不同的具体情况，单位度量值可以是1/4音符，或是1/8音符，或是1/16音符，或者是在断音小节中，一个带符点的1/4音符或1/8音符。一个节奏单元可以由一系列长度不同但可公度的事件构成，但亦可由一系列不同强度的声音事件构成。在同一个节奏单元内部，事件的衔接发展是不可预测的，使得节奏整体可以预测的是同一节奏单元的重复出现，无论这重复的单元是长是短。音乐与节奏之间的关系是音乐主导节奏的，因为这些节奏单元的所谓"自由"排布和内部的不同构成元素（音符、和弦、休止、时值、强弱）都是只能在音乐话语中体现的。严格意义上的节奏就是存在于对这种节奏单元的反复中的，这看起来似乎是音乐的自由度（这里指每个节奏单元中各个要素发生的不可预见性）以及我们身体和意识对于可预见性的需求（这里就指这种反复）这二者之间的一种折中妥协。是我们"自在固有的意识"要求这段节奏单元必须重复地出现，尽管我们现在认识到脉动和节律都不是必然体现在音乐话语之中的（这二者是蕴含在我们自己身体中的），但节奏就不同了，因为这些单独的节奏单元是这支特定乐曲所独有的。

 总结起来，可以说：脉动就是等时长性。它来自我们运动过程中的生物学法则，我们在音乐中听到的脉动实际上就是我们自己身体中的有规律脉动的共鸣和回响。节奏是对于非等时长的一段节奏单元的有规律重复，它来自音乐本身（或任何外界的客观声音来源），我们的身体就是在接收这些信息的时候感受到共鸣和回响的。我们必须要将音乐中所蕴含的逻辑内化[①]，以便在我们身体的系统内进行领会和处理，从而能

[①] 我们将在后文展开介绍其幕后的运作机制。

够使我们随音乐的摆布运动起来（这就是我们为什么习惯于将节奏称作"内化逻辑"）。我们或许可以将节律看作二者之间的过渡：我们只有在拥有了对事件计数能力的前提之下才有可能听出节律，因为这是一种对不同等时长性的叠加（在我们听起来，以那些突出的强音为标志就如同是以等时长组成的节奏单元在进行自我重复）[①]。它来自我们人类所独有的融入了计数能力的身体（这就是为什么我们在说节律的时候要强调我们"计数的身体"）。我们在音乐中听到了回响，同时我们也在自己的身体内感受对于我们造成的影响。

对节奏的感知根本取决于将事件发生的规律抽象演绎为它们在具体音乐中的叙事结构（相对强度和相对时长），音乐似乎在对我们的身体发号施令；相反地，对于节律的感知取决于将事件发生的规律抽象演绎为掩藏在音乐"背后"的叙事结构（相对强度和相对时长），是我们的身体可以主动控制的部分。我们可以跟随音乐的节奏，而音乐则似乎跟从着我们自己的节律。音乐中所有可能的律动作用都依赖于音乐主体为我们的身体带来的影响（节奏）与我们身体中与音乐主体相呼应的机制（节律或脉动）这二者之间巧妙的相辅相成或相反相成的作用。

这就是我们将来可以展开描绘的机制了。

首先，音乐中也有"有节奏"和"无节奏"的分别。

三种"无节奏"的音乐

在无节奏音乐中，我们可以按照是否存在脉动或节律，将之分成三种类型。

首先是没有这两种底层基础网络的情况：既没有等时长的脉动（我

[①] 这是因为当一个小节的节律在音乐中被突出时就可以被听作一个只由等时长事件构成的单元的重复。这就像我们在上文中所引述的"所有可以从中清晰分辨出具有节律的音乐就已经具有节奏了"。

们无法有节奏地用手打出拍子来），也没有有等时长规律的被加以强调的事件发生（没有节律）。没有任何反复。没有任何东西来自我们的身体，所有的音乐都是单纯地蕴含在音乐话语内部。但是仍然有可能出现（没有什么规律，看上去或许有随机性或任意地）一些音符或声音事件比其他的元素相对要表现得强一些。比如说，在正歌剧或喜歌剧（莫扎特作曲的意大利歌剧）中的宣叙调（"清唱宣叙调"）中就是这样的，这种形式的曲子主要目的在于推动剧情发展并为咏叹调的出现做足音乐上的准备和铺垫。同样在北印度的拉格音乐中，每支曲子开始时作为引导部分的序曲也属于这类，旋律简单、缓慢、即兴 [名为"奥洛普"，这里为大家准备了一段拉维·香卡的《午夜拉格》中的奥洛普❶作为感性认识]，可以营造出其拉格音乐所特有的气氛，将音乐师的灵魂和手指都调整到最适宜的状态，同时也使我们的听觉预热起来，准备好去在情绪层面理解即将出现的音乐表达。这就是一种为音乐做准备的音乐，以音乐的手段预示着即将到来的音乐所要表达的东西。很多文明中的传统音乐都存在这种动机。比如弗拉明戈吟唱中"深沉大调"（Cante Jondo）的前奏，名为"正确节奏"（sin compás）①，也是用来为表演者的灵魂和身体进行充分的准备，同时将听者带入即将到来的乐曲所需要营造的或悲或喜的情绪状态。于是音乐在此宣称其即将开始。它让身体进入休止的状态，等待着运动的来临。它没有去寻找引发律动的效应；正相反，它更努力去抹杀这种效应：它努力让人动弹不得，暂停一切俗世的正常的活动。它呼唤静谧，创造出静谧。但这并不意味着它就不会造成任何物理效应，它所造成的影响是被动的：使身体充分放松，以便将精神更好地凝聚起来，紧张起来。

接下来的第二种无节奏音乐是只缺少第二层次的底层基础网络的情况，即缺少节律。等时长的脉动是存在的，但所有拍子听起来都是

① 其字面的意思其实是"无节律"，但这个表述至少是部分不贴切的：节律在这里明显是存在的，但并没有被突出，在音长之间没有明显的统分结构，演出者有着极广大的自由演绎空间。

完全等值的，没有层次感。没有任何强调。听者无法找到起始点，以至于无法循环计数。素歌圣咏（plain-chant）的情况就属于这种。其每个音所延续的长度默认是可公度的；声音事件（音符或是休止符）的前后连续发生仍可以有长有短，但不会遵循任何可以预期的规律。如在格里高利圣咏（应当归于素歌一类）中，我们说的节奏在这里实际上只是基于语言中自然的抑扬顿挫而产生的不可预测的长短之间的具有音韵色彩的切换，拉丁语［这里提供一段格里高利式的圣诞圣咏《安布罗斯荣耀颂》❶，由圣皮埃尔德索莱姆修道院僧侣唱诗班表演］，这可不是我们之前给节奏下的定义：对于同一个节奏单元的反复。这里的单个音的时长没有层次。只有一个完全且单一的隐含在音乐潜层的等时长性。就像我们在听钟表声音时，我们只能听到"嘀、嘀、嘀、嘀……"的声音，而不是实际上常听到的"嘀嗒、嘀嗒、嘀嗒、嘀嗒……"①没有反复，永远是只有完全一样的声音。这种类型的音乐不能让我们做任何事情；对我们的身体起不到任何律动方面的影响。这种持续不断的无节律的时间现象只能对我们起到催眠或引起沉思的作用：所有的事件一件一件地全部融合在一起，就形成了一个貌似单一的运动过程。这就是同质性的成就。这就构成了一幅讲述静止的动画。这也是一个叙述永恒休止状态的无尽运动过程。一种音乐若有野心去觊觎提及永恒，它就必须要将自己从时间与其特征中抽象出来，用圣奥古斯丁的话说来，它的目标是要实现"Nunc stans"（拉丁语，即"永恒停顿的当下"）；它在一个无限延展的当下时刻中自我复制，前面后面没有任何东西，永远与第一次完全相同，没有过去也没有未来。但是人类的音乐（或者可以说是"人文主义"的音乐，用的正是"文艺复兴"的字面意思，即人类意识的觉醒）则正与之相

① 这就是心理学家保罗·弗雷斯所说的"主观节奏化"（《节奏的构成——基于心理学角度的研究》，鲁汶大学出版社1956年版，第10页）。钟表摆动的声响听起来应该是两个声音为一组"嘀—嗒"，而"在嘀与嗒之间的间隔听上去感觉比一组结束时的嗒与下一个嘀之间的间隔要短一些；而嗒更像是嘀这个音的附属品"。

反，必须要对其发生的时节加以突出的区分，正如人类缤纷的生活一样，即使是这支乐曲从此能带我们进入一个有小步舞曲存在着的欢乐的世界——就像巴赫所作《圣约翰的耶稣受难曲》最后的大合唱❶。素歌对于身体所起到的作用是刚好相反的：它带来惰性，带来冷淡，甚至带来枯槁。这种惰性并不是平常我们认为的那种消极无活力的贬义用法，而是另一种精神的凝聚和全神贯注。因为我们，或是更明确地说是我们的身体，总是在乐音的反复中寻求可预期性。然而在欣赏素歌时，所有带来可预期性的音乐元素都是对于等时长构建的话语元素的永恒延续，坚守着同一性，因此也就永远不会产生除此之外的重复。不过，吊诡的是，这种惰性的影响因素对我们的身体并不是没有影响的，因为我们的身体，无论是有意识还是下意识总是自然地倾向于去在任何具有等时长性的环境中寻找某种节律的，在自己的意象世界中按两个一对、三个一组的各种方式主动地去分组，即使所有这些拍子之间的间隔时间与其力度的强弱都是严格地相等的。在聆听一段有规律的脉动时，人类的精神（与身体）倾向于即时将拍子们按照最简单的样式来分组：比如钟表的"嘀嗒"，水滴从拧不紧的水龙头里有规律地落下，这些声音通常被听作两音一组或三音一组的小单元（能被听成四音一组的很罕见①）。我们上面所说的那些音乐，比如素歌和圣咏，其意图是让人们从律动的驱动中逃离出来，被其领入一个凝神、沉思甚至是祈祷的殿堂般的境界，因此它们必须同时引导我们将等时长的脉动就听成等时长的脉动，同时制止我们从中推导出任何超出等时长脉动以外的不规律形态的反复样式，也要制止我们跟随潜藏在音乐之下的等时长脉动而感到具有结构的抑扬顿挫的需要。所以，所谓的"无节律"并不是简单的"无"就可以做到，而是要严格地实现一种"去"（节律）的效果，从我们自觉地在等时长脉动中寻求规律的

① 与此类似，一个单一的具有恒定强度和音色的连续声音，可以被听作连续的音波。参见上面曾引用的保罗·弗雷斯著作《节奏的构成——基于心理学角度的研究》，第10页。

潜意识中驱走这种影响力。在这类音乐中，休眠才是一种蒙恩的状态，而我们的身体就像一座灵魂的坟墓，正是从等时长的脉动中去除了节律的做法才使听者产生了这种肉体体验的近乎麻醉的效果。

　　与以上提到的这两种无节律音乐（一种是去除了等时长脉动的叙述和导言式音乐；一种是留下了等时长脉动的圣咏式音乐）相对，还有一种既没有节奏又没有脉动但却拥有节律的音乐。这个说法听上去就很吊诡，因为根据我们到现在为止的定义来说，如果没有作为基底的等时长脉动的话，节律就是在定义上不存在的。这个矛盾用我们听觉上的体验来描述就是：这音乐听者总是倾向于从 1 开始对连续的声音事件进行反复计数（1-2-3-4，1-2-3-4……），但他们所体验到的这些事件没有哪个真正是等时长的。这种感觉就像把樱桃和番茄的个数加在一起一样荒谬；但是这就是我们所听到的现实事件：就像要对于某些不可公度的东西进行计量一样。在基础层面，这音乐中还是有一种潜藏的脉动的（如果没有，听者也就不可能反复计数了），但是这些节拍有的持续时间长一点，有的则短一点。这是一种速度变幻莫测的脉动。音符及休止符的音值前后相连相继，但是其叙事性架构仍部分地无法预见。这种音乐不寻求带来任何律动效应。但同时它也不像那些种清心寡欲的音乐一样寻求阻止听者产生律动的本能。节律不齐但仍有节律，所以这种音乐更多的是带领着我们随着其独特的任性奇幻而去漫步嬉闹，一步向左，一步向右，转过头看一下，再向前跳几步，它用其自由的律动来影响我们。这类音乐的典型例子包括德彪西在贝加马斯克组曲中的《月光》[请欣赏三拍子但分隔不均的几个小节❶]、肖邦《G 小调第一叙事曲》❶，或是东南亚巴厘岛的某些民乐；又或者还有另外一种风格，如麦考伊·泰纳的《追寻平和》❶，那是一种即兴爵士节奏的狂想曲，又像是比利·哈利代的歌曲（与其说是唱，不如说是呓语）《纽约的秋日》❷，尽管在这后面两个例子中我们还可以发现总是有一个摇摆爵士的节奏试图要插进乐句之中，但完全没有成功。

三种有节奏音乐

与三种无节奏音乐相对应，也有三种有节奏音乐。只要有节奏性的规律（或者说是不断重复的单元）存在，就有律动的效果。但是律动的效果是可以再分成各种类型的，根据我们身体中本来具有的叙事结构和我们从音乐中听到的内容的不同关系而定。

首先是音乐"中"的强音与音乐"潜层"强音重合的情况：比如节奏单元中的第一个拍子与小节的第一个拍子相重合，无论是二拍还是三拍。任何音乐都必然给我们带来一种律动的效果。这就是我们正常意义上说的舞蹈了，有意识，有程式，可预测，有节律，一支舞可以两个人一起跳，因为每个人都知道如何配合对方的动作，这些动作的规律就好像在音乐中做了编目一般。身体可以随着两拍的音乐进行重心交替，比如直线正步走、探戈舞或是斗牛舞这些；也可以随着三拍的音乐进行旋转，比如华尔兹、小步舞或是塞维利亚纳舞等，但归根结底都是对于音乐叙事结构能够预先得以感悟的一种身体反射。身体中的运动是音乐中蕴含的运动的表达，而音乐中的运动则又是我们身体中运动的表现。在这种情况下会有两个完全并行的律动现象：一个发生在我们身体中，另一个发生在音乐之中。实际上我们将我们身体中体察到的节律视作对于音乐节奏的一种呼应：音乐驱动我们跟随着它的节奏舞动起来，1-2-3，1-2-3，如是反复。我们的运动是对于我们所听到声音的反射。但是当两个强音重叠的时候，我们也会将音乐中的节奏听成我们身体中的节律的反映；我们也就会建立起音乐是被这种我们自己身体中的节律变得鲜活起来的感受。我们生理的运动引起了音乐中的律动。这种强拍的突出性和节奏单元机械的反复性共同构成了一种无法遏抑的节奏冲动，从而使我们听起来似乎是第一个拍子（也就是节奏单元和小节中的强拍）系统性地带出了后面的两个弱拍——如华尔兹舞曲每节奏单元的第一拍带来的感受。我们还可以在节奏单元的内部发现其内在的运动机制，即等时

长脉动拍子之间形成的因果联系①，这种关系将在后面的每个小节中不断地进行反复。这种因果联系的强度取决于我们的意识能在多大程度上分辨出强拍（可以听作起因）与弱拍（可以听作结果）之间强度的差异②。同时这种联系同时具有内、外两个层面的作用。音乐节奏中的强拍引发了我们的运动，而我们生理节律中的强拍决定了音乐节奏的进行。正是通过这种交互，音乐将其进行节奏的信息传递给我们，我们身体的自发生理运动也就按照同样的方式传递给音乐。但这个交互的前提是我们已经将我们的节律融入了音乐的创作中，然后音乐才能将其中的节奏回馈给我们。

我们说到的第二种是由多个自由节奏主线相互叠加构成的音乐，而每一个节奏线都是由节奏单元进行完全可以预期的自我反复构成，从而具有很强的律动性。比如以复节奏作曲法写出的音乐就是属于这类[请欣赏喀麦隆巴卡族俾格米人的打击乐演奏㉑，伴有唱咏，本曲摘录自《非洲的木琴与皮鼓》专辑]。不同的动态效果杂糅的过程中，在每一个时点上，任何形式的合音效果都是可能出现的，无论是同步拍，或是差步拍，甚至是系统性的切分拍。身体的律动所遵循的模式一般是位于节律底层的最简单最具规律性的脉动（比如两拍子），但是同时仍可能被不同种类相继而来的叙事结构之间的错综复杂的共生关系打乱"弄晕"，因为其中有些是合拍的，有些则是不合拍的。我们通过中非复节奏打击乐的例子可以看出，一种脱离了"渐快""渐缓""散板"等速度关系的稳定且规律的运动是确凿存在的；音长的时值是严格比例化的③：

① 我们将在后文回过头来详细探讨音乐中内在的驱动机制。
② 除强度以外，还另有一个变量因子也可以产生类似的律动效应，那就是音的时值（音长）。当节奏单元与身体节律合拍的情况下，强拍可以听作引发了后续两个弱拍，也可以被理解为是两个弱拍拉长了第一个强拍的时值，有的是难以察觉地缓慢过渡的（如在华尔兹舞曲开头第一段的轻散板），也有的是可以数测的：我们在下面会用拉威尔的《博雷罗》中一段乐曲作为例子。
③ 参见希姆哈·阿罗姆著《中非音乐中对于时间的建构：周期性、可量度性、节奏与复节奏》，收录于《乐理杂志》第70卷，1984年第1号。

"这就是我们所说的'隐含的'同步等时性。"在每一条节奏线中，都有一种"占据统治地位的不间断重复的模式，其中一段非常相似的素材在一段固定的间隔之后就会重复出现，有着严格的周期性"：这就是用来定义其节奏的部分。但是，"不同乐器同时奏出的声部并不是确定以垂直对应的顺序安排的，更多的时候更像是以对角线（首尾相接）的顺序，根据多条节奏线条相互交织纠缠的规则安排"，于是，这些音乐终于（也是充满纠结地）"抽象掉了节律的概念以及其决定性的强拍子"。因此我们可以注意到，这类的音乐同样是纯等时性无节律的，正与另一个极端类别——圣咏——是一致的。但是这后者是去节奏规律的，具有强大的镇静和安抚效果，但是前者说的这些复节奏的音乐则正相反，是具有强律动效果的。这种音乐是具有律动效果的，甚至是以律动作为目的，引起听者舞蹈的欲望的，不过这种舞蹈既无规则又无节奏，这是一种每个人各自发挥的舞蹈，正如其不同的节奏线之间不追求协和，且不遵循统一的共同节律一样。

最后，还有第三种形式：就是音乐"中"体现的强拍与音乐"潜在"的强拍不一致的状况。与上面那一种类别刚好相反，这不是在不同的节奏线间由于不具有相同的节律产生的错位感，而是节奏与节律之间的错位感。这种音乐让人听起来系统地与我们"计数的身体（或身体意志）"所期待的音乐完全相对。比如我们默认习惯于期待听到"哪哪"（重音落在头拍）的时候，实际却听到了"哪哪"（重音落在第二拍）。在节奏单元强调节律中得到明显体现的弱拍子：我们就根据不同的具体情形得到了切分音节奏或是弱音重度节奏。在这里就形成了另外一种律动影响：既不是在第一种类型（华尔兹）中观察到的理性有度，又不像第二种类型（复节奏）中观察到的迷乱无度，而是"迷乱且有度"。这种律动效果的强度与两种重音各自的强度有关，也与节奏单元反复的规律性有关，还与这种错位时隔的恒定性有关，也可以说，与在这种间接条件下的节奏可预期性相关。我们的肢体受音乐的驱使而律动，但是在时间上是错位的。驱动身体的力量是"隐藏"在音乐的最底层的节律中的强

拍（虽然看上去是节律随着身体而动，但实际上是身体随着节律而动）；而推动音乐本身进行的力量则似乎是与之完全相反的（看上去是跟着音乐中节奏单元的重音而律动的）。就这样身体不再随着音乐起舞，而是伴着音乐共舞，舞蹈中的两个主体（音乐主体和人的肢体主体）是面对面的错位对称相对而行；身体的空拍对应着音乐的实拍，正如一对舞者中一人的左就对应着对方的右一样。有的时候，我们身体的动作也可以分成上身和下身，上肢动作和步法。

 这种节奏与节律的对立分割，我们可以在以下的这些例子中进行体会，比如在弗拉明戈中最热闹，富有节日气息，且节奏最丰富的调式"喧闹调（亦称布雷利亚 bulería）"[请欣赏米盖尔·弗洛雷斯的《艾里塔妮娅》组曲中的一段《黑雷斯的花蕾》❷]，带有令人难以遏抑的律动效果：这种舞步既多变奔放又具有节律，使集体舞者同时达到奔放的节奏高潮成为可能。弗拉明戈音乐的绝大多数调式（Palos）都是一种二拍子或三拍子小节重复变换的律动效果，重音都放在空拍子处。歌者、舞者和吉他乐者习惯于数 12 拍，在其中重音①落在第 3、第 6、第 8、第 10、第 12 拍子上。根据经典的划分标准，这种样式是由两个三拍子和三个两拍子的顺次相连构成，但每一个节奏单元中的重音都落在小节中最弱的那个拍子上（三拍子中的第三拍及两拍子中的第二拍）②。律动效果甚至是舞蹈效果仍然是非常强烈，拍手（palmas）的拍子落在音乐节奏的空拍重音上，而舞步则落在身体节律的规则拍子上。

 节奏单元的规律性也就可以被定义为（至少）三个层次的底层规律

① 在绝大多数的调式（Palos）中都是这样的，最典型的包括喧闹调、孤调（soleá）和欢愉调（alegría）。但是另外还有一种基础调式，常见于悲剧性的音乐中，名为断续调（Siguiriya），就是建立在一个 12 拍的节奏单元上：其结构为两个两拍子，接下来是三个三拍子，然后再是一个两拍子，所有的重音都如"正常"地落在节律中的强拍子上（头音）。

② 在现实音乐中，最突出的是第一个三拍子中的第一个空拍（节奏单元的第三个拍子）以及第二个二拍子中的第二个空拍（即节奏单元中的第十个拍子）。这就是为什么有的时候第六个拍子可能没有任何的突出表达，而在第七个拍子上加以补偿。

性的叠加。

——即兴击打拍子的规律性层次，这是第一性的等时长性；这也是最基础的脉动；来自身体，施加于音乐结构；

——小节节律的有规律反复变换，两个三拍子，三个两拍子，两个三拍子，三个两拍子，如是随意反复；来自"身体意志"，施加于音乐结构；

——有规律落在每个（无论何种）节律的小节末尾最后一拍的重音；这个刚好相反，是音乐施加于身体的律动效果。

这三种相互叠加的有内在规律的叙事结构样式进行周期反复，就建立起了既奔放又调和的律动效果。

在爵士乐中，我们会听到节律于节奏错位对应的另一种表现，但是这一次，两者间的割裂通过节奏本身的不规律而被进一步强化——这将引导我们身体产生难以遏抑的前俯后仰的冲动，从而阻止了一般我们常说的舞蹈律动的产生。这就是有名的"摇摆"[①]，其根本是对于切分音技法应用的普遍化和极端化。普遍化，在这里是指与古典音乐中自然寻常的"正统"节奏不同，不再是在各种可能性中寻求最终偶然出现的拍子；切分音节奏成为爵士音乐中"自然寻常"的那种基础节奏语言。极端化，在这里是指与所有其他的切分用法都不同，我们只能在爵士乐中听到最丰富、最明显的规则冲突现象（因为强拍和弱拍都得到了同等程度的突出），身体的节律突出强拍，体现了很强的规律性，而音乐中的节奏单元则随机同样地突出强拍或弱拍，体现了很强的不规律性。那个感应到音乐回声影响的身体难以遏抑地要跟随其自身的生理节律撼动（正是这个身体使我们拍手、顿脚、摇头晃脑），而音乐中听到的那另外一个节奏则刚好与之相对抗。音乐就如同有两套相互充满对抗张力的躯体，但我们的身体也如同有个分身一般，能够完美地对应这种不协调。

我们将不同的可以为我们引发音乐效应的路径总结在以下这个表

① 我们将在后文对"摇摆"爵士乐进行详细分析。

格中。

音乐叙事结构	示例	律动效果
无节奏，无节律，也无等时长脉动	宣叙调、奥洛普	使人安定、平稳、悬置
无节奏，无节律，有等时长脉动	素歌、圣咏	引发惯性行进
无节奏，无等时长脉动，有节律	民谣	漫步游走
节奏与节律同步	小步舞曲、探戈、华尔兹	双人标准舞
多个节奏线叠加（非公度性的错位）	非洲复节奏乐曲	单人自由舞
旋律和节律之间的错位	喧闹调、摇摆乐	身体律动分割：手法与步法分离

根据脉动、节律、节奏划分音乐为人的躯体带来的不同律动效应。

这就是为什么音乐能使我们动起来，以及如何使我们动起来。下面需要考虑的就是为什么受到了这样的律动驱动，既没有目标也没有理由，但人类就是能体会到快感。因为运动本身一般是消耗体能、令人疲倦的。没有理由的运动是与维持生命的目的相违背的。但跟随音乐律动起来的体验是快乐的，我们可以将其作为一个事实来承认。

这三种不同的引发律动效果的形式——等时长脉动、节律、节奏——对应着三种不同的快感。自然这些快感经常是容易混淆乃至难以分辨的，因为音乐本身就可以既存在脉动，又具有节律，同时还有节奏；实际上音乐中节奏的感觉就是来自这些更基本的单元按不同的次序排列的结果。但是从其各自本质上的区别出发，将它们分别进行归类，在概念上还是非常有意义的：脉动和节律主要是来自我们的生理活动（我们首先是指哺乳动物，其次是指人类），由完全相等的时值单位构成；节奏则主要来自音乐，构成其的时值往往不相等但可共度，互成比例。

脉动的快感

这是一种最原始最简单的快感。婴儿在听到歌谣或是齐声合唱的时候会用手打出节奏来。这个动作是无法抑制的。因为这种机制深植于

我们体内，而在体外通过听觉感官得到了呼应。这就是快感。在音乐中"发现"我们本性中对于等时长性需求①的快感，或更确切地说，是一种"久别重逢"的快感。这是一种在我们自身以外的世界中偶遇到自身独有的东西——我们针对时间形成的生物节律——时产生的快感。这是一种听到外部的世界对于自己并非全然陌生的快感：因为世界与我们的身体可以敲击出同样的节奏。那些我们所熟悉的一切：我们自己、我们身体的平衡感、向前向后向左向右的倾侧、左脚右脚的互换，这些都在我们身体之外、音乐塑造出的另一个陌生的身体之内存在并体现着。我们自身的节拍与音乐的节拍浑然一体，既不是完全专属于自身，却也不完全陌生。

我们可以在听一支强脉动感的音乐的同时来感受这种快感，强脉动感是指每一个拍子（就是基于拍手的那种节奏）都得到突出的强势表现，比如巡游鼓号队中的行进大鼓发出的音乐，另外的例子还包括最简单形态的电子乐中的"节奏器"。但就算与节律和节奏纠缠在一起，我们仍可以在聆听对脉动没有系统予以突出的音乐中获得同样的快感体验：比如"公爵"艾灵顿的摇摆爵士风编曲《迷失》㉓，或是巴赫的一些康塔塔，以及《圣诞清唱剧》中的开场大合唱㉔。听到乐师们追溯着巴洛克式念白的抑扬顿挫，在小节和强拍上奏出突出的重音；听者们情不自禁跟随着每一次脉动用脚轻轻踏地，或是摇头晃脑。

节律的快感

节律中可以获得的快感可由我们给节律所下的定义中推导出来。节律来源于我们"计数的躯体"：这种对等时长性脉动进行计数，并自发突出其中的若干拍节的行为是潜意识中的本能反应，突出的拍子之间往往

① 民族音乐学家们发现，在传统声乐中，不仅脉动的等时长性在各个时期和各种演绎及表现中都保持稳定，而且这些节拍甚至能丝毫不加变动地在祖祖辈辈之间传承下去。

间隔着同样数目的拍子,有时是两拍一强拍,有时是三拍一强拍、四拍一强拍,等等。每次脉动之间的时间间隔永远是相等的(除非有速度上的变化,渐快或渐慢),每次强拍之间的时间间隔也永远是相等的(除非有节律上的变化,从两拍子转化成三拍子或是从单音符转化为符点音符)。

 这里就体现了第一种快感。与完全严格等时性的脉动不同,节律引入了一种打破规律的元素(因为有些拍子被强调了而另外的拍子却没有),但立刻又引入了另外一种规律的元素(这些被强调了的拍子的出现是完全有规律且可预见的)。通过在最基础的等时长性层面(脉动)上面叠加上了第二个层次的等时长性,这样节律就构造出了一种冲突(某个元素得到了突出),但几乎是立刻就将其缓解(因为总是在身体的潜意识完成一次"计数"的时候,其后续节律中的同位的元素也得到了突出)。这就是很令人愉悦的事情:一个带来认知压力的冲突被解决了。这是这类音乐中可能产生的最小压力,就是在有序的叙事结构中产生的冲突张力的最小化,在整个叙事框架中不需要等待,没有延迟,只是产生了一个微小的不规律事件,引入了一个极小化的出乎意料事件,然后迅速通过自发补偿,形成了新的可预期事件,有规律,可推导,总的说来就是完全合乎节律。

 这种"一张一弛"的元素同样要按照一定的规律不断地反复,于是形成了这个引发人类快感的基础要素,音乐必须服从于这个现象才能为人类产生快感。因此,这种快感的产生就是来自于反复。在脉动的这个层次上我们还很难说存在正常意义上的反复,这只是在时间的延展中标明一系列存在的单调沉闷的天地。从这种相互独立存在、彼此间隔整齐划一的节拍有规律地延续出现的过程之中,不会产生任何的样式。但是最小压力出现后,则通过其中某些特定拍节得到了突出这个事实,建立了一种样式(比如说由三拍子构成的样式,第一拍是强拍,后面两拍是弱拍),这种样式就可以进行反复了。而我们所说正常意义上的反复也就是随着这最简单样式的出现而得以诞生的,紧随其后也就几乎同步地诞生了音乐所独有的快感,即反复的快感。当然,若要完整地体会"真正"

的反复快感还是需要由更加复杂的（比如完整的音乐节奏）或是更加丰满完善的（比如旋律的动机）样式，而不是单纯靠节律这种最朴素的样式——我们不要忘了，这种节律目前还是空白的，它仅由可以供音乐事件发生而留出的间隔空间构成。但是一种节律已经形成了一种极为朴素的样式，并可以通过随兴的反复提供一种基本的听觉快感了。

那么为什么这种反复会给人类带来快感呢？

对于节律（或节奏）的感知是通过对普通的听觉系统进行双重精练得到的结果。让我们回顾一下，我们处理音乐的听觉系统首先是从普通的听觉系统中抽象掉了现实中发生的事件，只留下了其对于听觉系统可供感受的表象，也就是第一次精练的过程：从事件到其声音表示，这里就有我们所说的"音乐是声音的艺术"。但接下来，我们处理节律（和节奏）的听觉系统则又抽象掉了那些声音本身（声音的一切特征性的存在），只留下了这些声音在其时发生这个事实，这就是第二次精练的过程，与上一次刚好相反，是从声音再回到事件发生的现象和叙事架构。在这两次抽象精练的过程结束后，我们发现我们最终又找回了事件，但此时"事件"是之前说过的那种存在于意象中的去特征化的"纯事件"。我们可以说，在这种意义上，事件对于生命体来说，应该是完全不可预见的。甚至可以将这句话作为我们对于事件的全新定义。事件，就应是全新的东西。理论上，这"事件"甚至同时也应该是只能一次性发生的：仅在此时此地。能够重复出现的事件已经不能严格地被称为事件了。至少它无法引发任何情绪上的变化。在这层意义上，一个"事件"如果能够以固定的周期不断地反复出现的话，那么它就完全不能被称作事件了：比如说"太阳每天从东方升起"或是"心脏怦怦跳动"这些都不能算作事件。但反过来，"太阳不再从东方升起"或是"心脏停止跳动"，这些就是事件了。节律中的强拍子是从等时长脉动的单调基底上显现出的一些微小事件。这些微小的事件（并不存在于音乐中，但音乐往往似乎不得不去服从这些事件）根据定义是要周期性反复的，因此也就被剥夺了一切突发和不可预期性，这就是无差别地反复所能平复和安抚情绪

的来源，也是对于不能引发任何情绪的持续毫无张力的节律留白的模拟。这种反复将叙事结构转化为有对比冲突的声音，并将不可预期的东西变得可以预见，就是其带来的极朴素的快感。因为反复的核心是完全等同性（只有相同的元素才有可能反复，或者反过来说，如果元素不是原封不动地再次出现的话，也就不能说进行反复了）以及差异性：每一次相遇都是久别重逢，因为元素相同但时间上有了交错。每一次出现的事件都总是同一个，但单独拿出每一次独立发生的事件来看，又是相互不同的。这就是潜层下隐含的一种秩序，也可说是不言而喻的，有节律的音乐看上去就需要主动与这种秩序相配合。周期性反复是"事件"与"缺乏事件发生结构"相融合的最极端样式，因为这种反复之间的时间间隔是一致的，于是导致对于反复的期待不仅能够完全得以满足，而且总是恰好在需要满足的时刻满足：相同的元素总是会在期待它出现的时候出现。

　　这一点也是从我们对于音乐的定义中推导出来的。我们称音乐为一系列通过因果逻辑的关系相互关联形成秩序的声音事件的表现。其中最简练、最平实的样式，还能在较深层次挖掘出因果联系的关系也就是周期反复了。这并不是现实世界中的真正因果联系，而是意象中存在的因果联系。在自然界中发出声音的事件之间有可能存在这些那些"真实的因果联系"，比如能量的转换或是其他物理现象，但这些都不重要。真正对我们的研究有意义的仅限于在我们意象中出现的事件和其间的关系：如果两个事件总是以相同的顺序先后出现并不断反复，我们就一定认为前者是引发后者的原因。另外，若根据休谟的理论，这种"真实"的因果联系有可能也并非实际存在，我们在意象中能得到的因果联系就已经是世间真相的全部，除了重复之外别无其他。一个事件总是以同样的面貌和规律的时间间隔不断发生，这个现象本身通常就足以"解释"其存在，或是至少可以证明对其存在无须寻求进一步的原因：比如"太阳每天升起"这个事件可能就不需要解释，而"日食"就需要。在一部音乐中，对于一段节律、一段旋律动机、一段节奏单元、一个主题，甚至一

个单一事件（音符、和弦、休止等）的重复都是保证音乐话语连贯性[①]的因果联系中的最简单的构成样式。我们也可以非常负责任地将话反过来说，即音乐话语中事件间的因果联系是一种初级的单调重复间接的表现以及最高度精练的形式。任何音乐，或许都是基于一种对反复的需要而产生的。但是最简单的重复无法建立任何冲突张力，因为它们只能产生绝对的可预期性。所以我们可以说，音乐的这种因果联系是在"摹仿"这种重复的过程，但是在里面加入了极小化的冲突张力，以便形成自身的安抚或解决效果。那么这种因果联系就是音乐通过在完全的可预期环境下创造意外元素，来有意识地规避简单重复的一种方式。这并不意味着音乐可以（更遑论"必须"）永远地规避这种重复。如果音乐刻意地去回避任何形式的（包括节律上的、节奏上的、动机上的、和声上的）反复的话，那么更加有可能会走向创作完全不可预期性的道路，从而失去了话语的连贯性，或许也就不再能称其为"音乐"了。

　　音乐中的绝大多数快感就是这样了。而且在反复中得到的快感也可以说是音乐中绝大多数种类快感之间的一个共同点。音乐就是一种关于"反复"的事情，这才是其最为切中肯綮且放之四海而皆准的特征。一首歌曲，往往会有一段插在段落之间的副歌会完全不加改变地重复归来，而各个段落也往往是用相同的一支曲调来进行演绎。我们常见的"回旋曲"（Rondo，也称轮舞曲）就是采用的这种B段-A副歌-C段-A副歌-D段-A副歌的样式。类似的还有"间奏曲"或是像绕口令一样的儿歌。往往在唱完之后，孩子们总会要求"再来一遍！再来一遍！"，而在奏鸣曲式中，一开始的"呈示部"到了乐曲末尾还会以"再现部"的形式出现。有时是重复，有时会加变奏，有时会摹仿，有时则会转调，无论是在对位法还是和声编制的乐章中都是如此。我们通常意义上所说的重复就可以通过千变万化的变奏手段逐渐转变为因果联系：既不是完全

① 我们在上文中已经遇到了一个与此相应的例子，其内在因果联系通过不断反复得以表现出来：一个强拍看上去像是引发了接下来出现的两个弱拍。

出乎意料，也不是完全在意料之中。在爵士乐式中也是一样，先呈示一段主题（通常是一种标准），然后在合奏之后进行再现。其中那些无法预期的即兴创作仍是建立在可以预期的潜在底层律动基础之上的，因此也是在重复与因果联系之间的一种过渡性样式。我们无法尽述这些音乐中出现的各种反复现象，但所有这些处理方法都是为了同一个目的，就是压制事件出现的突兀性，使听者更易于理解。刚刚过去的 20 世纪将音乐中通过反复来显现快感的逻辑推到了极致，因为这个年代的创造力（所有那些充满时代感和革命性的创造产品都是这种创造力的成果和部分体现）在于发明了各种各样的仪器与工具用来反复播放这些音乐，我们可以将我们已经认识并熟悉了的单曲不断地进行循环，无论是乐章还是歌曲、小调，任何作品。今天我们在更多地通过各种五花八门的播放器材（留声机、半导体、磁带录音机、MP3、互联网电台等）任意重复地收听永远完全原样呈现的音乐作品时，我们是否还能够想象在这些器材出现之前人们的音乐生活体验是什么样子的呢？我们现在仍可以饶有兴味地看到某些不合时宜的纯粹主义鉴赏家批评古典音乐唱片的闹剧，他们愤慨地指出这种对于音乐的演绎毁掉了音乐家们"复场"演出的机会，比如说在精心筹划一部舒伯特奏鸣曲的时候，乐师们要把一段主题或是一个曲段的动机重复奉送出来的时候，其心目中的理想对象是那些从未听到过这段作品，且未来很有可能再也不会听到这段作品的听众，从中他们可以获得最大的快感（这里的快感就是内在重复的快感，逐步地对于音乐主题由陌生到熟悉的感觉）。目前，同一首舒伯特奏鸣曲的绝大多数演出都是重复演绎了；但在新作品进行首次演绎的情况下，通常从音乐赞助者或创作投资者的角度入手就会保证其不会被作为成品保留起来。另外，如果说一部无调性的音乐有意愿与基于重复性快感的旋律性或节奏性音乐作品划清界限（以清教徒式的禁欲主义或高雅的形象与被公认为是"通俗"的音乐区别开来）的话，它们同样首当其冲地要接受音乐工业大量复制行为的冲击和破坏。我们是不是据此可以认为通过不断的重复聆听，这样的无调性作品最终也会变得同样令人习以为常，由于其

中本应完全是偶发的声音事件变得可以预期，从而如同"调性"作品一样具有"安抚效果"了？这种看法其实是混淆了重复的两种含义（或毋宁说是两个层次的含义）：一层意思是通过不断的重复听一篇作品而形成了记忆唤醒的效应；另一层意思才是我们在本书中特别加以阐释的，在音乐编曲结构中产生的对于节律或是音乐节奏单元的反复，从第一次听到这个元素开始就不断地辅助听者增强对于作品的理解，因为这实际上只是音乐中因果关系的一种变体。如果说作品中具备了促使听者增强理解的手段，那么不断地重复听到这些元素只会强化这种理解的程度，从而得到快感。（你喜欢这段音乐吗？如果多听几遍你会越来越喜欢。）但若是音乐中不存在因果关系或是这种"内部"反复，那么任何的"外部"反复（重复收听）都是没有意义的。这种在初次听到时缺乏理解，且在音乐的进行中缺乏反复的元素是完全无法被深印在记忆中的，就算通过外部反复不断地重听这音乐来唤醒记忆，也不太可能最终增进对它的理解。

一个微张力后紧跟一个微放松可以带来快感，对于抽象出的极朴素样式的反复也可以产生快感，这些都是身体快感或是音乐审美快感中恒常不变的东西，但这些在节律中只不过是一些萌芽阶段的元素，我们在节奏中会再遇到它们，看着它们逐渐成熟并完善起来。然而作为节律所独有的那种快感源头的那个被重复的样式（1-2-3，1-2-3等）是空白的，没有被填入音乐，因为这种节律首先只在我们身体内存在。正如脉动一样，当我们从与我们身体完全独立的一连串声音事件中发现这种节律，也就是听到这种节律在我们身体之外得以实现或完成时，这就会给我们带来快感。于是音乐就填充进了这个暂时仅在理论上存在、等待进一步充实的形式架构。但是对于我们自身与外部世界的协调关系来说，节律要比简单的等时长脉动具有更完备的解释性。后者通过外物让我们能够窥测到我们自身的生物系统是如何对时间进行计数和把握的：怦、怦、怦，就是这样。但节律在此基础上进了一步：它让我们得以了解外部的世界对于我们来说并不是完全陌生的，因为它内部蕴含的拍子与我们的

"身体意志"是可以同步的。我们的身体对音乐产生反应或者说跟从着音乐（三拍中每一拍都会用脚轻敲地板）及音乐中的声音事件架构，但与此同时，在我们看起来也似乎是向这个处在我们身体以外的陌生客体定制了一套决定其表现的事件架构，这是因为实际上能够听出这种事件的发生架构是（如我们上面所说）由现实事件抽象到其声音表象再精练到声音事件存在本身这两重精练的结果。也就是说，我们这是在根据我们自己身体内蕴含的规律去定制外部世界中的时间发生的规律。这是多么有趣的一件事！这并不是出于我们对于控制权力的向往，而只是体会到我们与世界之间可能存在一种相互契合的微妙感应时所产生的感触。正如柏格森在谈到舞者动作的时候所说①：”节奏和节律②，在让我们能够更好地预期艺术家的运动轨迹以外，还会给我们一种以为自己是这种运动的主宰的感受。周期性回归的节律就好像是我们在操纵着一个意象中的牵线木偶身上那些看不见的线。"③我们在这里为他进一步整理一下思路：这个"木偶"，这里并不是指这个舞者（实际上柏格森在想象的是这场演出的整体，而不是舞者这个人！），我们面对的正是我们自己，我们自己的脚、自己的头，甚至是我们自己的整个身体。说是"自己的身体"也不见得贴切，因为这个"身体"并不完全受我们支配，其所有的动作似乎都是由音乐决定的，成为一个"受外力驱动的身体"。而在这层意义上，相对应地，音乐反而变成了我们"自己的"身体。我们（抑或说我们的意识）把自己当作了音乐的运动的主宰（但是音乐并没有运动，音乐本身就是运动），在这个意义上音乐也就成为了我们运动的主宰。这就是为什么我们会感觉音乐是在运动的，而实际上这种运动已经包含在我们自身的生理规律之中了。

柏格森有可能没想到这种节律才是让我们跳起舞来的原因，也就是

① 亨利·柏格森著《关于理性的直接数据的研究》，PUF出版社，收录于《战车集》，原书第9页。
② 柏格森在这里是把二者综合或是混为一谈了。
③ 后文中我们将音乐作为一个过程来论述。

说我们是"直接"跳起舞来的,没有任何其他目的性,就是单纯为了获得快感。反倒是圣奥古斯丁在他为音乐所做的定义中更有见地,他说音乐就是"以规范韵律运动的科学"①或者更进一步,"精准调谐或和谐律动的艺术"②——这种"调谐"就为歌舞中那些可能致人陷入狂热混乱的东西加入了一些节制(也就是节律)。为了获得快感而律动起来,这种快感不是让我们在肢体的能量消耗中迷醉,而是去有节律地主动呼应音乐中契合我们生理节律的行进运动。在舞蹈中这种经过调谐的快感也是呼应着室内乐中的回环反复,当然对于身体动力的消耗也构成了一个方面。对于小乐队中的乐器演奏家们来说,他们是彼此需要呼应的,因此听到音乐与奏出音乐达成了统一。同样的道理,我们在"跳音乐"同时也在"听舞蹈"。因此我们说有节律的音乐在我们身体上的效应,正是为我们带来与自身生理律动相匹配相呼应的律动效应。

节奏的快感

节奏带来的快感往往是叠加在节律所带来的快感之上的。有时两方面互相强化。比如当音乐中的强拍与我们生理节律上的强拍碰巧重合的时候就是这样。这时我们将能体会到身体所期待的需求被满足所带来的快感,这种需求包括反复的需求以及舞蹈的需求,不同的需求之间为彼此放大增强。有时另外一种身体上的快感脱胎于节律与节奏的脱节,我们将能够分别独立地感觉到两者创造的快感,且使它们相互叠加,而尽量不加混淆。比方说切分音节奏带给我们的独特快感就是这种情况。我们在音乐话语中听到的节奏与我们的自身节律刚好相对抗;我们根据"自身的"节律期待着在强拍的位置出现突出的重音,但音乐却通过强调弱拍③狠狠地打击

① 圣奥古斯丁《论音乐》第一卷,第三章,第四节。编入伽利玛出版社《普勒阿得斯书库》。
② 见《论音乐》第一卷,第二章,第二节,第 558~559 页。
③ 或者是节拍中弱的部分,这是指在一次脉动之后紧跟的无搏动并引出下一个等时长脉动的部分。

了这种期待。但这类音乐还是有着系统的强弱结构的，它并不是邪恶，而是俏皮。这里毋庸置疑地存在着来自形式的快感，这种快感的强度取决于其所建立的冲突张力（这就是切分音带来的效应）有多强，通过反复将其消解的快感就有多强。但是简单切分的节奏是要写在一段单独的事件发生叙事线中的（我们可以将其用一行五线谱写出来）：对于强拍的突出仍然是一种暗含于其中的表现，因为这种音乐只能使人听到弱拍上的音。比这更加复杂的是类似巴西巴图卡达桑巴战鼓演奏时带给我们的快感。我们从中可以同一时间清晰地听出各种层次的元素：多个节奏和节律甚至也包括最基层的等时长脉动。就这样，打击乐队（Ritmistas）进行演奏中，脉动（瑟多大鼓 Surdo，用来演奏强音，通常是用来标记脉动）、节律（军鼓 Caixa，这是一种清音鼓）以及不同节奏相互之间搭配调谐（高音鼓 Repinique、手鼓 Tamborim 等）通常自身就是切分音节奏，有时还有强拍为休止符的切分技法（吉加鸟鸣桶 Cuica、阿哥哥撞铃 Agogô、响葫芦 Chocalho 等）[在这里请收听"GRES-萨尔桂洛桑巴音乐学院"演奏的《节奏排演》中的 solo 打击乐表演㉕]。最终的快感来自对于上述所有种类单项快感的全面融合：其中包括听到包含不同张力冲突的各自独立的音乐样式时的快感，听到循环反复使得张力得以缓和时的快感，以及分辨出不同元素相互重叠或是交叉错位时的快感。在这基础上还需要加上震撼本身的传递给我们带来的强烈快感，如果我们能记得在桑巴音乐学院的大型卡里奥科舞会上有 300 多名打击乐手同时演出的场面，就能体会其中滋味了！在爵士摇摆音乐中，震撼的强度要小了很多，其产生快感的源泉来自音乐进行的微妙机制。比如在三人比波普爵士乐队中，我们仍可以找到由低音提琴表现的最潜层的等时长脉动基底，而这里的打击乐则标记着节律；在此之外，爵士钢琴则以自己独立的节奏来演奏[请欣赏巴德·鲍威尔在《印第安纳》㉖中的一段演奏，该曲收录在专辑《巴德·鲍威尔》（1945～1947）中]。但这种微妙感觉脱胎于切分技法的节奏，因此是非常难以预知的。我们在这段音乐中同时听到了节奏和节律的表现，而且二者是处于清晰分明的对立地位上的。

这两种彼此独立的驱动力量似乎服从于各自独有的进行法则，但是其间的冲突与不和谐感却给人以另一种自成规则的感觉，因为尽管仍然难以为其预先做好心理准备，但这些不和谐的出现明显是切合着脉动的频率以及低音提琴的进行速度的。我们原本统一的身体被音乐中两种完全相反相逆的进行过程分裂成了两半，两种不同形式且互不重叠的事件叙事结构交错其间，其配合与否不受我们支配，但这个过程却只能在我们身体中完成，这种身体上的快感正来自于此。大家公认赛隆尼斯·蒙克的钢琴独奏更加细腻微妙：听者感觉是听到了唯一的一条节奏线上以切分节奏的手法同时发生了三条各自不同且难以捉摸的节奏线，节律与脉动也同样如此，尽管这两者通常会更加隐晦一些［请欣赏赛隆尼斯·蒙克演奏的《苍鹰》㉗，该曲收录在专辑《赛隆尼斯·蒙克：独闯三藩市》中］。节奏区别于节律的特点就是，它不再是用音乐来填充一段单调重复且可以预期的空白节拍空间，而是对于音乐中自然产生的一种不可预期的样式进行重复从而获得可预期的感觉。它所能给我们带来的不再仅是调用身体意志来思考（身体毫无目的也无理由地自发从 1 开始反复计数，不去考虑身体自己的运动）的快感，而是被身体之外存在于音乐中的一种逻辑或理由驱使着我们的肢体进行运动——这是一种"被内化的道理"。这样我们说一种复杂的节奏同时既可以从字面上得以理解（也就是说将所有声音事件的集合看作一个整体来观察其中的微妙变化），也可以从肢体上得以理解（也就是说通过我们的身体来真切地感受其能够带来的效应）。这种"理智"不再受身体支配，就像它使我们的舞蹈得以契合节律；从此时开始，是身体并不情愿地去被动迎合这种"道理"，从而不经过意识处理就可以机械地去计数并接纳这些多彩多姿的音乐内容。这样就由肢体和理性两个方面都产生了一种不可抑制的快感，这种快感与严格美学意义上的快感不同，并不依赖于想象力。

要研究潜藏在这种"内化道理"背后的驱动机制，就得对一种节奏鲜明地叠加在多个独立的节奏线（复节奏）的情况进行细致分析，这无疑是过分复杂了。这里我们实际上只需要衡量其中一条节奏线产生的影

响就可以，换句话说就是衡量单个的节奏模式进行随机即兴的简单反复产生的效应。在其简单朴素的表象之下，一个节奏单元必须被看成大量像构成音乐建筑的"砖块"那样的简单样式进行叠加或嵌套而成的半成本。节奏的快感就来自我们的身体对于大量的这些相互嵌套的最基本样式以某种既定结构同时出现的理解。其中，构成节律结构的最基本"砖块"就是等时长的脉动。一段节律也就是几个这样的砖块同时相互叠加的状态性产物。一个四拍小节也就是三块基本"砖块"的叠加。这些节律所专有的等时长脉动的叠加，构成了一个中空的架构，那些节奏单元中的音乐事件、声音事件或休止事件都可以以不同的搭配方式填充进去。现在我们来观察一下在拉威尔的《博莱罗》中重复了169次的那个有名的节奏单元（F）。我们可以用如下的方法来记录：

也可以用发音来记录，比如F=*怦*，*哒哒哒怦*，*哒哒哒怦*，*铛*，*怦*，*哒哒哒怦*，*哒哒哒啪嗒嗒哒哒哒*。其中逗号代表休止符，用斜体书写的字体就是强拍。我们用这一小段做例子只是因为它具有极高的知名度，曲调可以信手拈来。不言而喻，除了拉威尔的作品以外，还有很多更"有趣"也更加精妙的乐段可以作为例子参考。我们在这里并没有想要投身于一种乐理学上的节奏样式分析，而只是简单地把我们所听到的（毕竟音乐是声音的艺术）及其对我们身体产生的影响进行分析性的解构。我们可以看到（参见附录3）这段节奏单元可以被听成6种样式的集成或打包，也可以说是包含了6种简单的样式。首先两个样式是援引自底层层面的节律之中，来自空白节拍空间，也就都是等时长的：最底层的脉动（F乐段中用斜体字标注的拍子）以及其中的强拍（F乐段中以"拼音p"开头的拍子）；其他的就按照事件发生的本来样子去听（比如说音值不见得完全相同的音符），比如段落中的"*怦*，*哒哒哒怦*"。节律中的强拍与节奏中的强拍的重合会使彼此同时得以强化，于是运动的驱动力

也就得到了保障。包含内容更加丰富的基本模式也就是通过将这个节奏单元 F 作为整体，任意地进行即兴重复而得以创造出来的。那么这一个乐章的节奏也就是脱胎于这种反复的过程。每一次听者们听到完整的这个节奏单元时，所听到的都是一个包含范围更加广大的，涵盖了在这段之前所有音乐内容的一个整体；在我们举的这段例子中，同样明显地看出，其中对于渐强（Crescendo）的表达突出了这种逐步积累的效果。而且在一般情况下，任何一个单元（无论形式或大小）被重复的时候，既可以仅被听作其自身的内容，同时还可以与此前所有的音乐内容结合在一起，形成一个合成产生的新单元——与我们下意识进行计数的过程完全一样。计数的过程中，人们一方面可以将每个数过的元素当且仅当作 1，与任何另外的要素都毫无差别；另一方面，还可以将它包含在其他所有与其相同且已经记过数的元素合并成为一个新的纯基数单元，常数常新，每多数一次就在其基础上加 1。我们的身体可以从律动的角度切身去感受到这段单元的节奏，因为我们的理智（用来根据以往发生过的事件经验来预期即将发生的事情的机制）已经被"内化"到了音乐之中。这段音乐的节律，我们是用我们的"计数的身体"（也就是"身体意志"）观察到的。而这段音乐中的通用节奏则是由不同周期中的等时长脉动相互叠加形成的，它将音乐引入了一个无法规避的动力机制系统，同时将我们的肢体带入了一种与我们认识理性机制同等重要的身体律动的必要过程。

《博莱罗》通过这段节奏所展现给我们（有可能比其他人的作品还要显著些）一种不遵从于节拍的内容与音乐在进行过程中将之平复并降伏之间的距离，甚至可以说是完全的冲突。因为它展现了节拍中赤裸裸的和非理性的那一面，如同一种纯粹的静待流逝的未来，但它展现的方式是有节制的，因此也仍是理性的。很少有哪支乐曲会如此简单而直接地描绘出时间的这两个截然相对的特征：一方面是当下时刻不可避免且无法回头的永恒接续（就像我们永远不会站在同一条河里的论述，指的是时间的非理性和非人格化），这就像打拍子；而另一方面，是事物发展的延续性以及当

下时刻的永恒性（我们将永远站在同一条河里：理性地把握时间），因为当下这个时刻看上去正是永无止境重复的节拍中唯一的一个静止点。渐强减弱的表达方式在某种意义上保障了这两种对于时间的相反观点的同一性：将个别事件转化为常态事件，将一系列独立的事件聚化为一个较长的单一过程。节奏被包含在内了，成为人类所独有的一种与时间相关的特征，但仍然保持着陌生感，因为它永远是带有叛逆心的，尽管目前看上去还不得不服从于其难以抗拒的律动效应。节奏就是令节拍得以被降伏的法宝，在这层含义上也就是说时间被强加了一个"讲道理"的规矩。

现实中，为了"理解"一段随机样式的节奏，并要想感受其具有何种律动效果，首先就要对于内在的驱动力量保持足够的敏感性。任何一种生命有机体都完全可以对于重复播放的要素保持敏感，但只有有理智的有机体才可能将之听成内在的因果联系——而且正如我们给音乐下的定义中提到的，音乐就是一种因果逻辑关系。当我们听到一段节奏时，我们听到的是一些没有任何特征的事件引发了其他的一些事件；由于这些事件被抽象到仅剩下了事件叙事本身，就是说仅考虑其瞬间即时的出现，这样就似乎是某些时刻被赋予了驱使其他时刻不可抗拒地随之出现的力量。跟从着一段节奏，我们可以认为这些内在驱动机制就是节拍的机制本身，如果节拍从节奏中消失，节奏也就自然停止了——听者们也就失去了让他们产生律动的驱动力，从而能够让自己的身体静止下来了。这可能就是克劳德·列维－斯特劳斯在分析《博莱罗》时提到的那种"晦涩难解的问题"[①]。这种音乐以渐强渐变和不断反复对节律单元进行模仿的固定音型提出的问题，翻译过来就是"这该以什么方式结束？"——

① 在亨利·普瑟尔的评论中说，他在其中发现了一例"朴实的简单演变过程，沿着一个单一的方向发展，一去不回头……这是个无干扰的单向度与绝对连续的极端范例"（《理论鳞爪》第一卷《关于实验音乐》，布鲁塞尔自由大学1970年版，第246页），列维－斯特劳斯这种分析没有考虑到使其扬名的从C大调到G大调的转调就在全曲结束之前的15小节中突兀地出现，他认为，"这就为乐曲一开头提出的一个晦涩难解的问题构成了确定性的回答，这个问题贯穿于整个音乐话语发展的过程中，我们无数次将其进行梳理，验证多种可能的答案，但都劳而无功"。

因为单靠其自身具有的内在驱动机制，这种动力结构在节拍本身停下来之前是无法自主终止的。这样就需要一个来自外界的事件干预（最终向 E 大调的转调），一个如同"神兵天降"（ex-machina）的事件，一方面来了结掉一路不断累积至此的冲突张力，一方面重新展现这种结构，以便以回归于自我的方式来终结这段音乐话语。要了解任何一种节奏，有些身体难以直接领会的意识上的概念是避不过去的，比如等同、平均、数序等。举个例子，比如节奏产生的感觉需要保证每一个"*怦，哒哒哒怦*"能够被理解为完全一样的微节奏单元。因此任何一种生命体都有可能对于有规律的打击拍子或是以完全相同的时间间隔出现的事情敏感，但只有具有理性的人类才可以辨认出以不平均的音值构成的微节奏单元的重复出现，即使其所在的声音背景环境产生了变化也仍然如此。在时间本身的维度中，没有任何与时间有关的元素与另外一个相同，当然要说过去出现过的某个样式与当下的这个样式是一样的（不是以完全等时值的元素构成的单元就更加脆弱难以把握了），除非把时间抽象成一种不可变的概念或是一种空间中的存在。节奏使我们能够观察到，抑或是在肢体上感觉到，过去出现的某个样式和当下的样式是相同的，感觉上就像可以同时同步出现一样，也似乎不再考虑其实际是处在一个方向一定、不可逆转的音乐事件序列之中。而一旦身体通过理性的处理能够认识到并重新辨识出这些样式的时候，它就完全可以超越机体以往所受到的限制，不再只能数出代表二元平衡的两拍子节奏了。能够感受节奏的身体从此就可以感知节拍样式的相互嵌套（比如一个节奏单元中包含另一个更小的节奏单元），这其实是我们只能将其放在空间的范畴中进行想象（"嵌套"本身就是一个空间概念），或者是通过理性来进行构建（比如利用集合的概念）才能理解的。在音乐引领身体运动方面，感知二拍子和三拍子之间的不同以及方步与摇摆舞步运动之间的切换也是通过同样的过程实现的。这种彼此相对的区别在单纯时间的范畴中是不存在的。如果我们的意识中没有对其进行认知处理的机能，那么我们的身体也就感觉不到音乐的作用。那么节奏就可以定义为意识为身体提供的可供其感知的

节拍时间性的影响。

　　这种节奏能够告诉我们的不只是所有节奏都能对身体产生作用的这个事实，同时还能告诉我们为什么这种作用能够让我们产生快感。节奏是通过节制性的补偿效应让我们获得快感的。这是身体对时间的驯化过程，是使重复关系转化为因果关系的过程，是完全不可预期的事件变得可以预见的过程，同时，也是无数的事件叙事结构形成的张力通过重复得以消解的过程。但在此之外还有一种专属于音乐本身的快感，这种快感有点类似审美的快感，更接近于身体得到理性的解释后获得的感受，而不是想象力在理性的启示下所体验到的感受。音乐带给身体的快感是孕育于身体与理性之间的和谐，而审美快感则是根源于想象力与理性之间的和谐。但无论是在哪种情况下，这种快感都是一种严格意义上的理解带来的：将整段音乐当作一个整体来进行理解，在一次的感知过程中尽最大可能把握更多或平行或相对的叙事结构线，或是一次性把握尽可能多样的可公度时间节奏相互嵌套的样式。因为在某种意义上，我们所听到的只是一串声音事件："*怦，哒哒哒怦，哒哒哒怦*"而已；但是要去理解它，就得将它们理解为相互独立事件线通过相互叠加形成的一幅织锦般的美丽样式。如果这些贯时性的节奏线过多，多到使得我们无法感知其间的重叠和巧合，无法把握其间相互对抗和错位的逻辑，或是如果同时性的样式过于丰富多样，以致难以辨认其间的嵌套关系，总之，一旦事件间逻辑关系的数量和样式不再能够作为一个整体得到有效理解和把握，身体体会到的快感就会消减。身体上的情绪体验也就终止了。但是反过来，只要还处于可以被当作一个整体来进行感知的阈值之内，那么这种快感还是随着不同层次的逻辑关系增加和多样性的愈加繁复而不断强化的。

　　简言之，音乐在身体的层面上引起的不只是振动而已。它驱使我们运动。运动的趋向性不明，但是这种力量非常强大。

第二章

音乐之于灵魂

Chapitre 2. Ce que la musique fait à l'esprit

　　音乐中有给身体带来的快感：倾听，振动，摇动，舞动。音乐中同样也有给精神带来的快感：倾听，困惑，战栗，感动。音乐让我们运动起来的机制，就在上文先告一段落。但是音乐让我们感动的机制，似乎才是真正难以理解的事情。我们给音乐的定义使我们能够向那些来自火星的人类学家们解释清楚为什么摇滚乐能让我们心潮澎湃，华尔兹三拍子舞曲为什么能使我们跳起旋转的舞步。但是为什么一些简单的声音排列在一起，既没有歌词又没有图像，就能使我们热泪盈眶呢？音乐中蕴含的情绪，正是这个最令人疑惑的谜。

　　当然了，我们首先需要让他们注意到这种身体上的快感与灵魂上的快感的区别是并不需要将身体与灵魂分开讨论的。这只是为了探讨分析的方便而进行的区分，没有什么绝对的界限。贝多芬《第七交响曲》中的最后一段、斯特拉文斯基

的《春之祭》、伯恩斯坦的《西城故事》组曲，这些音乐当然首先能够让我们舞动，但同时也能让我们流泪。这种不同性质效应集成的逻辑是非常清晰的：正如我们之前已经展现的，如果不是对于人类的身体，或是人类的理智没有参与进来的话，那么快感就不会存在，节律和节奏也就不会存在。反过来我们将在这里看到，当想象力和逻辑理性发挥作用的时候，灵魂的快乐与心智基本无关，而纯属于感官的范畴。"肢体情绪"（包括振动与带动）是身体的范畴，"审美情绪"则是精神灵魂的范畴。音乐中的精神快感也具有实体，正如音乐带来的身体快感也具有灵魂一样。

然而的确有那么一种特别的审美愉悦存在。

专属于音乐的审美情绪

这种陌生的审美情绪到底是什么呢？

接下来我们要将音乐情绪做一下区分，分成三类：一类是仅存在于我们身体的情绪，一类是仅存在于音乐中的情绪，另外一类是音乐带给我们的情绪。只有第三类情绪才是严格意义上的美学情绪。

首先是一些特定的音乐在某些特定的人中能够引发的情绪，因为这些特定的人拥有某些特定的生活经历。音乐可以引发生活中所有类型的情绪：遇到适合你的情绪只是个机会问题。随便什么音乐都有为随便什么人带来某种不确定情绪的能力，至少通过间接的影响总能做到。只要聆听这段音乐得到的体验与听者之前的人生经历能够建立起来这样或那样的联系。让我们想象一下一个遭受过刑罚折磨的受刑者听到勃拉姆斯笔下的乐章时对他的影响吧。更简单的情况如，想象一下联想学派心理学家关于记忆的研究工作："听到了吗，我亲爱的？这是我们的歌！"这些具体的例子中，我们丝毫没有提到关于情绪的事情，更没有提到我们所说的音乐本身。罗夏墨迹测验中会引发玛丽对于石头的惊惧或是性兴奋障碍的这个事实，只能说明抽象艺术引发情绪的能力。对于既不关

心石头又不认识玛丽、只关心艺术或音乐的听者来说，并不具有任何吸引力。

其次是某些特定音乐中包含着的情绪，比如我们有时会说某段音乐很伤感（比如肖邦的华尔兹作品），或是某段音乐很愉悦（"哈利路亚！哈利路亚！"）。这本身是另外一个谜题，我们准备在后文中进一步研究清楚。

但是我们现在应该记住，审美的情绪既不同于我们寄托于某种特定音乐中的情绪，又区别于那些音乐勾起的过往经历给我们带来的真实情绪。它们既不是真正客观的那种我们可以在音乐中找到的情绪（比如"这段音乐很忧伤"），也不是真正主观的那种我们可以从回忆中找到的情绪（比如"我的初吻"）。这里所说的"审美的情绪"，是我们在音乐中听到的情绪勾起了我们内心的那种情绪。与真实的情绪（羞惭、悔恨、崇仰、期望等）相对，这种审美的情绪不会令我们想起任何真实世界中的东西（但更像是对我们讲述一个仅存在于想象的世界中的某些事情，音乐就是把我们淹没在这样的一个意象世界之中）。

然而，这些音乐情绪在音乐中几乎是必然要与其所要表达的内容混成一团的（这就是为什么有时候我们会说"让我情绪失控的是这首曲子中满满的忧伤"），而我们也无可避免会将其在我们心中与我们自身特有的那些偶然性私密性的情绪混为一谈（这就是为什么有时候我们会说："啊！你是一定不会理解这首曲子对我有着多么大的触动的！"）。后一种混淆非常容易使人产生一种幻觉，那就是对于艺术（或至少是音乐，又或者至少是音乐情绪）来说，"一切都是主观的"。于是，我们会遇到很多质疑的声音，有的说音乐除了在私人领域的个别现象外是不能给人带来情绪变化的，有些原教旨的音乐学家们则坚持认为不应该要求音乐具有感动听者的力量。他们说，音乐是一种过分严肃的东西，不能交给主观的印象去评判。首先，应该切身去了解音乐是怎么形成的。然而，我们接下来会发现，对于音乐的理解（这里要从纯认知的角度去理解"理解"这个词）是任何情绪产生的必要条件——绝对算不上是充分条件。

那么我们在听音乐的时候感受到的情绪就是我们已经理解了音乐的最典型的表现（或标志）。

与其他类型的情绪（在音乐中不在我们心智中的，以及在我们心智中却不在音乐中的）刚好相反，审美情绪是没有特征的：当音乐驱动我们起舞的时候，我们不是在某个具体的时点被发动，而是"直截了当"地就起舞了——但看起来像是只有这支乐曲能驱动我们起舞；当音乐将我们感动得落泪时，我们不是被这样那样的真实事件所感动，而是"直截了当"地就被感动了——但看起来也是只有这一支乐曲才能感动我们。因为，很显然，这些审美过程中的情绪绝不都是一样的。我们听顽石摇滚和《蓝色多瑙河》的时候律动的方式绝不相同，与此类似，我们听巴赫的《圣约翰版基督受难记》和约翰·柯特兰《我最爱做的事情》的时候，受到感动的方式也自然不同。"直截了当"并不是意味着所有审美情绪都可以被抽象成为由美感带来的愉悦——这只是其中一种非常特殊的情况。当我们说一种情绪与"审美"相关的时候，也就是说这成了一种可感受到的愉悦，尽管音乐中只有声音，我们也不将其听作一种单纯的声音现象了。身体的情绪也是同样的逻辑：当一种节奏因为声音的注入与其自身融合变成了律动驱动力的时候，我们就不再将其听成单纯的声音了。

正是因为这些审美情绪是没有真实事件支撑的价值属性的（没有羞愧，没有悔恨，没有景仰，没有崇敬，也没有期望……），这种情绪才显得毫无头绪可着手进行分析。因为它实际上让我们的注意力从对于世界的关注转移到别处，没有揭示出它到底是什么，所以看上去完全无法解释。"被感动了吗？但是并没有理由啊！"很少有哲学家会冒险去研究分析这种审美情绪。当然应该主动去做。但往深处说，他们能说什么呢？是不是会难以启齿？有些作家很大方地（至少是以间接的手法）在作品中提到这个层面。普鲁斯特就是，没有谁比他更善于描述音乐情绪的无特征属性了。在他的《在斯万家那边》中有一段最残酷的讽刺：

"啊！别，别，不要动我的奏鸣曲！"凡杜尔兰太太尖叫道，"我可不想再哭得像鼻炎发作那样涕泪横流，直哭到我三叉神经痛，像上次那样；感谢你的礼物，我可不想再来一次了；你们真都是好人，但又不是你们要被迫卧床八天！……"

"好吧！你瞧，没问题。"凡杜尔兰先生说，"我们只让他演奏行板。"

"只演奏行板！你就会做这样的事！"凡杜尔兰太太继续尖叫着，"让我撕心裂肺的刚好就是这行板了！这位当家的可是真行！我们听《第九》的时候，他说我们就听最后一段，而在听《大师》的时候，却又只听开场！"

我们在读这段文字的时候，应该将其视为普鲁斯特的一段天才的幽默譬喻，而不仅仅是看到凡杜尔兰太太的粗鄙。当然，她的确是在撒谎，正如文中的叙述者所说，"因为总是说她就要生病了，那么总有些个时候连她自己都忘了自己说的并不是真的，因此精神状态上自然而然就是病恹恹的"。不管怎么说，势利使她言过其实了，而想要制造一些小效果的心理使她不得不添油加醋。但其实这对于普鲁斯特本人来说也是一样的，只是从另外一个相反的角度而已——这段文字也可以看作普鲁斯特自身以其贵族气质居高临下地蔑视那些"没那么优雅"的阶层对于任何感受到的情绪都大惊小怪的表现。在他看来，一个上流社会的人物应该善于隐藏其情感，而虚荣的凡夫俗子则总是吵吵嚷嚷地唯恐天下不知；人们必须要保持优雅，不去炫耀自己的感觉，必须在任何情况下矜持地控制好自己的笑声和泪水，不要把自己私密的情绪涌动以作秀的方式强加给旁人……我们不要上当了：凡杜尔兰太太那些空洞的感慨只是将音乐情绪进行了漫画化的渲染，对于音乐，她的确是说出了一些实情，普鲁斯特本人有可能也在某些特定的音乐中有过类似的体验，他也不能保证自己就没有崩溃得有失斯文的时候。我们要再审视一下我们在音乐中听到的东西与音乐给我们带来的影响相混淆造成的效果（凡杜尔兰太太的这

种病态反应就是一种夸张而典型的表现)。

让我们听一下肖斯塔科维奇的《第八号弦乐四重奏》。这首曲子能够感动我们,或者感动不了我们。无论如何,我们听得出来其中第二乐章的部分(急速的快板❷)表达了一种暴怒的或是嘲弄的情绪。我们对音乐表达的情绪的理解与它在我们心中所激起的情绪是彼此无关的。然而,如果我们并没有理解其内在蕴含的情绪的话,这段音乐也不可能感动我们。我们在理解的基础上听出来的情绪与我们聆听时体会其是否能带来愉悦的情绪之间,存在着两方面区别。审美的情绪是没有特定的属性可以定义的(比如肯定不能是"暴怒"的),这种情绪是纯粹的影响作用;另外,如果不是亲身体验到,那它就根本不存在。而音乐中要表达的情绪却不是用来感受或体验的,它们是用来理解的:不管我们是不是能够理解,它们都存在,因为它们是蕴含在音乐之中的。如果我们理解了这段音乐,我们就可以识别出其表现为"暴怒"的"客观"标签。如是,我们与这种情绪之间的关系不是直接的(比如说我们并不是那个暴怒的人)而是基于认知层面的:我们认识到这段音乐中有着暴怒情绪的这个事件,而且我们在乐曲中听得明白,从而能够体会到这个事件是真实的,当然这是一个可以感知的真实事件,但是我们所体会的却并不是那种情绪。

然而,如果说这段四重奏乐章真的能"直截了当"地触动我们,那么我们必然也得能够听出其中要表达的暴怒情绪。这两种情绪是相互纠缠着的。这种结合有两个后果:当有属性的却非常暧昧的情绪(通过这段"急速的快板"表达出来的一种暴怒),与无属性却非常精准的审美情绪("我"在收听这段音乐时切身体验到的情绪)相杂糅,在体会的过程中会同时体现出既精准(因为这种情绪在其他任何地方都不会重复存在)但又暧昧(毕竟仅是一种基础概念)的特点。另一个后果是与前者相对应而存在的。反过来看,在聆听一段我们将其理解为(假设能够理解)表达愤怒、沮丧或绝望的音乐时,我们却体会到一种令人轻松愉悦的无属性的情绪(审美情绪)。从这里产生了另外一种悸动与另外一种虚无的

神秘感，就如在看悲剧演出时我们在泪水中体验到的美妙的愉悦：我们对于蓓蕾尼丝所受折磨与痛苦的同情难过跟我们体验到的悲剧快感糅在一起，形成了一种全新的情绪，那就是艺术的作用。

我们对其进行单独的分析研究，因为其中蕴藏有音乐情绪之所以玄妙的部分奥秘。

戏剧情绪和音乐情绪

悲剧中的情绪，与其严格意义上的美学构成、台词的优雅、场景的辉煌、演员表演的生动都是相互独立的，它来自通过沉浸在剧中情节、布景、角色而激发出的体验，感受到它带来的多种多样的"虚构的"情绪。因为通常情况下，一种情绪无论是愉悦还是悲痛，都是与生活中所处的现实情境相对应的现象层面上的反应。若在其中抽象掉现实本身，只留下"表演"，就像孩子们过家家或是在艺术表现中那样：你就能够实践各种情绪，自如地驾驭各种情绪，体验各种情绪，甚至将其进一步推向极端与极致——而不需要担心在现实中承担风险——比如孩子们常会喜欢自己吓自己，成年人就总是喜欢看恐怖电影。这时候你就仿佛置身于另外一个世界中，这是个靠想象力构成的世界，也是个理想化的世界，在其中你更像个旁观者而不是实际参与者，你可以尽情地观察而不需要考虑生存于其中。你在看戏的时候就像一个凝视着世间全知全能的神祇一样，置身于面前的世界之外，可以参观，无须介入。这快感的来处，是我们能够在其中体会到人生中所有有可能发生的体验，而自身的责任和风险却得到了完全的豁免。或者我们没有直接体验到情绪本身，我们体验到的是其可信性，我们理解我们所体验到的东西，就好像我们自己就是蓓蕾尼丝，就好像我们自身在情到正浓时毫无理由地被狠狠抛弃，特别是当这种体验非常令人信服，仿佛置身其间的情况下就更是如此。我们通过对蓓蕾尼丝的移情效应来感知我们在剧中体会到的情绪，仿佛一切都是真实发生的，仿佛我们并不是在剧场看戏。这里的移情效应也

同样是建立在想象力之上的，因为蓓蕾尼丝本人就是一个戏剧中的虚构人物。（但是，演员还真实地身在台上，有血有肉地站在我们面前，如果我们可能体验的人生情绪在她身上体现得如此淋漓尽致，那么我们有什么理由不对这种情绪感同身受呢？）这里我们说的情绪，充其量是表现在第三个层级上：这种悲伤既不是我们把自己当作蓓蕾尼丝而亲身体验到的，又不是我们通过移情效应将蓓蕾尼丝当作真实人物而感同身受地体会到的，最终这种悲伤中剩下的只有情绪特有的属性。我们可以从而说我们感到伤感，但我们却绝不是伤感地体会到了伤感。这就是这个命题的吊诡之处，而这个情况在音乐和戏剧中的表现是很类似的，要感受到戏剧中蕴含的情绪（惊惧、怜惜或无论什么），我们必须（这是个必要条件，但绝非充分条件）首先清楚地理解蓓蕾尼丝所感受到的情绪（即指蓓蕾尼丝感受到的上述那种特定的富有一定色彩的情绪）：我们的情绪是来自对于这些令人信服的情绪处理后的把握，尽管那些本来也不是真实发生的，而只是演绎和表现出来的虚构感情。

　　悲剧中情绪的悖论可以通过这个思路得以解释，而将其延伸到艺术给我们带来的情绪变化上，例如那些表达绝望情绪的吟唱中细腻的颤音，还有泪水中美妙的愉悦。在拉辛或是契诃夫的剧作中，这些都能体会得非常清楚：那些剧中角色体验着我们所有可能也希望体验的情绪，而且场景和氛围也足以打动人心。但是，在一部交响乐的乐章中，并不能找到能够让我们的情绪随之波澜起伏、随之一泻千里的撕心裂肺的内容，也没有令人仿佛身临其境的布景（除了在那些标题音乐中存在的脆弱而临时性的情节设定），更没有令人信服地表演并令人感动的角色和演员。但是音乐中仍存在一些能供我们理解的东西。要理解，也就是要听明白。要不偏不倚地达到理解，就像身体对于某种节奏的理解那样。只是对于节奏的理解，我们要调用"身体意志"或是"内在理性"——换言之，就是要靠理智与身体之间的联系。而对于音色、和弦、旋律、音乐交响的理解，我们要调用的则是"感知意象"或是"想象逻辑"：这要靠的则是想象力与我们从美学的层面理解音乐所需的逻辑理性。如果没有这种

理解作为前提，那么音乐中的情绪也就不能存在。

在我们着手分析如何理解音乐表达的内涵，从而真正进入严格意义上的音乐内生的快感之前，我们可能先要完善一下快感分类清单中的一些边缘化部分，因为我们会遇到某种狂喜的感受，这种感受仍在我们那些无音乐的外星客人们能够理解的范畴之中，但我们却完全无法将其归在任何一类：因为这种感受既不是完全外生（如我们喜爱的明星出现时的激动），又不完全是内生（如只靠初听引发的那种情绪），既不完全是肢体方面的（如节奏带来的律动快感），又不完全是审美方面的（如夺眶而出的泪水），而是介于身体与精神之间的某个领域——除了这时候说的肉体不是我们的身体而是演绎者的身体，而这里说的精神也不是纯粹的音乐精神，而是一种掺杂了其他有机杂质的浑浊难辨的精神。但只有音乐能够带给我们这种近乎眩晕的激动情绪。

音乐技法带来的快感

我们聆听一场高水平的演出时，常会感到心驰神往，这一快感是不是音乐自身所特有的？乐理学家对此深表质疑。而总在身边不断插嘴的伦理学家们则会考虑这种对于精湛技法的爱好和崇拜是不是健康的？就好像一个令自然环境屈服脚下的孤胆英雄，悬浮于众生上空，被射灯投在身上的光环和各种神秘的光晕笼罩，受着天下人的爱戴、追求和赞誉，这就是技艺精湛的大师给人们的印象。18世纪以来的记载中有无数全社会大众对于这些"凡间圣手"或是"高冷恶魔"的狂热追捧现象，从妖姬法里内利到后来的帕格尼尼、李斯特、拉赫马尼诺夫，20世纪、21世纪的乐坛巨星们亦不例外。他们的演绎会让听众感到被一种超自然的力量禁制或是产生类似"鬼压床"式的体验。将大师技艺与邪异力量联系在一起的说法，实际上沿袭自塔尔蒂尼的《魔鬼的颤音》奏鸣曲或是李斯特的《靡菲斯特圆舞曲》并蔚然成风；帕格尼尼更是被贴上了"用硫黄引火的术士"这样脸谱化的标签。人群中发出惊呼："这怎么可能做

到！""这实在是太惊人了，我从来没见过这么强有力的演奏！"蒙特里安戴尔伯爵夫人在斯万的耳边小声说。面对这些盲目的热情，"严肃"的音乐爱好者们皱起了眉头，就像清高的神学家看待那些盲目的神甫们一排排地跪倒在石头偶像祭坛时那样，充满怀疑与蔑视，甚至会像驱魔师在无法驱赶附身于病患的邪恶力量时那样惊恐不安。能将这些音乐（包括音乐之外和音乐中潜藏的）中的激情释放出来的主力乐师当属小提琴手，但是钢琴、歌唱家（尤其是男女高音，其中更突出的是抒情男高音和花腔女高音）有时也能达到同样乃至更好的效果。但是为什么他们的精彩发挥甚至到今天也时常被作为所谓"邪典"呢？为什么不是小号手、单簧管手、长笛手或是大提琴手呢？

可能的原因是，从 19 世纪初开始，特别是浪漫主义占主导时期，类似小提琴、钢琴和人声这类的表演在独奏方面是独挑大梁的。也有可能是因为在演奏这两种乐器的时候，演绎者的整个身体都显露在听众面前，与其他乐器或是会扭曲面容、四肢或是遮住大半身体从而使听者们对其面目的把握非常模糊的情况完全相反。比如钢琴手就是完全处在乐器之外的，钢琴的存在并不与其产生必然的关系。他们只有在十个手指幻化成千万个手指敲击键盘产生的那些细微的动作中相互联系。一方面是展现完整的鲜活演奏者；另一方面是完全独立其外，纯粹机械性质的乐器。而歌者的情况就不相同：他们的声音是完全与其身体合而为一的。但这两种情况所产生的效果是完全一样的：人在那里，在我们眼前完整地展现，他们可以参与到音乐之中，通过他们各自的方式让音乐活起来，而并不必然要通过本身将其表达出来。正是这种不仅能听到而且还能看到，可以在面前的舞台上和通明的灯光下欣赏的那种孤胆英雄才是我们能够致以赞颂的对象，正是这样的偶像才是我们可以追捧的对象，而不是那个毫无个性的看上去就像乐器的方方正正的乐器。这种知名度的过分膨胀也同样使得交响乐团的指挥们在 20 世纪的时候普遍被神化，特别是在个人崇拜的狂热风潮与总指挥那种全知全能的地位和形象交织在一起的时候，就更是火借风势愈演愈烈。当文学大师们取代了这些独裁者

们的统治地位，他们头上的光晕才会逐渐淡去。

 但为什么是手？为什么是歌声呢？这里或许有另外一层理由：这是两种最为自然且常见的奏乐工具，最实用也最有效。这二者最平淡无奇，但却也最富有人的元素：人不只有四肢，还有手以及可以与其他手指对置抓合的大拇指。人不只满足于尖叫、怒吼和咆哮，还会讲话。手是连接自我与外部世界之间的媒介；而语音就是连接自我与他人的媒介。没有了手，我们就被剥夺了拥有事物的能力；没有了语音，我们就在人群中被彻底孤立。技法精妙的艺术将这些自然赋予，同时也是人类所独有的工具改造得面貌一新。伟大的钢琴家抛弃了双手用来持物的自然属性，而歌唱家也同样抛弃了嗓音用来讲话的自然属性。或者不如说他们是超越了这些工具的自然属性。人类在这两个方面的功能已经脱离了普通动物的范畴，比如语音是人类语言的工具，双手则是创造和使用千万种只有人类才能驾驭的工具的工具，而艺术技法则扭曲了它们本来的作用，用超越其自然属性，甚至是超越人类基准的标准来运用这两种工具。比如歌唱家的嗓音是经过润色和锻磨打造的，这声音来自另外一个世界，不再对人与人之间的沟通负责；钢琴家的双手既不再去拿东西，也不再去握东西，而只是在键盘上自主地弹按跳跃，激起一串串流动的音符，这个过程其实也与失去了语言功能的嗓音是一个道理。

 技法就是大张旗鼓地挑战自然法则。比如舞者就是要跳得尽量地高，而且着地要尽量地缓而轻盈。一具客观上有着一定重量的身体怎么能够对抗地心引力呢？本来创造出来是为了抓住东西的双手，怎么就能够如此飞快而精准地来回运动，只是为了触到键盘上的按键？本来创造出来是为了说话的嗓音，怎么就能够唱出如此高、如此强、如此准确的调子？这些事情是人类的手和喉咙无法做到的，但是人类反过来却可以用十指和嗓音做到！

 我自己有时候会突然发现自己在听到某些音乐技巧时，会狂野而充满世俗欲望地沉浸在法律（这个由勋伯格或阿多诺式的清心寡欲的超我制定的、沉睡在所有受过基础教育的音乐爱好者们知耻之心的角落中的

法律）明文禁止的某种隐秘的愉悦之中，比如说在《军中女郎》的《啊我的朋友！》一段中男高音毫不费力地完成三个跳跃爬升，唱出九个小字三组 *do* 的时候，或是在《拉克美》的《铃歌》中，女高音花腔婉转地呢喃如同斗牛士以一个微妙从容的手腕动作闪过擦身而过的公牛角一样，轻而易举地拿下小字三组 *sol* 的高音的时候，是的，我每到这种时刻都会感到同样的一种张力被消解的快感，一种悬着的心终于落地的快感，体会到如同最富有吸引力的毒药的那种精致。在窥探偷听这些声音行走在钢索上的杂技表演时，我全心全意地倾慕于其技巧，在其中我仿佛发现了人性与人身中其他属性（本能、生存、愚昧）的一种对抗，人性借助其创造力、主动性、挑战性以及自由的灵魂使对方折腰，我注视着人性在自己体内自然力量的边缘（嗓音的极限边缘、公牛利角的边缘、刀锋的边缘）取得辉煌的胜利，一种常人不曾体会的羞惭和谦卑感（至少我之前是从未体会）油然而生，并将这种担心受伤（如歌声在高处无法延续而挫败，或是乐段在行进中突然溃散）的恐惧视作世间最单纯的美好。

　　自然了，这种欣悦的感觉不完全来自音乐。然而这种如体操般高难度的成就，这些如扭曲物理定律的妙手，如果不与音乐密不可分地融为一体的话，最多也就能成为一个行业中免费派发的讨人嫌的小作品。在我们身体中，两种不同的快感纠结在一起，既相互异质，又难以完全区分：一方面这是一种面对非凡的成就体会到的令人发烧的狂喜，与醉酒的感觉相近，特别是当表演者是以一种看上去毫不费力的方式完成的时候，这种情感更为强烈，因为他们无论是演唱还是演奏，看上去都是在非常随性地与最难攻克的困难周旋一样；另一方面则是严格意义上音乐的情绪，当技法的运用不仅是速度惊人、同时细腻精致妙到巅毫，当每个音符完美清亮地奏响，没有暧昧不清，音值精确稳定，当每个音符适时恰如其分地连贯出现，这种流畅感就像从来没有体会过的极速（请欣赏薇薇卡·热诺演唱的维瓦尔第歌剧《格丽泽尔达》中选段《风雨飘摇》㉙）。有些钢琴大师可能会演奏得更加精巧，另一些钢琴大师则可能

会更加细腻，但是真正的技法大师永远是那个给人感觉速度最快的，因为他的演奏一定比所有其他人都更加清晰明快。音乐家会令我们屏住呼吸，而音乐却以其自身的节律在呼吸：来自音乐内外的这两种快感彼此相反相成。任何一个有真才实学的女高音歌唱家都能够让自己的发声端正而精准，但只有剧中的女主角才能顺理成章地为那些本来空洞无谓的元音带来必要的意义，将角色的性格特质以及情绪氛围注入其中。真正的大师技艺绝不会破坏音乐的表现力，只会反过来增强它。我们不再能听到音乐了，但我们对于音乐的理解却更加透彻了，因为欣赏音乐的快感随着对于音乐大师的崇拜而倍增，一方面音乐就展现在我们面前，另一方面音乐家给音乐注入生命。

在娴熟的技艺之中，我们似乎不仅是靠自己的灵魂和肢体来感受音乐，而且是依靠演绎者的身体，情绪跟随着她/他的一举一动、一颦一笑而变化。我们听到的音乐仿佛是从演绎者的身体中奔涌出来的一般。

但是，音乐是声音的艺术。这些声音会是音乐内生情绪的源泉吗？声音，首先是音色，或是和弦。这里面还有什么东西是音乐所专有的吗？也就是说，会不会有一些听者可以理解的东西？抑或无论这些声音能够给我们带来什么样的快感或是美感，它们都只能把我们扔在音乐情绪的边缘地带，无法向前一步呢？

对于音色的感性理解

我们来说音色。音色是音乐第一种内生快感的来源。音色可以说是定位于音乐的灵魂与实体之间的一个范畴。音色只是声音的范畴，是构成音乐的材质本身；但对于构成声音的"原料"来说，它又是第一个最初级形态的"样式"。音乐是将很多声音进行格式化的编排，而音色就是对单个声音进行的格式化。音色是音乐的诸多要素中最为物质化的一个，因为它涉及的是音乐是通过什么材质制造出来的，类似于音乐的肌理，而不再是骨架，但这时候的肌理还不能说是鲜活的，因为音乐是流动起

来才能具有生命力。音色是任何音乐性所必需的必要条件，但还并没有真正形成音乐。对于音色带来的快感，也是介于我们的灵魂与身体之间的一种知觉，因为其不能与肢体反应的快感（或是纯音量传递出来的震撼快感，或是声音事件连续发生产生节奏引发的律动快感）相比，又不能与产生于连续音符或同时音符间相互关系的审美快感相提并论。音色引发的快感则介乎两者之间，是在同一个声音中同时出现且界限模糊的分音/泛音之间的关系中产生的。

某种乐器的自有音色与某个人声的音色是音乐中具有确定性、有如誓约的部分。在旋律里，和声关系是完全来源于音乐的，因为其内涵单纯就是连续音符间的关系。在和声与对位关系里，音乐中的和音是由同时出现的不同音符之间的关系构造形成的。而在音色中，所谓（单个声音的）和音，则是由其自身不同泛音①之间的内在关系构造而成的。任何音乐中体现的和音关系归结起来都是其组成部分之间的和音关系，这就是音色中已经存在的音乐特质。但是音色中各个组成元素是混沌难以清晰界定的，因此也就无法听成内在的相互协调关系，这就是为什么音色本身还不足以说是形成音乐性的原因。换句话说，一个音色，尽管有形有质，但还没有构成音乐的生命。音色中还缺少可以视作用于倍增基础的单位。这种单位是存在，至少是在"悦耳"的乐音音色中是存在的，但是我们从中听不出来公度倍增的关系。构成一个声音的无数泛音通常是无法被清晰听辨出来的。如果泛音被清晰分辨出来，那一定是唱走了音，或者乐器基调不正，总之，这种声音就是所谓的"公鸭音""破音""不和谐音"，除了某些非常罕见的情况，比如在某些合唱的演绎中可以运用的双声技法，但即使是这种情况下，给人的感觉更像是两个声

① 任何一个具有特定音高的声音通过共振效应，使听者在接收到其自身的音高的同时，还会使其听到一系列与其"共鸣（物理学角度称为谐振）"而产生的自然泛音：首先是上八度音，第二个是上五度音，接下来回到上八度音，然后是上三度音（或是非常接近三度音的所谓"大三度"）等等。我们注意到每个泛音都是基准音震动频率的整倍数，而这个倍数又与其在泛音序列中所处的位置相关。

音带着两种不同的音色同时出现。所以说乐器或是人声的音色就只是对于音乐形式的一种公示或者是期望。

就算是全世界最美妙的嗓音也只能带给我们它所能提供的那些东西：也就是声音而已；只有在它彻底放弃了通常用于交流的言语功能（无论多么微不足道）之后，它才能具有音乐的性质。当然也是有一些美妙的嗓音，其美妙单纯来自其自身，比如某些技艺特别精湛的喜剧演员。但是嗓音无法脱离歌唱艺术而独立引发音乐的情绪。在歌声响起来之前，嗓音的音色是无法给我们带来任何音乐层面上的感触的。然而它却可以逃离真实世界的领域，进入一个音乐建构而成的意象中的世界。在这里蓦然出现了一个美妙的瞬间，就好像一番脱胎换骨的过程：突然我们就仿佛听到了另外一个声音，这个声音是从用来说话的那个嗓音之外的躯体中出现的。赋予这同一个嗓音另外一个灵魂的，正是音乐，因为其音色本身只不过是肌理而已。我们可以听一下艾迪特·皮雅芙唱的歌，特别是关注一下她在一段歌曲中发出的第一个音，体会一下她调动起发声器官，调整气息，甚至发动起全身每一个细胞，全力以赴地将话语的嗓音进行活跃的"润色"，从而使其表达的音乐也活泼起来。[请欣赏艾迪特·皮雅芙演绎的《手风琴家》片段㉚]。从这刻开始我们将不再能听到同一个嗓音，特别不再是同一种音色了：她那紧涩尖锐的嗓音仿佛披上了一层华贵的光晕。我们再来听听比利·哈利代游弋在说与唱之间那种动人心弦的时刻：到底是不是他的音色在打动我们？还有玛利亚·卡拉斯的声音，很多人认为她的音色阴郁低沉，那么最终打动我们的是这个音色吗？如果没有悲剧剧情的艺术处理为其演唱断句分层的话，是不是还有这个效果？对于器乐来说其实也是如此。在一次音乐会后，一个狂热的粉丝扑上来向梅纽因祝贺成功，他说："大师，您的小提琴演奏得太好了！"梅纽因就把耳朵贴在他那把举世闻名的斯特拉季瓦里乌斯小提琴上，回答："呃，你这么说我就不明白了，我啥都没听到啊！"

综上所述，音色既不是纯粹的物理范畴，也不是纯粹的心智范畴。

它自有一个客观的来源，就是声音内在泛音之间形成的和音关系，但这种关系并不足以构成音乐所特有的那种和声系统，也就是说不足以形成音乐动力。除此之外，至于某种特定的音色是更能吸引我们还是给我们带来不悦，决定因素就纯粹是主观的了：这需要从我们的机体如何对声波振动产生反应的理论上去寻根溯源。有些声音对我们来说是有魅力的，有些声音会使我们感到很受伤，如果仔细研究的话，会发现这是个生理学上的问题。比如莫扎特年轻时就对于小号的音色有着某种神经官能方面的不良反应，对于单簧管的音色则青睐有加，超过任何其他一种乐器。这些都是既成事实罢了，无须多述。

然而在音色中的确有些东西可供"理解"。这里"理解"就是采用其词源"包含、囊括"的意思，就像我们常说一个集合里面包含着很多不同的元素，或是在一次性的观察中包含了很多的现象。在谈论音色时，这种观察是纯粹感性的。因为从现象的层面来讲，我们那些泛音的和音听起来有多统一，这些音色就具有何种程度的音乐性。和音越少，音色听起来也就越狭窄，缺少内涵；相对地，和音的统一性越弱，音色听起来也就越混乱嘈杂，可以说失去了协调感。而且的确，有一些传统乐器是专门制造一些泛音看似分布散乱的不完美音色的，比如巴厘岛甘美兰鼓就属于这类；同样，在爵士乐圈子里，像奥奈特·科尔曼或约翰·柯特兰那样用次中音萨克斯玩"脏调"的音色，有时会比传统演奏家平衡干净的音色更加具有感染力；另外某些具有鲜明布鲁斯或爵士特色的嗓音，就像路易斯·阿姆斯特朗（沙哑带着气喘声）、比利·哈利代（沉郁的长音）或是珍妮丝·贾普林（撕裂而随性），这些声音则更多地通过微妙的双音共鸣来实现其感伤的表现力；在弗拉明戈音乐中，像"巧克力"或是"潘塞奇托"等歌手常用一些吉卜赛茨冈人特有的唱法如"阿霏利亚"（afilá），来营造更加戏剧性的效果，特别是用在断续调那样令人心碎的调式或是"近东歌谣"中"明内拉"或"塔兰塔"等歌曲也是这样。但是根据西方古典音乐中主流的品位倾向来看，歌声在不同音区（低音、中音、高音）的音色具有统一性的时候才能被认为更富有音乐性，而音

色本身则是在拥有多样（丰富性）且统一（有序性）的泛音体系的时候才能被听作是更富有音乐性（具体到更喜欢泛音主要集中在低音区的还是高音区的音色的问题，那只是简单的个人偏好问题）。这种对于多样性的统一是我们从音色中可以直接听到（同时也是理解和体会到）的。我们在其中可以观察到波德莱尔所说的"色、香、音相得益彰"的"对应性"；这里声音更多的是得以被不同的气氛所润色。在这里的理解一词是最为基础的义项，仅限于感官范畴。也就是说这是一种感性理解。另外，这种听到的统一性是具有即时性的，没有动态的变化，但是我们说的音乐毕竟是从时间上进行定义的。

对于和弦的感知理解

对于和弦我们也需要做一番同样的分析，它同样也是一个即时的多样性的统一。区别在于，音色是同一个音符所发出的多种不同泛音同时被听到的多样性统一；而和弦则是不同音符同时被听到的多样性统一，即和音。在音乐中我们很少能够遇到只有一个独立声音[①]的时刻。这就是我们将要说的第二种多样性统一。这次我们说到的"理解"就不只是局限于简单直接的感官认识了，而是要推广到感知层面：要清晰地对所有音符构成的整体进行把握，还要分别地听出其中每一个音符。我们感知到的这种整体性仍不是音乐本身，因为仍然没有形成一种动态产生的结果，但这已经是一种音乐性的整体，因为其中的所有构成物质，所有的那些音符（位于一个不连续的梯级上的不同声音），都是具有音乐性的，也就是我们刚才提到的感官理解所能处理的内容只能是纯声音的范畴（泛音）。与刚才我们的分析相似，这里的统一性也是可以细分为不同层次和水平的。这里面有如在大齐唱中严丝合缝的统一，同时奏出的音符之间的音程往往是正八度，单靠耳朵一般很难分辨出其中的差别。（这

① 请参见本书前文第 78 页。

到底是一个音，还是两个音同时发出的呢？）这就将听觉置于音符间的协和音程中，以及其混为一体难以分辨的各种和音。就是因为这个原因，西方音乐为了保证多声部复调（同时出现的多个声音）意图的充分实现，往往会倾向于规避在不同声部间相隔具有过分共鸣效果的音程，比如纯八度和纯五度（两个平行的声部如果其间相隔音程为纯五度的话，我们通常称为"中世纪"古风和声）。与之相反，相隔六度音程或是三度音程的两个声部之间则被公认为艺术上可以接受的，因为这两个音符足以清晰地区分，不至于产生相互混同的印象，也就是说我们听到的明显是两个音符。在这种单音齐唱的情况下我们会更偏向于多样性超过统一性一些。

与之相对的极端情况，比如有一种不和谐的复音组合称为"三全音"（音符之间相隔增四度音程，以"附身于音乐中的恶魔"而闻名，长期以来在教会音乐中被禁止使用），人耳很容易被音符间的不和谐感干扰，从而很难察觉其中的统一倾向；同时，甚至还有刻意追求的乐段间不和谐的技法（将相邻的所有音符同时奏出，比如用整个前臂去按一下钢琴键盘的感觉）。而在这种严丝合缝的齐唱式和声与过分多样难以把握的不和谐和声之间，剩下的那些配合模式就都可以叫作"和弦"。其中有些可以做到多样性和统一性的完美平衡，比如"正三和弦"中所包含的几乎是具有完全区分度的三个音（一度、三度、五度音），即其根音（主音）的第一套自然泛音：我们在其中能清晰地听到多个音符有机地结合在一起，每个音符听上去完全成为整体的一个组成部分。与这种情况相反，还有一些和声效果中可以感觉到多样性走在了统一性的前面，但仍然清晰可辨认：这些最不和谐的和弦（如七和弦系列）在古典和声学中是需要运用技法来"解决"的，因为对其独立的感知本身无法满足消减这种内在的轻度不调和的矛盾的欲望，其多样性相对于统一性来说过于强势，感觉上需要寻求共鸣来辅助理解。

无论是音色还是和弦，都是或在感官的层面，或在感知的层面，进行着对于音乐性的理解，但这还都没有涉及对于音乐的理解，因为音乐

是动态的，是在时间线上次第出现的不同的声音事件。因此，在我们对于音乐中某些特征的感官和感性层面认知以外，还有单独的一种对于音乐本身的理解。我们可以通过"理解"这个词三个层次的义项来区分音乐中这三个层面：一种是我们认知语言过程中对于话语的理解（语义理解）；一种是在一次性观察把握中理解其中包含的多个要素（思维理解）；第三种是理解把握动感的过程或是理解具有一定表演动机的角色时所需的理解能力（动态理解）。这三种理解方式是有着相互依从的关系的：对于音乐的思维理解是依托于语义和动态理解这两个方面的贡献才能实现的。如果我们把音乐定义为"独立存在的声音世界中可被理解的因素"的话，那么这三者就是必然需要达成的前提条件，但只有第三种理解是完全精准地与作为"事件的来龙去脉"的音乐对应相关的。然而，没有任何一种理解是来源于概念、理论或是某种结构化的知识的，所有理解都仅来自简单的聆听（当然这种聆听也是一种有一定方法、有一定思路的聆听），因为音乐就是声音的艺术。理解音乐，这说的永远是、也只能是"会听"而已。不多，也不少。那么我们必须先描述清楚这三种理解音乐的过程，才能进一步地真正去理解由之产生的情绪。

对于音乐的语义理解

从字面上的意思看，我们首先用在语言中处理一段话语的方式来处理这种音乐信息。这种语义层面的理解依赖于三个方面的因素：背景、表达以及句法。

背景因素。要理解一段音乐，我们首先应该知道这段音乐是用来做什么的。为什么要做这段音乐，这段音乐想要让我们做什么？是要让我们跳舞，要我们随之祷告，还是让我们找个安静的场所全神贯注地倾听，还是有什么别的目的？同样的一段音乐在不同的背景环境下有时会起不同的作用：可能是在音乐会上欣赏，可能是作为闹铃呼唤我们起床，可能是给我们的体操建立韵律，也可能是给工作带来一些情趣。

表达因素。要理解一段音乐，还要能够理解其中蕴含的情绪以及所要营造的"氛围"。如果我们不能在吉他刚刚弹奏出几个弗拉明戈"孤调式"标志性的和弦音时脑海中就自然反映出其所要表达的是一种切身的痛楚的话，那我们也就不可能理解这段音乐了。

句法因素。有些音乐具有所有音乐应有的表面因素，但就是无法"理解"。比如一些异域风情的音乐：听到这些音乐就好像是在听一种我们从没听过的语言。如果我们真的想理解这种音乐从而找到令我们感动的要素，我们就要自觉地主动去熟悉它。某些"实验"音乐也是这样。它们不寻求调用世间存在的任何一种语言，反而要刻意地去规避那些句法构成的规则。或者它们更倾向于随着自己在音乐中的诉说，创造出一种前所未见的全新语言体系。（有时候作曲家会在作品中想方设法解决这个矛盾，比如通过一段序曲的事先沟通，为听者大致描述出他们即将听到的这种新的音乐语言。）在聆听的过程中，听者会好奇（而这有时也凑巧是作曲者希望我们自问的）：这也是音乐吗？当然是了，从某种角度看起来，这绝对是音乐：我们听到的那些乐器或是人声发出的声音，听上去既不是纯粹来自自然的噪声，也不是完全出乎所有人意料的纯偶然事件；这些声音感觉上如在音乐中那样依序排列，也如在曲子中那样首尾相连。但是我们在其中就是还没能听出音乐来。因为里面缺少了精髓之所在，也就是一种可以被思维理解的逻辑。到底这种可理解的要素是音乐中缺少了，还是我们未能具备，这还是个令人困惑的问题。无论如何，这些音乐无法告诉我们什么。缺了这个对于音乐最低限度的理解，音乐的快感也就无从谈起了。兴趣有时还是有的："啊，听，这个很别出心裁哦！"但是乐趣呢，就不一定有了。（但是在艺术的领域中，实验作品常常是受到禁欲主义思潮的推动而产生的。学术性、创新性、新奇性、独特性、个别性才是其行事的目的。乐趣、情感这些东西反而都被其视作敌人，是一种保守的得过且过态度的同谋。）

对音乐在语义层面上的理解与对于语言中话语的理解产生的效果是一样的。在以上两者中的任意一种情况下，我们都不再听到单个的声音

了，我们能够直接从中听到某些与情理或逻辑相合的东西。话语的魔力在于，当别人在跟我们用一种我们已经浸淫其中多年或是已经熟练掌握的语言交流说话的时候，我们听到的不是声音，而是他们所说的内容。我们听懂了这些话。而音乐的魔力与此非常相近，当人们为我们演奏音乐的时候，至少是在一种我们沉浸其中已久的"类语言"的架构中（比如有曲调或是拉格音乐中的调式），或是某种我们非常熟悉的乐曲模式中（比如古典音乐、爵士、弗拉明戈等），我们将同样不再听到声音，而是音乐本身。我们听懂了这支乐曲（这点正是我们那些去音乐化了的外星朋友们所不能理解的：他们只能听到声音而已）。而从此我们也就具有能够倾听并听懂无穷无尽的其他运用同样语言系统的音乐的能力了，正如我们学会了语法之后，就可以看懂、听懂无穷无尽同类的话语是一个道理。这就是所有句法能带来的好处，其各种规则法则不但不会因为减少了任意语句构成的可能性而限制表达的丰富性，反而形成了内容能够得以表达的基础条件。如果音乐试图摆脱所有的基本规则，或是自把自为地创立自己特立独行的规则，其实也是把自己困在了无人理会的境地之中。

实际上，有时候即使我们没有系统地掌握别人与我们沟通的那种语言，但是因为经常能够听到，所以对其已经足够熟悉，这种情况下我们虽然还听不出来其中所要表达的意思，但听到的也都不只是相互独立的声音了，就像听一种与我们的母语结构天差地别而且还没有系统学过的外语一样。我们这里听到的是可以分辨的各种语素，这些已经与单纯的声音不再相同了，其中已经蕴含了全部语言学上的环境条件，我们完全可以将之处理为一种具备行文结构的话语段落。对于音乐来说也同样是如此：若对于某个文明场域（"西方的"，"中华的"，阿拉伯半岛的，等等）中的音乐具有最低程度的体认的话，我们就应该能够听到声音以外的一些东西，那些不同的音符本身就也已经超出了声音自身的内涵：它们是这个乐音世界中的正规居民，也是音乐性产生和存在的基本条件。那好，我们目前可以承认"这当然就是音乐"了，但是我们还没有从音

乐中听出意义来，我们还没法弄懂音乐家通过演奏要向我们传达什么信息。"没错，显然这就是音乐，但它说了些什么呢？可以肯定的是，它想要告诉我们些什么，但是我们还不明白它说的是什么。"但话说回来，一旦我们学会了这种语言（或是这种音乐表达的句法），我们所能听到的就既不是音素，也不是声音了，我们能一下子把握对方话语中的内容以及乐器演奏中的含义——而这与其发声的方式或途径则立刻划清了界限，不可能产生混淆了。

对于音乐的思维理解

在"理解"的第二层含义上，指的是一种思维上的把握——这个跟"智慧/智能"之类的说法没有什么关系，因为要理解一个曲段、一个乐章或是完整的一首乐曲，都可以归结为在多种动态的变化及组成这些动态的声音事件中听出其具有的统一性。所以这种"思维"角度的理解就不仅局限于简单的"感官"（对于音色的理解）或是"感知"（对于和弦的理解）层面。那些都是具有很强的即时性，而这次我们要说的理解则是需要在连续发生的事件元素中观察出其间的联系来。这样，对于一个婴儿来说，如果他能够将一段简单的歌谣中的所有组成要素（节奏、旋律、和声等）当作一个整体来进行把握，并通过声音、身体、记忆来从头到尾全程跟随这段歌谣的展开的话，我们就可以说他理解了这段歌谣。他从中所得到的音乐快感应该是与这种理解成正比的。与此类似，我们不能在不聚精会神地聆听（比如在比较嘈杂的环境中）的条件下就说听懂了一套三声部的赋格曲或是一套弦乐四重奏，抑或是一套比波普五人乐队的作品；要理解一部复杂的复调音乐，必须要同时听到那些分别演奏的声部同时汇合在一起的那种情状：各个声部之间如何呼应，如何制造冲突，如何反复；一个主题（或者动机）如何相互间传递、移位或转化。进行理解的努力是必要的，但是快感的获得还有其自身的规律。比如在快感中就分成有单纯反复的快感，更加微妙一点的还有变奏的快感、

转调的快感，或者按阶段发展的快感。这样，当我们听到各种变奏的时候（从古典音乐的主题作为本体变奏［请欣赏莫扎特编写的一段俗套的老调《啊！妈妈，您听我说》（K. 265，十二种变奏中的第一种㉛）作为例子］，或是从爵士的一套标准调作为本体变奏），我们能体会到双重的快感：一种是唤起对于主题的记忆的快感（辨识），与另外一种听到变奏的同时与主题进行比较（辨别）的快感是杂糅在一起的。在每次变奏中，我们都听到最初的那个主题，但是前面听到过的变奏方式还要一层一层地重叠压在原主题上面。在听赋格曲以及主题变换的时候，道理也是一样的。情绪就是随着对于这些不同变化的理解程度而显现出来的。我们可以根据我们感兴趣的不同时间尺度或是我们针对这些声音事件的两种参数进行分析而区分出不同的影响。

若是根据不同的时间尺度划分统一性的话，我们可以将之分为：统一的一段动机（比如贝多芬《第五交响曲》中最开始的那几个音符：*怦-怦-怦-怦*——，或是 *sol-sol-sol-mib*），一段主题（比如我们将要进一步详细观察的莱奥什·亚纳切克的第一弦乐四重奏的第一乐章部分），一个乐段或是一段旋律，或是一段内在统一的主题与其同样达到内在统一的不同变奏之间形成的结构化作品。（在爵士乐中，我们将一段混声合唱同时看作其统一的自身表现，还要将其放在与全曲主题或是标准曲的交错和声之间的关系中观察统一性，甚至还要将其放在合唱与另外一段独唱的关系之中去考虑统一性。）我们还可以去理解一部交响曲乐章中的结构，其内在活力的统一，从序曲到尾声的统一，两段主题的对立统一，两端主题相互交叉裹挟着推进中的统一，以及重复出现的统一；甚至是在整部交响乐不同乐章的相互呼应与对抗中，寻找其内在结构的统一性。我们显然还可以去理解（也就是"听出"）每一种音乐形式其自身存在的统一性，比如一段前奏、一段赋格、一段谐谑曲、一段咏叹调、一段民谣、一段摇摆、一段华尔兹、一段马拉圭尼亚、一段桑巴，等等。而且这些不同的元素是在时间的轴线上相互嵌套着的，就像一段节奏中可能封装着一些样式和小节，而这些样式和小节中可能还嵌套着更小的小细

胞单元；而且，正如一段节奏给身体带来的情绪取决于最大限度多样性的元素被结合在一起形成的身体"统觉"（莱布尼茨式的统觉）；对于一段音乐带来的审美情绪也是与将达到最高限度的同时性或贯时性的元素作为一个整体进行理解的程度成正比的。

但是另外我们还需要区分开对于一段音乐进行思维理解过程中的两个参量：声音事件发生的叙事架构，以及声音事件的性质。

我们所说的"叙事架构"就是指"某件事情发生了"这个单纯的事实。"这件事发生"的事实与"那件事发生"的事实是应该区别开的，因为这两件事并不同时发生。每一个声音事件都被理解为一个纯发生，独立于事件的任何性质（比如音色，特别是音高），可以抽象为其中可量化的东西：音值、速度、强度、音量、绝对还是相对（休止也可以被看作发生的一起音量为零的声音事件）。对于大量连续发生的事件通过将其抽象为叙事架构，从而作为一个统一的整体进行理解就是对节奏进行思维理解的目的，这种理解是通过身体抑或是通过身体意志完成的（见前面一章中的分析）。

在严格意义上讲，所要发生的具体事情就是声音自身的绝对音高以及它与紧挨着它前面出现的那个音之间的相对音高，所以习惯上有这种说法："第一个真正意义上的音乐事件一定是第二个声音事件。"[①] 一个音乐事件中质化的内容就是将前面那个音符与当下这个音符之间分隔开的音程，或者是前面发生的和弦与当下的这个和弦之间的关系，甚至在必要时还有可能是组成同一和弦的数个音符之间的相对音高。对于连续发生的事件之间统一性的理解就是一种"旋律思维"或"和音思维"所要达到的目的，这个过程是在灵魂层面完成的，显然是一种将抽象再度具象化的过程。

但是，如果缺了"节奏思维"的话，无论是"旋律思维"还是"和音思维"都是不可能存在的。实际上，任何声音事件都必然要有一个时

① 参见前文第一部分叙述。

间的长度和一个音量，也就是说，要想将事件发生这个事实本身与事件的特征性质显著地区分开是不可能做到的。反过来，要把质化的叙事内容与事件的叙事框架分割开来则是可能的：例如纯打击乐就能实现这种效果，这就是一种"无旋律的节奏思维"所要达到的目的。节奏所带来的纯粹的律动快感。

那么我们从概念上区分一下这两个参量是很有必要的。但是要做到对于音乐话语体系的理解，通常还需要我们把这两个参量统一起来进行处理。比如我们现在再一次（似乎已经是无数次了）聆听一下贝多芬《第五交响曲》第一乐章中构成主题部分的由几个连续音符组成的小节❷：*怦-怦-怦-怦——，怦-怦-怦-怦——*（也可以说 *sol-sol-sol-mib*，*fa-fa-fa-re*）。这一组音符经过思维处理被看作形成了既具叙事性（以三个八分之一音符和一个拉长的二分之一音符为单位的这段小节不断自我重复）又具旋律性（一个下行大三度音程紧接着一个下行小三度音程）的一个整体。（这里还要注意到同时还有感官理解在起作用，将多个不同的音色归纳为一个统一的整体进行处理：这些音符分别由单簧管、小提琴、中提琴、大提琴、低音提琴演奏，并要以"力度极强"的处理方式汇聚在一起同时爆发出来。）也有时候，对于这两种参量的分别把握，也是可以彼此相互独立（每一方面都由多个层次相互嵌套的单位时间尺度构成）从而被当作一个整体来理解的。在一段旋律的展开过程中，一个节奏单元可以反复出现多次（这段著名的*怦-怦-怦-怦——*就是一个典型的例子）；同一段旋律动机也可以以多种不同的节奏来进行反复（贝多芬就经常使用这种技法，比如《第九交响曲》最后一个乐章中《欢乐颂》的主题就是如此）。

乐理教育能够让人们学会运用思维去把握那些连续出现的声音事件，并对其进行分组归类，同时还要把握那些同时出现的声音事件，一样也进行分组归类，这样的工作过程有时候不得不在极其错综复杂的关系中进行。但是，鉴于地域、文明疆界、文化传统与音乐语言的多样性，对于这两个参量所在范畴的掌控能力往往是各擅胜场。思维理解是无所不在的：或者是将连贯发生的声音事件统一理解为单纯现象，即其"叙

事架构",在这种情况下复节奏调式会得到青睐,但是不排除不同音高的区别作为次级特征存在其中;又或者是将连贯发生的声音事件理解为其质化特征和性质,也就是其音高关系,在这种情况下复调音乐会得到青睐,但是同样不会排除节奏作为次级特征。通俗地说,我们可以说西方音乐特别注重将音高充分复杂化,主要关注不同旋律与和声组合的编排操控技巧;相对地,我们举个例子说,非洲大陆特别倾向于将音值或音量高度复杂化,主要关注不同节律和节奏组合的编排操控计数。在爵士乐以及其派生流派和细分子类(布鲁斯、灵魂乐、摇滚乐、巴萨诺瓦)中,思维理解机能需要近乎平衡地调用这两个方面的参量,有时候甚至可以抽象到其最为单纯的表达样式:音乐中作为欢愉效应担当的部分就如同文化交融过程中积极热闹的那个方面给人的感觉一样,促成了两种用于理解音乐的参数的手段的相互融合。

绝大多数的音乐理论家达成了广泛共识,认为我们在这里称之为对音乐进行"思维理解"的过程是极为关键的一步,也就是在多样性中归纳出统一性的这个过程。他们(如鲍里斯·德·施略泽)通常坚持认为要实现"从一系列或和弦之间感知提炼出其内在统一"[①]需要人类在精神层面进行一番合成。因此他们有时会将音乐比作"一个整体","一个有机的构成"或是"有生命的机体"[②],其中的每一个部分都从属于整体,脱离了其在整体中所发挥的功能,那就完全不能理解了。这种思维方式在理解音乐的过程中无可辩驳地起着不容忽视的重要作用。但是大家很有可能过高估计了这种作用的影响程度[③],因

① 参见鲍里斯·德·施略泽所著《J.S. 巴赫作品入门:音乐审美论文》,伽利玛出版社 1947 年版,第 26 页。
② 参见上书第 79~82 页论述。同时可以参考亨利·柏格森所著的《直觉意识的研究》(第 75 页)所说:"它们的集合(指那些音符)可以比作一个生命体,其中的某些部分尽管相互之间有很大区别,都通过其各自的特点相互渗透。"
③ 这种评判固然可能是针对鲍里斯·德·施略泽的伟大著作,但同时也有可能冲击了当时另外一种重要的音乐理论流派,那就是弗雷·勒道尔与雷·杰肯多夫合著的《调性音乐生成理论》(麻省理工大学出版社 1983 年版)中介绍的"群组结构"概念,它们在此基础上令人惊叹地构建出了一整套调性音乐生成性语法的理论大厦。

为其本身无法帮助人们对音乐本质（音乐内在动能）进行理解。这种"整体"（无论是否有机）或是"样式结构"（一个整体的统一或是对于某种"原料"的组织）通常只能在事后的回味中建立起来；比如在分析家或是音乐理论家眼中，只要往总谱瞄上一眼，就能看出各个不同部分之间相互搭配互相美化的关系。当然了，我们有时候也碰巧能在音乐的流动过程中听出一些稳定的样式，但主要是局限于较小的尺度，比如小段动机、主题、乐句等。我们通常一定能够辨认出反复和变奏，这就是形成某种样式内在统一性的关键部分。我们的确能在一首歌曲中听出一种全局性的简单"结构"（比如"乐段—副歌—乐段"等），但这要求乐曲中只有对于相同（或者近似相同，基础性的）元素的反复。同样，我们也的确有必要能够通过思维理解方式去把握"作品""伟大作品"乃至"大师作品"的构成结构，但这必须是就其"作曲"方面的意义而言的，这个又分为两层含义：一方面是乐曲的创作，另一方面是对于创作的演绎。但是，所有的音乐，包括"优秀"的音乐，并不一定都是按照一定的程式创作出来的，有些成文的音乐并没有固定的结构编排，比如说即兴曲、幻想曲、狂想曲，它们那些极富音乐感的时刻，特别是那些令人感动直到心理防线崩溃的时刻，哪里是靠结构形成的呢？而且还有一些严格意义上讲没有任何结构的音乐形式，比如说爵士乐的即兴演奏，埃里克·克莱普顿狂放的长篇独奏，或是在迎神巡游中突然一部箭调（saetá，弗拉明戈圣咏调）毫无征兆地从紧闭的百叶窗后面传出来，哪有什么结构？那些无意中碰巧听到的旋律，那些一下就印在听者心里，并将完全不知道音乐后续发展方向的、将听者们不由自主带入乐章的情绪涌动中的音乐，哪听得出什么结构呢？这些音乐形式看上去都是没有任何理论上的统一性的，因为它们的表现进程总是开放的，开放也就带来不确定性（但这并不意味着它们是半成品），但是听者可以理解其展开和逐步布局的进程，也可以将其理解为一场探险似的旅行，并将其听作一种运动（或是运动中不断推进的连续进程），这种理解过程又需要什么结构呢？

对于音乐的动态理解

　　对于音乐的思维理解是非常丰富的，这种丰富性很可能为我们审美情绪的强烈程度奠定了基础。但是这种思维方面的理解也依赖于两方面的条件：第一个是至关重要的必然条件，那就是语义学上的理解。如果我们无法理解音乐的语言和背景，那就无法真正理解其中具体说了些什么，发生了些什么。第二种决定思维理解丰富程度的因素是动态的理解，这个理解是上述所说的第三层面的意义，也就是对于事情发展的前因后果的包容。要从思维上理解一段音乐，需要把握好到底是什么在推动其展开，其内在的因果关系是什么，就像在试图理解一个生命体行为的动机一样。

　　这是因为音乐本身是动态的，它随着时间的流动而展开；它是一种运动，也是一种过程。要了解这种过程，也就是了解这个过程中每个时刻发生的事情为什么会发生。根据我们在本书中为音乐做的定义，那么只有当我们听到的那些声音似乎不再由（制造出声响的）真实事件引发，而是被赋予了一个建立在想象层面的因果关系时，音乐才开始出现。因此理解音乐，其实无非就是能够听出并辨认出这种想象中的因果关系。理解音乐，无非是听出将其构成要素联系成一个统一整体的因果关系。这是音乐中所蕴含情绪的来源。但是因为在音乐中往往同时具有很多这样的因果关系，那么要完美地理解某段音乐，就要听出其中包含的所有因果关系，这个要求要想仅靠听一遍就做到就太强人所难了，除非是那些特别简单的音乐小段。

　　我们说要把握一个事件，无论这个事件是什么，其本质都是理解这事件为什么会出现，也就是要通过目前已经发生过的事件，产生对于可能即将发生的事件的预感，从而通过印证和比较来理解当下发生的事件。要理解任意行为，也就是要了解其动机，并预测这种动机将可能带动其宿主产生何种反应。要理解任何一种关于"为什么"的疑问，都有四种途径，也有相应的四种方式对其进行回答：这就是四种纯叙事性的"因

果"。最早提出这种"四因说"的是亚里士多德,他分析了可以用来对自然变化进行解释的所有可能要素,提炼出了这个概念。既然这种思维方式已经在很多其他思维领域中被印证有效,那么我们就可以借来这种"思维套路"用在我们准备开展的思维工作之中[①]。(经典之所以成其为经典,不就是因为它们为我们提供了如此丰富的现成的理论工具,甚至可以不加任何润色地套用于另一种具体的思维环境吗?)

 我们要用到的四种原因中的前两种,是首先要将变化视作某种静态的恒常要素加以考察的。第一种是在变化中理解其中恒常不变的元素,这种原因被称作"质料因"。第二种是在变化中理解其变化的方式,这种原因被称作"形式因"。另外两种对因果进行理解的方式则一是试图理解变化本身的运动内容,二是研究为什么会倾向于不再维持现状而不得不变化。这后两种理解方式不再将变化视作静态既成事件,而是将其原样视作动态过程进行考量,并从中寻求驱动来源或行为动机。针对这两种问题,也有两种相应的回答方式:一种是通过在该事件之前发生的事件来对其进行理解,这种原因被称作"动力因";另一种是通过紧随在该事件之后发生的事件来对其进行理解,这种原因被称作"目的因"。

 在音乐中这些思路都可以加以套用。动态地理解音乐,就是要理解其运动发展的过程;也就是理解这些声音事件为什么会在特定时刻出现;也就是根据过去发生过的声音事件来预感接下来可能会发生的事件,从而对于当下正在发生的事件进行理解。这其实也可说是从音乐本身寻求其所以成为音乐的因素。这个过程要求必须坚持我们之前定义的音乐"叙事因果性"的概念。这里面包括了四种类型的因果关系,理解在音乐中事件发生的四种方式,以及对其出现过程理解的四种方式:质料因、

① 请参阅《存在,人类与教诫:那些从古典时代借鉴而来的哲学套路》,puF 出版社《战车》期刊 2000 年版。特别是参见其前言《有套路的思考》:"我们一直以来都相信只要参照历史唯物主义的方式将我们的视角与那些古典(或经典)时代先哲调谐一致,那么就完全可以尽可能忠实地理解他们的主张。但是实际上,我们对他们理解的前提,就是假设他们所想的事情就是我们所想的事情,或至少是与我们所想的事情很相像。"

形式因（静态原因）可以解释为什么由原始不变的状态开始必须要发生"这种"变化；动力因、目的因（动态原因）则可以解释为什么会以"这种方式"发生变化。

质料因

当听到任意一段音乐的时候，我们在其中能听到什么潜在的或是隐含的恒定不变的东西呢？换句话说，我们要在音乐的背后听出些什么东西，才能认定它是一段音乐，或者说是理解这段音乐呢？要想在音乐中听出有什么东西在变化，首先，必须要能听出那个"什么东西"到底是什么，所以那个"什么东西"必须要视作不能变化的。必须要在音乐的进程中设置一个恒定的基底层结构。实际上，这样的基底层结构有两种，视研究者关注的焦点在叙事架构上还是事件本身质化的内容上而定：在一种情况下，这个基底层是有规律、恒定、等时长的脉动；另一种情况下，这个基底层则是一个恒定的音高，即主音。

前文中我们已经了解了，等时长脉动是"韵律"音乐产生律动情绪的条件之一。但是在绝大多数的音乐中，这种脉动还有另一种作用（仍然还是只能作为隐含要素听到），就是作为不断动态变化的叙事架构中具有恒定性的基底层。如果没有了这个稳定的基底，音乐的叙事架构就会是混乱不堪的——除非有音乐之外的来源给它注入一定的秩序，像宣叙调（干宣叙调）那样通过其中的歌声节奏来实现。声音事件和休止在任何时刻都有可能发生，永远有可能会出人意料，对于话语的理解度为零。这种潜在的规律性是"事件随着时间连续发生"能够被理解的必需前提。

当然，就其自身来说，一段有规律的脉动不可能是任何事物的恒常状态，若说恒常，那必须得是当下状态的无限延续，没有任何细微的时间发生：当任何要素都不可变动的时候，没有任何事件会发生。如果一

段音乐是旨在让我们听出这种事物中的稳定恒常关系的话,那它要做的则正相反,通过所有的声音事件消除掉一切标志这叙事架构存在的蛛丝马迹。在拉格音乐中的那些序曲就是这种情况的典型范例。所以等时性就不能成为音乐或是音乐节拍的"质料因";它只是声音事件之间叙事架构的"质料因",在叙事架构中保持着恒常稳定,所有声音事件也都是参照着等时性为基准发生的。

有时候,在最简单的韵律音乐中(铜管乐、电子乐、浩室乐、舞曲等),等时脉动是会鲜明地表现出来的,加重,强调:蹦、蹦、蹦、蹦……但在更多的情况下,这只是一种隐含的固定基准,用它来比照着量度那些不规则出现的明确的声音事件,或是量度似乎是不断变化的音长。如果没有某种潜在的计时器的话(比如我们摇晃脑袋、顿脚或是用手打拍子),我们怎么断定声音的时长是有变化的呢?在叙事结构中总会有些不可预期的部分;但是让所有那些声音事件看上去似乎从属于一个单一不变的事件性过程的关键,就是这作为音乐基底层的潜在等时性的叙事架构。因为这个基底架构是不变的而且完全可以预期。这是一种没有任何事件出现的叙事架构。简单地说,按照绝对的规律发生的完全可以预期的事件,在精神层面上看上去就像是如如不动的恒常事物一样。等时性的脉动是所有音乐叙事架构中隐含的基底内涵。这就让我们可以开始去寻求理解了。

当然了,等时性脉动本身也是可以变化的。或者说其本身变化也不准确,应该说是其速度是可能发生变化的,这也就构成了第二层具有恒常性的叙事架构。

但是在充满活力的音乐中,最为清晰、最为明显的那个基底层,还是音乐话语中体现出的那些声音事件质化的内容,或者说就是声音的音高。在所有简单音乐及稍微复杂一点的音乐的完整进程中,都有一个有着固定音高的声音听起来(或毋宁说是隐含着)似乎是固定不变的。这个稳定的音高起着质化的"参照音"的作用,正与等时性脉动起着"参照叙事架构"的作用是一样的。我们参考哲学家彼得·弗雷德里克·斯

特劳森的说法①，将它称为"主音"。他思考的是人们是否能够脱离空间中物质的身体条件而为客观的（存在于我们身外的）世界赋予意义；而这正是我们前文所说声音洞穴中的囚徒们所生活的世界啊。斯特劳森由此设想出了一种一切世间体验都是源于听觉感官的存在方式，并以此为基础，思考在这种存在方式下如何与我们（通过"完整的感官体验"）所认识的"具有特定空间且存在着独立于其身体之外的，在出现的时候可以辨认的事物"的世界进行可能的联系和比较。他给出的答案是，只有在每个单独的听觉感知都有一个不变的"主音"（恒定的音高）感知与之相随的时候，这种联系和比较才有可能实现，以主音为对照的标的，其他声音所具有的不同音高才可以在音域空间的范畴中实现对自身的定位。对于我们来说，这个参照音是走出洞穴的一个条件，也就是说由声音的天地通往乐音世界的一条通道。这就是在所有音乐中都可以听到（或潜藏着）的稳定音高基准层。

 这个主音是可以实际演奏出来并被听者接受的。如果是这样的话，它就承担着真实并展现出的基准层的功能：比如蜂鸣音就通常被大量用在调式音乐或是中世纪风格的复调音乐中。这种主音可以是一个音符，也可以是一个和弦。管风琴中的无孔管就是如此持续地发出一个连贯的声音作为背景，支持并支撑着所有其他音符的流动。在印度拉格音乐中，这种蜂鸣般的声音通常是由坦布拉琴负责打底的。这就增强了其催眠的醉人效果。在调式音乐中，法国、意大利、撒丁岛（以及其他很多地方）的传统歌谣中，都有一个持久不变的和弦进行配合，有的是用绞弦琴，有的是用其他乐器不断高速重复同一个音符造成蜂鸣形态的感觉，比如某些小羽管钢琴。蜂鸣音为传统声乐唱段②中的人声提供了重要辅助作

① 《个体》一书的法文译者们更倾向于将"Master-Sound"译作"音之主"。关于这个概念的具体展开，请参见彼得·斯特劳森的著作《个体》第一部，第二章《论音》，特别是请留意第 84 页论述。
② 歌手卡米耶在她 2004 年出版的专辑中复古式地采用了这种技法，即"隐线"（也称作蜂鸣）；我们可以听到在连续收录的几首头尾相连且没有对和声进行解决的歌曲之间存在着一个 si 音贯穿始终 [请收听专辑中的《为您》一曲❸]。

用。在同一段音乐中，这个主音也是可以变化的，这与调性音乐中的转调技法（音调变化）是等价的。即使没有了这种蜂鸣背景，在所有的传统声乐中似乎都存在着某些备受青睐的特殊音高，在这层意义上音乐的主旋律会时常回归到这个音高上来，或者是沿着这个音高基准线附近上下活动。于是，每个音符也就都根据其与这个恒定音高的位置相对关系被赋予了不同的权重（加权标度）①。

在调性音乐中蜂鸣音的继承者是用踏板奏出的延续音，维持在和声的一个声部里形成主音（也有时候是属音），并与其他声部中连续串起来的绝大多数和弦共同搭配使用。这种运用踏板的技巧最突出的例子，在古典音乐中要数瓦格纳《莱茵的黄金》中的序曲❸了：乐队中低音提琴的一个分谱奏出一个 mi^b，位于该乐器自然音区的底线再下半个音②，然后在 4 个小节之后，仍是低音提琴的第二个分谱上移了五度奏出一个 si^b；这个和弦如是反复持续直到第 136 个小节，与此同时所有其他的乐器开始顺理成章地演奏主旋律（莱茵主题……）。在瓦格纳的创作构想中这个长踏板的应用寓意一个音乐宇宙的诞生。我们可以在其中清晰地听出囚徒离开了声音洞穴的感觉，并见证音乐的诞生。

在任何一种情况下，音乐话语中的连续音符都被当作与主音具有一定关系的现象被理解，从这个角度出发，可以将它们看作偶发的变化；那个稳定的音符被听觉系统用作基准点，所有其他的音符都是在此基础上对于基准音的各种不同修饰。这个音掩藏在各种粉饰的深处，作为音乐过程中独立于任何变化的基底层，在特异性的汪洋大海中维持着统一的音准。如果不把音乐理解成一种变化，那么它就是不可能被听成一个连续过程的，也就是无法捕捉到其统一性；但是如果我们无法听出其中某些恒定的因素来产生变化的话，我们也就无法将音乐听作一种变化。对于那些提问"为什么音高要不断地变化着呢？"的听者们，我们的回

① 参见《乐匠思维：音乐认知心理学》，第 347 页。
② 参见《对于乐器的哲学研究》，第 87 页。

答是:"相同(音高)的音符都是不会变化的,变化的是发生在它们身上的事件。"在这种前提下,我们就可以理解当下发生的一切都是刚刚发生过的事件的必然延续,抑或是常态化发生的事件的必然延续(这就像最早的物理学家在世间所有的变化中寻找潜藏于其下的原因是一样的,最后他们找到了一种相对恒定的基底层规律,任何事件都可以从中找到原因,任何源于此的事件也都会再度重复发生,因此也就必然地在一切变化的幕后[①]维持其基本的稳定性。根据视角不同,可以是构成世界的四大元素"水、气、火、土",或者是原子,但在原则上是不会真变的,因为在现实中,保持不变的基底层总是那一个)。

除了一些"传统"音乐样式,这并不是我们所常见的一般情况。通常情况下,很少有真正把一个音延长到无穷远的做法出现。这种基底层并不是摆在明面上听到的,而是潜藏在音乐深处,给感官的一种暗示。作为乐段基准音(son-maître)的那个音符,我们称之为和弦的主音(tonique)。它就是音乐中隐含的基准线,所有的其他音符都是在与它的比较中被感官接收,也可称为"理解"。在绝大多数音乐中(无论是调性音乐还是调式音乐),主音都是不被表现出来的那个真实存在的基底层。这通常是音乐中采用的第一级调式[②]:在最简单的音乐作品中,通常是以主音开场,以主音收尾,也是所有其他音符的隐性基准。主音在亚里士多德的四因法框架中发挥着"质料因"的三个主要作用:变化的起处、变化的归处,以及在所有变化时保持恒定不变[③]。这样,在一个短小的C大调乐句中,任何时候出现的任何音符都将被听作发生在 *do* 上的偶然变化,这变化来自 *do*,而且还趋

① 这是亚里士多德在他的《形而上学》中所描述的早期物理学(那时也与哲学并无二致):最早的一批思想者寻求的是"质料因",也就是要回答为什么要面对自然界,以及为什么要面对自然界的变化,这是第一种回答的方法。
② 在古希腊音乐中,这种"主音"的功能似乎是通过"中位音"(mesè)实现的,这是调式中基本上位于音高中值上下的音,通常都是以此作为每种乐器进入和声的定音。
③ "这是一切存在事物的起处,一切事物最初皆由此诞生;同时也是一切事物毁灭时的归处,也就是对于附身于其上的情感变化过程中始终保持不变的实体本身。"(引自《形而上学》,亚里士多德,A,3,983-B,9-10)

向于回到 do 上去。这就是所谓的主音。当我们听到《在明亮的月光下》最开始那几个音符的时候，我们绝对不会辨认不出来：在一开头听到的 do 被坚持不断地强调下去（do-do-do），在接下来的整段乐曲中都作为隐含基准位于所有音的中位（re-mii-ree；do-mi-re-re），在最后 do 又回来重复出现。这里这个 do 就是这段乐曲的以音高质化的基底层。其他的音符，不管其在乐段中的地位重要与否，无非都是在这基底层上路过的偶发事件。比如说第一个 re，人们听到的绝不会是它本身（根据其绝对音高），而是将它与最开始出现的那个基准 do 分隔开的那个音程，而在听到了 re 的那刻，那个基准 do 应该仍然保留在记忆中。后面的每一个音符都是以此类推。

　　主音的基本特色就是其是隐含在音乐底层的，既稳定存在，若刻意寻找却又不知所踪。同样，一个不断变化事物的基底层不会总是不加修饰地表露在外，而是潜伏在每个变化的背后，只不过仍然总是能够被辨认出来。在调性系统中，甚至可能规定出每个音符在主音基底层上发生的偶然性的程度来（或反过来也可以规定出必然性的程度），而同时这个基底层则无视任何必然或偶然（和弦中的属音、下属音）的变化对它产生的影响，也不受听上去（或理解起来）仿佛是对它的修正的妨碍，恒常稳定地保持如一。

　　当然，正如叙事架构中的"质料因"（等时性）在一段乐曲的进程中可以变化，其脉冲速度成为这种更高一级的第二层次变化的"质料因"（比如一个"渐快"的速度）的道理一样，主音作为声音事件中的特征"质料因"（音高），自身也是可以变化的。这本身就是调式系统丰富性的基本体现之一：可以用最轻松的方式（如对节拍提速一样轻松）进行调性转换，也就是说在同一段音乐进行当中临时改变主音[①]，比如说临时转到属音（和弦中最接近主音[②]的音符）上。比如，原始的基准音（主

① 有些纯粹主义者更愿意理直气壮地将这种情况称作"转调"（tonulation）。
② 相隔五度音的两个音在和弦中的相似性其实在调性系统中并不是什么值得注意的个性事件。这只不过是一个声音的自然泛音中的一个结果而已，在很多调式中都被共用，非常常见，也被称作"音乐常态"。

音）上突然出现了一种修正，而此后的所有音符（或和弦）都以这个修正后的音作为比对的基准而对其再进行修正，于是，这个修正后的音也就变成了第二个音乐过程所采用的第二个基准层：潜藏在这里的这个音高听起来或理解起来更像是早先那个第一基准层的"本质属性"，在调性空间的范围里与其最为相近。这第二个基准层，在转调之前本来一直是被放在与第一基准层（主音）的关系中来理解的，但是从转调这一刻以后，后面出现的其他音符就都以它作为基准音进行比较了，也就是临时取代了主音的作用；后面再出现的那些音符就将首先被听作对这第二个基准音层的修正，其次才是对主音的修正，主音的影响力仍然持续发生着，也仍然在整体音乐的背后起着恒常稳定层的作用。

我们不应该把音乐中广义的调性系统看作"西方的一种创造"。当然了，我们在调性中能够发现至少从16世纪开始就统治了欧洲学院派艺术音乐中旋律与和声作曲系统的特定规则，这种规则的基础就建立在大调式、小调式和七度自然音阶系统之上。但如果我们通过调性系统的帮助能够在音乐话语中找到其在一个主音符基础上的相对稳定的感觉，那么这调性就与调式不冲突，并且恰恰相反。从某个角度上看来，这种对于调的感觉在调式音乐中会表现得更加明显（因为在这种音乐中我们能够更清晰地听出一个实体主音的恒定存在），而在调性音乐中就相对弱一些。我们甚至可以认为音调系统对于削弱在一段音乐中隐含着主音的音调稳定感起着一定的作用：其实自从调律音阶（将八度音程平均划分为十二个相等的半音音程）得到广泛应用以后，广义的调式转换（或者说"转调"）就是很正常的了，那就意味着在同一段音乐当中可以方便地从一种调性转换到另外任何一种调性——这种变化随着调性革命的不断推进变得越来越频繁，直到在19世纪末用所谓的"广义音阶"理论将音调的感情色彩肢解到体无完肤。不过音调系统的确还能使用其他的技巧使听者能够听出（或是"不言而喻"地体会出）主音的存在：在旋律调的层面上，比如有"导音"，也就是大调调式的第七度音，与下一个八度的主音距离仍为半音；在和音调的层面上，比如有"节奏型"（cadence），

也就是用于为音乐话语进行断句或是对主音三和弦进行解决的和弦行进过程。(即使在这里与调式音乐和传统音乐比较起来,主音被大大地削弱了,但其作用仍然很有效。在这些情况下,主音被赋予了因果论体系中另外的一个角色:不再仅仅是"质料因",更是成为音乐进行的"目的因",我们在后文可以看到。)

实际上,潜藏在音乐深处可以被体会出来的稳定音高,作为一段音乐过程的"质料因",毫无疑问对于音乐整体来说是至关重要的;当然有些"实验"性质的音乐例外,它们力图与这种音调中的感情色彩划清界限,拒绝接受任何半音音阶中音级之间的高低层级关系,比如十二音体系或是序列主义体系,我们不能说这些做法是所谓"无调性"(这词并没有什么实际的意义),而要给其定义为"反调",而且这里所说的调是一般性的,无论是就广义的还是狭义的调性概念而言,它们所作的都是"反调"。阿诺德·勋伯格希望凭借他认为标志着可以穷尽音乐体系中所有可能性的"广义音阶"来与调性系统划清界限,但实际上他所刻意规避的是广义的调性(也就是音高的所有界定规则),他所采用的方法是将半音音阶中十二个音的相对音高完全平均化来实现。他拔除了可供听觉捕捉估测的恒定标杆,并剥夺了对音乐进行动态理解的一个关键要素,即"质料因",但我们很快能注意到,他同时也剥夺了动力和动机方面的因素(至少是在他首要关注[①]的音高方面是如此),这使对于音乐话语的理解愈加困难。更推而广之,如经常看到的,那种所谓的"序列主义体系"并不能构成真正的系统,不管其中包含了多少严格的规则,因为很明显它是无力创造一套新的句法[②]的:实际上这种体系中的那些规则并不是在思维的前提下进行音乐话语创作并以理解音乐为目的的那种"能动

① 我们能够留意到,实际上脉动的等时长性可以用作音乐叙事架构的质料因(至少隐含着这种可能性),并由此部分地弥补"质化"质料因(比如一个基准音高的音符)被抽象掉的不足。
② 请参见克劳德·列维-斯特劳斯所著《璞玉与精金》,普隆出版社 1964 年版,第 29~34 页。

性的规则",而更多是一些以刻意规避调性感情色彩以及一切音高层级高低关系为目的的"负面规则清单"。另外,这种体系是建立在以十二个平均分割出的彼此音程相等的音级(十二音体系)为特点的半音音阶基础之上,而通常我们在任何乐音世界,抑或说世间已知的任何音乐样式中都能见到的通用音阶体系,则是建立在音级间音程不均等的音阶体系之上的,而且,在绝大多数情况下,这些音阶体系中音程的不均等,是有其功能上的意义的。这种意义在于:一方面遵循感知理解的规律和法则,一方面遵循一切语言体系中[①]意义发生的规则。"序列主义体系"的内在矛盾是不可避免的,其要达到的目标是"在穷尽调性可能性"后发现一种全新的句法系统,但所依托的基础是半音音阶,我们记得这只不过是以平均主义的态度去看待同一个音调系统所得到的结果而已[②]。这种创造最出名的范例当属巴赫的《十二平均律键盘曲》,其实从一个方面看其本质是对于本应源于"自然"的调性做了扭曲,但是的确方便了在一段乐曲中由一个调性向另一个调性的灵活过渡。调性音乐从中获得了更多动态上的多样性和丰富性,以及和声转换的多种可能方式,这也就很大程度上补偿了因为淡化不同调性所营造的音乐氛围所引发的表现力的削弱,其实在这种情况下任何一种传统调式都已经失去本身的音乐氛围了。但是如果抹杀了为其赋予内容和意义的调性,那么音阶就好比变成了孤儿。而十二音技法下的序列音乐就是从一段音乐的一连串音符中抽象掉了所有隐含的可分辨特点的"质料因"的结果。

因为这是单纯的声音体验能够被完整感知[③]并被思维理解的最基本条件。这个条件是理论上先验的,在这种意义上也是普遍适用于整个乐音世界的。若是没有潜层的等时长脉动,那么声音事件、音符或是休止就都有可能在任何时候突然出现;而若是没有了潜层的主音,那么这些音符就有可能在任何音高处出现。那么出乎意料就是常态的事情,对于

[①] 请参见克劳德·列维-斯特劳斯所著《璞玉与精金》,第49~50页。
[②] 同上书,第80页。
[③] 关于音乐体验的完整性,特别是其与简单的声音体验的区别,请参阅本书第一部分。

话语的理解度无限趋近于零。对于声音事件可理解为音乐的程度总体来说需要这两个基底层的共同铺垫：叙事架构方面的基层以及特征方面的基层。

形式因

音乐是一个有组织的声音过程：我们无法在尚不能理解（听到或体会到）其组成要素或质料基底的情况下直接理解一个过程；但是我们更加无法在未能听出其形式或形式组合的情况下理解其组织的方式。在一个过程中听出一种形式，这仍然是在一个动态中把握静态的工作。因为任何一种形式也都是对多样性的统一。但是这些声音事件通常是大量地而且不会同时地出现，因此要想把握某种音乐中的形式，就必须要将这些先后出现的事件当作同时出现的事件来进行把握。音乐的形式因在这种意义上与质料因就有了共同的特征，都是在变化中寻求恒定不变。要理解一段音乐，就是要将相继连续出现的不管是何形式的不同元素（拍子、休止、音符、和弦）听作在构成一个整体的过程，即使它们相继展现的过程对于感知官能来说是相互分离的。要从思维上理解一段音乐，也就是要把多样化当作一个整体来听。但是我们还需要理解这种思维在音乐中得以建立的基础。这个就可以通过"形式因"的概念来体会。与"质料因"一样，这种因素也是双重的，视关注点在叙事架构还是声音事件有特征性的内容而定。

叙事架构的形式因，举个例子说就是小节，或是更一般地说，任何一种节奏单元。也就是所有能够把"质料"（如隐性的等时长脉动）进行组织并为之赋予特定形式的东西。这样在每三个拍子中强调一个重拍，但仍然是基于等时长性的情况下，就可以将这样的三拍一组听作形成了一个整体。同样地，比如所有在一拍休止之后跟着这样一组等时长事件的分组，也可以构成一种形式，也就是对于多个事件的统一。

在时间的进程中任何多样事件的统一都具有一种自相矛盾的特征，

这是因为它会将很多过去发生的不同事件当成同时出现在精神认知层面上进行处理，每一个过往事件都来自其各自的"过往时间层"，依其发生的时间与当下时间的距离而定。看上去似乎正如胡塞尔所说的，随着新的声音在我们面前一一出现，那些之前听到的声音就一步步被推进了"以往"（过去已完成）的黑洞中，但是不断地被我们的理智重新保存，并作为后面接着出现的音的前导所追忆。但我们理解一段音乐的方法却并不是这样。它或许是我们在听城市中的嘈杂或是自然的天籁之音时发生的，但跟我们听音乐（或是胡塞尔所称的"一段旋律"[①]）时发生的事情完全不相干。在时间过程中构成一种称作"音乐"的声音现象的元素，是连续的声音，但是不是一个一个"按部就班"地沉入越来越"深"不见底的过往，而是有一些音符"沉"（如果我们沿用这个空间的譬喻的话）入了过往，并"自然地"（至少是音乐自身的自然属性）与其他的一些音符结合在了一起，或是形成一个最少元素构成的微型集合体，或是一个稍微大一点的，包含更多元素，或是更大一点的，这要根据他们之间互相嵌套着的不同规模而变化。同样地，我们在一段"旋律"中听不到很多的音符，如柏格森所说的[②]，它们"融合在一起形成一个整体"，我们听到的和弦或是休止符不再是柏格森式时间那样如连续静流一样鱼贯而入，我们从不会听到即使是等时长的声音事件首尾相连地连续发生，我们听到的是一组事件、一组小节、一组动机或是一组节奏样式，也有可能是一组旋律完整的音乐语句的组合，总之是在时间上与／或特征上具有良好结构的整体，从两种参量的角度都是如此。这些对于多样性的统一就形成了音乐过程的形式因。

叙事架构的质料形式遵从于"完形心理学"（即格式塔心理学）中的

[①] 请参见埃德蒙·胡塞尔所著的《内在时间意识的现象学》杜索尔法文译本，PUF 出版社 1964 年版。关于旋律的例子进行分析是在该书的第 36～37 页，但真正的思路则记载在第 42～43 页："当新的当下不断地在我们面前出现的时候，这个当下也就瞬间变成了一种过往，于是从前面的那个过往作为起点，所有那些连贯流动着的过往都统统匀速地向着那去往过往的无底的深渊沉陷下去。"（这里需要注意一下。请见上述书中"无底深渊"一段。）

[②] 参见亨利·柏格森所著《直觉意识的研究》第 75 页论述。

分组构成法则：就是说即使钟表走时发出的声音是"嘀，嘀，嘀……"我们所听到的声音仍然是"嘀嗒，嘀嗒……"我们会自发地将这种等时长性当作一种最基础的度量单位。而连续出现的等时长拍子，即使是在潜意识中，也会被重新组合拆散，形成很小的单元。再推广来看，所有声音事件在叙事和特征这双重空间中的连续出现都要服从"形式规范"的法则。即使对于作品并不熟悉，那些古典音乐家们也会尊重这种约定俗成的法则，尽可能地将要演绎的曲段编排得通顺规范。这种按照句法进行分组或划分的工作遵从于完形心理学研究的两条原则①。这两条原则分别是"就近原则"（比如，中间没有停顿的且具有相等时值的几个连续音符将被优先划分为一组）与"相似原则"（若没有停顿，当在数个重复的音符后紧跟着听到了音高的变化，那么就将后面的音符视作一个新组的开始）。这就是决定"句法通顺规范"的两个条件②。这些基本的统一单元就是叙事结构内容层面的最初级形式。

但是这些初级的形式可以被第二层级的形式囊括于其中，二级形式就是指那些包含更多基本单元的分组。不过有时候也会反过来，一级形式包含二级形式的情况也是有的。这些现象就要遵从于完形心理学的其他一些原则了：比如"对称"原则（两个长度相同的分组相互配对合并成一个更大的分组），或是"平行"原则（两个前后接续，且以同样方式开头的乐句可以在感知层面形成一个分组）；后者还有一种特殊情况，比如前句的最后一个音就被听作后句的第一个音。

这些聆听的法则，我们可以在一段旋律乐句中进行一番感性试验（见附录4）。当聆听莱奥什·亚纳切克《第一弦乐四重奏》的第一乐章部分❸时，我们可以在宏观层面上发现声音事件自发根据就近原则和平行原则组成了很多形式，并不纠结于这些构成的要素到底是隶属于叙事

① 这些原则在《调性音乐生成理论》中被多次提到，特别是在"群组优先规则"的第43页。相比起"原则"一词来，看上去其实"优先规则"的说法更容易令人接受一些。
② 当然也有相当微妙的情况，但正是那些难以断句的地方才为不同音乐家做出不同的演绎提供丰富的权衡机会。

层面还是音高层面的。比较频繁出现的情况是：在我们理解音乐话语的方式中，这两种形式因是无法分割的；"旋律"和"节奏"是从对于可供理解的最简单的动机或是最基础的语句开始，直到对于乐段、歌曲（段落与副歌），甚至是整部交响乐的全盘理解为止，在所有的时间尺度上都是杂糅在一起的。但在那些叙事架构（特别是衡量尺度标杆）形式被清晰突出的音乐中则不是这样，在这种情况下叙事架构听上去独立于有特征的内容，二者可以不谋而合，但也可能刚好相反，相互间产生对立冲突。比如在肖邦的华尔兹中就会经常出现这种现象。请在下面这段肖邦的《降A大调圆舞曲》，（Op.69 No.1，"告别"）❸❻中注意观察，左手弹奏出的有规律的三拍子群组看起来总是和右手弹奏出的连续相邻音符串以及中间用来断句的小休止（"喘口气"）相互冲突拧巴着。类似这样两种形式的各自分道扬镳（一种是可预见的，在叙事结构规定的反复中定点出现；而另一种是突如其来的，更多的是依赖于其与音高的关系）有助于为这些乐篇注入个人风格，同时也还可以在断句润色中验证演绎者的一千零一种个性技法。

但是形式因还不是理解音乐的过程中最具决定性的因素。

两种动态因

"形式"根本上说来是个空间的范畴，或是至少形式必须被看作静态的①。在规模最小的情况下，群组的形成是以"就近"和"相似"这两个原则为依据，顾名思义，就是让听者更好地适应空间思维模式，淡化时间性的感知，对中等规模的形式的感知方式也是同样道理（以"对称"

① 根据爱德华·汉斯利克所做的著名定义，音乐可以被称作"运动中的声音样式"（参阅其著作《音乐中的美——音乐审美改革研究》；巴内利耶、普吕什与克里斯蒂安·布尔乔亚法文译本，1986年再版，第86页论述，德文《音乐与美》原文作于1854年）。最终的问题都落脚在将什么东西构成的形式运动起来，以及这些形式在运动中如何维持自身完整。

和"平行"两个原则为依据)。形式本身是不运动的,单靠它并不能解释"音乐为什么是流动的"这个命题,它所能解释的只是"理解音乐,就是捕捉到当下正在形成中的一种活力"。因为对音乐进行理解的关键,并不是将"连续"抽象为"稳定"(质料或是形式层面)的静态因素,而是将"连续"理解为一个"过程"的动力因素。当然了,质料因并不与其运动产生矛盾,因为质料因认为听者将音乐事件视作对于潜含基底层的各种修正;而形式因则不然,它与运动是冲突的,因为要把握形式就得把连续出现的事件看作在同一个时间一起出现的(但这并不意味着这些事件具有同样的音值或是在意象中的时段中均保持连续),只有这样才能将其理解为统一的整体的组成元素。那么在将音乐理解为音乐的进程中,还缺少一个关键因素,也是基本上最神秘的一个因素:我们是怎么把一串连续出现的声音听成一个运动过程的?因为音乐就是一种运动。当我们感知一种运动的时候,我们在其各种变形过程中感知其背后存在的统一的基线;而我们也要听出来在不断变化的过程中有些保持不变的东西,或者是形式,或者是质料。但要理解运动需要更多的条件:不仅要知道最终什么运动了,还必须要理解是什么在运动。我们如何把音乐本身的变化听作是变化呢?驱动它变化的动力又是什么呢?

两个权重不同的因素可以用来解释为什么音乐若要被听作音乐,首先就要先被感知成为一种运动。我们必须有能力将每时每秒发生的事件理解成是由前一个事件引致的结果(这就是"动力因",在所有音乐中总是发挥作用),或是由后续事件反映出来的结果(这就是"目的因")。

一眼看上去,二者之间的区别是很显而易见的。在调性音乐的完整终止中,当一个属七和弦紧跟着一个大三和弦,要理解这最后的终止和弦,就要将其听成是由前面出现的那些和弦所引发的结果——同样,在这个范围之内,还可以听成是由前面出现的和声或是其他声音事件所引发的结果,跟前面发生的那些相比,这个结果更像是对它的一种总结。但是在这个七和弦出现的时候,要去理解它,就是将它听作是被"为了使这七和弦发生"而发生的音乐事件造成的结果,同时也是用作对其所造成矛盾张

力的"解决"。或者,在旋律终止的例子中,要正确理解一个导音,也就是必须要将其听作是被紧随其后的(或是马上就会接上来的)主音所引致的。在后面我们提到的一个典型例子中,和声中止与旋律中止是杂糅在一起的,大三和弦紧跟在属七和弦之后,但是另外呢,在高音部,也就是传统上演唱者所在的那一条旋律线上,do(主音)就紧跟着导音 si 出现。

Ⅴ Ⅰ
完全中止

音乐的动力因与目的因经常就是这样相互关联的:前面的音是后面的音的动力因,而后面的音则是前面音的目的因。但这也并不绝对,因为通过动力因去理解一首曲子基本上是放之四海而皆准的(就像质料因的情况一样),而通过目的因的理解则并不是所有曲子都适用,仅有那些建立在张弛对立冲突结构之上的音乐才适合通过目的因去理解。所以我们还是将二者分开来进行研究。

动力因 ①

如前例所示,我们很有必要将来自声音事件的叙事架构中的动力因素与来自内容特征中的动力因素首先加以区分。

当在音乐话语中,节律明显地被加以突出强调时,就会使我们随着其展开而被带动起来。同时,这种节律也似乎使音乐本身流动了起来。节律,如我们前文所说,是我们听到叙事架构中的"最初始的形式",因

① 我们在这里采用"动力因"这个说法是为了与"目的因"形成分别。我们尽可能避免采用"驱动因"这样的说法,尽管有可能那样才更符合亚里士多德四因论的本意,但在我们的考察过程中,"动力因"和"目的因"这两种因素都相同地起着驱动的作用。

为它通过有规律地强化某个节拍以区别于其他弱拍，从而将等时长脉动包装成各种样式。但是若在音乐话语中节律被明显地加以突出强调的话，其本身也就制造了一种微小的冲突张力，直接可以通过反复来进行解决。这样我们就听出了在等时长脉动基底层之上的第二层规律性，即规律性地出现的一种样式，如"二拍子""三拍子"或是"四拍子"，同时仍可以听到隐含在其中的等时长脉动。在这时，节律就被感知成了音乐的内在动力。只需要被听成（更准确地说应该是"想象成"）不断自我重复的一种样式，但"节律"和"反复"这两者是有联系的。要使节律被理解成一种样式（会在音乐中再度相遇的同一个样式），或者反过来，要使反复听上去是对同一个元素的反复，那就首先要保证其中第一个拍子听上去要与另外两个拍子有明显的差别。因为真正运动起来的不是那个样式（比如在两拍子节律中，两个拍子形成的一个整体），而是对于样式进行反复的行为。样式是静态的，而对其进行的重复才是动态的。形成音乐动力的并不是样式的特点和性质，因为这个是固定不变的；动力产生于这种相同特点和性质的重复出现。进一步说，由于节律是叙事架构中的最初始形式，那么只要是存在对于自身的不断反复，那么对于节律中适用的，对于叙事结构中任何更加复杂的形式或是任何节奏单元也都适用。所以叙事结构中的任意某种样式在自我反复中，首先被意象捕捉到，然后再在意识中被理解为具有重要性："每次那种显著区别于 Y 和 Z，我们将之记为 X 的事件发生时，就总会又引出 Y 与 Z 事件的发生。"于是这些事件的发生变得可以预料：对于固定样式的反复就这样被理解成为音乐运动的动力因。

　　实际上，当我们把这种样式规定为节律时，其特点就是有些强拍明显区别于其他弱拍，这样就会产生两个结果：第一种结果我们已经谈到，即这种内在的（意象中的）动力同时也形成了外部的（实际上的）动力。我们在意象中体会到音乐是在运动的，而我们在现实中也随之运动起来。我们的运动与音乐的运动在时间上是完全同步一致的，是由音乐推动的，这正因为音乐运动给我们的感觉与我们的运动在时间上是完全一致的，

而且似乎是我们身体的节律带动起来的。第二种结果是：节律中的那个强拍在一个固定样式中看上去像是引发那些接续而来的弱拍的内在动因。那么我们说推动音乐运动的动力是对于固定样式的反复；同时那些固定样式感觉是被内在的某种运动力量推动起来的，这种力量就是强拍所天然具有的那种能够引发弱拍的特点。这就是为什么只要保证在前导的拍子 X 与其后紧跟的 Y、Z 等拍子之间的区别能够在感知的层面被理解为任何一种可按公度比较的区别（可以是轻重、音量高低、时值长短等），那么这种动力效应就在任何叙事架构样式（即"特征节奏"）中都可以体察得到。我们认为第一个拍子带动了第二个、第三个乃至更多的拍子；然后我们将这个样式视作一个整体进行理解，当它开始自我反复，我们就认为这个样式成为后续出现的每一次这个相同样式的动力因。这就是在节律或节奏被突出强调的音乐中的情况。其外在的推动力（对我们的影响）和其内在的驱动力（音乐内涵的）是完全统一的。

 但是一段音乐也可以完全不对我们产生带动效应，或者即使有，效果也非常有限，只要表现得像是一种内在动能的因果关系张力而在我们的意象层面激发运动就能实现。这只要求我们把对叙事架构中相同样式单元的每次重复出现都分别看成彼此独立的事件。比如我们可以来欣赏一下巴赫的《十二平均律钢琴曲》第一部中第二支《C 小调序曲》❸❼（并参见附录 5 中的分析）。这段音乐中非同凡响的驱动力就完全是来自其内生推动机制的极端规律性。我们的听觉在音乐中深深植入了一种人类朴素的直觉所愿意接受的自然法则，即绝对规则的最小动力所耗费的能量最少——我们刚才听到的这段序曲就是这个性质的鲜明体现：首先这段曲子是完全基于等时长节奏的（所有音符时值均相等），节拍速度不变（速度是恒定的），随着其发展，其音符之间相距的音程自始至终都非常非常短（活动范围极小）。但它却营造出了多么无法抗拒的律动力量啊！这种将自然界运动法则的既有知识强行植入到音乐中的过程，使我们更容易将音乐感知成为一种运动：我们能不能由此认为音乐是对于纯事件构成的世界的一个展示呢？也就是说我们将音乐听成身边具体的

事与物遵循一种最朴素的机制交互发生的一种独特的表现方式。在上面那个例子中，在对于节律（这里理解为规模最小的叙事样式自由地进行反复）进行感知的过程中我们能够确认的是，即使是对于更加复杂的叙事结构形式进行自身反复也与其具有一样的过程与效果。在这种情况下，只需要让听者们把一系列连续出现的音符通过听觉构成遵循某种固定规则的动态过程（即某些相同的事件之后紧跟着发生的事件也都是相同的）就可以了。有时候一个精练的小节奏单元会浸入整段音乐，像上述那个例子中那样，让听者们将其听作一个单一而独立的连续匀速运动过程：这就是作曲家们定义"固定音型"（Ostinato）时候把握的原则。有时候，固定音型会在节奏和旋律两个层面共同发挥作用——这就像拉威尔的《博莱罗》或是马兰·马雷在《巴黎山上圣·热纳维埃夫教堂的钟声》❸❽中非常娴熟运用的固定音型［另请对照上条音频，体会一下菲利普·埃赫桑演绎的另一个大获成功的改编版本❸❾：小提琴、大提琴、钢琴三重奏］。

不过，其实更常见的是，叙事构成样式的运动往往遵循的是更加复杂的机制。我们可以用一个更加复杂的例子，来一窥理性是如何通过其意象中建立的形式，在不同规模的尺度下，提炼出事件间前后因果联系的真实法则的。比如说在戴夫·布鲁贝克的《土耳其蓝色回旋曲》❹❿中就可见一斑（对于该乐曲开头一段的具体总谱展开的分析，请参见附录6。）在这里，等时长性仍然被体现得非常明显：我们从始至终听到的都是时值相等的音符（八分音符）。整段音乐绝大部分都是集中在右手键区，后来才开始进行一些两手的交替。音乐进行的动力来自对于一个在听觉处理过程中逐渐建构，并通过思维推理出一套归纳性的法则，进而形成的复杂样式进行的反复。第一段节律包含了三组每组两个八分音符的单元，紧跟着一个三个八分音符的单元，重音都放在每个单元的头音（重音是通过左手弹奏的一个四分音符和弦进行标记的）。我们听到的是："乒乓乒乓乒乓乒砰砰"（斜体的拟音字表示重音所在）。这里我们最先得到的第一个法则（"每出现一次乒，后面一定出现一次乓"），似乎

可以通过对于三次单调反复的经验得以建立，形成第 1 级的样式（微单元"乓乓"），然后就在同一段节律中就被同级别的另一个新样式（"乓砰砰"）干扰打乱了。这一段节奏整体构成了第 2 级的样式，即以下这个完整的单元：乓乓乓乓乓乓砰砰。这个单元被反复了三次（对应着前三次反复节律）。听起来我们可以归纳出第二层次的法则来了："每出现一次乓乓乓乓乓乓，就会出现一次乓砰砰"。但是这个法则又在接下来的第四段节律中被颠覆了，这段节律由三组每组三个八分音符的单元（新的 1 级样式）构成，每个单元的重音都放在头音上（也就是"乓砰砰乓砰砰乓砰砰"）：这段节律的内容又构成了一个新的 2 级样式。这里我们也就由需要反复的新样式归纳出来了第 3 级包容范围更大的法则："每当乓乓乓乓乓乓砰砰出现三次后，乓砰砰也会出现三次。"实际上，这个第 3 级样式在后面重复出现了 17 次（也就是总共 88 段节律），其中间或有一些零星的变奏，直到一段简短的收尾，接下来进入下一个反复。这样当我们在尝试用思维理解音乐的时候（也就是说当我们在尝试用想象和理性去寻求法则的时候），就听出了一种动态，这种动态越复杂多变，带给我们的思维快感也就越强烈。

但是，单纯通过音符的叙事架构构建的法则并不是音乐中唯一可感知的动力来源。音高同样具有一种因果逻辑的力量，其首先就是遵循同一种法则，即对于样式的反复。但在这个范畴内就变成了一种"具有特征的样式"，根据声音事件的音高来对其进行分类和分组。归根结底，任何对于样式的重复，即使是"想象中以为的样式"，都是可以通过实证经验式的归纳过程将音乐变得更可预期的。同样地，任何一种尺度的样式都可以由更基本的（也就是说尺度级别更低的）样式在意象空间中建构出来，而那些更基本的样式则也是由愈加基础的样式在意象空间中建构出来的，如此无穷匮也。那么我们再去看看巴赫的《十二平均律钢琴曲》第一支 C 大调序曲❹，里面不容置疑地存在着两种内在的驱动力（详见附录 7）。一方面是来自叙事架构：等时长脉动（所有音符都是时值相等的）和强拍的标记，每八拍一个强拍（为节律提供自身的动力）；另一方

面，在特征层面，我们能听出一段样式的循环，由完全可以预期的一个旋律轮廓构成。（我们还记得之所以称其为"轮廓"，说的是一段旋律中相连续的音符之间上升和下降的相对关系，与其间相距的音程绝对单位无直接关系。）然而，贯穿这段音乐始终，我们听到的重复出现的样式是"A-B-C-D-E-C-D-E"（由 A～E 的顺序代表由低音区到高音区的次序）。每次演奏这段样式都会依照不同的音程而变，并每次重复两遍。

对于样式（旋律、和声或是轮廓）的重复也并不是音乐动力中唯一的内在"动力因"。在音乐创造出的意象世界中，还有另外一种方式可以将连续的声音事件听成运动过程，因为在现实世界中，也还有另外一种方式能够将任意一个事件理解成为其前面所发生事件的结果。我们根据完形心理学上的定义将之称作"合理延续性法则"，以便与前述的"重复法则"相区别。比如说当我们听到一个数字序列："1，2，3，4，5，"时，我们会期待下一个数字是"6"；或者可以说我们把"6"看作这个序列的自然延续，与上面的例子不同，这回不再是对于一个固定样式的重复，而是对于"在前面一个数基础上＋1"这个运算法则。同样，在"do-ré-mi-fa-sol"之后，根据贯序上行音阶的规律，我们会期待着"la"；相对应地，在"do-si-la-sol-fa"之后，我们期待的会是"mi"。自然，在 $do\text{-}do^\#\text{-}re\text{-}re^\#\text{-}mi$ 这个序列之后呢，我们期待的会是"fa"，因为这是半音音阶的合理延续。这种规律和上文中的重复规律也是存在着联系的。

重复性法则可以表述如下：一个重复出现的样式被理解为后续的样式得以出现的原因。在这里就如同支配由现实事件构成的物质世界中的某种法则强行插入了由纯事件架构成的意象世界中：同因必同果[①]。合理延续法则可以表述如下：一系列有序排列的事件（比如依据顺次加 1 的规律）被理解为一个未完成样式或不定样式，因此必须不断有新的事件

[①] 保持音乐的轮廓相对稳定是古典式变奏通常会遵循的原则。这是在对音乐总体进行旋律或和声层面上的变形时保留基本样式的一种手段。

按照相同的规律持续依次出现。这一次面临的就不再是互为因果的样式进行重复的关系了,而是刚好相反,运动中所做的功累积形成一种潜在的样式,在行动中自我完善。在这里就如同支配生物世界中逻辑的某种法则被强行插入了由纯事件架构成的意象世界中:观察一段音乐样式在力量上的动态发展和消长,就如同观察一只小鸡长成母鸡一般。这一切就是意象过程为纯事件世界中带来两类适用于自然界中归纳得来的动力因,使得自然界的规律在意象世界中被偶遇了:一方面是自然时间有规律地相继出现(物理规律),另一方面是生物体按规律地自然发展生长(生物规律)。这种对于意象中虚构世界的理性理解就构成了音乐情绪产生的基础。

合理延续法则(也可以称作"潜在样式的有机规划"法则)也是可以从旋律或和声这两个方面有不同的理解的。因为至少是在调式系统中,一系列可以预期的音符可以或被听作旋律,或被听作和声。在这两种情况下,对于延续状况的动态理解是依赖于不同音符之间的相对认知距离的,而不是在心理物理学概念场域中的用每秒振动次数逼近计算两个音符之间绝对音频距离的那种理解。这种认知的距离可以从两个角度去评估,旋律的角度或是和声的角度[①]。

所谓在旋律上最近的音,那是在其隐含的音阶中位于距离最近的一度音,比如高一度或是低一度:这样对于 C 大调来说,在 *do* 之后旋律最近的音应当是 *re* 和 *si*,那么这两个音就是比 C 大调音阶中其他的音更有可能与 *do* 构成富有旋律感的组合,而 C 大调音阶中其他的音则又比所有不在 C 大调音阶中的音更有可能与 *do* 构成旋律,而这音阶外的音其中就包括 *re*bb 或是 *do*$^{\#}$,这两个音在心理物理学的研究范围中反而是频率最接近于 *do* 的。若说 *re*bb 和 *do* 是最相近的两个音的话,那是因为这两个音的频率间的差距最小(趋近于"0"),但是我们为什么仍然坚持说 *re* 才是距离 *do* 最近的音呢?那是因为在所有歌唱家、听者以及音乐家们

① 这的确是这种因果律构成原则应用在音乐内生因果逻辑关系中很罕见的例子之一。

的脑海中都一直会保留着其唱、听、奏出的音乐调式（或是音阶，在这个例子中就是自然音阶）。这样，在 *do-re* 之后，紧跟着最具有旋律感的音（在当前音阶中）就是 *mi* 了，这显然并不是说后面的那个音就一定是 *mi*，而是说如果是 *mi* 的话，这个音就会被听作是由 *do-re* 这个动力因引发的结果。这种旋律就近的法则在每一种音乐世界中都有不同的风格表现；因为这种相近性是由其所采用的音阶模式所决定的：比如相同的两个音（*re*$^{\#}$ 和 *fa*$^{\#}$）可能在五音音阶就是相邻的两个音级，而在自然音阶中则是跳跃的两个音级。但同时，这个就近法则也是在所有音乐世界中都被证明是通用的。对这种通用性的证明首先就是：从定义上来说旋律这种东西就是用来让人们演唱的；无论是哪种音阶系统，最容易唱出准确而通顺调子的一定是相邻音级而不是跳跃音级，这在世界上绝大多数的儿歌中都能得到很好的验证。另外，从听者理解音乐的角度上看，也存在着一个放之四海而皆准的认知法则：一个音若在音高上与前面或后面紧跟着的音相差得较远，则会在认知中被认定为与前后音"分离"，或是在动力因果论体系下与其他时间距离上更远而音高上相同或相邻近的音符建立联系。这就是为什么尽管所有的音符都是以相等的音值前后序贯连接的，但我们听到的仍是两个相互并行的唱部，而不是唯一的。这个现象是对于音乐进行动态理解的过程中所独有的，在有必要的情况下可以为反驳胡塞尔或柏格森的理论[①]提供一些补充的论证，因为对于旋律的感知不应被抽象为对于一系列在时间上前后连续音符的统一性的（亦即把握前后序贯关系的连续性的）感知。那么，这些连续产生的音符是可以听成三种形式的关系：一种就是没有任何因果关系（听不出任何音乐感），一种是建立起一个动机或是一个唱部（我们听到一段旋律），抑或是建立起两条并行的旋律线。而与之相对的，我们也可以从不连续的一系列音符中听出一段统一的旋律。这样那些拥有相邻音级的音符就可

① 我们在这里借用弗雷·勒道尔与雷·杰肯多夫在其另一本著作《音乐的能力：它是什么？它有什么非凡之处？》（引用文献于第 33～72 页）中关于音符间距离的两个概念（旋律的接近于疏离 vs 和声的接近与疏离）及其结果（尤其是其衍生出的"调性空间"的概念）。

以被听作是存在因果关系，因而距离较近但音级相距较远的音符则可以被听觉剥离出来归于一条独立的因果序列。这个现象在音乐心理学的范畴被称为"旋律分蘖"，在古典作曲技法中有着非常广泛的使用。这是为竖琴写谱的通用技法，在浪漫主义的钢琴总谱中也很常见，比如在一段琶音进程中有时是只有高音的部分，有时是只有低音的部分，能够让我们听出完整的旋律。[请参考收听克里斯蒂安·辛丁的钢琴曲《春日私语》①（Op.32 No.3）㊷]。在勾起了列维－斯特劳斯对于西马托格罗索高原②浓烈兴趣的肖邦《E大调第三练习曲》（Op.10）㊸的旋律中，钢琴家的右手同时在高音区弹奏这段旋律（交替着八分音、十六分音、八分符点音以及四分音），还兼顾着用十六分音进行装饰搭配。在《降A大调第一练习曲》（Op.25）中，所有的音都是分布在双手音区的十六分音符，而歌唱旋律线仅是由每七个音出一个且音级最高的音的集合构成，凡此种种。还有很多例子不能尽举，说的是重要的不在于时间上前后的接近，而是音高的接近，这才是音乐运动中的因果律。前后相邻的音符在音级上靠得越近，前面的音符就越容易被听作是后面音符的（旋律）动力因。

另外，和声上的相近感不依赖于所在音阶中音级的相互接近程度，因为在和声范畴中，其距离是四海皆准的，比如五度音程（由 do 到 sol）比增四度音程（由 do 到 $fa^{\#}$）听上去就更具和声学上的共鸣感。现实中，和声关系上的接近与否是由音级间的层次结构模式决定的。比如，在大调中，这种相近的感觉比通常所说的刻意与基本音的自然泛音相重合的"稳定音级"还要明显（特别是 I 级音与 V 级音，其次是与 III 级音，也就是形成了三合音的三个音级）。与主音在和声角度上最接近的（比如 C 大调中的 do），也是在一系列连续乐音中最期待出现的音，就是与主

① 请参见代因·哈尔乌德的著作《音乐的共性：认知心理学的角度》，收编于《民族音乐学刊》第 20 卷第 3 期，1976 年 9 月号，第 521～533 页。还有一个与之相似的现象我们称之为"颤音阈值"（trill threshold），这是规定了两个相邻的音符以很快的速度交替演奏出来时能够被听成基本音的装饰音时两音音级间的最大距离；这个最大额定音程被统一规定为三个半音。

② 请参见克劳德·列维－斯特劳斯所著《忧郁的热带》，普隆出版社 1955 年版，第 435 页。

音横向上产生最强共鸣的那些音符。大调音阶中的音级同时也是和声学上最为"稳定"的，这里指的是每个以一定音程隔开的音级与主音，其振动频率之比都能保证形成分母最小化的分数表示。和声的稳定性遵从以下的规律：八度音是最稳定的，do_3 与 do_4 的振动频率之比是最简单的 2∶1；其次就是纯五度了，由 *do* 到 *sol*（振频比为 3∶2）；然后就是纯四度，由 *do* 到 *fa*（4∶3）、大三度，由 *do* 到 *mi*（5∶4），以此类推。我们可以发现全音（就是大二度，由 *do* 到 *fa* 的音程）振频比为 9∶8，因此在和声角度上必然被看成一个区隔非常明显的音程。于是，我们可以说 *sol* 比 *re* 在和声方面更加接近 *do*，而 *re* 比 *sol* 在旋律方面更加接近 *do*。不过我们还要注意到，在一套音符体系中，某个音高并不是只与主音（质料因）听起来形成关系，而是同时与调式中其他的稳定音高也形成关系：比如在 C 大调中的 *fa* 不仅是主音以上的四度音，同时还是 *sol*（属音）下行的一度音，或是 *mi* 上行的一度音，如是种种。而高半音的 $re^{\#}$ 则可以被听作与相对较为稳定的 *re* 和 *mi* 同时建立起了关系[①]。

所以说，那种单一的"合理延续"法则下，要想把当下听到的音符的音高听作是前面音符的结果，在实践中有两种不同的方法：旋律、和声。这二者的不同组合带来了音乐千变万化的形态，完全不会突破这唯一法则的规定，这只不过仍然是我们可以从现实世界中发生的事件之间的关系中抽象提炼出来的现象，那就是，原因被视作带动与其最接近的结果的驱动动力，这种接近不仅可以是在连续的时间过程中的，也可能是其他任何一种形式的毗邻性。旋律与和声这两种"合理延续"法则在音乐中可能实现的方式基本可以保证所有听者们的不同需要都可以在表面上得到满足：意料之外的声音事件变成了意料之中，而且在事后的回

① 根据《音乐的能力：它是什么？它有什么非凡之处？》中所论述，这种共鸣的感知（心理物理学的）因素与句法（音乐的、认知的）因素之间的趋同性在西方调性音乐体系中是备受青睐的，除了几个小小的例外：比如音阶的第四级音与主音（下行五度音程，如从 *do* 到低音 *fa*）和五度音之间的距离是相等的（上行五度音程，如从 *do* 到 *sol*），而在调性系统的体系下看起来，四度音程没有五度音程听上去那么"搭调"；大三和弦与小三和弦在句法上是等价的，而小三度音程却是绝不可能从自然泛音序列中推导出来的。

味中总能表现得像是由其前面所发生的事情所引发或确定。

这可以在最简单的歌谣中来进行进一步观察。比如，我们在从动态角度理解《雅克兄弟》的时候，就是去从中听到四类原因。

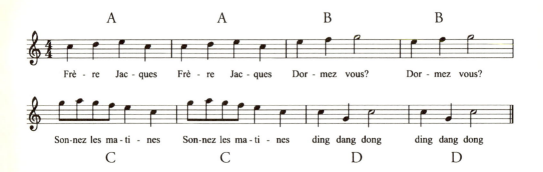

那么，其叙事结构的形式因就是节律（一二、一二），而质化的形式因就是四个固定样式（A、B、C、D）的自我反复。其叙事结构的质料因就是其背后隐含的等时长脉冲（四分音符），质化的质料因就是主音 do：在第一个样式 A 中，以主音 do 开头又以主音 do 结束，在样式 C 中收尾，而在样式 D 中则以二分长音作为全篇收尾；实际上就是始于 do，结于 do。但是在这段文本中将这些样式活动起来的因素，也就是动力因，从一方面看来是对基本节律的重复（我们一般拍手落在第一拍，听上去总是会引发第二拍的出现）以及样式的反复（每种音高的质化样式都得到了一次反复）；但是更重要的因素是要服从合理延续法则，这是两种实现方式相结合的体现：在旋律表现方面，除了几个能够形成大三和弦（do-mi-sol）的音程以外，这段中所有的音符基本都是相互毗邻的，而那几个例外的如由 mi 到 do 的跨度（落在 "Ja-cques" 和 "ti-nes" 上）则遵从合理延续的和弦表现（Ier-IIIe-Ve度音），当这些音落在小节的强拍上的时候，这条法则会得到更加显著的体现。以至于，在每一段节律（在这段乐曲的"形式因"中相对应的就是按照叙事重复法则中第一个事件回归的时候：一二一二）中的强拍上（第 1 拍、第 3 拍），这段旋律听起来实际上是如下这样：*do-mi-do-mi-mi-sol*（二分音）*-mi-sol*（二分音）；*sol-mi-do-sol-mi-do*（二分音）*-do-do*（二分音）*-do-do*

（二分音），换个方式来说，其实就是大三和弦的琶音组合（*do-mi-sol*）。

最后，我们还需要理解形式上的另外一个方面的问题：为什么要终止在两个二分音符上，第一次落在五度音 *sol* 上，第二次与最后一次都是落在主音 *do* 上？这就是另外一个驱动因素所起的作用了。

目的因

在这里我们就会遇到最后一种动态理解中的因素，即目的因。在《雅克兄弟》中我们听得出来，第一次休止是在五度音（"Dormez-vous?"中的二分音符），而那只是一次伪休止，我们听到的其实是一次停顿，我们理解到的是在等待主音 *do* 对本句进行的总结（这种效应又被歌词进一步强化，在"Dormez-vous?"的疑问中，我们会自然地期待回答，实际上回答在后面也确实就会出现，但在音乐本身看来，对于主音 *do* 的回归是比歌词的答案更有说服力的回答）。换句话说，我们只能把这里的 *sol* 看作即将到来的 *do* 所必需的：这里的"必需"要从其两个义项来同时理解其祈使作用（我们对于过程的动态理解中逻辑链条上的必要一环）和倾向作用（是我们的听觉系统在情绪上所期待听到的）。因此无论是任何孩子，即使只听到过几次《雅克兄弟》或是与其同类的小歌谣，都会明白样式 B 中二分音符的 *sol* 是为了样式 D 中二分音符的 *do* 最终出现而引发的（目的因），不仅如此，还会听出来这个二分音符的 *do* 同样还是通过紧接着其前面的两个音符（*mi-fa*）通过动力因而引出来的；而进一步再通过形式因，又可以听出来样式 B 其实是样式 A 中 *do-ré-mi* 序列整体上升大三度的结果。这样，孩子完全能够全面地理解这段音乐，他自然就会满足了。在审美方面音乐为他带来了快感。

这种目的因同样也存在于叙事结构和质化内容（音高）的两个层面。我们再以《土耳其蓝色回旋曲》[①]为例，可以发现基础音符 *fa*（这个

[①] 要观察在调式天地的"音高域"中通过认知心理学的方法论进行分析，请参见《音乐的能力：它是什么？它有什么非凡之处？》一书。

曲式是 F 大调）既不是第一个头音，也不是重拍上的音；真正落在重拍（♩）上用来吸引听者注意力的音符，是那个 *la*；但 *fa* 仍然是顽固地不断重复回归（组成用来反复的样式的要素之一），保证恒定感（质料因），同时承担着作为乐段的目的因的作用。*fa* 在乐段中系统性地落在弱拍上（♩：两音或三音一组的四分音符中的第二个）——至少在右手旋律音部是如此的。有两种方法可以听出或是理解所发生的声音事件（强拍）与其质化内容间的这种表现上的差别：它或是建立起了一种"和声期待"的效应，以确保每一组音的第一个音符听起来是由后面接下来要出现的 *fa* 所引起的，同时最后还总得要回到这个 *fa* 作为一个目的因；或是反过来建立起一种"节奏期待"的效应，那么这个 *fa* 就是被听成由后面即将出现的强拍（切分音）所引起的。那么这里就存在一个事件（强拍）与事件的内容（音高）所希望呈现的东西之间的矛盾。但是无论哪种情况，都有一种期待存在，这种期待或是在叙事架构方面的期待，或是对于某种特征和内容的期待。我们在对这段音乐的最前面极端节律尝试进行理解时，清楚地看到不同层次的因果关系（动力因与目的因）是如何交织在一起的。我们理解了其中的动力到底是什么。这里面是两种动力源，一种在推动音乐，而另一种在拉，这两个力向着同一个方向，以同样的恒定速度（tempo）不可逆转地发动。但是在这两个动力源中，哪个是动力因，哪个是目的因呢？哪个是推动力，哪个是拉动力呢？这个力来自事件本身呢，还是事件的性质呢？是来自节奏，还是来自音高？

目的因实际上是承载于音高的，因为其产生的源泉是和声期望（不和谐和声向与之最接近的共鸣和声发展的动力）或是旋律期望（回归到主音的动力，若有可能的话，通过与主音低半度音程的导音），这也是"古典"调性音乐中最系统地得以体现的也是最常见的特征了。

我们在这里可以研究一种最显著，也最为离奇的"目的因"情形，那就是：缺位的目的因。瓦格纳在《特里斯坦与伊索尔德》中的音乐就是典型的例子。整部歌剧的主题，与其和声编撰的主线都是一致的，都旨在归结到男女情爱的无可遏抑，并期望于进一步延伸到人类总体的欲

壑难填。于是音乐中则需要表达出一种永恒持续且无从解决的张力。从序曲的最开始几个小节开始，以一个半音级降的乐句起头，紧跟一个半音级进的乐句，与前者以乐曲中得以名垂史册的难以准确归类的"特里斯坦和弦"以及一种无法承受的和声张力（最突出的是 *fa-si* 的增四度音程）分割开来，而且这段不和谐乐句在接下来的和弦中，在乐段中，乃至在整部交响乐中都无法寻得解决之处。这第二个半音级进的乐句（*sol*#，*la*，*la*#，*si*）自身也是无法在旋律上得到解决的，听起来有一种未尽之感：这种写法形成了我们通常称作"欲望动机"的曲式构成，实际上就是为了表现出这种无法完成的缺憾之美。

这段动机在整部作品中不断地重复出现，构成了全曲的主线之一。但是这整部作曲中最高潮、最辉煌，也最纠结的两个桥段，也正是这个动机无限地进行自我重复的过程。在第二幕漫长得仿佛无止境的柔情蜜意之夜（持续 45 分钟左右）的最终收尾阶段，这对情侣间爱的激情已经度过了每个必须经过的过程（悸动、确幸、踏实、迷醉、从容平和……），似乎终于可以达到狂喜之处，当抑制的能量已经积累到了临界点，通过最后一段二重唱①（"哦，永恒的夜，甜美的夜"㊹）的演绎，强烈地趋向于高潮的释放（这就是目的因），随着这对恋人将同一段歌词（"爱到极致的喜悦"）先后四次反复，乐队通过对这段无法遏抑的欲望动机进行 29 次反复，即对四个音符以半音级进序列无限地超长延续下去，

① 请参见附录 6 中总谱的开头部分。

一级一级升高，直至推向顶点……

　　这个级进音列是由踏板延长的属音（质料因）在背后支撑，由普通节奏单元和符点节奏单元不断转换来引发气息节奏的变化，由小提琴、英国管、双簧管、法国号、单簧管渐次进入协奏并一路渐强地发展，将压力和急切的程度推高到了无法承受的地步，但这就是没有能够最终达到顶点释放，因为在宏大嘈杂的合奏中由短笛尖锐的细长音突出出来的这个迷乱忘我的压迫感，最终突然地被布兰甘特尖锐的嗓音与库文纳尔的出现而全盘打乱了。除去那些在本段音乐中不存在的，其他所有可能出现的"目的因"都在此汇聚起来（旋律的、和声的、节奏的、强度的、音量的、音色的……）。"目的"对音乐形成一种强大的拉动力，这个效应可以明显地听出来。但是这个"目的因"本身却始终不曾"有血有肉"地在音乐中呈现出来，因为这种张力不会得以解决，甚至音乐本身想要表达的观点就是这种终极解决的不可得性。然而我们可以注意到，在《伊索尔德》的第三幕最后一段（"爱之死"）中，同样的那段"欲壑难填"的管弦乐主题动机重新从各个可以观察的维度又出现了，但这次的表现相对平和，因为这个动机会在最后的"死亡"中最终得到满足，这是对于欲望可能彻底实现的唯一途径。整部歌剧都建立在"目的因"带来的宏大拖动力之上，但这个目的却并未在音乐中言明（或出现），就好比获得的欢愉感仍然在人类欲望所触手不及的远处。音乐的动力，甚至是生命的动力，或许都是源自这种不可能的本身。

　　我们可以对于瓦格纳的绝大多数音乐给予与此相类似的评价。或许我们甚至可能认为，直到《特里斯坦与伊索尔德》出现的年代为止，古典和声存在的整个历史都一直是如此。要经过两个多世纪的反复磨砺，通过在音乐语言中套用越来越复杂的"张力/解决"的种类增加和相互嵌套，才能勉强应对这种"半音级进"（一长串累积起来的压力漫无方向地永远在寻求着解决和满足）造成的困境。单从这一点看，我们或许可以说，这种"目的因"在某种意义上讲是绝大多数调性音乐的基本内生推动力，同时也是自拉莫到瓦格纳这段时期音乐史的基本内生推动力。真正吊诡的地方

在于，这种动力的效果越强，音乐就越会偏离自身的存在：一段音乐总是同时建立在一个内生动力（建立张力，以便在后面得以解决）和一个外生动力即音乐历史本身（不断建立新的作品，以便与以往的作品形成区别）的基础之上的话，最终只能是不断地将张力积累起来，直至想要对其进行解决已经超出音乐范畴的能力所及。在这部大师级的传世作品中，将这能够明显听出但却最终遍寻不见的"目的因"看作一种固体"升华"成气的过程，并以"欲望最终在死亡中涅槃"的意象来对其进行诠释，这就仿佛是认为这种目的因的消逝并不是什么矛盾或是困境，而是历史的必然。因为我们在《特里斯坦与伊索尔德》中听到的，除了关于爱情、欲望、死亡之间的思辨信息以外，除了乐理中"缺席目的因"动力的信息以外，其实还有一层信息，是关于音调无确定终止边界但确定终止的历史信息。

另外，对于音乐中"目的因"缺失的情况，还有一种截然相反的观点。那就是：只要能避免在音乐中产生任何张力，那就不存在必须对其进行解决的问题了。我们听到过的很多传统调式音乐就属于此类。在这种情况下音乐就纯粹是被推动的，没有拉动的动力来源。在格里高利圣咏及很多文艺复兴式音乐中就是如此，更加强调在音高方面的稳定性，多采用节律不规则的样式：这类音乐的发展仅沿着同一个方向，步调步速保持基本一致。脉动的等时长是清晰可辨的（质料因），但是节律方面的缺位（规律出现的节拍事件之间的间隔并非平均）则着重强调了这种在时间上服从给定次序的恒常特征。在当代音乐界要举出这样的例子那非阿沃·佩尔特莫属［请收听三重唱与弦乐三重奏的《圣母悼歌》[①]，或是双钢琴的《伟大城市的礼赞》㊺］，不同的只是：在这些作品中，要寻求的稳定感着落在和声上，而不再仅是旋律上，但仍然尽力避免任何在叙事或是质化特征方面可能产生的张力。

我们在迷幻音乐中也能感觉到意图规避所有目的因（所有张力/松

[①] 若考虑另外一种完全不同的风格，我们还可以挑出通常专门为了水疗准备的所谓"太空音乐"，戴维·阿肯斯通是这类音乐人的代表。

弛冲突）的思路［举例来说，可以听一下平克·弗洛伊德的专辑《神秘》，特别是《把握太阳的心跳》这首曲子㊻］，或是德国"新世纪"风格（这种叫法很有争议）的"橘梦"乐队，甚至是石人摇滚中的凯尤斯乐队这样的，特别是其《红日蓝调》专辑［请收听其中的《800》一曲㊼］，其用以维持稳定的因素是简单且非常强烈的节奏形式，以及强化的低音，但仍通过对于同一和声单元的单调重复寻求与前文所述的同样的催眠效果。可这些音乐中是毫无张力的吗？我们不敢说。因为这些音乐节奏非常强烈，拍节速度通常很急，音响的音量也一般很大。而听众则在此影响下不断地处于紧张状态，甚至有时可以说不是一般的紧张。但的确，音乐中所有的音乐张力都被抛弃了，换句话说就是没有任何惊喜，也就自然不会有任何期望破灭的失望了。我们倾向于认为这种音乐与其说是毫无张力的音乐，倒不如说是全无放松的音乐，张力和放松固然是鸡生蛋、蛋生鸡的关联关系，但毕竟这两个表达方式若深入地研究起来还是有一定差别的。我们可以确认的一点是，与上一段中我们提到的音乐样式（格里高利圣咏、阿沃·佩尔特）期望通过灵魂的麻醉使实体的存在渐渐化为虚无，这里所说的这类音乐则是期望通过对身体的迷醉使灵魂逐渐羽化消散。但二者的驱动力都是一样的：后轮驱动式的不断推进，前轮驱动式的永远无终。

另外还有一些被称为"简约反复"音乐的例子，比如史蒂夫·莱许或是菲利普·格拉斯的作品，就比较复杂了。与某些"无调性"音乐始终试图规避对于音乐理解层面上的经验法则，从而通过禁止迎合情绪的需要完全剥夺了听者正常的快感的做法相对，这些"简约音乐派"的作曲家们反过来认为与我们上述的四种因素重新建立起联系并不需要什么特别复杂的机制。但这并不意味着就是向古典调性传统的"回归"。我们实际上可以将音乐行进中的潜层规则看作两个静态因素（质料与形式）和两个动态因素（动力与目的）产生结果的因果倒转来进行分析。我们可以接受在这种音乐的条件下形式去完成质料的功能，同时质料去完成形式的功能。同样地，动力因也是可以取代目的因的。我们以史蒂夫·莱许的作品《为十八席音乐家编写的乐曲》㊽（或马林巴琴六重奏）为例。在其中我们能听到有什么

东西在不断重复吗？说不好有还是没有。与古典音乐或流行歌曲中发生的情况相反，这种音乐中极少出现有一个乐句、一段主题或是可以视作实体单元的音乐过程被原封不动地重复。然而我们以为是听到了"这里反复了"的感觉。但是并非如此，我们只听到了反复，而并没有听到什么东西在进行反复。这种反复似乎就是音乐话语的质料内容了。我们在音乐中听到的蜂鸣声一样的背景基调，那不是一个音符或是主音，而是一种潜层的样式，一段同时具有节奏和旋律的单元，与主音一样地表现得非常稳定。但它却恰好不是稳定的。因为这个需要保证听到的东西保持连贯性而充当质料因的样式是在不停的变化中的：正是这种变形本身是在充当形式的主体，也正是它赋予了音乐统一性，这听起来就更加古怪了，因为其本身就是连续不停的变化，刚好是趋向统一的反面。那么这段不停行进着且以整齐划一的步调行进的音乐到底是通过什么驱动的呢？当然，看上去这里没有明显的目的因，也就是说没有可用来化解的句法张力，没有能够满足或得不到满足的期待。在这层意义上，这种音乐本来也是可以与无数建立在需求缺位，或是仅有自身存在需求的传统调式音乐一样，完全自由地自我延续的。只有一种动力因在推动其发展。但不同于古典音乐的是：作为动力的并不是样式的自我重复，刚好倒过来，对于重复的不断变形才是这里的动力。这种音乐只接受推动力，牵引力是不存在的。但是，由于这种变化的方式也是千姿百态，无可穷尽，且难以预测的，所以这种萦绕不休、持续不断、绵延不止的推动力也就具有了古典调性音乐中所存在目的因的同样结果，即出现的一种无法扰断的张力似乎永远无法在旋律或和声的任何一个层面得以解决，而且直到在最终陷入彻底的沉寂之前，永不会放松一口气。

 在音乐的理解中还有其他可能的因素可供分析，因为这些各种各样在意识中构建出来的要因似乎有时候可以相互转化，有时候也会相互冲突。就是这种关系使得音乐事件总是难以预见的，但在听完后回味时，又感觉都是可以通过其原因得以解释的。音乐创作中无限丰富的宝藏源流就由此而来。在历史上，同样也是如此，人们不停地在做，也不断地在相互讲述和流传。在这里事件发生的缘由有不同的层次，不同的规模，

不同的性质，这些原因之间有些可以相互转化，有些相互冲突。正是这些缘由之间的关系使得历史事件永远是出人意料的，但在事后复盘的时候，又感觉这些事情都是前面的各种因素所必然引发的。这就是历史庞大图景无限丰富的内容源流所在之处。

一般性解释	特别的理解方式	因素	声音事件的角色	音乐手法
用不变的东西去解释变化的东西（静态因）	在变化的东西中去提炼理解不变的东西	质料因	叙事结构（节奏）	节拍（等时长脉动）
			声音性质（音高）	主音 - 蜂鸣音 - 踏板 - 和弦主音
	在变化的东西中去理解是如何产生变化的	形式因	叙事结构（节奏）或声音性质（音高）	"标准形态"构成群组 初等形态： - 相近原则 或相似原则 二级形态： - 对称原则 或平行原则
解释为什么会变化（动态因）	通过过去发生的事情解释当下发生的事情	动力因	叙事结构（节奏）	对相同样式（节律或意象）进行重复的归纳法则
			声音性质（音高）	- 对相同样式（节律或意象）进行重复的归纳法则 - 旋律（相邻音级）或和声（不同音级间的层次结构）的合理延续法则
	通过未来可能发生的事情解释当下发生的事情	目的因	叙事结构（节奏）	节奏期待（切分音）
			声音性质（音高）	旋律或和声期待

在音乐进程中听到的（想象中的）四因论

音乐中审美情绪的构成要素

现在开始我们就要回到审美情绪上来了。这种情绪一不能与振动

和传动相混淆（见第一章），二不能与私人记忆中的悸动共鸣相混淆（如"我们初吻时播放的歌曲"），三不能与对音色的感官快感和对和弦的感知快感相混淆，四不能与音乐所要表达的内容相混淆，五不能与音乐所带给我们的任何外在感情相混淆。审美情绪就是我们单纯满足于将音乐听作音乐的时候对我们的情绪所产生的作用。这种情绪似乎具有强烈的偶然性、不可预期性、主观性、武断性以及私密性。简单地说，难以对其进行定义。然而我们还是有可能为其归纳出产生的条件，以及某些构成元素，具体会发生哪些点石成金的化学反应就随不同的音乐、不同的人、各人的心境以及聆听当刻所处情境而大有不同了。

首先，如果没有审美态度的话，自然也就不会有音乐情绪。我们能够回忆起这种态度有两面：一种是消极的一面，切断所有事物与世界的实际联系；另一种是积极的一面，倾向于对于事物的纯表面现象进行感知（换言之就是声音本身），这样，心灵就只剩下了听觉这一种功能。那么关于审美情绪，除了说它无非就是这种审美态度的完成和实现以外，似乎也没有什么可说的了。在审美态度体现出的张力下，其本身就好像是在寻求着什么，而审美情绪的出现就标志着找到了要找的东西。但千万注意并不是指审美态度去寻找审美情绪，完全不是。审美态度是在可感知的事物中寻求可感知物自身的性质和规律。而审美情绪只是在完成了这种感知的寻求后从中提炼出来的一种作为附属品的额外收益。这与亚里士多德对于快感的论述如出一辙。我们说找到什么东西，指的其实并不是通过找而找到。而是如果某个行为被完美地实现，也即是指其想要趋向于通过"行动"而完成的事情（目的或目标）全部得以圆满完成，则随之而来的就有喜悦和快感。就好像"青春之花朵"（这里指的是"青春之美"）是其身体在充分盛放的顶峰时刻随之奉上的礼物。我们在这里引用一下乔恩·艾尔斯特的表述，他说审美情绪是一种"附带的根本成果"：在《拉封丹寓言》中有《耕耘者和他的孩子们》一篇，农夫的孩子们在自己用心耕耘过的土地底下是找不到真的宝藏的，只有在放弃寻找，将心力投注到对某种"他物"

的追寻时,才会出现①。而在倾听音乐时趋向于寻求的这种"外物",就是对于音乐的理解。审美态度是情绪的初始条件。更高一级的条件就是感知对音乐的把握:体会出音乐中所表达的内涵以及使听者感动的因素。换句话说:你若去听,没准就会理解;听了又理解了,那种情绪没准就在你心中浮现出来,作为一种额外的收获。

列维-斯特劳斯曾在他灵光一闪的小譬喻中精妙地用两种机器来描摹两种社会形态。②一种是机械式的机器,像钟表,依赖初始动力启动,然后如果设计非常完美的话,可以近乎永恒地工作下去;与这种意象相对应的,是所谓的"冰冷"的社会形式:最"原始"的社会形式倾向于以最小的能量消耗无限地自我复制,亦即是说尽可能地最小化异质性与社会分层,也就是最小化内部无序的程度;以最小的张力保证最大程度的稳定。另一种与此相对的,是热力学式机器,如蒸汽机,其产生的能量远高于前者,但利用了在不同组件间大量制造差异而形成的势差(包括温差);与这种意象相对应的是我们现代的"火热"的社会形式:不断地创造社会差异和社会层级界别,并借助这种不平衡推动自身演化、进步、持续创新。我们可以借用这种思路,音乐中也可以存在这两种分别。时钟式的音乐倾向于稳定,维持自身独特的气质,自我简单复制,同时控制内在张力维持在最小的水平,以避免无穷无尽的消解和压制的需要。而热力学的音乐则相反,倾向于不断地制造内在张力,并不断地进行消减和解决,通过这种互动产生的能量维持其运动的长久延续。

正如伊壁鸠鲁③认为的快感有两种类型一样,审美情绪也有两种相

① "快感将行动变得圆满,就好像为行动附加了一个惊喜的完结奖励,也就好像一个正值壮年的男子也会被赋予青春之花",引自亚里士多德文献《尼各马可伦理学》(第十卷,4,1174-b,31-33)。
② 乔恩·艾尔斯特:《耕耘者和他的孩子们》——关于理智的界限论文两篇,午夜出版社1987年版。
③ 在伊壁鸠鲁的理论体系中,"无忧无虑无痛苦就是静态的快感,与之相对,主动的欢愉和喜悦就是动态的快感,因为是有行动与之伴生的"(引自第欧根尼·拉尔修《名哲言行录》第十卷,第136页)。

应的类型[①]：一种是"动态"的审美情绪，一种是"静态"的审美情绪。这来源于我们对于音乐的定义："对于一系列纯事件间的秩序在意识层面的展现。"在倾听这种秩序的时候，尽管其中的事件都被剥离了所有现实中的内容与目的性，但给我们带来的情绪却仍与这套秩序所代表的面对真实事件发生时本应体会到的情绪是完全一样的，只是剔除了一切"意图性"（即与生活经验相关的联系）、特定性质以及感情因素。那么，纯事件发生的唯一意义，就是扰乱生活的恒定平和发展，进而打破生命体身处其中的自得其乐。同时，与此相应地，可以在生物体中激起欲望，进而产生求而不得的沮丧。所以我们就得到了关于这意象中虚构秩序的两种不同表现：或是永恒不变的秩序，或是不停运动着的秩序。与之相应的也就有两种"处理"人类欲望的态度：或是倾向于治愈这种欲望：从根上将其拔除，并遏制其再生，欲望不存在了，失落也就能够保证不存在了；或是正相反，只要有需要就尽最大可能不断地激起欲望，然后也尽最大可能地能满足多少就满足多少。这就是我们在侧耳倾听这种仅在意识中存在的秩序时可能感觉到的两种快感，或是情绪。

我们先说如伊壁鸠鲁所说的"静态快感"的那种审美情绪：这是指不去感觉饥或渴，不去感觉需求或恐惧，而是在身体与灵魂之间体会到完全的和谐，对自己的有机构成有着充分的了解，仿佛可以在这种状态之下一直生存下去直到永恒——这种逻辑伊壁鸠鲁曾另外用"基本构成式"的快感来描绘。这种情绪同样也是我们在感受到自身与世界的和谐时——无论是真实的还是在意象中（比如音乐中）虚拟的——所能够体证的，我们不会向这种情绪寄托更多的诉求，因为从某个角度来说，这种情绪已经"自身完洽"。在这种状态下，我们除了对世界静静欣赏，意图与其融为一体之外，对其不再有更多的期待和要求，只要这个状态永远地维持下去不会产生变化。这种虚构的世界就是某些特定的调式音乐

[①] 参见乔治·沙博尼耶《克劳德·列维－斯特劳斯访谈录》，UGE 出版社，第 10～18 节，第 37～48 页。

所打造出来的，比如说中东风、印度风、阿拉伯风，乃至包括某些中世纪音乐如格里高利圣咏（对于圣咏来说，这种虚构的世界就是信仰中涉及的"另一个世界"），甚至还包括某些"迷幻"音乐或神秘主义的音乐，阿沃·佩尔特可以作为这种类型音乐的一个分野标准。在灵魂方面奠定了基础之后，这类音乐就会一次性地营造出一种氛围，并将其延续下去，避免产生任何张力，避免产生任何差别，同时避免产生任何和声效果或节奏效果上的期待，总之，就是避免出现任何能够被突出的声音事件。因此这些类型的音乐基本就可以用两种静态因素（质料因、形式因）之间的交错作用完全概括，因为静态因素所做的就是将一切变化的都归于恒常。质料和形式就是音乐中趋向静止的动因。这两种因素的行动就像为音乐的发展踩着刹车，制约着音乐的发展。这种运动，或是遵循重复性法则（质料因或是形式因），或是遵循旋律的合理延续法则，也就是说音高或是节奏的变化（如果有的话）仅发生在相邻的音级之间。解决内生张力的目的因则被刻意规避了。在这种情况下，最重要的部分是形式，这指的是一种"形式规范"，这类音乐就是力求尽最大可能维护这种规范的形式，或是通过简单的重复，或是有时通过挖掘其中存在的各种可能性。在很多属于这一类的曲式中，比如印度拉格音乐，我们可以听到质料因的恒定效果，也就是在不断变化的事物中归纳出不变的一个索引：比如以坦普拉琴空弦奏出的蜂鸣音作为和弦的恒定低音，或者还可以采用某些其他复调乐器可以自带共鸣音的。而至于独奏者，他只会负责钻研一个单一的曲式，在某种意义上讲是脱离了背景独立出来的一种形式，或者说是为恒常不变的质料因带来最低限度区别的形式因。这个因素让我们在看上去变化的事物中（这么说是因为，在现实中，也就是在音乐想要反映出的"真实世界中"，一切都是固化不变的）理解它是如何会变化的，又是如何总能恢复统一的状态（因为在我们身处的世界中，世事无常就是造成我们欲求难满的最重要原因）。这样"静态"的情绪在这方面就包含了三个层面的意义：一种是身体的安静状态，一种是精神得到了满足的状态，还有一种是听到了音乐中质料或是形式方面保持相对不

变性时的恬静状态。

与此相对地，绝大多数的西方音乐，以及非洲音乐（与人们的偏见刚好相反），无论属于调性音乐还是调式音乐，艺术音乐还是通俗音乐，古典音乐还是爵士音乐，无论是否存在调动律动的体感情绪（动感传递、舞蹈），均是意在调动运动中的审美情绪（这里指随着音乐过程本身展开和对其进行理解所激发的快感）。前面提到的动态理解音乐的"四因"就是在这些音乐中得以完整体现的，那些因素就是音乐中运动的起因，也是音乐本身作为一种运动的起因。也正是这些种类型的音乐才更加契合我们对于音乐更加完整的定义："通过因果关系相互关联的纯事件之间的秩序"，因为我们对于因果关系的理解更多的是关于驱动的因素，也就是动力因与目的因。

在所有这些音乐中，质料因不再仅是起到恒定不变的基底作用，还形成了产生张力的起始标记点，以便在随后解决时仍回到这个水平上。节律或节奏单元的周期性会令临时加强的一个拍子在短暂的离开同步等时长脉动之后立刻返回原位；而调性音阶中导音的存在则令音高在旋律上偏离主音之后还要迅速地解决到主音上。我们只有在样式不规则出现引发的张力背后才能听出质料的某些特点来。当音符通过移调在和声方面偏离了主调，并移向另外一个调式，直到一段节奏完整结束要回归到主调以前，所有变化都是可能出现的。这就是驱动因素所起的关键作用的缘起。其实，之所以最迟从17世纪开始人们发明了所谓"功能"调性，就是要在音乐的特定语境中为不同的音级或和声赋予不同的功能，目的（或至少是结果）在于要在句法中将无穷无尽的动力模式进行系统化。音乐中一切创造性的能量似乎都来自于这种列维－斯特劳斯所说的"势差"，这里的势差是由节奏、旋律或和声营造出的张力造成的，当然还有随之将其解决产生的舒缓松弛与之相呼应。旋律的快感在于一条旋律主线在进行中总是期待着回到开始的那个点，而通过不断的变化推迟着这个回归时刻的到来。和声的快感在于所有存在轻微不协和的音程都倾向于最终在和声完美的共鸣中得到解决。变奏的快感在于从一种不熟

悉的样式中听出熟悉的样式，在区别中辨认出共性，并通过把握不变的特征发觉变化。节奏的快感在于通过对于节奏单元的重复或反复解决掉它那不可预期的随机性。切分音的快感在于规避了正常情况下对于强拍子的期待。自从发明了十二平均律之后，这些因素将稳定移调的可能性扩展到了无穷无尽的地步，那就意味着我们可以自由地不断变换音乐所营造的氛围，这种自由度的界限一直延伸至瓦格纳半音和弦体系的最终边界。这就是那永远无法满足的欲望的内在构成，或者毋宁说这是快感的内在构成，即永远是在不断地寻求着新的需要以便得到满足。

这就是"西方"音乐的基本构成——其实那些非洲的复节奏音乐也是一样的。每一段乐章的运动方向都是一个由张力趋向缓和的过程，每一个这种过程又被嵌入了一个更广阔的张弛过程之中，如此层层嵌套，结果是我们在乐句和更复杂的章节中期待着对旋律、和声、节奏等各类张力的消解及缓和，手法不断变化，但总是局部的或是在更细微的方面，对于某些张力进行解决的行为本身又会形成新的张力。无论是哪种类型的音乐情绪，都是对这些音乐进程中刻意制造的压力[①]进行感知的不断积累和凝聚的产物。列维－斯特劳斯也用自己的方式论述了相似的观点：

> 音乐家们每时每刻所做的事，就是将对音乐进程进行独立猜度的听者所预期发生的效果或多或少地增加一点或是克扣一点，音乐为听者营造的情绪就完全来自于这种明明总有一定规则可循但却无法真正摸透的情感之中。这种五味杂陈的、时而感动

[①] 我们在这里与莱昂纳德·B.迈尔在其富有创见的作品《音乐中的情绪与意义》（芝加哥大学出版社 1956 年版）的主要观点有异曲同工之处。这篇论文深刻体现出格式塔心理学理论与同时代的实用主义者查尔斯·桑德斯·皮尔士或约翰·杜威对其的影响。其核心内容在于以下的这种影响力法则："当我们对于某种情状试图进行反应的倾向被抑制住时，某种情绪就由此发生。"（见原文第 22 页）于是就有了"音乐激发人们的期待，有些是体现在意识层面的，有些则是潜意识层面的，有些会得到缓解，有些则可能并没有计划直截了当地给予解决"（第 25 页）。从而"当不确定性越高（悬疑效果），张力越强，期待着要为其提供解决的情绪空间也就越大"。

时而喘息的感觉中蕴含着这种美学快感，期望受到欺骗与期望得到超出意料之外的补偿的相互交错中蕴含着这种美学快感，都在音乐作品带来的挑战之中体现出来；这就似乎是让我们经历各种根本无法通过的试炼，然后出乎意料地又为我们带来完全超过预期的令人赞叹的结果，给我们带来最终取胜的感觉，审美的快感也蕴于其中。①

那么从这些有序编排的张弛交替，相互自由交错博弈的四种因素，为我们带来可预期的意外效果时，真的包含了全部的音乐情绪吗？我们说：一种音乐若其展开的过程对于我们完全不可捉摸，那在我们的体验中也仍将是一片晦暗的。这不可能给我们带来任何快感，因为在音乐语言中至少要有一部分让听者能够听懂，才有产生快感的前提。要说引起惊讶的效果是有的，而且必然不少。说到有趣呢，或许也可能有，但要视情况而定。（"真有意思！"当我们听到一部确定无法理解的作品时，有时我们会这样说，其中一半是诚恳的，因为我们确实是体验到了一样新鲜事物，心智感到了真实的渴望探索的情绪；但还有一半是虚伪的，因为我们实际上隐藏了迷惘或在情绪上漠不关心的感受。）换句话说：没有哪种音乐是完全无法预期的，否则那就只是一系列孤立发生的声音而已。反过来说，一种音乐若其展开的过程对于我们来说完全可以预期，那么仍然无法为我们带来任何快感。我们听得懂，没问题。但是听得太懂了。（"雅克兄弟，雅克兄弟……"这首曲子自从我们长大以后应该已经很久不能给我们带来什么乐趣了：因为已经感受不到什么情绪发生了。）这就像一个唠唠叨叨令人生厌的东西，我们已经不再想听到：因为我们在它演奏之前就已经很清楚有什么要说了。过分的熟悉和掌握反而会损害理解的效果，也会损害情绪的产生。

感受因人而异，表现因曲而异，在极端的晦涩乃至失去音乐性和过

① 克劳德·列维－斯特劳斯：《璞玉与精金》，第 25 页。

分透明乃至失去重要性的两个极端的中间部分，可以建立一种脆弱的平衡，找到既不挥霍又不悭吝的尺度，每个音乐家从中都能做出感动自己的音乐。有些音乐我们是如此喜爱，以至不断地单曲循环就会为我们带来强烈的幸福感。这种情况下重复非但不会冲淡愉悦的感觉，反而会进一步强化。感觉就像无论什么时候去重新听，总都有很多很多之前没有留意到的东西可以被发掘出来。我们完全徒劳地自以为能预测音乐在某刻会向某个方向发展，但是给我们的讶异却仍是层出不穷：总有全新的东西在其中封存着等待发现。对于音乐的理解和领悟的层次越显得无穷无尽，音乐性所营造出的快感也就随之增加（我们通过这一点就可以将大师力作与一般的动听音乐区别开来：一般的音乐往往经不起任意地重复温习）。

因为有时候这样好听的音乐听多了，会有习惯的感觉，那种感觉就如同磨损了的器具，这样音乐听起来就令人感觉絮叨冗长。我们对音乐中的一切都心知肚明的时候，那它也就没有什么新东西可教给我们了。那些刻意嵌套纠缠在一起的无可预期的声音事件在被完全洞悉后就会走向完全的反面：意外的反变成了机械的。其中蕴含的机巧都在我们记忆的掌握中，什么时候会挫伤我们的期望，什么时候展现出脆弱的对称，我们全都烂熟于心。惊喜感不再，音乐就老去了。那么这时候我们就应该让它沉淀一段时间，视情况不同或需要几周、几月甚至几年。必须要彻底地忘干净。于是突然有一天，我们无意中又听到这段音乐，或是听到这段音乐的一种全然不同风格的演绎（如果作品是某种经典保留曲目的情况下），抑或是一次现场录音的版本（如果作品原本是以标准化成品的样式呈现的情况下）。这种似乎是在彻底遗忘的前一天再度重逢，却见到了比离别那天更加富有青春魅力和令人愉悦的活力的感觉，那是怎样的快感啊！

我年少的时候，曾经有几个月每天沉浸在将莫扎特的《唐·璜》唱片一遍一遍循环播放之中。我还记得演绎者是，指挥约瑟夫·克利普斯、维也纳爱乐乐团、塞萨尔·西艾皮、苏珊·丹科、莉莎·黛拉·卡萨、费

尔南多・科雷纳、安东・狄尔莫塔、赫尔德・古登、沃尔特・贝里。这种沉迷最终令我感到不安：我会不会很快会厌倦，最终将这首我深信是专属于我的乐曲永远地弃之若敝履，就像唐璜对待他那些始乱终弃的情人们一样？于是我下了一个决心：再也不听这套唱片，把对音乐的痴恋原封不动地保存起来，为了真正在歌剧院中的零距离相遇积累热切。从那以后，我就一直保持着这种克制。这种忍耐最后得到了补偿：在每次观赏这部歌剧的时候，我的幸福感都丝毫不打折扣。

没有哪种音乐是完全可以预见的，也没有哪种音乐是完全不可预见的。但是我们每个人永远千变万化的情绪会遵从一种恒定的规律：一部音乐打动我们的程度与其展开过程中的两个因素成正比：一是在每个声音事件出现时给我们感觉上的意外程度；二是在每个声音事件完成之后，回顾时感觉仿佛可以通过某种逻辑完美预见的程度。在当下体会到的意外性越不明显，人们在音乐中听出的感觉就越接近机械感，听上去就似乎被剥掉了一些独创性，以及给我们带来惊喜的可能性，情绪的波动性就越低；而在回顾中这种音乐的逻辑可预期性越弱，人们在音乐中听出的内在关联度就越不紧致，其逐步展开的过程就由于先置的那些因素不明确而显得不是那么有说服力，情绪的波动性也就越低。不过根据欣赏音乐时的感触与心境不同，根据个人的欣赏习惯与所受音乐教育的层次水平不同，有些人会更倾向于喜欢在当下更容易预期的，也就是更机械一些的音乐，有些人则更倾向于喜欢过去出乎意料而过后可以体味出规律的，也就是更复杂烧脑一些的音乐。

这只是用另外一种说法来描述情绪的另外一种法则，即构成的四因之间的自由交织法则。我们在一段内在统一（音乐看似单纯的自身流动）的音乐话语中听到越多的构成因素、越多的贯时交错或是越多的同步嵌套关系，我们的情绪就越被推向高潮。但是同样，一切都取决于承载这种情绪的载体是统一性更强，还是多样性更强。某些听者，依其感受和收听当时的心情，其美学情绪可能会由这些倾向于包含丰富多样的相互交织的因素构成的音乐所唤醒，也就是张力松弛之间的交织纠结与汹涌

堆叠，无论是旋律、和声还是节奏方面，前提条件当然就是能够将其当作统一的整体来得以理解，他们会爱听巴赫、瓦格纳、德彪西、科尔川；另外还有一些听者，或还是那些人但处于一种别样心境的时候，他们的审美情绪则会被音乐话语中朴实的宏大而唤醒，前提条件则是他们能够在其中听出浸润这些音乐的极度丰富的质料源泉，这些人会爱听莫扎特、舒伯特、迈尔斯·戴维斯、比尔·伊文斯之类的作品。

 这两种法则基本等价，脱胎于同一个来源。我们说纯粹由音乐本身带来的身体的情绪通过我们被理性培训过的身体所感受到。审美的情绪也与之相似，不同之处仅在于，它是通过我们被理性启发的想象力感知的。要想体会这种情绪，首先就要从"洞穴"中脱身出来，也就是说通过想象力进入音乐的世界。这种情绪与实现理解的快感很容易杂糅在一起难以分辨，理解的快感是"观念理性"所产生的结果之一：我们能够从美学的角度去理解音乐，是想象力与理智共同配合而实现的。因为声音的连续关系，剥离了其中所有现实事件内容后，是要用想象力去进行理解的，但是若要理解它们之间的逻辑关系则还是要运用理性的：用于感知事件动态进展的想象力跟用于寻求因果联系关系的推理逻辑之间的协同工作使音乐呈现为音乐，也使音乐得以打动我们。这种协同工作使我们能够在专为想象天地提供的声音序列之中辨认出某些在理论上切合我们的逻辑条理的内涵。

 剩下的就是感知能力本身的问题了：一部分来自天生禀赋，一部分来自文化底蕴。

 这些就是我们可以向那些来自火星的人类学家们解释的："您们是拥有理性的生灵。您们也与我们同样，都是拥有观念和想象力的生物。可能您们所缺少的，正是这种理性与想象力之间的协同合作的效应，人类所有美学所引发的情绪都根源于此。或许您们的想象力对于您们世界的作用仅是在意识中重现曾经感知过的物事，而不是以此为基础重新构建一个世界。或许当您们在听到连续的声音时，您们的理性会立刻发出指令，要您们立刻去寻找每个独立声音的来源（'到底是什么发出这种声

音？'），这就使您们无法抛弃寻求声音来源的努力，单纯运用想象力去将声音序列单纯听成声音序列——这就好比我们人类，在夜晚面对璀璨寥落的星空的时候，有时候也会在想象中构建出这样那样的样式规律来，有时看出一只小熊的形象，有时是只狗，还有时是一架天平。如果您可以放任想象力跟着听到的声音随波逐流，像我们将星星之间编织起各种联系的方法一样，在声音之间也编织起类似的联系，那么您们的逻辑思维或许就可以从中掌握到某种逻辑因果关系，或是把握其从现实世界中发生的事件中提炼出来的规律和法则——这些就构成了在这个世界中能够指导您们行事的因果论以及法则。或许您们的逻辑思维只习惯于在现实世界的环境中运作，而在由纯叙事架构组成的想象的世界中则很难施展……因为当我们的理性思维在这种想象力的世界中声音的梦幻狂想中，认出了其自身架构出的作品，但非有意为之，完全出于游戏的心态，也不求回报时，这就是我们所说的，被感动了的状态。"

那么，美是什么呢？

有时候音乐是美的。这句话除了说到"音乐是美的"之外，什么意义都没有。

因为"美"这个概念总会遇到两种不同的误读。我们有时会把审美与为艺术作品赋予一定的绝对且可量化的价值混为一谈；我们有时还会把某件物品的美与它带给我们的美学观感混为一谈。这三种情况是有区别的，而且必须将之区分开来。

如果任凭三者混淆下去，我们就将永无止境地陷入某种艺术品价值几何的争论之中。感觉似乎美就是具有可以实现的价值。有时候人们会忘记除了"美"之外，审美的范畴还包括很多其他的概念，有些以"美"为前提（比如"俊俏、标致"，说的就是"精巧"的"美"），有些则将"美"设定为对立面进行排除（比如"崇高、伟大、辉煌"，这些都是无尺度限制的，而"美"就是尺度、均衡与节制的代表）。人们更加

容易忘记的，是艺术作品的价值（即便是审美价值）取决于很多因素：实现自身功能的合宜性（展现、叙述、启示、偷闲、冥思、升华，等等）、表达力、真实性、权威性、人文性、知识性、伦理性、政治或社会诉求、新颖性、独创性，等等。同样幸运的是，如果艺术仅是为了满足对于"美"的需求，那么我们基本不会真正需要什么艺术品。因为"美"的存在俯拾皆是。我们可以看到美丽的长河落日，美丽的春光明媚，美丽的俊男靓女，美丽的嫣然浅笑，美丽的身姿，美丽的华府，美丽的发艺，美丽的色彩。那么自然也就会有美好的声音，美好的音色。足球中有美妙的传球，滑雪中有曼妙的定式，象棋中有精妙的杀招，数学中也有优美的演示过程。还有比"美"更常见、更不值钱的东西吗？换个角度来看，艺术作品的美感还很有可能会损伤其价值体现。我们有没有批判过类似塞巴斯蒂昂·萨尔加多的巴西秃山金矿"淘金者"的纪实性照片，谴责其刻意的美学追求淡化了其对于世间苦难的见证？我们有没有批判过安德烈·塔可夫斯基的那些如《牺牲》这样的电影作品，非难他因为痴迷于影像的美感而牺牲了叙事的张力？我们在听到罗西尼的《圣母悼歌》为了迎合美声唱法的符点节奏，而用男高音表达如此悲伤的歌词（"Cujus animam gementem"意即"一把利刃刺穿了他悲鸣着的灵魂"）时，有没有感到一丝诧异？

这三个概念（美、价值、情绪）必须要清晰地分开，否则还会陷入关于美是"客观的"（我们通常会用观赏者兴味的相对性来反驳）还是"主观的"（我们可以说我们是要为某个外物赋予"美"而不是为它的某个特定固有的状态，这样也很容易加以反驳）这种无休止的辩论循环中。对我们来说可能比较清楚的，就是所谓"相对"的，是我们的审美情绪，只有这种审美情绪是会（仅是部分地，远不如我们通常说的那么明显地）随着感受能力、主体条件、文化场域、历史阶段或是即时心境而变化的。实际上这才真正从定义上讲是涉及私人的范畴。此外，当我们提到一件艺术作品或是一段音乐很"美"，我们所想说的并不见得就是"它很能触动我"。"很美，那么又怎样？"我们可以判定一段不能触动我们的音乐

是美的,而且绝不自相矛盾:"无聊!"美妙的音乐,只能被评价为美妙的音乐,可能会毫无意义,没有任何力量,就像被挖空了所有内在必要性,成为没有内涵的形式……

比方说,让-马希·勒克莱尔的长笛与羽管大键琴《C大调奏鸣曲》(Op.1 No.2)中第一乐章慢板,或是加布里埃尔·福莱的《小提琴与钢琴奏鸣曲》(Op.117 No.2)中第二乐章行板,抑或是莫扎特1771~1774年在萨尔茨堡写出的二十来首让人提起来就心神不安的交响乐[其中第25首《G小调》(K.183)或许还能称得上是个例外],特别是海顿,他做了106部交响乐,其中没有让我感到索然无味昏昏欲睡的曲目屈指可数。但我不能否认,在其经典的堂皇美丽包装之下,这些音乐听上去都很令人舒服,但是只是"听上去",我不会说"听起来"。要列举这些"优美"的音乐我能拉出一个很长的单子,没错,客观上这些曲目都是非常优美的,不过,尽管它们煞费苦心地在争取吸引我的注意力,我的听觉总是不可避免地游走到脱线状态。那么爵士音乐又怎样呢?好吧,正是最美的、最纯粹干净的爵士乐,最能立刻让我昏昏欲睡,比如说"西海岸"作曲家中的代表雪利·曼恩、盖瑞·穆里根、斯坦·肯顿等。这种感觉无可反驳?或许吧。但是的确无可挑剔。

无论是在音乐中还是其他艺术形式,光有美感明显是不够的。但这些曲子容易让我们将"美感"与"艺术作品价值"和"情绪色彩"这两个方面混为一谈也并不是没有由来。长久以来,"美"就与艺术作品紧密地联系在一起,似乎成了艺术作品最根本的核心价值,尽管自20世纪以来,学院派艺术史就已经不再为"美"赋予可衡量的价值了,但毋宁说是更多地对于由"美"而普遍伴生的快感是否存在而有所分歧,而不是对于"美"的本身含义。"美"与"艺术"之间的正常关系就是这么来的。但是这里需要另外一种角度,更具内生性的角度,与历史源流及浪潮都无关系。在艺术品中,我们完全有理由对其审美特征有很高期待,因为这些作品完全就是为了产生感官效应而存在的,它与自然产生的物事和某些文物不同,那些是我们必须要忽略其核心效用(生命系统、存

在本身与实际用途）才能察觉其审美特征的。所以对于创作目的就是为了迎合审美态度的艺术作品而言，将其价值与最根本的审美范畴"美"挂上钩，并不是没有一点道理的。但是，这两个概念还是必须要给予严格区分。

对于"美感"与"审美情绪"这两个方面的混淆其实也是一样道理。没错，在大多数情况下，如果某段音乐非常打动我们，那么我们通用的语言系统会促使我们不得不说（或许可能仅是因为我们缺乏更加准确的语汇形容）："这音乐好美。"但是我们并不是完全严格地想要将"美"的概念和特征丝毫不差地赋予这种音乐。

当我听到约翰·柯川最近一版在先锋村现场演出《我最喜欢的事情》❹的录音时，我被彻底地震撼了！尽管音乐中我们只能听到难听的音色和狂放不羁的即兴，没有任何美感。但竟是如此扣人心弦！费尔南多的《地震》中开场出现的那凄厉的断续调"永无退路"❺，我也绝对不能说这曲子很美。我可以明白地确认当我在听史蒂夫·莱许的《各种火车》时 [在这里为大家提供一个克罗诺斯四重奏演绎的弦乐四重奏❺加磁带录音机版本]，我的情绪是音乐性的，也就是说处于一种审美的态度，这并不完全是出于作品"记忆引导程序"①的作用。但我并不会承认说这个作品是"优美"的。

"美"并不总是必需的。

当我们借用"美"的概念来评价从审美角度上打动我们的作品时，这种语义上的泛化延展也同样是可以自圆其说的。"美"是可以从任何一个角度取悦人类的，按照基础心理学和比较人种学的知识，人类感官普遍倾向于接收信息的和谐优于不和谐，均衡优于不均衡，时空上的正则规范优于混沌状态，适度优于过度或是不足。满足、满意甚至快感就都是面对任何具有上述特征的事物时可预期的反应，这与该事物具有的其

① 《各种火车》会为我们激起一种似乎置身于拉着流刑犯们开赴集中营的列车的感受，当然这只是曲中营造的无数情境之一。

他的性质和特征基本无关。这种混淆就来源于此:"美"与"满足"这二者在人类学和心理学层面上的自然关联性很容易使我们将事物本身的客观属性与其带给我们的审美情绪混为一谈——这种审美情绪可不仅是简单的感官上的满足,因为它所带来的力量能让我们呆若木鸡甚至是号啕大哭。但是,仍要再说一遍,这的确是一种混淆:有些情况下我们可以被某种并不能被称为"美好"的物事在审美层面触动;同时在另一些情况下则完全相反,我们可以对某些被公认"完美"的物事置若罔闻。

这是因为"美"是一种客观的性质,如果不考虑前面提到的这两种混淆可能性的话(可以自圆其说,但是很具迷惑性),它基本就是一种不容置喙的纯事实。两个方面的论据可以支撑这一点。一是经验实证的方面。人们很少会在"什么是美的"(狭义的美,即指赋予某个具体事物的特定的审美特征)这样的问题上产生重大分歧。有些人喜欢托斯卡纳平原地貌,有些则喜欢北美大平原地貌(反过来也一样),但是如果你说其中某一种地貌是"美"的,那么即使是偏好另一种风格的人们也并不会出来反驳,因为没有什么可供反驳的东西。同时我们完全可以理直气壮地指责某些人将空地上堆放的一大摊垃圾称为"充满美感"并大肆宣传的做法。我们可以认为艾娃·加德纳比玛丽莲·梦露更美(或者相反),要想更加具体地分辨,我们还可以就体态与容貌这些方面来评判她们中哪一个更加让观者产生愉悦,但是并没有谁敢宣称某个扭曲而畸形的体型是"世间最美"的。那些标榜自由思想的人们会声称美是相对的,但这什么都不能说明,因为即使是他们也很难说出"丑陋也是相对的",人们在描摹卡西莫多形象的时候,都会将客观的语汇用到极致:生满疣肿脓疱,眼窝深陷,鼻子奇大且扭曲,后背佝偻,皮肤上长满了各种斑驳的癣,等等。为相反的价值取向界定标准为什么这么难?

第二个方面的论据乍看上去似乎武断,但与人们的集体经验相一致。在18世纪的思想潮流中,当"品位"(及其相对性)与对人类感受的探求还没有盖过对于"美"的概念的逻辑分析时,这并不成其为问题。就像我们今天常说的,这就是一种基于事物可感知的性质之上的"凭空

出现"①的性质。简言之，美就是一种基于客观特征的价值特性，客观特征是不会以价值特性为转移的。如维特根斯坦所说②："设问：'你能否严格按这只蝴蝶本身的样子去形成关于它的意象，但却想象它很丑，而不是很美？'"这实际上就是说：如果你不去主动地在意识中改变你原本认为美丽的一只蝴蝶的某些可感知的特征（形象或颜色），你也就不可能得到关于它丑陋的印象。你们的评判可以不依赖于对于美的任何概念预设，完全基于对事物客观特征的描绘而产生。但这显然就滋生出了"美是主观的"这种论调。实际上我们完全可以将某种称为"美好"的事物的所有客观特征一一列举出来，而并不虑及其"美好"，甚至都不需要亲眼见到（或是亲耳听到）。人们说这就证明了"美"并不是一种客观的属性。事实上，未处在特定审美态度的欣赏者是无法体察出"美感"的：这种审美态度是评判的必要条件。我们该怎样一面认可"美"存在于客体本身之中，同时又承认其并不能与其任何特征产生对应关系，并且还依赖于观者某种特定的情绪态度呢？

我们可以这样来解释："美"是事物可感知特征的某种特定性质，换句话说，如果说事物本身体现的可感知性质是第一印象的序列，那么"美"的特征是在其基础上的第二印象的序列。这些可感知特征的性质是自始至终定义好的：这是一种成本收益的经济平衡原则（即"用最少的条件产生最多的感官效应"）或是完备原则（"在最严谨的秩序框架下所能实现的最大差异化"）③，亦即在统一的视角下能体察到的最丰富的整体。这些原则在足球比赛的传球效率中就可以体现出来：在保证单兵球员最少传球和最低体能损耗的前提下，实现最大场地覆盖，规避遭遇对

① 关于在其基础上"凭空出现"（也就是指"衍生出"）审美特征的那些人们可感知的特征本身与事物也不具有依赖性的这种观点，在今天主要是由一些"审美写实主义"（哲学上称为"分析派"）的拥护者在不懈地支持着。请特别参考罗热尔·布耶维的著作《审美写实主义》（PUF 出版社 2016 年版，第三章）或塞巴斯蒂安·雷伍的著作《美与事物——审美、形而上学与伦理》（雷恩大学出版社 2013 年版，第三章）。
② 路德维希·维特根斯坦《文集》，伽利玛出版社 1970 年版，第 57 页。
③ 莱布尼茨《单子论》，第 58 节。

方球员，并造成无法防御的进球路线，那才叫精彩。又或者是在滑雪运动中体现的仪态美感：运动员尽量保持稳定的姿势，控制速度和滑动路径，争取通过均等的小圈走出最大的弧线，在这个过程中看上去基本不做功，除了有规律地挪动一下膝盖，保持身体笔直，上身不动，尽量减少无用动作的耗费，只留下可控或有效率可期的动作。在象棋中，求胜的举动之上也会形成这种美感，遵循的还是同样的逻辑原则。比如载入史册的只靠拱一个卒子（路线最简）实现四步绝（既是必然又出乎意料）杀（最大效用），前提是连续牺牲掉一个王后两个车（最少的条件）！做出这个组合的是俄罗斯象棋大师亚历山大·阿廖欣，现在被称为历史上最伟大的艺术家，这场绝杀直到今天仍能把象棋爱好者们刺激得泪流满面。同样的美感还会出现在出色的数学证明过程中：比如欧几里得在仅靠几个显而易见的预设前提证明"素数个数的无限性"[①]这个如此宏大的命题时所采用的极简证明路径（经济原则与完备原则的结合）令我们不禁崇拜得五体投地。在这里我们就能看出理性逻辑在美感评价过程中所扮演的角色：无论是经济思想、收益最大化的思想、最大范围或最大多样性之中寻求最大统一思想，这些都是人类理性的必然要求。综上所述，我们可以将"美"总结为：对于事物某些可感知特征通过逻辑理性处理产生的新的特征。这样矛盾就解决了："美"确凿存在于客体中，但并不对应着可以客观描绘出来的那些第一印象层面的特征，而是通过在其基础上进行二次处理加工后得到的产物，只有借助特定的审美态度才能感知，需要运用人类逻辑理性来进行评价。"美"就是在感官印象中发掘出的逻辑理性。这既不能说是一种"主观"的性质，更不能够对其铁口直断地批判，这是与个人的审美口味有关或者说是由个人或集体的感知能

① 根据欧几里得《几何原本》第九卷第20节。设有三个素数A、B、C，若我们构造新数D，使得D＝（A×B×C）+1。如果D是个素数，那么显然有至少一个比A、B、C都大的素数存在；如果D不是素数，那么它必然另有一个比A、B、C大的除数，这个除数也为素数。则无论A、B、C取何值，总会存在至少一个比它们都大的素数。于是可知素数个数的无限性。

力决定的。人类通常是能够就此达成一定程度共识的。

所有这些推理都是为了将音乐中的"美"清晰地显现出来。因为当我们将"美"定义为"建立在一阶感官特征基础上的二阶逻辑特征"时,那么所有音乐都是有审美价值的!实际上,音乐为我们提供了洞穴的出口:听到音乐,就意味着不再将声音仅听成声音(事物的感观属性),而去寻求其二阶的逻辑性质;在处于审美状态的情况下,也就是说有意识地去掌握使单个声音相互联系起来的那四种因果联系。另外,我们发现,要想完整地从审美角度理解音乐话语,必须要把想象力(声音本身的感官层面)和逻辑理性(因果联系层面)配合起来运用才能做到。将音乐听成音乐,在某种意义上来讲也就是体验声音的"美",抑或是体验在声音组合之间蕴含着的"美"。这就不再矛盾了。某种乐器单纯的音色或是某个和弦可以说是"美"的,因为它们各自以不同的方式将很多不同的声音按照某种谐和的规律统一了起来。如果将鸟的叫声当作音乐来听,你们也同样能从中体察到"美感"。另外,如果我们还记得"协调"(作为将大量感官现象达成理性统一的"美"的概念最为明显的表现)对于视觉艺术来说只是个间接描述(并非所有画作都是追求协调的),而仅对于音乐是直接描述,因为"协调"本身就是个来自音乐范畴的概念,那么关于"任何音乐只要当作音乐听就是美的"(即使是《雅克兄弟》或是《小鸡舞》)这种说法,究其根本不过是自圆其说的赘言而已。在这种意义下,一种音乐如果不"协调"(不是声音之间的和谐统一)的话,那就不能被称为音乐,而只是一段连续的声音而已。所以,"美"是所有音乐的共有属性。

但也正是因为同样的原因,无论是在音乐还是在其他艺术形式中,"美"也是一种非常罕见的属性。在音乐中真正重要的,是音乐对我们产生了什么作用,这跟我们具有什么样的感官能力没有关系,而是完全来自音乐本身内生的某些特质:在音乐中真正重要的,是音乐能让我们的机体产生什么样的反应(共振还是移情),对于那些需要审美态度作为支持的音乐,还需要考虑它们能在审美层面对我们产生什么影响。一般情

况下我们只把那些能够打动我们心灵的音乐称为（或是理直气壮地称为）"美"的。但是我们还可以进一步深入分析一下。实际上我们现在已经考察过所有审美情绪所必需的组成因素了。我们可以说这些组成因素并不是在音乐的感官特征层面（声音本身）上，而是在（音乐概念中所"自身具足"的）审美特征层面上涌现出来的，这里提到的审美特征层面就是能够被"意象理性"捕获的声音之间的有机联系，也就是说是在"美"本身或是声音之间的和谐关系层面上涌现出来的。这些审美情绪的前提条件依赖于音乐本身的审美特征，而音乐自身的美则是不需要那些预置条件作为前提的。音乐中从审美的层面感动我们的因素来自第三阶的特征——我们在这里总结出了几条原则：一段特定音乐给我们带来的感动取决于其听上去出乎意料与顺理成章程度之间的平衡，也正是在这种随时可能偏向于一方的脆弱的平衡之间，我们的情绪才能找到得以安放的空间。同样地，一段特定的音乐给我们带来的感动还取决于我们能在最统一的音乐话语中听出最多不同的因果关系之间的交织纠缠，这同样也能体现出一种随时可能偏向于任何一端的平衡。这并不是对于音乐美学价值的低估，音乐的价值是由其中承载的身体和审美两个层面的震撼效应的集中度和丰富性来衡量的，从而要依赖于给我们带来审美情绪的持久度或是在历史长河的考验中带给其他听者同样感受的审美耐久度。但我们即将提到的情绪特质则是要依赖于这种平衡，或是这种平衡得以建立起来的方式的。

依据我们通常对"美"定义的方式，可以说，当意料之外与情理之中达成完美平衡（也就是音乐话语的晦涩与易懂之间的平衡）的时候，或是当我们从音乐话语中听出了丰富多样的逻辑因果关系而不破坏其统一性的时候，音乐就是以其"美感"打动着我们。这样的例子我能够举出上百个，这里只举几个瞬间浮现在我脑海中的作品为例，差不多完全是随机的：比如巴赫所有的康塔塔和《受难曲》系列、莫扎特所有的歌剧、拉威尔的弦乐四重奏、萨塞尔·弗兰克的《A大调钢琴与小提琴奏鸣曲》等。又比如在爵士乐中，比尔·伊文斯的《你得信仰春天》或是

迈尔斯·戴维斯的《泛蓝调调》❷。

但当我们被感动甚至是被搅得心乱如麻时，我们会感受到平衡从不可预料的一边通过某种无形无相的机制挪动到了意料之中的一边，音乐就以这种触动人心的质朴来感动我们：巴赫的《十二平均律钢琴曲第一卷序曲》的美感中所特有的色彩就是如此，莫扎特的《C大调奏鸣曲》（K.545）❸也是如此，或者是舒伯特的《冬之旅——菩提树》❹，等等①。（又或者在爵士乐中：所有的蓝调！任何单声部独奏的蓝调都属于这一类）。相反地，如果这种平衡开始偏向到了难以预料的那一边，但同时又不能影响到想象天地中逻辑关系的既有感觉，那么音乐就要以充满神秘气息的复杂性来感动我们：比如贝多芬的C小调第32号钢琴奏鸣曲（Op.111），莱奥什·亚纳切克第2号四重奏（《情书》），捷尔吉·利盖蒂的第一号弦乐四重奏（《蜕变小夜曲》❺）等也都是这一类（又或者在爵士乐中：查尔斯·明戈斯的《黑圣者与女罪人》也属此类）。

另外一种变化（在统一性和多样性之间关系的调谐）对于"定义"我们的情绪来说同样重要——但显然这并非必需，因为只有其力量和丰富性本身对我们才是重要的。即使在严格意义上不能说很优美的音乐，仍然可以在审美的角度上打动我们，甚至在音乐层面上征服我们，比如通过作品的气势恢宏（莫扎特安魂曲系列中的《神怒之日》、贝多芬《第九交响曲》的第四乐章、《特里斯坦与伊索尔德》第二幕中的爱情二重唱，以及约翰·科川的《至高无上的爱》等），这里我们听到的音乐给我们感觉是一种难以言喻的广大（与"美"及其感染力的广大不同，"美"无论看上去如何广泛，终还是可以度量的），无法被容置于自身的边界之中，也无法被含括在我们的理解范畴领域内：这种崇拜的情绪来自对于远超我们自身的力量（有时是非人类资质所能企及）的一种敬畏。

另外，有些情况下，当我们的情绪随着乐章的行进，慢慢熏染上

① 我们在这里提到的仅限于单纯的审美情绪，不去考虑身体情绪，因此在我们选取的例子中特意排除了那些音乐事件总是可以完全预见，有时还具有一定机械性的音乐作品，比如那些节奏性很强乃至以鼓点脉动节奏为单元的音乐。

了一种舒服放松的感觉时,"美"会在不知不觉中滑向恢宏的反面,但并不影响其自身的美学特质,而是趋向于另一方向——典雅［例如莫扎特《A大调钢琴奏鸣曲》(K.331)］。有时候,当所有的情绪张力都仿佛消失的时候,它们就会表现为优雅［例如莫扎特的《F大调钢琴奏鸣曲》(K.533)］;还有时候,美会自我收缩,变得纤细小巧［例如莫扎特的《D大调钢琴奏鸣曲》(K.311)］;也有时候,美会主动膨胀,变得丰满堂皇［例如莫扎特的《C小调钢琴奏鸣曲》(K.457)］。这些曲子中,多样性的重要性高于统一性,但并没有破坏其统一,也并没有像崇高的演绎中那样用过分的花哨去谋求暧昧的效果。

 这种音乐情绪是没有什么资格或标准的,在这层意义下,它仅意味着:这段音乐本身就可以打动我。但音乐中客观上又具备着某些看上去让人觉得可以按规制定性的内容;或是通过音乐本体中自身表达的某种特定的情绪(不是我们身体被激发的情绪,但与我们的自身情绪混杂在一起,就好像是引发这种情绪的原因一样,见后面第三部分的展开表述);当我们听到一段音乐,将它理解成在表达一种情绪,比如绝望感的时候(例如莫扎特A小调奏鸣曲中《庄严的快板》);或是音乐本身体现出的审美价值(美、雄壮、神恩、优雅……)与我们自有的情绪纠缠在一起,就是这种困惑出现的时候。

第三部分

音乐之于世间万物

引 言

Introduction

在第一部分中,我们用演绎法界定了音乐得以存在的最低条件。通过演绎我们一步一步地得出我们是如何从曾经习惯于生活的"洞穴"中,从被生活中的各种关系牵涉起来的事与物中解放出来,进入一个理想化的、只有纯事件而没有任何事物的世界中。但音乐的这一定义还不能回答"音乐如何可能"这样的问题。然后在第二部分中,我们反求诸己,通过将音乐对于我们人类所带来的效应单独剥离出来,试探着来解答上述的问题。下面我们还需要做的,就是把两种方法再结合到一起,来试着理解音乐是如何与真实世界产生联系,并对其产生影响的。

在这部分的第一章中,我们的问题是:音乐是要给我们表达什么吗,还是只是让我们的注意力失焦?在第二章中,我们的问题是:音乐本身代表什么具体的内容吗,还是纯粹而绝对的"抽象"呢?

第一章

音乐的内容表达了什么？

Chapitre 1. Ce que dit la musique

音乐似乎是什么都不说的。当我们感觉音乐好像说了什么的时候，往往是指我们听到了歌词中说了些什么。当厄尔普斯高唱"我失去了我的欧律狄刻"时，我们认为我们听到音乐在哭诉她失去了她的欧律狄刻。而听到《马赛曲》的时候，它在对我们呼唤"起来，我祖国的子民们！"；即使是仅听交响乐的演奏，我们听到的也仍然是"……光辉的那日就在眼前！"但是，单纯的音乐（如古典奏鸣曲、印度拉格，或是爵士四重奏）是不是也能说些什么呢？当然我们至少应该能在其中听到标题中提到所要表达的内容的反映。比如在柏辽兹的《幻想交响曲》中我们应该能听出些关于"幻想"的内容吧，如果我们碰巧知道这支曲子的标题的话那就更清晰了。但是《哈罗德在意大利》又怎样呢？我们在这支中提琴协奏曲中既难听出哈罗德也很难听出意大利。自然很多时候都会有各种各样的提示和说明

（比如专辑的封套、音乐会的曲目单、维基百科等）；这些通常都会详细地阐述作曲或演奏时所营造的音乐环境，甚至还会把作曲家的"意图"透露给你，甚至精细到其每一步推进的程序：比如《幻想交响曲》或是《哈罗德在意大利》就是这样的情况。但是如果我们不知道也不去理会人们在演奏前后都是怎么说这支乐曲的，那么我们必须承认，如果单独回归到音乐本身，它什么都没有表达出来。也有时候，通过其配套的词句标题或详尽描述，音乐还被强加了演奏或是欣赏的背景状态条件，或是应用场景（庆典时助兴、影视中配乐、音乐厅演奏），抑或是其目的（安抚、治愈、伴舞、沉醉）。这些提示会告诉我们这支曲应该能给我们带来什么，能向我们表达什么，而且有意图让我们把这些外部的条件当作其自身内在的意义。但是音乐本身是拒绝这种提示的。若是从其中抽去所有用音乐支撑的内容（歌词）以及所有支撑音乐的内容（作曲家提示说明、诠释性介绍文章），抛弃一切演绎背景、功能及目的，除了作为"声音的艺术"的音乐本身之外，什么都不去关注，这时候你将不得不得出结论：如果音乐完全回归其本身，它是无力表达任何实质内容的。但这并不是说所有这些文字都是可有可无的，特别是歌词，如果非要这么认为就太矫情了。但是纯粹地从方法论的角度看，我们若要在音乐自身所具有的意义中衡量那些重要的特性，必须要保持对于器乐本身的关注，最好还是剥除掉所有的环境因素。从这种意义上出发，我们基本就可以认为：音乐是并不表达什么内容的。

但是如果这么说的话，我们的经验证明，似乎又不是这样的。诚然我们在某些模拟自然界的音乐作品中能分辨出海浪的澎湃、狂风的呼啸、蟋蟀的喧闹或是火车启动的轰鸣，但这并不是我们这里要专门拿出来分析的。我们把眼光仅限于音乐之所以成为音乐的因素所表达的内容，而不是其制造出来的所有声响的具体内容。当我们听到一段音乐，暂不论作为背景的声响是不是足够悦耳，而是把握住音乐的动态、完整统一以及内在秩序，我们的思绪随着音乐的展开而流动，到了最终我们理解了音乐的含义时，我们真切地觉得它并不仅仅能够迷住我们，诱惑

我们、抚慰我们乃至醉倒我们。比方说莫扎特《A 小调第八钢琴奏鸣曲》(K.310)�56刚开始的那一段①。这段音乐就是很像在诉说些什么,是些很私密的事情,情绪痛苦,非常独特乃至似乎没有任何其他的音乐或是话语能够表达出同样的内容。但说的到底是什么呢?

这个问题的实质,其实就是要探求音乐与现实世界之间的联系问题——也就是老生常谈的所谓音乐语义学问题,这个问题从 19 世纪以来在音乐家和音乐学者们的圈子中已经引起了非常激烈的争论,形成了两派针锋相对的阵营:"形式派"与"语义派"②。反思一下,如果说音乐,且仅就其自身来说,作为所有可能承载的言语与行动的抽象产物,独立于所有其可能在听者中激发起的感受、感情与冲动,有可能像发表一篇演讲一样地讲述出一些个体的东西吗?这显然就陷入了一种无法调和的二律背反。一方面,我们必须承认普遍意义上的音乐是讲述了一定的内容的;但是另一方面,这个必然性遭遇了一个现实问题:任何一个特定的音乐作品都不可能描述出任何内容。或者反过来说,一切音乐都不应该能说什么事情,但是任何音乐都意味着某些事情。

关于音乐语义的二律背反

第一种形式的二律背反如下:音乐具备了一切语言学意义上建立语义结构③的必要条件,因此音乐一定意味着某些事情;但是,实际上,任何音乐都不能讲述出任何事情。

设论:对于形式主义的辩驳。音乐与任何一种语言一样,拥有一套

① 参见附录 8 中总谱的开头部分。
② 这里指的是 1854 年在德国发生的"浪漫主义大争论",部分音乐家主张维护"纯粹"音乐(如勃拉姆斯、约阿基姆,得到了汉斯利克的大力支持),反对派主张音乐要适应交响散文诗(如李斯特和瓦格纳)。
③ 我们不称其为"构成话语的条件",因为显而易见的原因:音乐实际上是缺乏对话和论证的必要组成部分的,比如否定、对偶、述谓、时态区分(过去时、现在时、将来时)、语态区分(直陈式、条件式)、人称(特别是"我"的处理)等。

语音系统。实际上，音乐的世界中是自有其居民的，就像在语言的世界中，基本的居民就是音素，那么在音乐的世界中，居民就是音符，是从连续的声音整体中抽象出来的离散的单个声音，其个数非常有限以至我们很容易听出各自之间的区别，如果这些区别不足以形成有效辨识的话，所有的话语（无论是语言还是音乐）都不过是叽里咕噜的一团糊涂。

除此之外，任何音乐的话语都体现出某种句式语法。这是一种沿着历时次序轴生成句子的系统性规则；如果句法规则是可反复应用的话，甚至完全可以生成无穷无尽的句子及话语。在历史上或是全球地理范围内任何的一个音乐场域中，"和声学"都是用来界定构成音乐"话语"的那些规则条件的一门科学，使人们得以分辨哪些声音能称为音乐，而哪些不能。这些规则条件自然随着不同和声语言所在的文化背景与历史沿革而五花八门，但是从根本上看来，基本上与既成的一种沟通性语言规则没有什么不同，而且伟大的诗人们也总是可以通过自身的杰出贡献对其进行颠覆和革命的。

那么，无论是何种音乐，都"如同一段讲话"一样，根据句法构成规则的不同可能包含着十几个到无数个可拼接组合的元素。

我们对此表示反对，我们认为语言系统相对于其他任何交流编码系统的独特性，在于其"双重包络性"。"音素"（phonèmes）本身是不可以根据句法构成规则无限度地直接彼此构造连接，形成有意义的句子的；在中间需要有一个中间过渡层级，作为最小的意义单元：这就是我们所说的"语素"（morphèmes），其本身是由不能产生意义的音素构成，同时作为构成完整话语意思的最基本单元出现。人们说这种中间过渡式的包络性单元在音乐中是不存在的。我们不这么认为！我们说在音乐中最基本的元素并不是音符，而是音程①。

我们已经讨论过这个原因了：音程的存在是音乐范畴中第一性的事件，从音乐发生史的角度看来，音程的发生标志着音乐的出现和开端。

① 见本书第一部分。

但另外还有一个原因是我们不曾讨论的。那就是：在音乐（广义的音乐）中能够构成意义的，从来也不是单个的音符，甚至也不是某个音符听上去与另外任何一个音符之间的区别（绝对音程），而是与单个音符产生纵向（同时奏出的几个音）或横向（在其前后贯续出现的音）关联的那些作为上下文背景的音符总和。这不仅取决于严格意义上讲的音阶系统（比如调性系统中的半音音阶系统），同时还取决于如高低音级那样的各种调式系统，在某些情况下对应着其在和声或旋律方面所能发挥的"功能"。因此我们说，在音阶中的音符（对应音素）和话语中的句子（对应句法）之间，的确还存在着一个中间层级的表意结构，那就是调式音阶。

我们还可以将语言和音乐进行更深一步的类比。从另外一个角度看，话语并不仅存在无数种可能存在的"表达方式"，跳出句法的层面从实用的角度上看，还有另外一重天地，那就是同一种话语的表达（无论是音乐还是语言）还存在着无数种的"展现方式"，每一种都有着各自不同的深层含义。比如我们在不同场景中，会有多少种方法和口吻说出"今天天气可真不错"这句话？在这句话中我们能体现多少种不言而喻的内涵？更明显的例子，莎士比亚那句经典的"To be or not to be?"又有过多少种经典的演绎方式？同样在音乐中，不但可能存在着无穷无尽的句子，从而出现无穷无尽的作品，而且对于同样的句子和作品也有着无穷无尽的表现形式：这就是我们通常所说的"演绎"，在音乐范畴里用得最多。

那么，无论从什么角度看，音乐也不应该是没有语义结构系统的。你看它拥有一套声音体系，就是音乐本身，拥有一套复杂而系统化的音韵系统，一套复杂而系统化的句法系统，一套双包络语义结构，甚至还有话语的应用模式；如果真的没有任何东西可以表达的话，那么要这么一套话语体系还有什么用处呢？这里就是矛盾的关键之处：音乐拥有作为一门语言所应包含的所有形式上的组成要件，但却缺少了本质上的组成部分，那就是语义，也就是与真实世界的对应关系，没有了语义，其他所有的组成要件都仅仅是环境和条件而已。所以音乐必须是传递了某些意义的。

反论：对于语义主义的批驳。对于前文洋洋洒洒展开的逻辑论证的

反证，只需要一个经验主义的观察就可以了，用短短几行字表达出来如下：谁也无法讲出音乐的语句到底说的是什么意思。于是，从定义上讲，不存在音乐语义这种东西。

　　下面我们要介绍的第二种二律背反的逻辑，与前面所说的第一种是镜像对偶的关系。在设论中我们要推翻语义主义的论点，反论中要推翻形式主义的论点。从一定意义上来说，我们用逻辑推演出的设论将上文中经验得出的反论进行拓展，也就是说一部特定的音乐除了其自身之外不可能意味着任何具体的事件。因为如果音乐表述了什么东西，那么我们可以完全不用担心这种表达被批驳或产生任何矛盾。不过，也正是因为如此，任何人想介绍音乐所要表述的东西时，都会落入模糊与武断的境地；但事实是不同的人听到同样的音乐听出的东西肯定是不同的，这就产生了根本上的矛盾。如果一段话语对于不同听者之间讲述的内容不同，那么这段话必然什么都没说，表述的第一个前提条件，就是对其意义的具体确定，如果做不到这一点，交流与沟通就从定义上不存在。音乐只有可能碰巧意味着什么东西，但是这种意味并没有直观的图景，不可清晰地表述，也没有真正具体的意象。而且在形式主义者眼中，首先没有谁能要求一段音乐的价值也就是其本身表达出的意义（在听者们心中碰巧激发起什么具体内容的那些暧昧的暗示、模糊的轮廓、不清不楚的话语）就是什么什么样子的。但是我们可以清晰地体会到莫扎特第40号交响曲中那种宏大、那种气魄、那种源于自身的力量，与人们可以勉强加于其上的那种狭隘的、相对的、无法断言的所谓"意义"之间存在的那种断崖般的鸿沟，所以我们认为在其所谓"意义"中寻求音乐的"意思"①是荒谬的。在这种意义上，形式主义者们也似乎是有道理的：音乐的意思只能源于并存于内在。

　　但是，在反论一方的眼中，这又绝不可能只是内在的。其实是出于

① 根据索绪尔关于语言及其价值的论述中，提及"signification"与"sens"的异同，在他的理论构架中，signification 是将语言的能指和所指同一的过程，可翻译为"意义"，但 sens 则包括了语言从构词、结构、历史、语音等各方面体现的内容，可译为"意思"。他认为 signification（意义）是包含于 sens（意思）的。从行文逻辑看来，本文作者是接受这一观点的。——译者注

同样的逻辑。如果我们说音乐只是拥有一系列听起来悦耳且和谐的声音的总体的话，那么其价值和力量是从哪里来的呢？音乐与任何一种单纯的感官游戏有什么区别吗？就像对于某种味道的偏好或对于某种香气的迷醉一样，只不过是个给人带来愉悦的感觉程度高低的问题？如果《赋格艺术》《第五交响曲》《春之祭》以至《至高无上的爱》这些作品给我们的感受是人类艺术乃至精神世界的部分最高成就的话，那绝不是因为里面那每一个悦耳的声音都能抓到我们听觉感官的痒处那么简单，而是这些作品让我们觉得是告诉了我们一些事关本质且非常独特的东西，音乐本身并不仅是感官现象，更体现了一种思考，而每一种思考都必然是对于某些具体事物的思考，这些作品必然教给了我们一些关于某个具体世界中的事情，不管这个具体的世界是真实存在的还是虚构的。

所以，我们听到的音乐，是作为一种"必不可少"且"独一无二"的事物存在的，但是我们却无法对其做出"必要"且"唯一"的评价。我们清楚地感觉到音乐向我们传递了一些具体的内容，甚至是非常清晰细腻的内容，但我们是无法用明确的语言去表述出来的，即使说出些什么也只能止步于模糊的概貌，难以做到贴切。是不是真的就要把音乐归到"不可言喻"的那一类中去呢？

很多音乐家、乐理学者和语言学家提出过这个问题，他们中的绝大多数是采用了一种具有偏向性的套路解决（或毋宁说是绕过）了这个问题。他们承认：音乐是一种语言，但是一种只能表达自身的语言[①]。这种

[①] 乐理学家鲍里斯·德·施略泽："音乐作品不是什么事物的代表，而是在'传达其自身的意义'；它能告诉我的是，它是那样地存在着，它所包含的意思是与生俱来、浑然天成的。"（出自《巴赫作品简介》，第 27 页）。他又说：在通用语言中，"能指和所指之间的关系是超验的。而在音乐中，所指则是天然凝结在能指之中。音乐没有意思，音乐本身就是一种意思"（同上书第 31 页）。哲学家："音乐自己表达了自身"，或者说"音乐是一种自指的语言"（出自桑迪亚戈·埃斯皮诺萨所著的《无所言说的音乐》，海墨文库 2013 年版）。音乐家阿诺德·勋伯格："音乐用自己的语言来表达，这种语言的表达方式也是纯音乐性的"（出自《风格与思想》）；埃德加·瓦雷兹："我认为我的音乐除了表达其自身之外什么其他的也不能提供了"（出自《文选》克里斯汀·布格瓦出版社 1983 年版，第 41 页）；皮埃尔·布列兹："音乐是一种没有具体指向的艺术；这也（转下页）

表述很令人叹服，但是细究其内容则是空洞的。就好比说是一个"带棱角的圆"。因为我们知道如果一段话语除了自我表述以外，什么含义都没有，那它就是没有进行任何表述。"你想知道'孖哇盖'在土著语中是什么意思吗？别费劲去翻译啦，因为'孖哇盖'的意思就是'孖哇盖'。就这样啦。"①

我们要进一步寻找一个新的解决方案。与之前所说的，把音乐语义自我覆盖在自己身上（音乐的意思就是……音乐）的思路相反，我们把音乐和音乐语义另外拷贝一份，并列起来。那么音乐通过两种截然不同的模式来讲述事情：语言方式（第一章）和符号方式（第二章）。在考虑音乐通过话语模式描述事物的时候，它能表达的事物不可能超越其真正用话语本身来表述的事物。同样地，在考虑音乐通过图像信号模式描述事物时，它能表达的事物也不可能超过真正用图像信号来表达出的事物。

讲述与表达

第一种解决方式似乎是现成的。音乐中的声音没有现实中存在的

（接上页）就是语言独有的严格结构极端重要性之所在"（出自《里程碑I——审美与恋物》，克里斯汀·布格瓦出版社1981年版，第492页）；安德烈·布库列什夫："反过来说音乐所表达的真实意思是其内生的，也是对于音乐本身的反观……"（出自《音乐语言》，第10页）。语言学家罗曼·雅各布森："与其说面向外在的事物，音乐更多表现为一种以其自身作为意指的语言"（出自《乐理学与语言学》1932年的论文，由让·雅克·纳蒂耶译为法文收入《关于音乐》第五册《音乐中的符号学》一部，阶梯出版社1975年版）。以及让·雅克·纳蒂耶在《汉斯利克美学导言》中提到的（出自爱德华·汉斯利克《音乐中的美》第42页），雅各布森的说法援引了爱德华·汉斯利克的立场："在语言中，声音只不过是个信号，是借用来表达与其自身毫无关系的某些东西的一个途径和手段；而在音乐中，声音是一个实实在在的东西本身，也是自己存在的自然目的"（同上书第112页）；尼古拉·吕伟特："在音乐的范畴中，所谓'所指（信号中可被理解的部分）'是在所谓'能指（信号中能被感官接收的部分）'的表现中给出的。"（出自《语言、音乐与诗歌》见引文第12页）（部分引文是摘自让·雅克·纳蒂耶所著的《普通音乐学与符号学》，克里斯汀·布格瓦出版社1987年版，第142~145页）。

① 我们在这里重新调用了众所周知的一个经典例子，最早出自哲学家维拉尔·奎因之笔，目的在于说明对外族语言翻译中的难以确指性。

事物可供参照（如某个动物、某种花、某个国家、某种想法）；音乐没有命名的能力，因此无法表述出其表述的是什么。但如果它听上去的确在说些什么，一些能够让我们感知且足以引人注意的事情，甚至是让我们产生认同和共鸣的事情，让我们不禁自语："没错，是这样，就是这样"，但实际上，这事情并不能算是音乐说或讲述出来的，应该说是它表达出来的。我们举个例子，比如我们在重复欣赏莫扎特《A 小调第八钢琴奏鸣曲》（K.310）①❺❻的初始部分时，我们最先听到的第一乐句是由右手清晰而坚定地定调，甚至有些权威的味道，这点可以通过左手（如音乐学家所说，"借助按节奏精准反复的小三和弦"）对其进一步强调看出来。全曲的基调是苦闷的，这可以从下滑的音乐进程中表达出来（mi-do-la-$sol^\#$），最后在 $sol^\#$ 上进行了极具戏剧性的解决（音乐学家又说："这是借助左手属七和弦的主音来支撑的"），尽管在一开始的那个 mi（和弦属音）弹奏的力度很大，听上去很坚定，甚至有些感叹的意味，但在接上后面的和弦音之前，中间还夹了一个短促的（花式倚音）$re^\#$，似乎透露出了淡淡的一丝犹疑，至少是有那么一点隐忧，不过最后并没有能够缓和这个 mi 中表达出的决断（甚至有些不容置喙）的气氛。接下来，这个过程又再次出现（在第二小节末尾出现的 re，si-mi），但这次则是用更加确定的口吻进行了清晰的重申，这表现在将声调先提升到了 fa 以便能够实现一个更长的俯冲滑坡，然后再次逐级下降，仿佛在昭示着这个下坡的过程是无可避免的，即将面临的仍然是苦涩的，无处可逃（最后仍是重现的 $sol^\#$）。接下来的反复（第四小节末尾重复出现的 re，si-mi）则引导出来右手左手交替弹奏出的一系列和弦（通过琶音一直延续到第五小节），似乎提出种种疑问（升调的语气）："是不是这样？"接着问"是不是别无他途？""是不是真的避无可避？"答案在第九小节给出，就是对于第三小节的几乎原样照搬的重复："没错，就是这样，必然是这样，必须像这样，一切都将无法改变……"后面接下来的音乐进程就是在反抗、

① 请参见附录 8 中总谱的开头部分。

放弃、屈服之间不断交替。

或许你听到的并不是这些。或许另外的某些音乐会讲述更多的东西，或是讲述得更生动。又或许你在这短短的几个小节中能听到的东西远比我们上面提到的要多得多，这有可能是因为你读过了非常详尽的作品乐理分析，也有可能是你本来就能在音乐本身的表达中诠释出更多的内容。那么你到底听到的是什么呢？其实就是一个无名无相的声音在诉说（断言、犹豫、自我怀疑等这些表现），说的一切都是那么清晰可辨，但却又什么内容都没有说，至少是什么明确的内容都没有直截了当地说。音乐就是用清晰、分明、富有意味的口吻来讲述不清晰、不分明且难辨意思的事情。音乐就是这样。这是个谜吗？似乎说是谜也可以。但实际上我们并不能这样就算了。我们要说：如果音乐听上去是在说什么但是又什么都没有说出来，那么很简单就是它在通过表达传递着什么信息。

因为，"说"是一件事情，"表达"是完全不同的另一件事情。话语中的信号是要回溯对应到它们所要表现的事物的，而与之相反地，表达中的信号则是如是自我展示的事物本身所直接传递出来的。要想理解某段话语中说了什么，意识必须将可供感知的信号对应到明确挂钩的外界事物上去，而若要理解表达中的意味，意识就要沿着可供感知的信号溯源到进行表达的主体本身上面去。这就是我们为什么常说，说话是要描述出"某个东西是什么"，而表达则是要让我们见证到我们处于一种什么样的境况中。我们完全可以在不进行表达的情况下说出很多东西，词典、年鉴、公告板、信号标识这些就是典型的例子。反过来，我们同样可以在什么都不说的情况下表达出很多东西，因为表达并不一定是要通过词句来传递的；他所需要的只是某种表现，即使是完全消极状态的某种本体也能表达出一些东西，比如其潜质、有所隐瞒，或有所保留。世间不需要通过话语透露出的信号、暗示、表现又何其多：一个微笑、一撇嘴、一个姿势、一种态度、一声呻吟、一个动作、一支舞、一幅画作，不一而足。通过这些人类符号，我们一般都可以把握它们所

要表达的意思：比如说视觉符号中的微笑，可以表达出或满意、或平和、或宽容、或爱慕、或嘲弄、或讥刺、或诡诈、或残忍等很多意思，完全视情况而定。人类声音天地中的情况也是类似的：比如什么样的呻吟表示悲苦，什么样的嘀咕表示疑虑，什么样的嘟囔表达不满，如是种种。那么在音乐世界中，没有哪支音乐本身是能讲出什么具体的事情来的，但是这种音乐却偏偏可以表达出苦难或是沮丧，那种音乐则能展现出喜悦、荣耀或是绝望。歌词是能够叙述事件的（叙述就是讲出发生了什么：比如厄尔普斯失去了他的欧律狄刻），而音乐则表达另外一些东西（表达就是人们对这事情的感受：比如厄尔普斯因为不堪失去了欧律狄刻的沉重打击而悲痛万分）。我们假设就是这样。那么音乐到底表达了些什么东西呢？

一个显而易见的答案就在眼前：情绪，但是这个答案是不是经得起推敲呢？这种简单而经典的设论往往会遭到形式主义传统的观点的压制和贬斥[①]。我们需要把握住其中的难点、站得住脚的地方以及适用的边界。如果这个答案最终被证明是无法成立或条件不充分的，那么我们还会回到最初的那个问题：音乐到底是不是表达了些什么呢？如果答案仍是肯定的，那么，表达的是什么？怎么表达出来的？特别需要解决的问题是：为什么要表达？

音乐与情绪：二者之间的问题

情绪的出现让我们不得不面对一种新的二律背反。有些音乐似乎很

① 今天，这种立场被继承了里奥纳德·迈尔衣钵（见其作品《音乐中的情绪与含义》）的盎格鲁-撒克逊分析哲学流派重新接受并通过多种方式进行全新的探讨。而法兰西土生土长的形式主义传统则长期忽视这个方向的研究和探索。另外，我们要依赖的还有桑德琳·达塞尔，在她的著作《从音乐到情绪——哲学初探》（雷恩大学出版社 2009 年版）中不仅就这个问题提供了详尽的论证阐述，而且还给出了一个非常具有启发性的设论，即情绪是作品为了让欣赏者得以理解而特别提供的某些带有预判性的主观特质。

明显地表达了某种情绪。但在这种表象下，理智让我们不得不追问：怎么可能这么简单就发生了呢？

一段音乐到底是如何能够表达出具体东西的呢？我们说只有人类（或是至少得是感性存在）可以表达情绪，因为只有感性存在才有可能体会到情绪。那么如何可以把某些情绪转嫁到一串连续的声音上去呢？无论这些声音是多么和谐或令人愉悦。又或许是我们在聆听音乐的时候感受到了那些具体的情绪（就好像音乐让我们快乐或是让我们沮丧）。但是我们现在想要知道的不是音乐能否激发情绪，而是要弄明白音乐是否能够表达情绪，如何表达①。因为我们完全可以听出音乐中所要表达的快感，但却完全不因其而感到愉悦。正相反，我们体会更多的是在音乐表达愉悦的时候被感动得热泪盈眶。这时候我们甚至不只说某首乐曲"表达"喜悦或是沮丧，而是干脆说"这段音乐是欢悦的"，或"这段音乐是悲伤的"。这种说法似乎把我们所面对的荒谬矛盾具象化了：声音怎么可能"是"欢悦或悲伤的呢？但是既然我们这么说，那么我们必然是这么听到了。不管我们如何坚称这只是观念的妄想，或是对于语言的滥用，我们都始终认为肖邦《B小调第10号圆舞曲》（Op.69 No.2）听起来就是伤感的，而他的《G大调第11号圆舞曲》（Op.70 No.1）是活泼诙谐的，其合理性不证自明。这种现象如何可能？这似乎是对我们常识的一种挑战。

有一种简单的答案看上去是易于被接受的：我们以为自己在音乐中听出的那种情绪，或者我们认为是自己为之赋予的那种情绪，并不蕴含在音乐之中，也并不是音乐本身传递出来的，而是来自于另外的某个人：音乐作者或是演奏者。当说起某段音乐"是"哀伤的时候，这里可

① 这里我们探讨的是音乐表达情绪的能力，而不是音乐能够为我们激发起某种情绪的能力。这两种情绪之间是根本不同的，所以我们再怎么强调这两种能力之间的差别都不过分。我们在欣赏音乐时体验到的情绪（特别是我们说的审美情绪）已经在本书第二部分展开阐述过了。为了避免混淆，我们觉得有必要引用古典时代对音乐所表达情绪的称法："激情"（passions）（虽然这与今天我们的惯常用法是不同的）。

能只是一个纯粹的误会。音乐创作的起源很有可能是来自一个"感性存在"，或是一个真实地被感动了的人，通过音乐来表达自己的情绪，或是将自己的情绪封存在音乐作品之中。舒伯特在创作《降B大调奏鸣曲》（D.960）中"绵延的行板"时，心情是沮丧却淡然的。于是我们在音乐中听出来的也就是这种沮丧与淡然。这种设论我们就可以将之归纳为"浪漫主义"式[①]的命题：艺术家在其艺术作品中自我表达，艺术作品中所表达的是且仅是其所主动注入其中的情绪。

尽管舒伯特的情绪状态是可以支持上面这种设论的，但是我们无法将其进一步地扩展到一般性的作品上来：这个说法不适用于没有特定作曲者的情况（比如传统音乐、即兴音乐等），也不适用于绝大多数艺术音乐，不管是"类古典式""巴洛克式"还是"当代派"，更不用说那些命题订制的音乐作品（肖斯塔科维奇在创作《第五交响曲》最后乐章的时候需要去亲身体验到那种胜利的完结的感情吗？）或是电影配乐了。如果我们说体会到真实感情并将其通过音乐传递出来的是那个负责演奏作品的音乐家呢？有可能，甚至或许可以说是必然的，因为演奏者必须得能理解他所演奏的曲目，他必须能够揣摩出音乐作品中蕴含着或是要表达的情绪，以便可以以一种基于同理心的状态进行演绎，以期感动听者。但是这只是把问题矛盾的战线延长了而已。因为这就证明了情绪必须是预先蕴含在音乐当中的，否则就无法被演绎者感知或传达。那个矛盾仍在那里，或是回旋镖一样又回到原处：我们把从音乐中得到的情绪仍然归因于音乐本身，而不是我们想象出来的蕴含在音乐里面的某种观念或意识。但一段声音的流动怎么可能表达某种特定的意图呢？（我们前文中提到的那些没有音乐文明的外星生物们翻来覆去搞不明白的问题最终就是归因于这关键的一问：我们怎么能将精神的某种状态归因到声波中去？）

① 还有一种更加泛化的称呼，叫作"观念的审美"。

很多19世纪中叶到20世纪中的音乐家和音乐理论家们就基于上述这个迷雾重重的论证，为音乐的表达性盖棺定论了：音乐不能表达任何具体事物，尤其不可能的就是情绪。汉斯利克的形式主义立场就是如此，在他看来音乐作为一种艺术样式，无法表现任何情绪，至少这不能是音乐的目的。"在语言中，声音只是一个符号，也就是说是用来表达一个与之完全无关的其他事物的一个手段；而在音乐中，声音则是一个实实在在存在的事物，它自己就是自己存在的目的。"①当然，他又说，音乐可以在我们心中激发起感情、激情和情绪，但是这些情绪并不蕴含在音乐自身之中，而且它们也并不是作曲者自身感情、激情和情绪的表现。

这些论证可能是雄辩的，但是其所应用的规则却是与之相反的，因为这跟真实的现实体现落差太大了，与人类的共同经验或是实践检验结果完全不符。

所有的听者都有这方面的经验。有些音乐，如果听不出来所要表达的情绪，是根本无法整体理解的，这里说的情绪，不见得是听者体验到的感觉，甚至也不见得是听者体验到的任何具体内容。即使对于没有受过任何音乐理论教育的听者，谁又能否认马勒《第九交响曲》中的最后一个乐章（柔板）是"平和"的，而他的《第五交响曲》中同样是首尾乐章（回旋终曲）则是"欢快"的？即使不知道其标题，谁能在西贝柳斯悲伤的华尔兹中听出愉快的情绪来？巴赫B调组曲在终结处的"谐谑曲"，尽管是用小调创作的，但如果谁听不出来其中的欢快气氛，谁就根本没法理解这整套音乐。同样地，如果在舒伯特那最后的奏鸣曲《降B大调高清奏鸣曲》（D.960）的第二乐章"绵延的行板"中听不出他要表达的抑郁乃至愁苦，那么也不可能听得懂这篇音乐——但这并不就意味着舒伯特在编写这支乐曲的时候就处于这样的一种情绪状态（谁知道呢？但是说到底，就算知道又有什么意义呢？），也更不意味着演奏者在

① 原文出自《音乐中的美》，第112页。

弹奏的时候就也必须体味这种感受：谁能在如此不稳定的情绪状态下保持着大师级稳定的技术触感来完美地弹奏出这样的一部作品？这就体现出了所谓的"演绎者悖论"，与著名的"喜剧演员悖论"相似，都是说在充分理解自己表达或演绎的作品情绪的前提下，自己不受该情绪的影响，但却让他人能够真切感受到。这同样不意味着我们在收听的时候就要体会这种情绪。再重复一遍：或许我们应该理解音乐中表达的情绪以便为之感动，但我们并不必须要浸入这种情绪，我们甚至不需要在聆听音乐的时候带有哪怕任何一点儿感情。令人无动于衷的音乐我们同样也是能听懂的。

　　经验告诉我们，的确有一些音乐表达的情绪是给那些知道如何去聆听的人去理解，去领会的。但是，表达这些情绪既不是音乐的一种功能，也不是所有音乐存在的意义。从这种意义上讲，我们在听斯卡拉蒂的钢琴奏鸣曲、巴赫的赋格、巴托克的钢琴奏鸣曲（Sz. 80）的第二乐章（延缓而有力）或是查理·帕克的中音萨克斯合奏时，完全不需要去考虑听出其中所要表达的情绪——因为根本就没有！——也不需要去寻求作者或演奏者在编曲或是演绎的过程中所处的情绪状态——根本没有必要。这些音乐可以打动我们，但还是什么都没有表达，或者至少什么情绪都没有表达。无论如何，想要通过探求音乐中表达或传递的情绪去理解一篇音乐是毫无意义的，也是徒劳的。

　　无论如何，总是会有人说某种音乐是忧伤的或是欢快的，那么是这种评价的方式错了吗？无论如何，我们在听哪怕是同样的音乐的时候，总是自以为能听出来是在表达某种不同的情绪或感情，那么是我们欣赏音乐的方式错了吗？

　　实际上，所有人都会不假思索地为某些音乐赋予一定的情绪化的属性。给予其这种特征也存在一种悖论，可以将其归类为一种"种属错误"，也就是将专属人类的某些属性赋予了物。这种悖论实际上是可以通过维特根斯坦学派哲学家寇尔克·鲍兹玛的一番很机智的类比来打消的，

他说:"音乐中的悲伤,就好比苹果的红,也像苹果酒中的腐霉味道。"①换句话说,就是不应该在悲伤的音乐之外去寻找悲伤。这里没有什么不可言喻的矛盾,也没有什么内在的错误。这刚好就是音乐内生的一种性质。他又说:"忧伤的音乐中必然会有忧伤的人的某些特征。节奏会很慢,没有什么跳跃感;力度会很弱,不会出现太多的爆发。人们在感伤的时候行动都是很迟缓的,说话时都是低声语调平和的。类似这样的关联可以被无限放大乃至无穷。"

至于那些我们明显能够从中听出是在表达某些情绪的音乐,有的平和、有的焦躁、有的愤怒、有的不安,似乎很难经得起形式主义立场的批驳。在这种情况下,要想回应还要求助于辩证法。比如说:当然了,这是你听出来的情绪,但这并不见得就是其他人也能听出来的情绪。还有人说:所有这些都是牵强附会或者至少是辩证的(强大的思想都是辩证主义的),抑或"这是纯粹主观的"(这我们就不太明白了,情绪怎么可能不是主观的),也就是说是可以随着每个人的感知能力、人生经验、记忆沉淀或是欣赏口味而有所不同的。这种说法可以说只对了一半,对于感受到的情绪来说可能是如此。但若对于表达出来的感情就完全不对了。实际上,长期以来,音乐心理学家们告诉我们②,听众们(无论是不是音乐家,无论是否受过音乐专门训练)在某类音乐中体会到的情绪都是有一定的真实常项的:几乎没有谁能够在所有人都感受到平静的一段音乐中体会到愤怒的情感,这与任何预置的前提都无关。实验心理学家和认知心理学家们力图向我们证明,音乐中每一方面的特质都为听者

① 出自寇尔克·鲍兹玛的著作《艺术表现理论》,收录于《哲学分析:论文选集》中,尼布拉斯卡大学出版社,第49页。
② 如果我们单说法文学术著作的话,罗贝尔·弗兰塞斯的著作《音乐的洞察力》(1958年版)是一个很好的例子,特别是其第三部分"表达与意旨";还有米歇尔·安拜尔森的《聆听音乐——音乐中的语义心理学第一卷》(迪诺出版社1979年版),特别是其第一部分"音乐、语言与符号";另外就是斯蒂芬·麦克亚当与埃曼纽尔·毕纲合著的《关于声音的思考——听觉中的认知心理学》(PUF出版社1994年版),特别是毕纲撰写的第八章"音乐在研究人类听觉认知方面起到的作用"。

奠定了某种情绪气氛：速度（是快是慢），节奏（规律还是散乱），调式（在我们的文化场域内，一般七岁以上的人们都会建立起一个大概的公式：大调＝欢快或肯定；小调＝沮丧或疑虑），强度和力度，旋律（音域、走向），和声，音色，润色，衔接……[1]很显然，一切都取决于这些要素在各种不同的音乐中是如何混编结合的。在所有的实际经验中，我们能看出实验标的测试反馈都有很强的归集的趋势，至少在我们可以将其归为两个基本类别，即情绪状态（快乐/悲伤）和情绪动态（平静/激动），其他的现象都是这两大类中要素的不同组合。

同样，针对印度北部独有的音乐样式"拉格"也开展过一些类似的研究，但目前规模还并不大。根据传统的规定，不同的拉格（有上百种不同的拉格调，其中有 50 种是可以一般通用的）之间就像古希腊音乐那样都是存在着系统性的联系的，可以被归类为七种情绪氛围：悲伤、爱恋、平和、力量/勇气、愤怒、冷漠以及虔诚[2]。最新的一组实验，以绝大多数对于这种古印度音乐样式全然无知的听众作为观测对象，试验他们能否指认出这些传统的意指表达[3]：比如，卡哈马贾（Khamaj）以及帝师（Desh）在被试者们中就普遍体验出了欢喜、静谧以及舒缓的情绪，而诸如达尔巴力（Darbari）、室利（Shree）和马瓦（Marwa）就被视作"有力"、强大或是伤感的。我们在这里要小注一下，与我们先入为主的印象相反，通过印度式拉格音阶划分法则算出的大调音阶和小调音阶之

[1] 建议参阅帕特里克·朱思廷与约翰·斯洛博达合著的作品《音乐与情绪——理论与研究》（牛津大学出版社 2001 年版）。关于音乐中不同层面的认知作用，可以参考同是这本选集中收录的阿尔夫·加布里埃尔松与艾利尔·林斯特龙合著的论文《音乐表达对情绪表达的影响》。还可以延伸阅读本书重审扩充后由同一编者结集出版的《牛津音乐与情绪手册：理论、研究与应用》（牛津大学出版社 2010 年版）。

[2] 参见毗湿奴·帕德肯岱著作《演歌占》（*Sangeet Paddhati*）（桑杰 & 卡利雅拉亚出版社 1934 年版）转引自帕拉格·考尔迪亚与阿历克斯·雷合作的论文（见原注 2）

[3] 请参考帕拉格·考尔迪亚与阿历克斯·雷的论文《理解拉格音乐中的情绪表达：对于听者反馈的实证调查》（2007 年度国际电子音乐峰会 ICMC 论文集选）：这篇论文现在可以在网站 http://paragchordia.com/papers/icmc07.pdf 直接阅读，另外还可以在 http://paragchordia.com/papers/icmpc08_abstractlong.pdf 看到摘要。

间，在喜/忧情绪分野上的作用与西方（西洋）音乐是非常相似的。①

至于那几百次控制性实验，每一次都可以进行自我重复，至少可以在意识中进行虚拟复盘。如果说我们在音乐中听出的情绪实际上完全是来源于我们自身的话，那么每个人与每个人的体验都是不同的，完全自主裁量的，且不可预测的，而且这样人们将完全无法体会出即兴演出的大师们是如何精妙地运用不同的音乐要素（和声、节奏、旋律、动感）营造令人信服的音乐意境的。更明显的例子是：这样我们就完全无法理解到电影配乐中的情绪力量了。当然我们也能够把同一段音乐联系到不同的语境或是另外的符号系统上去——贝多芬的第九交响乐，古典音乐史上最具象征意义的作品，就是这样的音乐，我们经常能够在不同的事件中或是在截然相反的情绪背景中听到这同一支曲子用作背景②。但同样我们也可以做相反的试验：我们为同一个电影片段配上不同的背景音乐，也可以为其赋予截然不同的意义。这很好地证明了音乐的确是承载

① 但是到现在为止，关于情绪与音乐的关联尚没有被普遍接受的解释（而且这里明显包括了很多例外的情况，比如说有些小调音乐可以表达欢快的情绪，就像我们上面提到的巴赫"谐谑曲"，也有用大调表达的凄切音乐，例如马勒的"大地之歌"就是以 F 大调和弦作为收尾的），因为音乐中没有哪个单独的参量是可以为整部乐曲的情绪确定基调的。这既不能被看作自然衍生的，也并不能说是纯粹拘泥于传统的。不像古典的联系方式那样把不同的调性与某种情感以约定俗成的方式对应起来，对于绝大多数作曲家来说，这更多的是向传统的一种主动致敬的姿态，而自从音乐界普遍接纳了十二平均律之后，这种传统早已经失去了声学的理论基础支撑——那还不就是因为基准的调子可以不断地变换吗——这种大调=愉悦=肯定，小调=沮丧=疑虑的对等关系几乎是跨文化场域、放之四海而皆准的，而且对于这种对应的接受是从很小的年纪就可以体察的，不过，并不能因此就直观地确定这种对应关系的普遍性和自然原生性。对这种现象现在有一种（极简）的解释：大调（do-mi-sol）是由主音和属音（根音的第三泛音）以及非常接近于下一个泛音（根音的第五泛音）的中位音 mi 组成的——这在过去被称为"正"（"正三和弦"中的"正"），的确产生的音效非常和谐，或许就是因此表达出了这种决绝的确定感觉。而小调和弦中的三度音（do-mi^b-sol）不属于任何主音的自然泛音，为了避免感受到不和谐的情况，就造成了一种其似乎是对于大三度音（do-mi）的"下沉"效应，或许就从而引发了一种或然协调但并未完成的感觉，也就是一种不完美的和谐。

② 请参考艾斯特班·布赫的著作《贝多芬第九交响曲：一部政治历史》（伽利玛出版社 1999 年版）。

了自身独有的情绪的,当然这无法像歌词那样白纸黑字地表现得明明白白,但绝对是包孕在某一个确定的情绪范围之内的,绝不是纯粹的"主观"产物。

与这些真实开展的试验或是头脑体操比较起来,音乐理论家们的逻辑分析可能更加令人信服一些。与其纠结于什么样的音乐能让听者获得怎样的情绪,或是音乐中的某个具体要素单独拿出来能够让听者捕捉到怎样的情绪表达,我们还不如完全换个方向思考,去探寻一下作曲家们是如何通过作品去表达出他们想要表达的情绪的。在这个方面我们要感谢德里克·库克所做的宏大的工作,他从无数经典音乐曲目(从1440年的纪尧姆·迪费到1953年的伊戈尔·斯特拉文斯基)中挑出几百段实例,从中归纳提炼出某些音符或和弦连在一起成套地出现时,往往会被身处不同时代的作曲家和听者们自发地赋予什么样的表达功能(详见附录9)。就这样,在这些作曲家彼此并不相识,也无法互相启发的背景下,几十名作曲家不约而同地运用了相同的音级串来表达同样的情绪:比如要表达一阵毫无保留地爆发出来的喜悦情绪,都是用"*do-*(*re*)*-mi-*(*fa*)*-sol*",要表达简单而纯粹的欢愉,就用"*sol-do-*(*re*)*-mi*",或是神的赐福这种被动接收到的欢欣,则是"*sol-*(*fa*)*-mi-*(*re*)*-do*",相反地,还有当我们要明确表达痛苦或是抱怨的时候,就用"*do-*(*re*)*-mib-*(*fa*)*-sol*",要讲述一段悲惨的故事,就用"*sol-do-*(*re*)*-mib*",或者被动地体会到且不得不接受的感伤,用的是"*sol-*(*fa*)*-mib-*(*re*)*-do*"。这些完全自由却出奇一致的用法,有时候甚至能细致到具体的细节上,有些特定的音序串可以精确地表达出诸如"由于失去了某些珍贵的东西而感到悲痛",或是"福至心灵的单纯的狂喜"等这样的情绪。这里面或许有一些历史传统约定俗成的成分,有些作者的确会从古典作品中援引或是致敬,但是这种穿越诸世纪,超越各音乐门类,贯穿无数文化场域及流派的遥相呼应,绝对是值得注意的现象。

但是形式主义者也并不缺乏雄辩的论据。他们利用这种新的反对观点,更加认真且严谨。如果说音乐的情感不是"主观"的(这里"主观"

暂单指"不同的主体体会可能不同"这一层的意思),那么我们赋予音乐之中的感情是不是与我们所处的"文化"场域相关呢?(毕竟文化主义是相对主义辩证哲学最钟爱的一个变体了。)反对者们认为:谁会相信伏尔泰笔下从没有过调性音乐体验的"休伦人"能够一下子就能从舒伯特的《降B大调奏鸣曲》(D.960)中听出那种"绝望"的情绪呢?但我们仍然可以回答他们:在音乐能够表达出来的情绪中,有些是真能跨文化场域而举世皆准的。要想用通过比较"西洋"交响乐、印度拉格、阿拉伯传统音乐的方法来支撑我们的观点想必是徒劳的,因为对方可以理直气壮地反驳说,任何人能够在其中理解到的都是基于其自己原生文化场域中教他们能够辨认的某种情绪。我们不得不承认,通过音乐欣赏分析的角度出发在方法论上可能就是有瑕疵的,因为欣赏本身永远是被文化背景限定的。那么我们要做的是由果溯因:我们要考虑创作音乐的过程[1]。于是我们设计了实验,要求来自迥然不同的文化背景的受试者们通过制造音乐性的声音来表达他们的各种情感。这个精密设计的实验选取了两个平行对照组作为受试对象,一组由美国学生组成,另一组则是来自柬埔寨东南部一个与世隔绝的克伦部落(Keung)的当地土著。两组人员都被邀请操作一种能够发出单音钢琴旋律的专用实验装置,上面有若干控件分别可以对应音符的速度及重复频率(两个节奏参数)、旋律走向以及音符间音程的距离(在较长和较短的跨度下考察连续的音程之间的相对关系)以及连续音符之间和谐与不和谐的关系(合在一起就是三个旋律参数)。接下来研究人员要求受试者们通过调谐上述设备,分别用不同的音乐信号来"表达"出五种不同的情绪状态:愉快、悲伤、愤怒、平静、恐惧。同样是在这两个

[1] 参考波·席福思、莱瑞·波兰斯基、迈克尔·凯西、撒利亚·威特立合作的非常有独创性的实验性论文《音乐与运动拥有同一套支持情感表达的统一动力结构》,本文发表在2013年1月2日出版的《美国国家科学院论文选集》第110卷第一号第1~384页(pNas-2012-sievers-1209023110.pdf)。笔者在此感谢菲利普·施兰克先生帮助我注意到了这个实验成果。我们还可以参考L.L.鲍克维尔与W.F.汤普森合著的论文《从跨文化的视角研究对音乐中情感的感知过程:精神物理学与文化线索》收编于《音乐感知学》1999年第17期,第43~64页。

地域，研究课题组同时做了另外一个对照实验，邀请结构类似的两组受试者来操作另一种可调控的装置，但这次是利用五种控件来操纵一个球体的运动，这五种控件分别是：运动频率、运动规律、运动方向（是向上还是下）、每次运动高度之间的比例关系以及球的外观（粗糙还是光滑）。这个实验为我们揭示了三个非常重要的结论。第一个结论对于熟悉音乐心理学的人们来说是非常平常的观点：在每个种族的小组中，受试成员一般都是用同样的音乐手段来表达每种情绪。比如，美国实验组的成员们在表达"悲伤"的情绪时，一般统一都采用了缓慢、有规律、高低音之间变化不多、长短音之间交替频繁、中度和谐的音乐信息[1]。第二个结论：不同的文化环境之间，至少在"愉快""悲伤"[2]和"恐惧"这三种情绪的音乐表达方面显现出了明显的同质性。对于其他的情绪方面，尽管有些许分别，但我们还是发现克伦部落在表达"愤怒"的创作时，五种音乐参数中有四个都与美国的"愤怒"可以完美地对应；另外，虽然克伦部落创作的"平静"主题相对更接近于美国组创作的"愉快"主题，但这个比较在各种比较当中属于比较次要且不够显著的；同时我们还注意到，对于两种文化场域来说，"愉快"主题总是速度上要快于"平静"的主题。最后，第三个结论：在每个实验组内部，对这五种情感的音乐表达与图像动感之间存在着很明显的"通感"相互对应现象。

通过这些事实和论据我们能总结出什么呢？能认为"音乐普遍都是情绪的一种表达"吗（有些人甚至称之为"情绪语言"[3]）？完全不行，

[1] 美国对照组创造的"悲伤"成品可以在这里听到：http://www.pnas.org/content/suppl/2012/12/14/1209023110.DCsupplemental/sa07.wav
[2] 柬埔寨克伦部落对照组创造的"悲伤"成品可以在这里听到：http://www.pnas.org/content/suppl/2012/12/14/1209023110.DCsupplemental/sa08.wav
[3] 这个设论一般认为是归功于康德在《判断力批判》的第53章"关于崇高的分析"中的论述，他提到了一种"关于情感的语言(Sprache der Affekte)"，并将其与我们通常所说的能够表达思想的语言（语音语调的抑扬顿挫）放在一起相提并论。这个说法现在经常会被援引借用，但并没有过多地考虑其最初出现时的概念限定。比如说斯蒂芬·戴维斯所著《音乐区别于自然语言的唯一原因，就是音乐的参考域仅限于情绪世界》，收编于《音乐哲学论题集》，牛津大学出版社，第123页。

绝不是所有的音乐都能做到如此。那么，能认为"所有情绪普遍都可以通过音乐表达出来"吗？仍然完全不行，绝不是所有的情绪都可以。反过来，也没有任何证据能够表明音乐只能表达出情绪。我们只能说，通过音乐，或是经由音乐的承载，有些东西被表达出来了。

所以我们不要轻易相信某些音乐家或音乐理论家轻率地针对音乐表现力做出的斩钉截铁的否定。这种否定与某种贵族情结有关：他们有义务去维护音乐的"绝对性"（即"真实"的音乐，真正的艺术表现，而不是装饰性的、插画性的音乐，不应表现成服从什么东西，不应去追求除其自身之外的任何其他目的），反对任何会玷污其"纯洁性"的东西，任何在其形式之外的东西都是冗余，都应该被内化在音乐本身之内，不开门也不开窗，完全封闭，没有任何权利，特别是也不可承担任何义务去"表达"或是"表现"任何内容，无论这内容是某种意义、话语、目的、图景、运动、外部行为还是感情、印象以及心理活动衍生出的情绪。音乐什么都不应该表达……除了其自身的存在，音乐不应该表达任何东西，那么这就根除了能够自证存在以外没有任何意思的语言是一样的。在这种对于音乐表达能力的全面敌视之外，还要认识到，最有可能实现被严肃地"表达"的东西，可能就是情绪了。但是学者们对于情绪怀有严重的不信任，认为音乐中的情绪倾向于迎合和媚俗，说到底不够"高贵"。还有最后一个问题，就是不论是"音乐情绪"的反对者还是拥护者，他们往往都会混淆三种完全独立的不同类型的情绪，而都统一冠之以音乐情绪的名字。一种是音乐在我们身体中激发起的情绪，也是最无可辩驳的那种情绪，因为不管是多么讲究挑剔的宿儒（讲究还是泥古不化）也不能否认音乐的确是可以打动听者的。第二种是浪漫主义设论中说到的关于作曲家预设的情绪，这种类型就是被用作对形式主义的反衬。第三种情绪是来源于音乐本身或是蕴藏于音乐之中——我们上文论证过这种情绪也毫无疑问是存在的。现在我们面临的难题是解释"为什么"。要解决这个问题，我们必须先把这个问题挪挪位子。但在此之前，我们还要先弄明白这个问题是怎么来的，因为这段历史对于我们概念的建构仍然有着重要的意义。

情绪是如何出现在音乐中,又是怎么消失不见的?

在古典时代,这个问题并不存在。那个时候,音乐(mélos)的本质就是要表现或激发某种精神状态而存在的。这对于包括音乐家、音乐理论学者、哲学家等所有人都是普遍接受的历史事实。狭义的音乐只是一个包含了诗歌和舞蹈在内的更为广大的艺术门类(la mousikè)中的一个组成部分,这种艺术旨在对于"灵性"(éthoi)的模仿,这个词在当时的意思是"灵魂以某种方式进行自我驱动的能力"。严格地参照其定义来说,音乐本身应该是由三个要素构成:和弦("调式"中的和弦概念①)、节奏与歌词,这三者是音乐中纯粹内生的部分(柏拉图《理想国》第三卷,398d)。"尤其是节奏与和弦,是可以深入到灵魂的最深处,用一种伟大的力量触动它,为它带来一种高贵的蒙恩感,如果受者培育得当,它将从这种蒙恩感中从此不断地汲取能量和灌溉。"(同上,401d6-e1)。柏拉图将不同的调式与不同的精神状态一一地对应起来,并非常谨慎地遴选出了那些对于道德的发展起着重要积极作用的几种:比如"多利亚调"(Dorien)对应着战士的英勇无畏,"弗里及亚调"(Phrygien)对应着意志坚定且平和淡然,这些都属于自我节制的智慧,对之相对的比如有"吕底亚调"(Lydien)对应着哀怨、阴郁和怨毒的情绪,而"爱奥尼亚调"(Pionien)则对应着意志薄弱和醉酒的灵魂。

这个理论后来又被亚里士多德重新提起,并在细节上进行了一些微妙的变化。对于柏拉图来说,调式"模仿"的是具有某种道德灵性的人,而亚里士多德则认为其模仿的是这种"灵性"本身,并通过听众的因果逻辑而在其心中激发出相对应的情感:

① 这里的和弦概念(Harmonia)到底如何解释,时时会受到希腊音乐历史领域专家们的挑战。非常明显的是直到很晚的近代(或许是16世纪中叶),这种从自然音阶中七个音为基础分别建立起被冠以古典式命名的七种中古调式(爱奥尼亚=C调,多利亚=D调,弗里及亚=E调,吕底亚=F调,混吕底亚=G调,伊奥利亚=A调,洛克里亚=B调)的音乐理论才得以重新被发掘出来。所有的这些调式都是从多利亚调式中衍生出来(对称地向上三度和向下三度),只需更换起始音和中位音即可做到(均是可以相互转化的)。

这些（调式）各自的性质在收听的时候是这样相互区分的，听者被感染的方式是不同的，人们在面对每一种调式的时候反应也是不同的。人们在某些调式中（比如被称为"混吕底亚调"）能够感觉到悲伤或局促，在另一些中则能感受到心灵柔软下来（比如那些较为轻松的调式）；但是在所有的调式中只有多利亚调表达出来的情绪是把握着完全中庸而彻底沉静的标准的；而弗里及亚调则刚好在其反面，为听者带来狂热（狂热或狂喜，被神附体的状态①［见亚里士多德《政治学》第 8 章约 1349-a39]）。

无论如何，对于柏拉图还是亚里士多德，音乐在演奏的音乐家心灵上激发起情感的过程，与在听出其模仿的"灵性"的听众心灵上激发情感的过程是一样的。然而调式并不是音乐得以表达"灵性"的唯一手段，韵律节奏也可以。音乐中的韵律节奏是来源于对于诗歌的模仿，并同时应用到舞蹈的运动当中：比如我们看到每一个长短的搭配定式都被称作"韵步"（抑扬格、扬抑格、抑抑抑格、扬抑抑格、抑抑扬格、扬扬格），而且我们还会根据舞者的舞步状态来区分韵步的"扬"（抬脚）与"抑"（落脚）。一系列连续的韵步构成一个能够表现某种精神状态的"小节"②："有些音乐中的'灵性'更为节制有度，其他的就完全是用来激发律动的，在后者之中，也有表达较为粗野的情绪和更有贵族气质的情绪之分"（亚里士多德《政治学》第 8 卷 5-1340-B8-10）。另外，音色在这种感情效应中也有一定的贡献③。没有什么音乐是脱离吟咏与舞蹈而独立存在的。同样的一

① 赛琳娜·古尔戈南在《里尔琴和齐特琴——古典时代的音乐与音乐家》一书（文艺出版社 2010 年版，第 15 页）中对这段文字进行了分析和评议。
② 参见柏拉图《理想国》第 3 卷，399e-400c，苏格拉底向音乐学领域的权威达蒙求教细节的描述。
③ 亚里士多德在《政治学》第 8 卷中还批判了柏拉图保留了弗里及亚调但却否认了"奥罗斯"（古希腊簧片乐器，接近于近代的双簧管）的情绪作用，"因为，在他看来，弗里及亚调式与奥罗斯这种乐器发出的音色起到的效果基本一样，二者都擅长营造酒神式的狂喜以及激情的冲动。"

种精神状态就这样从链条上的一端传递到另外一端：那些各种各样的"灵性"同时存在于对其进行"模仿"的音乐中（调式、韵律、音色），也存在于演奏音乐的音乐家的思想活动中，还存在于表现这段音乐的舞者的身姿体态运动中，更存在于音乐传递的最终目标——听者的精神世界中。

正是因为这种源远流长的古典艺术体系的完备性和交流表达能力，所以我们认定歌剧这种"音乐中的戏剧"一定是在文艺复兴末期的意大利被创造出来的。但是我们无意识中扭曲了古典艺术理论。音乐更倾向于去"表现"个别的情况，而不是站在全人类的宏观角度。不再注重"灵性"持续自我驱动的机制和手段，而只关注某些昙花一现的激情状态，即"情绪"。不再是去通过模仿身体的律动去模仿这种情绪，而是要通过歌声中富有感情的抑扬顿挫来将其表达出来。古典和现代的这两种表达在建立艺术与人性关系的方式上是截然不同的：古代人着眼于一般性和普遍大众，而现代人则注重独特个体；古代人是按照恒定不变的规则去行动的主体，而现代人则是瞬间出现的激情的接收客体；古代音乐的主体同时既是音乐家、演奏者，也是听众，而现代音乐的主体只能是其中的一个。

在这个"回归古典"的时刻，关于情绪的问题不再是问题，因为问题还没有提出来就已经被解决了：音乐的所有可能性、抑或必要性，甚至是存在的责任完全就是为了表达某些情绪。这里就违反了当时占统治地位的复调音乐那种禁欲主义式的标准和规定，它们完全不允许将人类的主体性、独特性、困扰与脆弱直接表现出来。但是在构思这种"音乐中的戏剧"时，那个人文主义的小圈子，特别是围绕在"佛罗伦萨的卡梅拉塔"①周围的天才们，都在梦想着一种介乎演唱与吟咏之间的类似希

① 要就这个问题展开的话，请参考彼得·基维在他的著作《音乐哲学导论》（牛津大学出版社2002年版）中从历史和音乐理论角度做出的重要分析，特别是其中的第九章"词句优先，音乐辅弱"。若要进一步研究细节，可以参看他的《欧斯敏的怒火：关于歌剧、戏剧与台词的哲学思考》（康奈尔大学出版社1999年再版）。关于歌剧艺术诞生时代下关于音乐表现力的美学大争论，我们可以参考扎维尔·毕萨罗、朱利亚诺·吉耶罗、皮埃尔-亨利·弗朗涅合著的作品《在蒙特威尔第的阴影下：新音乐论战(1600～1638)》（雷恩大学出版社2008年版），这本书中包含了蒙特威尔第的论战对手乔瓦尼·阿图西的论文《现代音乐的不完善性(1600)》的法文译版。

腊悲剧那样的新型戏剧。这种形式的音乐必须遵循着语言的节奏和声调来安排抑扬顿挫，而这语言本身的音律安排也是为了表达人类情感、肉体欲望以及真实生活中的情绪的。这样，"宣叙调"——这种与情绪的律动相配套的音乐诗朗诵就此诞生。蒙特威尔第在他《牧歌·第五卷》的自序中曾介绍过这种"全新的音乐"的基本原则和规制，他就把这种创作思想归结到柏拉图、亚里士多德的经典理论权威上，特别是亚里士多塞诺斯关于形式要服从于表达的思想："言语要成为音乐的主人，而不是奴仆。"

这种理论得到了印证，并在初期的歌剧中收获了不少成就，但是随着歌剧在17—18世纪的飞速发展，由小调产生了二重唱、三重唱、四重唱（直到莫扎特的七重唱为止）的时候，人们发现这种理论越来越难以支撑现实了，因为这种复杂性为旋律、和弦甚至对位技法带来了与词句文字相似乃至更加广阔的建构空间，所以音乐只能满足于遵循话语的抑扬顿挫进行创作的说法难以为继。有一个实例，是作曲家们要面对的一个重要挑战，那就是：戏剧有其自身的时间过程，情节必须不断推进，如日常生活中所见一样；而音乐则是另外一种规制的时间过程，由铺陈、发展、变奏、反复、重复、结尾构成，比如在"咏叹调"中，就必须是规范的 A-B-A 结构的回旋曲式。那么音乐和戏剧中所要表达的情绪就要服从两条互不相容的时间线来推进。在宣叙调的时代里，音乐随着词句来编排，其表达的情绪就随着剧情的发展而变化；所有的人物都要像在演话剧那样以一种动态线性的叙事时间来表达其行动、反应、决断以及情绪的演变。而到了咏叹调的时代，有了二重唱和合唱团，语言表达就要服从音乐的时间线安排，情绪的发展是断续的，也是截面的，如同油画中的油彩不断铺开和叠加的过程一样；剧中的人物们表达的是他们在某一个静态的时间截面场景下所应该表达出的精神状态。总的来说，就好像剧中要表达的情绪是优先服从剧情时间线，还是优先服从音乐时间线，其词句中所能表达的情绪是有分别的：前者代表意识活动，后者表达精神状态。

要想以超越的思想和技法将音乐和剧情融入一部正歌剧的框架中，就连莫扎特都要施展其全部的才华才能做到。比如在《唐·璜》中的一折㊿，当安娜夫人发现被唐璜刺死的父亲的尸体时，唱出的那段伟大的"Ma Qual Mai S'offre, Oh Dei"（翻译过来就是"多么残酷的一幕啊！我的上帝！"），在这段管弦乐队配乐的宣叙调（recitativo accompagnato）中，音乐（包括了唱段和乐队配乐和声）以其自有的表现方式（旋律、节奏及和声）同时也服从了话剧自有的时间线，通过人物的台词来表达出情绪的变化。首先，安娜发现了一具伏在地上的尸体，是她的父亲（"是爸爸，我的爸爸，我亲爱的爸爸……"这三段感叹句的重复，前两次是表达了恐惧的惊呼，而最后一次则一下子绝望地瘫软下来），然后她意识到发生了什么（"啊，那凶手夺走了他的性命！"），逐渐地辨认父亲尸体的各个部分（"这鲜血……这创口……这张面孔……笼罩着死亡的沉郁颜色……他不再呼吸了……他的四肢如此冰凉"），接下来是在另外一个调位上反复那三声感叹（"是爸爸，我的爸爸，我亲爱的爸爸……"），最后昏倒（"我头晕……我不如死了吧……"）。人物的不同精神状态（害怕、惊愕、颓丧、悲痛、否认、郁结、温存、昏厥）以相同的力度交替出现，借助演员歌喉中的抑扬顿挫，及其与管弦交响乐队在节奏与和声上的配合得以实现。这个结尾处昏厥的处理，给了唐·奥塔维奥在同一段宣叙调的时间线中表达出剧烈变化的思想活动的可能性，交织着恐惧、绝望、求救的情绪，直到切换到二重唱（"逃吧，你这残忍的人，逃吧！"）㊽的时候，音乐内生的时间线取得了优先的地位，直到两个人用同样的声音唱出对于复仇的决心的二重唱为止，这个时刻情绪是不再运动的，像石刻一样固定在这个场景的意向之中，与音乐在此刻表现出的静止的横截面状态相吻合。

但是像这样的天才少之又少，所以正歌剧无论怎么说都是一种不稳定的艺术表现样式，因为其规则实在太脆弱，太易于打破。但这还不是最糟糕的。这种认为音乐情绪是通过歌词与承载其发音顿挫的韵白传递出来的理论，出现于17世纪，发展于18世纪，最终在器乐一统天下的

19世纪才获得成功,这才是最要命的。因为音乐主要(或纯粹)是由声乐构成的,那么音乐也就成了一种"拟态"艺术,像所有其他的"拟态艺术"一样,并不存在"情绪传递问题"。就像油画是对于人物形象或是风景的拟态一样,音乐就是对于情绪的"拟态",在古人口中就是对于"灵性"的拟态。所有这些都随着器乐(交响乐、协奏乐、室内乐)成为时代风行的主流,特别是其中的佼佼者"钢琴奏鸣曲"在19世纪由小众音乐变成了流行艺术样式的环境下,暴露出了严重的问题。器乐的这种逆袭并不是一帆风顺的,在18世纪的法国遇到了很强烈的抵制,压力尤其来自"百科全书学派"。达朗贝尔宣称"这种没有画面感也没有对照物的器乐,既不能作用于灵魂也不能作用于精神……那些编写器乐作品的作曲家们脑子里面没有模板,不像著名的塔尔蒂尼那样,有特定的想要描绘出来的行为或是表达"。[1]还有卢梭,在他编著的百科全书中"奏鸣曲"这一条目里,紧紧跟随着达朗贝尔的步伐,用愈加严厉的口吻批判这种来自意大利坏品位的"时下正当令"的音乐,他说:在奏鸣曲"与所有其他类似的交响乐"中,声乐就只是个"摆设"了。

他还很唐突地说:"我敢预言,一种如此非自然的艺术样式是不能长久的;音乐是一种拟态的艺术;但这种拟态是与诗歌和油画的拟态从性质上完全不同的;要想体会到模拟出的情感,必须要有模拟的本体或至少是其绘像在场才行;一般这个被模拟的情绪可以通过歌词和唱白来展现给我们;然后通过可以打动人心的人声演绎与台词相互衬托配合,它所要传达出的意思才有可能被我们的心灵接受。至于现在的器乐作品离这种触及灵魂的能量距离多远,我想我们都心知肚明。如果非要听出一支奏鸣曲强塞给我们的那一团乱糟糟的东西里面的意思,就得要像在一幅粗鄙的画作中不得不在画出的东西旁边标注出'这是一个人''这是一棵树''这是一头牛'那么复杂。我永远也忘不了有名的丰特奈尔先生

[1] 原文为《哲学、历史与文学作品集第三卷〈关于音乐的自由〉》,巴黎巴斯汀出版社1805年版,第403页。此处引自维奥兰·昂热的著作《音乐表达的意思:从1750到1900》,乌尔姆街出版社2005年版,第46~47页。

在音乐会上实在受不了这似乎永远也不会结束的交响乐时,不耐烦地高声爆发出的那句'奏鸣曲吗,你到底想要我怎样?'"

在这种背景下,就需要回答这样一个史无前例的新问题:纯器乐是从哪里得到表现力的?如果说音乐有时候在没有唱词的情况下也能够达到令人感动的效果,那就说明音乐的旋律成功地模仿了人声在表达出某种情感的时候标志性的语音语调或抑扬顿挫。这就是说器乐是对于情感的二阶描摹:人声来描摹语言词句中表达的情感,而音乐则去描摹这种人声的演唱效果。卢梭在他的著作《音乐起源论》第12章中提出了一个理论:音乐与语言的起源是统一的。这个论点后来引发了当代的"生物音乐学派"。过去,"口音构成了吟咏,时量构成了节律,我们在说话的过程中不仅用到声音,还用到了韵律、衔接以及人的发声器官"。在这种"音乐语言"中,音乐的走向和节奏表达了感情、激情或者说是情绪,而"衔接"和"声乐"的那两个部分则表达了音乐中的意思和思想。同样也不看好纯器乐发展的康德也提出了一个类似的理论,即音乐实际上是一种"情感的语言"。这种"只用纯粹的情感和四海公认的魅力进行表达,且无概念约束"的艺术表现形式是从哪儿得到这种"四海公认的魅力"的呢?应该说是来自人声语调的抑扬顿挫。有学者认为"语言的任何表达都在某个特定的语境下有对应其特定意思表达的特定语音语调的抑扬顿挫。这个语调或多或少地表达出了说话主体的情感,并在听者内心激发出了相应的情感,这种情感又唤醒了听者自身体验中语言的这种语音语调相对应的意指[①]"(康德《判断力批判》第53章)。

"情绪的问题"就这么在一来一回的矛盾往复中诞生了。文艺复兴中的人文主义者把情绪看作音乐的目的:这种情绪由词句表达出来,用

① 今天,这种理论又经过了细节上微妙的调整和变革,被彼得·基维在他的著作《旋律轮廓理论》中挖出来重提,他更加泛化地认为音乐的表现力来自对于人类情绪表达的其他可感表现(包括举止、神态、姿势或是面部表情)的结构模拟。可参考其著作《纹饰贝壳:对于音乐表达的思考》,普林斯顿大学出版社1980年版,或是其重编修订的《声音情感:音乐情绪论》,天普大学出版社1989年版,以及《音乐哲学导论》第三章中的总结概括。

人声的语音语调和乐器的抑扬顿挫支撑充实起来。但若人声和剧情都消逝了呢？就像海的尽头会看到沙滩一样，人文主义者眼中的目的仍然不变，仍然是情绪，但这时候的情绪是作为脱离了文本依托的孤儿存在的。那自诩为孤胆英雄的浪漫主义艺术家，自己就是剧情，自告奋勇地认领了这"孤儿"一般没有来处的情绪，并把他们注入钢琴中表达出来。从此以后，担任表达角色的人，就是艺术家自己了。形式主义思潮的观点实际上也就是由此而来：音乐必须保持纯净，情绪什么的都去死吧！那然后呢？然后，表达还在，但情绪没了。一切音乐都永恒拥有的效用——即它的表现力（亦即音乐所表达的东西）——依然还在。因为在现实中，音乐尽管在我们心中勾起无数种不同的情绪，但其本身能够表达出来的样式库却是极其有限的。相反地，音乐总是能够富有表达力量，但是他们却罕有能表达出情绪来的。他们完全可以表达很多其他的东西，甚至是"直截了当"地表达。所以尽管说"情绪"是理解音乐表达能力最便捷的途径，但却并不是最好的途径。我们不该倒洗澡水时连孩子一起倒掉，也不应该把情绪和表现力一起抛弃。

在音乐能表达的内容中，情绪占什么地位？

当人们宣称"音乐可以表达情绪"时，实际上他们所说的"音乐"，只是音乐中的一小部分，而"情绪"，也只是情绪中的一小部分。让我们假设有一个"高水平的听者"。这与"合格的听者"有所不同：他既不是音乐家，也不是音乐学者，不是艺术家，甚至不需要受过音乐的专业训练，但是他就是单纯地能够听懂某种音乐，也就是说他掌握了"听懂"的技巧[①]。我们可以说音乐触动了他。那么这种状态下的听者是分析起来

[①] 这种"高水平的听者"与大卫·休谟所提到的那种"品位标准"（法语中称为"品位准则"，指的是"最理想的评论方式"）完全不是一回事，因为这个过程丝毫无关评价音乐的价值，而仅是听出其中表达的意图以及主题内容。

最理想的。他对于某种音乐（古典交响乐、浪漫主义音乐、北印度拉格、爵士乐等）涉及的所有背景都很熟悉，包括他自己的语言和生活方式。但他却从来没有听到过这段具体的音乐：所以他应该无法将其与过往的个人记忆扯上关系。关于这段音乐本身，他没有读过也没有听过任何相关的介绍，他不知道这位作曲家，也不知道演奏者，甚至没人告诉过他这段曲子的标题。他的听觉感官完全独立于任何其他主观的牵绊，而且摒除了一切理性铺垫的干扰。我们再想象另外一个正在收听同一段音乐的，拥有同样能力的听者。在听闻这段音乐的时候，他们彼此之间会在情绪方面形成何种共识呢？

我们可以来拉个单子，把我们能想到的情绪随机地列在一起，不用考虑什么次序：笛卡尔做过类似的工作（在 17 世纪的词汇中，这里说的这种"情绪"往往被称为"激情"），他梳理了一些最基本的例子，所有其他更为复杂的情绪都可以由这个列表中的情绪单元组合而成，比如：赞赏（从今人的观点看来差不多是"惊叹"的那种程度）、爱恋、怨恨、欲望、欢愉和沮丧。在这个列表中，只有欢愉和沮丧是音乐可以直接地表达出来的——我们的"高水平听者"可以在这一点上达成默契。他们甚至可以说这段音乐是欢乐的或是悲伤的，就好像这种情绪是含在音乐中一样。但他们却很难说清一段音乐是赞叹的、仇恨的或是爱恋的。同时我们真的可以发现绝大多数热衷于研究音乐表达情绪的音乐理论家们，总是把研究的范围局限在"欢愉"和"沮丧"两种之间。在笛卡尔没有列举出来但是我们仍然认为是非常基本的情绪中，我们可以举出"愤怒"的例子——这种情绪看上去似乎应该是可以被表达出来的，但只能是以某种隐喻的方式：比如动感强烈，节奏无度，令人感觉暴躁的音乐可能在某些听者心中激发出"仇恨"的意象，但同样也可能在另外一个同样高水平的听者心中引发起的情绪是迷惘、放纵或是混乱，并不见得就能达成一致。对于"欲望"来说也是类似的：高水平听者可以通过听出一串连续上升的音阶但却始终达不到主音的效果来感受那种情绪的暗示，同样也可以通过一连串和弦渐次上升但却始终无法形成完美终止达成同

样的暗示效果。这里面包含的与其说是欲望本身，倒不如说是欲望的不断膨胀以及难以填满的那种隐喻，其中运用得最经典的例子就是我们在瓦格纳的《特里斯坦与伊索尔德》中听到的随着音级不断提升带来的越来越紧张的和声压力。很多音乐自称表达了爱情和怨恨，但是事实是不是这样呢？我们那些高水平的听者们能不能在听到某首没有任何歌词的"情歌"的时候立刻斩钉截铁地表示他听出了爱情的表达呢？他有没有可能只是听到了一种（比如说）"欢愉"的表达，但是在一定的背景下可能是由于"甜美的爱情"引发的呢？实际上，如果不是作曲者一心想要在作品中刻意地表达的话，爱与恨这种感情本来就不应该在音乐中表达出来。如果硬说可能的话，那也只能是通过非常间接的方式；比如某段音乐可以通过将"欢愉"的表达与"欲望"的表达合并在一起引发对于"爱恋"的遐想；或是通过把"愤怒"的表达和"沮丧"的表达合并在一起引发对于"怨恨"的想象，但即使这样，我们仍然有充分的理由提出反对的意见，比如我们在怨恨的时候，仍然可以是平静的，而且看似礼貌的恶毒在人世中也不罕见。至于惊叹，那我们很确定许多音乐可以制造出令人吃惊的效果（比如海顿第94号交响乐中那段注明的小定音鼓为其赢得了"惊愕交响曲"的称谓），但这种情绪是在听者心中引发出来的，并不是音乐自身所要表达的。我们可以退一步承认说这种音乐间接地表达了惊愕的情绪，那是我们把在心中被激发出的情绪反向投射到音乐上的结果。这种情况并不少见。比如"恐惧"的情绪也比较类似：一段音乐可以是"吓人"的（比如很多恐怖电影的配乐就是很直观的例子），给人感觉似乎是在表达一种恐惧的感受，因为听者们在聆听这种音乐时体验到的就是音乐所希望通过自身激发出来的那种感情。在后一种情况下，情绪的两个来源（音乐本身和听者自身）之间是极容易发生联系（甚至混淆）的，甚至是无可避免的，我们知道电影配乐的创作者非常多用的一种手段就是将本身就"吓人"的声音（突如其来的或是令人不适的噪音，迅速变化的音量大小，下泛音、双向音）和模仿听者（人或者甚至是某种动物）在感受到目标情绪（被吓到）时不经意发出的声音（喘

息声、脉搏跳动声、长时间的沉寂、异常绵密的流速和转折、在宏大的音域中出现基音频率的畸高，力度的过分强烈、突兀的移调、重复下降的音韵、颤抖的人声、不均匀的呼吸声，等等）①的模拟以各种手段混合在一起。但不管从哪个角度来看，我们都不能将这样的音乐称为是表达"受惊"的情绪。受惊的人是我们，恐惧是在我们心中的。或者从第三者的角度看去更精确地说是一种焦虑。

但是，除了上述两种确定的情况（喜悦和悲伤），以及几种可以有限分析的情况（愤怒、欲望、恐惧）之外，音乐似乎是无力通过自身直接表达出绝大多数的情绪的。我们完全可以拉出一个更为详尽的单子，列出所有有可能出现的情绪来逐一考察：羞愧、蔑视、妒忌、羡慕、怜惜、难堪、不安、辛酸、感念、慌乱、担忧、烦闷、尴尬，等等。很多音乐都宣称唱出的是这里的某种情绪，但没有谁真正能表达出来。不过，这对音乐来说不见得不是好事。

从这个精要的分析中我们可以得出第一个结论：一种情绪越简单一般，音乐就越能方便地表现出来；而情绪越明确独特，能原封不动地听出其意图的可能性就越小；换句话说，音乐中表达出来的"喜悦"，很难与"欢乐""开心""满意""欣喜""兴奋""欢跃""惬意""激昂""狂喜"等这些更加细致的情绪区分开来，但对我们来说这并不明显。而更不用说这种"喜悦"与所有能够体现某一具体类型的喜悦的附属级情绪了，比如"坚定""欣赏""信任""有趣""热切""狂热"等。但这并不能说音乐的表现力贫乏，因为音乐有很多其他的东西可说。另外，若某种音乐没有事先用文字来界定它所表达的"喜悦"的话，那么从单纯音乐的层面仍然很容易把这种"喜悦"和另一种"喜悦"分别开。比如我们谁会把韩德尔《弥赛亚》中的"哈利路亚" ❺❾ 与舒伯特《三重奏》（Op.99）❻⓿ 听成是同一种"喜悦"的情绪呢？"这音乐是多么欢快啊！"

① 关于音乐表现"恐惧"情感的论述，可以参阅克里斯蒂娜·卡诺的著作《电影配乐》第129页。

我们高水平的听者们都只能说到这种程度；但是对于内涵如此丰富、如此复杂又如此多样的音乐来说，这个评价实在太简短了。以至于，一方面音乐似乎无法很容易地分辨出语言中能够界别出的不同情绪；另一方面，语言也无法分辨音乐中表达出的有着微妙不同的情绪。

　　这里就出现了一个悖论。我们能够为音乐表达赋予的情绪总是极端泛化而且模糊不清的（"是，没错，这音乐是悲伤的"），而我们在某段音乐且仅在该段音乐中听出的情绪却是极端特殊而且精确的，这个现象该如何解释？贝多芬《第三交响曲》中的"葬礼进行曲"❻❶、肖邦《降B小调第二奏鸣曲》中的"葬礼进行曲"❻❷，以及瓦格纳《诸神的黄昏》中"齐格飞的葬礼进行曲"❻❸这三支曲子，即使在完全不知道标题的听者们听来感觉也至少应该是"沉重的"（因为速度的缓慢，以及强拍上音调的低沉），或至少是"坚定决断的"（因为"一二一二"的那种进行曲节奏），但至少每种音乐中"表达"出来的情感都是独特的而专属于其本身的。从这一点上我们可以提炼出两种截然相对的结论：一种可能是如形式主义所认为的，音乐的精粹是每种音乐本身的形式，与其所理应表达的情绪毫无关系；另一种可能是如"不可说"派所认为的，情绪是音乐的核心与本质，以至于没有任何一种语言，没有任何一种既成的概念能够比音乐本身更能表达这种情绪，任何语言对于这种音乐表达来说都太过肤浅和隔靴搔痒。我们不赞成形式主义的观点，也不想服从于"不可说"的极端态度，我们希望树立起音乐表现力的一种本质的特征。所以我们首先要证明的是：语言与音乐之间都有着一部分丰富的表现功能是彼此间无法直接沟通转换的。

　　我们可以把这种情况称为"门德尔松悖论"①，他写道：

① 参见菲利克斯·门德尔松于1842年10月15日给马克-安德烈·苏榭的信函。在这里我们是根据古赛拉·赛尔丹编写的《菲利克斯·门德尔松——手札集》，万神殿出版社1945年版，原书第313~314页翻译。

大家常常抱怨音乐太晦涩，抱怨应该在音乐中能够听出的内容相比起大家都能一目了然的文字来说实在太难辨识。但对于我来说刚好相反，这并不仅限于音乐要表达的整体意义，甚至还包含对于文字本身的看法。我认为，与达到正确表达的音乐信息比较起来，恰恰是文字才总是太过模棱两可，太过抽象，太容易引人误解。音乐用成千上万种远比文字言语要丰满得多的东西把灵魂充实得满满的。通过音乐表达出来的思想，对于我来说完全不是因为定义模糊才难以用语言表述的，正相反，正是由于过分清晰明确，文字才难以表达其万一。

一方面，音乐表达总是比可以名状的情绪要模糊暧昧一些；另一方面，门德尔松说的也没错，每一种音乐表达出的情绪看上去都是如此独特，以至于文字和言语显得如此粗陋，难以严格地描摹。这个难题如何解决呢？要想界定音乐可以表达出的究竟是什么，我们首先要分析一下我们的情绪到底是怎么来的。

情绪、音乐、可表达性

在所有情绪中，我们可以提炼出五个基本的构成部分，其中三个是每个人私属的，一个是所有人共有的，另外一个则部分私属、部分共通。

那个部分私属、部分共通的部分来自生理：心率可以加速，咽喉可以发干，脸上可以潮红或惨白，生殖系统可以收缩或加剧分泌，会有出汗，颤抖，甚至麻痹的各种反应。

共有的部分是那些情绪中表面的部分：有一些情绪是通过被感动的人的行为或举止表现出来的，比如狂热、犹豫、迟缓、兴奋。这些表现并不总是能够言之凿凿地确定来自内在的哪种情感，或者换句话说，很难将这些表现与决定其缘起的确切情绪明确对应。

但是，归根结底，情绪还是每个个体所感觉到的。我们将其细分为

三个方面。

其中有一部分是公理性的基于道德价值的部分,那就是有趣味的情感和令人难以忍受的情感,这二者是同生并存,难以分割的;一边是快乐的情绪,带来愉悦,另一边是悲伤的情绪,带来痛苦。

然后另有一部分是纯粹基于现象学的。因为在"有趣味"和"难忍受"的情感之外,每一种情绪都有一种主观而独有的特征——一种独一无二的,在现象层面可以与任何其他情绪加以分别的所谓"感质"(Quale)——我们在这里想要借用"调性"这个词来表达这种独有的感情色彩,希望不会给读者造成歧义。如此说来,嫉妒、厌恶、恐惧都同样是令人不悦的(也可以将之归类于"悲伤"的,视我们的分类思路不同而定),但当我们感受到厌恶、嫉妒和害怕的时候,我们体验到的并不是同样的感觉。另外,同一类的情感可以根据其具体性质无限细分,比如"喜悦"可以向下进一步分蘖出"欢跃""满足""愉快""欢腾""惬意""欢欣""狂喜""迷醉"等小类——然后还可以进一步细分,因为对于词句本身来说,最终总会宿命般地归结于虚无。我们能感受到的恐怖也可以有"惧怕""惊吓""畏惧""恐怕""忧扰"等不同的意境;即使我们将某种恐惧认定为与其他所有的恐惧都不同,那么根据感受到这种情绪的不同特定环境,客观危境情状,以及我们过往经历的丰薄都仍会产生更加差异化的感受。于是我们可以确定,对于每一种情绪,每一次体验都会有唯一且独特的特性,以及独特的程度。

那么如果我们认可一切情绪都是唯一且独特的,如果我们认可每一种恐惧或每一种欲望都与其他的恐惧或欲望是不同的,那这种认识就要归因于我们将要提到的第三个方面:基于认知学的或者说主动格物致知的方面。有些情绪也同时是一种信仰;它将我们重新带回到外在的世界中,告诉我们那里有什么,比如说"那里会发生危险的事";在感情传递和自身的特征之外,恐惧本身还是对于某些不祥的事件即将发生的信念。同样,在自豪的情感中我们相信必有值得赞扬的东西在,在羞惭的情绪中我们相信必有不堪的东西在,诸如此类。只有部分情绪会有这种认知层面的效应,但是

所有的情绪——包括那些完全不涉及"存疑态度"的情绪都有这种刻意要去分辨的成分在：我们在自身内部体验到与身外事物之间有着某种联系；情绪本身就将我们与外物（现实世界中的事物）建立起了这种联系。

要直观地表现情绪的这三个私有层面，我们可以举出一个具象的例子。比如在对性的欲望方面，我们可以进行区分：第一方面，即所有的"欲望"都具有的一般性的特征——动态的不稳定性（求不得）；第二方面：对于力比多所产生的欲望情感有其明显的特征：心理的矛盾情绪，如"得之我幸"的正面情绪和"失之我命"的负面情绪；第三个层面上，我们有主动的意愿去与某个令人渴望的"对象"建立联系，甚至这里存在一种隐秘的信仰，认为在我们面前或是在我们刚好不可企及的地方，有某个令人欲望似火的对象，可能会给我们带来快感，并满足这种欲望——换句话说，就是同时可以将这种美妙的感受推到顶点，又可以填满这个难以承受的欲壑。

这种主观格物越具有认知维度方面的内涵，其所在的情绪也就越具有明确的客体指向：比如说，我们怕被藏獒咬到（从认知维度出发的主观格物）、一般性的怕狗和一般性的怕动物（动物恐惧症）这三种情感是不同的：恐惧症就是那种有主观格物的恐惧要求但没有任何认知维度作为基础的情况。

主观的格物意图这个层面界定了情绪的价值：是这种意图将恐惧和欲望区别开。但这同时也是情感的起因之一，无论是正面的情感还是负面的情感。人们固然可以剥离开所有的主观意图去体验到"纯"情绪，即其表达的感情和特征，比如说"焦虑"就是没有具体客体对象（意图）的"恐惧"，与虽然具有明确对象但却并没有对于该对象会造成危险的信念的"恐惧症"可以很好地区分开来。

通过这段简洁的分析，以及前文关于"可以由音乐表达出的情绪"的论述，我们总结出以下观点。当音乐中要表达的情绪没有认知维度内涵，而且主观格物的意图尽可能少的情况下，音乐对于这种情绪的表达将更为方便和直接。换句话说，某种要表达的情绪与真实世界的联系和

羁绊越多,它也就越难通过音乐表达出来。音乐表现力实际上是与认知无关的:它不提及,不描绘,不界定,不渲染,不指向真实世界中的任何一件明确的物事。它是一个声音的范畴,如果说它能够指向什么东西或内容的话,那也一定是意象层面上的东西。它的表达能力是另外一回事情。悲伤能够被表达出来,是因为悲伤可以脱离任何事由而独立存在:这是一种没有明确动机的精神状态。欲望可以被表达,或至少是被间接地表达,前提是欲望的指向是模糊的。音乐在意图要表现"恐惧"的时候,实际上表现出来的是"没有明确客体的恐惧",其实也就是"焦虑"。但是"羞愧"和"鄙视"是不可表达的,因为这些精神状态不是可以泛化的,而是与引发其情感的事件或事物有着具体明确的联系:我们只能因为做了某件事或是因为某种特定的感觉而体验到羞愧;我们要鄙视什么,只能因为其行为不端或其所处的环境恶劣,凡此种种。如果切断了与客体的所有联系,那么这些情绪也就只剩下了一片灰暗没有任何性质的感情,空洞而茫然,必然是空洞的。在"苦涩"中,最终剩下的只有"悲伤";在"害怕""惊慌""恐怖"中,最终剩下的只有"焦虑";在"愤怒""愤慨""不满"中,最终剩下的只有没有来由的"怒火"——我们通常称之为"恼火"。

我们应该得到一个阶段性的,但却非常坚定的结论:音乐不表达情绪,不表达任何来自现实世界的经历或体验到的情绪;音乐不能表达所谓的唯一的"感质",明确的爱憎,音乐能表达的只是最一般性的感情,没有任何的客体。它所表达的最多算是一种"心情",也就是说与外界事物环境没有任何刻意形成的联系的那种情绪。当然这种"心情"也可以是有着各种各样微妙差别的,但是这种差别不可以是由缘由和客体来确定的。音乐中的喜悦永远是没有理由的。[1](但是在听音乐和演奏音乐

[1] 这里说的音乐显然是指器乐,或是从有歌词的作品中回归到音乐本身的那部分。歌词的作用就是将音乐无法明确表达出来的情绪来由通过语言清晰地表现出来。比如"哈利路亚""看到镜中如此美丽的我心花怒放"(古诺《浮士德》)、"天赋作恶者的权利"(莫扎特《唐璜》),"来饮一杯家常的薄酒吧"等。

时感受到的喜悦不在此列：倾听和演奏本身就是喜悦的理由！）音乐可以表达成百上千种不同的悲伤情绪，但这些悲伤都是没有明确动机的悲伤；音乐也可以表达成百上千种不同的喜悦情绪，但这些喜悦也都是没有明确来由的喜悦。

这样我们前文提到的那个成功地体现了音乐表达情绪具有（跨文化）普遍性的实验情况，也就很容易解释了。这里说的全都是"心情"而已，也就是说被剪除了所有旁枝末节的情绪，但在演绎和诠释的过程中却还原成了完整的情绪：平静（宁静、安静、平和、平复、放松）；狂躁（激动、惹恼、愤怒、暴怒）；焦虑（急人、着急、吓人、害怕）。音乐每次表达的时候都可以将这完全泛化而模糊的心情表现出独特的样子。手法无论多么独特，如何独一无二，但表达的心情永远是模糊、灰暗且充满歧义的（仅有共有部分上的意义）。当我们从情绪中剔除了所有特质，只留下令人舒服的或令人不舒服的情感（愉悦/悲伤）及其动态发展（平静/激动），那么我们能得到的只有四种"心情"，分别是"喜悦"（令人舒服的精神动态）、"悲伤"（使人不舒服的精神状态）、"平静"（令人舒服的精神状态）、"狂躁"（令人不舒服的精神动态）——人们赋予音乐本身的情绪就是这四种，我们说某种音乐是"欢快的"还是"悲伤的"，是"平静的"还是"激烈的"，这就是音乐表现情绪的根本核心所在。即这里已经不存在什么情绪，只剩下"心情"，而且这种"心情"是音乐本身的一个组成部分和内在属性。

于是我们就可以解决"门德尔松悖论"了。解决方案包含两个层面。第一个层面我们在前文中已经分析过了。除了听上去似乎表达了某种情绪以外，音乐最重要的还是打动我们，这两种情绪在根本上是异质的，但却经常以相互融合的形式出现在我们心中。前者只能是模糊暧昧的（如悲伤），后者只能是清晰明确的，因为这是这一段特定的音乐、这一段指定的乐章、这一个独一无二的片段所产生的直接效应；在莫扎特的《安魂曲》中我们能够清晰地听出那种无可名状但却精准定义出来的感伤，在此之外没有任何一种其他类似的伤感可以与之混同。这两种来

源的情绪杂糅在一起不易分辨，使得我们将这似乎好像是由音乐表达出来的情绪听成是明确由音乐所引发出来的。

但是到这里为止，这个两难悖论只解决了一半，因为还有一个问题没有解决：为什么这两种不同来源的情绪混杂而成的复合体产生的情绪会是如门德尔松所说的那样无法用词句和语言来表述的？原因很简单：并不是说我们人类族群的语言是不够精确的，我们的语汇是极其丰富的，特别是语言在生活中积累出的情绪表达方式几乎可谓是无穷无尽（随便打开一页普鲁斯特的书读一下就足以认识到这一点），基本没有什么是无法言喻的。但是这些词句乃至这种语言都是与"真实"的世界始终联系在一起的（就算是在文学或电影中的虚构也同样如此），在真实世界中的真实的人体验的是完整的情绪，具备情绪中所有方面的特征，每种细分情绪的独特性都来自我们之前提到的那个认知的维度，或是更一般的出于主动的格物意图：这种悲哀，或不如说是这种伤感，是由这个事件，或是失去了这个珍贵的东西导致的。正是这种格物意图的角度赋予了一片混沌的"心情"以唯一的独特性，并使其能够对应上恰如其分的文字从而得以名状，或者在某些机缘巧合下被文学巨擘妙手偶得，使其能够通过一段精巧的描述变得独一无二，可以在文学世界中获得确定的地位。而在音乐中，这种与现实世界中事件的因果联系是不存在的，就像我们在前文已经论述过的，这种联系被一种存在于声音事件之间的意象性的因果逻辑联系取代了。这种音乐事件间凭想象串联起的前后相连或是相互重叠的因果链（音符、和弦或是乐句），使事件彼此确认和定位，在音乐营造的场域中作用于我们，正如在现实世界中连续发生的真实事件也能够打动我们一样。这一系列声音事件给我们带来的情绪不仅与现实世界中没有被修剪过的情绪一样精准独特，而且二者形成的逻辑也是一样的：都是由主动格物的意图那个组成部分所引发的，只不过这里不是一种物化的意图想要在精神状态与真实世界的某种状态之间建立联系，而是一种想象的意图，想要在当下的这种情绪与音乐营造的那个场域（或者说是我们在前文中定义过的那种"音乐的世界"，在那里声音是"自身

具足"的）的状态（或者毋宁说是一种"动态"）之间建立联系。我们之前就知道了音乐中的声音完全可以带来一种完整的感知，即使这种感知仅限于听觉范畴之内；而我们现在进一步知道了在音乐中声音还可以构成一种完整的情绪，也就是说含有主动格物意图的那种情绪。当然我们不能混淆这两种不同来源的情绪的概念（一种是音乐自身表达出的，一种是音乐在我们心中唤起的），但在实际欣赏音乐的时候，这两种情绪是非常容易融为一体的。但是我们也不能把音乐构建的想象场域中的情绪，与我们在现实世界中体验到的情绪混为一谈，尽管我们在谈论音乐情绪的时候，大多数都是这么以为的。这样我们就可以说，音乐所能表现的只是剪除了"格物意图"这一组成部分的"情绪"，剩下的只能称为"心情"；但是由于这种音乐在我们心中激发出了某种明确的真实情绪，这种"心情"被我们在音乐营造的意象世界中产生的"格物意图"重新补充完善，支撑起来并重新进行了定义，从这个角度说，对音乐表达的东西在我们的内心里进行了"补完"，形成了我们确实觉得"难以言喻"的那种情绪。不过，说到这里，还要重复一下这里最基本的前提，就是当且仅当这段音乐可以在或是身体或是审美的角度感动我们的时候，这种情绪的分析才是成立的。

其实若要研究音乐的表现力，通过"情绪"这个思路作为突破口不见得是最好的途径，或者至少绝对不是唯一的途径。毕竟音乐最多只能直接表达出情绪中不具有任何主观格物意图的部分情感属性，也就是最基本最宽泛的几种情绪，如快乐和悲伤，而且还要将所有进一步细分的细枝末节统统剪除掉。而鉴于音乐表达首先是一种声音表达，同时也是一种公开表达，它只能是通过其自身的公开展示或对外信号传递，来表达这种非常私人的、只能在静默中体察到的感觉，也就是说能展现出的只是情绪中最不确定、最暧昧不清的那个组成部分：比如沉静、激怒、迟缓、迅速、决断、犹豫……诸如此类。

但是，音乐表达的东西远远不只是情绪这么有限的东西。音乐还可以营造出无穷无尽的气氛。

氛围

绝大多数情况下，音乐不能表达情绪，甚至连"心情"都无法表达，它们能做的是营造某种"氛围"，比如巴赫、贝多芬、斯卡拉蒂、拉谟、巴托克、斯特拉文斯基、艾灵顿公爵、伯恩斯坦的作品，我们在音乐会、电影或是舞厅里听到的音乐大都是如此。我们前文中曾经分析过，在对于愤怒的表达中，我们通常能听到与一种粗暴的混乱无序相类似的表达。这两种表达方式之间并没有什么能够严格区分的界限，除非我们把前者赋予一种精神状态（我们想象一个生气的人），后者赋予一种泛化的事物状态（我们想象一摊杂乱无章的事务）。对于焦虑来说情况类似：单纯在音乐中是完全无法区别令人焦虑的气氛和感到焦虑的心情的。悲哀、愉快，以及所有既没有特定属性也没有主观意图的情感都是一样。正是因为在音乐表达中不存在任何主观上想要对客体进行分别（格物）的意图，所以才完全无法区别人（与现实世界联系着）的情绪和外部环境决定的气氛。但是有时候我们会把某种专属于音乐的表达寄托在处于悲伤气氛中的悲伤的人身上，比如在有歌词的音乐中，我们自然地将之诠释为演唱者所扮演的角色的情绪表达；再比如在"浪漫主义"（或是"前浪漫主义"）的器乐作品中也有可能是这种情况，我们会将之诠释为作曲家（或是演奏者）注入音乐的自身悲伤的表达（比如舒伯特在梅毒发作过程中写作《第 21 号降 B 大调钢琴奏鸣曲》[D.960] 时体验着的身体和心灵上的巨大痛楚 [请欣赏第二乐章最开始的几个小节❹]，再比如莫扎特在母亲过世后写作《A 小调第八奏鸣曲》❺时体验到的悲哀情绪）。

但在无数的其他例子中，音乐听起来似乎是表达着一种没有任何承载者的情绪。我们在里面能听到一种不只剪除了客体（意图），而且还剪除了所有主体（感受）的情感属性；这就是"氛围"。比如一段音乐表达的是"安宁祥和"。我们可以想象一个平静祥和的人（作曲家？演奏家？），但这并不是必需的。真正平静安宁的是这种状态。对于愉快或悲

伤而言也是一样的。我们可以在油画中表现出某种愉快或悲伤的氛围，而并不需要加入任何特别的人物形象。这就是油画这种表现形式能够做到的。音乐同样也能够做到。另外，在这种将所有事物沉浸其中的愉快气场中，所有与之相关的人都应该随之欢乐起来：不论是演奏者还是听众。反过来也是一样，当人感觉到悲伤的时候，身边的一切看上去就是晦暗的；谁又能分得清心与境的边界呢？所以音乐表达中客观的氛围和主观的心情是很难辨明的。氛围是公开的，暴露在表面的；而心情则是私密的，隐藏在内里的。前者是听者在自己身外体验到的，后者则是在自己心中感知到的。

我听了伊沃·波格莱里奇演奏的巴赫英国组曲第二号的序曲。然后我一整个上午都仿佛阳光明媚。但，这阳光来自哪？又照在哪？是不是因为我已经有着这种快乐的心情，急于表达，才会在我的播放器上选择了这个曲子？还是这个曲子给我带来了这种愉悦的氛围？

可以试着听一下巴赫《B 小调第二乐队组曲》（BWV.1067）❻：这曲子欢快而且无忧无虑地在三度和四度之间轻快地跳跃，精致如同长笛的音色一般。我们是不是非得要想象一个无忧无虑的欢乐的人的样子呢？我们是不是非得要想象一个欢快地作曲的巴赫呢？① 我们是不是非得要想象这是某个人感受到的情感呢？完全不需要。比如我们去欣赏一下路易·马勒导演的电影《通往绞刑架的电梯》中迈尔斯·戴维斯那些

① 正因为并没有这方面的必要，所以门罗·比厄斯利干脆完全抛弃了音乐"表现力"的概念；但这并不代表就认同了形式主义的观点，认为音乐没有任何情绪方面的属性。正相反，因为客观上音乐就是可以被判定是"欢快"或是"悲伤"的："这段音乐（比如贝多芬《第九交响曲》中的谐谑曲）是欢快的"是一个很清楚的命题，完全可以去论证它。"音乐表达了欢快的情绪"只是一种赘言，没有比上一个命题有任何深入，也没有什么更多可以回应的。实际上"表达"这个词本身就是一个相对性的概念：它需要一个表达方式 X 和一个被表达的主体 Y，而 X 和 Y 必须是不同的。当我们说玫瑰是红的，我们说的只是一个东西，那就是玫瑰，我们是在描绘它的某个性质；同样地，我们说音乐是欢快的，我们说的也只是一个东西，那就是音乐，我们是在描绘音乐的一个性质。我们不需要这个"表达"来从中作梗（《美学——批判性哲学中的问题》，哈克特出版社 1981 年再版，第 331~332 页）。

著名的配乐，其中最有代表性的是那首《弗洛伦斯在香榭丽舍》❻：小号听上去就像是在独奏，这并不是说我们只能听到小号的声音，而是感觉上这个声音是一枝独秀的，能够脱离出其他音乐的背景单独自由地表达出某些有实际价值的东西，遥遥领先于整体节奏，但却仍然如精确的机械效应一样可以预期；小号的声音感觉就像是漫无目的地游荡着，才勾勒出一个主题，立刻又毫无理由地抛弃，突然逆着拍子穿插着向上试探两三个高音、强音、颤音，仿佛是在判断它们造成了什么样的泛音效果，然后在另外一个音高和调门上再重新试探一遍，就像是在追寻一个始终不会真正到来的完整乐段，力度忽强忽弱，阴郁而平和，自信而坚定——听上去眼前就似乎浮现出弗洛伦斯那张坚毅没有表情的面孔，傻傻等着杀手情人的归来，在寂寞的夜里一个人漫无目的地四处漂流。音乐不仅能完整地表达出来这些，还远比文字更加细腻直观。但是她所表达的却绝对不能说是严格意义上的某种情绪。正相反，情绪是我们在屏幕上看到的，在剧情的环境之中，在弗洛伦斯的表情中体现出来的：她的不安，她的疑虑（于连到底在干什么），而我们作为观众，则是在猜测音乐本身与剧情之间的"对位关系"①。音乐中通过飘忽而疏离、爱理不理的调门，表现的就是这种孤寂犹如夜游般的氛围，这也正是迈尔斯·戴维斯在即将发布的著名作品《泛蓝调调》中那种纯熟技法的一个预演。

与其他各种音乐样式比较起来，爵士乐是最能渲染独特情绪的一种。它极少表达任何情绪。蓝调有时候会这么做，但是这样表达出来的情绪都是一样的，没有什么不同。同样像我们前文说的，只有模糊的"心情"：我们体会到"忧郁"，但不知道其来处，也不知道这到底是内心的感觉还是外部环境的影响。这种忧郁的心情与令人忧郁的气氛也是很难分辨开来的——特别是当蓝调的节奏缓慢的时候。吉他用来诉说寂

① 我们在这里用的音乐术语可能并不是那么恰当，但是在我们说一种电影配乐并不去渲染影像中剧情体现的氛围，而是完全营造出了另一个不同的气氛的时候，这种借喻确是很精准的。

寥；说不清是大调小调的音阶（三度音是介乎两者之间总在纠结 mi 还是 mi^b 的犹豫的骑墙派）用来含蓄地描绘痛苦或是慵懒（谁知道呢？）或是满不在乎；两种和弦（大调和弦与 7 和弦）永远不变，三个音级（Ⅰ，Ⅴ，Ⅳ）永远不变，12 个小节永远不变，速度也是永远不变（1/4 音符＝60），意图表现这种寂寥暧昧的沉郁，或者混合着某种混不吝的心态，是如家常便饭般寻常，如老生常谈但又无可避免。总是这些偏执性得如节拍器一样匀称的加了符点的节奏，撑起了这音乐的主体，给我们带来了无论如何都要继续听下去的欲望。但这音乐要输出的，真的是情绪吗，即使是这些支离破碎的情绪？或者他想说的是"生活本就如此"？是"只有淡淡的蓝蓝的忧郁，这就是存在的全部内涵"？

这种氛围是客观存在于音乐中的。因为音乐有表达无穷无尽的不同氛围（或气氛）的能力，正如我们在电影配乐中见识到的一曲多能的情况，既可以强化影像的内涵，又可以与其相互补充，有时候也会故意造成反差。在电影中我们很清楚音乐要表达的核心并不是银幕上人物的心情，更不是我们这些观众所要感受的情绪，它是要通过对位的手法营造出周遭的氛围，它是要指认、突出或是辅助创造出一种情境，甚至还要坦诚地表现出它与该背景中人物间的距离，同时带着对于剧中人的同情（或是恐惧），正如我们在看着越南的小山村被淹没在燃烧弹炸出的一片火海时、以巨大的音量听到《女武神的骑行》[①]，身体会自然进入下意识的防御状态。这样我们就在观众和听众的双重情绪中找到一种悲喜交加的感觉。

氛围是什么呢？这是世界的一种"调性"，这是一个事物在特定的某个人观察它的时候表现出的一种"色调"，是每个事物在每个特定的环境下给人客观的印象，是一系列的真实和想象的事件的综合——也因此，音乐作为一个自给自足的没有物质实体的纯事件世界中产生关系的反应的听觉过程，也是一种氛围。氛围是一个主体从他本身的视角去看到的

① 电影《现代启示录》为导演弗朗西斯·福特·科坡拉作品。

世界（或是说从他本身的"听角"去听到的世界）。它是世界本身给主体带来的印象，而不是主体本身体会到的情绪。但是这里就产生了关于"氛围"的悖论。没有感受这种氛围的主体，也就没有氛围的存在。然而氛围又是存在于外物之中的，或者是挂在外物表面上，仿佛是可以随时装上或卸下的。音乐在事物周遭营造出的氛围也同时是音乐将可能发生的纯事件为我们排出的有意义的序列。

问音乐营造的氛围（或是气氛——我们在这里把这两个词当作完全同义）到底是存在于外物中还是在我们心中的问题是最无关紧要的了。因为氛围这种东西既不是"主观"的（如情绪或心情），也不是"客观"的（如事件本身）。你若说氛围要在外部世界中寻求，人家会反驳你说一切氛围都是感觉出来的，所以气氛不可能是藏在事物本身中的。你若说氛围是在我们心中的，他们又会反驳说每个人感受到的气氛都环绕在自己周边，而不是困在内心。氛围是在我们身外的，这是一定的，但并不是附着在真实物质构成的世界中，而只是存在于世界的表象之中，不管这种表象是否具有艺术感。当我们评价某个具体场所的气氛的时候，我们说的既不是这个地方本身的设施、人群、物事等客观可见的面貌，也不是每个人可以以自己独有的方式才能感受到的某种存在。某个场所的气氛是由其在艺术层面上的表现营造出来的——在这里"艺术"我们将它认为是一个很宽泛的词，包括所有对于现实进行表现的方式——那么任何一个人，只要他能够理解，他就能够感受到这种宛然是由场所自身客观营造出的气氛表达。所以我们说氛围既不依赖于我们自身，也不依赖于外物，存在于"心情"中这个不可辨认不可明确界定物我的模糊界限上。说它不依赖于我们自身，是因为我们在画中能看到的，在文字中能读到，在声音中能听到的都是艺术家构思的那个虚拟世界的反映。说它又不依赖于外物，是因为那个被反映的虚拟的世界，实际上并不存在。

每一部音乐都会构建出一个由纯事件组成的意象世界。而音乐表达出的，就是这个意象世界中的气氛，有时是可变的，有时是恒常的。在某些情况，特别是对于绝大多数我们称之为传统音乐的情况来说，从最

初的几个音符，最多是几个小节开始，他们就可以奠立起一个基础稳定的氛围，以至所有"高水平的听者"都可以一下子指认出来，比如对于古希腊"调式"是如此，弗拉明戈的"曲式"也是这样，吉他只要弹出几个和弦，歌手唱出一声"啊唷"[①]，听者和舞者就能立刻知道要演奏的曲目；又或者是北印度的拉格，只要"阿拉普"引子一出，就可以立刻辨认出来。而西方古典音乐则刚好相反，音乐中的气氛往往是流动的、演进的，各个乐章之间通常都是不同的，甚至在同一个乐章中，随着乐曲的展开、转调、反复，其主题和调式（专指奏鸣曲模式）都是可以经常跳来跳去的，我们甚至可以笼统地说，在 17 世纪末到 20 世纪初器乐得到充分发展的这段时期，所有音乐的内在氛围都变得越来越不稳定了：这对于音乐的演变来说并不是一种贬斥的态度，因为人类一般"语言"的演变也具有同样的历程。总之，音乐表达出的是其所对应的声音世界中独有的各种氛围，无论这种氛围是静态还是运动的。音乐本身永远是流动的（它实际上是无数连续事件依序发生构成的整体），但每一种音乐营造出来的意象世界却完全可以是静态的。下面需要了解的就是一个"纯事件构成的世界"为什么能够有表现力，以及如何表现？

"富有感情的"

那么音乐是可以表达内心世界之外的东西的。这事说起来很奇怪，因为"表达"这个行为本身就意味着将一种内在的状态展现给外界了解。但现实是，音乐可以营造出一种外在世界中的氛围。但还有一种说法更加古怪，那就是音乐可以在不表现任何东西的情况下具有丰富的表现力。我们的确说某部音乐是"极具表现力"的，但是同时这部音乐实际上并不能（抑或并不需要）具体明确到底要表现什么；它就是表现……表现得很好。更让人费解的，还有"表达"这个词，从定义上来说似乎必须

[①] 关于这些术语，见前文第一部分介绍。

是及物动词,因此是要有宾语的。这就是形式主义的最后一发子弹。"表达"如果能够登峰造极,那应该是直截了当、无须中介的表现力。这如何可能?这个非常引人深思的结构很有可能就是解开音乐表现力这个问题最终缺少的那把钥匙。

这里古典音乐可以给我们指出一条思考的路径——或者至少是所有记谱式的音乐作品,在这个作品中包含了作曲(总谱)和演绎(演奏谱),形成了两个不同的创作步骤——也就是说这就从根本上界定了音乐的两种表达方式。因为一个"高水平的听者"可能并不仅对于音乐表达出的东西敏感,同时对于音乐演奏过程中通过演绎表达出来的东西也很敏感,而且他明确地知道在同一部作品中这两种表达可能有着极端的不同。谱曲与演绎之间的这种分别有助于理解音乐的"直接"(也可称为"绝对")表达力应该如何定位,如何寻找。若我们研究的音乐不是记谱的作品(如传统音乐),或者仅是部分书面的(仅提供了某些基础技术数据让音乐家可以在其基础上编花或即兴,比如在爵士中规定主题以及和弦交错表等),这种演绎过程中的问题就不复存在了:这样音乐就可以说是个完成态的作品了,音乐家同时既是作曲者,也是他自己作品的演绎者,只不过这个作品只在他演奏的那段时间才真正存在[①]。这种关于音乐表现力的疑问该如何解决,看上去并不是那么一目了然的。

自19世纪以来(从这时候起作曲家以外的音乐家才被允许来演奏这种谱式音乐)[②],基本上所有的乐谱都会标记上在演奏时所要参考的基本指标,其中主要包括:速度(疾速地;1/4音符=110)、细节(弱

[①] 不容否认的是,在某些习惯于口头传播的文化例子中,同样的音乐在每次演绎的过程中是原封不动地被复制出来(如注明的音乐民族学者希姆哈·阿罗姆多次强调的)并一代一代地流传下去。但这明显在即兴演奏的音乐中是完全不适用的,在即兴中每一次演出都是一次原创,就像爵士乐中,对于同一个录音室作品,每一次不同的演出都称作一次"Take"(可理解为"尝试")。

[②] 从19世纪开始,在乐谱上加进演奏指令和说明的做法才成为一种普遍的趋势,这些指示也发展得越来越繁复,越来越细致。在此之前,一般只会留下一点非常暧昧的说明,主要涉及演奏速度和动感要求。

[piano]，强[forte]，渐强[crescendo]，突然转强[forte subito] 等），技法（连奏[legato]，强调[marcato]，断奏[staccato]，突然[sforzando]等；断奏音符[piquée]，连奏音符[liée] 等），或是感情（积极的、活跃的、跳动的、庄重的、温婉的、热情的等）。还有一种"富有感情的"（意大利语中就是 espressivo，德语中对应的词语是 ausdrucksvoll），这个指标在浪漫主义音乐作品中非常常见，不过乍一看到这个词，第一感觉是很晦涩不清的。但奇妙的是，每个演奏者都能够毫不费力地将其践行出来。作曲家要求演奏者将"富有感情"体现在表演中，也就是说在乐谱留下的微小自由空间（这是乐谱自己要求的）中努力传递出乐曲中需要表达的氛围，主要的着力方向是在衔接和动感的营造上。要想明确听出音乐中的断句，我们可以采用将其清晰地与在主题或旋律之外的音符隔离开的方式，但同样可以采用在旋律总体升调的情况下采用一点渐强，或在旋律整体降调的背景下采用一点减弱，还可以通过强调某些（特别是落在强拍上的）强势音级（比如主音或属音），或是减少对于弱势音级或过渡音级的强调来实现，也可以在完成一个终止之前（或是一段旋律最终回归主音之前、转调操作后回归主调性之前）进行一段轻微的节奏放缓处理，这就好比一个期待已久的东西出现之前必须要有节制地调动一下等待者们的胃口一样。当然，为了忠实地贯彻"充满感情的"这条敕令，演奏者应该只按照字面上的要求去填补这些乐谱中（我们说这算是一种"散板"[rubato]）没有涵盖到的微小缝隙，以确保自己不要陷入"做作""浮夸"的泥潭之中无法自拔，要不也会被指责是有"抢戏"的野心，意图把自己谦谨客观的"代言人"角色推到舞台正中去做整部音乐的主角。

那么，一个演奏者在被要求"富有感情地"演奏一段被标明"有感情"的乐章时，他该从哪里着手呢？他会将这个乐章按照我们一般语言的断句方法和思路来进行断句。"有感情"对于他来讲，应该被理解为"模仿当某个人在表达、叙述或倾吐时候的表现来演奏"。因为当人在说话的时候，他也会下意识地进行"断句"，或者说是在用一些微小的停顿来为自己的叙述进行标点，他的语速不会是百分百规律的，经常也会出

现犹豫的情况，例如突然出现一个念头，或是试图通过另外一种更精确的措辞来表达内容的时候都会如此；当语调上升的时候，往往证明他会感到更加自信，那么他吐字的力道也就更强更理直气壮，而在他语调沉郁的时候，可以想象绝大多数时候他说话的声音也不会太大。换句话说，他说话时的抑扬顿挫是体现感情的。在其他的一些音乐段落和篇章中，钢琴家或是小提琴家可以让音乐在段落中自己说话，他的表演就好像是什么人（包括也可能是他自己）在叙述这些内容。一段音乐若在谱上被标注是"庄严"的，那么可以是像寺庙一样庄严，可以是像一场仪式那样庄严，可以像一支送葬的队伍那样庄严，也可以像人生中的某一个瞬间那样庄严。完全不需要去想象一个神态肃穆的人在表现他的庄严状态。相类似地，一段"活泼"的音乐完全可以自身就是活泼的，就像一个虚构的场景，也可以像一个机械性的或是自然的行进过程，甚至是某个鲜活的生灵。这些音乐背后无须站着某个人。但是当"富有感情的"这个标注出现时，一切就不再一样了：声音的顺序和进程就变成了行动本身，他们要被演绎成让人能听出行动的样子，客观存在的氛围要转化成主观的心情，而心情本身也要被刻意虚化并为完全的主观意图让出空间：这就是要像有人在说话的样子啊！而更贴切地说，这就是完全自由放任了的样子啊。音乐完全（或是近乎完全）不加保留地将自己托付出去：一切结果都将取决于演奏者对于曲谱中提供的"散板"的忠实和发挥。在这些情况下，音乐需要清晰地表达出独立的旋律语句，必须能够与其他的音乐元素明确地分割开来，只能由和弦与节奏构成的泛化背景对其进行有限的支撑。这些乐曲绝对不可能是复调的，更加不可能采用对位手法，因为多声部的热闹会抹杀音乐中要倾诉出来的孤独与寂寞。在肖邦的《夜曲》或是《G 小调第一叙事曲》❽，乃至莫扎特的《A 小调奏鸣曲》，我们能听到从一开始的时候，右手的演奏就是扮演着表达者的角色，而左手我们可以说是仅仅在协助、铺垫和应和。右手演奏出的语段经过断句后就形成了一段小曲，你可以跟着哼唱，这就好比是精神中蕴含的人声部分。

即使话说到这个份儿上,我们仍然没有要回到对于"情绪表达理论"的纠结上来。因为实际上并没有多少特定的情绪是能够这样"托付"出去或是"承接"下来的。这时候音乐中所能说的,仅仅是某个人要说的而已,只是采用了一种不同的声音。而音乐中所说出来的,仅仅是这个被信赖或被委托发生的声音所说出来的而已。到底是什么呢?我们可以明确这是非常私密的东西:情绪中的东西,特别是完整的情绪中的东西是不能通过表面可观测的信息描摹出来的,这就是说能体现的东西只是公开的或是与行为有关的那些成分,而这种更加明确的感情,无论是什么性质的感情,都是更加内在的东西,很难表现出来。那个能够表达得很清楚明确没有任何歧义的主体,不可能是不可言喻的东西(那就太自相矛盾了),而是在不可言喻的东西中可以分离出另外的一些东西,只能以第一人称的角度来进行自我申诉。这可能是某种深邃的痛苦;至于欢乐则是更容易主动爆发出来的,很少有很多层次的复杂情况孕育其中。但也有可能并非如此。真正重要的并不是这种情绪是不是被表达出来,而是在表达中说话的语调,有时是喃喃低语地,有时是声嘶力竭地,重要的是展现出来时的气氛,是这种主观意图在流露出来的时候是个什么样子。当音乐在展开过程中变得越发"充满感情"时,那就是由对于客体状态的表达转向了对于主体精神状态的表达,甚至是对某一特定精神状态的表达。

有一些音乐家的确就具有这种出神入化的技艺,让我们在他演奏(或演唱)的音乐之外(或之上)听到一个声音(这声音固然是演绎者本人发出的),这声音仿佛是作曲者本人穿越重重世界,亲口向我们诉说。

但是仍有一些音乐从这种角度研究起来是不具有表现力的。这不是说这种音乐不好,而只是说它们特有的情绪表达潜能既不来自其要表达的内容,也不来自某个人要通过其声音作为中介来表达自己的情绪,而是刚好相反,它的目的就是要抹杀一切有可能存在其中的主观意图的痕迹。这些音乐只希望被当作单纯的过程来欣赏,它们所模仿的不是某个生动的主观意图,而是机械的客观存在本身。格伦·古尔德在演奏某些

巴赫钢琴曲的时候就是这样，运用断奏的击键手法和完全规律的脉动频率，摒弃一切有可能给某段序曲或某段变奏带来"浪漫主义"含义（也就是"表现力"）的东西（诸如"散板"弹奏的态度，随意可变的动态和速度等）。极简派的音乐大多数也是这样的，他们寻求的就是这种机械性、目的性的效果（在当代流行艺术中，完全均匀不加任何变化平铺在印刷品表面的色调就是类似的表达，或者是高保真地模仿照片效果的那些超现实主义油画，也是如此），他们希望的就是被当作某个主体中性的程序（或是某种永恒持续，既无终结又无目的的运动）得以展开和演进的进程，这个过程可能看上去是完全固化乃至自动完成的，但总会有一点不可预期的东西出现在微妙的变化之中，比如约翰·库里奇·亚当斯在《震教徒之环》中设计的飞快流动的七重奏。史蒂夫·莱许的《木头小品》，或是无穷无尽的《为十八席音乐家编写的乐曲》㊽都属于这个类别。我们不能说这些音乐不令人感动，他们不愿意作为某种主观意图的表现，也不愿去表达任何情绪的态度，正是他们能够激发的独特情绪的核心构成部分。他们所诉说的，正是一种由纯事件构成的世界中的话语所诉说的，他们没有诉说的主体，诉说本身就是诉说的主体。

不过，音乐"直截了当"的表达力不只存在于那些标注了"富有感情的"浪漫主义音乐作品中。因为音乐的某个乐章或某种音乐样式本身就可以具有丰富的表现力，完全独立于其运用或在演奏中可以实现（或未能实现）的某种现实效果。所以我们能够说摇滚乐的表现力，说唱嘻哈的表现力，这些都局限于音乐所专属的特征，与歌手唱出来的歌词、文本或是宣称表达的"话语""信号"都毫无关系——尽管这些音乐现象出现的历史背景和社会价值与其音乐的表现力之间的确存在着极为密切的关系。同样，爵士音乐中也有着专属于他的表现力。爵士乐身负着一个世纪的悠久历史，风靡全球，对全世界当代音乐的面貌和发展都带来了深远的影响，虽然在目前分成了很多种在音乐风格上各走偏锋、极端不同的流派，但仍然不容置疑地形成了一个完整的音乐门类，甚至比这

还要宏大，爵士可称得上是音乐中无法动摇的一块"新大陆"。

爵士乐的表达力

与古典音乐不同，爵士乐并不把作曲与演奏截然分割开来；绝大多数的情况下，爵士乐会引用某个"标准"，这是指某个大家都非常熟悉的音乐主题，通常是引用了音乐剧的桥段或是流行歌曲作为再创作的基础，在每次公开表演或是录音室灌制的时候，都会给演奏者留下大量的即兴发挥的空间。若要笼统地概括爵士乐的一般表现力是很不靠谱的：你能在1917年迪克西兰时代爵士乐队那种严格框架化的新奥尔良式风格与20世纪60年代奥尼特·科尔曼那种放诞不羁的即兴风格间（《自由爵士：一种集体即兴演出》）找到什么共同之处呢？答案倒是很简单：爵士就是他们之间的共同之处。当然了，在不同形式、风格和乐章之间，在创作模式甚至不同年代如何界定爵士乐的概念等方面的观点都可能存在着天壤之别。更不要说每一支乐曲都以其自己的方式表达其专属的心情或营造其独有的氛围。但是，在所有这些区别乃至矛盾之上，总是确乎存在着某些东西是关于"爵士"的。拉格泰姆、福音爵士、蓝调、巴萨诺瓦、融合爵士、摇滚爵士能不能都算是爵士乐呢？这里面的界限都是非常模糊的。一切都取决于界定这个概念的人希望达到的纯粹化的程度。但是，基本上所有"高水平的听者"们都可以在哪些算是爵士哪些又不算的问题上达成共识，也就证明大家完全能够公认一种适用于所有爵士乐的独有表现力，凌驾于任何音乐所能表达的特定内容之上。

要梳理出这种共有的表现力，我们首先得回顾一下最常见的几种对于爵士乐的界定方法——这并不代表所有可以归类为爵士乐的音乐作品都要具有其中任何一种特点或性质（或许这点并不需要提醒）。每一个爵士方面的专家都可以理直气壮地举出他们见过的例外乃至反例，这些例子很有可能是既重要又闻名遐迩的作品，但是这也并不能推翻这种定义。如同古往今来任何想要为某种艺术门类或是文化属性进行定义的通用做

法一样，我们并不寻求用一组"充分必要条件"来对这个概念做"本质主义"的限定，而是建立一个具有所有必要特征（可能将这些特征划分为几个层面）的理想化的模型，然后逐一去进行比照和格物。下面我们举几个这样的例子。

首先，我们可以通过选用乐器的特定组合来判断是否是爵士乐：主音一般应该是用小号和萨克斯风（萨克斯风可控性更强，最适合爵士乐中随机应变的策略游戏），有时也会有单簧管和长号担纲的情况出现，同时"节奏组"中的标配通常会包括钢琴（除非是独奏或是"标准三重奏"，一般负责规定节奏的都是钢琴的左手部）、弹拨用低音提琴，还有架子鼓。

其次，我们还可以根据某些"音响效果"是否具有鲜明爵士特色：爵士器乐演奏者们通常尽量有意地让音色不要那么太"干净"，特别是对打击乐而言更是如此。比如像次中音萨克斯这样的一件乐器，在正常音域下演奏"经典"音乐时其声音以浑厚著称（有些人甚至会称其为"土气"），但当用尽洪荒之力去演奏的时候，其音色会变得极端尖锐，构成了具有独特爵士风味的慵懒断句和"磨砂"感觉[①]的音响效果——这种音色表达是带着每个演奏家鲜明的技法特色的，甚至可以如同其签名一样难以模仿。

最后，我们还可以通过特定的调式（主要源于蓝调的大小调五声音阶）、特定的音符（介乎大三度与小三度之间的"蓝调音符"）、特定的调式或调性的铺陈方式、特定的段式结构（主题出现——每一件乐器用同一套和弦并根据同一个标准的次序依次分别独奏——主题再次出现——尾声）[②]来辨认爵士风格。

杰拉德·莱维森指出了旋律中的显著爵士风格要素，比如"碎片

① 这个说法出自杰拉德·莱维森于2013年4月2日在法国社会科学高等研究院做的独家讲座《爵士的表达力》。
② 请参考李·B.布朗在《爵士音乐理论："这并没有什么特别的意思……"》中的论述。原文刊发在《美学与艺术评论》第49卷第2期，1991年春季，第119页。

化断句"(在迈尔斯·戴维斯的小号作品中可以体会)或是"动机驱动"(迪吉·格莱斯皮),与传统音乐中的流动感、包络感以及歌唱感(供歌手歌唱并方便记忆的小段更多的时候是集中在主题的部分,也就是说借来的"标准"部分,去除了所有在其基础上的扩充和独奏者即兴自由发挥的因素)形成鲜明的对照。

同样需要注意的就是即兴表演的大量运用,这也就是音乐中不可预料的那些部分,比如乐手极具个人风格的表演发挥,但这种即兴却总能始终与其他乐手之间保持着某种恒定的互动与默契,与负责节奏的部分更是如此。

但是最核心的(也就是没有这个特征就完全无法谈起爵士的一切)特征,应该算作节奏上的规矩。这里面有三个突出的迹象可供界定。首先是由具体演奏手法体现出来的有规律性的节拍:基本节拍由低音提琴拨弦给出,定下四分音符的长度;接下来,会在弱拍上(四四拍中的第二和第四拍)用踩镲给予强调,与钢琴乐手左手(很难预知什么时候)点缀出的切分泛音和弦相互呼应,正如我们说的对于系统性地应用切分音就像为音乐加标点一样①;最后,还有"摇摆"②,这是个非常关键的爵士乐基本概念,但同时也很难进行清晰定义和把握。可以说所谓"爵士的精髓"就在这里,或者也可以说"如果不摇摆的话那就什么意思都没有",这个说法还真在"公爵"艾灵顿的专辑《这并没有什么特别的意思(如果那种摇摆不存在的话)》中耿直地表达出来了。

而 20 世纪 70 年代出现的"实验性"的自由爵士运动(不摇摆),如塞西尔·泰勒、阿尔伯特·艾勒或芝加哥音乐剧中的艺术表现那样,不管它们算作什么,也不管将它们归纳进什么音乐类别,我们都可以非常慎重地认为不摇摆的音乐是距离爵士基础模型的中心最远的一个类型。

① 这个很精确的表述出自克劳德·阿布霍蒙与欧仁·德蒙达朗贝尔合著的《音乐理论指南》,费雅德出版社 2011 年版,原书第 22 章"爵士",第 215 页。
② 显然我们在这里说的"摇摆"是指对于一切爵士乐തу用的节奏特点,而不是单指在 20 世纪 30 年代被命名为"摇摆爵士"的那一种特定门类。

我们要寻找爵士乐中的表达力，就要从这里入手了。

我们先来尝试着界定一下"摇摆"。先从李·布朗的定义入手："爵士的玩法就是随着所有其他音符的移动，按照精确的度量规则在正确的地方落下正确的音符。结果就是要让人们感觉到乐句一会儿是在底层的背景节奏之上凸显出来，一会儿又被背景节奏俘获缠裹，融为一体。"① 实际上摇摆的主体并不只是节奏而已（既不是架子鼓，也不是低音弹拨出的定音四分音符），而是这种节奏与独奏者（抑或是钢琴的右手位）主动弹奏的八分音符为特征的主旋律线之间的交互关系，摇摆的是这种旋律与节奏之间的关系。这里面最关键的是，这些独奏者手中的八分音符并不是完全均等的八分音符。它们并不像平常那样在两拍子小节中按照四分音节的一半演奏出来，而更像是某种三拍子节奏中四分音符的三分之一为基准单位（音乐学家的术语中应该是这么介绍的："三连音中第一和第三个音符之间以半四分休止符隔开"）。但是这也并不见得就确切。这就是将更加规整的"shuffle"（对应蓝调的节奏）节奏与"swing"（对应爵士的节奏）节奏区分开来的关键，在"shuffle"节奏中不均等的音符实际上是按照弹奏两个三分之一的四分音符中间隔一个等长的休止，或是通过符点节奏弹奏出来的"哪，吧－哪，吧－哪，吧－哪"（符点八分之一音符，或十六分之一音符），就像"布基伍基"（boogie-woogie）及它的一些变种，山区乡村摇滚（rockabily），有切分，有舞蹈感，特别是如所有符点节奏一样，有"跳跃感"，但并不完全符合我们这里说的"摇摆"的定义。[关于"布基伍基"可以试听一下吉米·扬西在《扬西踢踏爵士》(1939) ❻中的演绎；然后可以再听一下猫王艾尔维斯·普莱斯利在《妈妈没关系》(1954) ❻是如何表现山区乡村摇滚的；最后将二者与贝西"伯爵"在《嗨！罗迪大妈》❻中所表现的真正意义上的"摇摆"节奏。]摇摆的节奏是这样，第一个八分音符要拉长，拉长多少则要根据乐曲的风格和演奏者的"感觉"来定——但前提是永远不能与符点八分

① 参见《爵士音乐理论："这并没有什么特别的意思……"》，第 121～122 页。

音符的长度完全重合，或者根据独奏者选择的断句手法将第二个八分音符稍微拖延一点发出来（可能多少会加上一点儿强调），这种要求至少对于中速的音乐是这样的，而对于速度更快的爵士，比如毕波普那样的风格，那么八分音符往往要演奏得更像八分音符一些，也就是时长会更加均匀一些，所以这也是为什么有些爵士纯粹主义者们执意认为查理·帕克都不运用摇摆的。

摇摆在这里所展现出来的爵士特质要比任何其他方面具有更高的区分价值，它体现出爵士的表达力实际上是来源于其内在两个极端[①]的拉锯过程。一方面是严格规规矩矩出现的底层基础节奏，非常有规律（通常为四四拍），强拍被明显地突出出来；另一方面则是本身毫无规律的节奏线，但却通常只在弱拍上出现。换个角度来描述，就是说在两极中其中一个体现的是极端规律性，既端正又精准，这往往是低音提琴和架子鼓所扮演的角色（或是钢琴的左手位），另一个极端则是独奏者（或钢琴右手位）极大程度地左拉右扯的节奏线，用三拍子弹奏八分音符，但音长却很松散，从来也没有什么能够准确预期的，那么头音与重音有时候会落在拍子上，有时落在空拍子上，也有时候落在拍子和空拍之间。这种在严格到僵化和散漫到放肆这两极之间相互拉锯的张力就可以被称为爵士乐最典型（甚至是最本质）的特征了。

往更深一层看，感觉上在低音提琴和打击乐之间，也就是说在节奏内部，就已经有这种切分节奏的拉锯局面存在了。当然，在爵士乐和从爵士中衍生出来的绝大多数音乐门类中，这种以完全常态化形象出现的切分本身就形成了一种节奏内两种与时间建立联系的截然相反的做法的叠置效应：一种做法是被动的（听者下意识地等待由小节节律自然强调出的强拍，时间性似乎是根据自然衔接规律而划分出来的），另一种做法

[①] 安德烈·奥戴尔在他的著作《爵士的世界》（UGE 出版社 1970 年初版，2004 年深红出版社再版，第 179 页）中支持了这种思路，他将二者分别命名为"基础设施"和"上层建筑"。（但是我们在这里并不采用他论文中的结论，因为他把这两极界定为紧张和舒展。）这种说法甚至得到了对于奥戴尔的主张一向非常苛责的李·布朗的接受。

是主动的（音乐故意通过强化空拍的行为而使听者的期待落空：这也算是在任性地划分时间性）。这种强化的行为是一种对节律内在的时间性进行对抗的举动——我们甚至想要更直接地将其称为"叛逆"；以一种任性的决断态度与听觉的自然惯性相对抗，并刻意地与其保持对立的错位。不过，这种做法与他本身所要对抗的基础脉动节奏一样，其自身也是（几乎）同样是有规律的，甚至与之一样是能够预期的（甚至我们可以设想在第三个逻辑层面上，可以利用这种故意造出的可预见性，反过来挫伤那些已经习惯于听到不规律节奏的老手，如帕斯卡尔曾经设想的，他评论说这种情况是"平常有多么憨厚，这时就有多么奸诈"），这种两层相互叠加且彼此对抗的时间性之间永远在不断拉锯的张力就是身体在摇摆中寻找平衡的动力，也就是音乐本身的内在动力。

　　不过，绝大多数爵士乐的前身以及脱胎于爵士乐的音乐门类（拉格泰姆、黑人灵歌、福音爵士、蓝调、布基伍基、节奏蓝调、金属、摇滚、放克、饶舌等），都要运用到切分节奏的技法，而真正意义上的摇摆却只存在于爵士之中。因为在这种相互对抗但又各自有自身规律的节奏的两种时间性的叠置中，爵士会再加上一个第三层节奏构造，也就是一个第三方观察者的时间性，他的一切行为的时间性都是完全无法预期的，与基础层级那种精准严格的切分节奏完全逆向而行。正如奥戴尔认为李·布朗[①]曾恰如其分地描述的："在摇摆时，这两个层面相互产生化学反应，彼此影响渗透，从而产生了一种既相互独立又彼此依赖的矛盾印象。一个真正优秀的音乐家完全可以通过将上层建筑中的部分与底层脉动严丝合缝地对应，同时将另外一些稍微移开一点而完美地实现这种境界。"杰拉德·莱维森综合了上面两种观点，做出了如我们前文中提到的总结："结果就是要让人们感觉到乐句一会儿是在底层的背景节奏之上凸显出来，一会儿又被背景节奏俘获缠裹，融为一体。"[②]

[①] 参见《爵士音乐理论："这并没有什么特别的意思……"》，第 120 页。
[②] 引自杰拉德·莱维森的讲座。

我们前文中说到的一切都可以找出成百上千个反例来驳斥，比如某些爵士人会在不运用摇摆的情况下奏出"爵士"曲调，又比如某些爵士人会用其他的方式实现摇摆，比如艾罗·加纳得以举世闻名的那种两手之间能够错开四分之一拍的独门秘技。不管这里存在着多大的争议，我们现在还是暂时把这种对于摇摆的描述作为爵士风格的基本特征，就当作是一种预设的前提吧。这不是武断的做法，而是因为这可以被用作一条分析研究爵士乐表现力共性的线索，从这个关注的焦点出发我们可以不断地放开我们的"定义"，使分析能够像同心圆一般逐层延伸，涵盖到越来越大的领域。我们用来给摇摆界定特征的那种两极对抗拉扯的效应在前文中我们列举出的爵士其他特征表现中也都是存在的。所以说，爵士是在以很多不同的方式表达这种严苛的、完全可预期且完全符合规制的一般底层框架，与被放在这个框架中的每个独特存在的极度自由之间的对抗关系。这个音乐体系所要期待表现出来的从来也不是某种独特的个性。我设计了一套机制，我同时打破这套机制，这就是爵士乐永恒的乐趣与挑战，也是一种广义的"博弈"概念：就是说我们用机巧来设计限制条件，我们从博弈场中抽身出来，我们让这套博弈规则按照机械程序自动进行。既要与既成的规则对抗，其乐无穷；同时又不断地将真离开了规则框架的成分拉回到规则中来。这种如同永恒的责任的规则刚性与仿佛有无穷可能性的独特流态之间的对立和拉扯，我们在音乐中每一个层次都能找到。比如在节奏层面就非常明显：对于强拍的节奏切分以及与这切分本身的有规律可预见性之间的博弈；由低音提琴弹出的整齐规律的等时脉动与错位出现的泛音和弦之间的博弈；偶拍子节奏小节与三拍子的旋律小节之间的博弈；标准音乐简单而固定的歌唱性与乐团演绎的或讥讽或狂放的支离破碎的变奏之间的博弈。而最关键的，还是独奏者几乎毫无设限的自由发挥与他们只能采用的和弦表（32 小节）之间的博弈，其彰显出来的特立独行的形象与乐团成员之间的"社会化"互动之间的"竞/合"博弈。当然还有对于乐器效能的博弈，在爵士乐中一种乐器可以发出从最尖厉到最平缓的各种令人出乎意料的音色效果。

这个音乐过程中的每一个事件给人感觉都是必要的，这种不可或缺的必要性来源于低音提琴标出的每一个拍子，而我们听者也很难抑制脚下要踩出节拍的那种欲望，但是，这种音乐的每一刻都给我们提供了一次与拍子"擦身而过"的机会，每一次我们都有机会来肯定一下自我，但是这却可遇而不可求。爵士的表现力就是音乐过程中每个事件之间在这种持续拉锯中的张力，拉锯的一方是物质运动的基本规律，我们完全承认其力量以及秩序的自然合理性，而另一方则是我们自由的灵魂，不断地宣告着你总是难免会见到偏差和例外；在人生中、世界上、音乐里，一切事情都已经由外在的事物为你确定，但总是会给你时不时地在各个方面（包括速度、节奏、标准旋律、和弦、乐团中的其他乐手［他们在支持你但你却讽刺一般地刻意规避着他们的支持］，甚至是钢琴弹奏者自己的左手［自己演奏时最值得信赖的标杆，但右手却始终故意地拒绝与之配合］）带来无穷无尽的难以逆料的机遇，这些机遇中有些是投机取巧的，有些则是堂皇伟大的。

而爵士乐营造出的氛围，就是这种事件与行动间的分野部分：这个分野总是可能存在的，而且比我们所能想象到的空间要大，尽管事件与行动之间的距离并不远，但其边界和格局方式都是可以拓展的，很精心地被凸显出来，为其他的东西（比如相互拉扯；经常也有游走、散漫、悠游、浪荡，更多的时候则是讽刺和调侃，都是第二阶层面上的态度）腾出一些空间。这里请欣赏一下斯坦·盖茨在《秋叶》❼⓿中是如何对"落叶"进行变换的，他是如何将落叶的主题进行研磨碾压后表现出来，但最终表现出来的不像是伤感的情绪，而更像是柠檬汁的味道。甚至有时候仿佛他是故意与"乐感"拉开这种距离的：比如说比利·哈利代经常运用的那种嘟囔和细语低吟的效果，他并不只是对于本谱"标准"的厌离（早已抛弃"不伺候"了），甚至是对于演唱本身的厌离。这样爵士营造出来的气氛就仿佛是里面充满了那种典型的现代大都会中的反英雄们，时而忙得发疯时而游手好闲，既自我膨胀又古怪内向，从不独行但做伴的都是孤独的人，永远长不大的巨婴们通过或偷偷摸摸，或如暴风骤雨，

或露水浮萍那样的情谊随机松散地联结在一起，总是擦肩而过但没有人甘心于游走在边缘，迷失在社会各种约定俗成的潜规则的丛林中，但却最终保持着自私的个人主义，不见得是自主选择的，更有可能是因为缺乏适应社会的能力而不得已为之。

我们绝不能相信在爵士（最一般）的表达中是对个人主义自由化的优越性总高于社会约束的价值观持肯定态度的。确切地说，爵士乐很少是表达反抗和革命的态度的，而是表现为一种一面叛逆一面寻求和解的温和形象。（比起在社会运动中寻求解放，其更倾向于自我禁锢在洞穴中或是依赖于药物。）因为这些约束条件是已知的，已经被接受的，甚至是作为音乐中不能被随意更改的基准线而被需要的，是在乐曲中内含的指示下音乐家的动作与听者身体下意识的反应中所寻找的。爵士所宣称和确认的，更多是一些不可调和的两极之间的缠斗和妥协，包括集体与个人两极、秩序与自由两极、法律与自主两极、日常生活与突发状况两极、守则与违背两极、"特别不能怎样做"与"没准这样也能成"两极，凡此种种，其目的都是为了让矛盾的不同个体达成共生的状态。有时他们只能在欢欣和笑容中共生（杰利·罗尔·莫顿、路易·阿姆斯特朗），而有时他们只能在悲痛与泪水中共生（比利·哈利代、查理·帕克）。

不过上面说的一切显然都太笼统，太一般化了。现实中找不到这么简单的情况。但是我们仔细想，爵士中有炫技到飞起的阿特·塔图姆（可以尝试听听他那让人听到停不下来的《老虎拉格泰姆》❼），也有抒情而充满神秘感的约翰·科川（听听他那不朽的佳作《至高无上的爱》❼），当我们想要综述一种有这么多不同风格和流派的音乐门类的表现力时，又怎么可能不作一般性的概论呢？每一支不同的乐曲都表达了一些不同的东西，有些或许是情绪（主要如声乐），有些更像是氛围（主要如器乐），但无论表达的是什么，全部都要通过爵士的方式来表达，具体说来就是通过这种专门擅长表现约束的力量与狂放的自由之间的张力的音乐语言来进行表现。

这种内部的两极对抗不仅可以作为揭开爵士表达力之谜的一把钥

匙，甚至也很可能是这种音乐本身发展的推动力量，从演变到反抗再到革命，至少是在属于爵士的半个世纪中（20世纪20年代到70年代）绝对是这样的。这段虽然短暂但却令人心潮澎湃的混乱历史（从新奥尔良摇摆、中性爵士、比波普、酷派、硬波普、自由爵士，接下来该是什么呢？肯定得是复兴吧？），只能通过这种不断迭代来保持张力，以便最终以前赴后继的线性的压力冲破规则框架来解释这种历史迅速嬗变的进程了，但它同样也就为这种对抗本身埋下了永难根除的危险的种子，随时可能使摇摆过程本身在负面的压力下或是突然改到另一种音乐语言（更加大众化的曲风如布基伍基、蓝调、摇滚、融合；抑或更加精致的曲风如波萨诺瓦；或是更加文艺的风格如交响爵士、当代音乐）时被突破。

我们认为在古典音乐的历史上同样也有着这种"负面逆向"的力量，同样也是被那种想步步逼退语言的既定规则的欲望深深地折磨着。但是它与爵士乐的历史问题有着两个区别：首先是爵士这段历史进程是在极短时期内的高速发展（仅半个世纪）后就宣告分裂，感觉上其音乐本身蕴含的矛盾使其革命的动力比传统音乐仅限于音乐家们唇枪舌剑的空把式要强劲很多，也要有效很多。其次是从拉谟到勋伯格的这段古典音乐的历史，人们在讲述它时通常是从调性语言的突发性变迁的角度谈论的（比如"我们回顾一下，在瓦格纳音阶系统之后，音乐界剩下的就只有勋伯格式的无调性系统了"），而在爵士乐的世界中，历史的变迁通常着落在节奏张力的变化上。这是因为，在古典音乐的体系中，除了音乐的"语言"性之外，还有无数的探索和表达的途径，完全不符合主流历史编撰者所习惯的那种"渐进发展"的节奏，比如说在人们发现了"调性语言已经穷尽，用无可用"之后，历史并没有终结，第二维也纳学派又"发现"了十二音技法。与之相对地，由于爵士乐历史发展的推动力是一种蕴含在其节奏核心之中的矛盾斗争，它必须不惜一切代价保住这种自我挑战的结构，因此在各种大胆的实验以及自杀性的自由爵士之后，爵士也就再也提不出什么新的议题了，不管其曾经有过怎样的生机勃勃和辉煌年代，等待他的只能是以某种形式"复活"。

所以如果说在浪漫主义的钢琴曲中存在着能够"直截了当"进行表达的乐段或篇章的话，那么就可以认为在爵士中有着某种一般性的表达力。从某个意义上看，这两种纯"表达力"是相互对立的：爵士中体现的是集体规则与个人表达之间的反差，而浪漫主义则是体现一个拟人的声音在如泣如诉。前者体现的是"个体"，后者体现的是"人"。在前者眼中，应该挣脱一切束缚放飞个性的"自我"，在社会环境中独立存在而疯狂膨胀的"自我"；在后者眼中，可以说是某个人在为自己倾诉，来向听者介绍一个形单影只并被七情六欲困扰的"自己"。两者之间又有共通之处，必须要有个"人"的具象潜埋在其中并寻求表达，无论是在爵士中表达要打破一切枷锁的具象，还是在古典中表达寂寥的无所顾忌，没有这个"人"的具象，就没有表达力；如果说一种音乐没有表达力，并不是说其没有内容或是没有话可说，而是这种音乐没有借助"人"的因素来进行创作，没有急于寻求表达的"人"在其中。

音乐的表达是如何实现的

我们一起先来回顾一下到现在为止的逻辑过程。首先，我们针锋相对地批驳了形式主义和相对主义的观点，提出音乐是可以表达情绪的，且每个人每次听出的情绪可能是不同的。这种情绪不是我们在真实生活中体会到的那种情绪，因为这种情绪被剪除了主动认知格物的意图，也剪短了与存在真实事物的外部世界之间的一切关联。这样在情绪中剩下的只有所谓的"心情"，在概念方面无法定义，但在音乐中却无比明确。更多情况下，音乐在要表达的心情之外，表达的是一种氛围，这种氛围很难清晰辨别，但是基本排除了一切听者的主观性。有时，当音乐中有些东西（比如非常私人的感受或是存在着与真实世界的联系）需要通过"人"或某个"主体"来倾诉出来的时候，音乐的表达可以是"直截了当"的。

下面我们就要直面这个问题中最难解的部分了，我们将之视作是起

步点的那个问题：音乐就是一串连续的声音，那么到底是怎么表达出任何东西的呢？

我们的直观经验就可以给出部分答案。让我们重新听一下莫扎特的《A 小调奏鸣曲》❺❻。我们收集了一些专家对于这段音乐表达出的情绪的看法："这里音乐对其无力抗争的悲剧性的自我意识已经冲击出来并将整个作品带入了一种（近乎持续的）焦虑急躁的情绪状态之中。其中主题部分的节奏沉重得像参加葬礼仪式中的行进步伐；后面整部庄严的快板都被这种步调所感染，带着一种已经无可救药的感觉。"①或者"伴随主旋律的和弦有节奏的步进给人带来一种被厄运笼罩下的咄咄逼人的恢宏感。在第一乐章中充斥着焦虑与崩溃之间的辗转切换"。②又或者如阿尔弗雷德·爱因斯坦说的"这首（在母亲去世后立刻作成的）奏鸣曲是一部异常黑暗的作品"；它"非常戏剧化，充满了无法消解的黑暗存在"。

接下来再听一段格伦·古尔德❼❸演奏的乐曲。这一段作品在其他音乐家的手中通常是以 125 的中速（每分钟 125 拍）来演绎的，但他却采用了疾速（在 160 拍左右）。其他演奏者通常采用的散板（在钢琴段落中轻微地放缓，在上升段落中用一点渐强，在下降段落中用一点渐弱，在某些小节的开始处或是乐句收尾处加重音强调，强弱或是头音造成反差，在上升调乐句的句末加延长的重音音符，在某些连奏或断奏的段落间制造反差——如用十六分音符演奏的长升降乐句）都不同，因为古尔德公开承认自己并不喜欢莫扎特，他力图将所有的乐章都按照同样的匀速来演奏，几乎既没有律动感又没有强调感，③以一种"充满生机的超然"态度奏出头音，两手之间节奏完全同步，就像在演奏一段多声部一样，连

① 参见布里吉特与让·马森著作《沃尔夫冈·阿玛迪斯·莫扎特传》（法雅出版社 1970 年版），第 814~815 页。
② http://musicaljournal.blogspot.fr/2013_05_01_archive.html
③ 所有的花音（甚至是第一小节中滑音 $re^{\#}\text{-}mi$）都被演奏成长度相等的音符。现实中在当时对于演绎中这一段装饰音的处理方法也是充满争议的，特别是针对这支奏鸣曲的第一乐章。

断句都完全一致。这样演奏出的效果是显而易见的：我们听出了一种全然机械式的音乐，失去了一切表达力的迹象。失去了所有那些模仿人声语音语调的抑扬顿挫，我们就听不出音乐中的歌唱性了，不再有"人"的肯定、抗议、呶呶、絮叨、反抗、平复、放任、感化等种种生动的情绪；我们听到的只有如同发动机驱动似的一种机械过程，就好比一卷纱线不断地抽线出来，或是一个发条娃娃随着节奏摇摇摆摆。我们感觉到的是，没有了"感情"的表达，"演绎"就是营造一种氛围。这事没错。但在这种情况下，演奏中体现的就是一种无忧无虑的轻松喜悦的氛围了。从谨慎和常识的角度上来讲，我们绝不能认为所有的钢琴演奏家和音乐理论家们都把这段音乐错看成了悲剧性的、沉郁而焦躁的作品，我们只能说是古尔德故意要曲解莫扎特的原谱中的文本，或是（更确定但却毫无意义地）就是喜欢发起一种"反浪漫主义"的宣言，喜欢做出一种嘲弄反讽的跑偏效应，就好像希门·亨德里克斯在伍德斯托克音乐节上歪奏《马赛曲》的感觉一样。我们这里之所以提起这个例子，就是为了让我们将音乐"所说的东西"（来自古典音乐的原谱）和"如何说出这种东西"（来自演奏者的演绎）区分开来①。

 这当然并不是要否认在和声、旋律和节奏中包含着表现力，我们都清楚地记得德里克·库克从几个世纪间无数古典演奏家们的实践中提炼调性系统的表现素材方面所做的工作。另外，既然几乎所有的音乐家与音乐学者们都在莫扎特的手稿中读出了某些沉郁和焦躁的东西，那应该足以证明这种情绪的确是存在的。但是上个例子证明，一次独立的演绎是可以在完全不改变原谱的条件下表现出某些无忧无虑的轻松气氛的，

① "原始"乐谱上标记的（但说不准是不是出自莫扎特本人之手）是"庄严的快板"以及一些动感上的指示说明。但是，在原版复刻的手谱（肖特环球公司藏谱）上，从第二次主题一直延续到乐章结束的一个"p"（弱）标记实在是太令人诧异了，无论是对听众的期待［所有人都期待着以悲剧性的"f"（强）来收尾］还是对演奏者的操作来说基本都被称作是"完全不可理解"的（参见网上布鲁诺·鲁撒脱的评论 http://www.brunolussato.com/archives/46- sonate- pour- piano- K310- de- mozart.html），后来也没有任何一个演奏者在实践中真正遵循了这个指示。

这足以说明演绎中的某些要素会将"表现力"盖过通过"叙事性"传达出的内容，从而消除甚至逆转原始内容中所有可能造成的效应。换句话说，演绎的过程可以通过运用出乎意料的"表现素材"来强调、抬高、放大、穷尽音乐中的一切叙事性的内容，但他可以用同样的手段去逆转想说的内容。当然如果这原手稿是用大调来写的话[①]，那古尔德就能够更容易地通过其演奏来表达出轻松愉悦的气氛了。但是，只要是真想要演奏出无忧无虑的轻松愉悦气氛的话，（几乎）无论拿什么音乐都可以做到。这就是我们要在这个例子中记住的。

以这种思路来看，那包括古尔德的版本在内的、对于这支奏鸣曲的所有演绎，都是在奏出了同样内容的同时表达出了不见得相同的东西。如果我们需要的话，这完全可以被认为是同一支音乐作品，并没毛病。而且没有哪种演绎比另外的一种更具"音乐性"，甚至也可以说没有什么理由可以认为一种"演绎"优于另外一种，尽管古尔德的版本显然并不是最忠实还原原谱手稿精神的一种。在演绎的版本中，不仅音符都是一样的，连乐句的断句都是一样的。在这层意义上，就好比所有有才华的演员都要上的必修课：把"所有死刑犯的脑袋都是要砍掉的"这句话分别用沉痛、俏皮、绝望和讥刺的语气念白出来一样，但是，我们仍然可以说莫扎特的这支奏鸣曲的这几句（在调性语言中，或者更准确地说是在 A 小调的语言中，这是代表着在这个调上的音符形成的一种特定的序列关系，并有重复的八分音符和声进行支持）是用迪努·利帕蒂的调演奏的，还是用格伦·古尔德的调演奏的。

这样，关于音乐表达力的研究思路就从要回答"音乐说什么"转移到了"音乐是怎么说的"这个问题，但是这个问题并不见得就有答案，因为的确有很多（非常优秀的）音乐是感人但却无表现力的。当然莫扎特-古尔德的这个例子并不能说明所有问题：在古典音乐中很少会遇到这样一次演绎会与其他的演奏风格有如此大的差异，同时与作曲者可能

① 比如从第一个小节开始就用 $do^\#$ 来代替自然的 do。

的真实意图有这么严重的背离的。但毕竟如果演员水平够高的话，我们完全可以把波利厄克特的念白说得让人失笑，也可以把《一日烦》里的台词说得引人泪下，这种情况并不罕见，而且有些布景师有时候会刻意利用这一点。我们会不会说这不是高乃依和费多写的本意呢？我们最多可以说这并不是他们想要在文本中希望表达的意图。自然，这种将话语在不同演员口中的表现力借喻到音乐在不同演绎版本中的表现力上的做法是有局限性的：对于歌曲来说应该是没问题，因为情绪表达是通过以旋律的抑扬顿挫强化文本来实现的，但是对于器乐来说，这种对照只能适用于存在一条从和声背景中相对独立凸显出来的旋律线的情况，就像在某个特定外部环境中的一个人声一样。这正是启蒙思想家们早已在其理论中说明了的：音乐是通过模仿话语中的语音语调和抑扬顿挫来表达情绪的。但是这种理论并不能一般化地涵盖所有音乐现象。

另外，通常我们很难将叙事性和表达力很好地区分开，特别是在即兴音乐门类中，音乐的"编写"和"演绎"是同时完成的：演绎这个词本身的含义对于爵士乐来说根本就是无谓的，除非是在表演标准原曲的那段时间或许还算是演绎。而在查理·帕克的作品中乐句所表达的内容与将其表达出来的方式是完全不能分割的。对于即兴合奏的乐队来说，乐句本身并没有他们念诵时的抑扬顿挫或是声音更重要；在更多的情况下，这些音乐的总体走向（尽管是支离破碎，旋律感很弱的）代表着某种表现力的模式（使得原曲标准更加面目全非难以辨识，尽可能地偏离原始旋律线，将泛音和弦一再复杂化，用新的节奏去演奏，一言而蔽之就是彰显自我的个性），而不是一种叙事性的表现（清晰可辨的一段曲子）。抛开这些保留条件不谈，通过对"同一支"乐曲在不同演绎版本中能够营造出截然相反的氛围这个现象，我们可以将"说什么"和"怎么说"在基本定义的层面上区分开来。在"说什么"（叙事性）的层面上，我们要依靠的是音符的音高和彼此间的相对关系，换言之就是事件、旋律与和弦性质的那一面以及叙事架构、节律与节奏的那一面。在"怎么说"（表达力）的层面上，我们要依靠的是速度（演奏操作的总体速度）

及其变化（渐快、渐缓）、力度（弱、强）及其变化（确切地说就是动感），还有起音方式等。（这基本上跟演员在演绎台词的时候人声的语音语调是对应的。）我们应该也能注意到其中有一些模糊之处，比如叙事架构这个要素作为我们身体情绪的首要来源，应该同时部分地归属于"说什么"和"怎么说"这两类中。节律一般归入叙事性的范畴，但是节律很多也是要根据语音语调不同而不同的，而语音语调又属于起音范畴，也就是要归于表达力那一边。而音色则明显与这两个方面都有着本质的关系：乐器的编配主要是"说什么"的一面（但也并不绝对：对于很多古乐器或巴洛克音乐中的乐器编配方法我们还不是全然了解的），而声音的质地本身则是"怎么说"的一面。断句通常认为是由叙事话语来决定的[①]，但也有可能会根据不同的演绎而采取不同的强调方案。（但在戏剧中基本上面对的是同样的难题，在给定的一套文本中，到底以什么样的标准来表达其中的标点呢？）尽管有这些界限模糊的部分，我们知道"怎么说"总是能够篡改或是推翻"说什么"中提示出的表达力，那我们把这两种表达力分别命名，"说什么"中的表达力叫作"叙事性成分"，而"怎么说"中的表达力叫作"表达性成分"。两者间是有着不少区别的。

表达力与叙事性

音乐中的叙事性成分是不可或缺的，如果没有叙事性就没有音乐的存在。前面说过，音乐的存在需要两个前提：首先是要存在一个既有的音乐世界（关键是要有离散的音高单位、音符以及时间分割单位）；其次是在声音事件之间必须存在着内在因果逻辑关系。音乐是在这两个条件的基础上产生的，是由很多分散的元素通过某种方式可以被听觉器官接

[①] 请参考弗莱德·勒达尔与雷·杰肯道夫在其著作《调性音乐的生成语法理论》中对于音符的"集群"研究。

收为统一整体的一个自主存在的声音过程，一种由连续事件的产生引发的持续运动。如果音符之间没有相互关系，那就没有音乐。表达性的内容则是从叙事性的内容中"涌现"出来的，因为它的实质是对于一种既有的基础运动进行动态修正，这种基础运动就是音乐本身。我们必须先能听到一段声音的进程，然后才能进一步体会它的提速、减缓，它的音量增高还是降低。即使当下在演奏的是一段客观上并不连续的音符（比如断奏），我们也要将其听作是一段本应按照"音乐话语"的逻辑（旋律、和弦、节奏）连贯起来的乐句，这样才能感受到这段"非连音"音乐要表达出的东西。没有这种既有的运动本身，自然也就没有对于这种运动的修正。我们还记得在对于美国与克伦部落的跨文化实验中，不同的"心情"既可以通过对于一系列连续音符的调整修正表现出来，也可以通过操控一个球体的运动轨迹表现出来，这里说的就是其背后的逻辑。

"作为音乐的运动"范畴与"音乐中包含的运动"范畴之间的差别并不是无足轻重的。实际上，音乐表达性的成分是存在于真实声音世界的，而音乐叙事性的成分则仅存在于音乐世界；或者如果要说得更加明确一点，比如我们可以稍微留意一下，节奏同样也属于诗歌的范畴（正是这赋予了诗歌音乐性），它们之能存在于艺术的世界中，并不能从我们在现实世界中所听到的声音中直接提炼出来。事实上，现实世界中的声音也并不能归属于某种可以构成旋律与和声的离散的音符级列——除了有些鸟儿鸣啭的声音可能会给我们这种（毋宁说是幻象）印象。总的来说，如果没有任何人类的运动，没有任何行为或话语的情况下，我们是没法完成表达的。同样，自然世界中的声音是不遵从于音乐中的节奏的，因为就算有些自然界中的现象会体现出一定的节奏感觉（步伐、脉搏、浪涛等），这也只是现象本身周期性交叠的结果，而从来不是专属于声音本身的现象，声音现象仅有两种情况，或是由多个同步等时长脉冲相互叠置形成的作用于我们"思维的身体"的现象，或是对于不可预见的音乐单元进行意料之中的重复所形成的作用于我们"构建的意识"的现象。叙事性的世界永远是人为建构出来的。相对地，对于自然界的声音过程

我们反而可以随时指出它是增快了，还是减缓了。比如当力度渐强，那就是声音的源头向我们接近的结果而已。所以我们可以说音乐表现力的基本模式是自然赋予的，这也就是为什么我们发现某些宽泛的心情或是氛围（愉悦、悲伤、平静、紧张）是可以跨越文化，放诸四海而皆准的。而音乐的叙事性则完全相反，由于他是纯粹人为构建的，所以也就是依赖于文化而彼此有别的。

构成音乐表达力的要素（速度和速度变化、力度和动感变化、格律与格律变化），是自然界的声音中告诉我们真实世界中的动态过程（包括自然的、人为的或是人的行为本身）是如何演化发展的那个部分。我们听听真实世界中的杂音，把自己当作一个刚出生的宝宝，又或者设想自己是声音洞穴中努力辨认世界上到底发生了什么的囚徒。我们能感知涨潮的运动，猫儿蹑手蹑脚地远去的步伐，一场暴风雨迅速逼近而后突然瓢泼爆发，还有火车一下启动、逐渐加速、随后又逐渐回归匀速而规律的运动。我们首先要认识这些运动——而这是要通过各种方法才能完成的，因为对于真实物理运动的感知通常是"多制式"的，需要很多不同的感知渠道相互配合，共同作用。但是一旦这种运动的过程被确认，其接下来的推进和演化就可以通过表达性要素来判断了。这些要素决定了这种运动中包含了哪些与我们有密切关系的成分。这里面就提到了"什么"运动以及"如何"进行这种运动；但是对于我们来说真正重要的是后者：比如它逼近了，对我们产生威胁了，愈发严重了，它走远了，它平静下来了，诸如此类。在对于事件的辨识中，我们要遇到"发生了什么事""这事怎么发生的"，以及最终我们需要知道"这事给我们带来了什么后果"，或者是"这事有可能会给我们带来什么后果"。这就是所谓的"氛围"的真义了：氛围就是"怎么发生"所带来的"效应"。这也就是对于自然界产生的运动进行动态变化和更正的过程在某个感知主体身上产生的效应。在音乐中也是一样的：首先必须要有"什么"运动（叙事性），从而才能出现"如何"运动（表达性）。所以我们就必须先通过建立离散元素（音符或和弦）之间的相对逻辑联系来创建一个纯音乐性

的世界，这里的所有构成元素必须都是纯粹声音（对于声音的感知不是多制式的），只有这样这种运动才有可能通过自身的展开和演化营造出某种气氛（安宁的、紧张的、焦虑的、压抑的）。这就是所谓"音乐氛围"的真义了：音乐氛围就是对于自然界产生的运动予以动态变化和更正的过程在某个感知主体身上产生的效应（即一般"氛围"）、通过音乐性的动态改造和更正来进行的再创造。表达之于音乐，正如副词之于动词。

既然如此，那么人的行为作为一种动态过程就更是如此了。构成表现力的要素是人的一系列行为"副词"的性质；也就是些告诉我们"某些事情如何发生"的信息，并透露给我们行为者在行动时的动机和感受。我们再听听人行动时发出的声音，仍是把自己当作一个刚出生的宝宝，又或者设想自己是声音洞穴中努力辨认周遭动静的囚徒：走动、跑动、爬行、小跑、飞跑、咀嚼、狼吞虎咽、叹息、喘息、呼吸、敲打、撞击、摩擦，等等。然后在动词（"在做什么"）的基础上加上副词（"怎么做的"）：快点还是慢点（速度）、强点还是弱点（力度）、急点还是缓点（抑扬）。从这些描述，我们应该可以推断出当事人的心情状态。如果孩子狠狠地敲击盘子，那他应该是生气了；如果左右脚交替地蹬蹬踏踏，那他就是很开心。在这种情况下，这种"怎么做"就不再被解释为一种"氛围"了——因为这种运动的效应不是发生在正倾听世间的各种杂音的那个观测主体身上的——而是可解释作一种"心情"，是那个当事主体在制造世间上的某些杂音时体会到的心情。当音乐要表达的是对于现实世界状态的改造时，他通过"氛围"的方式来实现；而当音乐要表达的是某个代理角色的主观状态进行可感知的流露时，他就要通过"心情"来实现。当其中没有任何主体需要表态的时候，音乐什么也不表达：既没有对于世界运动的感知，也没有对于外部世界的改造。所以我们在音乐中听到的就只剩下其叙事性，也就是其各个组成要素之间的简单内在逻辑联系。这时我们所能听出的是一种以其内部机制驱动运作的纯机械运动。

人有两种行为是特别具有表现力的，这就是"说话"及"演奏音

乐",因为这两种行为是从本质上跟听觉系统有关的,而且其"做什么"和"怎么做"之间的界限非常清晰。如果一个孩子说话语速很快(不管说的是什么),但是话音中充满犹疑和间断,那么他应该是很焦虑。如果他语速很慢,而且声音很低沉,那么他可能是很忧伤。衡量一个伟大演员的标准之一,就是不管是什么内容的台词,他都能够仅通过念白来表达出一千种具有微妙差别的独特心情。对于歌手也是一样的。歌手既有用来叙事的文本,又有音乐进行支撑;文本中需要表现的感情,可以通过音乐表达出来。现在我们来读一段莫扎特于1781年9月26日写给他父亲的家书①。关于《后宫诱逃》中贝尔蒙多的唱段"哦,多么可怕"❼❹:"您知道是怎么处理的吗?心中因为充满了爱情而怦怦直跳,这是首席和第二小提琴用正八度进行提前铺垫出来的……我们从中可以听出颤抖、犹豫不决,我们可以感觉到胸口胀气,甚至眩晕恶心,这我们用升调来表达,我们还能从中听到低声嘀咕的人声,默默叹气的声音——这些都是通过首席小提琴加上弱音器配以长笛独奏得以体现。"这些情绪本应该是由演员通过宣读台词文本表达出来的,但是在此之前,就已经通过配乐基本表达出来了,其中发挥突出作用的是声音的特色(小提琴和长笛)及和声的完整性(正八度音、齐奏效果);感情的流动(包括心跳、身体颤抖、低声呢喃、长吁短叹)都通过音乐的动态演进得到了相应的突出(升调、弱音器)。也有的时候,台词根本就不起什么作用,所有的表达都体现在形式和方法中。珍妮丝·乔普林是以一种绝望的处理方式来唱出《夏日时光》❼❺的。在歌词中表现的完全是另一回事,单看歌词的话,其表现的是一派无忧无虑的欢跃心情("夏日时光,生活轻松,鱼儿欢跃,棉桃丛生"),但是她在演绎中是"怎样"表现的呢?只有绝望的气息。出乎启蒙时代学者的意料,器乐的功能并不仅局限于表达出歌词文本中千万种不同的微妙差异,因为其自身的表现力足可以否定掉文本中所要表现的所有情绪。

① 参见《沃尔夫冈·阿玛迪斯·莫扎特传》,第894页。

那么站在演奏者的立场上，如果他是要演绎一部既成的手稿乐谱，那么这部音乐的一切表现已经是虚拟完成了，他所做的只是以可感的手段"实现"一部仅在概念上暂不存在的音乐作品。这个手稿中所记述的内容与乐段的表达力要能够表达出来，靠的还是把音乐转化成行动，最终是这演绎的行动才保证了文本中表达力的体现。没有行动，就没有表现力。在演奏中即时传达出的心情或是氛围，听起来是来自音乐之中的——而不是来自仅是将文本转化为行动的音乐家。既然如此，那么对于只有在演出的那一刻才真正存在的即兴音乐来说，自然更是如此。在这种情况下，只有演奏音乐的行为才是真正重要的，音乐就是通过这种行为来实现蕴藏在其中的潜在价值的。在上面说的两种情况下，无论是即兴演奏者的创作行为还是演绎者的叙述行为，音乐表现力的承载者都是行为的方式，而并不是话语本身。

情绪的表达仅是广义的音乐表现力中的一种特例，广义的音乐表现力也仅是人类行为模式表现力中的一种特例，而人类行为模式的表现力也仅是我们听出自然运动中变化情况的多元方式中的一种特例。要理解最普遍的表现力，首先我们要放弃三个预设的前置条件。第一个前置假设：不加鉴别地认为音乐（或是更宽泛的艺术）只是存在于伟大的作品中（如巴赫、莫扎特或是"公爵"艾灵顿），而并不是主要出现在最平常的音乐中，甚至是最初级形式的音乐样式，比如吹一小段口哨或是婴儿用勺子四处敲。第二个前置假设：想当然地以为音乐是某种存在（如某种东西），或是某种持续（如某种状态），或是某种作品；其实音乐更多的应该是一种事物的变化，是一种过程——它是一系列事件（或行为）的依次发生，这个序列或过程的目的是实现某种行为或举动——也就是说，它是一种动态的东西。最后，第三个前置假设：只采取听者视角（也就是"艺术"呈现的假想对象和接受者）而忽视了音乐家的视角（精英的或平庸的），于是对于他们来讲，音乐就变成了一种只可以用来听的东西，而忽视了它也是一种可以用来"做"的东西。因为即使是听众也知道将他听到的音乐理解成一种流动的过程或是别人做出的行动。

还记得我们说过,那些在洞穴中的囚徒们被解放之后第一个反应是什么吗?就是自己去尝试做"声音的皮影戏"!一旦我们能够将音乐看作一种自行流动的过程或是一种每个人都可以做的行为,那么这个表达力的问题也就立刻敞亮起来了。表达力是一种"状语"问题,而不是"定语"问题。

哲学家约翰·奥斯汀为我们指出,"说"这个动作并不仅是"说出"某些内容,也是在进行一种行为①。最易于理解的就是一种"表述动作式"动词:比如在我们道歉,或是许诺、发誓的时候,我们纯粹靠语言就完成了一个行为。当且仅当我说出"我承诺……"的时候,承诺这个行为已经完成了。承诺这件事,除了说之外没有什么其他的内容。说这话的时候,我们并不是去确定什么内容,而是在做一件事情。奥斯汀认为的极限是,几乎所有的话语都会表现出一种可以称作"以言行事的力量"——也就是单通过说就可以做到的事。每个词都有一个特定的意思,但是在说出这个词的时候,不用做任何其他的事情,我们也就完成了一种行为:通过说我们可以质疑、可以回答、可以描述、可以论证、可以算计,很多很多例子。每一段言语都是一种行为。但是我们不要把这种"以言行事的力量"与另一种"以言成事的力量"相混淆,后者指的是言语在交流的对象身上引发的效应。比如说有个人在下命令,根据具体情况不同,对方可能会盲目地服从,也有可能嘲弄地讥笑:这一切都取决于是谁在说,在对谁说,在什么时刻、什么背景环境下说。命令,同时可以被理解为"说什么事情""用语言做某件事""对某人做某件事"这三种效果的总和。

我们可以把奥斯汀的思路倒过来用。他是说"说"这个事不仅是去表达一种看法,同时也是"做事"的过程;而我们反过来,我们说"做某事"并不仅是做出了什么事,同时也是表达出了某些东西,根据"做

① 参见约翰·L.奥斯汀著作《"说"也是"做"》(英文原书名为:如何用语言来做事)。本文采用 G.雷恩的法文译本,阶梯出版社 1972 年版。

事"的方法和手段不同，可能会表达出的东西也不尽相同。这就是纯表达性的行动所擅长发挥的功能，就像微笑、做鬼脸、噘嘴、皱眉等，是"表述动作式"动词（就纯粹只是行为）的修饰成分，不仅是把内在的精神状态表现为外界可见。情绪的表达仅是广义的表现力（一个事物在进行所有可能的行动时的所有可能的状语性表现）中的一种特例，说是特例是因为音乐（或舞蹈，或其他无论何种艺术表现形式）中表达出的这些情绪永远只能展现公开的那一个层面的内容（前文说到的第二个层面）。将这种逆向奥斯汀的思路推向极致的结果就是：所有行为都具有一种"借事抒情"的力量，就与言语中"以言行事"的力量相对偶，意思就是：人们都会在做某件事的同时表露出其心情。但是我们同样不能把这种"借事抒情"的力量与其他人通过行为而在我们身上造成的影响混淆起来。同一种行为（比如蹦跳），应该具有同样的"借事抒情"（比如愉快）的力量，既可以打动我们，又可以恶心我们，也可以令我们漠不关心，这一切都取决于是谁的行为，作用于谁，在什么时刻、什么背景环境下做。

 上述的两种逻辑都适用于音乐的情况，因为音乐既有行为的属性（过程），又有话语的属性（要叙述一些在想象世界中的内容）。在演奏音乐的时候，并不只是在演奏而已，也不仅是在输出一段即兴创作的音乐话语，或是转述一篇手稿上要表达的内容（演绎曲谱时的弹或唱），在此之外，同时还表达出了另外一些东西。这就是能够"直截了当"的表达性音乐所擅长表现出来的了，说这是表达性的，原因很简单，就是在演奏的时候有什么人在寻求表达，哪怕并没有什么特别具体的东西需要表达——即使这样，音乐始终还是想要表达出些什么东西的。但是是什么呢？

 因为如果"途径"已经解释清楚了，剩下的就该谈"内容"了。

 很多非常优秀的音乐作品并不表达什么东西。但是所有音乐，只要是自认为音乐，无论是悦耳的还是刺耳的，都"意味"着什么东西。甚至是代表着什么东西。到底是什么东西呢？

第二章

音乐代表了什么?

Chapitre 2. Ce que représente la musique

 我们说"音乐是一个以纯事件构成的世界的代表",似乎矛盾到了古怪的地步。因为音乐(至少对于纯音乐来说如此)听上去好像是什么都不能代表的。当音乐似乎"说"了什么的时候,最多只不过是在表达。但是若想确凿地说音乐"代表"了什么,那就要把表现的问题翻转过来思考:不再将音乐和(假设)在其内部的东西之间的关系(音乐展现其内在元素)作为研究的对象,而是去研究音乐和(假设)在其外部的东西之间的关系(音乐可以索引其外在世界)。换句话说,我们要再一次翻出语义学的问题,但这次我们需要把语言模型(纯音乐能否像语言一样地表述一些什么东西呢?)替换成一个符号的模型。这就会遇到一个新的二律背反的对照式问题。音乐能否像图像一样地表述一些什么东西呢?还是说它像图像类的艺术那样是抽象的呢?这两个论题我们似乎都可以反驳。

"代表性"的二律背反

首先是对于形式主义观点的反驳。如果说音乐什么都不代表，如果说音乐中的声音只作为其自身存在，不能指向任何其他事物，那么音乐就与其他任何声音的随机组合都没有什么区别。但正如当我们看到某些特定的配色方案的时候，我们能从中看出一些其他的东西一样，当我们听到某些特定的声音序列的时候，我们也能从中听出一些其他的东西。在纸上，我们看到的只是一些可视作依稀可辨认记号的彩色斑点，但是我们看出确实是一幅图画：或是一个人物，或是几个梨子，或是一派风景，总之是我们能够理解的某些东西。那么我们说图像就是某种可理解的物事的感观代表。对于音乐也是一样的道理。我们可以试着先听一下巴赫的《无伴奏大提琴组曲》第1号，或是马勒的《第九交响曲》的最后一章。这些音乐把我们牢牢地吸引住了；如此有序，如此精妙，如此壮美，谁能说我们听到的只是一些声音而已呢？当然，那些仅作为感官信号的声音我们也固然是听到了的；但是我们能听出来的，是另外的东西，是音乐，音乐是超越了声音的，是我们能够理解的某些东西。我们听到的是感官的东西，我们听出的是可供理解的东西。所以说音乐应该是某种我们能够理解的东西的代表。

但是，那到底是什么呢？伟大的神！形式主义者抗议了。

接下来我们要从他们的角度对代表主义者进行反驳。如果说音乐代表着什么东西，我们可以说出，可以知道，从而也可以去欣赏音乐所代表的那些东西。那些东西是什么呢？世界吗？但是每支乐曲代表的东西是不同的，不会是整个统一的世界。那么是某种思想吗？但又是哪种类型的思想呢？反正肯定不是观念性的，音乐没有那么强的确定性。那么是代表某种图像吗？但是每个听者又有可能听出不同的心得来。

形式主义者接着说，任何人想要说出音乐对于他个人来说代表的东西的话，都只能停留在模糊的表述上，而且也一定会遇到不同意见，因为这段音乐在其他人眼中代表着不同的景象、不同的情境乃至不同的

事物。如果音乐不能在所有人心中形成统一的代表什么的印象的话,那么它就是什么都不能代表。实际上,如果我们援引一种图像中的例子,比如罗夏墨迹测试中采用的那些图片,同样对于一千个人就能够有一千种解读,这就因为这些图并未对应着某些具体事物。音乐中所一般代表的东西,或是某支乐曲特别代表的东西,应该说是既不能清晰地建立意象,又不能明确指认的。比如说《月光奏鸣曲》中的第一乐章,对于你来讲是不是代表着一地月光呢?好。但是若我们给这个曲子改个名字,改成《河畔奏鸣曲》,它就会展现出河畔上的意境了。我们再设想如果它的标题改成《痛失挚友》,那么你就会坚信这曲子描摹出了哀悼的痛楚或是在冥想人类生存状态之无常。《四季》中毫无疑问是通过抽象画的技法来为听众们代表出四季的主题,而绝对不会采用一种写实的手法。对的,我们在其中可以想象出"暴风雨下,寒意令人周身发颤,催人行色匆匆"。维瓦尔第的十四行诗配上同出于他手笔的《F 小调冬之协奏曲》,用琴弓沉重猛烈地反复地勾画出的东西,如果换成画笔,那一定是一幅抽象派表现主义的油画上那些晦暗猛烈的笔触所勾勒出来的内容,而绝不是彼得·勃鲁盖尔或是塞尚擅长的那种写实画作。不能断然地认为音乐什么都不能代表,因为音乐是"抽象的"。爱德华·汉斯利克说过,在西方非写实绘画风格出现之前,音乐的代表性还可以与阿拉伯式螺线花纹进行类比,我们可以看到"这些卷曲的线条,有时会轻轻地沉到底下,突然大胆地跃到半空,线条之间时而纠缠时而分蘖,或在宏观上或在细节上总能找到彼此的呼应,乍一看似乎没有统一的规格,但总是达成完美的协调";或者说"音乐像是阿拉伯式的螺线花纹,但不是那种凝固不动的花纹,而是自带动画效果的花纹,仿佛在我们眼前自主地生长,无限地延展生发",甚至是"生机勃勃的螺线花纹,就像艺术家灵魂散发出的光芒"。音乐感觉就是这样:"运动变幻的声音样式"。[①] 似乎没有什么可看的东西,除了每个人各自不同的幻想以外,

① 出自爱德华·汉斯利克所著《音乐中的美》,第 86 页。

也没有什么可资想象的东西。再怎么说音乐也没有什么可以代表的。

在这一场辩论中，利用语言学的模型，我们可以说：音乐看似是说了什么东西，但是我们不可能知道它到底说了什么；利用符号学的模型，我们可以说：音乐看似代表着什么东西，但是似乎没有人能指出它究竟代表了什么。形式主义者们看似稳赢两场。

音乐代表性的特殊之处

实际上，音乐语义学在这两场的落败都是基于同一个简单的偏见。

音乐语义在语言学模型中遇到的拦路虎是对于"指示"的偏见：如果说要指示什么东西，必须要指名。我们认为一切语言中涉及的"所指"，其本质都是依赖于名相的。所以音乐如果想要说出在音乐自身以外的任何东西，我们认为它必须有可以名状的具体指向：比如月光、比如蓝胡子的城堡、比如君王等等。于是，当我们找不到任何名称或是具有确定名相的语汇可以当然而必然地描述某种或某段特定的音乐时，我们就推论说：这音乐没有说出任何在其之外的东西。这是一种自然而然的推断逻辑。因为要指称事物，我们除了运用相应的名词（冬、春、海、加冕、创造、复活等）或某些确定的描述方式（皇帝似的、《英雄的一生》、《动物狂欢节》等）以外别无其他工具，这是我们相互交流的基础：必须要有一些确定而受到普遍认可的标准作为参照条件，交谈的双方才有可能彼此理解，这正是名词这种东西存在的作用。没有名词，语言中的语义也就不存在。

但是，如果我们并不将语言屈就在交流沟通的需要中的话，则没有任何证据证明：若缺了可以明确对事物指示的名词就找不到其他的方法去叙述可能发生的所有事情。这就是一部只用动词写成的小说意图为我们展现的事情。当然，任何一个动词也是只可以去叙述一个单一的事件，但是很多动词之间可以相互配合协调，从而表述出它们所表述的事件之

间是如何相互交织建立关联的①。这样的语言仍能给我们提供一个完整有序的结构框架，足以满足表达的需求，可以表达绝对确切的含义，但就是与任何确定的"事物"没有直接对应关系。我们或许可以去指示所有发生的事情，但是却不能说出对谁发生（发生在什么"事物"身上），也不能说出所说的话是关于什么"东西"的。

音乐语义（也就是说音乐是否代表什么事情）在符号学模型中遇到的拦路虎是一种同级的平行偏见，即对于"视觉感官"的偏见。我们认为音乐不具有代表能力或是没有具象写实的能力，前提是我们预设的条件是：任何写实都必须是"视觉存在"，也就是必须以"物"的方式来代表出来，也就是"空间世界中的居民"，可以是人类，可以是动物，也可以是事物，有形状和大小等性质——就像素描或油画一样。如果在一部音乐中找不到任何当然且必然地对所有人能代表出的东西的话，那么就会错误地推断出音乐在本质上是抽象的这样的结论了。没有不具有"事物"的符号学语义。但是，除了物理客观存在的客体之外，在世界上至少还有另外一种形式的实体存在于空间中，那就是在时间流动的过程中涌现出来的系列事件；这种实体形式具有的性质是我们视觉无法处理但靠听觉能够捕捉到的。这样，音乐就是写实的，但是它所摹写的不是具体的"实物"，而是抽象掉了所有事物的"纯事件"。这种摹写不会像图像一样让我们去联想到某些实物，但是它在音乐自身的秩序维度（听觉与时间）上代表了一系列的事件，正如图像也是在自身的维度（视觉与空间）上代表一系列的实物是一样的。音乐与图像之间可以说是一种对偶的关系：音乐与能够听到的事件之间的关系就和图像与能看到的实物之间的关系是一样的。

音乐的代表性不是"物化"的。音乐的代表性也不是"名相化"的。因为名相主义与视觉主义这两种偏见是彼此相关的。如果我们闭上

① 这是我们在《说人、说物、说事、说世界》一书中介绍过的一种纯粹抽象的思维实验（第72页）。根据书中的逻辑，所有的音乐都是这种实验的现实产出。

眼，在想象中浮现出来的仍然主要是实物的形象；我们赋予"名相"的对象，目前是且将永远是实际事物。但是在语言中最核心的元素"名词"之外，还有动词；同样，在最能体现代表性功能的感官"视觉"之外，还有听觉。音乐的代表性就是这样的。我们听到音乐在说话，但是它的话语中没有名词：它说的话在这个角度看来就像是一种纯粹由事件对应的纯以动词构成的语言。这就是我们无法从音乐中所说的语言中找出其所指的原因。我们都听出音乐中代表着一些音乐之外的东西，但是其中没有任何可以从视觉角度想象出的实际事物。这也就是我们为什么很难理解这种代表性的原因。音乐中有一种不需要以名相作为基础的指称架构，也有一种不需要以视觉作为感官基础的代表架构。对于听觉来说，我们能很清楚地听出其断句上有按照一定语法进行顺序编排的必要，也能听出它所说的和所要描摹的东西之极端精确和独特性，但我们就是不能说出它说的是什么，或是指出它所要代表的是什么。可以说这是音乐的"不完备性"，因为它不能用"名相"的手段来指称，也不能借助图像来摹写它所要代表的事物。但我们同样可以说这正是它的"完备性"之所在，甚至可以说是其独特的完美之处：没有什么可以以名相指称，但它却可以跟我们说话；没有什么实物可以指认，它却能够为我们如此明确地代表很多东西。因为，一种理想化的语言的所谓完备性，比如油画，就是要可以不借助名相以外的任何方式来表达，音乐也是如此，可以不借助动词以外的任何方式来表达。代表功能的完备性也就是一种可以只依赖于听觉就完成的代表性，对于图像艺术来说也是一样，那也是一种只依赖于视觉就可以完成的代表性。而对于一种意象世界的完备性来说，就是可以只依靠纯事件之间的秩序关系表现出来的世界。所有音乐都代表着一种真实世界中既必要却又出乎意料的事件以一定的顺序发生。我们能够理解这种逻辑秩序，我们在其中有时能够听出其所代表的实体的情绪表达（有期待、有欺骗、有欲望、有恐惧）。这样一来，我们就可以把音乐中"叙事性"与"表达力"间的关系搞清楚了。音乐所代表的就是这个存在于想象中的，以通过逻辑关系联结的大量事件构成的纯动词

性的世界；而音乐的代表方式则是"副词式"的，也就是从事"代表"这个行为本身时，对外表现出的面貌，是温和地、狂暴地、饶有兴趣地，还是充满忧伤地……

我们来看看那面刷成黄色且漆皮已经逐渐剥落的墙。我们可以看出形象和颜色，我们也可以看出被刷上颜色的物事，比如说那面墙。但是，为了要看到这些形象和颜色，我们必须看到些其他什么东西，我们看到一幅图像从墙上浮现出来，并将形象与颜色分割开来，比如一个人像。但是有时候还有更多的东西，比如欣赏某些绘画艺术（这样那样的画作，比如夏尔丹的静物）时，我们能观察到，在图像能代表的实物（一只碗、两个洋葱）①之外，还有可能透露出使这幅画面能够存在的那个世界。对于声音的世界也是同样的道理。我们可以听到火车开动的声音。但是为了听到这些敲击和撞击声，我们同样也必须听到些其他的什么东西，我们听到一种节奏，我们听到一段音乐从声音的背景中浮现出来，并将其自身从有形有相的物质实体中分割出来。但有时候，还有更多的东西，比如倾听巴赫的赋格艺术等音乐时我们在其中听出了主题与人声的纠缠交织，而且我们还听到从一个使这些声音能够存在的可理解的世界传来的回响。这也就告诉我们，在音乐中，这些声音代表着存在于其自身之外的某些东西。声音不再只是作为现实世界中某些实物引发的事件带来的一种遭遇，而是成为自己所固有的一种存在——也就是说作为某种"可感"成为另外某种事物的表现。

我们思想实验中建造的那个声音的洞穴，与柏拉图学说中的洞穴相反的一点是：我们的囚徒试图探寻的是"可感"的本身。在认知态度层面，"可感"的意义是对于现实的简单表现而已；而到了审美态度层面，就要求我们将"可感"体会出另外的某些东西，感受出与其表现不见得有什么直接关系的东西。在审美态度方面，"可感"是有代表的。但是只

① 《杵与臼，碗，两个洋葱，黄铜锅，餐刀》，17cm×20.5cm，藏于巴黎哥纳克-珍博物馆。请参阅安德烈·孔特-斯蓬维尔在著作《夏尔丹：幸福的材质》（亚当·比罗出版社1999年版，第63~66页）中对该画作进行的评述。

要是有"图像的艺术"和"声音的艺术"存在的地方，就不可能只有一种单一的审美态度，而是一种针对"可感"的多重综合态度。在单一的视觉审美态度中，"可感"实际上是从作为依托的物质实体中被独立感知的一种单一表现，而至于那物质实体，虽然仍然存在于那里，但已经被刻意地抹去，以使其表现能够凸显出来。但是在作为一种艺术作品所要求的态度中，就不能这么简单了："可感"变成了一种"自主"的存在，积极主动地担任了某种并不实际存在的"理想化事物"的"有形物质依托"，它们就是为代表功能而生的；只有这样，那种可被理解的事物才能出现在更深层次的审美体验中。我们是通过"可感"的固有排布顺序来对其进行理解的，在这种情况下，这种秩序就为我们指向了另外的某种东西。单一的审美表现就这样进一步延伸扩展成为一种艺术表现。当然了，既然仍然是在艺术的范畴中，那么这两者的存在并不冲突，不会彼此抹杀。不过当我们探讨的东西是并不能唤起审美态度的"表现"的时候，就不能这么看了。再说回我们之前提到的例子，如果我们看到"漆皮剥落的墙"，我们对于其具体表现（人像）的觉察就会取代那种潜在的审美态度。当我们看到人像的时候，我们的注意力就不再集中于那面墙的本身，无论怎么样也无法专注于墙上了。但若我们探讨的东西是一种艺术作品，能够同时唤起审美态度与对于表现的觉察，那么审美态度与表现主义态度就相互耦联起来，我们就可以在其表现之中去审视到"可感"的存在。

这种"可感"并不应被视作某种最底层物质基础的表象（比如某个物件的颜色），而是应该作为某种无形质的、理想化内容的"材质性"基础，这种潜层内容我们可以称为"所代表物"。正如在油画艺术中，可以被感知的色彩并不是其自身真实组成物质的视觉表现（这不是说一张画布上附着的颜料），而是相反地，这些色彩是想象中的某些"被代表物"（一只碗、两个洋葱）的物质性的支撑。在音乐中也是同样的道理。音乐中的声音并不应该被视作导致其自身形成的物质基础（物体的运动、现实世界中发生的事件）的表象，不应该被独立地听成声音本身（单一的

审美态度就是指这种情况),而是应该作为某种其他东西的基础支撑,我们听出来的内容应该是由其支撑着的那种东西。如圣·奥古斯丁说的:在听音乐(节奏与旋律)时,我们会"从有形有质的现实走进一种无形无质的现实"①。

 当然了,和在图像中一样,我们在音乐中也能发现没有任何代表性的审美态度,同样也能发现没有任何审美态度的代表性,或是二者兼具的情况。我们完全可以在欣赏鸟儿的鸣啭时,忘掉这声音代表着鸟儿的存在,也不去寻求在鸟叫中找到一种"似乎有所图"的音乐的感觉。我们同样在某些时候,从鸟叫的重复中听出某种节奏或是旋律动机,那么在那里我们就发现了一种代表性的功能。我们也完全可以抛弃审美态度去把声音听作一种单纯的代表物,比如我听到了号角的声音,我的天啊,要撤退了!或者是我们在厕所的门上看到的那种表示"先生""女士"的图示,无论画得多么精致,这里面都没有一点儿审美态度存在的必要性。最后,我们可以研究一些为了代表性而专门作的乐曲,在为了某些特定的代表性目的而不断出现的声音中听出音乐所要代表的东西,也就是用审美的态度去凝视具有某种代表意义的声音。

 换句话说,在图像与音乐中都存在着一种由物质向精神领域转化的过程。尽管在我们面前展现的只是一些物质的实体,比如一面墙、一张纸、一段长得有点像马匹的木筒,但是我们在图像中看出来的东西却不是物质的,那些东西没有真实的重量,也没有真实的体积,既没有运动,也没有变化或修正。在图像中,被代表出的东西以一种无具体形质的方式存在于时空维度之外。而图像就将永恒存在的这个东西(以其自身的形态)定格在当下呈现的这一刻。这可以说是柏拉图所定义的那种"本质"。在音乐中也是同样的道理:我们听到的声音事件不仅是运动着的事物本身,比如琴弓的摩擦、鼓槌敲击在绷紧的皮鼓面上、火车轮与铁轨的碰撞、发动机的运转等,我们听到的音乐与现实物质并无关系,没有

① 参见圣·奥古斯丁《论音乐》第六卷,第二部分第二节,第 681 页。

真实的重量,也没有真实的体积。我们能听到声音,是因为确有物体在振动,但那振动的物体却与我们无关;实际上,我们在意的是最终触及我们耳朵鼓膜的东西,如果精准地定义起来,就该是"某种物质实物发出的振动波"。这些声音事件也就被剥离了其发生的直接(真实的)原因。但是音乐与图像的区别就在于,图像中所代表的东西只存在于空间,超脱于时间;而音乐中所代表的东西只存在于时间,超脱于一切空间概念。音乐仅在一条不可逆转的线性时间的单一维度上存在并展开。墙上剥落的漆皮在意象层面从作为其背景的墙面脱离开来,从而被识别为一种图像;同样地,火车轨道转向架中发出的声音也就在意象层面从声音背景环境中脱离开来,从而被听觉识别成一种节奏。我们听到琴弓的摩擦时就将其识别成一种音乐,一种意象中的音乐(比如一种旋律)。

从这点来看,音乐实现代表功能的方式与图像是一样的。音乐代表自己独有的标的(纯事件间的联系)的方法与图像代表在现实世界中存在的事物一样,如是且将永远如是。音乐中的声音代表在想象维度中自主自在的因果逻辑过程,与图像通过色彩和形状代表现实或想象中的具体事物是一样的。也就是说,音乐与图像在表现功能方面都具有三个层次。第一个层次是"可感",纯粹的可感知元素:色彩、声音。第二个层次是当我们有时能从某种色彩搭配中看出某种形象或是在某些声音出现的规律中听出某种音乐时,色彩和声音变成了某种标志,成为了一种代表。最后,在第三个层次,是它们所代表的东西:对于图像来说是现实中或是想象中的事物,对于音乐来说则是意象世界中纯事件之间的逻辑关系。

代表性、模仿与相似性:图像的两种语义

对于我们上面提出的观点,可能会有各种严肃的反对意见。

第一种反对意见是简单直接的。他们指出:图像中的一头水牛能够

代表一头水牛，那是因为在图像中提供了水牛某些可视化的特征的重现（形象或者至少是投射在特定背景上的一个轮廓）；最根本的是这个图像必须很像一头水牛。而在音乐中则相反，音乐从感官角度来说，除了它自身以外什么都不像，所以它什么也不能代表。

我们的答复是：这种反对意见混淆了两组概念。一方面他们混淆了图像中的两种语义表达：代表与重现。正如我们所见，音乐代表着意识世界中的某些确定东西，但却并不是将之复制重现出来。那这是不是说音乐就没有重现或是模仿的能力呢？绝对不是。音乐也是有着重现与模仿能力的，但不是我们通常所希望它发挥功能的那种形式的能力。

另一方面，这种反对意见混淆了这两种语义表达与图像—现实模型之间的特定关系，即其相似性。相似与代表（或重现）的区别是显而易见的。相似有双向的：如果说 A 与 B 很相像（比如两兄弟）；而代表（或是重现）是单向的：如果说 A 是 B 的代表（或是重现），那么 B 并不代表 A（或重现）。

但是代表与重现之间的区别也同样非常明显。这是两种完全不同的语义关系。图像可以代表出某种并不实际存在的东西，而不是重现（或模仿）其视觉表象的特征。反过来，图像也可以重现出（或模仿出①）某些模板在视觉表现上的特征，而不是以自己来作为其存在的代表。顾名思义，一种图像的代表必须是使得某个不存在的东西通过其代表而存在。而一种图像的重现必须要去模仿某特定模板的部分视觉表象。代表能具有很多方面的功能。我们可以因为各种各样的理由需要用到代表的功能，比如在缺少某样东西时我们要让它以某种方式存在，或是那个原型暂时距离太远，或是无法移动，或是处于形而上的抽象状态，或是无法被代表，等等。我们也可以用各种各样的手法来实现这种代表功能，比如约定俗成的传统符号、声音索引、事物的某个部分、任意的替代品，等等。

① 重现或模仿对于我们来说指的是同一种语义上的关系。我们根据具体情况的不同来决定使用哪个动词来表述。要想模仿某个东西或某个人，我们至少要重现出其部分特征才可能实现。

图像是代表功能得以实现的手法之一，但它自身还可以细分成各种各样的风格，每一种风格都有其独特的功能，比如示意图、规划图、地图、符号、图标、油画、照片，都分别有其功用。同样地，重现也有很多方面的功能。我们可以因为各种各样的理由需要用到重现某个事物或某个人的功能：我们需要将被模仿的对象当作一个模型并从他身上学到某些东西，或理解某些东西，抑或单纯地欣赏某些东西，也有可能是想要取笑某些东西。我们也可以用各种各样的手法来实现这种重现功能，比如手势、态度、语音语调、抑扬顿挫等。图像也是重现功能得以实现的手法之一。以图像方式重现也可以实现多种功能，比如将某些装饰性和装潢性的功能援引到更为合适的地方，比如在皮肤上文上蝴蝶或是心形，在科林斯式柱头上雕刻出凌霄花叶，在壁纸上印上风船图案，在地毯上编染出神奇动物的头像纹饰，土耳其式地砖上纹刻出的交错郁金香花式，还有年轻人T恤上的明星等。无论这些图案的功能是什么，他们都没有丝毫想要让这些东西的实体出现的意图，也没有替代这些东西存在的要求。

的确，如果没有一定的模仿，是无法实现重现的功能的。图像与其所要重现的模板之间或多或少是会相像的（图像总会更加风格化一些），必须要非常确切地模仿出这样或那样的视觉特征：色彩、形状，至少要有个大致的轮廓。有时候这种相似性可以是纯粹出于传统观念或是约定俗成的（比如说文在身上的一条龙会不会像一条"真的"龙呢？）。

而如果需要的不是重现，而是图像代表的话，那么代表物和被代表的对象之间在视觉上的相似性（哪怕是局部或是有限的相似）都是毫无必要的。就像笛卡尔曾经非常恰如其分地表述的："一幅图像的成功无论如何都不依赖于它与实物的相似程度。"[①]在极端情况下，图像完全可以做到不借助所要代表目标的任何视觉特征而完美地实现其代表功能。一切都取决于想要通过这种代表来实现什么功能。恩斯特·贡布里希在研

① 请参见勒内·笛卡尔的著作《折光论》第四卷，后文有更加详尽的展开。

究图像代表性的时候，曾就木马的形象进行过审视和反思，他认为：木马这个形象中最重要的部分是能够为孩子带来"假装是马"的功能，也就是具有在他们"过家家"的游戏中赋予这个玩具的某些功能，比如说，能够"当马骑"。[1]相似是功能性的。比如一架已经严重破损的老旧的木摇马，即使连头和尾巴都已经没有了，仍然可以代表着那匹孩子心目中并没有出现的真实的"马"。一把扫帚同样也可以实现相似的功能：尽管孩子们都能够把扫帚杆想象成马头（他们想："我们就假装这是马头"），然后把扫帚穗想象成马尾，但是这二者实在是没有什么视觉要素是与真实的马能够产生对应关系的，如果要在这样的图像中重现一匹真马，那完全没有任何可能。不过在孩子们扮牛仔"骑马打仗"的游戏当中，这种"扫帚马"的功能性远比一张真实的马的彩色照片或是一尊全身的骏马雕像要强出很多。无论是扫帚、照片还是雕像，我们都可以明确地说："这是一匹马。"如果你想要欣赏一下本届赛马锦标赛中金奖获得者的风姿，那么你需要的代表物当然最好是一张清晰的照片；如果你是为了一匹战马的纪念冢去寻求一个建筑样式，那么选择骏马的雕塑才是最恰当的，但是不管哪一个，在孩子们玩"骑马打仗"的游戏当中，都是不能再糟糕的代表马的形象了。

 同样地，在壁纸上文印的鲜花图片（重现的图像）与一幅直接画着鲜花的油画（代表的图像）之间是有着一种本质上的区别的[2]。

 即使假设这两个图片非常相像，甚至我们可以认为完全就是同一张图样，但是油画中的代表性意图仍然与装饰品中的重现意图是截然不同的：油画是通过图像的方式去代表这些鲜花，而装饰品则是重现了这些鲜花并使其形成一幅图像。油画让观者通过图像能够走向鲜花本身，由画作走向他所要表现的东西，这个过程是一种"外源性"的运动过程，最终的目的是让我们忘记画框的存在，从而展现其所代表的模板本身，

[1] 请参见恩斯特·贡布里希的著作：《关于一架木马的冥想，及其他艺术理论论文集》，费东出版社 2003 年再版。我们这里引用的是这本论文集的第一篇同名文章。

[2] 参见《音乐美学》，第 120 页。

当然是以艺术家自己的方式（根据其笔触、风格与才华而定）。而建筑师在为自己的科林斯柱头设计装饰花纹的时候，并没有要去代表这些花，他只是借用了花中最为突出的某些视觉特质，并将其添加到自己的主要作品中来，这是一个"内源性"的运动过程，从外部图像进入到一个内部图像中，也是将一个样板借用到图样之中。在前面的那个例子中，当我们面对那幅鲜花的油画的时候，作为一个欣赏者我会说："这画的是鲜花，绝对是鲜花"（或者可以加上评价"多么完美的还原！"），这时他看到的不再是一幅画，而是那些鲜花。如果看到一幅画着烟斗的油画，人们会说"这是个烟斗"，而不会说"这是一幅烟斗的图像"。在这幅油画的下方如果有标题的话，上面应该写着《烟斗》，而不是《一幅画着烟斗的画》。在古典的艺术表现中，不管是画作、背景、媒介都是要尽量将自身隐没的，图像必须尽量做到透明，以方便观者能够轻易看到被代表的物体本身："是这个，就是这个。"而在图像的另一种语义功能"重现"中就刚好相反了。图像的承载或介质（柱头、墙纸、花瓶等）都是刻意要留在视线中的。人们会说"这是一个柱头"，而不会说"这上面是凌霄花叶"。这种情况下承载图像的介质进行自我体现的动机要高过展示其承载的图像。欣赏者将不再试图将这幅图像视作是对于其所代表的具体事物，因为这时候这幅图像已经不再代表那个东西了。他们看到的是印花的墙纸，他们欣赏的是纹饰了凌霄花叶的柱头，或是刺了花绣的肩膀，抑或是向某位明星致敬的T恤衫。他的目光会从现实存在的事物（比如柱头）上转移到模仿复制的图像上，但是他们看到凌霄花叶上雕出的图案，就当作一种图样来看。与此相反，在代表的语义中，欣赏者的目光会从图像转向在自然界存在着的现实所被代表的对象，他所看到的将不再是图像本身，而是在图像画出的现实中去寻找图像所来源的现实图景——尽管有时候，对于美学家来说，还会留下一些注意力在画作本身上。

在视觉艺术的范畴中，绝大多数情况下这两种语义功能的确会相互纠结在一起，乃至于令人不经意间混淆。造成这种混淆的原因有两个：

一个来自于古典时期艺术模仿概念的遗留，另一个则来自于艺术史上一次根本的转折。

古典时期的艺术模仿概念实际上是把三个概念（代表、模仿、相似）搅在了一起的产物。模仿的作品（mimema）就是原封不动地照抄一个模板，将其部分突出的特征再现出来（比如演员模仿悭吝人脸上肌肉的抽动，画家速写描摹眼前的床，等等），但是同时他还要通过仿作品与模板原物之间相似性的联系来试图代表原物（比如赫尔墨斯的雕像就代表赫尔墨斯本尊，瞬息的美就代表着永恒的美）。这就是为什么人们说艺术模仿是最好的也是最糟的。说它最好，是因为它的代表性是最忠实与被代表物的，很难让人产生歧义，比如柏拉图曾说过"创造世界的匠人将对于永恒形式的模仿做到了极致"①。亚里士多德也认为"由于有戏剧的存在，模仿就是掌握人类行为意图的最好方式"②。说它又是最糟的，这是因为由于代表物与被代表物之间的相似程度，人们很容易将模仿的赝品与原板需要塑造的对象混同起来，就好像我们将演员错认为某个戏剧中的人物，那就形成了一种对他危险的厌弃鄙视态度③；人们会把雕像当作神本体的降临，这就是偶像崇拜；有时候人们把海伦的美貌当作了真实的"美"，而没有意识到"美"本身只是一种形而上的幻象而已④。

历史上在文艺复兴时期曾经有那么一刻，"代表"与"重现"这两种图形语义在视觉艺术的范畴中融为一体了。在"早期"艺术、拜占庭艺术或是符号艺术中，其本质是一种纯代表性的行为，而这也几乎就是艺术的全部功能价值之所在。因为当时的图像艺术通常是基于某种宗教目的而创造，而符号艺术则是受造世主的传说与神学经典的内容启发而建立。人们用视觉艺术来表现奥林匹亚诸神、《圣经》中的场景、福

① 参见柏拉图《蒂迈欧篇》第27章。
② 参见亚里士多德《诗学》第9章关于"对于戏剧性的认知优先于对于真实历史的认知"的论述。
③ 参见柏拉图《理想国》第三卷。
④ 关于由模仿艺术导致的混淆，可以参见柏拉图《理想国》第十卷。

音书中的章节以及圣徒们的生涯,并用这些作品来迎合大众对信仰的狂热。而在这种动机下,艺术追求的不是"基督是不是被模仿得惟妙惟肖(因为根本就没有真容模板可以参照)",或是圣徒们的穿着是不是"忠实于其所处时代的历史真实",而是这些所有的作品都以同样的手法,秉持着同样的态度,利用约定俗成的程式化的技法和素材,永恒地代表着同样的场景:虔敬者们必须要立刻通过这个图像感受到如其代表的场景或存在真实鲜活地降临于当下,他必须能够确切且坚信地指出:"这就是基督,这是圣母,这是圣巴斯弟盎,这是加百利的报喜,这是耶稣降生,这是十字架上的基督,这是从十字架上解下的耶稣,等等。"而后来到了文艺复兴时期,如列维-斯特劳斯所说,人们开始从"代表性"逐步地过渡到了一种"重现性"的艺术①。如雅克·马利左所说,"图像从此变成了一种具象的说明"②,它不能再继续自身具足地延续下去了。图像从此必须是一种既有视觉经验的集成。这些图像作品必须要有能够在视觉方面用作模板的参照物,这种模板必须现实存在着,如果可能的话,最好是形而下的真切物质存在。油画从创作角度上讲必须遵循自然的法则展现。反过来说也是一样,看待画作的视角应该也是基于一种既有的视觉经验。欣赏者要想成为一个合格的"审美者",必须要同时看到画作(审美地欣赏)和画作所代表的模板(能认出"是这个,没错就是这个"),换句话说他必须能够同时把握图像以及图像中所体现的实物。油画需要通过一种"内源性"运动将自然中的现实纳入到画作图像中来,然后再由图像进一步通过"外源性"的运动持续地作为在当下不存在的现实客体的代表而出现在合适的场合。这种代表就可以世俗化了(人物肖像、宫廷场景、特定场景),也可以进一步人文主义化,最终与"重现"语义实现汇合:因为这时候对于作为被代表物原型模板的视觉特征进行模仿也成了"代表"语义的实现手段,这种交融的状态

① 参见乔治·沙博尼耶《克劳德·列维-斯特劳斯访谈录》,第72~76页。比较分析部分引自雅克·马利左著作《图像是什么》,弗航出版社2005年版,第31页。
② 参见《图像是什么》。

一直延续到了19世纪末。

到了20世纪，这两种语义又再度相互剥离，并分道扬镳，彼此渐行渐远。波普艺术样式，比如连环画或是广告画，更倾向于重现而没有代表的功能。而学院艺术则分成两派：一派是专注于代表，不去注重模仿和重现，比如要代表一种运动的外貌（立体主义），或是回归一程式化的代表功能（对于"原始"艺术的兴趣，从毕加索到纽曼，然后再传到"原生艺术"流派）。另外一派则是把孩子和洗澡水一起倒了，他们完全放弃了代表功能本身。出于想要与"重现"（"形象化"）划清界限的目的，他们决定弃用所有的代表途径（无论是叫作形象还是叫作图像）——这就出现了抽象派的艺术——这有时表现为一种圣像破坏性的艺术（如蒙德里安追求的，用神秘主义的手法去绘出不可表达的美），有时又表现为一种超越性的意图，试图去代表出"代表"这个抽象行为的所有条件（比如康定斯基或马列维奇）——包括形状和色彩——他们把所有这些条件当作图像来画出来，但这已经不再构成任何图像了①！要用拟喻来说的话，他们画的是"图像本身"，是纯粹的图像，而不是某个东西的图像，千万不要把这种作品跟无代表意义的重现作品（比如装饰艺术品）混淆（光是想起来就不禁一身冷汗）。但是后来学院派艺术又与"重现"意义达成了和解，这次是要在第二个层次上进行创作了。比如波普艺术就通过图像来代表"对图像的复制重现"本身。在安迪·沃霍尔的作品中就是将金宝汤公司的番茄汤罐头的图像无限地重复，而并没有去代表这种罐头。或者更确切的是，他在作品中有所代表，但是绝不是这些罐头图片本身，而是要超越这些具体事物，去代表这种对原物进行重现的广告宣传画再进行批量复制的现象本身。所以这是一种"外源性"的对于"内源性"无限次重现的代表。与柱头上的凌霄花叶相同，这些罐头本身并不是被代表的模板原型；但是与凌霄花叶不同的是，光是实现了图像重现还不够，这个作品要代表出的是"重现"这种意义本身。在罗

① 请参见第一部分第二章"无调性和因果关系"一节的论述。

伊·利希藤斯坦的作品中也是同样的思路：他把漫画书中的图像重现出来并拼接堆叠在一起形成一幅画作来完成一种代表功能。这是一种图像的图像，但是两种图像指的并不是一个意思。

"代表性"与"重现性"：音乐的两种语义

在音乐中，"代表"与"重现"这两种功能同样也是需要清晰分辨开的。在音乐中分辨起来可能比在图像艺术中会更加容易，因为在西方的图像艺术世界中，二者有着长达几个世纪的相互混杂联系的时期。图像可以代表和重现同一个事物（如一朵郁金香），这个事物可以同时被视作被代表物和被复制重现的模板；而音乐的"代表"与"重现"则分别是去模仿联系紧密但却具有明显分别的两种客体。一方面，音乐将一连串以因果逻辑彼此前后相连的声音事件通过一个统一过程的形式代表出来，使得我们能听到一段完整的音乐的同时，感觉到其中发生的每个事件都像是被其他的事件彼此相互决定的（我们就先不提那些《交响诗》、弗朗茨·李斯特的序曲或是理查德·施特劳斯的《唐璜》了，在这些音乐中，这些音符串之代表着无限可能的事件集合中随机偶得的一种可能性，就像《月光奏鸣曲》中有没有月亮都是一样的）。另一方面，音乐又会重现一些事件，但是绝对不像油画作品那样"再现"事物或事物的某种状态，如果那样的话就仍然可以同时实现代表和重现。当然了，音乐中有时候也会顺便穿插一些模仿的情节，如溪水潺潺、狂风暴雨、火车颠簸或是杜鹃的鸣泣：但是在这里，音乐要做的并不是用音乐自身的语言、元素或运动去"再现"，它只是满足于模仿出这些事件自然而然地发出的声响就足够了——这当然也可以起到唤醒听者的视觉想象的作用，或是强化名相偏见的作用：非要指出来"这是火车"或"这是只杜鹃"。但是这些实物的元素并不是音乐模仿所意图达到的目的。音乐在进行"重现"过程中的使命是去重现某些心情或是氛围。它要重现的，是那些在音乐中被表现为彼此互为因果的音乐事件在（或即将在）我们听

者心中激发起的情绪——或是那些事态情况在（或即将在）我们听者情绪中笼罩上的气氛。我们借用语言模型的概念称为音乐的表现力（或表达力）的东西（见上一章的论述），也就正是我们可以从此称为对于某个符号性模型的"重现力"的东西。力量还是那种力量，作用也还是那种作用。如果换一套术语体系，音乐的叙事性（表达什么）就是代表性，而音乐的表达力（怎么表达）就是重现性，这就是音乐的两种语义。

 当我们听一段"葬礼进行曲"的时候，我们实际上听到的是音乐在"模仿"一个感受到悲恸的人物身上的（或是葬仪行列中的）某些"可感"的特征：缓慢，稍弱，两拍节奏，等等。在进行这种模仿的时候，音乐就开始"表达"一种与葬仪相关的精神状态或是与类似的精神状态相关的环境氛围。这里说到的，就是音乐的"重现式"（或是"模仿式"）语义了。它并没有去谋求"代表"这些心情或是氛围，给人造成实际存在着的感觉，也不去让人感到音乐可以作为这些感受和氛围的替代品：我们可以证明这一点，因为音乐可以在"重现"这种气氛时并不在人们心中唤起相应同情的感受（这正是我们一再强调的，音乐的表达与音乐给我们的影响之间的区别）。音乐只要做到在其时间的顺序进程中"重现"事件串（或有声音的事件情境）中某些可被听觉感知的外在特征（比如声音的速度和力度）就够了，正如一个柱头只要在其表面上按照空间维度上既定的规律来"重现"某些可被视觉感知的物体的外部可见特征，比如一朵郁金香花的形状或是船的轮廓。就像柱头一样，音乐就是被模仿的事物的简单承载介质。音乐中的心情或是氛围就像柱头上的凌霄花叶，又或者是鲍兹玛提到过的苹果上的红润[①]。在柱头上、地毯上或是 T 恤上，画着被模仿的或是程式化改造了的物体，只是像或者不像的程度不同；与此相似，在某部浪漫主义钢琴的曲谱或是国歌中，也封存着模仿的或是被程式化了的心情或是氛围。具象地说，奥特曼花纹中的郁金香总是三片红色的花瓣，正如浪漫主义音乐中的悲伤情绪总是用慢速和小调来体现。但是我们不要忘了

① 参见本部分第一章"讲述与表达"一节中的论述。

还有一些地毯、柱头、墙砖和T恤,上面并没有承载任何图像,不谋图"重现"任何东西;而这并不意味着它们就不是那么"美",不是那么"成功"。与之相对应地,音乐中也有那些不谋求"重现"任何氛围或是情绪的作品,但却在打动人心方面丝毫不输他者。

一方面,音乐通过一种外源性的语义去代表世界上(或者毋宁说是所有可能的世界上)发生的事件(当然要抽象掉真正造成这个事件的"物"本身);另一方面,音乐还要通过一种内源性的语义去"重现"某些精神状态(愉悦、悲伤、愤怒、平静、惊恐)或是其在世界上的投射(即氛围),甚或是"重现"一个虚拟主体状态的倾诉("直截了当"的表现力),这是通过模仿这些事件在现实中真实发生时外部"可感"的展现效果(速度、节奏、规律、音级差等)而实现的。音乐要代表的东西必在音乐之外,而音乐要"重现"的东西则在音乐之内。我们可以将这段音乐听成如一幅画作一样,在画之外找到其所要代表的东西,又或者可以把它听成如建筑柱头那样,在柱头的表面上认出它所"再现"出来的东西。一方面,音乐代表着音乐之外某个意象世界,那里所有的事件都不是被有形有相的实际物体引发的,而是彼此间相互以因果关系而引发的;另一方面,音乐模仿着同样的这些事件所可能激发起的心情与氛围,而这时候这些事件就确实是有形有相的实际物体造成的了,只是这些现实物体被抽象掉了而已。音乐所代表的就是将这些声音事件在意象中联结起来的因果逻辑关系,而音乐所"重现"的则是这种意象中的逻辑关系给我们听者应该带来的反应,或是本应给这个外部世界笼罩上的氛围效应。这里说的是"本应"而不是"现实中的",因为音乐中表达出的情绪与氛围都已经被剥夺了其一切的意图和目标[①];它们只剩下了"调性"的这一种特征,没有了认知的维度,也没有了情感维度。

音乐语义的这两种形式(内源性/外源性)是能够清晰地得以区分的;相应地,这两种模型(语言学模型/符号学模型)也同样容易区分。

① 参见第二部分第一章。

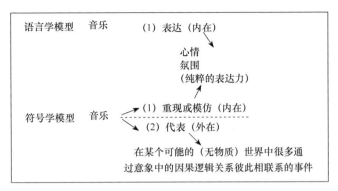

两种音乐语义的参照模型：语言学模型和符号学模型音乐语义的两种类型：内源性（1）和外源性（2）

与视觉艺术一样，对于音乐来说，在文艺复兴的浪潮中也同样有一段时期，这两种语义（代表力与重现力）是融于一体的。在音乐的历史上，这段时期持续到了 20 世纪初才告结束。在中世纪以素歌（plainchant）为代表的音乐中，其时的音乐中"代表性的"语义是核心，甚至可以说是唯一的功能。那时候的要求，是所有的音符，以及每一个人声，都要以完全理性的标准建立相互联系，或者至少是井井有条的，以便营造音乐过程整体的统一性印象。最不能容忍的就是去模拟人类的情绪、肉身的激情，甚至是过分感性的氛围，这些都被认为是混乱无序的同义词。音乐中要体现一种极端理想化的秩序，代表天堂中应有的和谐。后来，到了 16 世纪，一切都变了。音乐与古典学派在佛罗伦萨相遇且融合了，这时候开始，音乐开始被赋予了另一个语义的目的："重现"人心中的千万种微妙的情态。这就是歌剧的出世①。直到 20 世纪，代表（因果逻辑关系）与重现（人类情绪或是能够引发情绪的氛围）这两种语义仍然纠结在一起，不仅仅是在歌剧这单一的艺术门类中，而是渗透进了弥撒曲、清唱剧、圣歌与世俗的合唱团中，进而在 18 世纪之后又影响到了

① 参见本部分第一章"情绪是如何出现在音乐中"一节的论述。

器乐（奏鸣曲、协奏曲与交响乐），特别是在19世纪中，作曲家们也逐渐掌握了通过严格限制于用器乐手段来表现人心百态的手段。

到了20世纪，与视觉艺术一样，音乐的两种语义也再次经历了彼此分离并各行其是的过程。其中流行音乐（几乎对于全世界都是如此）部分仍然保持着对于"代表"与"重现"并行的坚定贯彻（比如通过流行歌曲）。但是学院派的音乐分成了两条主线：其一是把孩子和洗澡水一起倒了的那一派（第二维也纳乐派），他们一贯将音乐的代表语义功能与其实现的一种手段——话语的可预见性——混淆在一起了，就像图像艺术家们将图像与相似性混淆在一起是一个性质的问题。后者为了与相似性彻底划清界限，干脆彻底地放弃了与形象代表语义功能（具象化）的任何关系。而在音乐中，为了要与可预见性划清界限，他们则彻底地放弃了一切音乐代表功能本身，也就是说声音事件间所有的因果逻辑联系，但这种关系与可预见性之间并不会引起什么歧义和曲解。我们在李斯特的《无调性小品》❼❻中能够很容易听出，尽管曲子没有基本调性，但是具有我们上文曾经详细分析的"四因"：这音乐没有调性但却并不是没有逻辑。比如说，在这种情况下，一个逐步上升的半音序列可能是无调性的，但它明显地起着驱动力的作用，或是说作为"动力因"而存在。对于"相似性"的情况也与之类似，它只是形象代表语义功能得以实现的一种方式：这种代表功能的成功与否与作品跟所代表物的相像程度丝毫没有关系。当然，一种秉持"非相似性"的图像（禁止存在任何形式的相似性）也就自然变成了一种"纯"图像，而不是代表着什么的图像，如蒙德里安的抽象作品那样。同样一种极端"不可预期"的音乐也就只能代表它自己，这也就是说这就是一组丝毫没有逻辑关系的声音序列，代表不了任何东西。"可预见性"只是逻辑联系中的一种可能出现的结果而已，而一部音乐发挥代表性功能的成功就要体现在其多种逻辑关系彼此间的交织嵌套；一部基本不可预期的音乐，只要其不同类型的逻辑关系仍然可以彼此交织错杂，那么它仍然可以具备很强的代表功能，也是可以非常成功的。但是如果音乐完全不可预期了，那么其代表性也就随

之逝去了。因此人们常说,勋伯格及其追随者们发明出来的不能够被称为一种"无调性"音乐(因为要让音乐不具备一定的调性,那方法是无穷无尽的),而应该被称为一种"反调性"。

"反调性"音乐是说,在音乐中其音高的排序是极端无法预测、匪夷所思的,而且其间禁止出现任何的逻辑因果联系:既不能有质料因(比如不允许有主音出现),也不能有形式因(这个序列只是一种"伪形式",因为对其的定义都是以一种否定的态度去进行限定的,就只是为了尽量规避相同音高的音符重复出现),更加不能有任何动态联系:包括动力因和目的因(张力—引力/解决)。现实中,这种音乐最终整体上保全了一些可供预期的元素,这主要是因为其追求实现"不可预期"性的意志仅体现在音高之间的关系上,而其他的组成部分相对比较自由(比如力度、节奏,至少音色在绝大多数情况下还是有可预期的效果的①)。这也就是为什么说维也纳乐派的作品仍然能够被称作"音乐",但是这种"音乐"失去了听觉所需要捕捉的最根本的乐感维度;同样地,抽象派油画保留了所有用于表现的基本条件(比如画板、形状、色彩),但是却失去了需要被代表的视觉对象。"反调性"音乐移除了音高之间的逻辑关系,以便实现彻底的"不可预期性",正如抽象派油画移除了油画中的图像本身,以便彻底地去除掉"相似性"。这两者同样都是移除了各自艺术领域中(视觉/听觉)自始至终都是最有力的语义功能:代表性。

我们可以说,这种学院派"反调性"音乐为了实现"不可预见性"而白白"反"了代表功能,它完全可能仍然具有重现的功能,而这也正是"可预见性"的重要来源之一(这只是它要面临的多种两难困境中的一个小例子)。还有一种用于电影配乐的无调性音乐②,这

① 安东·韦伯恩在很早的时候就设想过音色旋律的运用:比如他 1913 年创作的《五首管弦乐曲》(Op. 10)。
② 我们可以在无数出类拔萃的成功作品中向你推荐库布里克在《闪灵》中引用的潘德列茨基的音乐作品《多态性》《自然之声》第一和第二号以及《雅各之梦》。另外还请欣赏让·普罗德罗米戴斯为安德烈·瓦伊达的电影《丹东》专门配制的音乐❼。关于在电影中运用无调性音乐的基本观点,请参考米歇尔·希翁的著作《电影中的音乐》,第 213 页。

并不是出于系统性的需要，也不是要刻意彰显逆潮流而行的先锋态度，而只是单纯地考虑到这种音乐能够更高效地进行"再现"，它们除了去模仿某种情绪特征（如焦虑、无助）或某种氛围特征（迷乱、紧张）以外别无其他可能的功用了，而且还毫无任何谋求代表的意图。这种有效性就是剔除了所有因果逻辑秩序后产生的效应：正因为这种音乐极端地不可预见，所以它们能够最完美地模拟出无来由的焦虑情绪（也就是一种感觉到任何事情都随时有可能凭空发生的恐惧和压迫感）。而讽刺之处就在于，"反调性"的音乐本意是想要追求一种音乐的"纯粹性"，是想要尽可能地释放对于感受表达的一切功能和体验，但是最后却偏偏成了模拟某些最强烈情绪的最成功的途径——而且并不是出于要在听者心中唤起这种情绪的需要。不过，无论这种"再现"体现得多么成功，多么高效，我们都不能确定如果没有这些与其相配套或是相映衬的图像支持的话，是不是还能自主地听出同样的情绪来；至少可以确定，就是当我们寻求单纯由音乐带来的快感时，我们需要这音乐是有代表力的，我们需要内部逻辑的博弈和交互，这也就是说，我们需要哪怕是最低限度的话语式的可预见性。这么说并不意味着我们认为调性系统或是某种其他的语言系统是优于其他种类的，我们只是以此后验地证明，预先有一种语言的存在是绝对必要的。现实中如果没有既成的语言系统存在（特别是音级的错落），就不可能有表达力的存在，也不可能有其带来的话语连续性感觉的存在；而我们能够认出一种语言的最基本前提就是它能够将一段存在无限可能性的话语存在变得可以理解。

　　没有"反调性"那么强烈的"纯粹主义"的第三条道路也是可能存在的：因为我们可以在"功能调性"之外采取其他的手段将音乐的表现力保留下来。所谓"功能调性"，是指为不同的和弦组合与大调音阶中不同的音级分别指定特定的逻辑功能定位，比如第一个音级为质料因，第七个音级为目的因，其他的因果逻辑功能（动力因或形式因）则根据环境要求分配给其他的音级。我们还可以通过多调性系统或是不同

的调式语言来实现因果逻辑（这也就是话语中不可或缺的"可预见"的一部分），这也就是绝大多数 20 世纪杰出作曲家们所开创的路线，比如德彪西、拉威尔、斯特拉文斯基、肖斯塔科维奇以及杜蒂耶。在学院派与通俗派交汇之处，爵士乐与其多形态的衍生形式（一边是格什温与伯恩斯坦，另一边是灵歌与金属摇滚）成为 20 世纪最具独特性的音乐创新。爵士乐的成功在很大程度上足以展现出两种音乐语义功能在这个伟大世纪中孕育着的大统一：在 19 世纪就已经体现出了一种"历史感"的初步样貌（在音乐史上，终于人们听到的东西不局限于当代的音乐作品了[①]），而在 20 世纪，这种新的"地域感"也加入了音乐性的范畴，人们可以去接受来自世界上其他文化或文明中的音乐，并逐渐将之熔为一炉。

尽管如此，自文艺复兴以降，也有一些有代表功能但却并不"重现"任何内容的音乐存在，比如巴赫的《赋格艺术》、利盖蒂的《钢琴练习曲》或是基斯·贾雷特的即兴演奏等。有时候，在某些音乐中也会有同时具备代表和重现两种功能的情况，某些乐段只是寻求通过某些程式化或是约定俗成的手段去模仿某种情绪或氛围，就像在柱头上装饰凌霄花叶一样：比如瓦格纳的某些旋律主题就是如此，它们是在模仿某些情绪，比如喜悦、愤恨、入迷甚至是傲慢。更普遍的情况是，我们注意到[②]，几乎所有年代的作曲家们都会用调性语言的元素去模仿这样或那样的"激情"，这样或那样的"气氛"，即使他们的音乐（必然）是以代表性为自身创作的原义的。而在"传统"音乐中，人们更多地会采用调性之外的其他多种语言体系来表达心情与氛围[③]，但仍在音乐性的固有元素

① 现在普遍认为历史上最早的"非当代音乐"音乐会是 1829 年 3 月 11 日小菲利克斯·门德尔松担任指挥，柏林童声合唱团表演巴赫的《圣马太受难曲》。这也是这首曲子诞生 100 周年的纪念活动。在此之前所有面向公众的音乐演出都必然且只能是当代作曲家的作品。

② 关于德里克·库克的分析，请参考其著作《音乐的语言》（克拉伦登出版社 1959 年版）。

③ 请参见前文关于美国与克伦部落对于情绪表达的跨文化场域实验的论述。

（速度、规律、力度、音级差等）之内，这就证明了音乐中模仿性的一面。但绝大多数音乐是要借助这两种语义功能共同作用的。所以说我们在莫扎特的协奏曲、舒伯特的奏鸣曲、马勒的交响乐或是查理·帕克萨克斯伴奏的大合唱中就很难分辨出是代表还是重现的语义功能居于主导地位。

很明显，在音乐中运用更多的"再现"语义并不会使它比单纯运用"代表"功能的音乐更美妙或是更感人，我们在欣赏格里高利圣咏或是巴赫钢琴序曲的时候也是可以被打动得一塌糊涂，尽管在这些作品中没有任何模仿的痕迹。代表和再现是音乐的两种可能实现的语义功能，也是两种表现外部世界事物的手段。这是音乐与外部世界建立联系的两种方式。一个是存在于音乐中，另一个是存在于外部世界中，这两者都是客观存在的客体，与我们听者全无关系。同样在图像艺术中，一幅图像也不会因为是代表功能还是再现功能体现得更多一些而显得更美观或是更优秀，一段旨在再现某种氛围甚至是情绪的音乐也不会比另一段旨在代表一种理想化秩序过程的音乐更加富有感染力。无法衡量检验的审美情绪、"直接"情绪（特别是其中与美学价值判断相关的那部分）可能会更加依赖于音乐中的代表性语义功能，要超过再现性语义功能，但尽管在这种情况下，当我们动态地理解一段音乐的时候（当我们听出其中的四因，或是听到其中的推动因素的时候）或是当我们情绪化地理解一段音乐的时候（当我们听出它所要表达的内容的时候），这两种情绪是在我们心中也是无法分别开的。实际上，在更多的情况下，代表与重现这两种语义功能是相互联系的，正如我们在配词的音乐中经常能够体会到的，如歌曲、康塔塔清歌剧、歌剧、弥撒曲等。一方面，这些歌曲通过其自身的内在逻辑因果关系代表出了某种独立存在的事件序列，借助可量化衡量（也就是事件架构：从节律到节奏）或可质化考量（特别是音高之间的相对关系：从旋律到和弦）的因果联系实现这种代表功能；另一方面，这些歌曲还通过音乐重现歌词中所传达的内容，包括激情、情绪、感觉、氛围等，它要更多地借助表现力元素（力度、速度、起音等）实现这种功能。这也是为什么音乐是倾向于

有文本或歌词来作为其搭配的：因为人们这样一来就能够更清楚地听明白音乐中所要"重现"的东西，也就是音乐中模仿的心情或氛围，如果这部音乐非常成功的话，那么单靠器乐的索引实际上就可以让听众听出这些内容，歌词就更清楚地强调一遍。

在表达力来源方面暧昧不清的歌剧，又一次成为我们的例子，在其中我们可以体会这种两个语义（内因／外因）功能相爱相杀、相抗相融的现实表现。在咏叹调出现前的宣叙调中，模仿性的语义功能（内因）起着核心的作用：整体的旋律线配合着人声的抑扬顿挫和节奏发展，而人声则是根据剧中角色的精神状态变化而进行模拟演绎。但当咏叹调出现的时候，这两种语义功能开始了发挥同样核心的作用，因而必须相互协调配合。所以在这个时刻，剧中人物的精神状态必须相对固化——它必须且只能表达一种情绪，即使这种情绪本身是犹豫不安、优柔寡断的——因为音乐也必须照顾它自身的动态，也就是其代表的语义作用（外因）。在宣叙调中音乐只需要根据音乐之外事件的发展按照因果逻辑亦步亦趋即可，比如跟随着人物精神状态的波动或行为而起承转合；而在咏叹调中，音乐则需要同时照顾到双重的语义功能：一方面，音乐要通过速度、动态、音级差去模仿剧中人物的精神状态或是文本中建议营造的氛围；另一方面，还要服从于其本身的内在因果逻辑前后次序来代表一种存在于意象中的事件进程。要想让这种独立存在的进程能够被听者领会，那么所有的音乐事件本身都必须被理解成互为因果的关系，令其构成这种关联的就是我们在前文中详细辨明过的那"四因"。作曲家所有的才华都体现在将两种语义功能完美地在音乐中融汇于一体的努力中，就和古典派的画家力求通过"重现"来模仿面前的一个模特而去表现出一个想象中的"愉快的饮者"的形象[①]是一样的，这完全不需要顾及画像与模特或要表现的形象是否"相像"的问题。

让我们来研究一个例子——在这个例子中，音乐要表达的情绪由

① 这里指的是弗兰斯·哈尔斯的绘画作品《愉快的饮者》，1628～1630年，藏于阿姆斯特丹国家博物馆。

不安的逐步升级而变得愈加复杂。莫扎特的《费加罗的婚礼》第一幕第五场。首先是小男仆切卢比诺与费加罗的未婚妻苏珊娜之间一段激烈的戏剧冲突，完全通过宣叙调实现：切卢比诺诉说了他与巴巴丽娜的幽会，以及被伯爵发现并赶走的遭遇，并寄希望于伯爵夫人能为之美言几句，其中穿插着布景的切换、凌乱的夜妆、偷来的缎带以及各种插科打诨……然后，切卢比诺从口袋里抽出了一张纸，据说在上面写了一首致全天下女人的"恋歌"：

苏珊娜（宣叙调）："可怜的切卢比诺，你真是疯了！"

接下来降 E 调咏叹调开始❼❽。切卢比诺开始了他的自白："我忘了我是谁，也忘了我是做什么，时而我似火焰，时而我如寒冰，世间所有女子都能使我魂不守舍，脸红心跳"——这最后一句重复三遍。然后，切卢比诺仿佛是迷失在他自己的情绪中，而音乐的走向也随之产生了变化，降 E 大调似乎也失去了准星，一段以半音逐级而上的音阶，然后向上猛跳一个调，又接上一个逐级而上的音阶，乐曲在自身的演进中疯狂地寻找一个可以平稳持续的调性，哪怕是一个主音可以让这交织错综的多种难填且没抓没挠的欲望有个将息之所，这个过程整整持续了二十几个小节；"那里只有包含爱恋的蜜语，以及搅乱我心不得安宁的欢愉；是一种我无法解释的对爱情的欲望，让我不得不尽诉衷肠。"到了最后，切卢比诺的唱腔突然降了下来，在莫扎特的妙笔之下仿佛是偶然的变化，从属音 si^b 上重新开始，这个音使他可以（这固然是咏叹调形式上的程式化需要，但在剧情中恰恰与人物情绪引发的张口结舌、磕磕巴巴巧妙地吻合）从头开始重拾起一遍反复："我忘了我是谁，也忘了我做什么……"接着重新开始一段自白："我醒着的时候情话喃喃，睡着了以后仍然是喃喃情话，我的情话献给水流、献给孤影、献给山峦、献给芳菲，也献给青草、喷泉、回声和空气，献给将我无望的呐喊带到九霄的风儿"，音乐在这里终止于一个带延长号的 si^b，接下来继续轻缓的柔板："可惜没人能够听得到……"（音乐

轻缓，歌声柔弱，曲调几乎是以半音为单位拾级而下，如同两声悲哀的叹息）……但是突然这首咏叹调用胜利而振奋的强调子收尾在一个"自嗨"的内心独白之上（"我就对我自己倾诉衷肠！"），这个处理犹如爆发出一阵狂笑：欲望依然无法减退，暧昧难辨的情窦仍然泛滥难收，但是这毕竟只是一个青春期的少年一时的荷尔蒙冲动，来也容易，去也迅疾：降 E 大调的和弦终于在此达到了协调。

到这里为止，我们从音乐的角度听到了什么？一方面是对于一个自主的声音时间过程的代表，由其内在的自有逻辑因果关系决定——也就是咏叹调的通用程式，动力因与目的因，节奏、旋律、和声——这一部分可以是一小节一小节地进行分析的——在这种思路下都是自我生发而来，凭借其自身运动与固有美感而发展推进；与这种代表功能的体现所并行的，是一种对于角色情绪模拟式的"再现"，尽管这种情绪体现的只是无处安放的欲望，既不确定也充满犹疑，但是其自身确是固化不变且确凿认定的，与之前以宣叙调进行的对话中那种不断变化的动态剧情形成鲜明的对照。但是那种变化不定的欲望本身也是从一开始的固化不变状态进行了发展和变化，而模仿他的协奏的音乐也随之变化，直到二者相继实现收尾，在咏叹调中通常都是有一个坚定决断的表示专门用于尾声部分。对于声音事件过程的代表与对于情绪的模仿在这里合二为一。我们面对这段乐曲之美的审美情绪也就此被染上了切卢比诺的一点难以捉摸的情欲味道。

音乐与油画一样，都是一种既具有模仿功能（重现、表达）又具有代表功能的艺术样式，但是这两种功能的目的不同。在考察音乐是怎么获得这种代表能力之前，我们必须经受住第二和第三个反对意见的问难考验。

如何去代表？

我们或者能说，在音乐与图像艺术之间存在着某种对偶性的关系。但是这是不是就能确凿地认为音乐的代表功能也和图像一样呢？音乐是

如何实现其代表功能的呢？

答案是：就像图像一样。音乐不会去代表一幅图像，但是音乐与图像在代表其自身客体标的时所使用的方法是一样的。音乐借用的手段是具象化油画中也用到的意象生成过程。

让我们自问一下，这些笔触，包括色彩和形状，是怎么能够代表某些图像之外的事物的？它们是怎么不再被看作摆在我们面前的笔触或是色彩，而突然地表现成了一个其他什么东西的图像，就如同一个可见的代表，将一个未在现场的事物表现得仿佛如同在现场？扁平表面上的一些痕迹（比如散布在一块刻板上的黑点、墙上斑驳剥落的漆皮、日间蓝天上的白云、夜间暗空中的星辰）是如何变得能够代表一个人物的肖像，或是动物的头像，或是女郎的剪影，或是一头小熊？一把扫帚最后是怎么竟然能够代表一匹马的？所有这些谜，我们都可以将其统称为"由痕迹拼成图像"的过程。只有弄明白了这个问题，我们才可以进一步地去理解如何"由声音事件拼成音乐"的过程。声音在这里不再被听成是当下发生的某个来自真实世界的事件发声而制造出的副产品，而是成为了一些声音符号，为我们展现一个仅在意象中存在的声音过程。一系列依某种顺序被听到的声音（如火车开动时与铁轨转向架的碰撞声、发动机规律发出的爆音、琴弓在大提琴的琴弦上匀速摩擦的声音）会变成一个统一的声音过程，一个自主存在的动态过程，一系列以相互间逻辑因果关系联系成一个整体的事件：这就是一段音乐。在这两种对照的艺术样式中都存在着一种"由表现到代表"的过程。在二者间，有三个共有特点。

首先是我们能够看到的从物质向精神领域的嬗变。我们听到的声音只是一些"所感"，我们听到的音乐则是一些超出声音之外的，可以整体理解的东西。

但是这种嬗变的魔法只有在视角转变或是倾听的方法变化了以后才有可能。只有在我们把墨点、笔触、痕迹统一起来，在一眼之间拢成一个完整的整体来观察的情况下，图像才会从中浮现出来。

观赏者必须与构成图像的元素保持足够的距离，直到能够实现全盘统摄，只有这样才有可能将这些元素捕捉为一个统一的图像。这就是"由痕迹拼成图像"的过程：我们首先要看到符号，才会看到图像。同样对于音响代表性也是一样的，唯一不同的是合成的工作不在空间上发生，而在时间线上完成。如果我们不能把一系列的事件、音符、和弦或休止组合起来听成一个统一的整体的话，你是听不出音乐本意应是什么样子的；我们必须在音乐进程中的每一刻将序列中依次出现的声音事件都听成一个统一的动态过程上的一个环节。这就是"由声音事件拼成音乐"的过程：我们首先要听出符号，我们才听到了一段乐曲。相似地，我们也要让自己保持在足够的"时间距离"上，才有可能听出音乐的存在。对于连续事件的合成需要调用到记忆，从而不像对于空间同时共存的事物进行合成来得简单直接，过程存在的介质（时间）通常是通过等时性单元完成"预索引"的，使得在其中的构成要素也更易于定位。等时性的作用就像一个时间上的格子可以用来挂各种事件，正如图像通常是用空间上的栅格实现的功能一样。音乐中的时间通常被视作是"离散"的，声音的代表功能则被称为是"数字"（numérique）的；相应地，在图像中的空间则通常被视作是"连续"的，视觉的代表功能则被称为是"模拟"（analogique）的。

 看一幅图像和听一段音乐的过程，也就是将它们当作一种代表功能去进行理解的过程。"理解"在这里要从它的两种词义（comprendre 在法语词汇中一方面是"包含、囊括"的意思，另一方面才是引申出来的"理解"的意思）去把握；一方面是要囊括所有不同的元素形成一个整体，另一方面才是理解它所代表的对象。对于图像来说，理解的两个义项都是统一的："这个就是这个！"如果没有这种理解，我们就什么都看不出来，我们不可能知道这是关于什么的图像。"啊？这是鼻子！我没看出来。"我们在欣赏一幅孩子的画作时这样沉吟道："那么嘴在哪里呢？"我们再联想一下医院超声检查科的专家一眼就能看懂 B 超图片的情况，我们在那些照片上只能看出或深或浅的一些阴影而已，而在他们眼中：这里是肾，这

里是肠，等等。但是当我们画出以下的符号时："0＋0＝小坏蛋的头"，那么当我们最后用一个圆圈住了所有其他的元素时，我们一下子突然就能看出（也就是说我们理解了），这个图像代表着什么。

一切都不一样了：纸上散布着的各种痕迹都不复存在，留在纸面上的是一个小人的脑袋。我们能够将这些痕迹看成一张图像，是因为我们在认知中（或想象中）建构了它们在一个整体中可能存在的相互关系。我们先将两个 0 看作两只眼睛，+作为一个代表鼻子的记号（在想象中把它放在两个 0 之间靠下一点的地方），=作为一个代表嘴巴的记号，而最后的那个圆圈则代表整个头的轮廓，从而将整个图像完整地勾勒成一幅图像。图像就是在将这些零散的元件（笔触、点痕、形状）在想象空间中进行合成的过程中浮现出来的。

同样地，音乐中各种不同的元素也要被听成（或是说理解成）一个统一整体的各个组成部分，或者说是多个连续的整体，其中每一个构成元素都与其前后的元素之间构成逻辑因果的关系，从而与其所在的整体或所有相关的整体也构成联系。对于声音事件（音符、和弦、休止等）进行不同的合成方法一方面来自基于不同的时间尺度上（小节、乐段、动机、旋律、发展、运动……）考量的结果；另一方面来自两个层面，一是节律或是说节奏层面，换句话说就是对于声音事件持续的时长间（由隐含的等时性单位作为度量基础①）存在的定量关系的感知，一是旋律或是说和声层面，换句话说就是对于音高之间存在的质化关系的感知。举个例子来说，当我们听到列车的转向架与铁轨的摩擦声连在一起

① 关于等时性在时间上的认知定位尺度功能，与音高在声音频率空间中的离散排布的对照关系，请参照第一部分第一章的相关论述。

构成的节奏单元一遍一遍地不停重复的时候，我们就能够将每一个节奏单元看作是独立存在，也可以看作一个不断自我复制的样式，始终不会发生变化。又如我们在钢琴上随手笨拙地弹下一小段非常简单的小曲：*do-mi-sol-fa-mi-re-do*，当我们弹完最后一个音时，突然这段连续出现的音符串就在我们的听觉系统中形成了一段统一的整体，我们的理解也将基于这个整体，并将每个音符都与其他的组成部分联系起来寻找其间可能存在的关系。这七个音符在这段小曲中的作用就如同"0＋0＝小坏蛋的头"。对于音乐代表性的理解不是像图像艺术中那样通过能够笼统地指认其所代表的东西（"这个就是这个"）而证明出来的，而是要通过辨识出整个宏观的声音过程中所代表的关系："在这个整体中，那个部分是被这个部分决定的。"

但是这样看出来的图像或是这样听出来的音乐，只能说是视觉和听觉代表功能中最低限度的条件下得到的。绝大多数情况下，代表性是非常复杂的。比如说一张油画中可能通常会包含着多个图像；我们必须把自己所处的观察距离拉到足够远的地方，让我们不仅能够察觉到每个痕迹之间来自同一图像背景之下形成的关系，而且还能够觉察到不同的图像在构成一幅完整油画的整体所相互构成的关系。我们仍然要从"理解"和"包含"这两个义项来进行理解。同样地，当我们听到一段多声部的音乐作品时，其中包含的不仅是以不同时间尺度划分的连续有序的同一个事件过程，而且还有同时出现的多个不同事件过程（对位或和声），每一个独立的事件过程都应被视作是与其他的事件过程相依存，并共同作为一个统一的动态进程的一个组成部分而存在的。油画中的多个图像，以及音乐中的多个动机线都是要被看作或是听作是彼此间相互依存，且应被逻辑理解成一个统一整体中的组成部分。听觉需要保持得刚刚好的时间距离取决于两个方向相反的标准：一方面，应该不仅将连续的事件合成感知为直接联结在同一过程的，更要将前后相连的声音过程合成感知为联结在同一形式框架内，这就要求听者去持续地进行倾听；另一方面，应该将同时出现的事件或过程分解开，感知为从属于另外的不同形

式框架中（比如和声），这就需要对于时间性进行进一步的分割：不再单纯是合适的长度距离，还有合适的"层析"方式，我们可以给它起个名字叫作"时长的厚度"。

还要注意的是，这种视觉/听觉感知的要素在空间/时间上的相互关系并不是真正在现实意义上看出/听出的，而是想象出的。如果说所有的元素（笔触、点痕等）在宏观上构成了图像，那么它所要代表物的核心实际上是由所有这些元素在我们想象中构造的关系的总和所形成。这些关系可能是参照性的：如"（鼻子的）上方""（眼睛的）下方"；"左面""右面""后面""前面"等；也有可能是拓扑性的（连续的、不连续的、内部的、外部的等）；或是量度上的（大于、小于等）。是这些想象中存在的关系的总和使我们可以辨认其代表物，如指出这是一头水牛，那是一匹马。这里面说的总和，就是被代表物的本质特征：水牛或是马。同样地，也正是对于音乐元素的不同整合为听者塑造出了被代表事物的本质特征。而这些初次听闻的、缺少的、未出现的、想象中的联系就是那些形式不同的因果联系（质料因、形式因、动力因和目的因），在音乐时间中，离散分布的元素之间起到的作用正如那些参照性的、拓扑的、量度的关系在二维图像空间中所起到的作用完全相同。音符先后出现的顺序能够让人在意象中建立起一个整体的观念，以至于听者可以在听到的当下同时听出未来即将到来的可能性和对过去进行追溯的必要性。这些各式各样的时间合成关系也就这样变成了想象中的因果联系。

笛卡尔告诉我们，被代表的原型并不依赖于其构成元素，哪怕是已被看作一个整体的元素统合体，但是为了在心智中理解图像对要素进行"统观"，就必须依赖于在意象中生成的这些元素间的相互联系。关于这种"柔性形态"，他曾写道：

> 更多的情况下，这种代表性的进一步完善体现在他在本能够把相似性做到更强的条件下却不这么做，让我们仅能看到一种

虚化的"柔性形态",他只在纸面上用寥寥数笔就为我们呈现出了树林、城镇、人群,甚至是战争场面或是一场激烈的暴风雨,尽管画家通过无穷无尽的各种特征表现让我们能够体会到这些场景的存在,但是实际上并没有任何一个元素是真正与实际的事物特别地相像的。另外,画家要在一张平面的二维画布上,为我们体现出一个三维的一部分突出画面一部分凹进画面的物体,根据透视理论,这样我们用椭圆去代表一个圆会更加有效,同样地用菱形去代表正方形也更加有效,以此类推到其他物体上,是不是不完全相像就意味着不成功的代表呢?所以,绝大多数情况下,要想让图像更加完善,更能够有效地代表外部事物,那么图中的形象与实际形象必须不是那么地相像。①

一个代表功能是否成立,更大程度上在于它能否成功地使欣赏者通过想象来补全视觉感知中的盲点或缺漏。如果观者能够通过想象力体察到更多被代表出的事物在空间上的相互关系,而不仅是看到一个一个雕刻在面板上的孤立元素,那么这种代表功能就成功了:见到的元素越少,对事物的整体还原就越好。在音乐中也是如此:我们在一个调和另一个调之间听到的"过程音"越少,或是反过来,我们如果在一个音符或是和弦中同时听出越多的不同层级(或层面)的因果关系(旋律上的、和声上的、对于前面某个动机的反复,等等),②那么这段音乐的代表功能体现得就越成功。一个元素可以被听成是由越多的不同原因引发,又能同时以越多样的不同方式引发其他元素出现的话,那么这个整体就显得越具代表能力。要实现的标准应该是让听者刚刚好在音乐来到的时候听出它是因何而到来的,正如当面对各种各样的笔画痕迹时从中看出一幅图像并能够看出根据图像的不同组成部分在意象空间上的相互联系,每个

① 原文引自勒内·笛卡尔著作《折光论》第 4 卷 A-T6。
② 举个例子,可以参见附录 1 中收录的《女人善变》曲段中的第七小节。

笔触分别都起着什么作用。

一幅图像，即使再"像"其所代表的物体，仍然会为无数的空间联系留下基本的想象余地。一段音乐，即使再具有"可预见性"，仍然给根据过往听到的素材猜测可能在未来出现的无限其他可能事件留下足够的想象空间。让我们去假设在远古洞穴上刻着的壁画中的某个像极了一头水牛轮廓的图案：构成这个图像的每一个点都非常精确地对应着一头水牛轮廓上应有的那个点——我们假设至少我们都知道这种远古的石刻壁画是高度程式化的。即使在这个例子中，固然也还是需要用到观察者的想象力（或相应的，也就是创作者的功底）来充实在三维空间上水牛的大小和厚度，但更重要的是在此之前，他必须要靠想象力去理解这个（视觉）轮廓本身到底是什么——这种单线的轮廓绝对不是现实中水牛的某个特征。物体可能是有"外观"的，如笛卡尔所定义的，也就是一种"刚性形态"，虽然随着运动形态很有可能会不停变化，但至少是在某个时点上相对固定。但是如果观察者主体绕着自身不动也不产生变化的被观察客体转着圈观察，或是反过来，观察者不动，被观察客体可以自由运动或变化，在观察者眼前展现其所有不同侧面时，那么这里说到的形式问题只能在连续不断地进行视觉合成的情况下才能被理解和把握。（这正是立体主义实现代表功能的基本原则：它要代表的是物体的形式，而不是其轮廓。追求代表出物体轮廓的是古典主义的代表原则，其中隐含着一个前提，即物体和观察者都是处于固定不变的位置或是视角。）视觉中的轮廓就是一个不动的观察主体从所有物体的背景中通过对部分元素的统觉看出的，并在想象中将其从背景层中剥离出来的一种同样不动不变的东西。换言之，某个三维事物的轮廓只有在向想象空间进行二维投射的情况下才能对其进行代表。如安贝托·艾柯用调侃的语气指出的：一匹马的轮廓可能是唯一一种没有任何马所拥有的属性了[1]。但是有轮廓

[1] 参见安贝托·艾柯著作《康德与鸭嘴兽》（格拉塞出版社1999年版，原书第485页）。雅克·马利左在《什么是图像》第37页处引用了他的说法，关于对于这些问题的进一步展开论述，我们可以参阅马利左的上述著作。

就足以让人辨认出被代表的事物。呈现在图像上的一匹马的轮廓中包含了对要素间空间关系综合想象，这种想象可以代替要看出马的形式表现所必需的连续合成过程。

更加一般地说起来，实际上并没有可以称为完全相像的图像。要说某个图像严格相似的话，这必须是一个包含了对于所有空间关系的整体意象合成的图像。被代表的事物可以被当下感知的所有元素的总和及其之间的相互关系完全框定。即使在这个例子中，仍然可能有对于没有给出的关系进行想象的空间，比如事物实际的尺寸大小，或是三维的立体具象，或是某些被遮挡在阴面的部分，或是运动的那些部分，等等。这就是超现实主义绘画中玩弄的思想技巧了：像相片一样尽可能完美地模仿本体，但这种相似性是一种以突然刹车的视角去观察一个突然刹车的世界的统观上的相似。

在音乐中也是一样。我们说与图像跟被代表物本体的相似性相对应的，是音乐的可预见性。这就是说这种音乐得以在意象中合成的整体，包括还没有出现的部分，都已经由在此之前被听觉器官系统接收的信息框定了，比如，同一个样式单元在过去听到的音乐中被不断重复，那么我们在即将听到的音乐中也就会期待它的继续重复。但我们从来也不会真正遇到这种情况。就像非常相似的图像仍然会给想象力留下未能见到的空间一样，在听觉过程中总会有某些前所未闻的东西，即使是在被称为"反复式"音乐的作品中都是这样的，即将被听到的东西的所有可能性是不可能被已经听到的内容提示所真正穷尽的。在音乐进程中总会有变化的可能，而这种可能性正是"反复性"音乐所要玩弄的技巧，菲利普·格拉斯尤其精于此道。对于音乐整体在时间上进行合成的结果永远也不会和所有组成部分简单加总的结果是一样的。我们曾指出，在音乐中体现的不是样式的重复，而是"重复"这个过程本身的变化。① 这就是超现实主义在音乐中体现的技法：通过对某个样式单元进行反复，去尽

① 见第二部分第二章"目的因"一节。

可能地对其完美模仿，但是观察者的立场却是处在一个不断变化着的视角（或是"听角"）去进行统觉感知。

代表的是什么？

第三种反面的意见是最难辩驳的。这涉及我们之前提到的二律背反的第二个分项，让我们重新回复到本文刚开始那种坚定不移的找碴儿态度。您说图像是具有代表功能的，就算是吧。但是那是因为您能明确地知道图像代表的是什么。而您说音乐也是具有代表功能的，但是没有人能够指出或是知道音乐到底代表的是什么东西。那么，也就是说音乐什么都不能代表，即是说音乐不可能具有代表功能。

答案是：图像的代表功能是通过样式和色彩去代表一个不在现场或是存在于想象中的事物，而音乐的代表功能则是通过从音乐世界中无差别地借用来的声音（音符、和弦、休止、等时长的时间性）去代表在想象中发生的（或未能在现实中听到的）一些过程，这里也就是指大量有序事件的可能排列。在视觉代表功能中，我们看到些事物，在听觉代表功能中，我们听到些过程，换句话说，我们听到的是一些变化，但是并不是什么东西在变化，这种变化的运动是既没有驱动力也没有任何动机的。您想不想要证明呢？听音乐的时候，您肯定没办法说清楚音乐是什么，因为说实在的它确实也什么都不是，不过您总是可以说清楚它是怎样的存在，因为音乐是一个过程。没有主语的动词，只有无人称形式的实意动词，这都很难说：因为这里既没有主体又没有其任何代理物。但是，我们毕竟能够非常清楚地单独地听出究竟"是怎样进行的"：是平静的不是，是有规律的不是，是狂热的不是，如此种种。所有人都能够就音乐中蕴含的变化（抑或音乐本身就是这种变化）有着什么特征或是何种属性达成共识。解释上的分歧是从不得不指出这个现实过程或是指出这些动态特征的主体是什么的时候开始发生的。我们或许可以（不是那么准确地）从副词推导回溯到动词上（从变化的特征推出变化本身），但是我们肯定是不能从副词推导到

主语的（由变化推导出事物）。至少我们每个人都有自己最为私密的无法被他人复制的"月光""水畔"或是"失去最亲爱的"这些体验。

我们来举个例子：首先听一下贝多芬《第七交响乐》第三乐章谐谑曲中的头几个小节❼⁹①。您应该完全可以凭借副词的表达来描述出您听到的东西。这一段中包括两次爆破式的突进，每次的力度更强一些，然后立刻跳跃而上，随后则快速而灵动地拾级而下，再接下来从一个更高一点儿的音再一次拾级而下，还是同样快速和灵动。但是我们如果问："这说的是什么？"您可能给出成千上万种答复：比如说可以是某个人察觉到了一个有趣的东西，先是爆发出一阵笑声，然后慢慢平复下来，但是随后又笑得更厉害；或者说可以是某个人收到了一个出乎意料的好消息，先是一下子激动得跳起来，然后兴奋地小跳，或是热情地去拥抱身边每一个人……（很多很多的可能，何必局限自己呢？）您同样可以想象这是一个事物，而不是一个人，甚至是一个自主存在的过程，像意外惊喜一样，一系列连续发生的幸运的事件。这一切都取决于您的心情和您的想象力。因为这不是音乐的核心。音乐的核心并不在于它到底代表了什么东西，这将永远都是混沌不明的，核心在于通过它体现出来的各种具有辨识度的特征能够明确地代表出了怎样一种统属性的事件过程。那些被代表的事件本身是面目模糊的，所以这就决定了它所代表的过程是笼统的，因为首先我们定义了一个有着无穷无尽的可能发生的事件的类别，但是同时这个音乐本身又是极度明确的，因为其中涉及的关系是通过唯一展现在我们面前的这些动态特征极具辨识度地代表出来的。实际上，音乐中这些动态特征是通过副词性表达出来的；它们所代表的既不是事物，也不是可以通过动词来表达出来的事件（因为事件部分取决于事物），而是从可能发生的事件间可被心智理解的关系表现出来的一些唯一的、独有的特征。在音乐的世界中，这些作为事件可被理解的秩序架构的过程是完全与（可名状的）事物无关的，而且绝大部分与事件本

① 乐谱请参见附录10。

身（可通过动词名状的）也不相关。

　　现在我们再来将音乐与图像类比一下。我们是通过代表的形象来理解被代表物的。如果一个不在场的事物或是仅存在于想象中的事物被"正确"地代表出来了，我们就应该能知道这是个什么东西。要不就是这，要不就是那，要不就是一匹马，要不就是殉教者圣巴斯弟盎，等等。例如在表现的形象中有些东西给人感觉很"像"被代表的事物（比如色泽、形状、轮廓、侧面等），从而使人可以从中辨认出那些来。如果考虑极端的情况，这就是一种近乎完美的相似，就像摄影作品一样。而在音乐中的代表功能，它是通过声音去代表一组想象中的相互之间有着紧密因果逻辑联系的纯事件。通过对其进行代表，我也应该能理解被代表的东西。当这个理想中的事件过程被"正确"地代表出来的时候，我们就应该知道构成这个过程的每一个事件为什么会在这个时点发生。比如说，因为某个音符、某个和弦、某段节奏的缘故，这样的一段音乐动机就形成了，可以让我们蒙蒙眬眬地预感出下面即将要发生的事情。如果考虑极端的情况，那就是一种近乎完美的可预知性，就像某些音乐只保留了对于单一节奏的近乎偏执的重复——比如某些嘻哈作品就有这样的现象。于是在音乐中，可预知性基本就对等于图像代表功能中的相似性。这种性质几乎总是能够激发、诱发、引发一种"令人不安的陌生感"（比如像超现实主义画派的过分强调相似性的图像）或是"迷乱感"（比如像某些电子音乐中的过多且过于单调，缺乏变化的反复）：这是一种极度有限的代表作用，是代表性看上去最基本的达成手段，但是无论在绘画还是在音乐中这只能算是最为初级的层面。

　　但如果反过来说，如果图像中没有与任何东西相似的元素，或是音乐中完全没有任何可以预期的元素的话，那么它们都不再具有代表性的功能，从而它们也就不能再被称为图像或是音乐了。即使是一把与马几乎没有什么相似之处的扫帚，如果真的一点儿都没有相关的特征保留的话，它也不能在玩骑马打仗游戏的孩子们眼中构成一幅近似于马的形象，至少也要有着这匹没在现场的只存在于想象中的马的一些功能性的"可

感"：比如它是可以跨坐的，前端是可以手握的，可以一蹦一跳地走的，这些都是扫帚与马的相似性。即使是约定俗成的图像，比如厕所上用来指明男厕女厕的小图标，也都保留着某些让人可以联想到真实人物的小特征（比如圆就是代表头，一个大三角代表身子，两个垂直方向的长方形当作腿，两个半身长的长方形当作胳膊）或是让人能够区分性别的小特征（比如一个下底较长的梯形就代表了女士的裙子）。如果没有这最基本的可感的相似性或是功能对等性来至少能够为代表和被代表物哪怕在一些细节上扯上关系的话，那么无论是图像还是代表性功能都是不存在的。对于音乐来说也是一样。一种完全无法预知的音乐不能被称为音乐。但是它会接近于音乐，因为听觉总是会去寻求暂时不存在的因果关系的。

只能通过代表才存在的东西能被代表吗？

下面我们只剩下一种反对意见了。我们承认，音乐代表的是一种自主存在的因果相续的过程，而不像图像一样是通过重制的方式去代表一个在某处确定存在的模板。在图像和音乐的代表功能实现中在这个方面有着一种相反的表现。图像代表的是一个事物，但是这个事物无论是真实的还是纯粹出于想象，我们都假设其在这图像代表之外是独立存在着的。如果一尊石像是为了对于圣母玛利亚的礼赞而建造（即使其并不见得是严格意义上的模仿圣母的形象，只是出于目的考虑），我们必须假定这个人物以某种形式在某个地方确凿地存在；如果一幅图画代表了圣诞老人，那么它一定是首先以某种虚构的形象代表了圣诞老人，如果不是的话，那这图片就绝对不能说是代表着圣诞老人。而音乐所要代表的是一个存在且只存在于对其的代表中的世界，在得到了代表之前其自身并不存在，更遑论独立性。我们怎么能够代表一个不仅在任何时空点位上都不存在且不曾存在，但却因为对其的代表而就存在了的东西呢？这难道不是定义本身的内在矛盾吗？我们是不是应该最好这么说：音乐是对于纯事件构成的世界在听觉范畴的"代表"。为什么鬼迷心窍地非得要做

这样的"代表"呢?这是 20 世纪无数思想家们想要解开的一个谜团,无论是从形而上学范畴还是从美学范畴上都是如此。

没错,代表性语义在这两种艺术形式中作用的方式是不同的。我们可以从其他的角度来说这个问题:图像的代表功能是"以言表意"的,它代表的某个真实的或是想象中的东西,在代表之前就预先存在或是可以脱离代表作品独立存在;音乐的代表功能则是"依言施事"的[1],它将一个真实的或是想象的以因果关系依序相连的过程呈现在欣赏者面前,但是这个过程在代表之前是不存在的,而且不可能脱离音乐本身独立存在,施事本身就是其所代表的一切。因为在诸如巴赫的《赋格艺术》、贝多芬的《第五交响曲》、德彪西的《弦乐四重奏》中所代表的世界在这些音乐出世之前并不存在:作曲完成就意味着它所代表的那个世界的建构完成,而对这音乐的演奏和欣赏则使其一次又一次地存在、重生,但所有这些同时还都是对于这个世界的代表。这就是音乐最终到底是什么的问题,就是对于一个以纯事件构成的意象中的世界进行"依言施事"性的代表。但是,这种认为图像就是"以言表意",音乐就是"依言施事"的区分方式,只是在"绝大多数"情况下为真。因为某些特例中,音乐也可以是"以言表意"的。同样有时候,图像也是可以"依言施事"的[2],通过形成图像这个事件,将"施事"作为其所代表的一切。

我们与图像之间能够建立的关系通常都是静态的:我们只能与完成的图像建立关系,而不能与正在完成中的图像建立关系。这是有道理的,因为自身还在建构中的图像还不是一幅图像。只有在图像全部完成之后,它才开始行使其作为图像的功能——作为某种东西的代表。在此之前,半成品什么都不是,只是一些分散的简单构件,几个看不出意义的笔触,

[1] 我们回顾一下《"说"也是"做"》一书中所做的区分:一种语言的表达如果是"以言表意"(constative)的,它就应该是指向一种已经存在着的事物的状态(无论是真实还是想象中),而如果是"依言施事"(performative)的,那么就是说行事本身就是它所说的一切。
[2] 我们在这里说的并不是"表演",也不是绘画行为本身这些与创造图像没有直接关系的行为,这里的讨论仅在概念的层面上(图像和被代表的事物)。

彼此间没有什么联系。很难把握那个图像"成为图像"的那一瞬间，在那一刻，一无所有变成了一应俱全。这几乎是一个神奇的瞬间。我们之前提到过的那种小朋友玩的"0＋0＝小坏蛋的头"的游戏，所寻求的就是把握住这么一个神奇的瞬间。刚才在纸上的只是一些零散的笔画，随后就是一个小人儿的脸；这个变化的瞬间就在于，在写下最后一个笔画"＝"（这个笔画本身仍然是什么都不能说明）之后，我把所有这些部件用一个圈整体地圈起来，这个图像就存在了。这个从"我"（我用画笔进行的动作）到"图"（图像开始可以代表某种东西）的过程就是一幅图像"成为图像"的过程。这是由以行为来实现的代表（"施事"性地做什么工作）向以状态来实现的代表（"表意"性地作为某种事物的代表）的一种自发的过渡，这样我们就终止了我们的代表动作，同时开启了图像的代表性状态。这种"施事"的代表动作完成了"表意"的代表状态。

而音乐的代表功能则是这个瞬间的延长。音乐有多长，这个瞬间就延续了多久。与图像完全相反，音乐并不是在完成的那一瞬间开始发挥代表性功能的，而是倒过来，当音乐完成时，它也就停止行使代表功能了。音乐复归静谧（有时候是令人无法察觉的，如马勒《第九交响曲》的尾声部分❽），或者回归到不具意义的零散声音背景中，就像复归到原始的嘈杂不整的属于"前代表"时期的声音形态中，这就相当于图像中于纸上散布的笔画和笔触［请试听埃德加·瓦雷兹的《奥秘》的尾声部分❽］。在图像艺术中，当代表的动作停止，图像的代表性功能就启动了，这两种代表的方法在这一刻交汇在一起。而在音乐的代表性中，这两种进行代表的方法是音乐的整个演奏过程中都交汇在一起的。这非常自然，因为音乐本身正是一种转变的过程，是一个自我发展刷新的过程——也就是一种行为。音乐不可能脱离这种作为自己代表的行为而独立存在。

在玩"0＋0＝小坏蛋的头"的游戏时，最后小人的脸出现的那一刻是令小朋友们兴奋不已的，这近乎魔法。同样地，这种行动的代表功能演变成图像的代表功能的现象也是令所有成人都着迷的。这同时也经常

会被作为关键的环节借用到严肃的思考和宗教的观照中。比如与圣像有关的各种教派，其所凭借的立教基础就是这种从"依言施行"的代表到"以言表意"的代表过渡的这个现象。如"画像祝圣"的那个瞬间，就是在完成画作的最后收笔，在画像接受了最后几点笔触的那个蒙受真福的瞬间，就如一种圣礼的仪式一般，同时标志着完成和再次出发。"最好的例子应该要数斯里兰卡僧伽罗小乘佛教徒的'大佛开眼'大典了，在新建的佛像上只留下眼睛部分不着漆，而在仪式中将其最终用墨笔点出，这就是'开光'的高潮瞬间，从这一刻开始，这尊佛像也就有了生命。"[①]集绘者与工匠于一身的艺术家们逐次将图像的每一个部件建造完成（就像 $0+0=\cdots\cdots$），但是并不可能具有"开眼仪式"上的信徒们的那种完成度，他们没有将图像形成一个整体（"小坏蛋的头"）的那种成就感觉。而对于信徒们来说，他们就像那些玩游戏的儿童一样被蛊惑着，通过最后一笔眼睛上的落墨，代表着整个祝圣过程的完成，就在此一刹那有一种"这件事情做完了"的快感。这种由木胎泥塑的像转换到真神金身的过程，就聚焦在这一滴墨彩被转换为（作为生命代表的）眼神的这一刻。同样地，圣像的这种"依言施事"的代表功能也能在东正天主教堂中见到[②]。"圣像"是一种祝圣的图像，由画匠或是造像师参照着一个永远固定的原型，将画布张在木板上进行翻绘，在绘制过程中有着严格刻板的祈祷流程。绘画的内容是耶稣或是某位圣徒的肖像，主要突出面部，所有人物形象都是同样的，四周满是金光。"所有的注意力都汇集在那仿佛时刻在凝视着欣赏者的深不见底的眼神之上。"[③]另外"视角通常是被调转过来的：神的力量如挥发出的场线一般从神像的体内渗透出来传入欣赏者的眼中"。[④]这一切都说明图像一旦完成并奉圣后，在其身上发生了本质上的转变，而通过"代表的行为"和蕴含于其中的意图也调转了过

① 参见大卫·弗里德伯格的著作《图像的力量》，杰拉德·蒙佛出版社1994年版，第180页。
② 参见阿兰·贝桑松的著作《犯禁的图像》，法雅出版社1994年版，第180页。
③ 同上书，第184~185页。
④ 同上书，第185页。

来：通过形成了代表另外一个世界的一幅图像，另外的那个世界也就通过这个代表物的代表（两个义项：以言表意的代表和依言施事的代表）行为本身（两个义项：动作和更新）将自身呈现在我们面前。对于孩子们，这就是图像成为图像的那个福至心灵的瞬间；而对于圣像崇拜者们来说，这种"成为图像"的神秘即时体验就被视作是其自身存在的最根本的本质。但对于图像，这个过程只是电光石火的一瞬，而对于音乐来说，这个转换的过程则是其存在中最普通的一面了，有时候甚至会与音乐自身的时间性混为一谈：因为一旦音乐被听成了音乐，它就已经代表着一个通过其自我呈现出来的想象世界。于是这里就有一些蛛丝马迹出来了——至少是对那些能够吸引我们的音乐，人们会想，"听上去这些音符彼此间的联系似乎是浑然天成的"，即使这段音乐本身是从来没有听到过的。当然，在重新回顾这段音乐的时候，这种自然联系的感觉会进一步强化，同时这时候从对同一代表过程的反复中获得的快感也是递增的。论据就是：这些声音之间的联系代表出来了一些在代表行为之前不曾存在的东西。这就是音乐成为音乐的过程，因为音乐本身就是一种转变的过程，并无其他。

 至少在绝大多数情况下如此。因为在可参照的情况下，至少我们以为这种情况是反过来发生的，也就是说音乐并不是被听作一种转换的过程，而是被当作一个整体来把握；而音乐的代表性作用则也就不仅仅限于"依言施事"，而同时具有了"以言表意"的一部分，音乐可以理解为以文艺化的手段来代表一些已经存在的现实中的事物，甚至是以更高级或是超越性的形态存在的"真实"事物。某些宗教音乐就是这种情况，它们的目的是让听者能够听出另外一个世界的存在。比如在某些密宗教门中，音乐并不仅是用来与圣者进行联络和沟通的手段，而是试图将其展现于世间。这就是经咒的力量。有些声音代表的振动，比如从喉咙深处发出的那种非常低沉的人声调子不断循环地无尽重复［可以试听一下西藏中部噶陀寺僧侣们的音乐，比如《密宗经》❷］，就可以通过其规律性、稳重性、从容性、禅定性等性质，以文艺的形式形成一种能够代表

存在于现实表象之上的世界的力量。同样地，在苏菲派穆斯林中，不断重复地呼唤安拉圣名的"迪克尔"音乐（"感念"神或是"怀念"神的仪式经乐）就是专为能够达到与神相伴的状态而设的［请试听一段叙利亚苏菲派的《经颂序曲》❽］。在所有这些例子中，音乐所要做的就是让听者能够听到某些已经坚信存在着的东西。除了以上两个例子，或许在所有的"祝圣"用音乐中，"依言施事"和"以言表意"之间的界限都是既不清晰也不绝对的①。

　　除去这些例外情况，图像代表手段（通常是"以言表意"的）与音乐代表手段（通常是"依言施事"的）之间的区别，可以通过借用相应的动词进行类比的方式去定义它们各自表现得"成功"与否的标准。一种"以言表意"的语言表达如果说能够"成功地"实现的话，那么它应该是"恰如其分"地或是"严丝合缝"地与存在的事物相契合的，或者说这个表达是"真"的；而如果其表达意图若是"失败"的话，那么它应该（无论是否故意地）说的是"假"的。若在黑夜的时候说"现在是白天"，那就是假的：或者是说错了，或者是说假话。而一个"依言施事"的语言表达成功与否的条件可就完全是另一回事了。我们如果说"非常感谢您"，要辨别这句话是真是假并没有什么意义，但是要想定义这个道谢的行为是否"成功"，或者这次致谢是否有效地被接受，那就需要一系列的条件：首先必须是那个被感谢的人为致谢的人行了某个方便，造成了这种欠情的关系，这个行为的受益者必须得察觉到是谁为他行了方便，这种谢意必须得是受益者向行方便者以有效且清晰的方式表达出来的，而且这种谢意的态度必须是真诚的，等等。一种"依言施事"的表达能够成功的条件虽然是多种多样的，但是根本上都会取决于一点，即这个行为要使一种过去不存在的实体变得存在，这里说的实体不见得就是一种平常意义上的某种物体，而是一种情况状态，抑或是交流者们

① 其实语言的表达也是一样的情况。在奥斯汀著作的结尾部分（《"说"也是"做"》第十一讲和第十二讲），他还指出，即使"以言表意"实际上也只是"依言施事"的一种极端特殊的情况。

之间新建立的关系（如道歉、致谢），又或者是人与外部世界之间的关系（比如洗礼的仪式、法令的公告）。一种"依言施事"的成功就体现在它能够使得在世间正常状态下的一种变化符合它话语中叙说的意图指向。如果情况相反的话，那表达就是失败的，比如，如果是随便什么人发明一种婚礼仪式，或是宣布一种他根本不具有控制力的禁令，那么这种话语就是一纸空谈。

语言上的这种情况，我们可以将之对应到其他形式的代表性功能中去，既包括图像也包括音乐。

一种"以言表意"的语言表达能够成功的条件是其为"真"。那么一种图像代表功能能够成功的条件相对应的就是：它必须不仅为"真"，而且还要能足以代表其被代表的对象。我们可以用"忠实"一词来涵盖这种条件——但是你不能把这种忠实的意思单一地理解成这种代表性的成功仅取决于相似性。或许更好的说法是这种图像的代表很好地"还原"了它的模板，因为还原这个词并不见得完全是相似的意思，但却可以非常有效地让人辨识出原型。在面对一个非常成功的代表作品时，我们的反应通常是发出与"对，就是这个"或者"这完全就是那个吗"类似的感叹。"相符性"只可以说是代表性功能的题中应有之义；这必须是世界上已经存在或是可能存在的某种事物。一种"依言施事"的语言表达能够成功的条件是使其所代表的对象存在，就是说它能够创造出一种符合其意图的新的情况状态或关系。若说一系列声音能够成功的话，条件就是它能够形成音乐，也就是想象世界中可供理解的某种秩序，其表现为一系列在音乐出现之前并不存在的事件之间可能存在的逻辑关系。换句话说，一种以声音为媒介的代表功能能够成功的条件就是能够使音乐在其中存在，反之如果没有人能够从中听出音乐，那么这种代表就失败了。

但这却并不是一种预期的理由。让我们再次回到图像来"依言施事"的例子。在图像完成的那一瞬间，它的性质完全转变了，对于信徒们来说，这图像使其代表的事物——神——变为了具体的存在：它通过被代表出来而获得了在这个世间的生命。（对于像笔者这种不可知论者，

这个瞬间只意味着图像开始行使代表功能了，别无其他。）这是对"依言施事"的一种最好的展示，在音乐中，这就是最常见的代表方式。当一系列声音变成了音乐的那一刻，它就不再是一系列声音了，它使得一个之前并不存在的世界从此存在，它为我们的想象制造出了声音事件间的一种（或多种）因果逻辑关系，而在那些"无音乐星人"的耳中听来则仍然只是一系列毫无规律的零散的声音。神像被赋予生命，或是图像"成为"图像，都是归功于最后那一笔，那一笔将不同的部分之间建立起了相互之间的联系，如果缺了这一笔，就没有整体，没有宏观上的和谐，也就没有生命，或者也可以说没有灵魂，不过总的来说，就是简单的没有代表功能。但是要想听出音乐来，并不需要任何信仰，因为音乐背后的现实是它的"形成"，不像图像艺术背后的现实是其"存在"而不是"形成"——这个"形成"图像的过程只是个幻象。不需要信仰，但是需要欣赏者是人类，而不是外星人，也不能"无音乐知觉"。声音序列是通过在想象中对其进行连续合成而变得鲜活的，有时候联系的范围会不断增大（比如从动机到乐句，从乐句到发展，从发展到乐章，有时候还会从乐章联系到整个交响乐），在音乐前后连续的不同部分之间建立联系，没有这些联系，就没有对这段连续（或穿插）乐段的整体把握和理解，那么也就没有正式意义上的音乐，没有生命，也就没有行使代表功能。

在本段最后，或许我们更应该明确地指出，我们所称一切音乐具有的"依言施事的代表功能"并不是音乐"表演"本身，并不是将已经存在的乐谱上的音乐通过乐器来实现的行为。我们所称的"依言施事的代表功能"与演奏者的演绎并无关系。因为后者所做的正与此相反，它服从的都是"以言表意的代表功能"的标准与作用，而不是依言施事的。一次"成功"的演绎当然应该让听者听出音乐中的所有内容，最好比另外一次演绎做得更好，或者更好的是展现出本已经存在但是仍然未有人能得闻的那种感觉。它所要做的并不是另一个全新的秩序"变得存在起来"，而是就像一幅"很好"地完成了的图像一样，目的是展现、暴露、揭示已经存在于音乐本身中的一种或多种秩序，它的好坏，只是

展现得越充分就越好而已。就像图像艺术一样，这种要求是涵盖在"还原"这个功能之中的。换句话说，在音乐中，演奏的表演并不是"依言施事"；它反而是一种"以言表意"。真正"依言施事"说的是对于音乐本身的创造行为而言，在这时候音乐还没有内化于乐谱之中，但是通过现实的声音或意识中的想象已经能够听到其中的音乐，并理解了这段音乐。

音乐和图像中的代表和重现：功能的转化

无论图像代表（基本上都是"以言表意"的）和音乐代表（基本上都是"依言施事"的）在其功能上有多少矛盾，但是只要是代表功能，无论是图像还是音乐，一定是两种语义功能之一，一种是与外部世界建立指向性联系，另一种是将外部世界进行复制重现：在图像范畴，说的是将世界中存在的事物重现出来（比如凌霄花的叶子）；而在音乐中，则是将心情与氛围重现（或表达）出来。这是两种介质，或者说是两种艺术样式，各自具有的两种可能的维度；但是无论是从历史还是人类学的角度来看，这两种语义功能在两种艺术形式中所起到的作用是非常不平衡的。

在图像艺术中，通常人们认为最值得敬畏的效果是通过代表功能实现的，我们寻求把握、克制、运用的也是这种语义中的既宝贵又慑人的力量；至于重现的语义功能，通常看似是人畜无害的。图像代表功能：要留神！图像重现功能：可信赖！而在音乐艺术中，整个是相反的。重现（或表达）的语义功能通常被认为比较危险，而相反地，代表功能则被评价为既无界限也无条件。音乐重现功能：要留神！音乐代表功能：可信赖！

对于人来说，哪怕是很小的婴儿，也有图像的概念。任何时代，任何地方，都有肖像、图画、雕刻、岩刻、雕塑、巨像、巨石阵、祝圣偶像等这些东西。但是比较人类学告诉我们，人类在面对目的在于取代实

物的代表性图像和仅是重现现实事物而没有意图取代的重现性图像时，所持的态度是不同的。人类并不满足于只是去重现在某时某地不同的文明背景中的随便任何事物的图像而已。这些他们制作出来的图像一旦完成，就会对他们本身带来一连串无法忽视的戏剧性效应。"有人会撕毁它们，会肢解它们，有人会面对它们怆然泣下"，"有人会不惜走上几个星期就为了看上它们一眼"（这里我们觉得可能是说所有绘有神或圣者的形象的圣像，无论具体是哪种宗教）。"面对着他们，有些人会平复，有些人会感动，有些人则会暴怒。"①有些人甚至会因为这些图像出现性冲动。有些图像有祈求的功能，比如许愿图。有些图像则有安抚的功能，比如在14~17世纪的意大利就曾出现过数以千计的"祈祷单"，这些图片上往往一角绘着耶稣受难的景象，另一角绘着某位殉道者的肖像，用来分发给死囚犯们进行冥想时用②。人们会为了征服或争夺一个特别的图像而互相争战，人们会与图像进行斗争（打碎泥胎木偶，破坏圣像运动，或是阿富汗塔利班摧毁巴米扬大佛的行为），踩踏敌人的肖像象征践踏他本人，或是推倒过世的独裁者的雕塑以象征他将永远不能翻身。但是决定这些作品价值的，让人们为之折腰的，求之若渴的，让人们热爱或是恐惧的，让当局查禁或是销毁的，使他们成为社会规则中的特定含义、宗教中的忌讳、道德上的禁区的，都是他们的代表功能——也就是说是因为他们代表着某些不在场的事物，或是不可被代表的（如神），或是被珍爱的（爱人的小像）或被憎恶的（敌人的鬼魂）。图像将被代表物以不会变动的本质形式存在于面前、当下。而图像在现象学意义上的戏剧性效果，或简单的是其无法估量的价值，是通过其代表能够使被代表物在本体世界中显现出来。就是这种根据情况重要性不同的转换过程，是引发所有这些情绪和关注的核心。我们幻想／期望／害怕／相信／见到某个事物存在着。或者，我们让人相信某个事物存在着（欺骗），我们假装某个

① 参见大卫·弗里德伯格的著作《图像的力量》，第21页。
② 同上书，第27页。

事物存在着（过家家的孩子用扫把当作马）。画家本来是想要呈现一个事物，但是在呈现的同时，却使这事物真实存在了：真是好运气！或者：画家使某个本来不应该在场的事物，或者本不能被代表，或是根本就不应存在的事物呈现在当下眼前：真是霉运！代表功能中情绪的力量就蕴含在想象中的这个从抽象本质（精练到不变的本质的某事物）到现实存在的转化过程中。

相对地，一幅只能重现某个物体的图像是没有什么可使人产生敬畏或是产生崇拜的价值的。没有力量，就不会使人产生畏惧。我们可以在墙上无限地复制一棵树上的所有枝叶，但这都是起不到代表功能的，这些枝叶无法起到混淆存在与不存在之间界限的作用，所以同样也无法混淆许可与禁止、世俗与神圣之间的界限。在重现的语义过程中，事物的存在本身不可能以出乎意料的方式干涉这个"重现"，而在代表的语义过程中，这种情况是有可能出现的。穆斯林艺术中禁止图像行使代表功能，但是他们可以容忍在织毯等工艺品上进行对于天然样式的重现和模仿。基督教长久以来都禁止通过音乐作品来复现人类的任何情感，但他们可以容忍在音乐中去代表想象中世界的状态，它的规律与和谐，等等。人们对于油画中的代表作用产生警觉是因为他们总是害怕被代表的东西会被当作画中呈现的东西来对待，而人们对于音乐中的重现作用警觉是因为他们总是害怕被重现出来的那个模板。

音乐中所令人渴求而令人敬畏的力量完全不是来自其代表功能的。确切地说，它所代表的东西不是某个缺位的、遥远的东西，而是某个还完全不存在的东西，而在它执行代表功能的过程中会力图趋向一个逻辑自洽有序的理想世界，所有该发生的事情都将在其中发生。我们听从风格上就是主要行使代表作用的音乐（比如格里高利圣咏）时，其中的等时性就代表了天上的那个世界，至于是"以言表意"还是"依言施事"都不重要了。在音乐中真正令人渴求并敬畏的力量，也就是总能随之带来秩序、禁忌、训诫、道德准则的那个部分，正是其重现的语义功能，特别是对于人类情感和情绪的重现，以及其在外物上的反馈，亦即

氛围。柏拉图也曾思路清晰地挑战音乐与图像中的模仿功能，但并不是基于同样的理论。对于图像，他所担心的是其代表本身，是代表本身去冒充真正的被代表的对象，而观者就因此被欺骗或蛊惑了。在这方面，音乐没有什么可需要顾虑的。但是，对于音乐，需要担心的是它对于人类情绪的模仿，是在于听者会倾向去体验（特别是去体会）它所重现的部分。在《理想国》中，他呼吁限制"模仿"的力量，无论是对图像还是对于音乐都应如此，但是对二者各有不同的理由。对于音乐中各自不同的旋律、节奏、调式，需要鼓励的是那些可以重现出符合道德标准的"善的"情绪（战士的英勇、智者的折冲）的，需要抨击的是那些重现出"不善"的情绪（怨念、软弱）的。为什么要有鼓励和抨击？是因为这些旋律节奏和调式会通过其自身的演奏在演奏者和听者心中激发起相同的情绪（《理想国》第3章，398页C～401页A）。对于图像，风险仍然存在，但是表现有所不同（《理想国》第10章，601页B～604页C）：油画在代表自然界或是人为想象的事物时，呈现出的只是外观而不是实体（601页B～C）；这是一个制造"幽灵"（601页B）、幻象（602页C～D）、虚仪（诡辩第236页B）的过程，并希望接受者们将其当作现实，就像一个专攻于研究"人类天性的缺陷"的"术士"，让观者将图像当作"事物本身"（602页D）。这种迷失于表象与真实之间的"本体论"上的混淆在人的认识论方法学层面产生摧枯拉朽式的影响，因为它让人们将伪的认作真的，而在情感认知层面也是一样，因为它会要求灵魂脱离规则去运动，并要求灵魂中理性的一面要去服从感性的那一面（603页A～C）。

　　换言之，如果说图像中的那种令人敬畏的力量来自能够将某种东西通过代表功能表现成似乎真实存在，那么音乐中那种令人敬畏的力量也就来自有可能将其需要重现的情绪重现在人们的心中。如果说图像中那种令人敬畏的力量源自其代表性的功能，体现在由本质向存在的转变，那么音乐中的力量从对照的角度上看是一样的，但是来自其模仿性的功能，体现在由重现到引发的转变过程中。那种本来需要被代表的某种抽

象的本质，图像是可以为我们转化为存在的——这就是图像在主体性上的风险，也是其特有的情绪力量的来源。那种本来应该是被重现出来的情绪或是氛围，音乐是可以在我们内心中重新植入的——这就是音乐在主体性上的风险，也是音乐特有的情绪力量的来源。

无论是在哪一个时期，人们都对于这种蕴于音乐重现语义功能中的在人心中创造情绪的能力十分忌惮。在文艺复兴时期，通常批判的是在歌剧中热衷于体现的人类情欲与人类道德底线。在浪漫主义时期，人们开始批判厚颜无耻地公开展现亲密关系的行为。整个20世纪，人们仍然惊讶于《春之祭》中的粗野与肆意放纵的情欲，称之为"一次异教的盛大祭典"；接下来又遇到了从爵士发端，延续到摇滚、硬派摇滚、嘻哈等曲式中的对野性和感官冲动的彻底释放。这些音乐寻求通过其音色、节奏、力度、律动以及和声来进行重现的方式，极度高调，明目张胆，引人注目地解放心灵最深处隐秘的情绪或宣泄最狂野的激情。所有这些音乐都曾经因此而受到激烈的指责，有些至今仍然是充满争议的，但这并非是无理取闹。人们每次在指责这些音乐样式的表达力量的时候，总会批评它们没有（或失去了）一切代表的功能——这样说其实是没毛病的，所有这些音乐的品类的确都存在着这个问题，至少是刚刚出现的时候确实如此。因为，通常当这些音乐品类（从歌剧到爵士再到嘻哈，不管是阳春白雪派还是下里巴人派的）在刚刚出现的时候都会因为其对于情绪的重现功能而受限、被禁或是表达不畅，但是它们最终无一例外都会被驯服，而代表性语义功能也就与重现性语义功能在不断尝试中实现平衡。这样一来，最初仅是纯情绪或是身体表达（甚至只是一些未经处理的振动频率）的歌剧、爵士、嘻哈随着不断地演变都先后变得越来越具有"音乐性"（旋律、和声都由音符之间的逻辑关系来决定）。

从人类学角度看，为什么这两种语义功能在图像和音乐中会各自具有如此相反的价值表现呢？完全是因为其一主要是"以言表意"的，另一个则主要是"依言施事"的。在图像的代表语义功能中，代表行为将想象中的模型拉低了维度成为可感的现实；这个过程是一个

降阶的过程：把高级的东西通过较低级的东西代表出来。在音乐中正好调转过来：代表的行为是"依言施事"的，我们是从现实出发，从声音出发，指向一种想象中的被代表物，指向一个从混沌中提纯出来的以纯声音事件构成的世界。而重现的语义功能又再与之相反，图像的重现是没什么风险的：原型很明显不是图像重现出来的，所以不会存在主体性的跑偏问题。图像重现是个内化的过程：这不是那个事物本身，这只是一个复制的赝品。而音乐的重现刚好相反，是由较低级的东西（人和人性中的底线部分）指向较高级的存在：它把人类的感情复制到一个本应是"依言施事"而成的想象中，在艺术构成之前不存在，而仅是通过艺术的本身才得以存在，在以纯事件构成的想象世界里去进行展现。

音乐对于时间的作用

图像让我们通过感官进入了一个没有时间存在的世界。这是一个可理解的世界，我们在实现图像的代表功能和自我进行代表的过程中都不会遇到什么问题："这是个人像""这是几个梨""这是一座山的景象"等。图像将事物拉到我们的近前，图像将外部的事物驯化，摘去他们身上所有可以变化的因素以及各种形态的运动。相应地，图像把真实的 / 广阔的 / 没有边界也没有尺度的空间缩放到我们想象力的范围之内。而这个空间一直就在我们的视线范围之内，甚至有时就掌握在我们的手掌心里。图像为我们把现实的第四个维度生生切掉，也就是指它们的时间性和一切变化，这些图像中的事物完全可以说是在三维（纯空间层面上的）形象丝毫不变的情况下仍然是肢体不全的。只要在平面上的一些划痕和笔触就可以将这些事物代表出来。而通过将它们放在一个我们可以操控大小的空间范围内进行欣赏的做法，使得这些事物反而更加容易从感官上进行理解了。

而对于音乐来说，它让我们进入了一个没有事物存在的，由纯事件

构成的世界。它代表了一个没有空间依托的一维时间轴。这种时间上的次序可不像没有事件角色的物体那样容易代表，因为在现实世界中，如果没有物体能够同时作为依托和起因的话，事件是不可能存在的；而真实的物体就算没有任何事发生在其身上，也总是能够被看到，更不用说也是能被理解的。我们可以说，事物越不具有事件架构性的影响，越回归到其不变不动的存在本质，它也就越容易被理解；而相反，事件越独立于事物存在，也就使其越无法把握，更加无法理解。这也就是为什么音乐中代表出的世界似乎比图像中代表出的世界更加抽象。这也同样解释了为什么这个纯事件构成的世界绝不可能先于音乐而存在，而图像通过"以言表意"的手段代表出来的有序世界只存在于一个没有时间轴的空间中。最后，这也是为什么我们说音乐并不是简单地将这些声音事件还原成自身可以理解的形式，而是通过纯感官的方式，将那个原本不存在的世界中的时间轴还原成可理解的东西。

音乐是如何做到呢？

我们说音乐是"时间的艺术"。固然所有艺术都需要时间，比如要把一张画作看作一个整体也需要时间，围着雕像或是某个纪念碑转上一圈可能需要更多的时间。但是，在那些所谓"造型"艺术中，作品的介质是不具有时间属性的。在某些叙事艺术中（如寓言、小说、戏剧、电影等）则在时间上安排事件，或是根据时间的推进来安排篇章结构。在舞蹈中，同样，体型和动作的连续变化也是具有时间属性的。但是声音的艺术是唯一一种除了时间之外不需要任何其他元素的艺术形态：既不需要空间中的实体（如戏剧和舞蹈）也不需要空间中的形象（如电影或连环画），甚至连想象中的虚构空间（寓言或小说）都不需要。就算是这些动态艺术也都需要空间，需要融入身体，需要在图像中表现或是通过语言去唤醒。音乐则可以抛弃所有空间上的三个轴，但不能移去那个唯一的时间轴。音乐与时间之间的联系比任何其他形式的艺术都要更加紧密。

让我们做一个思想实验。比如让我们想象世界上所有事物都一下子

消失。任何需要带入真实物体的艺术形式都不复可能存在了：没有舞蹈，没有哑剧，更没有戏剧了。这时候还剩下一些叙事艺术，因为至少我们还有空白的空间，在其间我们可以随便发挥想象力，将他人给我们叙述出来的情境、风景、物体人物都投射在想象空间中。那我们连那个空间本身也消灭掉。这样剩下的除了时间别无他物了。我们的身体也不复存在，但假定我们仍可以思考。在这个意象的世界中，音乐可以存在：为我们的意识而存在，为了意识本身而存在。但这时候的音乐则也是残缺的，因为我们无法随着音乐舞蹈，也无法体会其节奏。这时候，很有可能音乐成为一种赘物，因为在一个没有任何物体的世界上，很有可能并没有存在音乐的必要。但是我们必须承认音乐是可以存在的，因为音乐并不需要物体作为支撑。

不管怎样，音乐完全不需要空间。人们又说：那么至少我们需要空间给音乐传播啊！物理上的振动的确是需要空间传播的，但是可听到的声音是不需要的，音乐更不需要。若您是个音乐家，您在阅读曲谱的时候就能在想象中听到音乐，根本不需要声音在空间中进行传播。贝多芬是聋的，他仍然能够感受到音乐。我也可以自己为自己作曲。那如果您不是音乐家呢？戴上个耳机试一下！您会感觉音乐像是从您的意识中浮现。总之，没有空间音乐可以存在，但是没有时间可不行。在一个纯粹以时间属性存在的世界中，音乐对我们来说仍能存在，这是因为音乐可以讲述或是代表出来可能出现的事件和行为，要做到这一点并向我们展现出来除了时间以外并不需要任何其他东西。现在只需要知道声音的艺术会对这个纯时间属性的，由听觉事件构成的世界带来些什么影响了。音乐到底是怎样对时间本身进行改造的？

在这个问题上有两种截然相反的观点，我们可以将之简单归类为柏格森派和列维-斯特劳斯派。根据柏格森的说法，音乐就是时间在现实中的展现，也就是平常所说的"时长"：这也是"当我们的自我自在时，我们心智状态连续发生并努力避免将当下状态与之前状态分裂开来的时候所获得的外在形式。就像当我们在一段旋律中逐个记忆这些音符然后

将它们整体融汇起来的时候发生的情况一样"①。而根据列维－斯特劳斯的说法则刚好相反,音乐是对于时间的否定:"一切进程都仿佛证明音乐与神话除非是用于否定时间的合理性时都并不需要时间的存在。无论是音乐还是神话,都可以视作是抹杀时间的机器。因而在我们倾听音乐的过程中和在我们聆听音乐的这段时间内,我们仿佛进入了一种永生的状态。"②那么对于音乐的感知到底是让我们进入了时间的现实呢,还是让我们跳出了时间呢?

这都不重要。柏格森与列维－斯特劳斯各有各的道理,但是从根本上看起来他们二人说的是一回事。让他们的观点之间产生分别的,不是他们对于音乐的观点,而是他们看待时间的方式。

在听一段旋律的时候,柏格森认为我们是在想象力的空间中回忆起其中的所有音符。我们能理解其中的时间是什么:不是当下(我们这一秒听到的音符),也不是过去(这一段音乐中我们已经听到的所有音符),甚至不是过去与当下共同组成的整体——仅是一串没有内在秩序的音符并不能形成一段旋律——而是将完全不可分割的过去与一段持续发生的当下时段融为一体的成果:如果我们听到一段乐曲,那就是我们听到了不同音符之间的规律,彼此不可或缺,就像在我们的意识中共生的物体一样,只不过它们仍然是以连续的形式得以展现的而已。这就是时间在形质世界中最为根本的反映,这不是物理学家们通过自然规律能够得以量度的时间,而是那种(极端一点说)会与我们所拥有的时间在感觉上混为一谈的那种时间。这从根源上来说,是由于对属于过去的东西和属于当下的东西不加区分而形成的有持续期间的一种连续性。

而听音乐的过程,列维－斯特劳斯认为:音乐只能在"不可挽回的单向度历时性的,过去了就无法回溯的,那个时间上"发生和展开,这个载体实际上是我们的"生理时间"③:这在某种意义上可以视为是形成

① 亨利·柏格森所著的《直觉意识的研究》,第74～75页。
② 克劳德·列维－斯特劳斯著作《璞玉与精金》,第24页。
③ 同上。

音乐的材质。但是音乐作品的"内在组织"（也就是说其构成的形式）将这种材质蜕变成了一个"完全同时发生完成的整体"，并将流逝的时间固化下来。在这里，当下再一次通过音乐与过去融合在了一起。

　　对于两方面的意见来说，音乐都是作用在我们对所拥有时间的感觉之上的：对于柏格森来说，音乐将"当下状态与之前的状态"联结起来；而对于列维－斯特劳斯来说，音乐则是在不断地把持着当下转化为过去的过程。一人认为是真实的一段期间，另一人则认为是对时间的否定。两人实际上是对于时间概念上的对立，但是对于音乐在时间上的作用这方面，两个人的看法却是非常统一的。所以我们只需要理解音乐为什么能对于我们的时间意识产生这种作用，它具体是怎么做到的？

　　他们在这一点上是达成了共识的：人们如果不把过去收纳于当下的话，是无法听出任何音乐来的。如果我们只在当下听到声音，那么我们不可能听出音乐。这些声音只能为我们指向其当下直接的动力因（或是雷闪，或是号角），而不是指向其他的声音，其他的声音虽然已经过去了，但是在意识中却仍然作为当下听到的音符的实际原因存在着。在形成音乐的过程中，我们要在当下听出过去的声音来。如果我们真的被音乐彻底地吸引了，那么音乐将会使这些过去的声音从一种后见的角度看起来是必然存在的。此外，我们会预期它们未来会是什么样子，我们现在预先感到某种可能性，甚至有时候我们会听出这个本已经十分必要的可能性在当下得到实现。这就使时间性（或者我们也可以说是时间意识）的三个维度在与之共生的音乐中得以成型，既不需要唤醒对于过去的记忆，也不需要对于未来的想象。从这个角度看起来，诚如列维－斯特劳斯所说，音乐很难与叙事艺术（比如神话和悲剧等）区分开来。人们能通过已经发生的事情来理解正在发生的事情，人们预感即将到来的事件并为之赋予可能性，然后在事件真的出现时，就能同时理解其必要性。

　　但是并不仅到此为止，这就是柏格森和列维－斯特劳斯并不完全正确的地方了。就是说音乐不仅能够改变意识与时间的关系，而且还重塑

了我们与过去、现在和未来的关系。时间不满足于将时间性中的某一个维度转化成其另一个维度就算了事，它会改变我们与"时间性存在"本身的固有联系，还会改变这些"时间性存在"在时间序列中对于我们的作用和联系方式。（在这里我们将"时间性存在"理解成世界上所有的有形实体，包括客体、事件、人物、过程等），这是逐渐要与"非时间性存在"（即抽象实体，包括想法、概念、数量等虚拟指标）划清界限的做法。因为，如果我们说将我们的意识要与"时间性实体"建立联系时有且仅有三种手段，即对于意识来说是过去、当下还是未来，那么"时间性实体"也一定就对应地有三种且仅有三种方法来占据时间，即持久性、顺承性与同时性。持久、顺承与同时实际上是当前哲学界认为的时间范畴内的三种内部关系，这些关系既是客观的，也是独立于所有意识存在的。而音乐则为我们的感知对持久性、顺承性与同时性进行了化简合并——这就解释了柏格森、列维-斯特劳斯以及很多其他学者仅满足于指出而未加逻辑推演的那个效应：音乐为我们的意识将过去与现在（有时候也加上未来）融于一体。

音乐与对于时间感知的化简工作

通过音乐，一种单纯在听觉上得到的体验也可以是完整的。那些纯声音事件不需要外物的支撑，自身就变得可以理解。我们可以进一步说，若排除了空间，那么我们感知能力的时间性维度是变得完全自主的——完全不需要依托于空间性。要问一个不存在物体、仅以纯事件构成的世界如何可能，我们可以给出一个感性层面上的回答：根据我们的定义，在这个纯事件构成的世界中，我们听到的事件是由其他的事件决定的，而不由其声音本身的源头（物体）所决定。这样一来，如果有人问到一个时间性的世界如何可以仅通过自身存在而能够被理解，我们也就能通过音乐来给出一个同样感性层面的回答：这个仅具有时间性的世界能够使听者在声音中且仅在声音中听（两重含义，一是有效地还原这个声音，

一是听出其中可理解的内容）出可理解的内容来。这又是如何做到的呢？

乍一看来，时间性似乎是不可能自主存在的——或者说至少是不能被独立理解；如果没有空间中的物体来作为其指向，那么一个纯粹只有时间性的世界在我们面前的样子一定是一团混沌。这就是那个声音的洞穴。洞中缺少能构成完整体验的很多条件。正如康德所说，"现象之间所必须具备的相互联系只有能够被表现出来的情况下，才有可能形成经验"——这就是他所定义的"经验推演"①。

在现实世界中，我们首先得到的时间性经验就是：不同的物体有着不同的持续性。比如说一个物件或是一个人在时间中存在，那从这种角度来说就是这个东西在这段时间内持续不变，保持为一种相同的状态，在一段特定的时间内，保持自身的同一性不变。这种持续性我们是可以度量的，我们可以说1小时、10年、两个世纪等；这段时间将一个事件的起始和终结隔开，这就是其时间的范围。在这段时间的任何时刻，存在都是同一个存在，只是时刻是不同的。这就是持续性。

在我们看来，还有一种可能，就是在时间中仿佛有些什么东西"存在"，因为我们可以给它们在其中定位，比如我们可以确定这东西形成的时刻、浮现的时刻、成型的时刻、突然降临的日子等："现在""昨天""三点一刻""1944年8月6日"等。这就是所谓"事件"。两个事件之间产生的关系，或是顺承性的，或是同步性的。在我们对顺承关系的经验中，有一个存在的顺序（先是这个，然后那个），发生的事件不同，发生的时点也不同；我们可以将两个"发生"状况间分隔的时间计量出来：1秒钟或1小时以后，再过三天或是两个世界，诸如此类。而在我们对于

① 参见康德著作《纯粹理性批判》"对于法则的分析"第三部分，第三节"经验的推演"。我们已经从亚里士多德的理论中借来了"四因论"，那么我们这次就要从康德体系中"借来"这个"思维图式"："经验推演"。我们希望用这个概念来解释音乐与时间发生关系时我们的体验，在运用过程中我们将并不去违背康德的基本概念，但会将其功能进行一些扩展，超越出康德系统之外，作为一种思维工具去施加到某些不具有思维功能的物件客体之上。

同步关系的经验中，有一个时间段范围内，存在的东西是不同的，但是存在的时间点是相同的。在这种情况下，要度量的不再是时间，而是"存在的东西"：有多少事件同时存在着？两个？三个？还是无数个？

总之，对于"时间性存在"的体验，就是体验到其持续性、顺承性以及同时性。当我们想到时间时，我们其实是想道：

或者是想到同一个事物在不同时刻的样子——这就是持续性：它持续了多长时间？

或者是想到不同时刻出现的不同东西——这就是顺承性：它们之间隔了多长时间？

抑或是想到同一时间出现的许多东西——这就是同时性：这一刻发生了多少事情？

基本不会有其他的情况出现。①

如果将这三个特征模块去掉一个，这种体验就不可能是完整的了。但是如果我们想要认识这些"时间性的存在"，或是更进一步理解其所存在的那个世界，光靠叠加这三种体验是远远不够的。如果说我们对于世界中所存在物的经验只限于延续性的话，我们就无法辨认出这个存在，更无法对其进行描述了。因为我们无法在没有发生变化的条件下提有关持续性体验的问题。如果没有定义变化，那么没有什么东西可以称作是持续的，没有"绝对的持续"这种情况。但是如果一切存在都只是变化，那么我们所获得的体验就是一团混沌，因为变化就要求必须要有一个持续性的存在去进行这种变化。持续与变化看上去似乎是对立的；但是在我们（类比于洞穴）的世界上，二者永远是成对存在的。要想对这个世界进行叙述和理解，我们必须要预设一个隐含的概念：也就是"物质"。我们在叙述时，叙述的对象是有持续性的物质，我们叙述的内容则是在这些物质身上发生的变化："苏格拉底的话很有教益"，"桌子是白色的"，

① 唯一可能有一种例外情况，那就是某一时刻的某一个事物，这是一个纯粹的逻辑存在，无法应用到任何"时间性的存在"上。

等等。这个世界上充斥着这样的物质，我们必须假定不管在其身上可能发生什么样的变化，这些物质都保持着其自身存在的状态。这种藏身于我们对于世界的一切说法和看法背后的"物质"，同样可以为我们简化对于"时间性的存在"的感知工作。康德会说："这正是在世界中获得经验的唯一条件。""这种持续性可以说是现象中的物质，所有的时间性关系都只能通过与之先行建立关系才可以得以确定。"①换句话说，物质是永远不变却随时可以成为不同形式的存在。如果没有这个概念，我们的世界将会无法理解，因为我们将永远无法体验到任何事物是在持续着的。这也可以从而推导出我们也就永远无法体验到任何事物的变化，因为我们觉察不到任何事物在变化。只有持续着的状态才可以变化。这样，若我对玛丽说："你可真变样了！"这意味着什么呢？这意味着玛丽仍然没有变，玛丽还是那个玛丽，因为我认出她来了，所以我对她说话的时候用的代词是"你"。如果我们要想说一件物品褪色了，或是一座房子年久失修了，又或是无论什么东西存在于时间的长河中，并随着时间发生了变化，首先我们得能够把这个东西辨认出来，然后再为它赋予这样那样的时间持续性。在理性认识过程中，或是关于"时间性存在"的任何可以理解的叙事过程中，必须加入"物质"的概念，或者是干脆用"物质"概念去代替"持续性"的简单体验。

对于音乐来说是一样的，音乐必须在纯粹感知的范畴中迎接这样的挑战。我们的听觉需要依靠想象中的物质实体，如果没有的话，我们所体察到的变化将永远是混乱无序的，是一种没有"变化的主体"的纯粹变化。实际上，在一般的"完整经验"中，同时存在时间和空间的维度，里面的内容物是既持续，又可见、可触，也就是说具有空间性特征的东西；这是受变化影响的客体，这是变化的载体，是持续的基质。但是到了时间性的世界中，没有空间上的任何定位，所有的内容物都在不断地

① 参见康德著作《纯粹理性批判》(A182)，伽利玛出版社《七星书库》版，第一部分，第918页。

变化，那么其实也就是说没有任何变化，因为没有任何东西在变化，所以说一个纯粹具有时间属性的世界似乎真是无法理解的。除非在一维的时间性世界中存在着某种对于"持续性"的本体，纯粹地蕴含在时间概念之内，并且只能被听觉所感知，也就是要与"物质态的持续性"的本体完全等同。音乐是没有在空间范畴内创造事物的能力的，但它可以创造些理性范畴内的等价物，并满足以下逻辑要求：物质，持续的而且是变化的，因为持续所以才有变化的。这种创造物必须得是纯声音的，只有声音全无其他。我们之前提到过的音乐中的"质料因"就要具备这样的功能。一方面，同步等时脉动使我们能够在事件变化的背后辨认出相对持续不变的事件底层架构；另一方面，通过主音或是调性中心，固定一种隐含的稳定不变的音高基准，能使我们在无论何种调式中听出某种持续性的定位，通过它我们可以把每一个音符都看作基于这个体系出现的变化。对音乐进行了这样双重实体化（规律脉动以及固定音高）以后，就使得在所有的音乐中能够纯通过感知去理解到在没有事物的世界中事物的持续性是怎样的。这就是第一种音乐"经验推演"。

　　对于顺承性来说，可以以此类推。但是在这里，难以理解的不再是事物到底是什么，而是事件为什么会发生。如果我们在这个如声音洞穴一般的世界中得到的经验仅局限于顺承性，那么我们所得到的一定是一幕混沌景象：这个以后是那个，然后是那个，没完没了，永不休止。要想理解这一层面，我们必须假设某些事件是可以通过其他事件来解释的；那个的起因是在这里；这些顺承出现的现象是有规则和方向性的。在关于"时间性存在"的任何理性的叙事中，必须要加入逻辑因果性的概念，或者是干脆用"因果联系"概念去代替"顺承性"的简单体验[①]。对于音乐也是一样的，音乐必须在一个纯粹时间性的世界中通过纯感知的手段（更具体地说是纯靠听觉）在事件间建立一种将它们顺承联结起来的规则，这同样是一个需要迎接的挑战。我们的听觉需要依靠想象中

① 这就是第二种"经验推演"。参见康德著作《纯粹理性批判》（A189），原书第925页。

这些声音事件之间的逻辑关系，如果没有的话，我们所体察到的顺承感就会是一团混乱。这就是我们所说的音乐中的动力因（比如通过相邻音级建构旋律的顺承）与目的因（和声间的诱变效应；张力—解决）的功能了。这些声音事件似乎是由在其前的事件引发的，甚至有时也有可能是由接下来的事件所引发的。这就是第二种音乐"经验推演"。

要令音乐存在，首先要听出并理解持续性，这就需要建立某种对于物质的声音等价物；还要听出并理解顺承性，这就需要建立某种对于顺承规则（也就是内在驱动的因果逻辑关系）的声音等价物。这样就可以解释柏格森和列维-斯特劳斯各自发现的音乐如何影响我们对于时间的观念了：过去通过物质性被融入当下，当下通过动力因被融入过去，未来也可以通过目的因融入当下。但是所有这些表现都不过是在音乐事件构成的客观世界中真实发生（或想象中）的事情的主观映射。这种表象上对我们时间概念所产生的效应，实际上也不过是音乐对于时间产生的真实作用的一种映射而已。真实，在这里的意思是在这个音乐营造出来的意象世界中的现实。绝大多数音乐分析家们将注意力集中在音乐与"时间性"的三种模式之间的关系，以便形成一种对于时间的观念（过去/当下/未来），而忽略了音乐对"时间性的存在"本身和其间关系的影响（特别是持续性和顺承性），那他们就往往无法解释音乐所描写的内容到底是什么。

结果是，他们另外还普遍欠缺了另外一方面的问题，那就是没有去很好地描述和解释音乐是如何处理同时性的，这也是"时间性的存在"之间可能建立的第三种联系。很显然，如果我们研究的焦点集中在当下、过去和未来之间的联系时，那么同时性没有任何意义。因为同时性只是当下对当下的关系。也就是没有什么特殊的关系。所以绝大多数的哲学家或是音乐学者在寻求建立音乐时间性理论的时候通常都是去关注与顺承性相平行的关系，而且还喜欢用"一段旋律"来作为音乐上的例子，尽管这种举例的方式非常含糊。的确，在一段旋律中，或是在一段口哨小曲中，甚至是在我们听到或是奏出的节奏中，过去和当下是融为一体的，因为其持续性和顺承性都是可以被理性感知的。我们也必须承认，有旋律和节奏对于

音乐性的存在来说就已经足够了。但是还有很大一部分音乐可以让人们听出一种垂直的富有层次感的维度，一种同时出现的音乐事件之间存在的关系。要理解这种关系，也就是理解音乐是如何对事件之间的第三种关系模式产生影响的，我们必须不再将音乐中的时间当作一种纯"意识的时间"，而是当作"时间性的存在"之间的一种客观存在的关系。用这种思路来看待的话，这种同时性就不再是一种无可捉摸的"从当下到当下"的关系了，而是事件间可能存在的两种关系中的一种：或者是先后发生（顺承）或者是同时发生，即使其在实体关系上仅是相对存在的。

 我们这样就可以重新审视我们的分析了。在我们从洞穴中一般的混乱世界中获得的经验中，我们知道有些事件是同时发生的。多少同时发生呢？两个？三个？十个？一百个？无穷多个？没有人能够确定。这个现实经验来源的范围是无法确定的，因为其具体情境可能非常多样。我们将关注的重点移到周边的事物，然后我们就可以感知到同时发生的事件。但是，要想理解这个世界，就要假设同时发生的事件之间的互动关系是已经给定的，或者更加一般地，所有的类似事件之间的关系都是已经（或是可以）给定的。它们相互间彼此联结在一起，因此只能被解释为是同一个系统中的多个元素。如康德所说（这就是第三种"经验推演"）："所有的物质，只要同时发生，都被纳入一个基础联合单元中，就是一种相互作用的状态。"① 在极端状态下，所有经验的来源场域都是由这些我们赋予"时间性存在"之间的未明确限定的相互作用所建构起来的。世界的可理解性就是要假设我们从中获得的经验是一个整体：所有元素都必须要与其他元素建立联系，每一个元素都必须能够与其他元素进行交互。这就是"那个"世界，被听觉处理为同时给定的一个整体的世界。在理性的认知中，必须要加入一个"互动"的概念，甚至是用"互动"的概念完全取代"同时性"的简单体验。但是，在一个不存在"物"的世界中，我们怎么去将同时发生的事件区分开来呢？我们怎么能知道到底有多少个事件同时发

① 康德《纯粹理性批判》（A211），第 942 页。

生呢？两个还是成千上万个呢？更重要的是：在一个只有时间属性的世界中，同时发生的事件之间怎么能够存在可以理解但又只能感知的关系呢？这是音乐所能做到的事，至少所有复调音乐都可以实现，这就是音乐能够对时间产生的影响。贝尔纳·赛弗是最坚定地坚持强调音乐中时间的这一最基础的层面的学者了。他认为，在音乐事件间的关系里存在的所有潜能之中，最值得强调的就是复调，其特征就是"极大地充实了时间，因为它强迫我们听者同时倾听多个并行的过程线"①。在复调音乐中，我们不仅能够听出不止一个声音事件的同时发生，我们听到的其实全部都是相互区别且能够很好界定的事件，比如一个和弦中的三个音符，或是四声部赋格曲的四个声音同时奏出的音符，它们各自从属于一个"旋律线"，每个旋律线都由其各自独有的动态逻辑关系严格规定（包括动力因和/或目的因）。

在音乐中，我们听到的就是数量一定的声音事件挤在听觉体验的场域中——但是在对世界完整感知体验的场域中发生的声音事件的数量仍然是无法确定的（人们普遍认为人的听觉器官，或不如说是人脑，无法清晰地分辨出四个以上同时出现的声音）。特别是：时间性中的同时性变成了交互性，这就使得"时间性的存在"之间的相互联系变得可以理解了。我们的听觉需要依靠想象中这些不同音符之间的互动关系，如果没有的话，我们所体察到的同时性就会是一团混乱。这样，在和弦音乐（或者说是分层次的纵向音乐）中，我们听到的不是一个和弦中的三个音符同时出现，而是它们相互之间求同存异的互动，依照的规律是泛音的基本法则，部分是自然形成的，部分是由历史决定的。②在对位式作品之

① 参见贝尔纳·赛弗在《音乐中的变化》原书第280页的论述。在他看来，这些"定义时间性在音乐中的建制的内容时间线"除了复调以外，还可以有节奏、回旋以及调式之间的玩索与博弈（第277页）。
② 请参见上文第152页的论述。其中所谓几乎不变（也就是"自然形成"）的部分，实际上是泛音之间形成的和声关系。但是某个时点听起来不协调的声音，在过一段时间之后听起来就有可能变成和谐的，因为后来接续出来的"新"的音乐会将那个不和谐音"驯服"。我们用一个经典的例子，我们现在基本已经不会将属七和弦听成是不和谐音了——这就是能够根据听音的历史而变化的那个部分——但是属七和弦无论如何也不会被听成像正三和弦那么和谐，而这就是其中恒定不变的部分。

中，我们听到的并不是碰巧同时出现的随便什么声音，或是由相互之间的某种因果关系决定的（这种基本就是最简单的卡农回旋的结构）而是多个音之间的相互作用。如果我们在复调音乐中多个声部中同时发出的音符或声音中无法听出任何其间的互动关系，我们决定音乐感的心智就会穷其所能地去寻找，而如果这样再失败了，那么就像我们的感知官能在连续出现的音符之间没有能听出驱动性的两种因果关系；我们也就听不出任何音乐。音符的互动作用在欣赏复调音乐的过程中与在欣赏单一旋律时音符间的因果逻辑关系所起到的作用是一样的。无论是这种因果联系还是现在的这种互动作用都将零散的声音事件打造成了音乐作品。互动之于"同时性"的关系，就是因果逻辑之于"顺承性"的关系，即使某种体验可理解的前提条件。

 这样，这个世界中的时间在我们眼前就以三个模块表现在我们面前：持续性、顺承性，以及同时性。但是如果我们的认知只局限于体验，那么这种认知必然是杂乱无章的，或者无法理解，或是无法言喻。如果要使这种单纯在声音感官中存在的体验变得条理化并完整化，我们必须用"物质性"（一种同时作为持续和变化的载体的"时间中的存在"）去取代其存在的"持续性"；用"因果逻辑"（某些事件通过某种可理解的逻辑先后发生）去取代"顺承性"；用"互动关系"（某些声音只是因为其相互之间存在的某种联系才会在同时发生）去取代"同时性"。这三个概念确保了时间中这些现象具备了可理解性。音乐就是这么做的，它将我们从洞穴中的时间线中带了出来。要使得对于一个纯以声音构成世界的体验是理性且完整的，那就需要三种"与音乐体验的模拟对照"：首先我们要听出某个"声音物质"的存在及其存在的持续性，因为没有这一层理解，音乐就无法被听作是一种变化的过程；然后我们还要从连续发生的事件中听出其间的因果逻辑关系，从同时发生的事件中听出其间的互动关系。音乐到底对时间产生了什么影响呢？通过时间的顺承性，音乐建立了某种不断变化的物质以及决定其变化的因果联系，通过时间的共时性，音乐建立了事件间的互动关系。音乐使感知的过程简化了。在

康德看来，音乐通过且仅通过纯粹在时间中存在的可感（也就是说声音）所做的事情准确地说，就是将我们对于关系的理性归类（物质／事件；因果／依存；相互作用）套用在对于时间的直觉感知之中，它使得时间中出现的现象通过康德所论述的三种"体验模拟"而变得可以理解。要想理解和认识我们身边发生的现象，我们都必须首先假定这些现象是有物质引发的过程，在这些物质上面有事情发生，这些事件之间有的是顺序发生的（它们之间的联系是因果性的），有的则是同时发生的（它们之间的关系是互动性的）。在一个单纯可感（也就是听觉感观）的纯时间性世界中，这种感官上的理解不能通过旧有的心智逻辑类别来完成，而是只能通过声音本身来完成。音乐就是这种完成的手段。它并不是让我们去认识这个现实中存在的世界，而是让我们去理解一个仅具有时间属性的可能存在的虚拟世界。

 这些可能存在的世界，就是所有的音乐去代表的世界。它要为我们带来的不是什么可供认知的理念，而仅能靠感性去理解。因为艺术就是对于可感对象进行感知的心智能力。音乐就是对于纯以事件构成的世界进行感知的心智能力。

第四部分

音乐如何可能?
其他的艺术门类又如何可能?

音乐在世间存在着。任何有人类活动的地方，都有音乐存在。

但是，为什么就非得有音乐呢？为什么在人类所能够识别的声音当中，会有一部分被他们理解成音乐呢？为什么就不能没有音乐呢？或者我们说，为什么不能仅是普通的噪声呢——那些声音也都是有用的，为什么不能仅是寂静呢——静悄悄的环境也有安抚的效果，为什么不能是话语呢——表达出其中所指才是核心，为什么不能是简单的悦耳的声音，就像海浪的拍击声、蟋蟀的鸣叫声，或是相爱的人的笑声呢？人类为什么就非得制造音乐并欣赏音乐呢？

从人类学角度出发的一些答案

这个问题并不是某些玄学家们闲来无事提出的，它在对于音乐现象进行实证研究的领域中是非常现实的命题。这个问题更是音乐生物学[①]学者们的工作核心内容，特别是在演化生物学的范畴之内体现最为显著。"音乐如何可能呢？"这主要是说："音乐在人类演化过程中起到了哪些适应性的作用呢？"音乐实际上是一种人类学意义上的普世概念：我们沿历史上溯，没有一种人类文明是没有音乐的（例外：至于在尼安德特人——那些另外的人——的文明中是否存在音乐这个问题还有待解决）。从这个意义上，"为何会

① 请参见前文中提到的《音乐诸起源》。

有音乐"这个问题就可能是从达尔文那里移植到我们这里了,在他看来音乐的出现是先于语言的,而且"音乐调性以及节奏的出现是人类的祖先(半人)在交配时节广泛运用的,其产生的驱动力是爱、敌对与荣誉感,与所有的其他动物都一样。如此,这些音乐中的声音就在我们心中唤醒了一种源自远古洪荒时期的情绪力量,尽管这种感受是懵懂暧昧,难以捉摸的"。①换言之,音乐对于人类所起的作用,就和孔雀尾巴的功能是一样的。同样的还是这个"为何会有音乐",在出现一个极端尖锐的回答之后又成了争论的焦点,而做出这个回答的进化论生物学家史蒂文·平克也因此出了名。他回答说:"不为什么!"他认为:"从生物学的因果逻辑角度看来,音乐是丝毫没有用处的。如果没有了音乐,我们这个种族的生活方式将不会受到任何影响。"②人类学家丹·斯波伯则从语音交流模块发展过程的角度称之为"进化过程中的一株稗草"③。这并不是否认音乐对于绝大多数人类来说是极度享受的体验,甚至对于其中某些人来说可以说是至关重要的;只是它在人类这个物种的演化过程中没有起到任何必需的适应性作用。上面提到的这些论著的出现对于古人类学家自20世纪90年代以降一度风行的探寻音乐的出现对人类演化所起到功能的努力构成了严峻的挑战④。

而在音乐种族学或是音乐社会学的研究范畴中,学者们则是从一个完全不同的角度去诠释"音乐如何可能"这个问题的。他们不将物种作为考察对象,而是将社会组织单元作为研究对象。他们提出的问题是:"为什么所有的人类社会都需要音乐?"在针对这个问题最常见的解答中,我们可以举出下面这些:音乐能够使一群人的行为相互协调一

① 参见查尔斯·达尔文的著作《人类的由来和性选择》(第三版),施莱歇兄弟出版社·莱茵瓦尔德书库1891年版,译者为E.芭比耶,第693页。
② 参见史蒂文·平克的著作《灵魂如何运作》,欧迪雅各出版社2000年版,第556~557页。
③ 参见丹·斯波伯的著作《从自然主义的角度去阐释文化》,布莱克威尔出版社1998年版,第142页。
④ 比如史蒂文·米森的著作《歌唱的尼安德特人:音乐、语言、心智与身体的起源》,哈佛大学出版社2006年版。

致，是社会凝聚力形成的重要内聚力，也有可能在养育方面有着特殊功能（比如摇篮曲中的节奏和调子），借助音乐可以进行集体情绪的表达，用来调节情绪，甚至对于某些"认知主义者"来说，音乐可以让人类的灵魂去探索自身的机动适应范围。类似的解答还有很多，并不止于这些。

但是我们在本书中的讨论与上文中说到的这些科学理论没有太大关系，而更多是一种形而上学的思辨。在大量热衷于头脑体操而懒于田野研究的哲学家们习惯给出的糟糕理由之外，我们至少可以加上一条很有可能是从演化生理学领域提炼出来的原理作为有力的论据。在所有可能解释音乐出现的理由中，他们认为音乐大约出现于从几万年到十万年之前，但这很难回答出"为什么现在会有音乐"这个问题。实际上，我们普遍认为物种中的良性基因突变至少要经过 5 万年左右的选择性演化才能在染色体中表达出来：这是我们所常说的"进化滞后期"。但是上述这些理由中没有任何一种能够解释最近才出现的一种全新现象（当然这里的"最近"是与生物进化过程比较而言的，最多不过几百年之久），这种现象就是：音乐成了一种演出，成了一种音乐会，音乐家和演奏家在一边，另一边坐的都是听众。在这个情况出现之前，音乐家和听众之间并没有明确的区隔。而将音乐与运动区分开（这里说的不只是舞蹈）的想法，在很久以前也根本就是不合时宜的。事实上，我们发现今天的音乐已经是一种用来听的东西了。不是"声音的艺术"吗？并不仅如此，无论在做什么的时候，总都可以有音乐的存在。另外还有一种在近世才发生的现象：音乐中有一部分是没有歌词的。当然我们听到的音乐绝大多数仍然是有配套文本的，但是仍然不能否认有些音乐就是专门用来听的。仅仅是听，没有任何其他要素的干扰。而这些音乐尽管什么都没有说出来，我们仍能够"听得懂"。这一切都并没有被写入我们生物演化的进程中。那么我们在这里提出的"音乐如何可能"这个问题，实际上是形而上的：为什么对于人类这种存在，必须存在某种只能用来听的音乐呢？音乐在与

世界建立联系的过程中给我们带来了什么呢?

另外还可以追加一个问题,相对来说,回答这个问题没有那么重要:为什么对于像你我这种存在,会喜欢上只是用来听的音乐呢?是不是不应该呢?为什么我要在笨手笨脚地弹奏"致爱丽丝"之前把自己锁在屋里,默默地在脑海中想象我听到的音乐是什么样子呢?我还记得我小时候站在 Teppaz 牌的有线传声机前面,手里拿着从"小小魔术师"礼盒套装中抽出的一根魔杖当作指挥棒,我近乎癫狂一般地为从25厘米的33转唱碟中传来的德里布的《希尔薇亚》和《葛蓓丽亚》作着指挥。接下来就是我人生中的第一剂猛药:《白马酒店》——忘了是谁作的来着——紧随其后的就是德沃夏克的《新世界交响曲》。

这个问题并不是要给出"为什么今天会有音乐(纯音乐)存在"的答案。因为当一个音乐只为了被写出而写出或是单纯为了被倾听而写出的时候,这就意味着必然有某种人类的表达或是思考能力被注入其中了。或许在这些将音乐与舞蹈和诗歌相融合的人类学的表现中就已经表达出了对于音乐本身的迫切需要。那么在声音的艺术中有必要单独存在一层维度,我们可以称之为"制造专供听觉欣赏的声音的艺术",这个维度会存在于任何音乐中,无论这种音乐是不是专为了收听而编写和演奏。如果认可这一点,那么这就使得我们上面提到的那些来自音乐生物学者或是音乐种族学者们的回答无效或是范围大大受限了,因为在他们的理论中坚持认为音乐是不能独立存在的,也就是说不能脱离其社会功能或其他的表达方式而独立存在。而这反过来就支持了我们在哲学(有些人就喜欢叫作"形而上学")层面寻求对这个问题进行解答的可行性。这将是这本书最后的一个追问,也是对我们之前所做的工作进行一次总结。

构成我们所在世界的"砖瓦",以及随之而出现的艺术

主体论或者说是形而上学有两种派别。根据彼得·斯特劳森所说,

其中绝大多数是属于"校正"的（他其实用的词是"修订"）①。这些校正性的观点致力于辨清表象之下真实存在的东西，或是在我们直接置信的感知以外的东西。校正形而上学主要支持"实在基础论"，无论这种"实在"是理念、计数、太一、质料、能量、精神、灵魂还是所谓无上意志等（其实物理科学从根本上讲就是属于校正形而上学的范畴，它通过夸克、玻色子和希格斯粒子来支持围绕着我们的自然空间）。另外一种形而上学被称为"描述的形而上学"，主要分析我们在表面上所能接触到的现实的最小构成部分②。这种流派致力于按照我们能够感知的样子去描述世界的构成要素，而且我们可以去向别人转述这种感知的成果。因为语言的图式是可以帮助我们建构感知世界的，但却不能让我们将真正来源于世界的元素与我们通过感官以自己的方式感知到的元素区分开来，也不能弄清楚我们将这二者纠缠在一起的方式。无论如何，这种试图区分开"话语中"与"感知中"的事物的努力，或是试图区分开"概念"与"已知"（如果是确凿存在而且不是"传说"的情况下）的努力并不是我们要讨论的对象。我在拙作《说世界》中试图做的尝试③是描述出我们要谈论的那个世界所必须具备的架构。我们在这本书中试图要做的则是尝试在对那个架构下建立的世界进行感知所必需的新的架构——然后我们再推导出随之而生的"艺术"。换言之，我们在《说世界》中展现出了"逻辑"的一面，在这里我们想要进一步展现出"审美"的一面，这两个词可以先以字面意思来理解："逻辑"这个词来源于"logos"（标签），也就是源自语言，其后出于理性；"审美"这个词源于"aisthesis"（感性），也就是源自感知和可感的存在，其后再出于审美体验以及"艺术"。

我们这些被称为"智人"的种族，就生活在这个世界上。这里还

① 参见彼得·斯特劳森的著作《个体》，第 9~13 页。
② 我们在这里不要妄自插入类似"现象学"这样的词，因为"现象学"是一个专有名词，专门用于哲学中的一个特定流派（即胡塞尔的"那个"现象学）或是说至少是针对一种非常狭义的"现象"概念，仅局限于可感的表象（通常是视觉可感），以"第一人称"的形式进行的描述，也就是说从一个理性主体的视角出发的才是现象学。
③ 参见《说人、说物、说事、说世界》（2004 年）。

有什么呢？我们面对的这个世界，在我们能够感知和叙述的条件下，构成它的砖和瓦（用来建构的最小实体单元）到底是什么。要让我们能够感知和叙述，叙述我们所感知的东西，感知别人向我们叙述的东西，最少要有什么前提条件呢？或许在表象之下，事物存在着"事物的内在形态"。那就让"内在"自己去内在好了！这不是我们在试图理解"所感的艺术"时所需要考虑的问题。我们现在只关注这个世界的表面现象能够被我们感知和叙述的必要条件。让我们假设这个世界的基础本体落在感知与语言的最小构成单元之间的彼此衔接上。在此基础上，我们尝试做一个简单的描述。也就是我们先来做一个对于最小本体的素描，这个过程中用到的一切元素看上去都可能是很天真的。

我们该如何去谈论这个世界？

我们可以针对某个内容（主语）进行一段描述（谓语）。比如我们说到一只"猫"，我们可以描述它在"吃东西"，或是"挠墙"，或是"喵喵叫"。我们如果能相互针对这个事物进行交谈，那么在我们之外必须要有我们谈论的主体真实存在，而且对于其存在的形态和形式，我们是达成了共识的。这些东西（我们话语行为的终极与可辨的主体）必须保持我们已经达成了普遍共识时的状态，即使它们是变化的，即使我们说它们是变化的。这对于我们的交流来说是至关重要的。因为如果我们要说某个东西发生变化，我们首先必须假设这个东西一般是不变的：昨天和今天我们说的是同一个"猫"，在两个对话者之间头脑中想的是同一种对"猫"的定义。"吃东西""挠墙""喵喵叫"都是一个统一的主语的不同谓语。我们说起一样事物，我们就能表述在其身上的某种"发生"，也就是事件[①]。这就是我们语言中最基础的句法结构：宾表结构。而与之必然有一种最基础的语意结构相对应：名词（指物）与动词（指事）的搭配。

我们在世界中能够感知到什么呢？

[①] 这在拙作《说世界》中被称作"第一语言世界"，也就是"我们的自我语言世界"。

我们身体中的动物性的一面（与所有其他动物一样）需要调动身体的所有感官才能生存。这个生命体要通过触摸、品尝、嗅闻这些"直接"或是化学性的感觉去体验这个周边的环境，他试着参与其中，操作、品味、感受，以便最终能够去运用、改变、消费这些元素。这就是生命体的世界，一个供生命在其中汲取物质与能量的世界，所有不同的动物都在其中构成一个族群，保持着长期持续的互动。但是，在这个我们的"自我"刻意设立的或是以"自我"独占中心的"族群"之外，还有一个从外界以"第三人称"感知到的世界，这个也是我们认识与观察体悟的对象。对于这个世界我们只能通过视觉与听觉来认识。因为只有这两种感官能够让我们这些人类置于一个与实际世界间合适的距离（既是真实的距离，也是象征意义上的），以便获得一种客观的认识和审美的体验。

我们先来看看。首先得要有我们可以称谓的事物。我们在眼前真切地看到了这一切。这些事物的性质非常多样：有些是自然的，有些是人造的，有些是有生命的，有些没有。这就是空间中的物体。这就是石头、椅子、月亮；这就是一朵玫瑰、一只狗、一个孩子。实际上在这种情况下，我们完全可以在这个事物的集合中放进动物和人。所有这些事物在我们看来都是三维的且其间有着明确的界限。所有这些可见的物体并不仅仅是存在着，不像火、水和梦，这些物体是明确界定的，有三个突出的性质保证确定性。

这些事物首先必须具有一种最小的单位以供计数使用：比如一把椅子、两粒砂、三个人；都是确定的、有良好定义的、也有清晰的界限：这就是这个，与那个有着明确的区别。换句话说，这些就是作为独立个体而存在。

另外，这些事物应该是可以用名词来指称的：比如一座"山"，一栋"房子"，一棵"树"，一只"猫"，"太阳"，"保罗"，"玛丽"等。一个对于世界完全开放的灵魂（比如一个两三岁的孩子）可能会自言自语地问自己："这个是什么东西？"而在学习说话的时候，他刚好问出的也正是这个相同的问题。这个问题就是辨别和格物的问题了。提出这个问

题的前提是假设知识就是能够重复识别出同一个事物：这里——当下的这个东西和那里——那时的那个东西是同一个事物。通常，事物的名称就足以满足这种探索欲了。有时候，我们会就一个给定的名词来提出同样的问题：这次则是"房子，是个什么东西？"或是"猫是什么？""爸爸是什么？"空间中存在的物体都是可以通过名相来把握的个体。一个通用的名字会对他们进行界定，赋予其一套特定的身份特征（任何的树，只要它是树，那么就和其他的所有树有着共同的树的特征），有时一个特有的名词会给事物添加上标签式的称谓（这棵橡树，就是这棵橡树；"保罗"就是保罗；"妈妈"就是妈妈），人类的理性可以对其进行一个一个地计数。统一性、确定性、身份性、可数性是空间中事物的属性，这些事物就成为了我们可说和可感的世界中的各个元素。

但是这些事物同时也具有"可感"的特征，我们通过这些特征可以去理解他们（可以认识，也可以不认识）。这些特征是二阶的实体：他们的存在要依赖于事物的存在，但是事物的存在通常并不依赖于这些特征，所以在这些特征改变的时候，我们仍可以说物体仍是那个物体：比如，房子刷成了不同的颜色，但是房子却仍然是那个房子。保罗变胖了，但他还是那个保罗。在这些可感的特征中，有一部分是专属于视觉感官的：这包括色彩和形状。而在这两个特征中，还可以在主体性上分出层次来，色彩就是专属于视觉的特征，这也是视觉所专属的唯一的一种特征了，亚里士多德把这种特征称为"专属可感"①。而形状（或是轮廓）则是多个感官通用的，至少对于视觉和触感都是可以理解这种"可感"的，亚里士多德把这种特征称为"通用可感"②。我们可以通过看和摸来辨认出一个弧度或是一个物体的形状和轮廓。但是如果我们是天生失明的话，我们就永远不会知道什么是光，什么是颜色。在某种意义上讲，色彩对于视觉来说就是最关键的特征，没有视觉就没有色彩。但是从另

① 参见亚里士多德：《论灵魂》第 2 卷 -6- 第 418 页 A19。
② 同上书，第 418 页 A16。

一种意义上讲，形状轮廓应该是先出现的，它们的存在并不依赖于我们的感官和感性理解的那些特征，并不是因为它们"可条理化"而存在：它是可以从几何的角度去度量的；一个从零开始的空白的头脑，一旦拥有了空间的观念，就可以了解到图形轮廓是什么，就可以辨别是圆圈还是方块。形状就是古典哲学称为"第一性"的属性，这种属性是蕴含于事物本身的，与色彩这种必须依赖于第一性（比如构成其的材料）实体的力量在我们的感官中激发出来的"第二性"有很大区别的[①]。那么在个体发生论的角度上看起来，"第一性"是在"第二性"之前先行出现的。"第二性"是要依赖于"第一性"而存在的，就像事物是先于其特征出现的是一个道理——也就是形容词必然是依赖于其所修饰的名词而存在的。

但是，在认识的层面上，这种优先级倒转了：可感的属性成为第一性的，而事物的客观存在则依赖于这些可感的属性而存在。这是因为只有通过这些特征我们才能从无到有地感知某个事物的存在，并进而认识到这个事物。没有这些特征，我们将永远不认识这些事物，更不知道它们的存在。这些特征形成了对于世界中物质的一个索引。在艺术中，这些特征就足以代表这些事物，因为艺术的作用就是去抽象这些事物本身或其实际的存在，满足于体现其（我们说的就是对于事物的一种"代表"）表象，占据那个事物的位置就是了。

视觉领域上的艺术就这样随着这种认知上的先行优势而诞生了。要代表某个事物，就要从其身上借来一些可视化的特征，并在合适的地方占据空间上的位置：这就是我们构建图像的思路[②]。但是既然我们知

① 参见约翰·洛克：《人类理解论》第 2 卷 -8- 第 10 页。
② 我们还记得，从本书一开始就指引着我们方向的，是最广义的（或者说是在人类学范畴中讨论的）艺术，换言之，其实是一种对于艺术的需求（演奏或倾听"音乐性"的声音，绘制或欣赏画作），而不仅是学院派艺术史上对这种艺术需求的非常有限的表现，如美术作品，如著名"艺术家"，甚至"大师作品"。因此，在我们尝试理解声音的艺术时，我们更多地要通过去探寻"什么是声音"的渠道去展开研究，而不是"什么是艺术"。同样地，我们通过图像去定义"视觉艺术"。很显然，在给定了对于"艺术"宽泛性的定义后，并不能说一切"视觉艺术"都是来源于图像，而"油画艺术史"仅能称得上是 20 世纪以来与图像相关的某些"浪潮运动"而已。

道"外形"是一种"通用可感",那么就会存在很多异质的媒介——也就对应着不同种类的艺术样式——来代表某个事物的外形:素描[①]、油画、雕塑等,雕塑方面又会有很多参数:造型、大小、凹凸关系等。但是色彩是一种"第二性",如果只有事物的颜色,而没有将其外形特征同时通过这种或那种方式体现出来的话,那么代表事物的艺术是不可能出现的。因为所有的色彩都首先是某个形状所具有的色彩。但反过来就不见得是如此:形象本身(或仅是形象中的某些拓扑性质,因为用形象去代表事物的过程中可以通过投射完成的)就足以占据那个事物的地位了:在雕塑艺术中就是如此;而在图画或是版刻艺术中,是由形象的轮廓(也就是其在二维平面上的投影)去代表这个事物;在油画中则是由形状框定了的一些色彩。所有这些视觉艺术都是事物在其不变不动展现内容中的代表,就仿佛这事物一直都是处在给定的环境背景下,呈现着其标志性的状态,永远都一成不变,也就是说足以回答"是什么"的充分必要条件。面对着一幅图像,只要其中展现的可感的特征足以让我们辨认出图像所代表的主体时,我们就会说:"是他,这就是他。"[②]这种辨识出事物的快感并不能穷尽审美的快感,在某些情况下甚至与审美需求毫无关系,但这却与其使用的代表手段的种类多少成反相关;毫无疑问,对于大师画作(比如安格尔或马蒂斯)来说,我们能够从寥寥几笔中就辨认出人物、他的态度、当下的心情,甚至性格上的特点,这时我们往往就会充满惊喜和兴奋地爆发出来:"对了,这画的就是她嘛!真是惟妙惟肖!"

现在我们再来听。物质构成的事物在静止不动的时候不具有发出声音的属性。但是一旦运动起来,就会发出某些声音:树枝断裂就会咔咔地响,风吹的声音就是呼呼的,石头落到地上是砰的一声,水龙头没有

[①] 我们在这里说的素描就将其规定为没有色彩的图像。
[②] 参见亚里士多德的《论诗歌》第 4 卷 1448 页 B15-17 段:"人们在看到一幅图画的时候会得到某种快感,这是因为他们可以通过观看的行为理解这个图像中隐含的意义,并将其指向每一个其所代表的真实事物。比如说:这画的是某个人。"

拧紧水滴落下就是滴答滴答，猫叫则是咪唔。一个对于世界完全开放的灵魂（比如一个两三岁的孩子）面对这些事件的时候，可能首先会问的问题是："这个是什么东西？"这个问题只要用发出声音的物体名称来回答就够了：比如这个是水龙头，这个是狗。但是针对事件本身还会浮现出第二个问题："为什么会发出这个声音？"要回答这个"为什么"，就有两种可能的途径：或者是将这个事件与其主体（即"事物"，如水龙头滴水，猫儿在叫）联系起来；或者是将这个事件与在其前发生的另一个事件联系起来，构成一个逻辑上的因果关系（如有人没有关紧水龙头，或是猫受了惊吓，等等）。针对事物能够提出的根本问题是关于其身份的（是什么？），而针对事件能够提出的根本问题是关于其逻辑关系的（为什么？）。

所以，声音的地位在本体发生论中是位于第三阶的。在最基础的层面，第一层是构成世界的砖瓦和基石，即物质的事物。在第二阶的层面，有事件发生，这些事件不可能脱离事物而存在，但是完全可以处于静默不动的定格状态：这就与图像艺术行使代表功能的情况一样①。在第三阶的层面，才有了声音——声音的存在依赖于事件，依赖于事物的运动。所以，正如我们在本书一开始所说的，如果要让囚徒们从声音的洞穴中走出来并寻觅到一种能够代表事件的艺术，必须要经过两步；而让囚徒们从视觉的洞穴走出来并寻觅到一种能够代表物体的艺术，则只需要一步就够了。

事物是在视觉范畴内通过视觉已经个体化且可分辨的，直接就是现实世界中的"正规单位"，它们所具有的"第一性质"（外形、轮廓）直接就可以用来作为可以代表它的质料；而相反地对于事件来说，如果脱离了第一层次的物体就无法被个体化也无法分辨，所以就需要一个中间环节，以便使其可感的性质（声音）塑造成音乐世界中的"正规单位"，也就是将性质的性质（音色、时长、音高）拿来作为代表声音的质料。

① 我们在这里当然排除了对于运动图像艺术的讨论，比如电影（我们会在后文展开）。

这种音乐在本体发生论上对于物质实体的依赖性完全是"审美"（我们听到的是一个看到的物体运动而发出的声音）和"逻辑"层面上的。我们可以通过名词来指认这个或那个事物：树枝、风、石头、水龙头、猫。这样我们就知道我们说的是什么。但是对于事件来说可不是这样。比如，说到折断、吹、掉落、滴落、啼叫。谁啊？什么啊？动词固然可以指称事件，但是并不足以清楚地给出我们到底说的是什么，除非我们把要说的对象同时挑明：树枝折断、风吹、石头掉落、猫叫等。事件在本体发生论上是依赖于事物的，正如动词在句法结构学上是依赖于名词的。从语义层面出发，名词固然一般是用来指称某个事物，而动词也是可以用来指称一个事件或是一种行为的[①]；但从句法层面出发，动词是谓语，并且将永远行使谓语的功能。它说的永远是某个别的事物（主语）的什么事物，没有主语也就不应该有谓语存在[②]。唯一的例外就是在音乐中——音乐可以被描述成抽象掉物质实体的事件的语义过程，就好比是一个没有主语只用动词构成的句法过程。乍看起来，一段音乐所叙述的是这样的内容：开始了，回来了，又开始了，又回来了，寻找，接着寻找，保持，走偏了，突然拔高，接着拔高，掉下来了，又起来了，虚化消失了……如此种种。动词所需要补全的或是主语，或是因果逻辑——这其实就是面对一个事件回答"为什么"的问题的两种方式：要补全主语的话，我们说的就是这个现实中的世界；要补全因果关系的话，我们就是去理解一个想象中的世界，也就是那个让我们能够听出音乐的世界。

既然我们把声音放在了主体发生论的第三个层级上，那么声音的属性就只能被放到第四阶层级。在这些属性中，我们首先看到了音高和时

[①] 这些动词用作指称的特殊情况我们将在后文进行研究，目前我们就关注事件本身。

[②] 马克·贝克尔在其论文《词汇分类：动词、名词、形容词》（发表于《剑桥语言学研究》，剑桥大学出版社2004年版，第14页）中引用了多位学者的观点来证明在交流行为中，名词的正规作用是"指认"，而动词是"推理陈述"，形容词则是"修饰"。而贝克尔自己的论点也基本与此相同，他的基本观点是："只有动词才能用作真正的谓语。"

长①。音高（是尖锐还是低沉）是声音"专属"的属性，而时长则是通用的属性，所有在时间中存在的事物都会共享这个属性（事物、事件、行为、过程等）。正如色彩是视觉的"专属可感"，那么音高就是听觉的"专属可感"；正如外观是空间事物的"通用可感"，那么时长就是"时间中的存在"的"通用可感"。举个例子来说，对于一个天生的盲人，他永远也不可能知道什么是蓝或红，更遑论将其分辨开来，天生的失聪者也同样无法理解到底什么是尖锐的声音或是低沉的声音，不过他却完全可以感知到声音发出的时长，或是进而能够更加宽泛地了解事件（即使是声音事件）发生的架构——有一些天生耳聋的打击乐手就是很好的证明。反过来说，这些事件中（以及事件发生的架构中，这是指事件发生这个事实本身，及其各自的时长）的通用属性，只要不是"专属可感"，都是可以条理化的：正如视觉形象可以通过几何量度一样，声音的时长也是可以用时间度量的。只要这些时长还是属于音乐世界的范畴之内，那么所有的时长都是可以公度的；它们彼此之间的关系可以通过简单的数量关系来描述（两倍、三倍、四倍等）。因此，尽管音高才是声音的本质属性，但是在我们看来，时长以及它们之间的关系才是"第一性"的性质，它没有那么依赖于我们每个人感官的独特性，因为对于纯理性的头脑来说，只要能接触到时间性，就能顺理成章地理解并估量这种性质。在声音的范畴中，音高（声音所独有的所感）与可计量的时长（所有在时间维度中的存在共有的所感）之间的关系，就和在物体的范畴中色彩（视觉所独有的所感）与可计量的形状（通用所感）之间的关系是对等的。

"事件的艺术"从事件中借走了一些声音的特征，用在自身以便代表事件的本体，这点与视觉艺术一样，也是从事物的身上借走了一些可视的特征以便代表物体本身。因为这种时长是一种通用特征（就像视觉

① 声音中另外的一个非常重要的声学上（对于辨识事件来说）和审美上的特征是其音色，但音色并不直接是音乐性中的必要条件，因为同样的音色还是具有持续性的，持续性才是这种条件。其他的声音特征（比如强度或旋律走向，包括头音）不管它们在表达力方面发挥着多大的重要性，本质上也都是一样的道理。

范畴中的外形一样），那么就可以通过相对应的多种媒介去表达时长与事件之间的关系——我们称之为"节奏"，形成多种艺术门类（与视觉—触觉对应多种艺术形式也是一样的）。举几个例子，比如诗歌、舞蹈，当然也包括音乐，而且音乐还经常与这些艺术形式配套在一起出现。而与之相对，声音的尖锐和低沉都是"第二性"的特征，因此不可能有单纯用音高而抽象掉其时长去代表事件的艺术存在，时长必须与之以这种或那种形式共同出现。正如每一种色彩都是某个形状的色彩，那么每一个音高都是某一个音长的音高。既不存在没有事件发生架构的音高艺术形式，也不存在没有形状的色彩艺术形式。再反过来说，单以这种时长（或者更确切地说是其可公度性）就足以代表事件之间存在的关系了。我们知道在可见和可操作的运动中存在着音乐性的节奏（比如舞蹈），我们也知道在可辨认或可诵读的话语中也存在着音乐性的节奏（比如诗歌）；更不用说抽象成自身事件发生架构本身（声学脉动）的事件就已经形成了基本的音乐，就像本书刚开始的时候我们通过火车开动时候发出的声音展示的那样。换个角度说，虽然有很多种节奏（也就是事件之间在时间上发生的关系）的艺术表现形式，但是音乐是其中唯一可以代表出没有物质依托、没有运动、没有空间性，也没有语言的纯事件的艺术形式。一段节奏代表事件发生架构的方式实际上很简单，那就是事件之间是通过相互关联而发生的。节奏在时间轴上的存在就可以类比于画幅在空间三维轴上的存在：如果是针对物体的话，通过其轮廓就足以代表它了，也就是说可以使人理解其内容了，大量事件的发生架构也就足以代表这些事件本身，但是要在同时代表这些事件之间发生的因果关联的条件下才能使人有效地理解。节奏是音乐形成的充分条件，尽管绝大多数音乐中还会包含音高，特别还有不同音色之间的博弈编排。但是音色往往是单一的（比如人声或是某件乐器），音高却必然是不同的，形成音乐的正是对这些音高间相互关系的调度。综上所述，音乐就是对于连续发生的事件通过其声学特征进行的代表，正如图像就是对于空间中存在的物体组合通过其可视特征进行的代表一样。

理解事物与事件的两种方法

如何赋予世界意义呢？"描述的形而上学者"们会这样回答：一切都取决于是要赋予事物意义，还是要赋予事件意义。要赋予事物意义的话，我们只需要说明它们是什么。我们给它确定名相，我们论定它应该被归于哪个类别，总而言之，我们就是给它进行定义。而"校正的形而上学者"的梦想则是能够完整地描述每一件事物分别是什么，每一个事物都赋予其一种专属的概念：这个东西，就是这个，绝对不是那个。建立各自独立且不会变动的存在本质才是回答"事物具体表示什么意义"的最完美回答。但是"校正的形而上学者"们的噩梦则是其对规范性的要求：这里并没有本质，没有事物，这些什么都"不是"，只有一些约定俗成的或是随时可以更订的名相。

要赋予事件意义的话，我们需要说明它们因何而发生。我们要指明它们出现的原因。我们通过其他的事件来为某个事件赋予存在意义，如果没有其他的事件，那么这个事件也就不应该存在。为什么这件事情发生？因为那件事发生了，还有那件事，那件事……我们通过事物本身来赋予事物意义，但我们要通过其他的事件来为当下事件赋予意义。而"校正的形而上学者"们的梦想则是能够将每一个事件的因果关系都刨根问底弄个水落石出，直追溯到其最基础的存在层面上。而他们的噩梦则是陷于无穷无尽无限的因果联系之中，原因的原因的原因还有原因……无穷匮也。

在我们这个生命构成的世界中，并没有特别的理由去为事物赋予意义。对于物体来说并没有要被单个地理解或是整体进行定义的必要。刨根究底的"为什么"是没有任何用处的。直接放在我们面前供我们居住取用的世界就足以让我们在其中过活了，至少对于生物来说，其基本需求都是可以满足的。但是对于人类，这样还不够。这种环境可以像动物一样地活着，但是并不是很充分地去生活，像个人（即"理性动物"）一样地去生活。智人是有理性的，因此也就是天生的玄学家（或者也可以

说是形而上学者）。他们同时还是艺术家。作为"形而上学者"，他们想要为了认识而认识，以便能够令人满意地完美回答对世界上存在的事物提出的终极问题，以及世界上的事物对他提出的终极问题。当然空间中的事物是可以指称的，我们可以说出它们是什么，但是能够再次确定地辨认出同一个事物的条件则永远是动荡的，受着诸多不确定风险威胁。简言之，因为事物若是变化的，它就不再是之前的那个事物了。甚至可以说它从来也不曾完完全全是它自己。这就是"校正的形而上学者"用来反对"存在"而提出的"变化"过程。每个事物都从来不曾也永远不会与其本质是完全等同的，每时每刻在其身上都会有事件发生，从而使其发生变化：从什么时候开始一个什么东西、一个什么存在，或一个什么人还能永远是它自己，而不是别的什么东西？水会变成蒸汽，美丽会凋零，生命会变成尸体，然后降解归于尘土。这里的问题在于：世界并不是完全服从于我们对于条理的要求的，条理正是我们能够就世界进行谈论的理想化的条件，或者至少也是能够一次性地为一切事物进行命名，让每个事物都有各自的指称，彼此独立开来。因为在我们所生活的世界中，事物是要受时间的效应支配的，因此会有生与死，会有生长也会有朽败，有出现、与最终的消失，这些都是随时可能发生的事件。总之，事物是在变化的，而这种变化是依赖于事件的。其中唯一不变的东西，是事物的本质或是共性。比如说水牛，那说的就是水牛的本质（如果存在这个本质的话），或是所有水牛的共性，与某一头特定的、当下可见的、会饿会惊的、方生方死的水牛区分开来。但是"水牛"的"灵魂"或许是会永不变化地存在着的，也就是说既不变化，也从来没有通过变化而成为现在这样。而本质这个东西并不存在，至少不在我们这个形而下的世界中存在；即使本质存在于这个世界或是别的某个世界的话，也一定是不可见、不可感知的，因为只要是我们能够看到的，就一定是某一棵树或是在当下可见的某一头具体的水牛。我们定义这个"形而上学人"是个"校正的形而上学者"：他在这个世界之外又构建了一个理想化的世界，与这个充满着事物的物质世界截然分开，在那里事物除了其本

来的样子没有其他的状态，在那里事物是永恒不变的。这是一个为了他的认知需求而量身定做的想象中的世界。而且这还是一个以纯粹形式构成的，或者说是以抽象掉物质的纯观念建构出的理想世界。这样的一个"第一性"的理念世界是先于我们当下面对的这个不稳定的多变世界存在的，是对世界的一个苍白的复制品。里面存在的都是彼此之间完全不同的物种，具体的物都不存在。

视觉艺术家做的工作跟我们上面说到的是完全一样的。这是理解事物的另外一种方式：不是用理性去理解，而是用感性去理解。我们不去为它们赋予意义，不去给它们逐一命名，不去给它们逐一下定义，不去提取它们每一个个体中恒常不变的本质特征去加以区别格物；而是将它们之间相互联系、相互生发的关系感性地代表出来。从在纸上涂鸦"小蝌蚪"的幼儿到肖维岩洞中的原始壁画家，从周日偶尔随笔涂抹到伦勃朗，都与我们上面所说的情况一样，是在试图创造一个只具有本质的世界，他们要进行的工作却是与形而上学主义者完全相反：他们拿走了事物上最为外在的表象，也就是可视的那一部分特征，试图用这些来代表出事物永恒不变的本质。他们想象出了一个只有本质存在的世界，这种想象有两方面的意思，一方面是在灵魂层面构想出来，另一方面是在图像中映像出来。他们试图用存于事物之外的东西去代替蕴含于事物之内的东西。这就是"代表"一词的词源：炮制占据原物位置的替代品。这里面同样蕴含了形而上学者与艺术家们（绝大多数时候二者是同一个人，但是并不绝对）的纯粹精诚努力，但是还有另外的一样质料在其中：一方面是纯粹的可视，一方面是纯粹的可理解。纯粹可理解的那一面中我们发现不了任何直接的东西：那是致力于通过构建每样事物的理念去达成它们之间相互的独立性。但是纯粹的可视性那一面也并没有任何直接的东西：被从宏观层面感知到的现象抽象出的成果取代了。这两方面的目的是一致的，都是试图通过想象去把握事物；如果它们还有实在无法理解的部分，就用肖像的方法来虚拟地把握住。在两种情况下，都会产生一种快感：一方面是通过观念去理解事物的快感；另一方面则是感官

理解的快感。在两种情况下人们都会快乐地高呼："是他，就是他，真是惟妙惟肖！"视觉艺术从感官层面实现了形而上学者的想象。后者徒劳地试图接触的那个理想世界，被视觉艺术轻而易举地达到了。

将独特而易变的事物通过恒常不变的本质特征代表出来，这就是绘画的缘起以及其最为恒定的功能了。刚开始，人们会试图代表出妈妈、爸爸、一栋房子、一朵花；后来会拓展到一头水牛、一群马、一种性别。他们将这些事物固化为一些其特有的大致的特征。在形象艺术画派中，我们描摹这些事物的方式就如同在话语中对其格物命名的过程一样。绘画者的第一种乐趣——当然乐趣不仅于此，也并不算是最重要的乐趣——就是代表功能了，而对于观赏者而言，他们的乐趣则是辨认和识别出其中所代表的东西。画作中首先回答的是一个"是什么"的问题，所有这种"是什么"的问题永远都是要指向有着永恒不变的个性标志的事物的，这时候的事物也是具有自我性的，即每个事物都是其自身，与任何其他事物全都相互区别[①]。只有绘画是真正地解答了这个问题的，这里"真正"指的是全面而根本的意思，我们靠语言作为手段所能够做出的回应是完全不可能做到全面而根本的。

我们在概念上对"是什么"的回答不可能是根本的，这是因为专有的名词什么都不能代表，通用的名词则什么具体的内容都不能代表，而且任何确定的描述都无法穷尽所要看到的物体的所有特点。这种回答不可能是根本的，[②]还因为我们这个世界上任何具体的东西都不是其本质（具体的东西都不可能具有恒常不变的特性），反过来我们语言中所说的"本质"也都不可能是具体的（因为我们所说的语言并不是由专有名词构成的）。画家，或者更加宽泛一点，我们称之为制图者，成功地做到了我们无法通过语言做到的事。他们用具体的事物做成了对其本质的代表。

如果说绘画（或是艺术史上称之为"绘画"的艺术样式）除了通过

① 参见拙作《说人、说物、说事、说世界》第 71~72 页的论述。
② 关于这个"是什么"的问题，请参见上书第 71~75 页的论述。特别是关于语言为什么无法明确地回答这个问题的阐释，参见第 95~98 页论述。

具体和易变的形象去代表恒常不变的事物本质以外还有什么别的功能，我们都是绝对反对的。这在早期的原始艺术或是后来文艺复兴和古典时代出现的肖像画、自画像、静物画中都能找到证据。我们同样注意到"对瞬间进行提炼"的这种非常传统的功能已经非常自然地由绘画转到了另外一种图像艺术的手中，也就是摄影艺术（当然是从它出现的时候开始）。而绘画艺术则从图像表现的责任中彻底地解放出来了，它从此可以自由地调配代表的各种条件，或是穷尽不限于其自身媒介的所有可能手段，致力于代表出图像在单纯作为图像时所无法代表出的东西——这就是塞尚以及现代派艺术的出现。他们的作品就是力图让人们从画作中看出比画本身能展现的东西更多的内容。

但是对于图像本身的需求仍然存在，这主要是得益于图像另外所具有的重现和复制的技法和功能。在"抽象派"艺术（这个命名我们觉得真是非常不准确）的代表功能中，所有的形象都消失了，但是欣赏者们仍然在被称作是"图画"的作品中竭力地寻找着被代表的对象：人们在看待这画的时候会认为它要代表出来的应该是某种存在的本质特征；这个事物固然并没有在眼前当下存在，但是它的形状和色彩，如果说在我们心中激起了一些审美体验的话，应该是给我们带来了对于那个并不在现场的对象的一种怀念和乡愁。抽象派画作并不画出真实的东西，而是将其代表功能作为一种永恒的形式展示出来，也就是实现代表功能的所有条件，比如"置于白色的背景上的白色方块"。这样说起来，最初这些只是我们信手画在墙上的东西或是在地上塑造的模块，最后都会形成一种图像，只要我们把其看成一个绝对化的没有事件可能发生的世界中的一种不变的本质体现。在这个世界中一切都可以通过名词来表述，不需要动词出现。每个名词就像从开天辟地以来就贴在事物上的标签、铸在画框上的铭牌或是雕像底座上的铭文一样，恒久不变。

我们在概念层面上对于"是什么"这一问题的回答更不可能是全面的：因为要做到全面，我们首先要对于世界中的每一个元素都进行定义，同时还得能够讲述出每一个得到了很好定义的元素与所有其他元素之间

的联系。但是，概念就像一个一个的孤岛，每一个概念自身就是一个世界，所以事物并不能说是在同一个世界中①。但是通过绘画，在画布上已经预置好的空间中将本来各自独立分散的本质放在一起以某种有组织的方式共存起来。这就是单个物体的图像和多个物体复杂关系的图像之间的最关键差别，也是文艺复兴式艺术到现代派艺术的演化。图像不再是仅仅要让其中所画的东西能够被人指认出，也不再仅是要将它代表出来而已。这些物体需要同时作为其他的物体的关联被展现——将大量的独立单位凝聚成一个完整的物态秩序。要做到这一点，首先就要组织一个空间并确定需要进行代表的整体形象，这可以根据透视原理的运用从欣赏者（或众多欣赏者整体）的视角出发，也可以与之相反，从被代表事物自身各自独立的视角出发，形成多个视角，这也就是立体派艺术所表现的；通过色块之间的过渡以及交织着的线条，被绘出的事物之间建立起了一些神秘的关系，这些关系使得那些被代表的原本相互之间如一个一个的孤岛般的存在本质不再茕茕孑立或是并肩肃立，而是从此被置于一个统一的地界上，或是被纳于一个统一的宇宙中，它们能够给出的代表是所有元素的同时恒久共存的性质。绘画在这层意义上再次做成了语言所没能做到的事情，因为没有谓语的名词系统只能在格物中将事物逐一地相互孤立起来。而绘画则不仅能够展现出每个物体从根本上是什么样子，更能展现出在一个有限的空间中这些物体之间到底关系是什么样的，这就好比在名字之间系起了很多线。在这个想象的世界里，所有"是什么"的问题都得到满足了。这就是一切审美情绪存在的条件。这种对于好奇疑问的满足，至少暂时还不是一种审美情绪，那需要一种建立在审美层次（价值评判）上的态度，而不是单纯认知的态度。而我

① 对于一个从"是什么"角度审视的世界，我们在《说世界》第 75 页有过一些论述："每件事物中都满满地包含着自我存在，没有容纳其他东西的空间，绝对地独立于任何其他事物。世间无穷无尽的事物，也都是如此。这世界上事物的完美都有一个与之相对的参照。那就是这个世界，这个被看作一个整体的世界并不是这样的。要把这些事物建构成一个世界，还需要这些什么都不再缺少的具有完备概念的事物之间建立起相互关系：没有这些关联，这些事物并不存在于同一个世界中。"

们说审美态度与认知态度中存在一种共性的对于世界看法的张力，但是这种看法并不是对应于事物本身，而是对应于事物可感的纯粹外观表象，比如色彩、形状。如果说的是对于物体的审美态度，那么我们欣赏者的注意力应该完全关注在对其的凝视和观察中，仅通过其在纯空间中体现的视觉特征来试图为其赋予意义，这就是图像对事物进行代表的过程了。

"校正的形而上学者"想象一个没有任何事件可能发生的单纯物体世界，而艺术家则将之绘制出来。这是两种理解事物的方式。理解事件同样也有两种方式。一种是要回答所有的那些"为什么"的问题，要通过以其他事件的发生去解释当下事件的发生的手段来赋予某个事件意义，然后再把这个过程推广到所有相关的事件上，甚至是无限趋近于无穷；从而想象出一个不存在事物的纯粹以事件构成的世界。或是，制造出音乐就可以了。通过这种艺术样式，我们同样可以理解众多的声音事件是如何互为因果地出现或发生的，只要去想象它们之间是如何产生相互联系的就可以了。音乐通过构建因果逻辑网络和想象中的交互关系将声音事件联系成一个整体，为它们赋予一种现实中不可能赋予它们的"逻辑"，仅仅是为了满足我们想问出"为什么"的需要。音乐所要代表的那个世界是由一些没有物质依托的纯事件构成的。但这并不意味着就不能包含不变事物的内容，固然是不能直接表现，但是可以通过象征或是隐喻的手法来表现（如《德彪西前奏曲精选》第一卷中的《帆》），就像图画也是可以通过隐喻的手段来包含运动着的内容的（比如欧仁·德拉克洛瓦的《自由引导人民》）。可以说，所有艺术形式中面临的挑战都是一样的，就是去体现其自身表达条件在正常情况下无法体现的世界维度。绘画艺术由于本身是二维且固化的，它就着迷于如何体现三维关系与运动状态，而音乐只是个动态的过程，它则力图去研究如何体现不变的事物以及营造持续的氛围。

和纯粹可视一样，这样制造出的纯粹可听的声音也是没有任何直接内容的，这不只是需要被从宏观层面感知到的现象抽象出的成果所取

代,而且还是要从真实经历的酝酿、感知、体验同时完成的现实事件中抽象出的结果,所以说我们要想听音乐本身,就要停止听出使声音发出来的那些事件和物体。所以我们听到的就都是些互为因果的事件,我们从中去理解这些事情为什么会发生,就像我们能看到图像中每一个元素所代表的都是什么一样。从用勺子敲打饭盆的婴儿,到石器时代吹骨笛的早期人类;从街头流浪歌手到肖斯塔科维奇,所有的这些音乐人都在代表着一个由互为因果、有序发生的事件群构成的理想世界;而他们用来构建这个世界的手段就是事件可感的特征,它们的声音、时长、音高、音色、强度等。音乐将形而上学者们连想都想象不出的意象世界搬到了现实中,通过这个世界,我们所有要问的"为什么"都能得到满意的解答。

 无论是在哪一种艺术样式下,无论是图像世界中,还是音乐世界中没有事物的事件,所有代表过程中进行的想象都是对应着一种对于逻辑的需要。若我们能够把世间所有可以名状的、可以眼见的、占据空间的、以不变的秩序排布的事物都表现出来,那么我们应该就可以回答出每个都隐含着具体的关于事物本质"是什么"的疑问,这种形而上学的需求也就得到满足了。一张画着妈妈的图像告诉我们:"妈妈在这里,这个将永远代表妈妈的形象。"这也是孩子们在实践中如何一步一步地认识和融入事物构成的世界的方式。更进一步地说,若具有了在不同的(可能发生的、我们试图用无主语的动词指称的、在时间中存在的)事件之间赋予一种既出乎意料又在情理之中的因果逻辑顺序的能力,就应该可以回答出"为什么"的疑问,从而满足这种形而上学的需求——在引入音乐的时候,它将自己放在了引发事件的原因的位置上,这就使实现这种目的更加容易了,这就像那些洞穴中的囚徒,一旦从锁链中被解放出来,就忙着在墙上拍打,制造出自己的节奏。通过音乐节奏中,我们创造一种秩序,使我们身体运动所需要的均时的规律,和逻辑理性所需要的可公度规范化的形式间的相互嵌套在其中纵横交错,而听者们也可以从中听出这种秩序的存在。对于旋律来说也是如此,它同样将这种事件在真实世界中自由发生的不可预期

性,和仿佛来源于我们自身的可预期性杂糅在一起,让其显得是呼应着我们的期待而来,也让我们在事后回顾的时候感觉完全是有可能控制旋律事件的发生的(虽然仍然充满了不确定)。

音乐与过程

视觉艺术可以说是完成了一种本体发生论上的变形。在逻辑理性的推动下,它将真实的事物转化成了想象中的事物本质。而音乐艺术则完成了另外的一种本体发生论上的变形:在逻辑理性的推动下,它清除了声音中所依赖的发声物的元素,并将所有新的事件转化成了一个连续的过程。

那么问题来了:过程是什么?这是一种自由存在的实体,既不能将其归类为事物,也不能将其归类为事件,我们可以将之描述为一种由大量事件融汇而成的事物。如果更严谨一点儿的话,我们说:这是一种以事件为基础构成材质,但却拥有物质性的形式的独立自由存在的实体。从它的各个环节看起来,过程就完全是由连续发生的事件构成的,别无其他。但是作为一个整体来看的话,过程又是一个统一不可分的事物。同理,一局象棋就是一个过程,可以从分析的视角将其看成一连串的连续发生的布局事件,也可以从合成的视角将其看成一个统一的行动整体,从而为之赋予意义和价值。还有,生命(不管是人还是任何东西)就是一个过程,但这个过程就并没有那么简单了。这既不是说生命体本身,生命体是个物质(或者我们中有些人喜欢称之为事物),它是永远不变的本体(尽管其性质是随时都可以变化的);这也不是说其这个生命体的存在性本身,即指发生在这个生命体上的所有事件的总和,所有生物的、物理的甚至心理的事件,突发性的或是阶段性的,在它身上产生了"存在主义"的影响,事物可以将这些事件和影响内化,从而给我们提供进行连续性描绘的素材;我们这里说的是生命体的生命本身,也就是它的"一生",在整个过程中,生命体动态地延续着它作为该生命体的事实,

并根据不断连续发生的事件使自身随之发生变化。生命同时具有两方面的实体，事物和事件：这是一个由连续发生的存在主义的事件转化成生命体自身物质的形态变化的过程。音乐与生命很相似。音乐是由音符、和弦、休止等要素构成的，所有这些东西是我们可以进行分析的，这些事件通过将其连在一起的因果关系的作用被铸炼成了一个独立自由存在的实体。因果关系建立了事件间的联系。所以音乐中从来没有只有事件存在的状态，我们听到的只是所有相关事件融汇于一个整体的过程。

如事物一样，过程也是具有可加性、可分性以及可指认性的：过程是可以清楚地分辨的，这个过程可以很明显地区分于那个过程。过程从构成的事件中继承了其动力性：既然事件是连续发生的，这个形成的整体就是一种运动，也就是一种形成的过程。过程还从构成它的事物中继承了其稳定性：像一个事物（或者说是物质存在）一样，它是所有构件结合在一起形成的不可分割的整体。但是在事物上面是会有事件发生的：事物在本质上是不变的，但是在过程上是会随时变动的。而事件上面不会有事件发生了：它们只是出现和消失。严格说起来，如果一个事件是变化的，那么要不是未来成为当下的现实（比如出现，不管是意料之内的还是令人惊讶的），要不就是当下的状态变成了过去（比如方生方灭）。但是过程作为一种变化，它本身是不变化的。在任何一个时刻，它都是一个高度合成的整体存在，它在任何时刻都是每一个时点的状态的总体体现，因为它本身就是由各个不同时间发生的事件整合而形成的。

音乐过程的这两个高层级实体：事物与事件，同时也是音乐存在的两个超越性的条件，对应着脱离声音洞穴的两步走的过程。首先是从生活中噪声的连续实体中创造出相互独立的离散事件。接下来为这些音乐性事件中重新注入一种因果逻辑的连续性。这两个高层级实体在每种具体音乐中也都是至关重要的本质性的存在。

但是有些音乐只作为一个运动着的事物存在，即以一种流体的形态存在，比如通过都是相邻的音级凑在一起出现的联奏音符，我们就无法听出事件之间的相互独立性了，也就分辨不出一个一个的孤立事件，德彪

西的很多作品就是这样［请参见德彪西前奏曲精选第二卷中的《雾》❽❹］，或者还可以说这些音符似乎是彼此融合成了一体。我们再进一步通过一些艺术摇滚领域的例子去探究一下声音的连续性［请欣赏橘梦的《半人马座阿尔法星》❽❺］。在这里面，特别是当锯琴演奏的过程中，音符听起来恍如消失了一般：连续的声音中不再能出来可分辨的音级，甚至连同步的等时节律都不再有了。那么对于音乐，到底哪些才是不可或缺的呢？音色的连续性，特别是音高在滑动过程中的连贯一体性。就这样，过程被保全下来了，就像在一口气中蕴含的生命，仅靠其内在元素中所蕴含的力量维系着。我们听到的只有这种内生的因果关系，也就是音乐的原动力，没有任何标志着死亡的断点与跳跃［可参考特里斯坦·米哈伊的某些作品，比如《海的色彩》❽❻］。

　　反过来也有些音乐只作为一连串事件而存在：到了极端的情况下，所有基于因果的联系都似乎无迹可寻，我们在"未能建立自主话语"的无调性音乐中听到的就是这种感觉，在这里，"我们很难感知到除了一系列声波爆发以外的任何东西，这只是一个一个先后出现的孤立瞬间，似乎要表现出令人闻所未闻的体验，但其实只是相互消解了存在的理由"——以至于为了做出更多这些出乎意料的事件、"这些声音块垒之间的碰响、这些音域的不停跳跃、这些微小的节奏变化"，人们就只创造出"绝对静态的音乐，一切都有限度，确保什么都不会在其中发生"①。像这样，没有了彼此间的联系，这些声音事件回归到了声音天地中太初的混沌状态中，但是这回连至少能给他们一种在其自身并没有存在价值时的含义内容的物质依托都没有了。可以肯定的是，这些音乐是为了编写而创造的，而不是为了欣赏［比如说，我们还可以听一下由德国"探究"室内乐团演绎的布里安·芬尼豪所著《弦乐三重奏》❽❼］。

　　音乐中让我们能够跟着跳舞，跟着吟唱，或是跟着流泪的，就是其中的那个过程：或者在我们听到脉动的时候，会更具"架构性"，或者在

① 参见尼古拉斯·鲁韦特《语言、音乐和诗歌》一书中《序贯语言之矛盾》篇，第24页。

我们听出流动的时候，会更具"物质性"，但总都是必居二者之一。从理智投进想象的那些事件必须是抽象掉了事物的，而从想象反馈给理智的事件则必须是动态地融为一个统一整体的。理智按照节拍分割开以供投射到想象空间的事件就是音符。而想象空间反馈给理智的则是将这些音符通过因果联系动态地熔炼在一起，以便营造出一种恍若始终持续的（旋律或者是节奏的）幻象。不过音乐通常不仅仅是一个过程而已，有时候还是几个声部或是几个错位的节奏线等不同过程之间的重叠或者互动。我们听到的不只是连续的事件变成了过程，而是同时出现的多个各自独立的过程（这是说"对位"的情况），或者是有时若即若离，有时通过彼此交互熔炼耦合成的一个过程。

真实及其代表

在真实的世界中，实际上并没有不会发生事件的事物，也没有物质依托不依赖事物而存在的事件。但是在纯行使代表功能的世界中就不是这样了：这两种艺术门类都分别为我们提供了对于事物或事件的完整认知体验：外形（不管是不是运用了色彩）就足以自身具足地存在，声音也是一样。它们让我们得到一扇门，通往一个纯受理性的需求支配的想象世界。那么在我们这个主体生成学上看来错综复杂而且从审美角度看来严重欠缺的现实世界，以及这些纯由艺术铸造出来的想象世界之间，我们应该更倾向于哪个呢？换句话说，人类到底是不是本来就不应该离开柏拉图所言的洞穴（无论是视觉的还是听觉的）呢？试图不顾一切也要通过艺术从洞穴中脱逃出来的想法，是不是应当呢？

知识特别是科学知识固然可以让我们脱离直接信仰的洞穴，并理性地回答出"是什么"和"为什么"的问题，比狂想、神话或意识形态要更加有效。但是单靠知识还不足以让我们这些"语言动物"成为完全的人类，并满足这种同时标志着人类救赎与负担的"理性"特质的所有需求。学习成为一个人（也就是人性化）是需要将这种建立想象世界的行

为视作关键环节的。人类通过在想象空间中驯服这些事物和事件,将自身从对于世界的陌生状态中解放出来。从孩提时代开始,他们就会画出这些事物,或是在墙上拍出节奏。这就是用想象力去征服现实世界的第一步。在柏拉图的想象中,人们的手和脚在没有接受"派地亚"(也就是希腊式的系统教育)的时候都仿佛是被束缚着的,但是有一只被好奇心驱动的无形的手逼着人去自我学习[①]。外部力量是完全没有必要的:不需要有神,不需要救世主,也不需要什么护民官来强迫人类挣脱枷锁。是他们自己由理性驱使去创造想象中的有事物与事件存在的世界,从而离开那个非理性的混乱世界的。在视觉的洞穴中,第一步是那些映在洞壁上的皮影戏:人们开始将曾经一度见到过的形象在自己身外重新以定格图像的形式重现出来[②];在听觉的洞穴中,第一步则是拍手,把体内感觉到的同步等时脉动在其身外表现出来。无论是哪一种情况,人们都是在通过实践活动将现实世界中的内容放到理性层面进行验证,并由此建造出想象的世界;比如充满了魔法力量、诸神或祖灵的世界。这就是我们所说的"艺术"了。一旦学会了这么做,他们也就成为了完整的人。

 人们是生活在洞穴里,但是要想理解生活的内容,就必须要走出洞穴。

 这个现实世界是优先于艺术世界的:这是个我们因为生活在其中而可以谈论的世界,也是一个我们为了在其中共同生存而不得不去谈论的世界;我们可以最大限度地将这个世界纳入话语之中,因为我们的语言为我们准备的名词——动词语义结构以及主语——谓语句法结构使一切都可以得到表述。如果语言中只有用来为事物或是为特定的局面命名的名词体系的话(我们现在已经发现在某些动物的语言体系中确定地存

[①] "假设有这么一个囚徒被解开了绑缚,被逼着立刻站起身来,扭过头,走出来,抬眼望向光明之处。"《理想国》第七卷515C。

[②] 在贝特朗·大卫与让-雅克·勒福莱尔的著作《人类太初之谜》(法亚尔出版社2013年版)中,两位作者想象并试图展现出史前人类会用雕刻出来的小像通过摆在身后的油灯投射在石洞壁上的影子来描绘出马和水牛的轮廓。这个论点虽说很具争议,但是也非常引人深思。

此类现象，比如黑长尾猴等①），那这种语言的功能性就非常有限了。一种没有谓语句法的语言只能产生某种具体的力量，与此相对的，我们的语言系统所具有的力量是无穷无尽的：它可以不断地制造并理解全新的甚至闻所未闻的独特句子。

 但是这种为我们构建了语言系统的概念图式，也就是我们与世界之间的逻辑关系，仍然还是非常脆弱的存在，既无法完全满足我们审美和情绪方面的需求，也不足以用于理论与哲学层面的探究，而这些更高的需求在很大程度上也是脱胎于同一个概念图式中的。我们既不能单靠名词也不能单靠动词来叙述这个世界，我们只能通过名词和动词之间的搭配来进行叙述和描绘。但是，这两个想象中的世界——一个是纯事物构成的，可用名词叙述的，一个是纯事件构成的，可用动词叙述的——只能通过艺术作用于感官的表现而存在。不过音乐的世界显然比视觉艺术的世界更"不真实"一些，这也是有道理的，因为音乐就是选择了一条更为抽象的路。一个没有事件发生的纯以事物构成的世界，即使在逻辑上不可能成立，却是很容易想象的——就好比一种只有如标签一样为事物加注的语言一样，也就如一种纯靠手指去指称和呈现事物的指示型语言一样，所以在绘画作品的画框下，我们可以加上标记作品名称的铭牌，通常是个名字（水牛、烟斗、英诺森十世等），也可以是一种名词性短语（如"拿破仑加冕礼""美杜莎之筏""草地上的午餐"等），而在音乐"之下"蕴含着的那些名词则似乎是完全牵强的定义。相反，一种纯以动词来表达的语言是很难想象的，就像一个没有主体的过程，但是通过随便什么音乐就可以非常简单地为我们表现出来。在一个"是什么"的世界上，也就是充斥着画中事物的想象世界中，我们不能明确说出发生了什么，因为实际上并没有发生什么，这也是这个世界中的事物（即使只

① 黑长尾猴之间拥有一种非常高效的交流系统，由七八种显著不同的啸声组成，每一种啸声对应一种观察到的天敌：鹰、豹、蛇等。这种系统中显然不存在任何叙述的起承转合关系，更不存在"名词"与"动词"之间的区别（比如："一只豹子接近了！"这样的结构）。

是昙花一现的事物）都以完美的状态存在于永恒中的原因；但是在一个"为什么"的世界中，也就是总有某些事件发生的想象世界中，我们却说不出来发生了的事情是什么，或者是事情是指向什么呢，因为实际上并不存在什么。这就像一串无人称的动词在并没有任何逻辑关系的情况下排列在一起，很明显是无法想象的。音乐的出现，就使这里的逻辑关系出现了，它使得这个世界通过我们的感官得到了理解。这个难以想象的世界就这样可以比纯以事物构成的世界更加"直接地"（或者至少是更加物质性地）感动我们。这并不意味着图像带给我们的审美情绪一定不如音乐强烈。至少我们可以认同的是，二者的内容并不一样。图像是静止的，其表现的内容是搁置的。图像可以使我们沉溺，可以使我们发呆，可以使我们吃惊。而音乐则是一种运动，也能带动我们运动，它拖着我们，引领着我们。图像让人喜悦，音乐让人震撼不安。

这就是人类为什么会有走出洞穴的原始欲望的原因：他可以感知事物和事件的存在逻辑，可以在不需要违逆现实的情况下随意放置和运动这些事物和事件，还可以不费吹灰之力地理解这一切。

纯视觉可感（及在表现之下深藏着的本质）的世界[①]通常是被恰如其分地表现为一种无上玄学的幻梦状态，比如理念、形式、存在、本质等。对于可见事物的欣赏是去观察体悟这种可感的第一步。但是纯听觉可感的世界[②]是形而上学中凭空创造出来的客体吗？没有几个形而上学主义的大师会为一个没有物质基础的由纯事件构成的世界的存在性去辩护的。赫拉克利特倒没准儿，不管怎么说，如果在哲学史上某种"柏拉图主义"确凿是以轴心的地位存在的话，那么很难想象会有哪个形而上学者会走在研究从听觉可感通往理解之门的道路上。要解释这种情况有很多种角度。视觉一般比听觉更方便用于第一直接的感觉以及凝视体悟的行为——这里说的也就是纯粹审美的态度。哲

① 这就是我们在《说世界》中称为"二阶语言世界"的"是什么"世界。
② 这就是我们在《说世界》中称为"三阶语言世界"的"为什么"世界。

学家们在面对理念时的态度是"峰停岳峙"的,正如美术家面对着他的画布时一样。而听到一段音乐的行为,则很难被称为"凝视",因为人们是不能"凝视"一个过程的。在想象一个世界,一个超越当下世界,且优于当下世界的世界时,你就是应该平静地去想象,总好过心浮气躁、跃跃欲试地去想象。另外,如何去酝酿出一个既具有时间性又完全理想的世界的形象呢?时间一般对应的难道不是老化、腐坏、离散、消失、熵增或是死亡吗?

有些"校正的形而上学者"(如波尔森和怀特海)想要在形而上的角度上将那些恒常定义的本质通过"流"或是"过程"重建出来。他们能够成为可感,主要是因为其所对应的"真实的世界"更多是用来听的,而不是用来看的。只有叔本华是唯一的例外,他从这种形而上学的观点中提炼出了一种音乐的审美。真正的世界是"意志"决定的世界,但是其表象则似乎是一种以空间中的事物作为外在形式的代表。在表象之下的那个"真正的世界",除了音乐以外没有什么方式能够将其表达出来。这是一种无人格的纯意志,一种生命中盲目的洪荒之力,没有存在的承载,特别是也没有动机和目的,这是一种丧失了理智的欲望之力,专属于整个宏观世界,这是一种永恒保持不变的意志,这世界中每一个事物都是依照其充足理由律形成的一个具体表现(A 可以通过 B 表达出来)——与空间代表功能中所依照的身份对应律相反(A 是 A)(这种按照叔本华的表象式呈现的世界,我们称之为"事物"世界,而以其意志式呈现的世界,我们称之为"事件"世界)。

只有音乐(我们称音乐为形而上艺术的顶峰,因为其蕴含着时间的不可逆转性)才是可以让我们对这种意志进行直接体验的。叔本华也不同意形式主义者认为音乐不能行使代表功能的意见,但是他赞成形式主义者意见的部分是音乐不能代表任何表象上可认知的事物,而只能代表那些不能作为任何代表功能对象的内容:某种"超在"所具有的"有生命的意志"、无法满足的欲望,以及难以遏抑的能量。他写道,实际上"在被看待为表现艺术的音乐与本质上永远不能作为被表现对象的事

物之间存在着一种紧密的联系"①，因为音乐是一种"意志本身的直接表达"②——这也就解释了为什么音乐能够体现出欲望无穷无尽的各个细节和侧面。

叔本华作为一个有着十足野心的"校正形而上学者"针对音乐和世界所说的这番话，我们准备以一个简单的"叙事形而上学者"的角度重新梳理出来：我们从外界的角度去"评述世界"有两种方式（通过名词或是动词），我们审视世界有两种感知方式（通过观看或是聆听），我们提炼出的观念化的本体发生论也有两种（纯事物和纯事件），于是对应着的艺术形式也有两种：视觉艺术和时间艺术。这两种想象出的世界并不就是所谓的"真实世界"，也并不能说一种（过程—意志）是真实的，另一种（事物—表象）就是虚假的，那仍然是"校正形而上学"的看法；这两个世界都是通过艺术而铸造出来的，也即是说是为满足逻辑理性需求通过想象力营造出来的，从超越我们人类生存的这个世界自身刚性要求（也即是我们可以感知和谈论的部分）的界限开始：这就是我们的"语言—世界"关系，我们从而可以用"第三人称"来指称描述我们所感知的世界了。因为这里涉及的世界只是我们所已经认识的并能够从外部去审视和观察的世界。

第一人称的世界

我们首先应该再回到叙事性的本体发生论上，把这个问题研究清楚。因为对于这个世界，我们并不只是坐在一边看戏的观众。我们也不是居于世界之外的旁观者或倾听者。我们生活在这个世界上，我们自己也是演员。我们可以将自己抽离出来，以第三人称来审视这个世界，但换了一个

① 叔本华《作为意志与表象的世界》第三卷第 52 章，A. 博多法文译版，PUF 出版社，第 328 页。
② 同上书，第三卷补，第 39 章，第 1189 页。

角度，我们自己也是以第一人称自在于此的。在这个被看到和听出的世界中，只有事物与事件，既没有载体，也没有行为。我们想象、推测或是知道这些发生的事件并不是简单而盲目地相互建立的因果联系；我们想象、推测或是明确地知道这些因果联系本来就存在于以人物（不再仅是事物）和行为（不再仅是事件）所构成的世界上。人物和行为二者均不可或缺。什么是行为？简单地说就是由某个作为代理的个体引发的事件，而这个代理个体我们就可以称为人物。什么是人物？简单地说就是一种可以行为的事物，不仅能作为一个事物本身引发事件（比如"掉下来"），而且还能主动引发行为，也就是说进行主动介入，从而也就形成了事件发生的原因。同样发生的一种情况，如果是由人物引起的，就称为"行为"，如果不是由人引起的，就称为"事件"[①]。人物和行为是同一个概念的两面：我们认为世界上存在着人物，当且仅当我们认为某些事物会进行主动行为——那些事物我们就可以看作为人物；我们认为这世界中有行为发生，当且仅当我们认为某些事件是基于人物的意愿而由其主动引发的。

那么，我们说人物不见得就非得是个人类。这里的人物还可以是神，是恶魔，是动物，或是某种"人格化"了的自然力量。当然也可以是某种抽象的实体（比如"法兰西"）或是集合实体（比如"工人阶级"）。只要他们主动行为，他们就满足成为"人物"的条件。或者我们也可以说，我们只要相信他们是主动行为的，他们就满足成为"人物"的条件，而所有问题的要害就在这里。无论是否科学，我们都可以想象那些奥林匹斯诸神、森林精灵、野生或家养的动物们会进行某些主动的行为，只要认为他们是某些事情的第一起因：这事是他做的，这种现象是因为他！就可以。一方面，我们从我们想象中他们所需要的或他们所信仰的东西（或者说从他们的"灵魂"）的角度出发，来阐释他们的行为或是行动——这就是使他们成为"人物"的那一面。另一方面，在我们的想象中使他们成为人物而不是一般事物的，是他们具有通过灵魂成为

[①] 参见《说世界》第三章"归纳"以及第151页的"第三人称与第一人称"。

他们所做的并在世界上为我们所见的事件的起因。如果没有人物的存在，也即是说没有那些我们认为可以受灵魂意识（即他们的欲望与信仰）支配而去主动行为的"存在"（无论是不是人类），一个只有单纯存在的事物和无故出现的事件的世界在我们眼中呈现出来的形象与现实中的形象是非常不同的。这个世界很有可能并没有存在的价值了。但是我们所能谈论的世界，也就是我们可以生活在其中相互交流彼此互动的世界（这里"我们"这个概念的外延刚好要取决于我们认作可行动的"人物"概念），有着善恶好坏之分的世界，是个有意义的世界，不只是一个满足于自我表达的世界。这是一个由"人物"构成的世界，他们都拥有灵魂意志，都像你我一样，并以你我的思维模式在思考①。

这里我们注意到，一个突然发生的事件到底是一个事件还是一个行为，很难直接知道。这个分别既不是能看到，也不是能听到的。举个例子说：下雨了。这当然是个事件，但也仅能说或许是个"事件"。我们同样可以这样想，可能是有个善神感应了我们的祭祀或是祈福，为我们降下了甘霖——这是一种很常见的信仰——这么一来，事件就变成了行为。再换一个例子：我一拍手，苍蝇飞走了。它飞走这事到底算是个事件还是个行为？这是主动介入的行为，还是像一个精密设计的机器人一样对于相同的信息只进行机械反应而已？这个问题的答案绝不简单。就算是人类，也不是非常容易能够分辨这二者之间的区别。后卫让对方中锋摔倒了。这是一个可以被其他事件的发生解释的事件呢，还是一个应该通过这个事件的代理者的主观愿望或是意图来理解的行为呢？

所有的这一切通常都是无法确定的。同样要问的是：有什么真凭实据说世界上就确实有"人物"存在？要只是用眼看或是用耳朵听，什么证据都没有。通过这种第三人称的角度，我们本来就应该什么都无法确切知道。身处于一个以表象面貌呈现给我们的如同戏剧一般的世界中，

① 这就是我们在《说世界》一书中提到的"话语—世界"，在我们的上下文中，这个词汇是与前面提到过的"语言—世界"（指谓语表述性）相对的。

如果我们相信或者假定世界上并不存在有像我们一样可以交谈并以第一人称("我")思考的存在的话,就并没有"人物"或"行为"存在的余地。如果我们先承认了世界上是有"行为"的,那也就是架设了世界上有些存在并不仅仅是"事物",而是像我一样可以行使代理功能的。"我在,故我行动。"我作为某些发生了的事件的起因,并通过这种关系,这个事件就成为了一种行为,"我的"行为。而这世界上当然还有其他的存在是有着行为意志的,这就说明他们是有着灵魂的,或者更确切地说,是有着信仰或欲望的,通过这种信仰和欲望,他们以第一人称去决定他们所要做的行为。这些"存在"是谁?当然,妈妈是一个,爸爸也是。我的抱抱熊没准也是。我的猫肯定也算一个。是不是所有的人类都应该算在里面?当然不管怎样,我们的神都应该在最前面。但是那样恶魔应该也是了。也有可能所有类似"犹太人""阿拉伯人"这样的概念实体也是如此。说到底,我们是赋予了这些实体行为以及行为的动机与规则。

我们极简的个体发生学叙事最后会形成一个三角形结构。在世界上既有供我们谈论的东西,也有我们对这东西的谈论。或者说存在着事物,遵循同一律原则的事物——它们作为自身而存在;还存在着事件,遵循因果律的事件——它们通过彼此之间的因果关系而产生。另外还有一种存在于世界中,可以行动,并可以就这个世界彼此交流的存在:这就是存在着人物,遵循归因律的人物——他们作为行为的发起方而存在。他们也是一种事物,但却是导致某些事件发生的根本原因的事物。事物这个概念,指的是我们能看到在什么地方的存在;它可以回应我们提出的"是什么"问题。我们可以对它们进行命名和指认,用名词来进行指称。而事件这个概念,我们能听出它们的发生;它可以回应我们提出的"为什么"问题。我们试图通过它们之间的因果关系来用一个事件去描述另一个事件。我们可以用动词来指称这些事件。而人物与行为,则要回答"谁"的问题。我们看不到这个"谁",我们只是假设他们的存在。我们试图通过意志和表达的逻辑因果关系来用人物去描述行为;也就是"他/她做了这件事"。我们可以用"人称代词"去指称这些"人物",这里面

完全可以顾名思义：代词就是代替了一个用来指称人物的名词的位置，而"单数第一人称"的模型，指示的就是"我"。因为如果我认为他／她是一个"人物"，我们就假设他／她可以像我们一样思考和自发行为。

但是我们该怎么去假设这个人物，又怎么就非得假设出这个人物呢？"我"这个词在语言学中称作"指称词"。它只具有唯一指称的意义（即只意味着说话人自己），但是根据不同的话语场域，其指向的对象总是可变的（每一次不同的人说到这个词的时候，它指向的必然都是不同的说话者）。"我"在我说话时当然就意味着"弗朗西斯·沃尔夫"，但是在您们读这本书的时候，你们所看到的每个"我"都是正在读这本书的"您"自己。这样，任何在说出"我"的人物与其说是一个事物，倒更像是一个事件，因为只有将他放在一个确定话语场域中的事件（而且这事件必然是永远翻新而且都可在时间上标记的）里，他才能被赋予确切意义。但是我们却总是会将说"我"或是以"我"出发去思考的主体看成一个事物，将它视作某些事件的起因（也就是它本身的行为），它对这些事件负有责任，并在这事件存在的场域中保持其自身同一性不变。"人物"概念的这两个组成部分必须区分开来，就像我们在谈到逃出洞穴的囚徒时所说的建构起音乐的两步走也必须分辨清楚是一个道理：第一步先是"格物致知"，即区分开每个声音，并加以辨识（建立音乐世界），第二步才是在声音之间建立因果联系。

现实中如果说"人物"存在，需要两个条件：首先我们必须能够把某个事件归因于一种灵魂（或是意志）的运动（也就是某个欲望和信仰的主体）。这里光靠事件构成的世界中那纯粹的因果律（四因论，即质料因、形式因、动力因与目的因）①就不够了，我们需要加入一种源自意志或意愿的因果关系，在这种关系中允许欲望与信仰的存在，也就是指一个代理物的行为动机。这样一来，这些特定的事件就从自发出现的事件中被单独提出来，构成了一个行为的世界。这些行为是通过其责任者

① 我们还记得对于生命体的理解有时需要依靠目的因，但这与假设有存在"意志"（具有欲望与信仰）的实体毫无关系，比如说咀嚼发生是为了消化，而消化的发生则是为了吸收与同化，等等。

来进行区分和辨识的。但在这时候，这个代理的责任者还没有成为一个"人物"。要完成这个过程还需要第二个条件以及第二种因果联系：表现因。我们需要假设这种事件的责任代理人在所有相关行为的过程中是且将持续是同一个状态不变的实体，是一个服从"同一律"的事物，尽管他的确是由所有这些不断出现的新行为对其进行表达：我们称之为"人物身份"，这其实是"同一律"的一个特殊表现形式。我们用保罗·利科的话来叙述这个过程：如果要指称一个个体或是一个集体的"身份"的话，其实是要回答一个"谁做了这些行为"的问题。谁是这些事件的载体，谁又是发起者呢？要回答这个问题，我们至少要先对相关的事物进行命名，也就是为他们分别指定其专属的名词。但这些名相（名词）的持续性依托于什么呢？谁能证明我们眼中这个行为的主体（我们赋予了名相来指称的事物）在其整个由生到死的生命周期内都是保持着性质不变呢？要回答这个问题，单靠叙事的方法论是做不到的。①

这个"叙事"的概念本身决定了一个事物在某种意义上必须保持其自身恒常不变的难题，如果不能如此的话，我们无法在当下这个时间把过去发生的事情归因于此，而这个事物还并不仅是因为过去引发过某个行为而"被"设置存在的，而是要在任何时候都可能随"意志"所欲地进行行动。既不是唐璜，也不是恺撒。②

莱布尼茨指出，恺撒（或无论是谁）的所有行为理论上都一定是可以根据对其（恺撒）的完整定义通过逻辑分析推导出来的。从根本上讲，恺撒只会去做他曾经会做、他现在会做、和他未来将同样会做的同一类型的行为。这个恺撒的形象看似缺少了可以被看作"人物"的第一个条件：他的行为的确是他引起的，是"他的"，但是问题在于太过专属于"他的"了；这些行为就像是从其恒常不变的"本质"中蔓生出来的一样，偶然性和突发性（包括行为本身的首创性，以及行为背后本质的

① 参见保罗·利科：《时间与记述》第三卷《叙述中体现出的时间》（《论文选》，阶梯出版社 1985 年版），第 442 页。
② 我们已经在前著《说世界》第 131~141 页中详述了对这两个例子进行反证的思路与过程。

自发不可预期性)全都被忽略不复考虑了①。因为我们界定一个"人物",是由于他/她每一次作为其行为的责任人都是出于自身要做的具体意愿,而不仅是因为他/她一直是作为这样的一个"人物"存在。他/她的所有这些行为表达出了他/她到底是怎样的存在,但是没有任何具体的哪个行为去对应某个具体的因果关系,没有哪个具体的行为是通过其自身的意图或是在特定环境条件下通过决策产生的。过多的表现因可能会消解意愿因,归因律也就无法成立了(比如我们不会就一个人本身的存在而去指责他,通常都是会就其做的事情去评价他:他的"天性"从来也不能作为一个充分的谴责理由)。

与他相反,在祁克果的想象中,唐璜从来不是一个恒常不变的存在,他说"他的一生实际上是一系列彼此不相干的离散事件的总括;看上去像是无数瞬间凝聚成的一个瞬间,又像是一个瞬间中涵盖着的无数的瞬间"②。根本上来讲,他的性格特征是如此零碎地分布在彼此无关联的行为之中,每一次的表现都不是他自己的,因为对他来说一个持续不变的自己从来就没有存在过。我们仍然不能把他的行为归因于他,但是这次的原因恰恰相反:做这些行为的主体不是一个了(比如我们不会就另一个人所做的事情去指责一个人,通常我们必须要把做以前发生的行为的那个归责代理人与当下的这个代理人假定为同一个实体)。唐璜的每一个行为都对应着他的一种具体的动机,但是我们却不能说这些事件是他的行为,因为这些行为并不是"他的"。固然,这些事是一件一件地办下的,但是决定其发生的即时信念以及具体愿望都是各自不同的,相互之间不可公度不可比较,每一个事件都不表现任何恒常的个性特征。过多的意愿因也可能会消解表现因。或者我们还用利科的话来说:"人物身份上存在着一个二律背反的致命问题;或者我们在这些各式各样的行为

① 当然这并不是莱布尼茨本意想要说的意思。我们在这里引用这段主要是要强调这种形象不符合我们对于"人物"概念在叙事的形而上学框架下做的最基础限定。莱布尼茨式的形而上学是校正式的,而不是叙事式的。

② 参见索伦·克尔凯郭尔:《抉择》"音乐与情欲的直接作用阶段"。

状态之上人为涌现出一个不变的主体，或者我们坚持认为这个不变的主体只是一个本体论意义上的虚空幻象。"[1] 由于叙事的方式存在，所以这个两难问题就凭空消失了。在我对自己试图叙述的时候，我就对我的每一个行为进行了区分和辨认，然后我将其还原到每个具体的情境之中，并从中提炼出具体的意愿因。但与此同时，"我"把这些行为都相互联结成一体，内化成"我的"行为，从而"我"也就为我自己建构了一个"自我身份"，也就是客体的"我"，然后我依照其假定的连续性，在每一次行为的产生时，都将其重新建构一次。在建构这个"人物身份"的过程中，有两个关键步骤。

人类叙述是为了证明其自身存在的。幼儿们有的时候会自言自语地叙述一些事情，通常是用第三人称去说他所做的事情，他所想要做的事情，他要的东西，通过这种叙述，他才能把自己带入第一人称的位置，并感觉到行为主体的存在，他自己就正在变成那个主体。他的叙述是为了使他成为一个"人物"，然后他还会详述故事和经过，从而使得其他人存在并产生行为。这种叙事性就将这些归责的代理物变成了"人物"。对于任何其他的人类和所有集体都是一样：无论是一个种族，一个民族，一个阶级还是一个家庭，都需要一种叙事来了解，甚至是相信其自身的存在。如果没有叙事，就没有"我"，更没有"我们"。比如，我们是……的苗裔，或者，我们是做了……的人。是我们，或是我们的祖先，建造了这些，或是征服了那些。是这些叙事和讲述使我们成为了我们。

以此类推，或许任何人物身份的建构都是这样的。这个命题从本质上来讲还是利科所论证的范畴，它是站得住脚的：除了叙事性的人物身份之外，没有其他形式存在的人物身份了。我的存在很有可能只是因为我的想象在记忆的基础上向我不停持续地讲述我自己的历史[2]。

[1] 参见《时间与记述》第三卷第 443 页。
[2] 保罗·利科说："人生的历史就是（某个）主体在不断自言自语地讲述着关于他自己真实或虚构的故事从而建构出来的。每次的这种建构过程都使真实的生活变得像是讲述出的故事中的一个桥段。"

进一步推广开来说，所有我们所视为"人物"的存在，都很有可能是因为有某种供我们想象其行为的叙事存在；只有通过这种叙事，这些"人物"才能同时给我们展现出作为其行为的"自主"归责代理人，以及作为所有我们归因于他的事件的恒常不变的发起人的面貌。也有可能并非如此。这种论点也是有争论的，除了语言中的"我"以及这个代词为我们带来的自我叙事之外，或许这种"人物身份"还可能有其他的来源。我们不做进一步假设了，因为这就会超过了我们进行叙事的形而上学分析的有限前提。但是反面的论点则是没有什么争论空间的，可以确定的是，叙事过程自然地但也是在想象的层面解决了利科的两难问题，或者说解决了我们自身被困在意志因与表现因之间的这种二律背反，简单的例子就是恺撒与唐璜的两种相对的人物形象——当然是叙事中的"人物"形象。但是从这里我们就又进入了艺术的第三重世界。

艺术三角

艺术有几种？这个问题太荒诞了。艺术是无穷无尽的。在古典时期，有九个缪斯——就是从这个词根中诞生了我们的"音乐"这个词。那么到了今天，是谁把两个缪斯分配给了诗歌（卡莉俄佩和厄剌托）、两个分配给了戏剧（墨尔波墨涅和塔利亚）呢？波吕许谟尼亚代表的艺术今天对应什么呢？忒尔普西科瑞呢（舞蹈和合唱团）？谁又敢将历史（克力俄）与天文几何（乌剌尼亚）算到艺术的门类中来呢？距我们更近一些的黑格尔在《美学》中给我们提供了一个更贴近我们今天所称"艺术"的分类方式。他的分类不像是一个图谱，更像是一个列表，将各种不同的艺术门类按照一定的顺序进行了排列：从最写实的到最抽象的，并按照感官冲击力以及表现力的强弱来进行升序排列。这就形成了"实体艺术组织与认定系统"：建筑、雕塑、绘画、音乐、诗歌。但黑格尔同时也承认还有其他的艺术样式可能是跨界的，比如舞蹈就与"园

艺"归入了一类①,这样想起来就让人毛骨悚然。但再不断地加入新的类别更是没有用的,比如加入"第六艺术""演艺",然后"电影","第七艺术",或是连环画,"第九艺术",这个分类仍然还不足以囊括全部。(第八艺术是什么谁来告诉我?播音?电视?还是摄影?)这种缺陷至少源自三个先天问题。首先,在21世纪,所谓高雅艺术/休闲艺术与艺术家/手艺人这些身份之间的区别越来越淡化了。其次,应该从哪个角度去分类?是从表现方式吗?如果这样的话我们就要把政论、小说和诗歌区分进不同的类别;但是那样我们如何给文学这个品类来界定外延呢?或是我们从媒介角度去分类?那样就该把素描、雕刻、油画、摄影等区分到不同的类别中;或者还可以进一步细分,比如把雕塑分成模型艺术、塑形艺术、组装艺术等。然后,我们把那些层出不穷的"新媒体"怎么处理呢?我们在哪里设置不同类别间的边界呢?比如诗歌和音乐,中间有无数的表达模式、样式门类,乃至艺术大类介于两者之间,将二者衔接在一起。总之,这种艺术样式的排表是不可行的,因为既没有对于艺术本身的界定,又没有界定需要分类的客体,更没有界定的标准尺度。

我们试图将三种艺术放在表达性三角的三个顶点上。这三种艺术分别对应着所有人类专有语言中的三个必需成分:没有无名词语言;没有无动词语言;在名词与动词之外,还没有无人称代词的语言。换到句法的角度上说就是:必须要有主语、谓语和指称。与之对应三种最基本实体:事物、事件、人物。那么,这三种艺术是什么呢?它们分别是:通过图像对于纯事物的代表、通过音乐对于纯事件的代表、通过叙事对于行为人物的代表。这种代表性三角的三个顶点并不是点的概念,而是允许无数实体艺术(甚至还包括"或然艺术")分布在其三边之上的一个趋向概念,艺术的排布顺序则可由其融合不同代表方式的程度而定,也可

① 乔治·威廉·弗里德里希·黑格尔《美学》,列斐伏尔译,欧比耶出版社1996年版,第二卷,第251页。

由其采用表现方式或是媒介而定。

图像艺术可以营造出一个独立的纯粹由事物可视特征构成的世界。音乐艺术则营造出一个独立的纯粹由事件声音特征构成的世界。而在叙事艺术中这两种都有可能作为条件而存在：叙事艺术将事件转化为行为，并代表出"人物"（拥有某种事物作为实体）作为行为的代理者。叙事艺术将这个由无数具有行为能力的人物构成的世界变得可以理解[①]，在这个世界中我们就能真正地回答出"是谁做"的问题了（尽管有时候我们会非常失望地得到"是人物做的"这样的回答）。谁做什么？谁做了什么？为什么？在叙事过程中，事件变成了行为或是"受难"，而代理者不是"受难者"就是"人物"。

"人物"这个概念是无法在实证中得来的。而这个我们与无数"人物"共同生活着的世界，也很难用理论来界定。但是我们仍然可以通过实践或是审美来建构这个世界。在实践中我们基本能够无责任假定一个施动的主体是存在的：在任何人类世界中，某些行为都必须要被归因到"人物"上，无论这是人、动物还是神祇；建立对于世界的感受就是要以此为代价的，在此之上还有共生、道德、政治以及这些行为在信仰和象征方向的拓展延伸，也就是我们所称的"宗教"。在审美层面上也有这种"人物"的存在依据，而且很明显这种基础是与实践中的基础紧密地联系在一起的，甚至有时是不可分的。首先要有叙事，叙事可以是要求基于事实（历史、传记、日记等），也可以是要求基于虚构（儿歌、故事、语言、神话、传奇、史诗、正剧、小说、话剧、电影、连环画等），除非其要求并不明确，介于事实与虚构之间（如创世神话、民族传说等）。要有叙事，不仅要有在时间中定位，彼此间互相联系的事件的描述，这些事件还必须得是行为。这里必须要有"人物"的存在（无论是不是真的人类），要有意志，不管与其他人的意志还是与事件本

① 感觉上亚里士多德认为"代表产生行为的'人物'"是所有艺术门类的统一目的（《诗篇》第二章，开端第1448A1）；他确实是将所有艺术样式都最终归结于其叙事上的成就，特别是戏剧。

身是不是矛盾的。比如在寓言中，动物们会说话，表现出它们具有了一种灵魂，也就是说它们是具有动机并可以行为的。在神话中，神可以说话，在《圣经》中，主可以行事，这都是用的类似的操作。在历史、史诗、福音书中讲述的那些伟人、勇士、英雄、圣徒、封疆大吏、建城之主、人民领袖、开教宗师、正信使徒们，他们的功绩、行事、生平以及巨著也并没有什么不同。这种叙事讲述着他们的行为，无论大小，由生至死；这些行为的存在就仿佛是一个合乎逻辑的整体，在时间线上延展铺开，就如同一个生命体的一生。这种叙事就把一个生命体变作了一个"人物"，也就是把一段"人生"变作了一个具体完整的存在。所有这些叙事的条件，也就是"人物"的存在：一方面，这些"人物"要根据意图引发他们做出的事件（尽管很多时候，根据不同的叙事内容，他们也总是要承受这样那样的后果，有的更加辉煌一点儿，有的则更加悲情一点儿，这些后果则并不以其意志为转移）；另一方面，这些"人物"的作为要能表现出他们存在的本质，就好比一段旋律，就是已经从嘈杂不知所云的声音天地中抽出了部分音乐事件，并组成了一段完全可以清晰辨识的连续过程。

要构成一个独立自由的声音过程（或者说就是一段音乐）需要两个条件，其实也就是走出洞穴的两个步骤：首先从声音的无序天地中建构出一个具有可辨识的彼此间相互独立的音乐世界；只有在这个世界的基础上，我们才能接下来去创造无穷无尽的音乐作品。与之相对照，在构成一个"人物身份"（说到底是一种叙事）的时候也要有两个条件：首先是通过一个"人物"以其自身意志为转移引发了某件事情，将这些事件逐个分辨成可辨识的个体，然后再用这些"行为"事件当作"表现因"去建构"人物"的整体特征，并使之能够辨识。我们可以把这种对偶的关系更加推进一步。音乐中遇到的第一个声音事件（或者说是构成音乐性的原子）就是第一个音程，比如说从一度过渡到五度；我们可以说这是在"逐渐展开"（过程可以有快慢之别、强弱之分，或是激烈还是平静一点儿等）。而在最基本的音乐单元，则是两个音程连在一起，比如

从主音移向属音然后再回到主音上："先展开，然后再回归①。"将这两个音乐事件结合在一起的这个"然后再"，就是我们从中听出来的因果关系。在叙事艺术中，情况仍然类似。叙事中的基本元素不是事件，而是行为，是事件通过一个主体作为代理形成的因果关系，如"尤利西斯离去"。而最基本的叙事单元，也就是构成情节的原子，则是两个行为之间的联系，如："尤利西斯走了。然后，他又回来了。"这里面出现的这个"然后"（在叙事学学者们的术语体系中称为叙事的"循序性"②），与两个事件之间所谓的任何"动力"原因都没有关系，而是事件与同一"人物"间的持续关系（首先离开，然后在做什么的那个"主体"是同一个尤利西斯），而反过来将这两个事件相对应的特征赋予这个人物，其中这第二个行为标志着随第一个行为出现而产生的"悬念"得到了终结——这就与我们在属音处积累的张力要到回归主音的时候才会被"平复"相类似。但是，正是因为有着由具有物质性和延续性的行为主体来确保叙事情节的统一性，这些行为彼此间的关系才可以摆脱一切外生的因果联系。反过来说，因为音乐的叙事必须是以"无人称"来占主语地位的，所以这些事件之间的联系只能是通过逻辑因果关系来维系③。

我们可以把这种对偶关系再推进一步。叙事中所做的，正是将多个可视作"人物"的存在（每个都秉持着一条单独的行为线来表现其恒常但可变的身份特征）；叙事就是将由具体突发的这些或直或弯或连或断的"事件线"编织在一起，其中有些是表现出"人物身份"的行为，有些则是与其他事件因果相连而决定的事件。在这层意义下，叙事就如同一套复旋律或复节奏的音乐，有些是单声部齐唱的，只有一条简单的旋

① 参见第一部分第二章"现实事件/音乐事件"一节。
② 参见拉斐尔·巴罗尼的文章《最精练的情节》，收于《精练叙事：从精练到极简主义》。《文艺媒体》专刊由萨布里奈尔·伯塔尼、弗朗索瓦斯·赫瓦茨以及米歇尔·维涅编写，新索邦大学出版社 2012 年版，原书第 81～92 页。
③ 我们可以在这里将连续音乐整体中的"质料因"作为一个例外，因为他在其中代替了物质主体的作用，也就可以在事件之间的联系关系中起着原本行为之间相互联系中的"人物"的作用。

律，至多不过配以和声或是背景渲染，例如《福音诗》以及《使徒行传》，只是如同从晕染的一些装饰背景中娓娓地讲述一个人的一生；有些是对位式的，就像《伊利亚特》和《奥德赛》或是陀思妥耶夫斯基被公认作"多线推进"的小说作品[①]；还有些电影作品也被冠以同样的称谓（如亚利桑德罗·冈萨雷斯的《巴别塔》、斯蒂文·索恩德伯格的《法国贩毒网》以及保罗·托马斯·安德森的《木兰花》），这些作品将不同的主体融汇在一起，根据各种不同的背景情况坚持在组成叙事的多个"声部"之间实现最广泛的和谐，其间或有交叉或独立进行，抑或也有时会坚持达到尽可能地分散，既不能做到完全的多样性，也无法实现真正的统一——就像真实的人生一样。

但是，不管将音乐与叙事艺术进行的对照多么具有启发性，音乐中的时间与内容跟叙事艺术中的时间与内容并不是完全一样的。当然，在歌剧这个"最伟大的艺术样式"中（"巨作"），叙事和音乐是倾向于构建出一种有机统一的。但这并不意味着音乐的时间线就是叙事的时间线；前文中我们已经举了几个例子来证明这种时间线的重合并不是理所当然的。所以说歌剧既是一种夸张的艺术样式，又是一种未完成的艺术样式。没有被性格与情绪所驱动而产生行为的"人物"就不会有叙事的存在。叙事中的时间性是依照着这种人物身份与一系列不同行为组合之间的联系而娓娓叙说出来的；特别是在古典正剧中，对于推动行为发生的那些性格和情绪的表达必须是清楚的甚至是透明的。这就对应着我们在上文中已经分析过的在一部正歌剧中宣叙调的部分。如此得以表达出来的身份必须去建构起剧情的时间性，因为正是它在同一人物的不同行为之间建立起了若有似无的联系。相反地，在音乐中，时间性是无人称的，由声音事件彼此之间的内在因果联系建构起来：这就对应着正歌剧中的咏叹调部分。即使是在代表着至高成就的歌剧作品中（比如莫扎特的巨作），都要穿插交替着出现这两种情况，一种是由严格的音乐时间

[①] 米哈伊尔·巴赫汀的分析论文《小说作品的审美与理论》，伽利玛出版社1978年版。

性占主导地位，一种是严格的叙事时间性占主导地位。从19世纪到20世纪这段时间，歌剧中这两种时间性的概念不断随之发展，以"持续旋律"和"循环旋律"两种路径向着彼此融合的方向演进，但是在同一部作品中，这两种时间性很少能够完美地达成均衡，绝大多数情况下会对唱段的时间性造成影响，从而影响到音乐时间性存在的基本要求。歌剧是逃不开这种时间性之间的冲突的（也就是无法相容的因果链之间的冲突），除非让步于剧情主导的一方：所谓的"持续旋律"实际上表现出来就是一整套连续的宣叙调，当然整部剧还是行云流水地唱下来的，但是真正"唱"的成分却不怎么多了。这种构造上的不完善性显然不是作曲者的"无能"导致的，因为歌剧中有着无数的惊世之作，而歌剧这种艺术本身也是最具天才属性的门类之一：这种不完善性是由两种时间性之间的不可公度决定的，叙事中的时间性围绕着人物的意志展开，而音乐中的时间性则纯粹是由独立自发的因果联系而建构出来的。正是因为这种现象，歌剧贡献出了音乐史上最为震撼人心的绝大多数桥段（刚好就是剧中"人物"表达出来的情绪与我们听到音乐或唱段时从中感到的情绪混同起来的时刻），但这只能是在某些一瞬即逝的高潮顶峰部分，因为或是叙事，或是（极少情况下）音乐，总会迅速地抢回自己独占性的地位。这就是所有综合艺术的戏剧性之所在。如果不接受其不完备性，它也就不可能成为"综合"的，这并不会影响其作为巨作的卓然地位。

在演绎19世纪几部伟大歌剧的时候，有时我们会倾向于剧情，有时我们会倾向于唱段，但是这两者很少能有机会在同一个过程中共同地体现出来。

音乐艺术与叙事艺术都是去驯服时间的艺术。因此一段精彩的叙事就如同一段美好的音乐，永远不是完全可以预期的，也永远不是完全不可预料的。根据古典理论中亚里士多德对于"可然"的论述一样，一段精彩的叙事应该是"草蛇灰线"的。"（悲剧中的）诗并不是要去叙说那些现实中发生的事情，而是那些居于'意料之外（可然性）'和'情理之

中（必然性）'间出现的似真似幻的事件"①。必然性为叙事带来了悲剧感（宿命感）的那个维度，而如果整部剧都完全被必然性占据了整个叙事过程，那就没有什么乐趣了，所有突发的偶然事件都成了可以预期的。而这种可然性就成了构造叙事的内在纽带，并使得所有的事件具有一种意料之外的属性，但在事后回顾的时候仍可以被视作是"非此不可，理所当然"的。无论是在叙事还是音乐中，这种可然性就像是一种分秒不断地将意料之外的发生加工成为情理之中的事件的机器一样。所以我们仍然可以想象音乐中时间性的建构方式和叙事中的时间性是一样的，这也是所谓"程式化"音乐所要呈现出来的。同时有很多评论倾向于逆向而为之，即我们也总是可以完全抛弃掉"程式化"的结构思路去分析这样那样的交响音乐，将之视作一部真正的叙事作品，立足于人物与行为，包含了初始场景的叙述、导火线、事件矛盾冲突、对于主角的考验、问题解决的方案以及最终的结局场景。有很多狂热地支持以叙事的演绎手段去解读器乐作品的评论家们正是这么做的，苏珊·麦克莱利就事无巨细地为柴可夫斯基《第四交响曲》中每一个音乐细节锻造了相对应的事件：一个肩负着父亲对其的殷切期望的男人一步步落入了女人为他张开的重重罗网，所有人生中的悲欢境遇都使其不能实现"真实的自我"；父亲对儿子希望的破灭在音乐学家的分析和猜测中被认为体现了一种父与子之间同性的畸恋羁绊关系，但从剧中儿子的出发点看起来，则只不过是女人设下的一个陷阱。②我们在这里看到了泛滥的想象力可以达到什么地步（我们不敢说这是不是胡说八道的过度诠释），乃至形成了一种完全无界限无标准的反形式主义。当我们想要在任何东西中找出其中的某种含义的话，我们总是能够找到的，我们拿另一个领域的实证研究做个例子，比如让·皮埃尔·布利赛那令人张口结舌的工作，他就是想要通

① 参见亚里士多德《诗学》第 9 章，第 1451 页 A36 节。
② 参见苏珊·麦克莱利在《女性的结局：音乐、分类与性别》（明尼苏达大学 1991 年版）中《古典音乐中的性别政治》一文。我们这里的引文是间接出自彼得·基维的《音乐哲学导论》一书第 145 页。

过应用某种"就近原则"和各种夸张搞笑的"规则"来找出各种语言的起源:"所有我们能够用同一个音或是构成相似的声音序列表达出来的语义,一定有着同样的起源,且必定与某个一直存在着的,或是曾经持续存在或偶然发生的事物有着确定的关系,这种关系可以是明显的也可能是隐喻性的。"①

 这种分秒不断地将意料之外的发生加工成为情理之中的事件的"可然性"机器,不仅在叙事和音乐中都有着相似的作用,而且在单调(或对一个人物的一生的记述)和复调(包括对位与和声,或是对于不同人物和声线之间的交织互动)之间也同样起了相似的作用。因此,在这两种艺术样式中,人们都以逻辑因果关系作为想象世界中的水泥黏合剂。被讲述的那个人物不被看作是一个事物,他的那些行为不被看作是事件,那是因为人物与行为之间的因果关系,以及将二者联系在一起的方式,也就是"叙事"本身。而音乐中的事件也并不仅是前后相继出现的关系,那是因为它们之间是互为因果的,也正是这些因果关系构成了音乐。当然,我们不能偷换概念:这两者中我们提到的"因果"是不同的两个概念。"人物"行动根据的因果律是一种"表达因":所有行为都分别以各自的方式表达相同的精神主旨。但是单纯要理解无人称的音乐过程(如机械或有机体过程)一般按照事件间四因彼此交织的规则展开的话,则完全不需要引入"精神意志"。如果没有通过因果关系对时间进行有效的梳理、把握并加以驯服的话,那么我们既不会有音乐,又不会有叙事。但是在这里我们的对偶就走到头了。因为图像、叙事和音乐是我们上文说的三角形的三个顶点;没有任何一种能够被推导到另外一种,无论是从质料内容的角度还是从结果效应的角度都不行。但是在这个三角上,我们可以来描摹一下它的三个边,也就是将三种艺术样式连在一起又以一定距离相互分隔的那条线。

 叙事艺术与音乐艺术相区别的特点,正是其与图像艺术相通的特

① 参见米歇尔·福柯:《第七使徒七说》,蜃影出版社1986年版。

点。的确,有些艺术形式是用图像来进行叙事的(比如电影),但关键并不在这里,因为这二者是将其对象当作真实的存在而在意象世界中进行代表,给人感觉是只要表现出来就已经足够了。这两种表达艺术都是制造幻象的。更好的表述是:这两种艺术怂恿读者、听者或是观众去建立一种"对于不置信共识的悬念",也就是柯尔律治谈论小说时提到的"不置信的意志悬念",这种定律很容易推广到图像艺术当中。在把月亮看作一张脸的时候,在凝神观看透纳的"议会大厦的大火",并试图从平面上的几块黄乎乎的瘢迹中看出些其他内容的时候,我们主动地接受自己不去过多地质疑或是过分拘泥于己见的一面:"并没有,你看,那只是天上的一颗星星而已";"我们看得很清楚的就是画布上铺着一层厚厚的油彩";但是这样说来,正如莫里斯·丹尼斯经常被人们津津乐道的评论:油画除了是"平面上堆积的一些以符合一定规则或秩序排列的油彩"还能是什么呢?在欣赏肖像画或是自画像的时候,我们有时会惊叹"是他,完全就是他嘛",而以类似方法讲述出的故事,也就是止于"似然性",与音乐中表达的那种"可然性"不同,在这里他并不是与"必然性"相对的那种"可然性",而是假装被代表的实体真实存在的那种"似然性"。这幅画中的图像,到底是真实的还是虚假的呢?我们没有任何线索或依据去评判或回答这个问题。即使我们一眼就能看出这个图像表达的情境是虚假的,那么至少他看起来像是真的,也就是具有"似然性",不然我们是无法将之看成是图像的。那么这段故事,到底是小说呢,还是纪实呢?我们仍然没有任何线索或依据去评判或回答这个问题。与图像中一样,叙事艺术中也没有自带反映出其真实或虚构的标记:即使是最荒诞不经的虚构文学作品也代表了一系列基于"假装有这么回事"的难辨真假的桥段之间的联系,我们在游戏的心态下是自发乐于接受其必需的隐含条件的。这是因为图像艺术与叙事艺术都是对于现实进行提炼出本质的艺术,为了从各种变化中获得保持自身形态不变的本质存在。这些本质是服从同一律的。一方面是"事物"的同一律:A 就是 A,当下把握到的事物特征也就是永恒不变的事物特征;一方面是"人物"的同一

律：尤利西斯就是尤利西斯，不管他做了什么，这个人物是在时间流逝的过程中渐进构建起来，最终以形成一个恒定不变的统一身份为结束。我们看到的事物和我们讲述的人物这并存的双重的身份，正是20世纪中图像和叙事艺术领域所力求拔除，或是绕过，或是作为专题研究的命题。

 下面我们要描述的就是连接并分隔三角形另两个顶点——也就是音乐与图像艺术——的那个片区了。不过，这个片区是空的。在上一章里我们试图将这两种艺术形式进行对照比较：音乐对于事件进行代表，图像对事物进行代表，二者进行代表的手段和原理基本完全相同。在这两者之间的分别就是在空间里看到事物与在时间中听出事件的区别，而其联系就是通过这种保持一定距离的审视角度。二者均与"第一人称"的艺术形式（小说、戏剧或电影）相对，没有给指认留下任何空间（比如"这个就是我"，"我就在这里"），也没有给对于"人物"想象中的建构留下空间，所以也就不会有任何具体的事关道德的疑问，比如，他应该做什么？他能做什么？我若在他们的位置上会做什么？但是，正因为二者之间的对偶关系，才没有也绝不会存在图像的音乐艺术或是作为事件的油画。电影只有在作为一种叙事艺术的前提下才是作为声音来对待的，而且其所代表的只能是行为，而不是事物。所以在三角形这两个顶点之间的这块区域必须是空白的。这块空白在我们的眼中正是对我们之间主要区别的后验证明。艺术可以代表出事物，并对其进行存在本质特征的提炼，也可以代表出事件，并展现出其间的因果联系链条。但艺术不可能同时展现出事物与事件，否则就实际上什么都代表不出来，因为这正是世界展现在我们面前的样子，就是一种可以说话的存在，由不断地被事件改变的脆弱的事物架构而成。抑或它代表了一些事物，这些事物因为它们会引发一定的事件而不再是真的事物，而那些事件也随之不再是真的事件。这种艺术就为我们代表了行为，这就构成了三角形的第三个顶点。

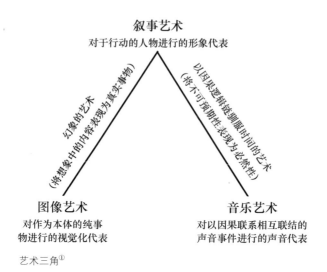

艺术三角①

艺术如何可能

这三类艺术可以归因于可感知与可描述的世界中三个个体发生学的组成部分：事物、事件、人物。也可以归因于所有语言的三个通项：名状能力、推断能力、思考和表述"自我"的能力。这三种通项也是对世界进行表述的三种可能方法：命名、谓指、自述。三种艺术形式对应着形式代表功能的三种通用模式：将事件音乐化，将事物图像化，将行为叙事化。这里面同样蕴含着与世界建立关系的三种方式：第三人称的人物不是我们所说的那种"人物"，是我们所能看到或是听到的客体；而第一人称或是第二人称，我们就蕴自身的存在于其中，并相互产生作用。

① 在这个可以换称为"代表手段三角"的图式中，我们无法把"所有"的艺术样式都定位在其中，比如建筑或园艺。我们也无法找出最一般意义上的诗歌"大类"，尽管我们很容易能够定位出某些具体的史诗类歌咏或是戏剧性歌咏。实际上，这个图式并不是旨在将所有可称为"艺术"的表达样式以穷举的方式都汇聚在一起，而是将人类对于世界或是其自身的所有代表方式的大类汇总到不同的"艺术"门类中。这不是要去定义艺术，而是要去对人性进行界定。

这三种代表功能的类别是我们与在面前呈现出的（既可表述也可感知）世界之间建立联系的三种方式的反映，是出于对理性的需求而在想象中塑造出来的。

这也是对世界进行建构的三种方法，是对于这个可表述可感知的世界中令人感到不足和缺憾的地方进行补足的三种方法。建构一个纯视觉感官的世界。我们要通过造图像（草图、油画、雕塑、版画、照片等）来将事物从时间中超越出来才能进行代表，因为事物本身是无法自己使外部世界对其实现完全理解的：各种突发的事件会修整它，时间的流逝会侵蚀它，人们还会移动它。建构一个纯听觉感官的世界。我们要通过编制音乐来代表那些事件的集合，因为这些事件是从来也不可能独立地被完美理解的：事物的存在会使事件混淆不清，事件间的前后承接关系不以我们的灵魂或是生命节律为转移，其间的因果逻辑关系链条并不是能够确定的。构建一个纯叙事的世界。我们要通过讲述故事来代表那些进行行动的"人物"并为之赋予可以理解的身份特征。这是因为我们并不是仅仅存在于我们生存的具体世界中，同时（以人类的名义）也要存在于我们不得不想象出来的世界，以及我们所能够建构出来的世界之中。

这就是为什么在任何有人类存在的地方，都会有图像、音乐和叙事的存在。

为什么我们人类要进行叙事呢？因为我们降生在这个世界上时彼此都是陌生人，但是我们将不得不共同生活，同时还要各行其是。我们必须围绕自己进行叙事，以便了解我们到底是谁。这个我们，这个我，到底是谁？要存在，就要有一个身份，就要有自我：比如是某人的儿子，某人的女儿，有一段家史。作为法国人或是犹太人或是阿拉伯人。所有这一切，都是历史的叙事，也都是一个一个的故事，是关于情绪的叙事。

为什么我们人类要制造图像呢？因为我们生存的这个以事物构成的世界对于我们是陌生的，我们必须要对它进行征服和驯化。这样才能从事物仅具有功能性的视觉洞穴之中逃脱出来，从而去理解它们，在想象空间中建立它们的存在，将事物从其环境和无常变化中抽象出来，从记

忆的深处勾勒出来，牢牢地保存在灵魂中，或是清晰地刻在石头上。然后带着感情去凝视它们。

那么，音乐如何可能呢？因为就是有这种"为什么"。音乐营造出的想象世界就是填充这种"为什么"需求的世界。就其最原始的形态来说，这些声音都是完全不可预见的事件发生的记号，对于生命体来说，这是他生存在一个陌生的、不稳定的、步步危机的世界中的感官证据。因此，人类身体中动物性的满足于接受与适应的那一面激发了人性中的一种需求，也就是将人体规整正则的节律引入世界上混乱无章的时间长河中；这也就像婴儿喜欢做的重复、韵律、绕口令和回旋童谣这些行为产生的动机。这些声音开始主动出击，而不再仅是被动接受，声音事件不再仅是单纯的事件，而成为了行为，人以自己的身体为世界重新划定了规则，并使世界转而屈从于其自身的规则，意志根据其自身设定的规则去主动自发地制造出新的事件。而倾听的快感也正是由此而来，即摆脱"真实世界"中逼迫你接受的那些现实后果，去凝神观察这样的一个安全的仅存于想象中的事件世界。

为什么我们人类要创造音乐呢？因为我们要征服和驯化这些事件，从而去理解它们，将它们从事物的客观存在中抽象出来，将声音事件与我们的身体和理智的需要融合在一起。这样我们才能从单纯只能维持生存的洞穴中逃脱出来，构建出一个不存在事物也不需要存在事物的世界：振动、唱歌、跳舞、共同生活。而，有时，当音乐将我们带入无尽的寂静，我们会孤独地静静流下泪来。

附 录

附录 1

一串音符是如何形成一段旋律的？

以《女人善变》为例

一串连续的音符是如何被听者听成一段音乐的呢？以下是对于第 63 页《女人善变》案例的展开分析。

在《乐匠思维：音乐认知心理学》①一书中，约翰·斯洛博达以松德贝里和林德布鲁姆提出的"生成语法理论"为基础，提出了能够构造产生旋律语句的"音调语法"②。我们假定和声架构已经给定（本例中为 C 大调），节奏架构也已经给

① 参见列日-布鲁塞尔法文译本，马达伽出版社 1988 年版，第 79～82 页。
② 参见约翰·松德贝里、伯恩·林德布鲁姆：《语言与音乐描述方法中的生成理论》，载于《认知杂志》1976 年 4 号，第 99～122 页。

定：在本例中，是 8 个四三拍的小节，每两小节为一对，由 3 个四分音符、1 个符点八分音符紧跟 1 个十六分音符以及 1 个二分音符组成，每对一句，形成四句。要形成一个旋律乐句，只要遵守下面的这些法则就可以了：

法则 1："在此处暗含的和声结构中选择对应和弦中的一个音符"；

法则 2："可以在两个和弦要素中间插入一个音，使其可以和那两个音或其中一个音构成级进音阶（经过音）"；

法则 3："可以将同一个音的两次出现替换成另一对音，其中包括原来的音放在后面，前面那个音的音高比本音仅升高一级（倚音）"。

约翰·斯洛博达发现，在威尔第创作的乐句中，有一个关键的无法用上述的三条法则来进行解释，甚至可以说是完全违背这些法则的：这个音就是第七小节中的"*la*"，如果我们应用第二条法则来做这条乐句的话，我们在这里应该听到的本应是"*si*"，作为在前面连贯下来的"*re-do*"以及后面接上的"*la-sol*"之间形成的经过音，构成整个旋律乐句的过渡部分（呼应调式的属音 *sol* 形成的旋律张力）；这个乐句实际上还没有完成，听者需要等待一个 *do* 的出现来"解决"这个运行中的和弦张力。但是，这个突兀出现的"*la*"正是威尔第旋律才华的闪光之处，使这段本来仅可以接受的旋律转化成为一部令人击节赞叹的巨作。斯洛博达将这个音符的设置解释为在两个相互矛盾的要求之间做出的折中妥协。从节奏角度看来，这段乐句是由 4 对节奏完全对应的小节构成的，那么旋律的总体轮廓显然也应当模仿这种节奏构成。第 3、4 小节构成的片段是将第 1、2 小节构成的片段在较低一度上的简单重复，那么听者顺着对称性的逻辑脉络，会期待 7～8 小节同样重复第 5～6 小节构成的旋律片段。但是第 8 小节内无法实现 *do* 的大五度音程（*sol*），否则就与法则 1 相矛盾。"威尔第在这里做出的折中设计，是将最后四个音符向下滑了一个音。这样一来仍然保持了前面旋律片段的整体轮廓，同时在第 7 小节，又转去模仿了一下第 2 和第 4 小节的旋律样式"（这就是说在第 2 和第 4 小节中，分别以下行大二度音程接一个下行小三度音程形成的固定

模式)。文章总结道:"这种交错混杂的前后模仿以及对于完全反复进行轻微的偏移,再加上这第 7 小节最后一个略失和谐的'怪'音,反而为这段旋律平添了引人入胜的兴趣点。若是一个想象力稍差一点的作曲家,会在这里安排一个更加严格、更加'正确'的和弦解决方案,来为这段乐曲收尾,比如说将上面给出的第 5~8 小节,换成下面的这一段(参见上面提到的同一文献第 82 页)",明显变得平凡无奇了:

我们在这里,希望通过这本书的各个部分,所致力于做到的,就是依托因果推理的语汇体系,去理解构成所谓"音调语法"中各种规则的基础(包括在这里提到的一些,更多的还有勒道尔和杰肯多夫在其文献中展开叙述的),并推而广之,用更加通用的术语体系为之寻求重新定义(必然会损失一些精准性),尽可能地涵盖绝大多数乐音世界中的情况。这种事态间的因果逻辑联系,尤其是"四种因果逻辑关系"说(在本书第 108 页前后有较为详尽的介绍),在我们看来对任何一种音乐样式都是普适的,甚至不仅限于调式音乐。另外,这种因果逻辑关系的概念使我们能够根据且仅基于所听到的东西来解释记谱的规则。因为音乐就是声音的艺术。

附录 2

因果关系与和弦干涉
以一部创意曲为例

为了直观地展示出音乐中因果关系与交互干涉关系之间的区别,我们在正文第 77~80 页的叙述中拆解了一段极为简单的卡农《雅克兄弟》作为例子。这里我们想要略微展开一点,举一个对位的例子,一部"创意曲",这个曲子实际上并没有比上一个例子复杂多少。下面就是巴赫《C 大调二声部创意曲》第 1 号的前两个小节。

我们若将一段音乐命名为"创意曲",那就是说这段音乐基本仅用同一段初始的音乐形态进行各种可能的变形而成,这段基本形态我们可称为"主题"①。巴赫在这第一部最简单的创意曲中❽,全部 24 个小节

① 这段分析,部分受拉里·所罗门著于 2002 年的文章启发(http://solomonsmusic.net/bachin1.htm),另外还用到了卡罗尔·贝法的一些观点。

（除了"过渡性终止"的部分）都是对这个主题进行连续不断的变化成果：或转位，或展开，或移调。

我们面前的这个范例中的内部因果关系就以一种夸张到近乎漫画式的表现手法展示出来，几乎接近某种机械决定论的面目了。这就好比一台电脑若装备了合适的智能化程序或许也可以（而有的已经确实实现了）生成一段完整的话语或语段——在有些情况下甚至能在美学价值上完全不打折扣。但我们在这里引用这一段的目的不是强调这一点，而是单纯地要展示出内在因果逻辑以及其相互干涉的几种不同情况，我们只研究前两个小节。

这里开始就是演绎。第一声部首先就展现出了"主题"，由两个动机构成。第一个是破空而出的 *do-ré-mi-fa*，是从 C 大调的主音 *do* 开始爬升四级的大调音阶。还能有更简单的吗？正是这种音阶本身为这段音乐造就了一种（意象中的）内在动力：每个听到的音符都似乎是由前一个音或是前面的几个音的逻辑结果。另外，这四个音的时长相等（都是十六分音符）进一步佐证了我们所感受到的这种内在因果关系：音长节奏上的规律强调了音阶逐级增高是由内在因果关系决定的。

引发第二个动机（*ré-mi-do-sol*）的原因首先是第一个动机，它是对第一个动机的模仿，同样是不遵从节拍破空而起，同样是由相同音长节奏的一组音符（4个十六分音符）组成；同样开头三个音是音阶的前三个音，顺序有了变化（变成了 *ré-mi-do*），但最终落脚在那个意料之中的音，即属音 *sol* 上，属音是在音阶中和声性质最接近主音的音，因此将终音落在这里标志着主题的完结。同时，这个 *sol* 的长度是前几个音的两倍，这给听者们指出了一处"暂停换气"的位置。对听者来说，这意味着，我们并没有借着同一个内在推动力走到了道路尽头的感觉（比如沿着音阶一路下去直到八度音），而是完成了一个完全自然的停顿。我们现在所居之处是一个 *sol*，这是在和声性质上最接近我们起点的位置，同样也是最接近预期的八度终点，更何况我们在这里逗留的时间是在路上行走时（所有前面音符的流动过程）的两倍之久。那么，我们在第二个

动机中遇到的每一个音符都似乎是由动机中所有已出现的音符推动而出现的，如果把眼光放远一点，看到上一个高度，那么每个音符又都是由上一个动机的整体构造推动出现的，除了那最后一个 sol，这个 sol 应该说是整个"主题"作为一个整体推动出的结果。① 但是还要注意一点，这个 sol 也是由构成第一动机（do-ré-mi-fa…sol）的音阶逐级升高的终未完成导致的，这个过程最终由主音仅进行到了属音。这一重因果关系就没有上面的那么直接（按照历史学家的词汇说来可能会定位为"深层次"的原因，至少要位于逻辑层析结构中第三层的深度）。

一旦"主题"整体构建完成并展示出来，就可以将它简单地进行从第五级上（上文中所述的那个 sol）开始的移调，于是形成了第二小节（sol-la-si-do-la-si-sol-ré）。或许以音乐专业的角度看起来，我们可以说过渡的四个音符（do-si-do-ré）构成了一个简单的"终止模式"（半终止），即在起始音的一个五度音上开始激发基于主题的下一个转调。对于我们来说，最重要的不是这段曲子怎么写的或是怎么编的，而是听起来的感觉是什么样的。我们的感受如下：在第一个声部中，我们能听到完整的第二小节与前面出现的完整的第一小节间似乎形成了一种因果关系（"主题"＋"过渡模式"），即在高五度音上进行简单重复②，这就是这两小节

① 第一动机中的原因看上去似乎可以在第二动机中产生一种基于完全不同逻辑的结果之后，再产生一种遵循同一逻辑的结果。我们看，根据第一动机中构造出的内生动力系统（音阶梯次升高），第二动机完全可以由 ré-mi-fa-sol 构成；但是这样从音阶的第二级开始逐个地拷贝上一个动机中的音符，在听者们看来并不会认为是构成同一个主题的第二部分，而更像是对已经完成的第一个主题进行的转位。还有，巴赫文本中所运用的解决方式显得没有那么机械，具有更强的美感。这也解释了为什么尽管在第一动机中爬升的音乐形象，在总体看来走向却是下降的：在同一个主题中最好是加入些相互对立的行进变化，以避免产生鹦鹉学舌般的机械观感（因果关系并不应该是机械链条式的反应），无论是在主题中的多个动机之间，还是在多个并行声部之间，都要考虑到这点。

② 鉴于这里没有从 C 大调往 G 大调上的移调操作，那么第二小节中的 fa 则没有变调——这样造成了音程上一点微小的变异（由 do-si 之间的半调替换成了 sol-fa 之间的一个纯调）。不过我们也可以想象这是巴赫在故意混淆了五度音的移调和由 C 大调向 G 大调的转调之间的边界，既然第三个音符（第一小节中的 si，第二小节中的 fa）被加以装饰了，那么就不可能听不出清晰的音程分野。

中出现的第四层因果关系。

在听到第一声部的过渡四音（*do-si-do-ré*）的同时，我们另外还注意到从第一小节结束处开始第二声部也加入了，这一段也是同一个主题（两段动机的结合）作为起因所引发的结果，是其降低一个八度仍从主音开始的一次重复。从这里开始，听者一方面可以将这两条因果脉络各自分开来独立观察（因为每一条逻辑线都是独立的且有因果关系，或"叙事性"的内生因果关系）；但同样也能够听出二者间的相互依托关系：人们听出音调较高的主题所引发的结果（当然，时间上必然是有所延后）是低沉下去了（这则是一种"普遍性"的内生因果关系）。

于是这里就存在着两种类型的因果关系：一个层面是第一声部中的内生因果逻辑（构成了音乐的推动力），另一个层面呢，并不是第二个声部中的因果逻辑（因为其内在推动力实际上与第一声部完全是同一个机理），而是第一声部导致第二声部作为其结果出现的因果逻辑——这对于音乐脉络（即特定音符的排列顺序）来说固然是一种外部因果关系，但对于整部音乐来说则显然是一种内生因果。

但是在音符之间还存在着第三种关系（或者说联系）：音乐的过程中存在着一些同时性的交互干涉现象，它们构成了并不能归纳为因果的另一种关系[①]。那么在第二声部第二小节开始处的 *sol-sol* 八度组合，一方面可以听成是由前面的音乐进程引致出现（作为下一个五度音旋律的起点），另一方面还可以听作是与同时出现的第一声部的四个音之间的交互干涉，听者们根据基本和音的逻辑，这就构成了属音和弦的基音。而且我们又能注意到第二个 *sol*，对应的是第一声部中的一个 *la*，它并不应该被听作是与这单个 *la* 构成和弦交互的（这明显不和谐），而是与第一声部中这四个音符构成的整体段落（*ré-sol-la-si*）进行交互干涉：那么我们可以看出这两个声部中存在着横截面上不同音长范围之间的交互干涉，那么这里所定义的"同时性"则可以较为宽泛一些，由具体情况而定，

① 见正文第 205~212 页展开的描述。

并不一定是按拍子一一对应。

通过以上对《创意曲》的分析，以及正文中我们对于《雅克兄弟》的分析，我们可以看出，要听一段音乐，就是要能够从中听出三种形式的联系：两种是因果的逻辑关系，包括贯时性的关系（叙事因果）和单音间的关系（普遍因果），另外还有一种是横向交互的、在同一时点上对位的关系。

附录 3

如何从拉威尔的《波莱罗》中听出节奏单元

我们在《波莱罗》中听到的节奏样式是一段由小军鼓 24 个节拍线性构成的乐段。

我们可以对其进行如下的解构。

首先我们能从音乐的音符中（也就是音乐的节奏中）归纳出来由更基础层面透露出来的两个固定样式：这是用节律对节奏进行强化的一例，在乐句中具有动力保障的效应。

我们定义第一种从节律单位中取用的样式为（F1）：这是指最基础节律层面，由 12 个半拍组成（这样我们假设节奏为 1/8 音节为一拍，每小节 6 拍），这 12 个半拍分别落在：1-2-5-6-9-10-11-12-15-16-19-22。（F1）可以称作不可变的同步等时脉动。

下面我们定义第二种同样从节律单位中取用的样式为（F2）：这是指包含了更多拍点的等时脉动，由其中的 6 个最强拍构成（这次我们的

节奏就变成了 1/4 音节为一拍，每小节 3 拍），这些强拍分别落在 1-5-9-11-15-19。（F2）可以称作不可变的新脉动。

我们注意到，这些节律中规定的强拍和半拍都是落在音符上而不是落在休止符上（这里也没有），这就产生了两种附加效应，一种是作用在本节奏单元中，另一种则作用在整部作品的整体面貌上。这段小片段的宏观韵律是由其内在的公度驱动力决定的（F2），这种公度性为它赋予了具有必要刚性的基本动力。我们实际听起来会感觉到强拍带动弱拍，就好像强拍是弱拍出现的原因一样。用小军鼓对这一个节奏单元进行任意的即兴重复，保持速度不变，不加入任何休止符，没有任意加花变调，也不加入切分音，只是由这个不变的驱动力推动着，使整部作品的节奏持续渐强，这是一种机械的、无休止的趋势，令人振奋，有时也带来让人透不过气的窒息感。

在这两种基础样式之上，可以建立起构成韵律本身的节奏单元，这些单元就是由音长不相等的节拍构成的了。我们再定义一个样式（F3），这是一个微型节奏单元，要求满足以下条件："八分音符后接一组十六分音符的三连音"（也就是 1-4，5-8，11-14，15-18）。这样的单元在每个小节中都重复出现 2 次，占去小节的 2/3 时长。我们注意到这里面那个长音符（相对较长的）总是落在一个强拍上。这种强调为这个微型单元制造了一个微型推动力（第一拍似乎是引出第 2-3-4 三拍的原因），强拍持续多久，这一个音就有多强；这个微型单元进行一次反复，就像是周期性地进行了一次重启，韵律中的动力与节律的动力（样式 F1 与 F2）重合在一起，就形成了整个作品统一的推动力。

但是，我们从这些微单元的反复中真正听到的，却是一种不对称感（按照音乐学家们的术语说应该是叫作"不完全小节"造成的）。节奏的启动看上去既可以是从微单元中的第一个 8 分拍子开始，又可以是从第二个拍子（第一个 16 分拍子）开始，这样，那个 8 分拍既可以被视为一个起始点（1，11），也可以被视为每个微单元重复后的终结点（5，

9，15，1）[1]。这就会造成了奇数小节和偶数小节之间的不平衡感，因为第 19 拍本来等的是一个较长的八分音符作为支撑的，但这个期待被随后出现的两个三连音打破了，反而构建出了比前面更加活泼的高速的动感。所以我们说这种通过微型单元连环重复得到的韵律听上去是无穷无尽的，因为我们不能知道什么时候结束，什么时候重新开始；这就有点像是莫比乌斯环，没人能说出某一处到底是在这带子的正面还是反面。

我们还可以再定义另一种样式（F4）。我们看到两个微单元（F3）的结构在偶数小节中都是变化的，变成另外一个由两个八分拍构成的微单元（9-10），如修辞韵律学中的"扬扬格"（两个长音节），我们就把这个微单元命名为（F4）。第 9 拍实际上就可以被听成是前面微单元的终结点，而第 10 拍则可被视作为一个具换气功能的弱半拍，使得可以在第 11 拍上重新启动一轮韵律，在这重意义上第 11 拍更像是一个开端。我们注意到这两个 8 分拍在完整的系统中是被视作那两个三连音的回声的，持续的时间也是与前面的搭配相等。但是，F4 这个微单元只完成一次，而 F3 这个微单元则重复了两次，这就给整个小节带来了一种不对称的观感，小节被平均分成了三份，F3 占 2 份，F4 占 1 份。

我们还可以再定义第五种样式（F5）。实际上，跟在奇数小节中情况一样，在偶数小节中同样是不对称的，两个 F3 微单元变形加一个由第 19-24 拍构成的新的微单元，我们把这个新单元称作（F5）。它是由两组三连音构成的，与奇数小节中的（F4）形成（非对称的）对偶关系。但是与 F4 不同的是，F4 可以被听作是由微单元 F3 自我重复形成的韵律动力中的一个换气间断；而 F5 则更多的是一个三连音被无限度地释放出来的初始动力——说无限度释放，是因为这个微单元并不会在一个 8 分拍

[1] 这种模糊性在为乐曲配器的过程中会表现得更为突出。实际上在总谱的开头处，当我们只听到旋律单元时，第 1 和第 11 拍是用中提琴 + 大提琴的拨奏来发出的一个 do 的音，第 5 和第 15 拍是通过两把中提琴协同拨奏出的 do，第 9 和第 19 拍是通过两把大提琴协同拨奏出的 sol，最后，第 22 拍则是大提琴拨奏出的一个单音 do。这样就完全没有理由用来说哪个是一段节奏旋律的开端哪个是收尾；你说第 5 拍到底算是比第 1 拍更强呢，还是完全相反？

上落到终点。

 让我们再考虑一个涵盖面更宽泛的样式（F6），这个样式仍然脱胎于每个小节中三分结构的对偶关系（一个是 F3+F3+F4，一个是 F3+F3+F5），这样就形成了一个包含一个奇数小节和一个偶数小节的二元对偶韵律单元。另外，这个二元中嵌套三元的对偶，同样在每个 (2+1) 结构的小节中及其不对称结构中存在，比如我们知道，不管是在奇数小节还是偶数小节，F3 单元都会重复两次。

 当然，以上所说的一切都不是在描述《波莱罗》这部作曲的节奏，而只是由它常用的几个反复的固定音型（sotinato）构成的基础节奏单元。而完整的音乐节奏是从对这个节奏单元的重复、持续渐强、配器交互，以及两条坚定重复的旋律长乐句间的相互平衡中整理出来的。

附录 4

如何在一个旋律语句中听出形式因之间的链接关系

以莱奥什·亚纳切克《第一号弦乐四重奏克莱采奏鸣曲》为例

下面是这部四重奏的第一乐章,这一段主题是由大提琴演奏的,然后依次由第一小提琴和第二小提琴进行反复。

我们怎样才能听出这段旋律呢?我们首先听到一个长乐句①,这个乐句是有着清晰界定的独立样式,与上一个句段和其后的句段之间都以休止来截开,遵从"形式因"中的就近原则。这个乐句的起始音和收尾音都落在四分音符 $fa^\#$ 上,这是贯穿整句的基底素材,给听者的感觉就好像是一块不动的背景画布:这就是乐句定性内容中的"质料因"。乐句

① 在这部四重奏的一种叙述性演示中,这个乐句被比拟成一列开动着的火车,象征着时间的不息流动。

的终音（$fa^\#$）被清晰地被指示出来，毕竟一般最后一个音（后面就休止了）听起来就是要起到收尾的作用；这显然是我们能发现的第一性的样式。即使不需要在节奏上加以强调突出，我们也能够感觉出这个乐句可以分成四个二级的样式单元，这是在统一的叙事架构中平行出现的四个旋律组（一个四分音符后紧跟6个八分音符，最后一个四分音符），每一组的第一个音都与上一组的最后一个音混淆起来难于分辨：比如第3小节中的第一个 $fa^\#$ 就既可以听成是前面一个基本样式的尾音，也可以听作是后面一个基本样式的起音；同样，第7小节中的 $sol^\#$ 也存在一样的现象。正是这第二级样式相互连接起来的方式塑造了一级样式完整统一的感觉：除了要求各部分平行对称性的一般规则以外，这种将每一个样式单元最后的音省略、加长加重随后出现的样式的头音的做法，听上去似乎为"主题"这列火车的一节节"车厢"赋予了一种毗邻段落间的连贯性。这两种样式单元的因果关系之外，还有第三种关系：我们听出第二个样式单元似乎侵入了第三个样式单元，因为第5小节开头处我们本来应该期待听到一个四分音符 $fa^\#$，但被换掉了，换成了与上一个样式单元形成对称关系的一对八分音符（$fa^\#$-$sol^\#$），听起来像是一种承上启下的过渡连接作用。这样我们就可以听出在样式组（2）和（3）之间的联系（节点连接）要比（1）和（2）、（3）和（4）之间的联系（按照相邻性原则以对称原则连接）要更加强一些。无论是何种情况，这段乐句中都存在着两个层次或两个级别的样式，二者可以明显地区分开来，其中一个样式中嵌套着另外一个样式的展开。

附录 5

强弱恰到好处的动力因一例

巴赫的《十二平均律钢琴曲》第一部序曲第 2 号

我们研究的是 C 小调作品，那么在一开始到最后我们都能听到一个加了踏板的主音 *do*，这个部件起着该曲中的定性"质料因"的作用。我们选取的整个段落全部都是由十六分音符构成的，所以也就具备了一种所有音符之间明确而完全的等时性，这个特征起着该曲叙事架构中的"质料因"的作用。这个片段中没有出现任何的休止符，两声部也都是严格同步对位，这些都对等时性进行了一而再、再而三的强调。正是因为这部片段中的等时性是如此清晰，因此音乐叙事架构中推动进程的动力就也就非常明显了，更方便我们的理解。这样，我们就把音乐的动态进程本身（质料因，也就是等时脉动）突出到了一个最为显要的位置上，

就能够更清楚地听出是什么决定了每个音的出现，以及其"目的因"和其内在驱动力。激发这种内在驱动的最根本因素，是最简单基础的推动力，虽然极微弱但刚刚具备推动效果，这种推动就是 4 拍一小节的自然节律。实际上，每一个小节中都存在着一个相同的定性结构样式：（1）8 个音符重复两遍[①]；这个一级样式是由如下的二级样式（2）[②]构成的，每一个包含两组四连音，其中后三个的音名都是一样的[③]，在右手演奏的第一声部中，第一组的第一个音音程下降，而在第二组中是音程上升的[④]；反过来，在左手演奏的第二声部中，第一组的第一个音音程上升，第二组中的第一个音是音程下降的（至少在这部作品的前 18 个小节中都遵循这个规律，在最后面的部分出现了一些例外的情况）。

我们能听出一种在这些既有定性特点又有叙事架构（严格的等时脉冲）的样式不断反复的过程中涌现出的一种机制。这种机制背后的推动力清楚得很：就是作为节律的小节，我们把小节在这里定义为在等时脉动基础上高一层次的那种等时性。实际上：

——我们听出等时脉动（每组四连音中落在拍点上的那个首音）是拖出了（仅在意象中）本组中后面紧跟着的三个音符，这是因为后面的三个音的音高相互紧贴着，换句话说，其相互间的音程是极小化的（如 *mi-ré-mi*，*fa-mi-fa*，*sol-fa-sol*，等等），所以并不需要什么动力就能完成。这种效应跟我们对于动力的直觉是相符的：要把一个物体挪动较大的距离就需要相应较大的驱动力；

——如第一组四连音的情况，无论是哪个声部，每个小节都是以一个比第二组要更大的音程差启动的，显示出驱动第一组比驱动第二组需要更大的驱动力，这首先是因为第二组中的后三个音与第一组中的后三个音是一样的，这同样符合我们对动力的直觉，也就是说重复一个动作

① 以第一声部第一小节为例："do_4-mi-ré-mi-do_5-mi-ré-mi"重复了两遍。
② 以第一声部第一小节为例：第一组为 do_4-mi-ré-mi；而第二组为 do_5-mi-ré-mi。
③ 以第一声部第一小节为例：在这两种样式中，后面三个音 *mi-ré-mi* 是完全相同的。
④ 以第一声部第一小节为例：在上面提到的两种样式中，第一种的第一个 *do* 的音比后面三个音都高，第二种中的第一个 *do* 比后面三个音都低。

比初次执行一个动作需要消耗更大的驱动力;这是我们能够察觉的,因为每一组的开端都落在一个强拍上(一个四拍小节的第 1 和第 3 拍),这个强拍的力度不仅能带出他自己的一组三连音,而且还可以带出第二组的四个音,第二组的第一个音就可看作一个比前者略弱的换气之机(一个四拍小节的第 2 和第 4 拍为弱拍)。

——还能发现些别的:比如,在每个小节中,每套 8 个音符的样式都是进行反复的,那么我们根据我们的动力直觉理解,第二次的重复比第一次需要的驱动力要小一些;这就使得每小节中第 2 个强拍(第 3 拍)可以没必要像第 1 拍那么强;另外每小节的第 1 拍必须不仅能够有带动其整个小节的力道,还要有能够改变和声效果的力量,毕竟每个小节的和声都确实是在改变的。

根据我们的定义,一个四拍小节是三种等时脉动的嵌套打包[①] 的结果,这三种脉动也就构建起了三重驱动力,也就是说整部乐曲的叙事性目的因:基础的等时脉动带动了每个四音的小组;这个动力同时也是被以强拍作为标记的两拍小节的等时脉动(两拍一动,也就是小节中的两个强拍)带动起来的,这个动力机制带动着每 8 个音符构成的样式单元;但这个第二级的动力又是由每小节四拍的自然节律系统脉动带动起来的(每两拍一个强拍),这个动力机制带动每个小节前后相连,直到整部作品结束。

有人会说这是不是得假定这三种类型的脉动样式都能够在演绎的过程中被清晰地展示出来的情况下才能听出来。并不见得。小节中难以被人觉察的节律样式足以为整个选段提供足够的动力冲量:这种节律纯粹是脉动等时性,速率丝毫不变,从头到尾的音程都局限在一个非常窄的区间中,所以我们必须承认这个片段是非常"低能耗"的;这时候只要一个极小化但绝对规律的驱动力出现就足够了;在每次音组出现性状变化时,只要有一点点微小的高低波动(有可能是很难察觉的)就足以为整部选段提供足够的目的因。

[①] 见正文中第 195 页。

附录6

人的理性是如何从虚构的样式出发构建起前后顺承的因果关系规律的

以戴夫·布鲁贝克的《土耳其蓝色回旋曲》前几个小节为例①

我们回忆一下②在倾听这个乐段的节奏时，通过理性中的"合并意识"顺承建构出的归纳性规律：

规律1：通过前六个八分音符，我们归纳出"每次听到一个加强的音符，那么紧随其后的那个音符必为弱音"。这个规律很快就被后面的3个八分音符给推翻了。

规律2：通过前三个小节，我们归纳出"每次听到三组首音加强的

① 选自德里音乐版本，加利福尼亚，1960年版、1962年版。
② 见正文第197～198页。

2个音符之后,那么后面一定会出现一组首音加强的3个音符"。这个规律很快就被后面的第四小节推翻了。

规律3:通过前八个小节,我们归纳出"每次听到由三组首音加强的2个音符组成的一个样式之后,如果接下来出现一组首音加强的3个音符的话,那么紧接着一定会出现三组首音加强的3个音符"。这个规律基本上一直延续到整部作品结束,因此得以验证。

附录7

巴赫《十二平均律钢琴曲》序曲第一号中出现的两种内在驱动力

在这一个片段里,我们可以听出两种目的因。一是在叙事架构推动的层面,可以听出一个格律样式的多次重复。整个选段完全都是由清一色的十六分音符(作为基础等时脉动)构成,但是每个小节的两个强拍都一直以左手声部的一个二分音符保持强调(小节的内在动力),这同时也是体现质料因的部分,因为这个音定了调子。

第二个目的因是在整体定性的层面,而不再考虑叙事架构。这里我们可以听出一个样式轮廓在整个选段途中不规则地反复出现:每个小节实际上是两个琶音演奏的和声以 A-B-C-D-E-C-D-E 的样式摊成 8 个音符并进行重复。由 A 到 E 的次序我们可以说是由低沉到高亢的过程:A 比

B要低，B又比C要低，如此类推。但是A、B、C、D位置上的音符间的音程差每个小节都不一样，但是这个样式是不变的。所以我们说这就正式形成了一段旋律的大致轮廓。当我们说轮廓的时候，我们指的是把一段旋律中音符的所有具体值（也就是说所有音乐事件的过程以及休止）以及音符之间音程相距的具体量（二度音、三度音、四度音等）全部抽象掉后，音乐中还剩下的那个部分，即进行的"方向"是向上攀升的还是向下坠落的。这种音乐空间中抽象掉音高的思路就跟几何学中的做法一样。在欧几里得几何的概念中，我们保留度量结构，从而研究在空间中完成运动后留存的现象。而在拓扑几何的概念中，我们把度量结构抽象掉，只保留相邻、相连接的相互关系以及空间位置的次序。认知科学界在研究中发现，婴儿对于乐音轮廓的感知是与音高音程完全独立的，能够掌握轮廓的时间要早很多。我们应该注意到，这种对于旋律轮廓的辨认能力不只是在理解所有类型的音乐时必不可少的，而且在理解口头语言的时候，更是至关重要的，因为口头交际中最核心的一个因素"语调"就是与"轮廓"的这个概念紧密相连的，当然其他因素（强弱、节奏、速度等）同样也很重要。

对于这部曲谱的详尽分析，还应包括音乐是如何通过几个其他的和声过程（从C大调向邻近调式的转调[①]、模进、移调）来完成每个样式并继续向下一个推进的。但我们这里就不去追究这些了，毕竟我们研究总谱的目的只是辨别一位听者对于音乐的理解力包含了哪些不同的建构性元素，更明确的说法是，实现动态理解所需的假设依据。

[①] G大调与F大调，C小调与D小调（与F大调是关系大小调）在结构上跟C大调几乎没什么区别。因此就使得转调很容易进行。

附录8

莫扎特《A小调第八钢琴奏鸣曲》K.310 的开端几小节 ①

① 参见正文中第241页和247页前后。

附录 9

如何利用调性音乐去表达某些特定氛围

德里克·库克在其著作《音乐的语言》（克拉伦登出版社 1959 年版）中通过对古典曲库中成百上千个案例（从 1440 年的杜费到 1953 年的斯特拉文斯基）的深入研究论证，分析了调性音乐所独具的表达方式。他通过归纳提炼，总结出两部分内容：第一部分他称作"音乐表达方式的要素"（调性张力、音程张力、密度、强度、音长、速度、断句），第二部分为"音乐词汇中的术语"：比如说大调的上升音阶就是一级、三级、五级，反向音阶就是从五级降到三级和一级；小调的上升音阶从一级到五级，再反向……以此类推。

举个例子，我们在下面的分析中看看乐曲选段中一个六度音程小调被用作属音倚音的表达作用。根据库克的研究，这个样式被普遍接受并认可为"焦虑启动器"，在任何历史时期内，所有精于调性音乐的作曲家在试图表达悲叹或是哀悼的感情时，都会把这个样式搬来演绎那么一两次。库克把这个目标分解成十几个案例来加以描述，涵盖了从若斯坎到德彪西、巴托克、布里顿、勋伯格或斯特拉文斯基的大部分资料。

我们选出以下三个例子：

第一个是在巴赫的《马太受难曲》中，女高音用这种小调来诠释的一句"Aus Liebe will mein Heiland sterben"（他珍惜生命，故而奉献了生命）。

第二个是在莫扎特的《安魂曲》的节选《神怒之日》中，D小调被用来演绎这句歌词："Quantus tremor est futurus"（难以言喻的恐怖境遇就在前路）。

第三个是在舒伯特的《魔王》中，濒死的儿子向父亲发出的绝望的哀号："Mein Vater, mein Vater（爸爸，我的爸爸）"。

与之相对，还有同样非常重要的一个例子就是以下大调的语句：Ⅰ-Ⅲ-Ⅴ-Ⅵ-Ⅴ（具体实践中例如：do-mi-sol-la-sol），作曲家们在表达某种单纯、简单、圣洁的欣喜之情时，往往会自然地用到这个大调的定式。运用这种定式的例子举不胜举，从13世纪的吟游诗人颂歌到韩德尔、莫扎特、瓦格纳，一直延续到布索尼的《浮士德博士》。我们仅选几个例子供参考。

第一个是巴赫在BWV. 67号康塔塔A大调开幕大合唱中的那句"Halt im Gedächtnis Jesum Christ"（把耶稣基督牢牢记在心中）。

第二个是门德尔松在清唱剧《伊利亚》中,男高音用降 A 大调诠释的一段:"Then shall the righteous shine forth"(正义之光将会永耀前途)。

第三个是洪佩尔丁克在歌剧《汉赛尔与格丽泰尔》中孩子们用 D 大调唱出的祈祷:"Abends will ich schlafen geh'n"(到了晚上让我去睡觉)。

还有拉尔夫·沃恩·威廉斯在《天路历程》最终一段合唱的开篇处写下的天国之城传来的合唱之声,也是落在 G 大调上的。

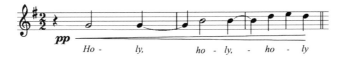

附录 10

贝多芬《第七交响乐》第三乐章谐谑曲的开头几个小节

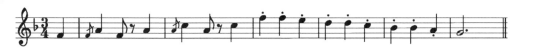

本书所附乐曲片段

Index des musiques

第一部分　音乐是什么？

1　《格洛丽亚》节选，帕蒂·史密斯演唱
Smith, Patti, « Gloria », *Horses*, RCA/Jive (Sony) (1996 [1975]).

2　《芝加哥，我甜蜜的家》节选，罗伯特·约翰逊演唱
Johnson, Robert, « Sweet Home Chicago », *The Complete Recordings*, Sony, 1990, Legacy (2011).

3　《圣母呀你不知道》节选，卡纳莱哈斯演唱
« Canalejas de Puerto Real », Juan Pérez Sánchez dit, « Maria tu no conoces » (*saeta*), par Canalejas de Puerto Real (chant), *Grandes del Cante Flamenco*, Divucsa Music (2013).

4　爵士歌曲《灵与肉》节选，艾迪·杰斐逊演唱
Jefferson, Eddie, « Body and Soul », *Body and Soul* [1968], Fantasy Records (2009 [1968]).

5　《月儿高高》节选，菲茨杰拉德演唱
Lewis, Morgan, « How High the Moon » chanté par

Ella Fitzgerald avec le Paul Smith Quartet, *The Complete Ella in Berlin*, The Verve Music Group (2000 [1960]).

6 《我们又跳 high 了》节选,"Sagicor 出走乐队"

Sagicor Steel Exodus Orchestra, « We jammin again », *Carnival in Trinidad. Calypsonians, Steelpans and Blue Devils*, Winter and Winter (2007).

7 《摇滚万岁》节选,皇后乐队演唱

Queen, « We will rock you », *News of the World*, Brian May (composition), Freddy Mercury (chant), Queen Production Ltd., 1977, AZ (2011).

8 《女人善变》节选,帕瓦罗蒂演唱

Verdi, Giuseppe, *Rigoletto*, Acte III, « La donn'è mobile », par Luciano Pavarotti (chant), Richard Bonynge (dir.), London Symphony Orchestra, Decca (1995 [1971]).

9 《雅克兄弟》节选

Anonyme, « Frère Jacques », par Denise Benoit, Pierre Bertin, Olivier Alain et son orchestre, *Rondes et chansons de France* [1958], vol. 3, BnF Collection (2014).

第二部分　音乐如何影响我们?

10 《博莱罗》节选,拉威尔作

Ravel, Maurice, *Boléro*, par Pierre Boulez (dir.), Berliner Philharmoniker, Deutsche Grammophon (2014 [1994]).

11 《诽谤咏叹调》节选,节选自《塞维利亚的理发师》,罗西尼作

Rossini, Gioacchino, *Le Barbier de Séville (Il Barbiere di Siviglia)*, Acte I, « air de la calomnie », par Paolo Montarsolo (chant), Claudio Abbado (dir.), London Symphony Orchestra, Deutsche Grammophon (2002 [1972]).

12 《面对我这样一位医生》节选,节选自《塞维利亚的理发师》,罗西尼作

Rossini, Gioacchino, *Le Barbier de Séville (Il Barbiere di Siviglia)*, Acte I (finale) chœur : « Ma signor, ma un dottor », par Claudio Abbado (dir.), London Symphony Orchestra, Deutsche Grammophon (2002 [1972]).

13 《卡罗丽娜的呐喊》节选,詹姆斯·P. 约翰逊作

Johnson, James P., « Carolina Shout », *King of Stride Piano 1918-1944*, Giants of Jazz, Saar (2010).

14 《午夜拉格》节选，拉维·香卡作
Shankar, Ravi, alâp du « Raga Malkauns », *The Very Best of Ravi Shankar*, EMI/Parlophone (2010).

15 《安布罗斯荣耀颂》节选，圣皮埃尔德索莱姆修道院僧侣唱诗班
Chant grégorien : « Gloria ambrosien » de Noël, par le Chœur des Moines de l'Abbaye Saint-Pierre de Solesmes, *Chant grégorien et orgue à Solesmes*, Classics Jazz France (2004).

16 《圣约翰的耶稣受难曲》节选，巴赫作
Bach, Jean-Sébastien, *Passion selon saint Jean BWV 245*, chœur final, « *Ach Herr, lass dein lieb Engelein* », par Monica Huggett (dir. et violon), Portland Baroque Orchestra, Cappella Romana, Avie Records (2012).

17 《月光》节选，德彪西作
Debussy, Claude, *Suite bergamasque*, « Clair de lune », par Alain Planès (piano), Harmonia Mundi (2006).

18 《G 小调第一叙事曲》节选，肖邦作
Chopin, Frédéric, *Ballade n° 1 en sol mineur op. 23*, par Krystian Zimerman (piano), Deutsche Grammophon (1988).

19 《追寻平和》钢琴曲节选，麦考伊·泰纳作
Tyner, Alfred McCoy, « Search for Peace », par McCoy Tyner (piano), Joe Henderson (saxo ténor), Ron Carter (contrebasse), Elvin Jones (batteries), *The Real McCoy*, Blue Note Records (1999).

20 《纽约的秋日》节选，比利·哈利代演唱
Duke, Vernon, « Autumn in New York » chanté par Billie Holiday [Album version, 1952], *Solitude*, PolyGram Records (1993).

21 《非洲的木琴与皮鼓》节选，喀麦隆巴卡族俾格米人的打击乐演奏
Pygmées Baka du Cameroun : « Chants des pygmées », *Balafons et Tambours d'Afrique*, Playasound/Sunset France (2007).

22 《艾里塔妮娅》组曲中的一段《黑雷斯的花蕾》，米盖尔·弗洛雷斯演唱
« El Capullo de Jerez », Miguel Flores dit, « La Eritaña » (*bulerías*) avec Moraíto (guitare), compositeur : Pepe de Lucia, *Nueva Antologia del Flamenco, Poderio*, Dro East West, 1988, WEA (2006).

23 《迷失》节选,艾灵顿作,摇摆爵士风编曲

Ellington, « Duke », « Perdido », par Duke Ellington and His Orchestra [1951-1952], *Ellington Uptown*, Columbia (2004).

24 《圣诞清唱剧》开场大合唱,巴赫作

Bach, Jean-Sébastien, *Oratorio de Noël BWV 248*, chœur d'entrée, « *Jauchzet, frohlocket* », par John Elliot Gardiner (dir.), English Baroque Soloists, The Monteverdi Choir, Deutsche Grammophon, 1999, Archiv Produktion (2003).

25 《节奏排演》中的 solo 打击乐表演节选,"GRES-萨尔桂洛桑巴音乐学院"演奏

Acadêmicos do Salgueiro, « Ensaios de Ritmo (apresentação de solistas) », par Nilo Sérgio (chant), *O Rítmo Autentico Das Mais Famosas Escolas de Samba*, vol. 2, Original Recordings. Salt-n-Pepper, Brazilian Classics (2014).

26 《印第安纳》节选,巴德·鲍威尔作

Powell, Bud, « Indiana », par Bud Powell (piano), *The Chronological Classics 1945-1947*, Classics Records (2006).

27 《苍鹰》节选,赛隆尼斯·蒙克演奏

Monk, Thelonious, « Bluehawk », *Alone in San Francisco*, par Thelonious Monk (piano), Riverside, 1959, Fantasy (1987).

28 《第八号弦乐四重奏》第二乐章节选,肖斯塔科维奇作

Chostakovitch, Dmitri, *Quatuor à cordes n° 8*, deuxième mouvement (allegro molto), par le Borodine Quartet [1962], BBC Legends (2011).

29 《格丽泽尔达》选段《风雨飘摇》,薇薇卡·热诺演唱

Vivaldi, Antonio, *Griselda RV 718*, « Agitata da due venti », par Vivica Genaux (chant), Fabio Bondi (dir.), Europe Galante, *Vivaldi Opera Arias Pyrotechnics*, EMI (2009).

30 《手风琴家》节选,艾迪特·皮雅芙演唱

Emer, Michel, « L'accordéoniste » chanté par Édith Piaf avec Michel Emer (piano). Compositeur : Michel Emer. Émission *Les joies de la vie*, Office national de radiodiffusion française, André Hugues (réalisateur), Jacqueline Joubert, Henri Spade (présentateurs) : www.ina.fr/video/I00013642/edith-piaf-chante-accompagnee-par-michel-emer-video.html; puis : www.ina.fr/video/

I00013647/edith-piaf-l-accordeoniste-video.html

31 《啊！妈妈，您听我说》（K.265），十二种变奏中的第一种，莫扎特作
Mozart, Wolfgang Amadeus, *Douze variations au piano sur « Ah vous dirai-je maman » K. 265*, par Clara Haskil (piano), *Clara Haskil Edition*, Decca (2010).

32 《第五交响曲》节选，贝多芬作
Beethoven, Ludwig van, *Cinquième symphonie op. 67*, premier mouvement (allegro con brio), par Simon Rattle (dir.), Wiener Philharmoniker, EMI, 2003, Warner (2012).

33 《为您》节选，卡米尔演唱
Camille, « Vous », *Le fil*, Virgin (2004).

34 《莱茵的黄金》序曲节选，瓦格纳作
Wagner, Richard, *L'Or du Rhin (Das Rheingold)*, « Prélude » (*Vorspiel*), *Der Ring der Nibelungen*, par Karl Böhm (dir.), Chor und Orchester der Bayreuther Festspiele, Universal, 1973, Decca (2010).

35 《第一弦乐四重奏》第一乐章节选，莱奥什·亚纳切克作
Janáček, Leoš, *Quatuor à cordes n° 1, dit « Sonate à Kreutzer »*, premier mouvement, par le Quatuor Diotima, Alpha (2008).

36 《降A大调圆舞曲》(Op.69 No.1) 节选，肖邦作
Chopin, Frédéric, *Valse op. 69 n° 1 en la bémol majeur*, dite « L'Adieu », par Jean-Marc Luisada (piano), Sony (2014).

37 《十二平均律钢琴曲》第一部中第二支《C小调序曲》节选，巴赫作
Bach, Jean-Sébastien, *Clavier bien tempéré*, premier cahier, *Prélude n° 2 en do mineur BWV 847*, par Pierre-Laurent Aimard (piano), Deutsche Grammophon (2014).

38 《巴黎山上圣·热纳维埃夫教堂的钟声》节选，马兰·马雷作
Marais, Marin, *Sonnerie de Sainte-Geneviève du Mont de Paris*, par l'Ensemble Spectre de la Rose, Naxos (1993).

39 《巴黎山上圣·热纳维埃夫教堂的钟声》节选，菲利普·埃赫桑演绎的另一个大获成功的改编版本
Hersant, Philippe, *Variations sur la « Sonnerie de Sainte-Geneviève du Mont » de Marin Marais*, trio pour violon, violoncelle et piano, par

Pierre Colombet (violon), Raphaël Merlin (violoncelle) et Johan Farjot (piano), *Musique à un, deux ou trois*, Triton (2012).

40 《土耳其蓝色回旋曲》，戴夫·布鲁贝克作

Brubeck, Dave, *Blue Rondo à la Turk*, pour piano, par The Dave Brubeck Quartet, Sony, 1959, Legacy (2009).

41 《十二平均律钢琴曲》第一支 C 大调序曲，巴赫作

Bach, Jean-Sébastien, *Clavier bien tempéré*, premier cahier, *Prélude n° 1 en do majeur BWV 846*, par Pierre-Laurent Aimard (piano), Deutsche Grammophon (2014).

42 《春日私语》(Op.32 No.3) 节选，克里斯蒂安·辛丁的钢琴曲

Sinding, Christian, *Frühlingsrauschen* (« Gazouillemet de printemps ») *op. 32 n° 3*, pour piano, par Jerome Lowenthal (piano), *Sinding, Music for piano*, Bridge Records (2009).

43 《E 大调第三练习曲》(Op.10)，肖邦作

Chopin, Frédéric, *Étude n° 3 en mi majeur op. 10*, par Maurizio Pollini (piano), Deutsche Grammophon (1999 [1972]).

44 《哦，永恒的夜，甜美的夜》节选，沃尔夫冈·文狄格森、比吉特·尼尔森演唱

Wagner, Richard, *Tristan et Isolde*, Acte II, scène 2, fin du duo d'amour : « *So starben wir* », par Wolfgang Windgassen et Birgit Nilsson (chant), Karl Böhm (dir.), Chor und Orchester der Bayreuther Festspiele, Deutsche Grammophon (1997).

45 《圣母悼歌》三重唱与弦乐三重奏节选

Pärt, Arvo, *Stabat Mater*, pour trio vocal et trio à cordes, par Theatre of Voices, Ars Nova Copenhagen, Paul Hillier (dir.), Harmonia Mundi (2012).

46 《把握太阳的心跳》节选，平克·弗洛伊德乐队

Pink Floyd, « Set the Control for the Heart of the Sun », *A Saucerful of Secrets*, Pink Floyd Music Ltd., Parlophone (2011).

47 《800》节选，凯尤斯乐队

Kyuss, « 800 », *Blues For The Red Sun*, Elektra/Asylum Record, 1992, Rhino Records (2006).

48 《为十八席音乐家编写的乐曲》节选，史蒂夫·莱许作

Reich, Steve, *Music for 18 Musicians*, Section 1, par le Steve Reich Ensemble, Nonesuch Records (2007 [1998]).

49 《我最喜欢的事情》节选，约翰·柯川作

Coltrane, John, « My Favorite Things », *Live at the Village Vanguard Again !*, par The John Coltrane Quartet, The Verve Music Group (2011 [1966]).

50 《永无退路》节选，费尔南多作

«Terremoto de Jerez », Fernando Fernández Monje dit, « Siempre por los rincones » (*seguiriyas*), par Terremoto de Jerez (chant), *Medio Siglo de Cante Flamenco*, Sony, 1987, Legacy Recordings (2012).

51 克罗诺斯四重奏演绎的弦乐四重奏

Reich, Steve, *Different trains*, quatuor à cordes et bande magnétique, « America, Before the War », par le Kronos Quartet, Rhino Records-Nonesuch (1990).

52 《泛蓝调调》节选，迈尔斯·戴维斯作

Davis Miles, « Flamenco Sketches », *Kind of Blue*, Columbia Legacy (1997 [1959]).

53 《C 大调奏鸣曲》(K.545) 节选，莫扎特作

Mozart, Wolfgang Amadeus, *Sonate pour piano n° 16 en ut majeur K. 545*, premier mouvement (allegro), par Daniel Barenboim (piano), *Complete Piano Sonatas and Variations*, Warner (2013).

54 《冬之旅——菩提树》节选，舒伯特作，马提亚斯.葛纳演唱

Schubert, Franz, *Die Winterreise («Le voyage d'hiver») D. 911*, « Der Lindenbaum » (« Le tilleul »), par Matthias Goerne (chant), Christoph Eschenbach (piano), Harmonia Mundi (2014).

55 《弦乐四重奏》第一号《蜕变小夜曲》节选，捷尔吉·利盖蒂作

Ligeti, György, *Quatuor à cordes n° 1* (« Métamorphoses nocturnes »), par le Quatuor Artemis, Erato/Warner Classics, 2000, Parlophone (2005).

第三部分 音乐之于世间万物

56 《A 小调第八钢琴奏鸣曲》(K.310) 节选，莫扎特作

Mozart, Wolfgang Amadeus, *Sonate pour piano n° 8 en la mineur K. 310*, premier mouvement, par Dinu Lipatti (piano), *Le dernier récital* [1950], Naxos (2011).

57 《唐璜》选段"多么残酷的一幕啊"

Mozart, Wolfgang Amadeus, *Don Giovanni K. 527*, Acte I, récitatif Anna : « *Ma qual mai s'offre, oh dei* » par Elisabeth Schwarzkopf (chant), Carlo-Maria Giulini (dir.), Philharmornia Orchestra, EMI (2012〔1961〕).

58 《唐璜》选段"逃吧,你这残忍的人,逃吧"

Mozart, Wolfgang Amadeus, *Don Giovanni K. 527*, Acte I, Duetto Anna-Ottavio : « *Fuggi, crudele, fuggi !* » par Elisabeth Schwarzkopf et Luigi Alva (chant), Carlo-Maria Giulini (dir.), Philharmornia Orchestra, EMI (2012〔1961〕).

59 《弥赛亚》选段"哈利路亚"

Haendel, George Friedrich, *Messiah HWV 56*, « Hallelujah ! », par Mazaaki Suzuki (dir.), Bach Collegium Japan, Bis (1997).

60 《三重奏》(Op.99 D. 898),舒伯特作

Schubert, Franz, *Trio pour piano, violon, violoncelle, op. 99 D. 898*, premier mouvement (allegro moderato), par Jean-Claude Pennetier, Régis Pasquier, Roland Pidoux, Harmonia Mundi (2010).

61 《第三交响曲》之"葬礼进行曲",贝多芬作

Beethoven, Ludwig van, *Troisième symphonie op. 55*, deuxième mouvement, « marche funèbre », par Simon Rattle (dir.), Wiener Philharmoniker, EMI, 2003, Warner (2012).

62 《降 B 小调第二奏鸣曲》之"葬礼进行曲",肖邦作

Chopin, Frédéric, *Sonate n° 2 pour piano en si bémol mineur op. 35*, troisième mouvement, « marche funèbre », par Martha Argerich (piano), Deutsche Grammophon (2002〔1975〕).

63 《诸神的黄昏》之"齐格飞的葬礼进行曲",瓦格纳作

Wagner, Richard, *Le Crépuscule des Dieux (Götterdämmerung)*, Acte Ⅲ, « marche funèbre de Siegfried » (*Trauermarsch*), *Der Ring der Nibelungen*, par Karl Böhm (dir.), Chor und Orchester der Bayreuther Festspiele, Universal, 1973, Decca (2010).

64 《第 21 号降 B 大调钢琴奏鸣曲》(D.960) 节选,舒伯特作

Schubert, Franz, *Sonate pour piano n° 21 en si bémol majeur D. 960*, deuxième mouvement (andante sostenuto), par Maria João Pires (piano), Deutsche

Grammophon (2013).

65 《B 小调第二乐队组曲》(BWV.1067) 节选，巴赫作
Bach, Jean-Sébastien, *Suite n° 2 en si mineur pour flûte BWV 1067*, « Badinerie », par Café Zimmermann, *Concerts avec plusieurs instruments III*, Alpha (2007).

66 《弗洛伦斯在香榭丽舍》节选，迈尔斯·戴维斯作
Davis, Miles, *Ascenseur pour l'échafaud* : « Florence sur les Champs-Élysées », musique originale du film de Louis Malle [1958], Classics Jazz France (2011).

67 《扬西踢踏爵士》节选，吉米·扬西作
Yancey, Jimmy, « Yancey Stomp » [1939], par Jimmy Yancey (piano), *Best of Boogie Woogie*, Roslin Records (2010).

68 《妈妈没关系》节选，艾尔维斯·普莱斯利演唱
Presley, Elvis, « That's all right, Mama » [1954], *Influence Collection*, vol.1, *How Do You Think I Feel ?*, Discograph (2014).

69 《伯爵》之《嗨，罗迪大妈》节选，贝西作
Basie, « Count », « Hey Lawdy Mama » [1954], *Succès de Count Basie au piano*, BnF Collection (2013).

70 《秋叶》，斯坦·盖茨作
Getz, Stan, « Autumn Leaves », *Autumn Leaves* [1980], Académie (2010).

71 《老虎拉格泰姆》节选，阿特·塔图姆作
Tatum, Art, « Tiger Rag », par Art Tatum (piano), *Hold That Tiger ! 1933-1940. Original Recordings*, Naxos (2002).

72 《至高无上的爱》节选，约翰·科川作
Coltrane John, « Acknowledgement », *A Love Supreme, Part I*, par The John Coltrane Quartet, The Verve Music Group (2003 [1964]).

73 《A 小调第八钢琴奏鸣曲》节选，莫扎特作，格伦·古尔德演奏
Mozart, Wolfgang Amadeus, *Sonate pour piano n° 8 en la mineur K. 310*, premier mouvement, par Glenn Gould (piano), *The Mozart Piano Sonatas*, vol. 3, Sony (2008 [1972]).

74 《后宫诱逃》之《哦，多么可怕》节选，莫扎特作，贝尔蒙多演唱
Mozart, Wolfgang Amadeus, *L'Enlèvement au sérail(Die Entführung aus*

dem Serail) K. 384, Acte III, air de Belmonte : « O wie ängstlich », par Peter Schreier (chant), Nikolaus Harnoncourt (dir.), Chor und Mozartorchester des Opernhauses Zürich, Teldec Classics (2010 [1985]).

75 《夏日时光》节选，珍妮丝·乔普林演唱

Gershwin, George, « Summertime » chanté par Janis Joplin, Big Brother & The Holder Company, Janis, Sony, 1968, Columbia Legacy (1998).

76 《无调性小品》节选，李斯特作

Liszt, Franz, *Bagatelle sans tonalité*, pour piano, par France Clidat (piano), *L'œuvre pour piano de Liszt*, Decca (2010).

77 《丹东》节选，让·普罗德罗米戴斯作

Prodromidès, Jean, *Danton* : « Danton revient », musique du film d'Andrzej Wajda, par Jan Pruszak (dir.), Orchestre de la Philharmonie de Varsovie, Gaumont, 1983, Éditions de la Marguerite (2010).

78 《费加罗的婚礼》节选，莫扎特作，弗雷德里卡·冯·斯塔德演唱

Mozart, Wolfgang Amadeus, *Les Noces de Figaro (Le nozze di Figaro) K. 492*, Acte I, air de Cherubino : « *Voi che sapete* », par Frederika von Stade (chant), Georg Solti (dir.), London Philharmonic Orchestra, *Solti-Mozart, The Operas*, Decca (2011 [1982]).

79 贝多芬《第七交响乐》第三乐章《谐谑曲》头几小节

Beethoven, Ludwig van, *Septième Symphonie*, troisième mouvement (scherzo), par Simon Rattle (dir.), Wiener Philharmoniker, EMI 2003, Warner (2012).

80 马勒《第九交响曲》尾声部分

Mahler, Gustav, *Neuvième symphonie*, finale, par Leonard Bernstein (dir.), New York Philharmonic, *The Complete Mahler Symphonies*, Sony Classical (2012 [1960]).

81 埃德加·瓦雷兹的《奥秘》的尾声部分

Varèse, Edgar, *Arcana*, par Pierre Boulez (dir.), Chicago Symphony Orchestra, Deutsche Grammophon (2001).

82 西藏中部噶陀寺僧侣们的音乐《密宗经》节选

Monastère de Gyüto (Tibet central) : « Tantra dit de l'Assemblée secrète », *La voix des Tantra*, Radio France Ocora (2013).

83 叙利亚苏菲派《经颂序曲》节选

Chant soufi (Alep, Syrie): Ouverture, « Dhikr qâdirî khâlwatî de la zâwiya hilaliya », Inédit, Maison des cultures du monde (2006).

第四部分　音乐如何可能？其他的艺术门类又如何可能？

84 《前奏曲》之《雾》节选，德彪西作，菲利浦·比安科演奏

Debussy, Claude, *Préludes*, livre II : « Brouillards », par Philippe Bianconi (piano), La Dolce Volta (2012).

85 《半人马座阿尔法星》，橘梦乐队

Tangerine Dream, « Alpha centauri », *Alpha centauri*, Esoteric Recordings (1971).

86 《海的色彩》节选，特里斯坦·米哈伊作

Murail, Tristan, « Couleurs de mer », Pierre-André Valade (dir.), Ensemble Court-Circuit, Classics Jazz France, Accord (2001).

87 《弦乐三重奏》节选，布里安·芬尼豪作

Ferneyhough, Brian, *String trio*, par l'Ensemble Recherche, *Musique de chambre*, Milano Diachi, 2001-2002, Stradivarius (2013).

附录

88 《二部创意曲》第一首 C 大调 (BWV.772) 节选，巴赫作，格伦·古尔德演奏

Bach, Jean-Sébastien, *Invention à deux voix en do majeur n° 1 BWV 772*, par Glenn Gould (piano), Sony Classical (2012).

参考文献对照表

Name contrast table

《J.S. 巴赫作品入门：音乐审美论文》：Boris de Schloezer, *Introduction à J. S. Bach. Essai d'esthétique musicale*, Gallimard, 1947.

《巴赫作品简介》：Boris de Schloezer, *Introduction à J. S. Bach.*

《贝多芬第九交响曲：一部政治历史》：Esteban Buch, *La Neuvième de Beethoven. Une histoire politique* Gallimard, 1999.

《纯粹理性批判》：Emmanuel Kant, *Critique de la raison pure* (A 182), Gallimard, « Bibliothèque de la Pléiade ».

《纯粹音乐的理念——浪漫主义音乐的一种审美》：Carl Dahlhaus dans *L'Idée de musique absolue. Une esthétique de la musique romantique*, Contrechamps éditions, 1997.

《词汇分类：动词、名词、形容词》：Mark C. Baker (*Lexical Categories, Verbs, Nouns and Adjectives*, « Cambridge Studies in Linguistics », Cambridge University Press, 2004.

《从音乐到情绪——哲学初探》：Sandrine Darsel, *De*

la musique aux émotions, Une exploration philosophique, Presses universitaires de Rennes, 2009.

《从自然主义的角度去阐释文化》：Dan Sperber, *Explaining Culture. A Naturalistic Approach*, Blackwell, 1998.

《存在，人类与教统：那些从古典时代借鉴而来的哲学套路》：Voir *L'Être, l'Homme, le Disciple. Figures philosophiques empruntées auxAnciens*, PUF, « Quadrige », 2000.

《当下的音乐》：*La Musique sur le vif* (titre original : *Music in the Moment*, Cornell University Press, 1997), trad. fr. de Sandrine Dardel,Presses universitaires de Rennes, 2013.

《第七使徒七说》：Michel Foucault, *Sept propos sur le septième ange*, Fata Morgana, 1986.

《蒂迈欧篇》：Platon, *Timée*.

《电影中的音乐：音乐、影像与语句》：Cristina Cano, *La Musique au cinéma. Musique, image, récit*, Gremese, 2010.

《电影中的音乐》：Michel Chion, *La Musique au cinéma*.

《对于乐器的哲学研究》：Bernard Sève, *L'Instrument de musique. Une étude philosophique*, Seuil,2013.

《犯禁的图像》：Alain Besançon, *L'Image interdite*, Fayard, 1994.

《菲利克斯·门德尔松——手札集》：Felix Mendelssohn, *Letters*, Gisella Selden-Goth (éd.), Pantheon, 1945.

《歌唱的尼安德特人：音乐、语言、心智与身体的起源》：Steven Mithen, *The Singing Neanderthals : The Origins of Music, Language, Mind and Body*, Harvard University Press, 2006.

《个体》：Peter Frederick Strawson, *Les Individus*, trad. fr. par A. Shalom et P. Drong, Seuil, 1973.

《关于的理性直接数据的研究》：Henri Bergson, *Essai sur les données immédiates de la conscience*, PUF,« Quadrige ».

《关于非人类动物跟随音乐节拍同步行动能力的实证研究》：A . D. Patel, J. R. Iversen, M. R. Bregman et I. Schulz, « Experimental Evidence for Synchronization to a Musical Beat in a Non-Human Animal »,*Current Biology*, 19, 2009.

《关于声音的思考——听觉中的认知心理学》：Stephen McAdams et Emmanuel Bigand, *Penser les sons. Psychologie cognitive de l'audition*, PUF, 1994.

《关于一架木马的冥想，及其他艺术理论论文集》：Ernst H. Gombrich, *Méditations sur un cheval de bois et autres essais sur la théorie de l'art*, rééd. Phaidon, 2003.

《关于艺术的去定义化》：*La dé-définition de l'art*, Jacqueline Chambon, 1992.

《关于音乐》：*Sémiologie de la musique*, Seuil, 1975.

《"耕耘者和他的孩子们"——关于理智的界限论文两篇》：Jon Elster, « *Le Laboureur et ses Enfants* ». *Deux essais sur les limites de la rationalité*, Minuit, 1987.

《节奏的构成——基于心理学角度的研究》：*Les structures rythmiques: étude psychologique*, Publications universitaires de Louvain, 1956.

《节奏与理性》：*Le Rythme et la raison*, Pierre Sauvanet，Kimé, 2000.

《抉择》：Søren Kierkegaard, L'Alternative, de l'Orante, 1970.

《爵士的世界》：André Hodeir, *Les Mondes du jazz*, UGE, 1970；rééd. Rouge profond, 2004.

《爵士音乐理论："这并没有什么特别的意思……"》：Lee B. Brown, « The Theory of Jazz Music "It Don't Mean a Thing..." » in *The Journal of Aesthetics and Art Criticism*, vol. 49, n° 2, Spring,1991.

《克劳德·列维-斯特劳斯访谈录》：*Entretiens avec Claude Lévi-Strauss*, by Georges Charbonnier, UGE.

《乐匠思维：音乐认知心理学》：John A. Sloboda, *L'Esprit musicien. La psychologie cognitive de la musique*, Éditions Mardaga, 1985.

《乐理论丛 1954—1967》：Henri Pousseur, *Écrits théoriques, 1954-1967,* Éditions Mardaga, 2004.

《里程碑 I——审美与恋物》：Pierre Boulez, *Points de repère I, L'Esthétique et les Fétiches*, Christian Bourgois, 1981.

《里尔琴和齐特琴——古典时代的音乐与音乐家》：Séline Gülgonen, *Des Lyres et Cithares, Musiques & musiciens de l'Antiquité*, Les Belles Lettres, 2010.

《理解拉格音乐中的情绪表达：对于听者反馈的实证调查》：Voir Parag Chordia and Alex Rae, « U nderstanding Emotion in Raag : An Empirical Survey

of Listener Responses », in *Proceedings of the 2007 International Computer Music Conference* (ICMC), http://paragchordia.com/papers/icmc07.pdf

《理论鳞爪·卷1 关于实验音乐》：*Fragments théoriques I, Sur la musique expérimentale*, Université libre de Bruxelles,1970.

《理想国》：Platon, *République*.

《灵魂如何运作》：Steven Pinker, *Comment fonctionne l'esprit*, Odile Jacob, 2000.

《聆听音乐——音乐中的语义心理学》：Michel Imberty, *Entendre la musique. Sémantique psychologique de la musique* t. 1, Dunod, 1979.

《论灵魂》：Aristote, *De l'âme*.

《论灵魂的激情》：René Descartes, *Les Passions de l'âme*.

《论音乐》：Saint Augustin, *La Musique* I, III, 4, Gallimard, Bibliothèque de la Pléiade.

《美学——批判性哲学中的问题》：Monroe C. Beardley，*Aesthetics. Problems in the Philosophy of Criticism*, rééd.Hackett Publishing Compagny, 1981.

《美学》：Georg Wilhelm Friedrich Hegel, Cours d'esthétique, traduction J.-P. Lefebvre, Aubier, 1996.

《美与事物——审美、形而上学与伦理》：Sébastien Réhault, *La Beauté des choses. Esthétique, métaphysique et éthique*, Presses Universiaitres de Rennes, 2013.

《蒙德里安》：Alex Ross, *La modernité en musique*, trad. fr. L. Slaars, ActesSud, 2010.

《内在时间意识的现象学》：Edmund Husserl, *Leçons pour une phénoménologie de la conscience intimedu temps*, trad. fr. d'H. Dussort, PUF, 1964.

《牛津音乐与情绪手册：理论、研究与应用》：*The Oxford Handbook of Music and Emotions.Theory, Research, Applications*, Oxfort University Press, 2010.

《女性的结局：音乐、分类与性别》：Susan McClary « S exual Politis in Classical Music », dans *Feminine Endings : Music, Gender ans Sexuality*, University of Minnesota, 1991.

《欧斯敏的怒火：关于歌剧、戏剧与台词的哲学思考》：Peter Kivy, *Osmin's Rage: Philosophical Reflections on Opera,Dram and Text*, rééd. Cornell University Press, 1999.

《判断力批判》：Kant, *Critique de la faculté de juger*.

《璞玉与精金》：Claude Lévi-Strauss, *Le Cru et le Cuit*, Plon, 1964.

《普通音乐学与符号学》：Jean-Jacques Nattiez, *Musicologie générale et sémiologie*,

Christian Bourgois, 1987.

《亲属关系的基本结构》：Claude Lévi-Strauss, *Structures élémentaires de la parenté*, Mouton, 1973.

《人类的由来和性选择》：Charles Darwin, *La Filiation de l'homme et la sélection sexuelle*, Librairie Rheinwald, Schleicher Frères, 1891, trad. E. Barbier.

《人类理解论》：John Locke, *Essai sur l'entendement humain.*

《人类太初之谜》：Bertrand David et Jean-Jacques Lefrère , *La Plus Vieille Énigme de l'Humanité,* Fayard, 2013.

《善聆音乐：音乐由耳到脑的跋涉》：Claude-Henri Chouard, *L'Oreille musicienne. Les chemins de la musique de l'oreille au cerveau*, Gallimard, 2001.

《审美写实主义》：Roger Pouivet, *Le Réalisme esthétique*, PUF, 2006.

《声音的哲学》：Roberto Casati, Jérôme Dokic, *La Philosophie du son*, Jacqueline Chambon,1994.

《诗学》：Aristote, *Poétique.*

《十二音体系作曲法》：Arnold Schönberg, « La composition avec douze sons », dans *Le Style et l'Idée*, trad. fr. de C. de Lisle, Buchet Chastel, 2011.

《时间与记述》：Paul Ricoeur, *Temps et récit, 3. Le temps raconté*, Seuil « Essais », 1985.

《说人、说物、说事、说世界》：Francis Wolff, *Dire le monde* , PUF, 1997 ; réédition complétée, PUF, collection « Q uadrige », 2004.

《"说"也是"做"》：John L. Austin, *Quand dire, c'est faire*, trad. fr. de G. L ane, Seuil, 1972.

《调性音乐的生成语法理论》：Fred Lerdahl et Ray Jackendoff : *A Generative Theory of Tonal Music.*

《调性音乐生成理论》：Fred Lerdhal et Ray Jackendoff, *A Generative Theory of Tonal Music*, MIT Press, 1983.

《图像的力量》：David Freedberg, *Le Pouvoir des images*, Gérard Montfort, 1998.

《图像是什么》：Jacques Morizot, *Qu'est-ce qu'une image ?*, Vrin,2005.

《文集》：Ludwig Wittgenstein, *Fiches*, Gallimard, 1970.

《文选》：Edgar Varèse, *Écrits*, Christian Bourgois, 1983.

《纹饰贝壳：对于音乐表达的思考》：Peter Kivy,*The Corded Shell : Reflections on Musical Expression*, Princeton, 1980.

《沃尔夫冈·阿玛迪斯·莫扎特传》：Brigitte et Jean Massin, *Wolfgang Amadeus Mozart*, Fayard, 1970.

《无解之题——哈佛六讲》：Leonard Bernstein, *The Unanswered Question. Six Talks at Harvard*, Harvard University Press, 1976.

《无所言说的音乐》：Santiago Espinosa, *L'Inexpressif musical*, Encre marine, 2013.

《夏尔丹：幸福的材质》：André Comte-Sponville dans *Chardin ou la matière heureuse*, Adam Biro,1999.

《小说作品的审美与理论》：Mikhaïl Bakhtine, *Esthétique et théorie du roman*, Gallimard, 1978.

《勋伯格-康定斯基：书信、论文、交锋》：*Schönberg-Kandinsky, Correspondance, Écrits*, Contrechamps, 1984, L'Âge d'homme.

《"心理疏离"作为艺术与审美原则的关键要素》：« "Psychical Distance" as a Factor in Art and an Aesthetic Principle », *British Journal of Psychology* 5, n° 2, 1912.

《演歌占》：V. Bhatkande, *Hindusthani Sangeet Paddhati*, Sange et Karyalaya, 1934.

《艺术表现理论》：Oets Kolk Bouswma, « The Expression Theory of Art », 收于 *Philosophical Analysis : A Collection of Essays*, University of Nebraska Press.

《音阶与调性：标量系统分类学初探》：« Échelles et modes : vers une typologie des systèmes scalaires », in *Musiques, une encyclopédie pour le xxie siècle*, Actes Sud/Cité de la musique, 2007.

《音乐表达的意思：从1750到1900》：Violaine Anger, *Le Sens de la musique, 1750-1900*, Éditions Rue d'Ulm-ENS, 2005.

《音乐的洞察力》：Robert Francès, *La Perception de la musique*, 1958.

《音乐的共性：认知心理学的角度》：Dane Harwood, « Universals in Music : A Perspective from Cognitive Psychology », *Ethnomusicology*, vol. 20, n° 3, Septembre 1976.

《音乐的能力：它是什么？它有什么非凡之处？》：Ray Jackendoff et Fred Lerdahl dans « The Capacity for Music : What is it, and what's special about it ? ».

《音乐美学》：Roger Scruton, *The Aesthetics of Music*, Clarendon Press, 1997.

《音乐民族学的研究方法》：Gilbert Rouget, « L'enquête ethnomusicologique » dans *Ethnologie générale*, Gallimard, Bibliothèque de la Pléiade.

《音乐民族学概论》：Simha Arom et Franck Alvarez-Péreyre, dans leur *Précis*

d'ethnomusicologie, CNRS Éditions, 2007.

《音乐与迷幻》：Gilbert Rouget, *Musique et la transe,* Gallimard, 1980.

《音乐与情绪——理论与研究》：Patrick N. Juslin et John A. Sloboda, *Music and Emotion. Theory and Research*, Oxford University Press, 2001.

《音乐与哲学》：Olivier Revault d'Allones, « M usique et philosophie », dans *L'Esprit de la musique. Essais d'esthétique et de philosophie*, sous la direction d'Hugues Dufourt, Joël-Marie Fauquet et François Hurard, Klincksieck, 1992.

《音乐语言》：André Boucourechliev，*Le Langage musical.*

《音乐哲学导论》：Peter Kivy, *Introduction to a Philosophy of Music*, Oxford University Press, 2002.

《音乐中的变化》：*L'Altération musicale*, Seuil, 2002, rééd. 2013.

《音乐中的美》：Eduard Hanslick, *Du beau dans la musique.*

《音乐中的美——音乐审美改革研究》：*Du beau dans la musique. Essai de réforme de l'esthétique musicale*, trad. fr. de C. Bannelier et G. Plucher, Christian Bourgois, rééd. 1986.

《音乐中的情绪与意义》：Leonard B. Meyer dans son oeuvre pionnière, *Emotion and Meaning in Music*, University of Chicago Press, 1956.

《音乐诸起源》：*The Origins of Music*, MIT Press, 2000.

《婴儿、猿猴与人类》：David et Ann Premack (*Le Bébé, le Singe et l'Homme*, Odile Jacob, 2003.

《忧郁的热带》：Claude Lévi-Strauss, *Tristes Tropiques*, Plon, 1955.

《语言、音乐和诗歌》：Nicolas Ruwet, *Langage, musique, poésie*，Seuil, 1972.

《语言学与诗学》：« L inguistique et poétique », *Essais de linguistique générale*, Minuit, 1963.

《在蒙特威尔第的阴影下：新音乐论战（1600～1638）》：Xavier Bisaro, Giuliano Chiello, Pierre-Henri Frangne, *L'Ombre de Monteverdi. La querelle de la nouvelle musique (1600-1638)*, Presses Universitaires de Rennes, 2008.

《折光论》：René Descartes, *Dioptrique.*

《政治学》：Ailleurs, *Politique.*

《作为意志与表象的世界》：Arthur Schopenhauer, *Le Monde comme volonté et comme représentation*, Livre III, § 52, trad. fr. d'A. Burdeau, PUF.

新知
文库

01 《证据：历史上最具争议的法医学案例》[美]科林·埃文斯 著　毕小青 译
02 《香料传奇：一部由诱惑衍生的历史》[澳]杰克·特纳 著　周子平 译
03 《查理曼大帝的桌布：一部开胃的宴会史》[英]尼科拉·弗莱彻 著　李响 译
04 《改变西方世界的26个字母》[英]约翰·曼 著　江正文 译
05 《破解古埃及：一场激烈的智力竞争》[英]莱斯利·罗伊·亚京斯 著　黄中宪 译
06 《狗智慧：它们在想什么》[加]斯坦利·科伦 著　江天帆、马云霏 译
07 《狗故事：人类历史上狗的爪印》[加]斯坦利·科伦 著　江天帆 译
08 《血液的故事》[美]比尔·海斯 著　郎可华 译　张铁梅 校
09 《君主制的历史》[美]布伦达·拉尔夫·刘易斯 著　荣予、方力维 译
10 《人类基因的历史地图》[美]史蒂夫·奥尔森 著　霍达文 译
11 《隐疾：名人与人格障碍》[德]博尔温·班德洛 著　麦湛雄 译
12 《逼近的瘟疫》[美]劳里·加勒特 著　杨岐鸣、杨宁 译
13 《颜色的故事》[英]维多利亚·芬利 著　姚芸竹 译
14 《我不是杀人犯》[法]弗雷德里克·肖索依 著　孟晖 译
15 《说谎：揭穿商业、政治与婚姻中的骗局》[美]保罗·埃克曼 著　邓伯宸 译　徐国强 校
16 《蛛丝马迹：犯罪现场专家讲述的故事》[美]康妮·弗莱彻 著　毕小青 译
17 《战争的果实：军事冲突如何加速科技创新》[美]迈克尔·怀特 著　卢欣渝 译
18 《口述：最早发现北美洲的中国移民》[加]保罗·夏诺松 著　暴永宁 译
19 《私密的神话：梦之解析》[英]安东尼·史蒂文斯 著　薛绚 译
20 《生物武器：从国家赞助的研制计划到当代生物恐怖活动》[美]珍妮·吉耶曼 著　周子平 译
21 《疯狂实验史》[瑞士]雷托·U.施奈德 著　许阳 译
22 《智商测试：一段闪光的历史，一个失色的点子》[美]斯蒂芬·默多克 著　卢欣渝 译
23 《第三帝国的艺术博物馆：希特勒与"林茨特别任务"》[德]哈恩斯-克里斯蒂安·罗尔 著　孙书柱、刘英兰 译
24 《茶：嗜好、开拓与帝国》[英]罗伊·莫克塞姆 著　毕小青 译
25 《路西法效应：好人是如何变成恶魔的》[美]菲利普·津巴多 著　孙佩妏、陈雅馨 译
26 《阿司匹林传奇》[英]迪尔米德·杰弗里斯 著　暴永宁、王惠 译

27	《美味欺诈：食品造假与打假的历史》[英]比·威尔逊 著　周继岚 译	
28	《英国人的言行潜规则》[英]凯特·福克斯 著　姚芸竹 译	
29	《战争的文化》[以]马丁·范克勒韦尔德 著　李阳 译	
30	《大背叛：科学中的欺诈》[美]霍勒斯·弗里兰·贾德森 著　张铁梅、徐国强 译	
31	《多重宇宙：一个世界太少了？》[德]托比阿斯·胡阿特、马克斯·劳讷 著　车云 译	
32	《现代医学的偶然发现》[美]默顿·迈耶斯 著　周子平 译	
33	《咖啡机中的间谍：个人隐私的终结》[英]吉隆·奥哈拉、奈杰尔·沙德博尔特 著　毕小青 译	
34	《洞穴奇案》[美]彼得·萨伯 著　陈福勇、张世泰 译	
35	《权力的餐桌：从古希腊宴会到爱丽舍宫》[法]让－马克·阿尔贝 著　刘可有、刘惠杰 译	
36	《致命元素：毒药的历史》[英]约翰·埃姆斯利 著　毕小青 译	
37	《神祇、陵墓与学者：考古学传奇》[德]C. W. 策拉姆 著　张芸、孟薇 译	
38	《谋杀手段：用刑侦科学破解致命罪案》[德]马克·贝内克 著　李响 译	
39	《为什么不杀光？种族大屠杀的反思》[美]丹尼尔·希罗、克拉克·麦考利 著　薛绚 译	
40	《伊索尔德的魔汤：春药的文化史》[德]克劳迪娅·米勒－埃贝林、克里斯蒂安·拉奇 著　王泰智、沈惠珠 译	
41	《错引耶稣：〈圣经〉传抄、更改的内幕》[美]巴特·埃尔曼 著　黄恩邻 译	
42	《百变小红帽：一则童话中的性、道德及演变》[美]凯瑟琳·奥兰丝汀 著　杨淑智 译	
43	《穆斯林发现欧洲：天下大国的视野转换》[英]伯纳德·刘易斯 著　李中文 译	
44	《烟火撩人：香烟的历史》[法]迪迪埃·努里松 著　陈睿、李欣 译	
45	《菜单中的秘密：爱丽舍宫的飨宴》[日]西川惠 著　尤可欣 译	
46	《气候创造历史》[瑞士]许靖华 著　甘锡安 译	
47	《特权：哈佛与统治阶层的教育》[美]罗斯·格雷戈里·多塞特 著　珍栎 译	
48	《死亡晚餐派对：真实医学探案故事集》[美]乔纳森·埃德罗 著　江孟蓉 译	
49	《重返人类演化现场》[美]奇普·沃尔特 著　蔡承志 译	
50	《破窗效应：失序世界的关键影响力》[美]乔治·凯林、凯瑟琳·科尔斯 著　陈智文 译	
51	《违童之愿：冷战时期美国儿童医学实验秘史》[美]艾伦·M. 霍恩布鲁姆、朱迪斯·L. 纽曼、格雷戈里·J. 多贝尔 著　丁立松 译	
52	《活着有多久：关于死亡的科学和哲学》[加]理查德·贝利沃、丹尼斯·金格拉斯 著　白紫阳 译	
53	《疯狂实验史Ⅱ》[瑞士]雷托·U. 施奈德 著　郭鑫、姚敏多 译	
54	《猿形毕露：从猩猩看人类的权力、暴力、爱与性》[美]弗朗斯·德瓦尔 著　陈信宏 译	
55	《正常的另一面：美貌、信任与养育的生物学》[美]乔丹·斯莫勒 著　郑嬿 译	

56 《奇妙的尘埃》[美] 汉娜·霍姆斯 著　陈芝仪 译

57 《卡路里与束身衣：跨越两千年的节食史》[英] 路易丝·福克斯克罗夫特 著　王以勤 译

58 《哈希的故事：世界上最具暴利的毒品业内幕》[英] 温斯利·克拉克森 著　珍栎 译

59 《黑色盛宴：嗜血动物的奇异生活》[美] 比尔·舒特 著　帕特里曼·J. 温 绘图　赵越 译

60 《城市的故事》[美] 约翰·里德 著　郝笑丛 译

61 《树荫的温柔：亘古人类激情之源》[法] 阿兰·科尔班 著　苜蕾 译

62 《水果猎人：关于自然、冒险、商业与痴迷的故事》[加] 亚当·李斯·格尔纳 著　于是 译

63 《囚徒、情人与间谍：古今隐形墨水的故事》[美] 克里斯蒂·马克拉奇斯 著　张哲、师小涵 译

64 《欧洲王室另类史》[美] 迈克尔·法夸尔 著　康怡 译

65 《致命药瘾：让人沉迷的食品和药物》[美] 辛西娅·库恩等 著　林慧珍、关莹 译

66 《拉丁文帝国》[法] 弗朗索瓦·瓦克 著　陈绮文 译

67 《欲望之石：权力、谎言与爱情交织的钻石梦》[美] 汤姆·佐尔纳 著　麦慧芬 译

68 《女人的起源》[英] 伊莲·摩根 著　刘筠 译

69 《蒙娜丽莎传奇：新发现破解终极谜团》[美] 让－皮埃尔·伊斯鲍茨、克里斯托弗·希斯·布朗 著　陈薇薇 译

70 《无人读过的书：哥白尼〈天体运行论〉追寻记》[美] 欧文·金格里奇 著　王今、徐国强 译

71 《人类时代：被我们改变的世界》[美] 黛安娜·阿克曼 著　伍秋玉、澄影、王丹 译

72 《大气：万物的起源》[英] 加布里埃尔·沃克 著　蔡承志 译

73 《碳时代：文明与毁灭》[美] 埃里克·罗斯顿 著　吴妍仪 译

74 《一念之差：关于风险的故事与数字》[英] 迈克尔·布拉斯兰德、戴维·施皮格哈尔特 著　威治 译

75 《脂肪：文化与物质性》[美] 克里斯托弗·E. 福思、艾莉森·利奇 编著　李黎、丁立松 译

76 《笑的科学：解开笑与幽默感背后的大脑谜团》[美] 斯科特·威姆斯 著　刘书维 译

77 《黑丝路：从里海到伦敦的石油溯源之旅》[英] 詹姆斯·马里奥特、米卡·米尼奥－帕卢埃洛 著　黄煜文 译

78 《通向世界尽头：跨西伯利亚大铁路的故事》[英] 克里斯蒂安·沃尔玛 著　李阳 译

79 《生命的关键决定：从医生做主到患者赋权》[美] 彼得·于贝尔 著　张琼懿 译

80 《艺术侦探：找寻失踪艺术瑰宝的故事》[英] 菲利普·莫尔德 著　李欣 译

81 《共病时代：动物疾病与人类健康的惊人联系》[美] 芭芭拉·纳特森－霍洛威茨、凯瑟琳·鲍尔斯 著　陈筱婉 译

82 《巴黎浪漫吗？——关于法国人的传闻与真相》[英] 皮乌·玛丽·伊特韦尔 著　李阳 译

83	《时尚与恋物主义:紧身褡、束腰术及其他体形塑造法》	[美]戴维·孔兹 著　珍栎 译
84	《上穷碧落:热气球的故事》	[英]理查德·霍姆斯 著　暴永宁 译
85	《贵族:历史与传承》	[法]埃里克·芒雄–里高 著　彭禄娴 译
86	《纸影寻踪:旷世发明的传奇之旅》	[英]亚历山大·门罗 著　史先涛 译
87	《吃的大冒险:烹饪猎人笔记》	[美]罗布·沃乐什 著　薛绚 译
88	《南极洲:一片神秘的大陆》	[英]加布里埃尔·沃克 著　蒋功艳、岳玉庆 译
89	《民间传说与日本人的心灵》	[日]河合隼雄 著　范作申 译
90	《象牙维京人:刘易斯棋中的北欧历史与神话》	[美]南希·玛丽·布朗 著　赵越 译
91	《食物的心机:过敏的历史》	[英]马修·史密斯 著　伊玉岩 译
92	《当世界又老又穷:全球老龄化大冲击》	[美]泰德·菲什曼 著　黄煜文 译
93	《神话与日本人的心灵》	[日]河合隼雄 著　王华 译
94	《度量世界:探索绝对度量衡体系的历史》	[美]罗伯特·P.克里斯 著　卢欣渝 译
95	《绿色宝藏:英国皇家植物园史话》	[英]凯茜·威利斯、卡罗琳·弗里 著　珍栎 译
96	《牛顿与伪币制造者:科学巨匠鲜为人知的侦探生涯》	[美]托马斯·利文森 著　周子平 译
97	《音乐如何可能?》	[法]弗朗西斯·沃尔夫 著　白紫阳 译
98	《改变世界的七种花》	[英]詹妮弗·波特 著　赵丽洁、刘佳 译
99	《伦敦的崛起:五个人重塑一座城》	[英]利奥·霍利斯 著　宋美莹 译
100	《来自中国的礼物:大熊猫与人类相遇的一百年》	[英]亨利·尼科尔斯 著　黄建强 译